啓功先生舊藏自摹粉本集

啓功 著

章正 主編

北京師範大學出版社

图书在版编目（CIP）数据

启功先生旧藏自摹粉本集／启功著；章正主编 ． —北京：北京师范大学出版社，2022.6
ISBN 978-7-303-27334-8

Ⅰ．①启… Ⅱ．①启… ②章… Ⅲ．①中国画-作品集-中国-现代 Ⅳ．① J222.7

中国版本图书馆 CIP 数据核字（2021）第 219060 号

营 销 中 心 电 话 010-58807651
北师大出版社高等教育分社微信公众号 新外大街拾玖号

出版发行：北京师范大学出版社 www.bnupg.com
北京市西城区新街口外大街 12-3 号
邮政编码：100088
印 刷：北京雅昌艺术印刷有限公司
经 销：全国新华书店
开 本：787 mm×1092 mm 1/8
印 张：58.75
字 数：720 千字
版 次：2022 年 6 月第 1 版
印 次：2022 年 6 月第 1 次印刷
定 价：698.00 元

策划编辑：卫 兵 陈 涛 责任编辑：王 强 王 亮
美术编辑：李向昕 装帧设计：李向昕
责任校对：陈 民 段立超 责任印制：陈 涛

編委會

目錄

前言

古代書畫藝術的傳承，特別是繪畫作品，多靠粉本。粉本，即爲畫稿，通常是用薄薄透明的紙在畫作上勾摹而成，不但要求位置準確，而且能通過這種勾摹，掌握原作的繪畫技巧。有時在勾摹的同時，還標明原畫的顏色與位置。在古代，畫家爲了一張畫稿，常常想盡辦法得到，自古及今，這種傳統的學習繪畫的方式一直在流傳。畫家常把粉本作爲繪畫的藝術生命，不願輕易示人，即使是弟子學生，也不輕易傳承。古時，有些畫家故去之前，常叮囑家人要親見粉本焚化，可見粉本的重要與珍貴。

下面引用啓功先生《溥心畬先生南渡前的藝術生涯》一文中的一段話：

由於知道了先生的畫法主要得力於那卷無款山水，總想何時能夠臨摹把玩，以爲能得探索這卷的奧秘，便能了解先生的畫詣。雖然久存渴望，但不敢啓齒借臨。因知這卷是先生夙所寶愛，又知它極貴重，恐無能得借出之理。真湊巧，一次我在舊書鋪中見到一部《雲林一家集》，署名是清素主人選訂，是選本唐詩，都屬清微淡遠一派的。精鈔本數册，合裝一函，書鋪不知清素是誰，定價較廉，我就買來，呈給先生，先生大爲驚喜，說這稿久已遺失，正苦於尋找不著。問我價錢，我當然表示是誠心奉上。先生一再自言自語地說：『怎樣酬謝你呢？』我即表示可否賜借那卷山水畫一臨，先生欣然拿出，我真不減於獲得奇寶。抱持而歸，連夜用透明紙勾摹位置，不到一月間臨了兩卷。後來用絹臨的一本比較精彩，已呈給了陳援庵師，自己還留有用紙臨的一本。我的臨本可以說連山頭小樹，苔痕細點，都極忠實地不差位置，回頭再看先生節臨的幾段，遠遠不及我勾摹的那麼準確，但先生的臨本古雅超脫，可以大膽地肯定說竟比原件提高若干度（沒有恰當的計算單位，只好說『度』）。再看我的臨本，『尋枝數葉』，確實無誤，甚至如果把它與原卷叠起來映光看去，敢於保證一絲不差，但總的藝術效果呢？不過是『死猫瞪眼』而已！因此放在箱底至今已經六十年，從來未再一觀，更不用說拿給朋友來看了。今天可以自慰的，祇是還有慚愧之心吧！

這段話説明了一個畫家，在繪畫的學習過程中，首先要有一份供其臨摹的畫稿。在古代，臨摹比創作更爲重要，所謂臨古、擬古即是如此。學習寫意畫也好，工筆畫也好，都要有非常精準的粉本，這確實與當代的繪畫學習有很大區別。比如我們所熟知的齊白石老先生，北京畫院就藏有他的很多畫稿，今天我們看來，老先生在畫稿上對畫面的布局、顏色等標注得非常仔細，即便是寫意也如是。上段文章中，啓功先生説明了自己勾的粉本保證一絲不差，原因很簡單，借來原畫不易，當時又無複印設備，要費一番心思，所以必須極忠實地，不差位置地勾摹。

這篇文章中，還有另外一段記述：

先生作畫，有一毛病，無可諱言：即是懶於自己構圖起稿。常常令學生把影印的古畫用另紙放大，是用比例尺還是用幻燈投影，我不知道。這説明了如果以影印的畫册（民國時有珂羅、石印等技術）作粉本，則大小不會準確。

這兩段文字，我們讀來，應該就知道粉本的重要性了。啓功先生所存的粉本，基本上是先生三四十年代所勾摹的，這裏對於繪畫粉本有如下幾點需要説明：

其一，粉本多爲從原畫中直接勾摹，等大比例。

在民國時期，能借得古人的畫作勾摹，是非常不易的。當時的年代，信息閉塞，印刷技術也不發達，藏家的藏品也多是秘不示人。前引

文字所說的溥心畬藏元人山水，當時未見有影印本，據説啓功先生得以勾摹之後，又有畫師借粉本二次勾摹，其稿遂傳於世焉。

又元吳鎮《松泉圖》，我們現在知道原作曾歸虛齋龐萊臣，在龐氏所藏之前，啓功先生在思鶴盦完顏衡永處見之（先生臨本題跋説明），今

見先生粉本，當是從衡永處借得原作勾摹，因先生青年時期在溥雪齋家當家教（曾爲溥氏子女教授中文、繪畫課程），溥氏又與衡永爲連襟，見

先生有跋『湘南名衡永，字亮生，崇厚之子，與雪翁爲襟婭』，可知兩家的姻親關係，在一般情況下，這樣名作是絕對不可能假得的。

又清王時敏《晴嵐暖翠》，原作是溥儀賞賜陳寶琛的，陳氏持此作在延光室攝有照片，略爲縮小。啓功先生所勾摹的粉本，是原大，或

爲先生在雪老松風畫會活動之時，陳亦爲參與者之一，共賞圖卷，借以勾摹。

其二，對臨粉本，不等大者。

如清朱琳花鳥，爲啓功先生自藏，粉本即爲先生意臨，略有縮小。先生繪畫才能卓越，能準確臨摹，與古爲徒。

其三，關於原作真僞問題。

古代書畫，複本的情況很多。啓功先生爲學習繪畫方便，對原作的真僞問題在粉本上未作説明，如清吳歷《湖山春曉圖》，同稿者，有

上海博物館藏本、廣州藝術博物院藏本等。前者在畫面中下部的水中有船，後者無；兩幅相較，前者爲真跡，後者爲仿本。後者原歸容庚，容

氏請陳垣題跋時，啓功先生借得勾摹。陳垣先生對吳歷的生平、詩詞、書畫等頗有研究，曾著有《吳漁山生平》等，這與他研究宗教史有

密切的關係，因吳歷是神父之故。

關於法書粉本，多爲啓功先生爲學習古人用筆而勾摹，目的簡單，忠實原作。這與繪畫粉本略有差別。

本書之體例，先繪畫，後書法；以年代爲序，先整幅，後原大。因編者水平之限，先生勾摹原作未查出者，附於後，待補充；原作有題目者，留

存，未有者，未添加。附錄部分，因先生勾摹的原作多有出版，故略去；將元人山水一卷影印，此卷未見清晰版圖者；附先生以粉本爲底

本之臨古之作；又先生臨元人山水卷影印多次，故未再刊出。

今將啓功先生勾摹粉本整理如後，若爲書畫愛好者提供學習津梁，當爲藝林之快事也。

歲次辛丑夏月

《啓功先生舊藏自摹粉本集》編寫組

繪畫粉本

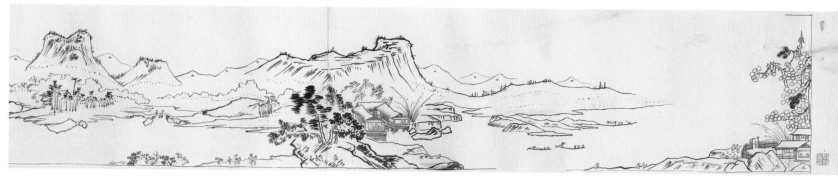

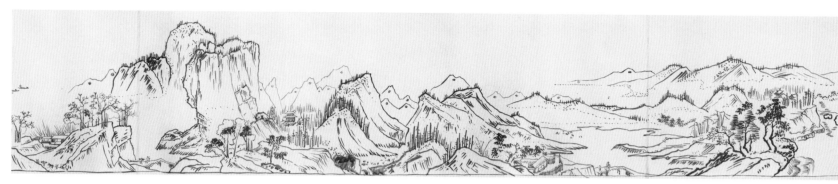

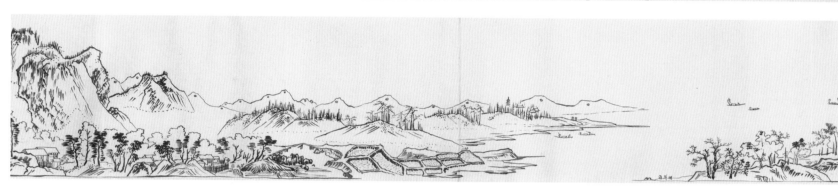

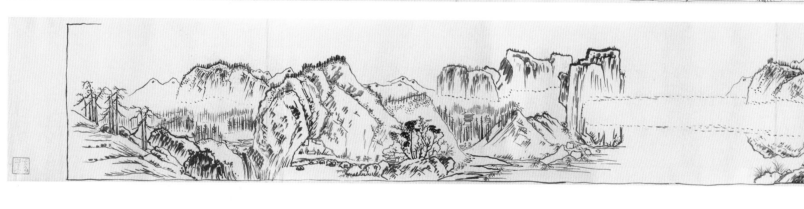

元人山水

橫四九六點八厘米　縱二五點五厘米

原作包首有寶熙題『宋北宗山水名迹卷，絹本希

有，心審寶藏，寶熙觀并題記』；卷尾有蕭方駿

印，後歸恭親王奕訢，又歸溥儒，一九三五年溥氏

一九三四年觀款；內有安岐、乾隆帝、詒晋齋藏

將此卷售給時任美國堪薩斯納爾遜ー阿特金斯藝

術博物館館長史克門，今藏該館。溥氏山水得法於

此。溥氏恭王府家中堂屋裏迎面大方桌兩旁掛兩個

扁長四面絹心宮燈，西邊的四面即節臨此卷。啓功

先生青年時，向溥氏問藝，於此卷雖久存渴望，但

不敢啓齒借臨；後先生得淸素主人選訂《雲林一家

集》一册，呈溥氏，并求以假得原卷，後四十日成

二卷。先生用薄紙勾勒粉本；兩卷一紙一絹，絹本

呈陳援庵，後歸陳氏弟，云在廣州，紙本先生自

存；時先生友朋多借臨本勾摹，其稿遂傳於世焉。先

生一九四二年在《三六九畫報》上發表『記宋人山

水卷』；一九九九年十二月十三日至十七日在納爾

遜美術館再觀此卷，以爲此卷出於金元或元明高

手，是南宗一派，略有北宗習氣，非馬遠、夏珪一

路，又不同於吳偉、張路之風。

〇〇一

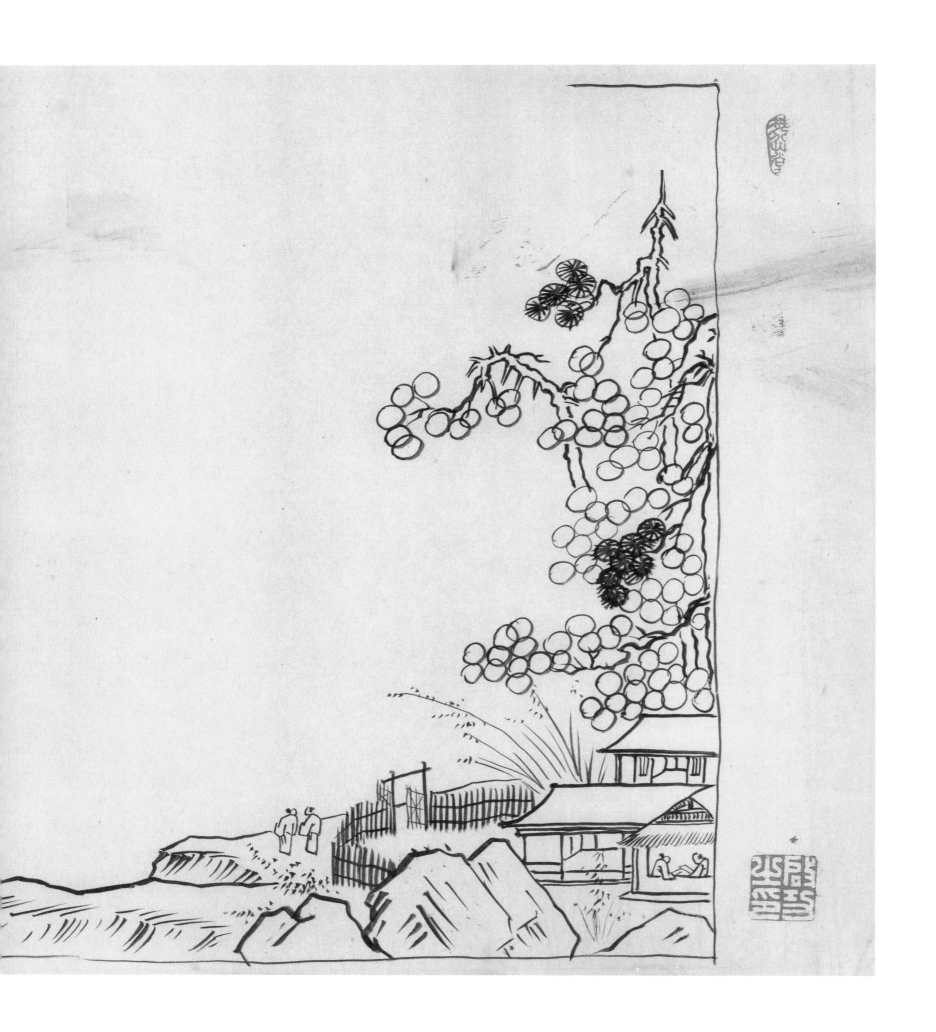

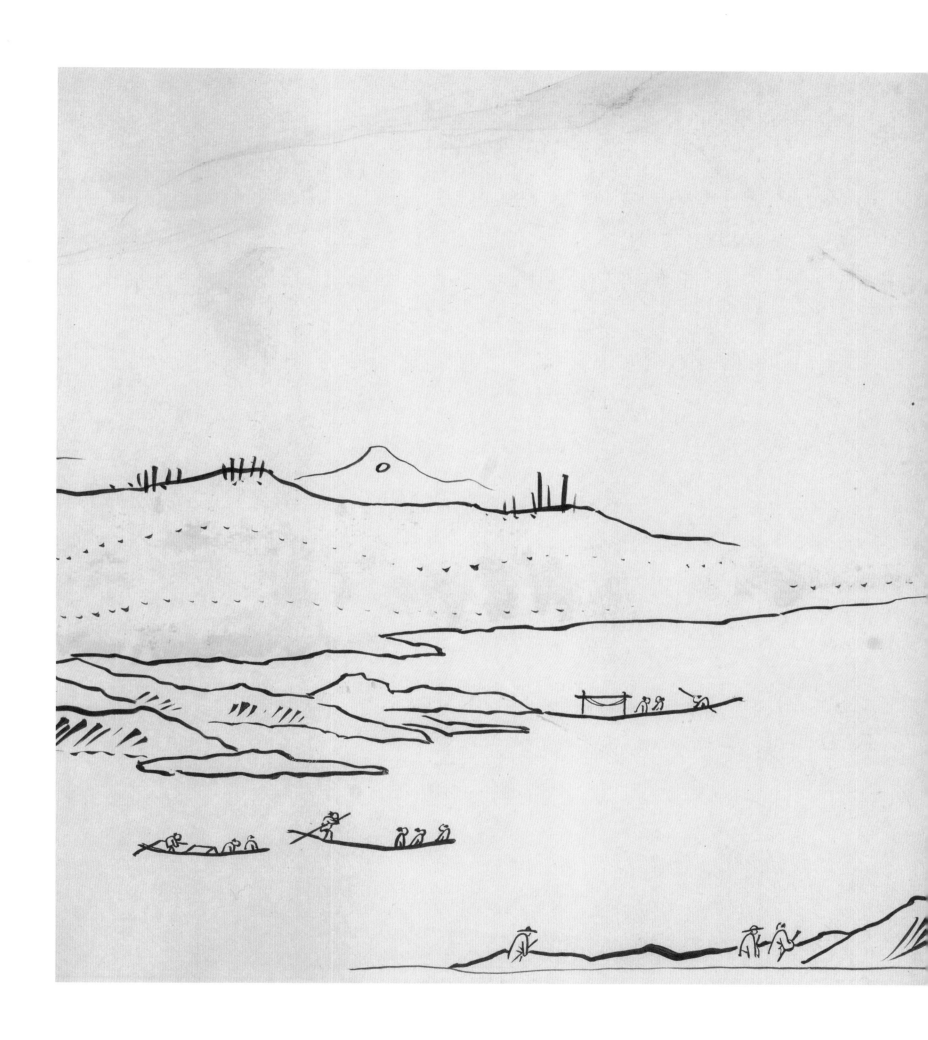

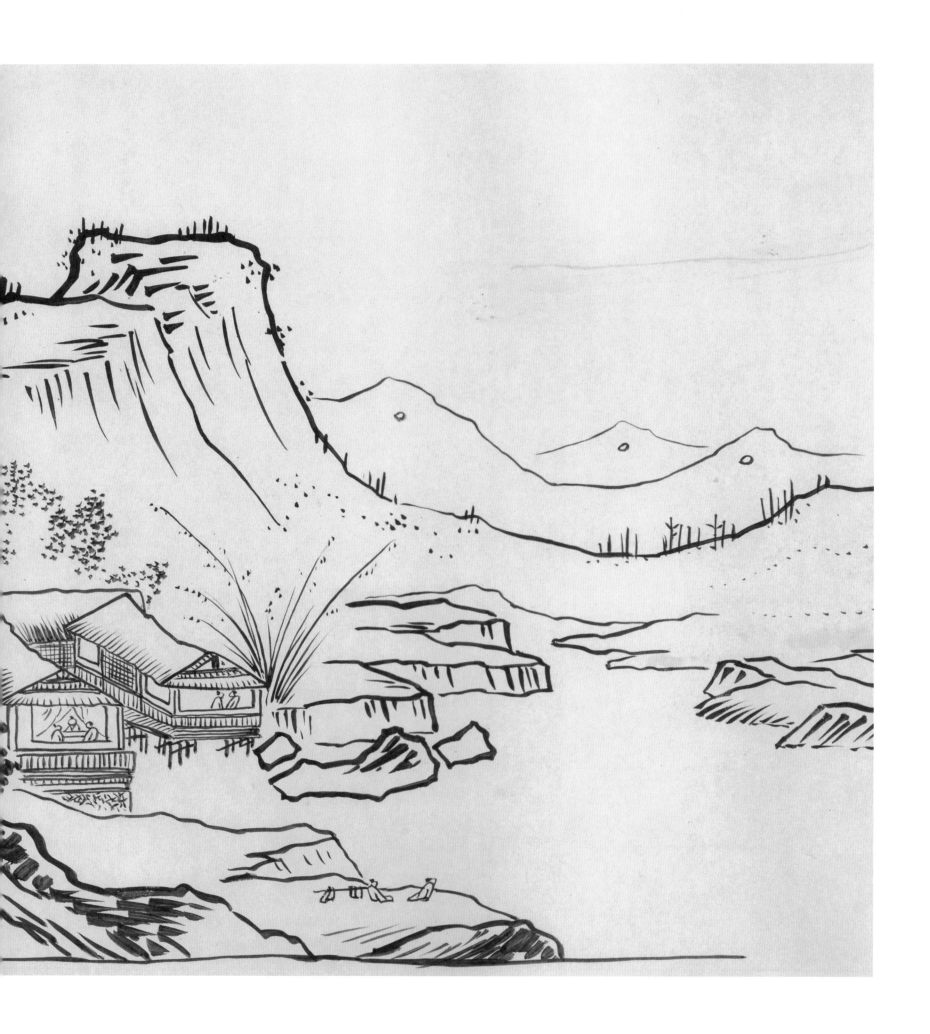

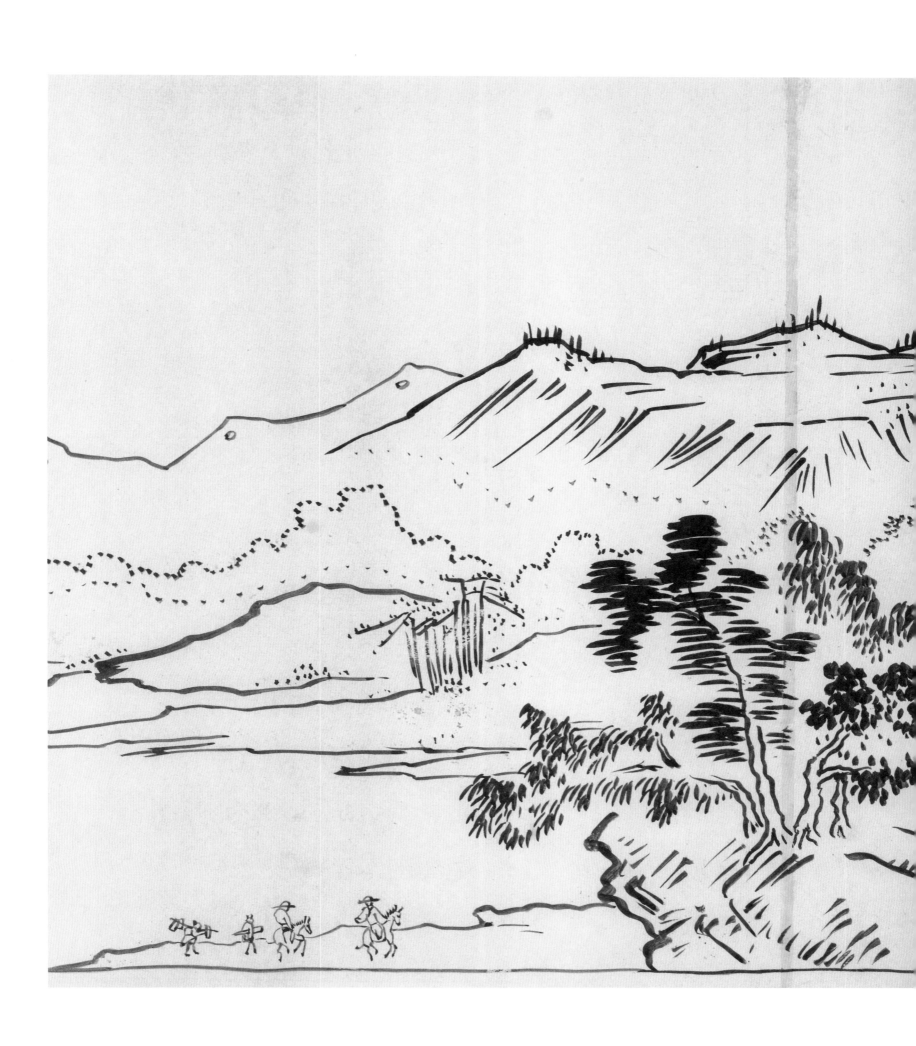

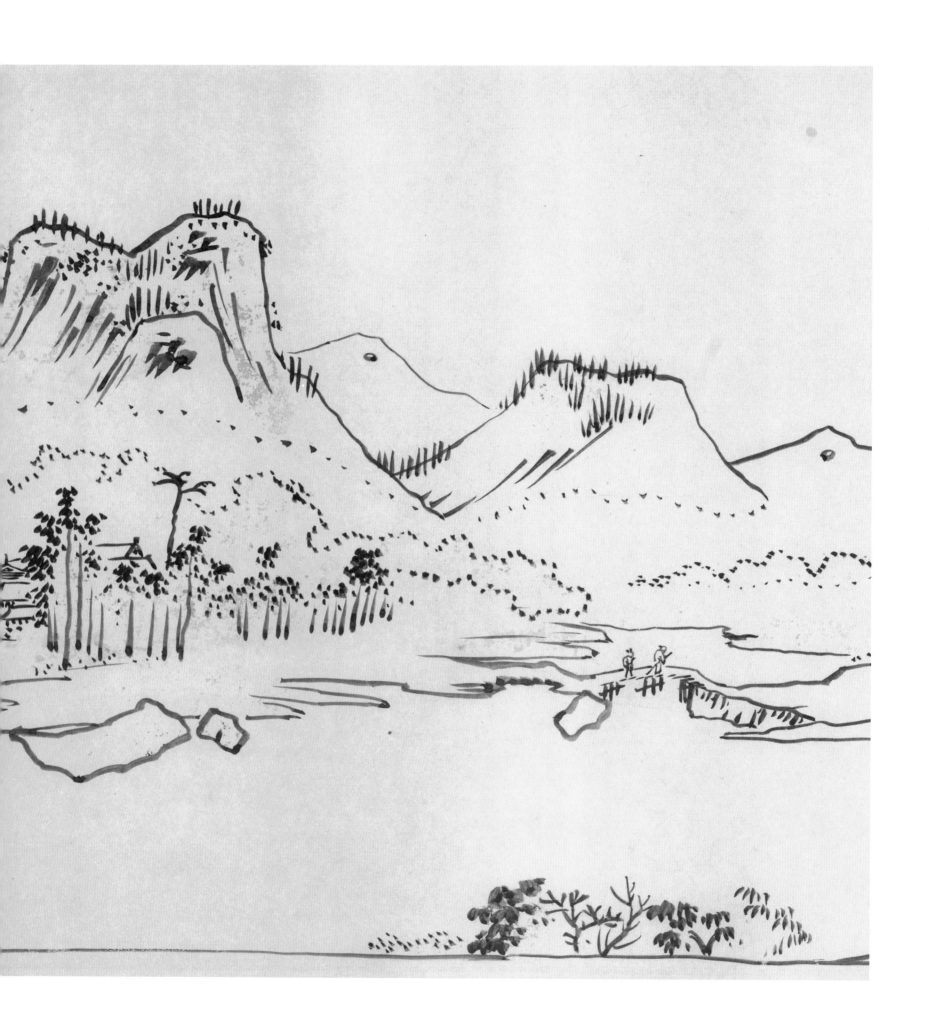

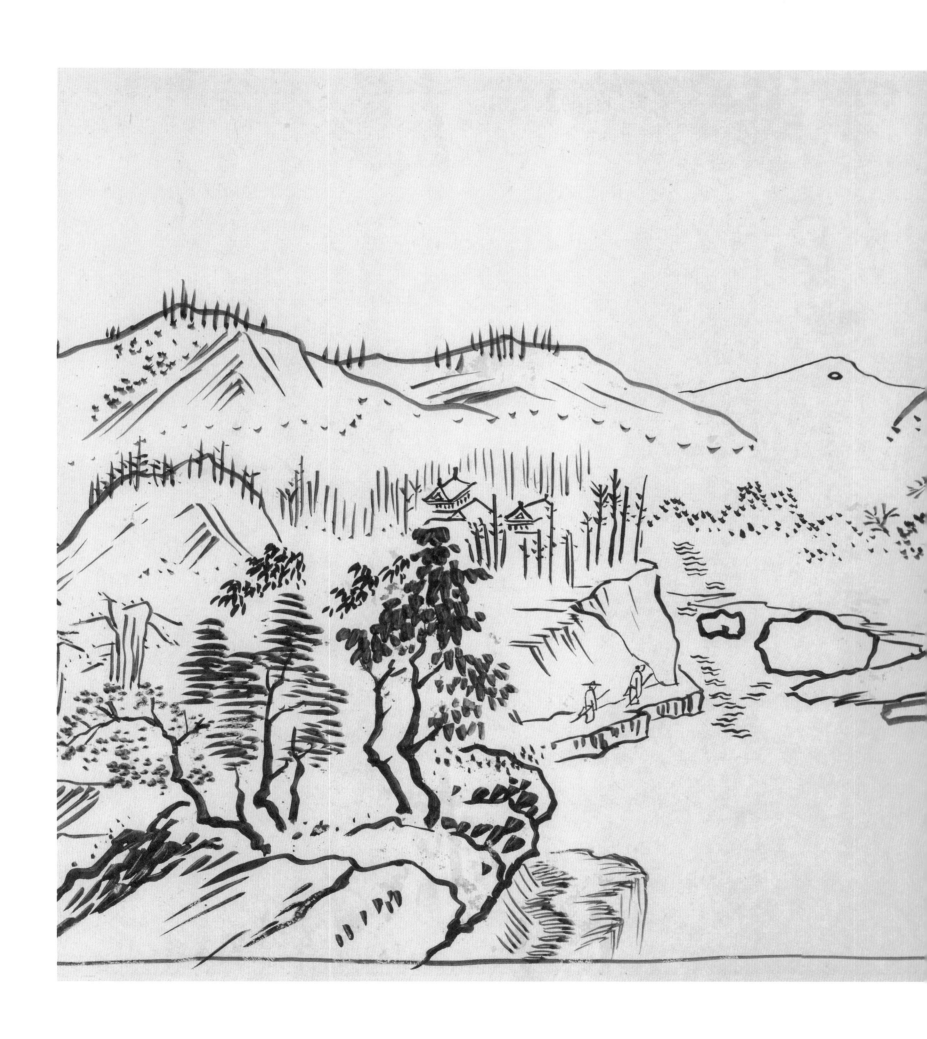

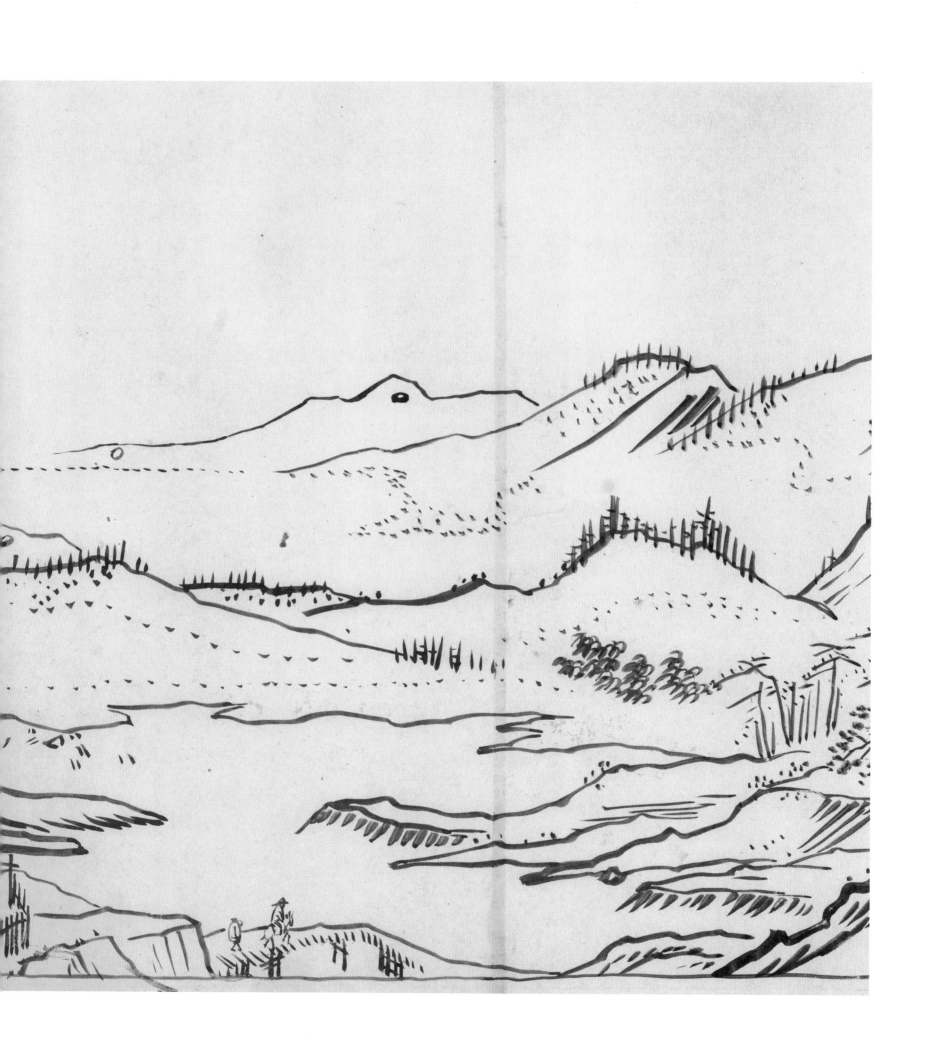

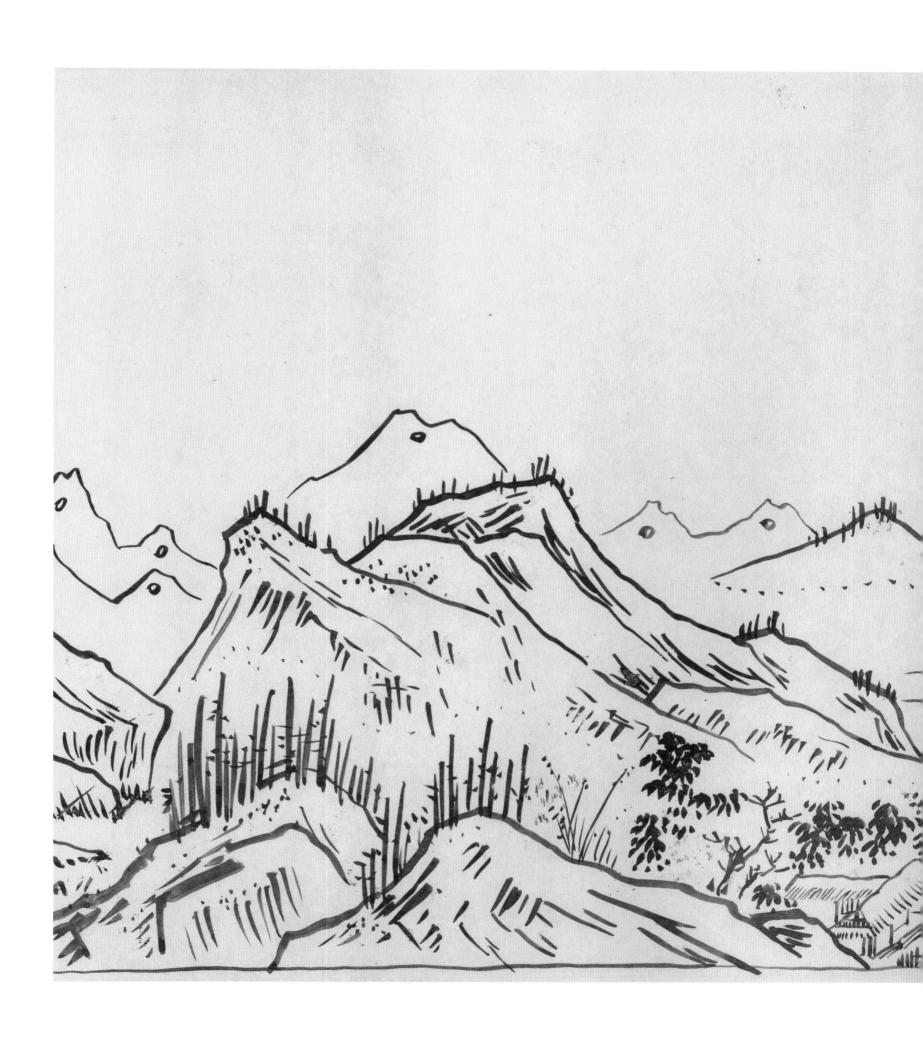

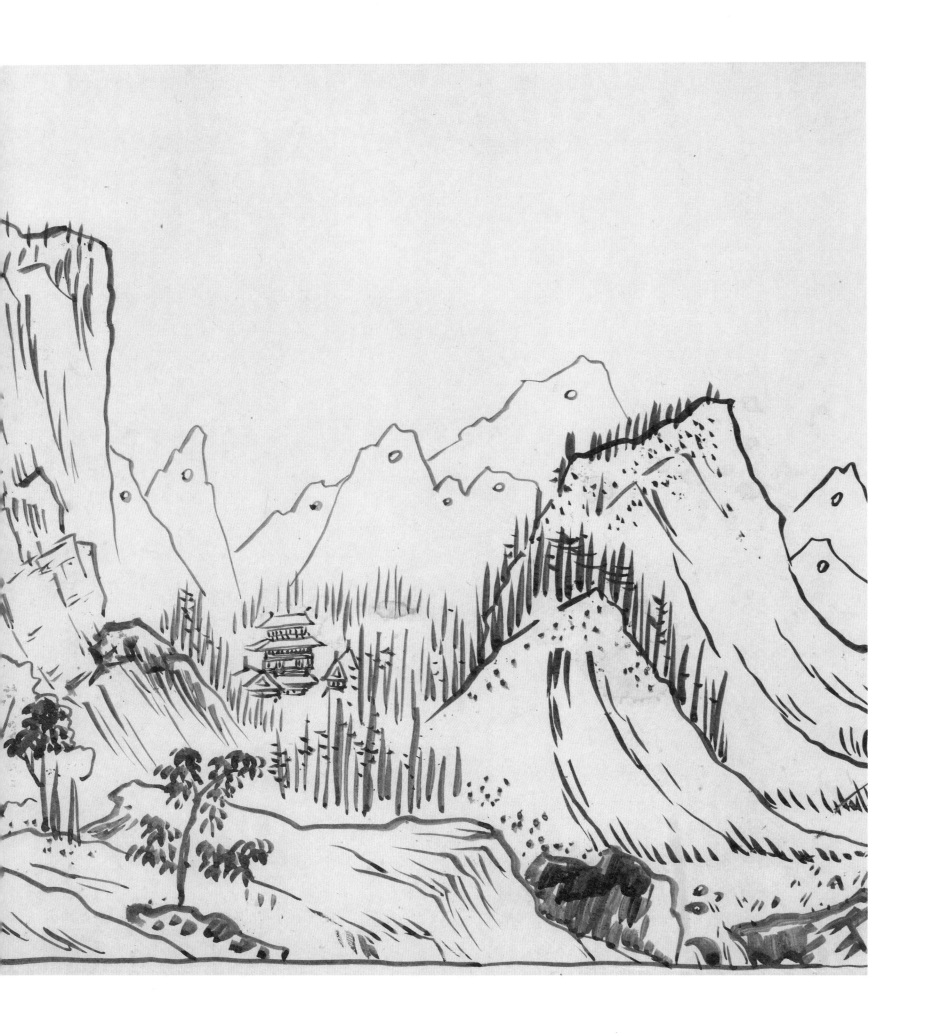

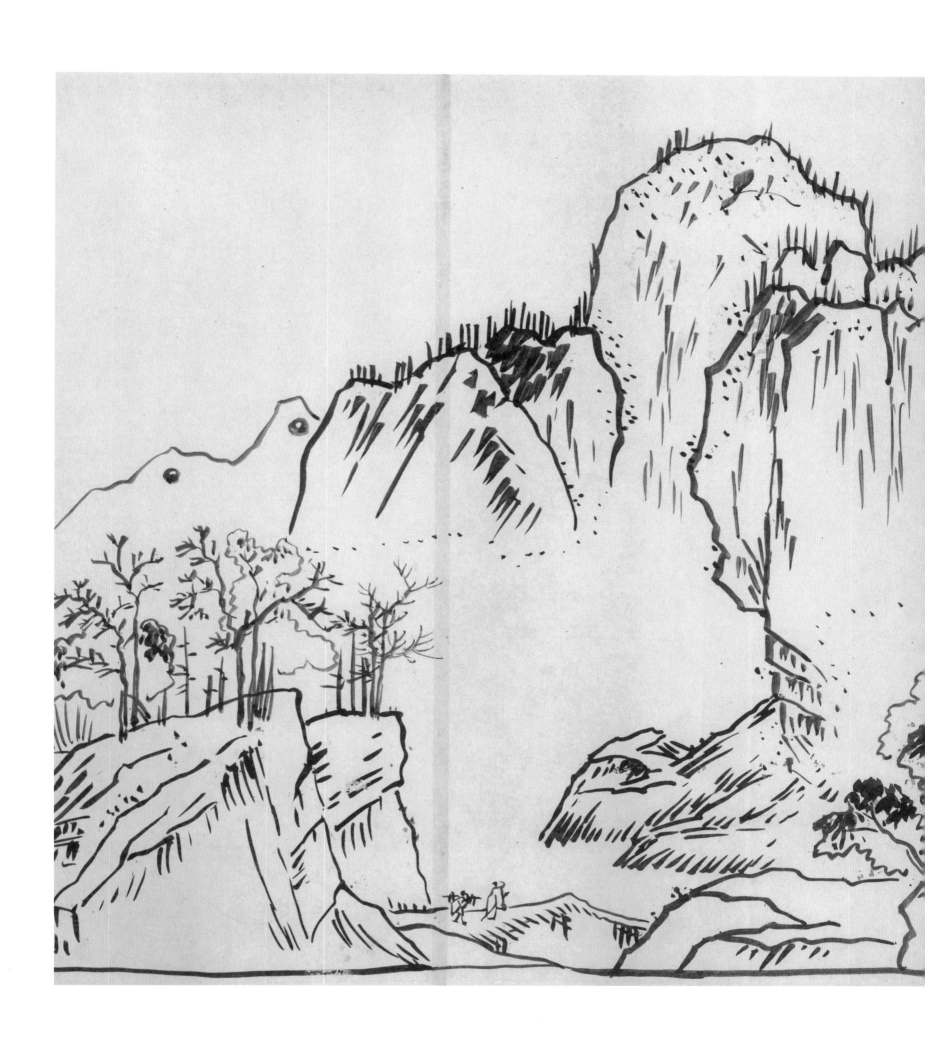

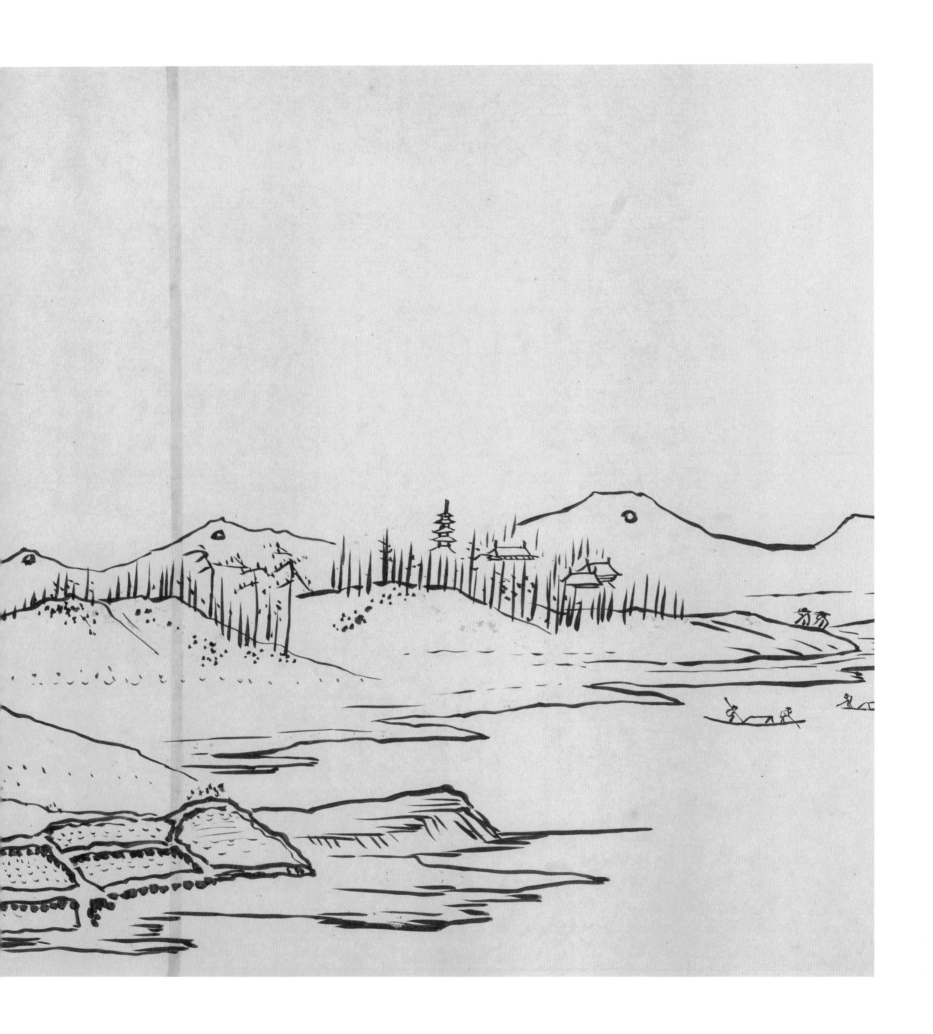

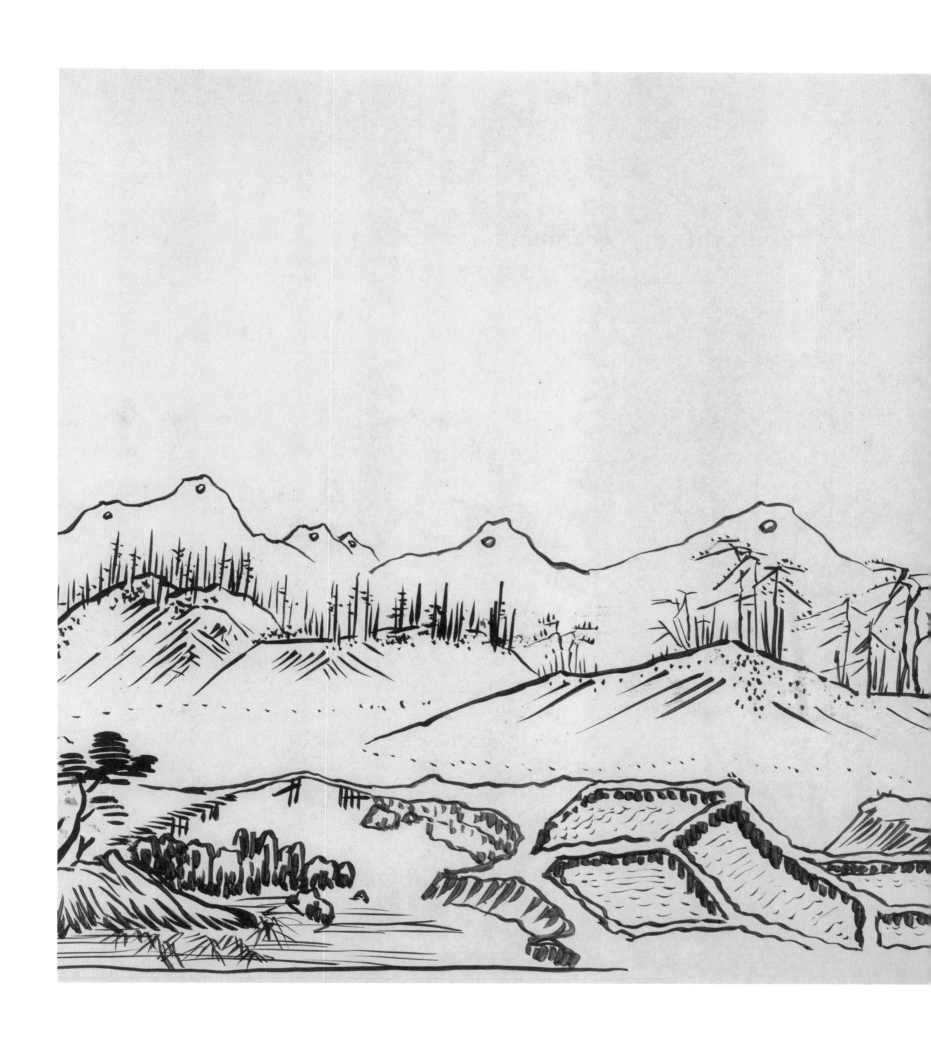

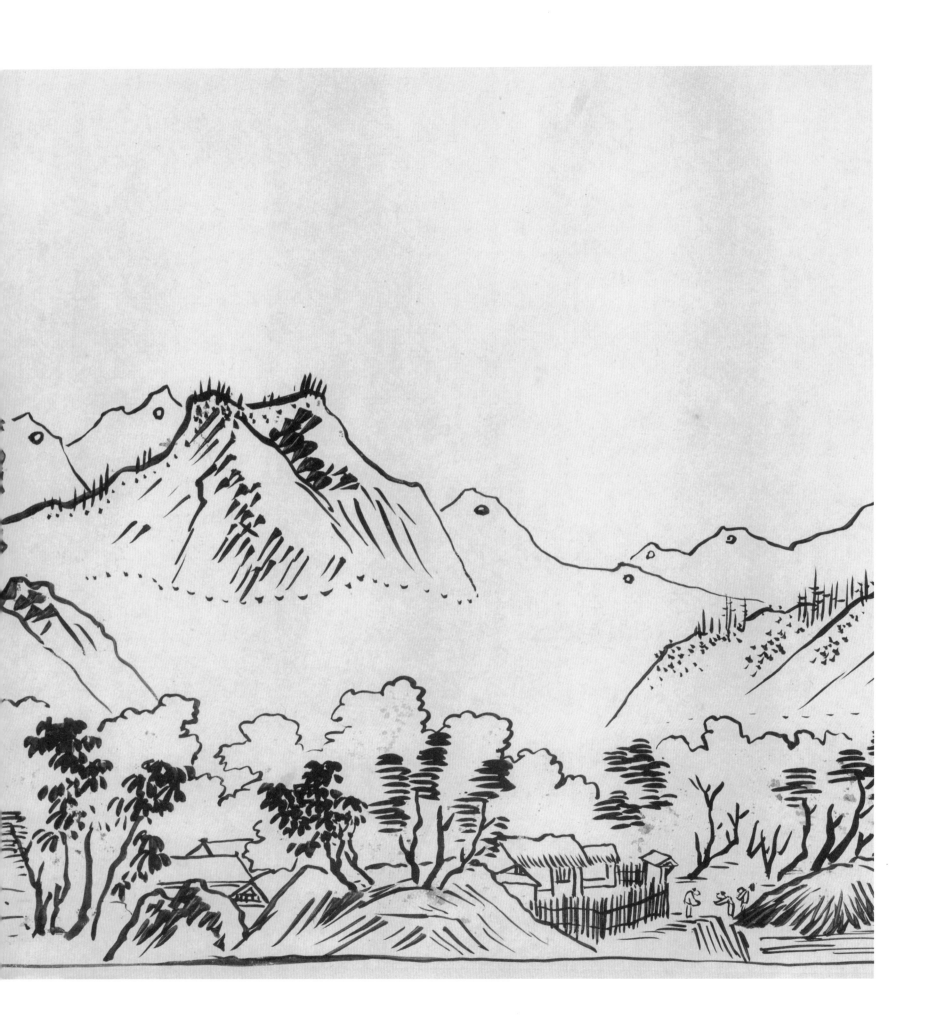

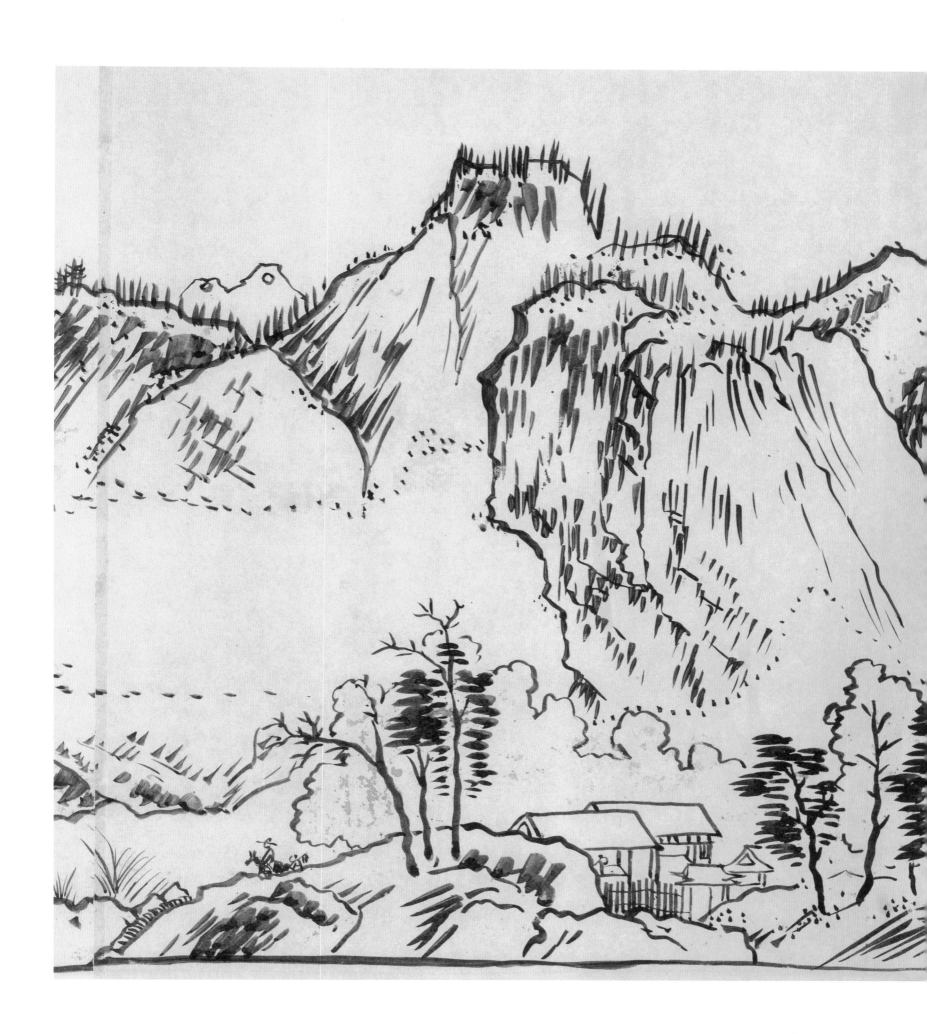

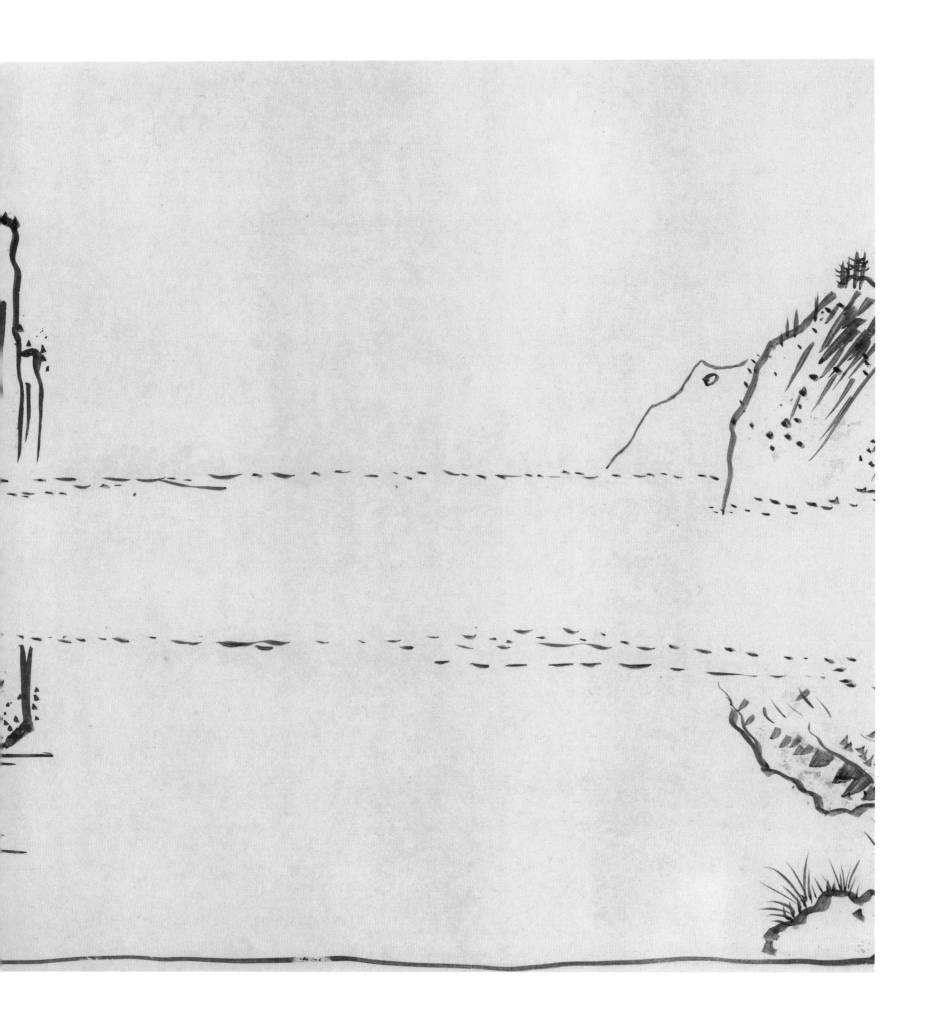

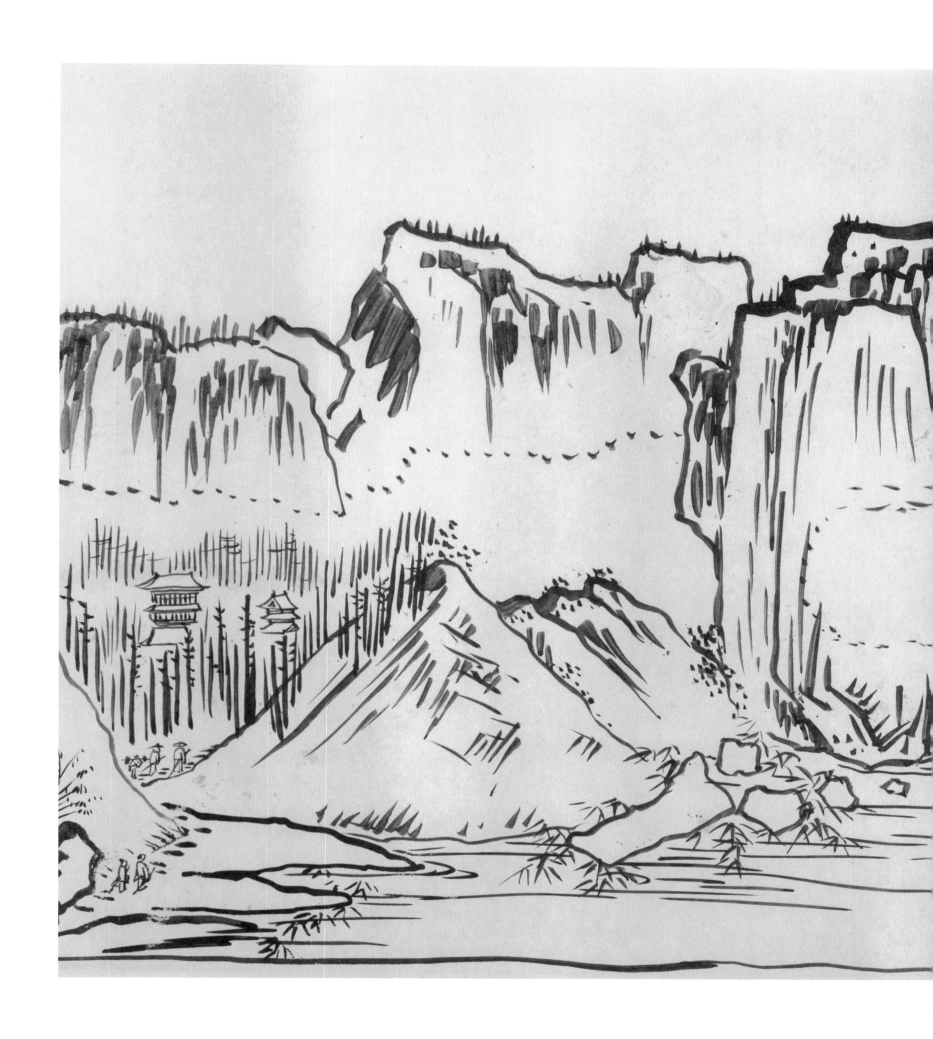

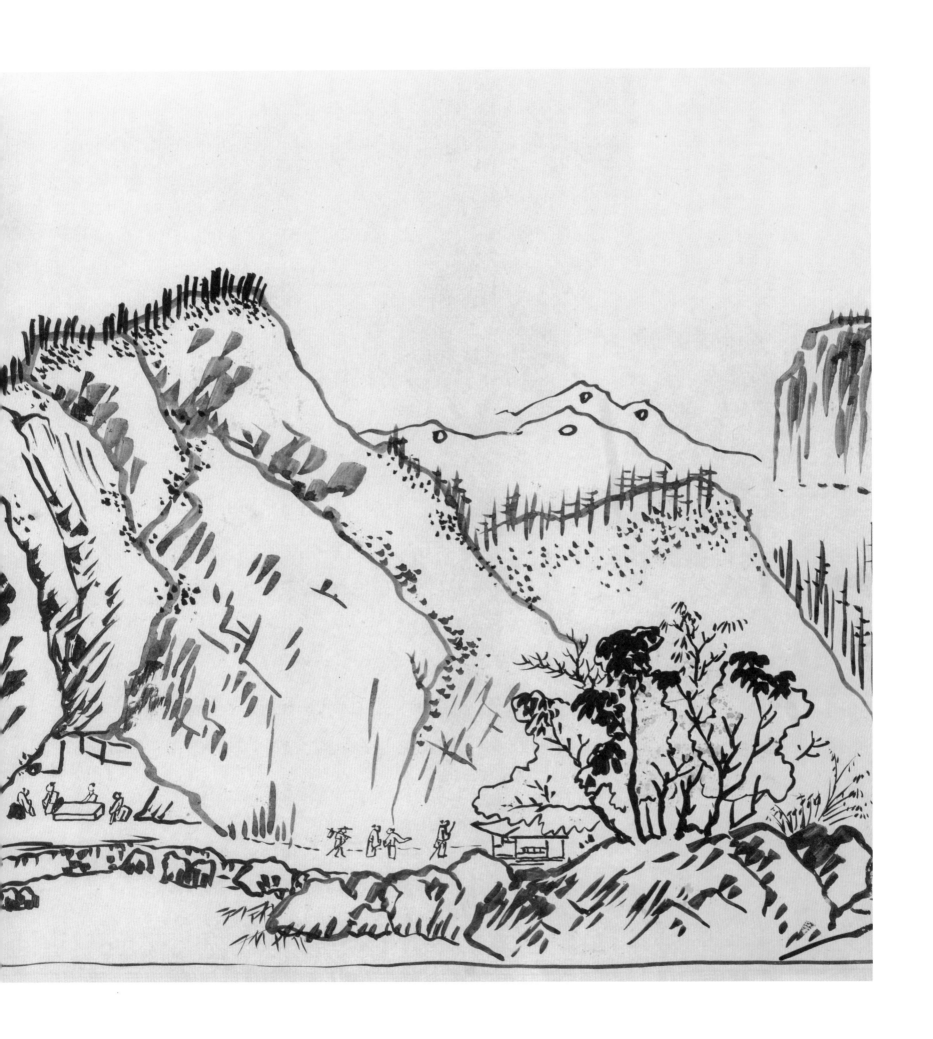

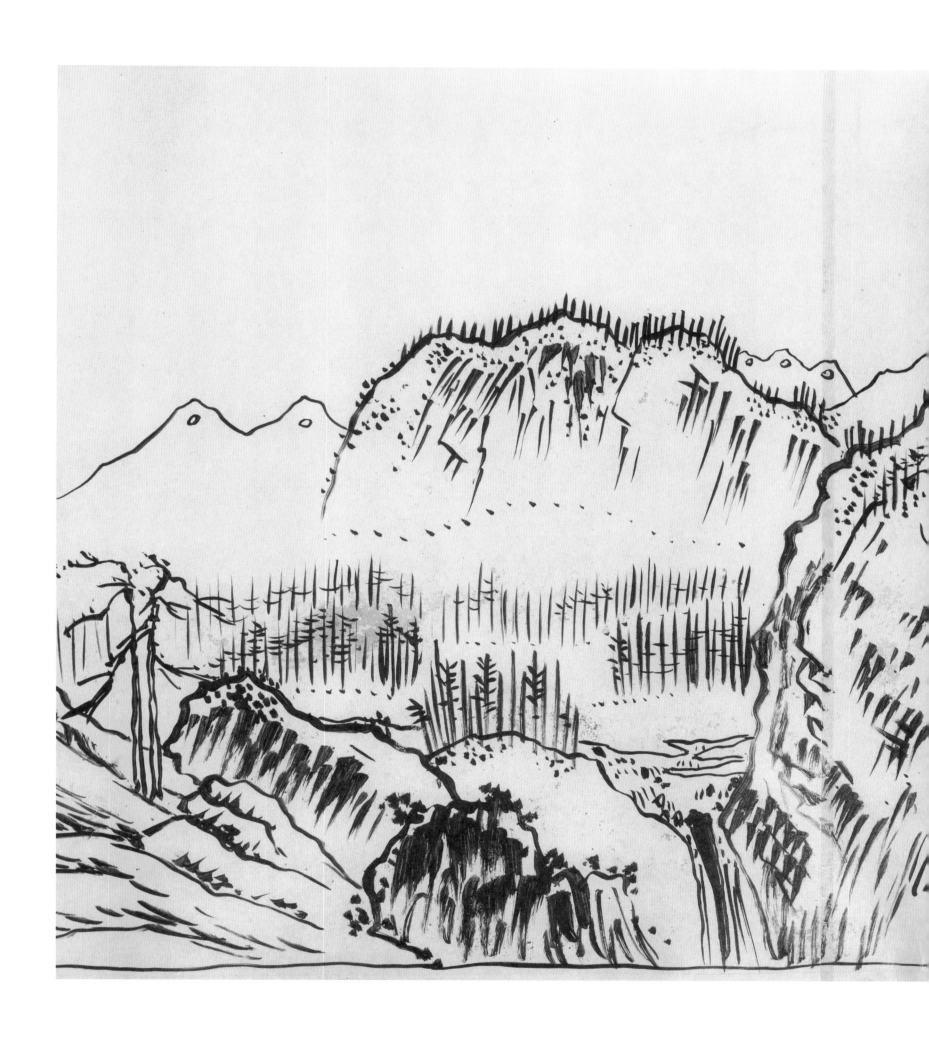

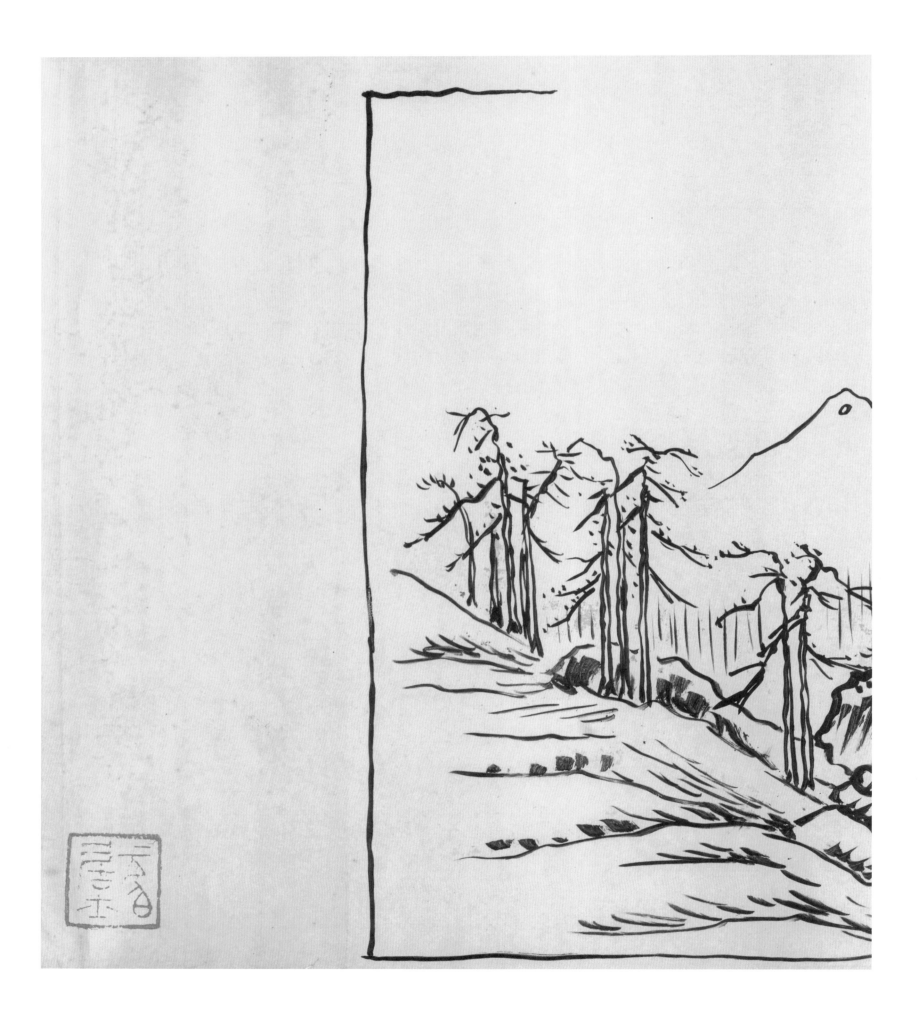

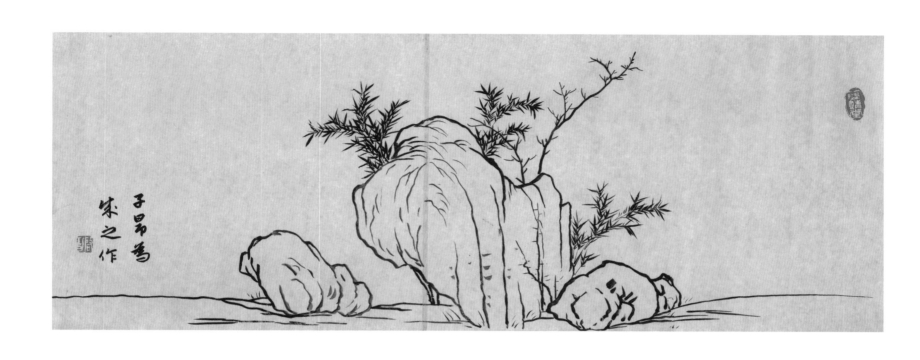

子昂為
宋之作

元趙孟頫《枯木竹石》

橫六九厘米　縱二五點七厘米

原作紙本，見清《石渠寶笈續編》乾清宮《元人集

錦卷》之一，今藏臺北『故宮博物院』。

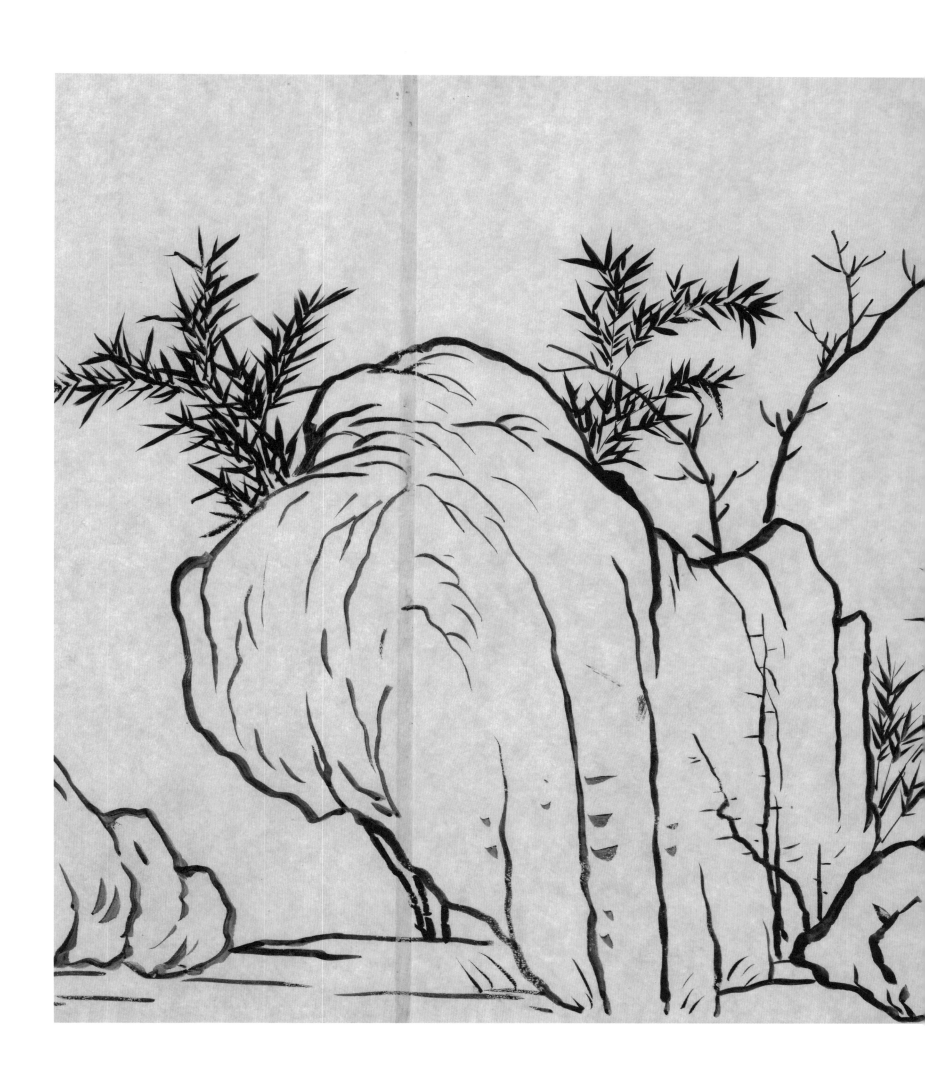

子昂為
宋之作

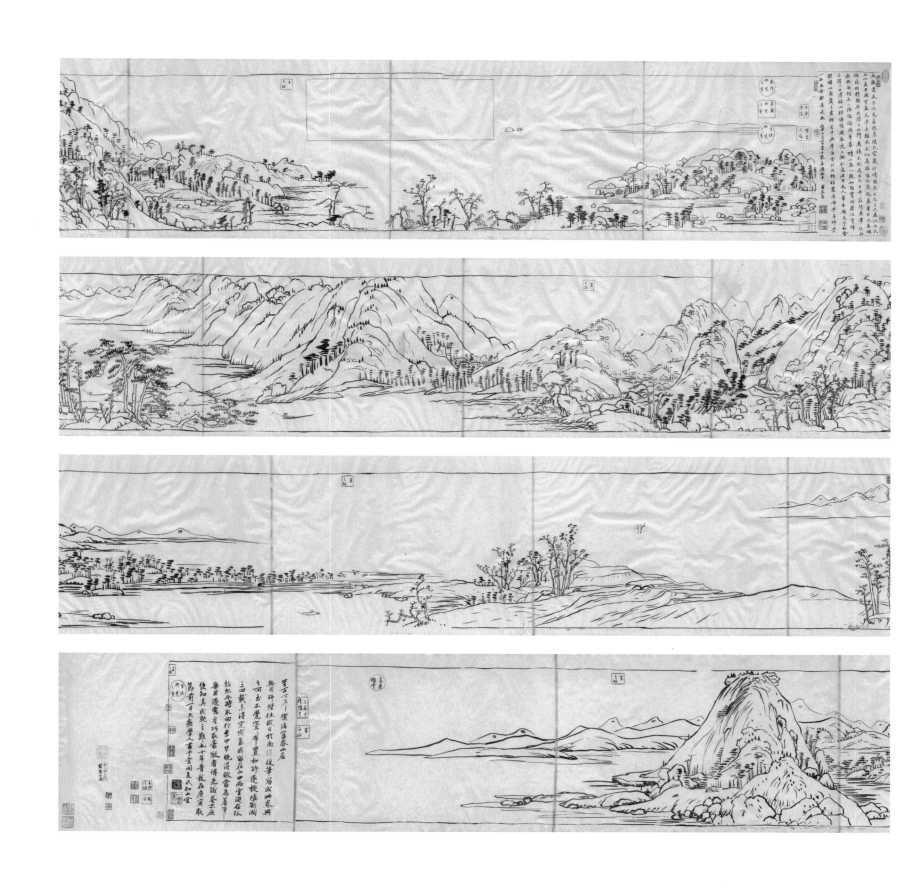

元黄公望《富春山居圖》

橫六五一點七厘米　縱三七點六厘米

原作紙本，爲大癡至精之作，自題有「逐旋填劄」，到

書款時尚未完全成就。見清《石渠寶笈三編》乾清

宮，今藏臺北「故宮博物院」。

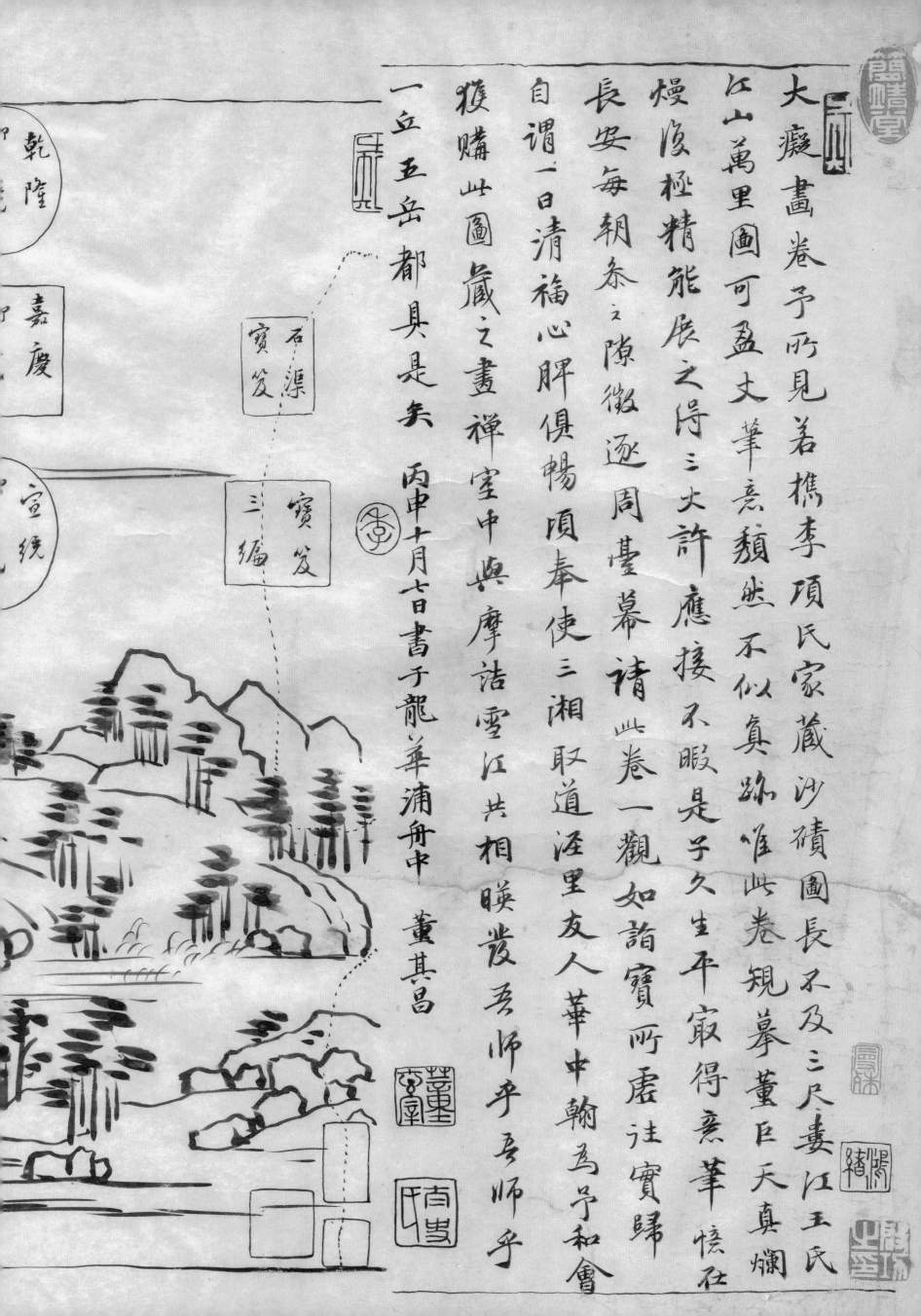

大癡畫卷予所見若攜李項氏家藏沙磧圖長不及三尺妻江玉氏

江山萬里圖可盈丈筆意頹然不似眞蹟惟此卷規摹董巨天眞爛漫

復極精能展之得三丈許應接不暇是子久生平最得意筆慮江

長安每朝參之隙徐逐周慶幕請此卷一觀如詣寶所虞注實歸

自謂一日清福心脾俱暢頂奉使三湘取道涇里友人華中翰為予和會

獲購此圖藏之畫禪室中與摩詰雪江共相暎發吾師乎吾師乎

一立五岳都具是矣　丙申十月七日書于龍華浦舟中　董其昌

乾隆

嘉慶

宣統

石渠
寶笈

寶笈
三編

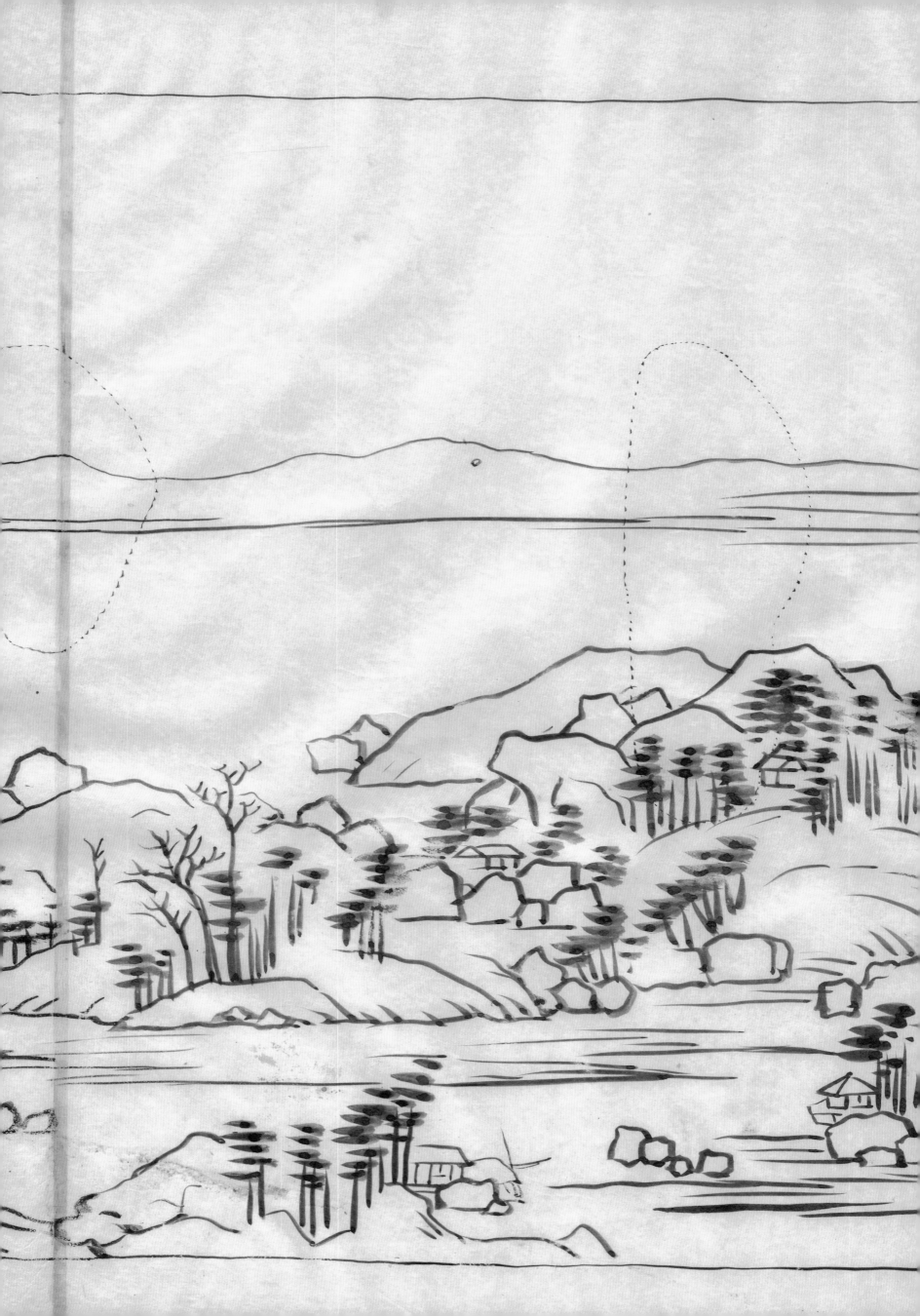

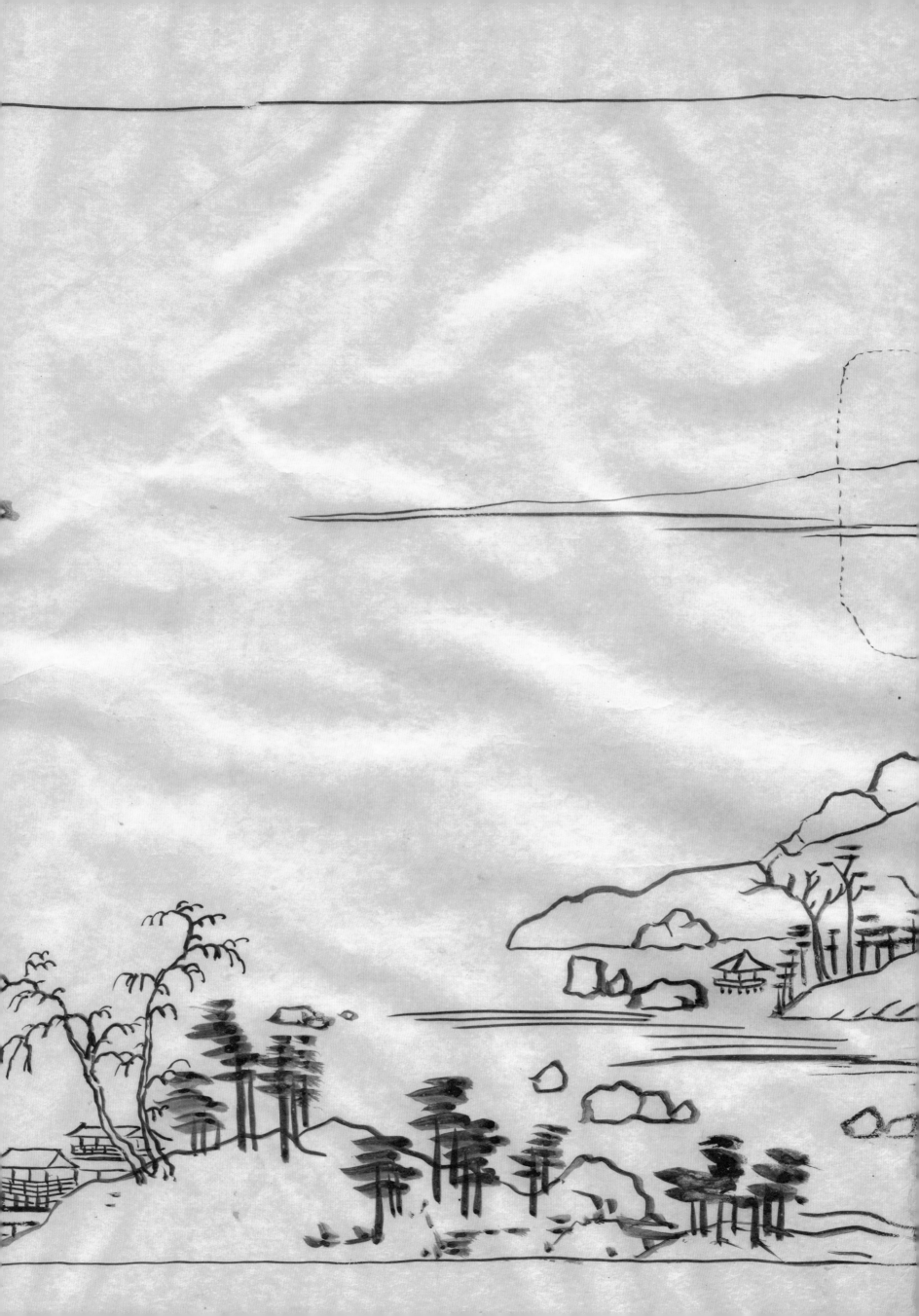

吴之矩

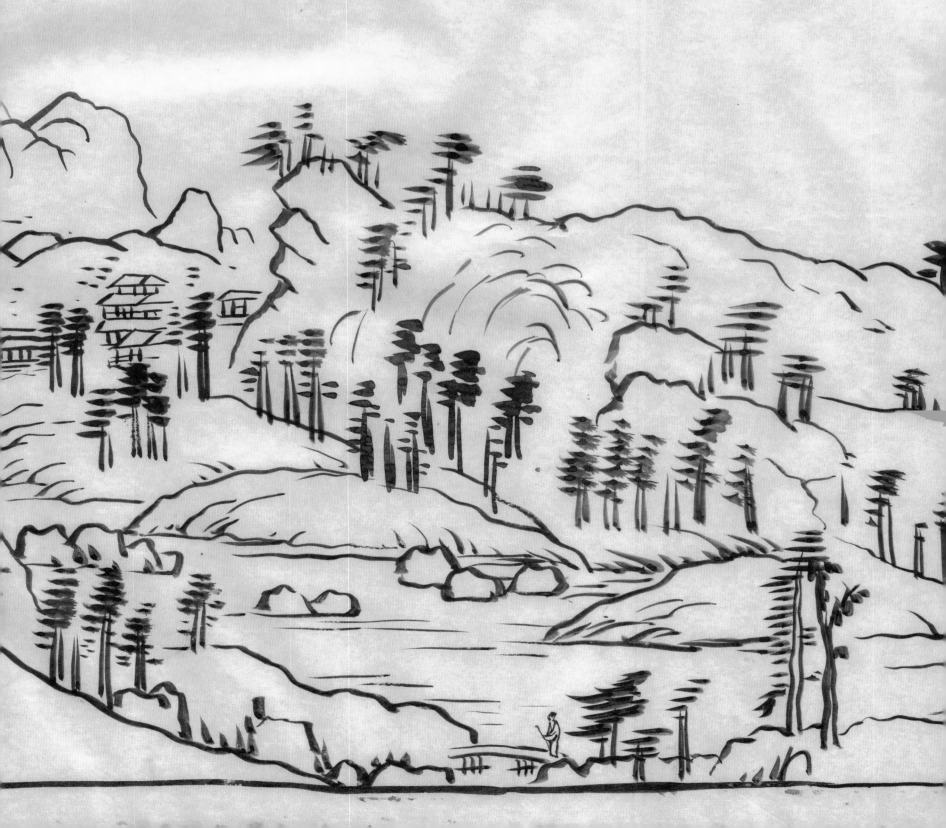

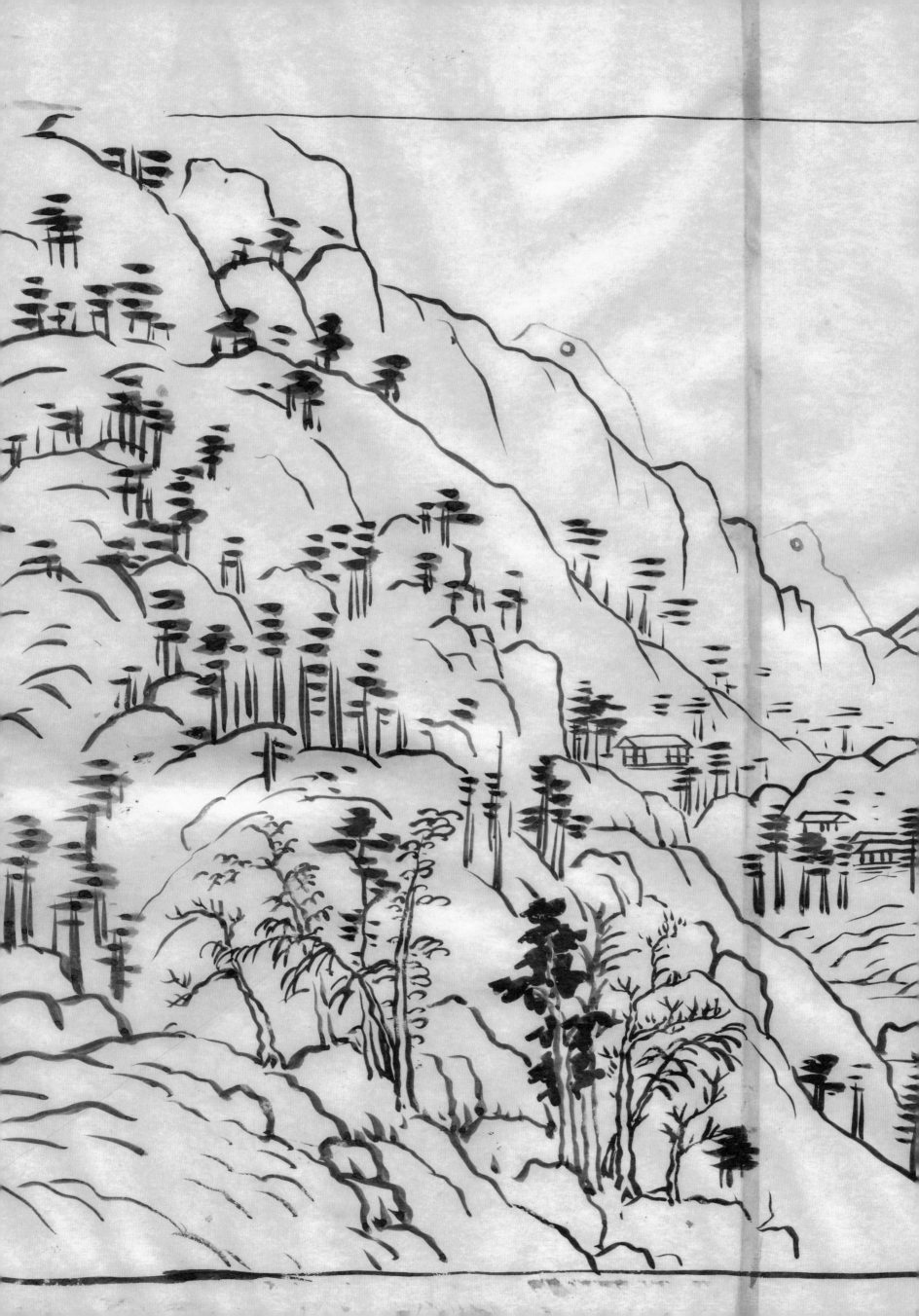

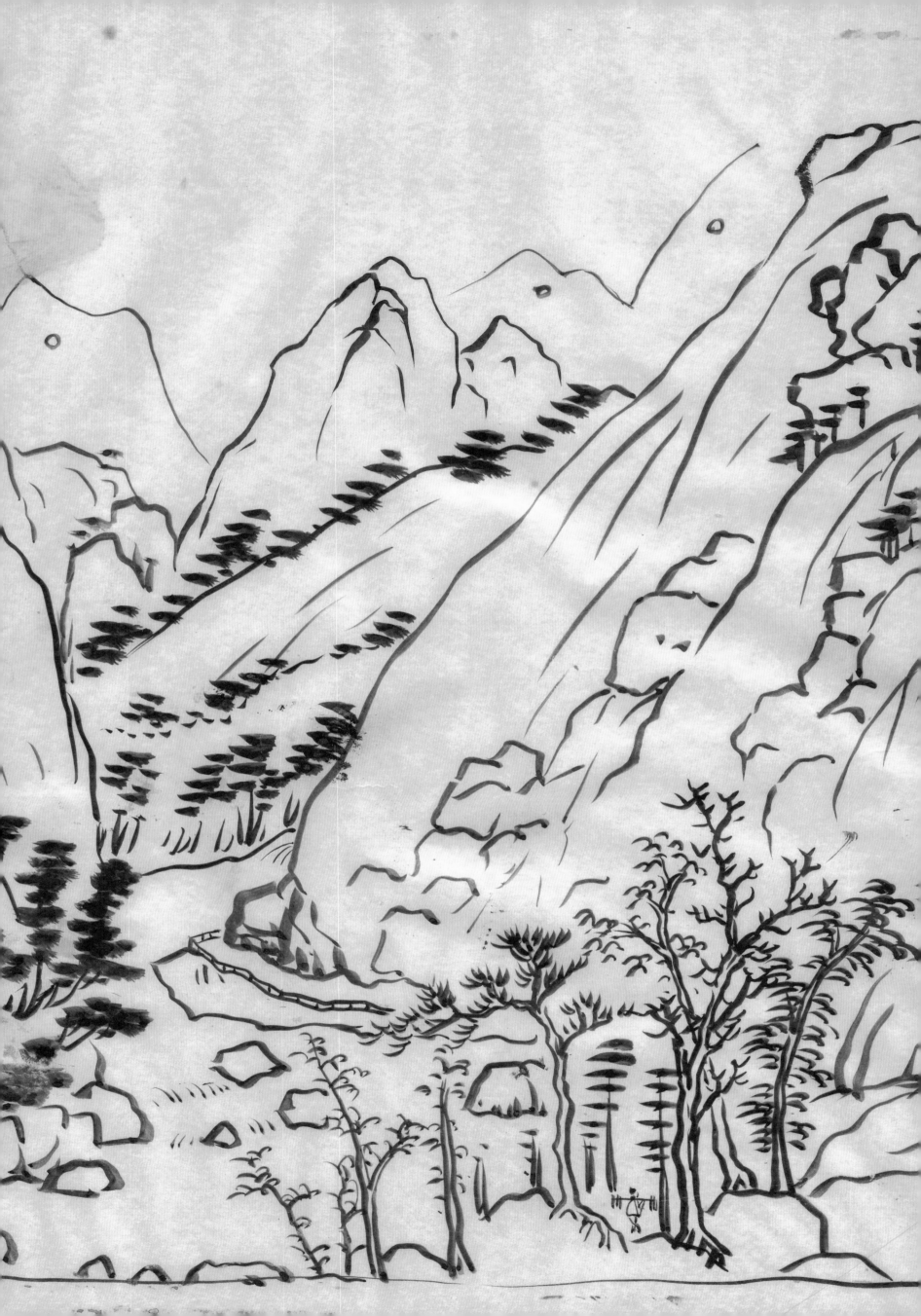

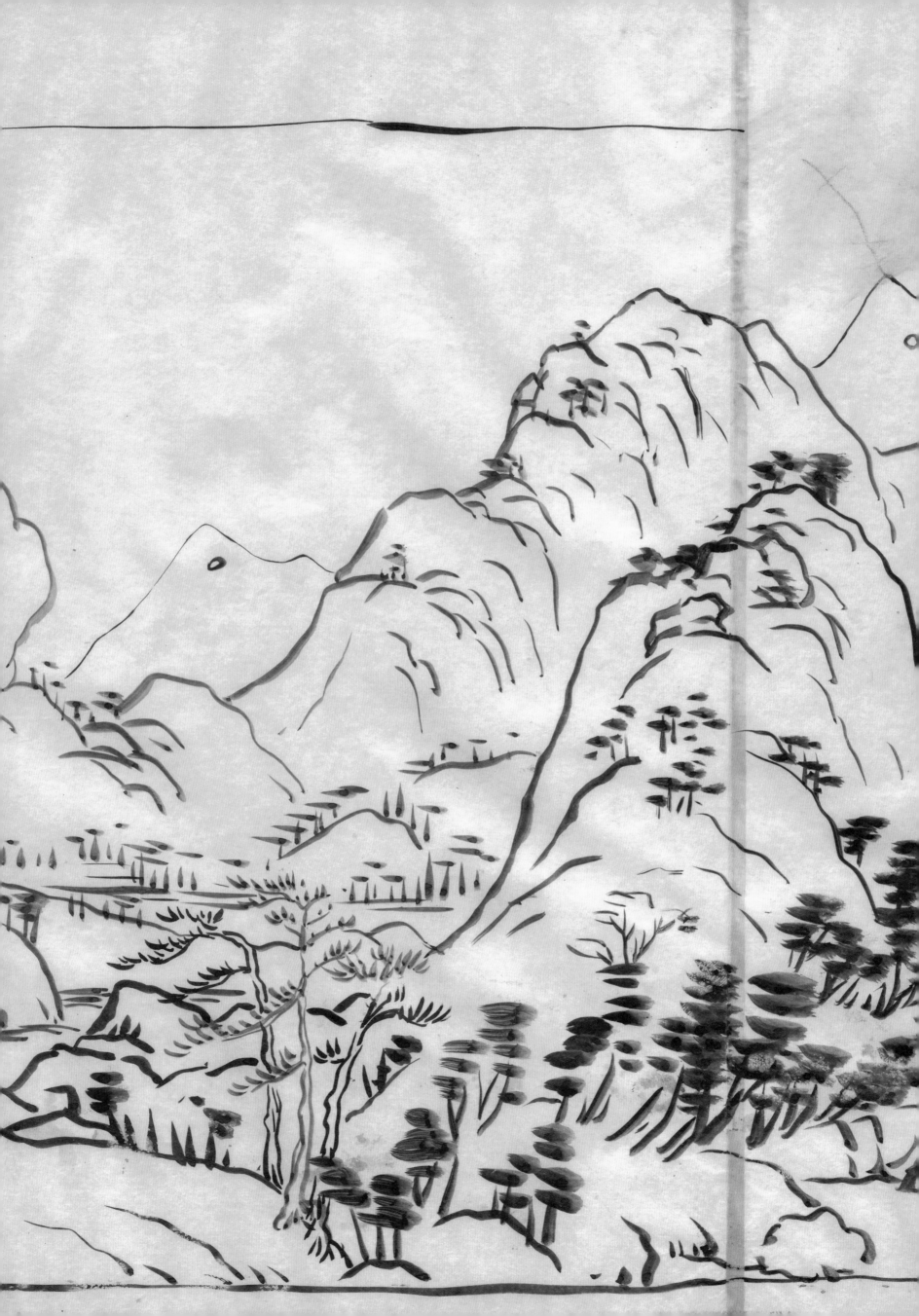

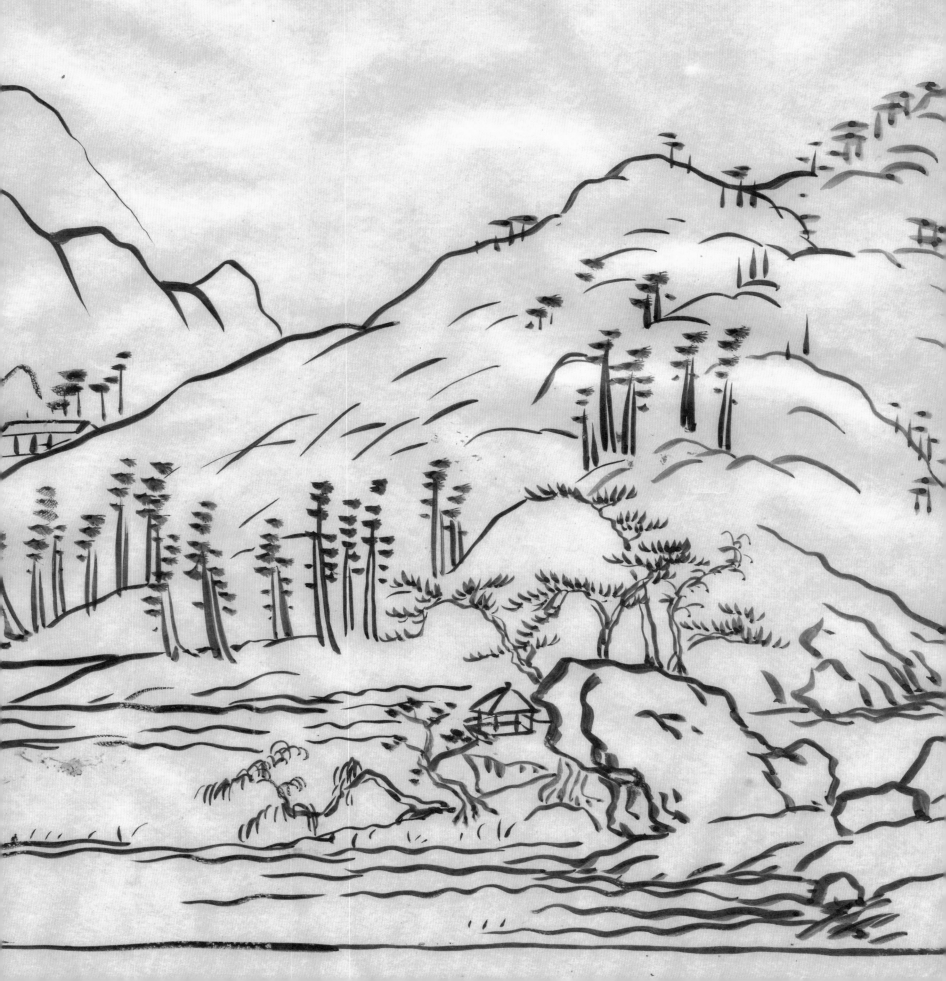

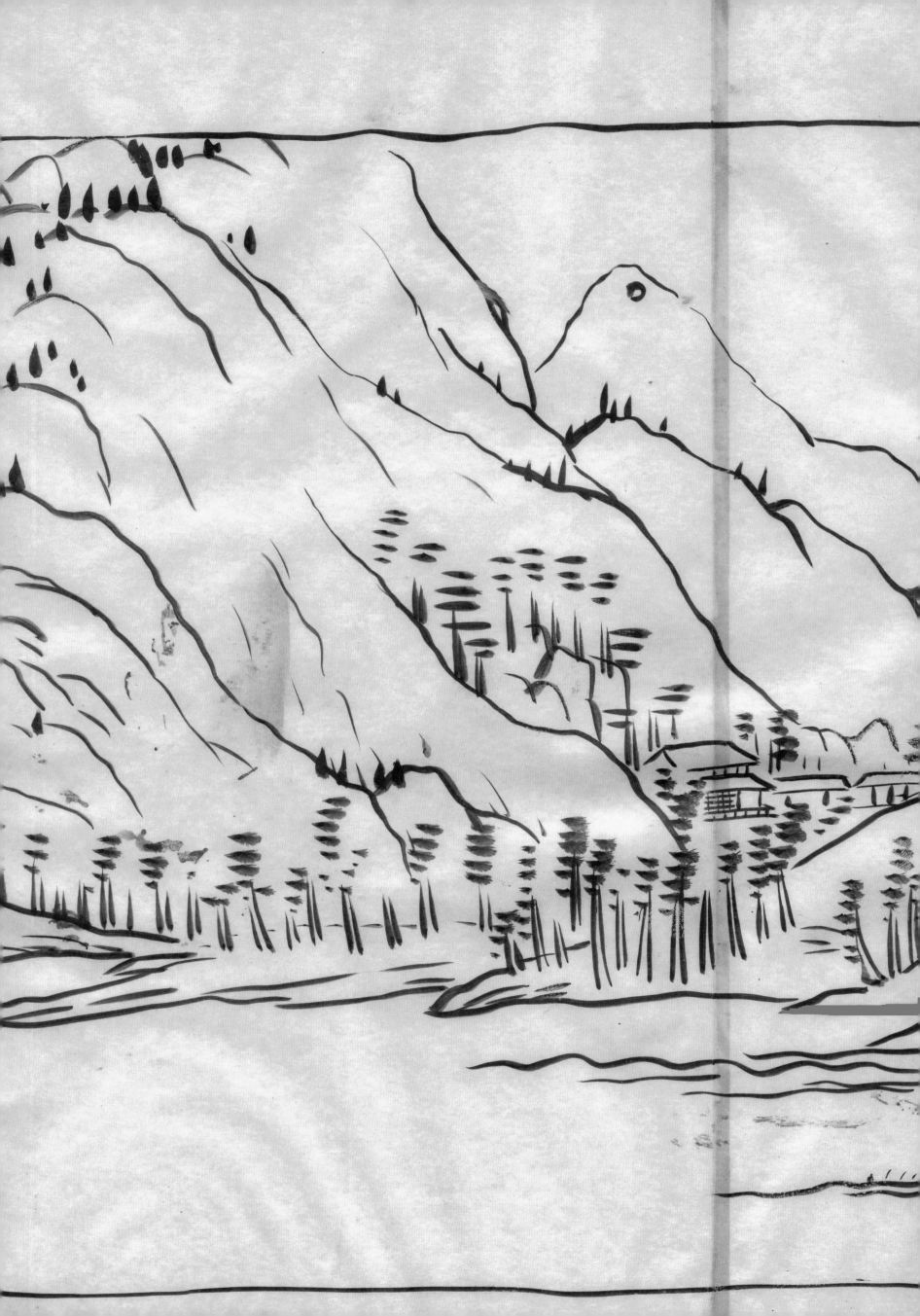

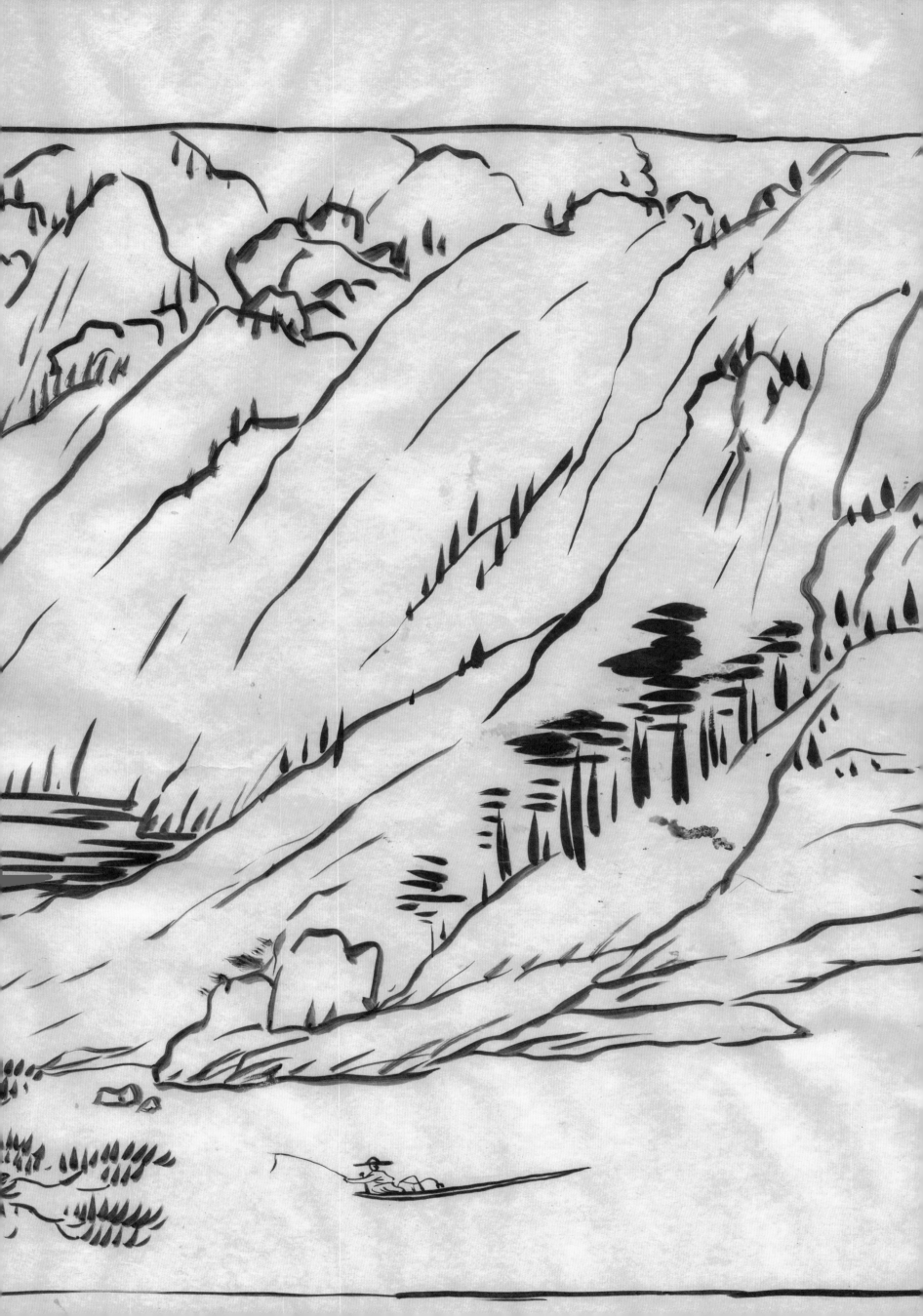

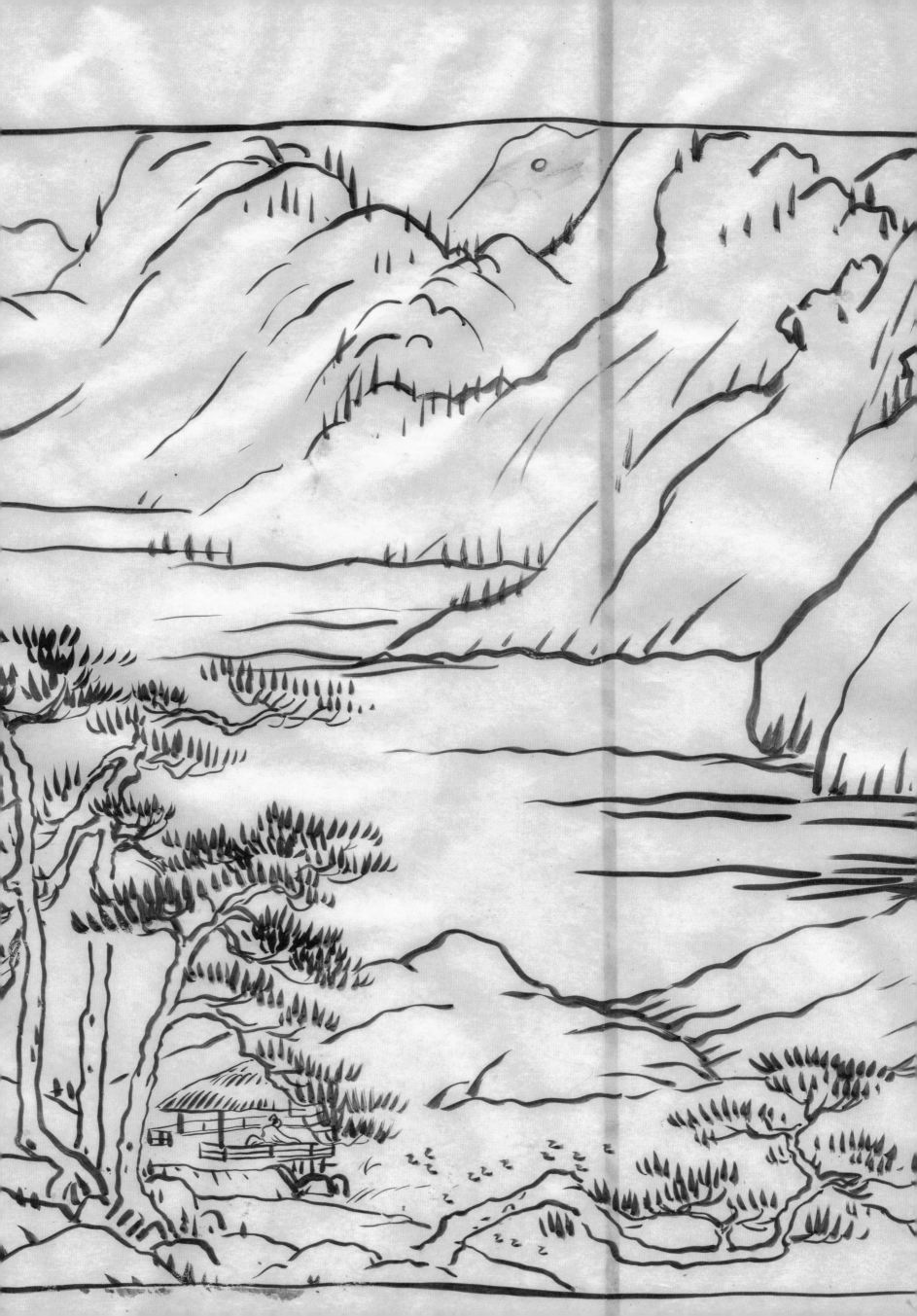

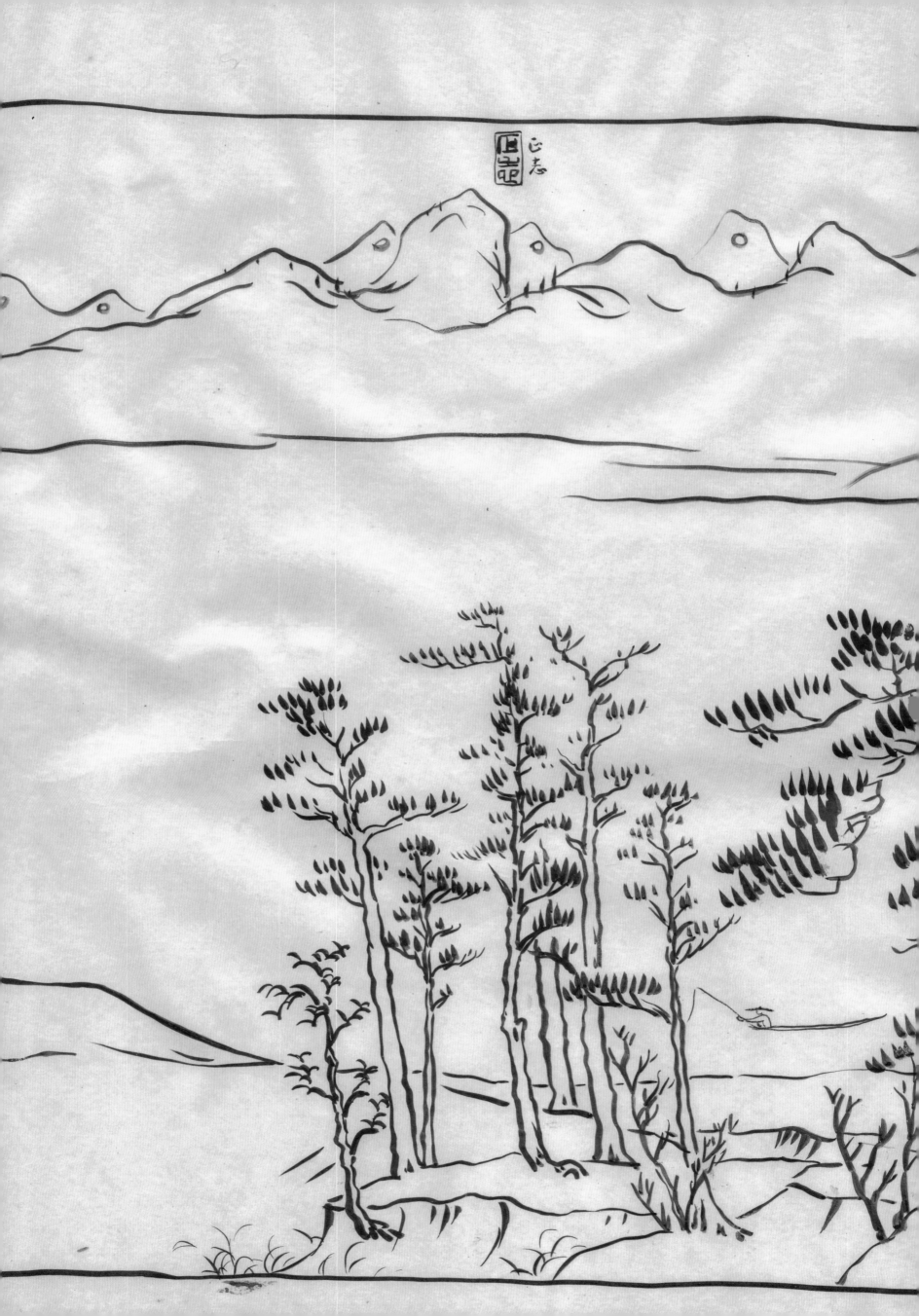

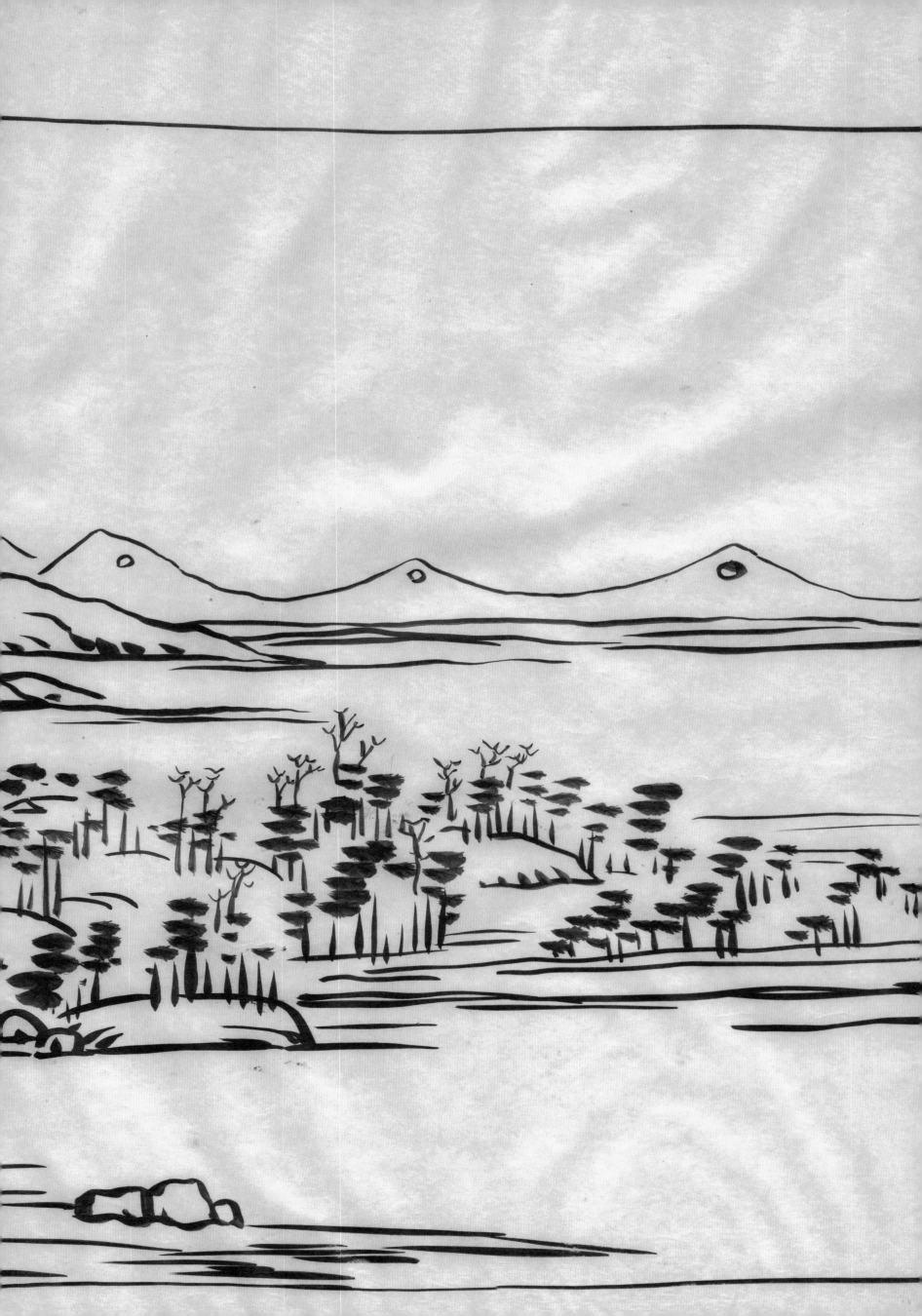

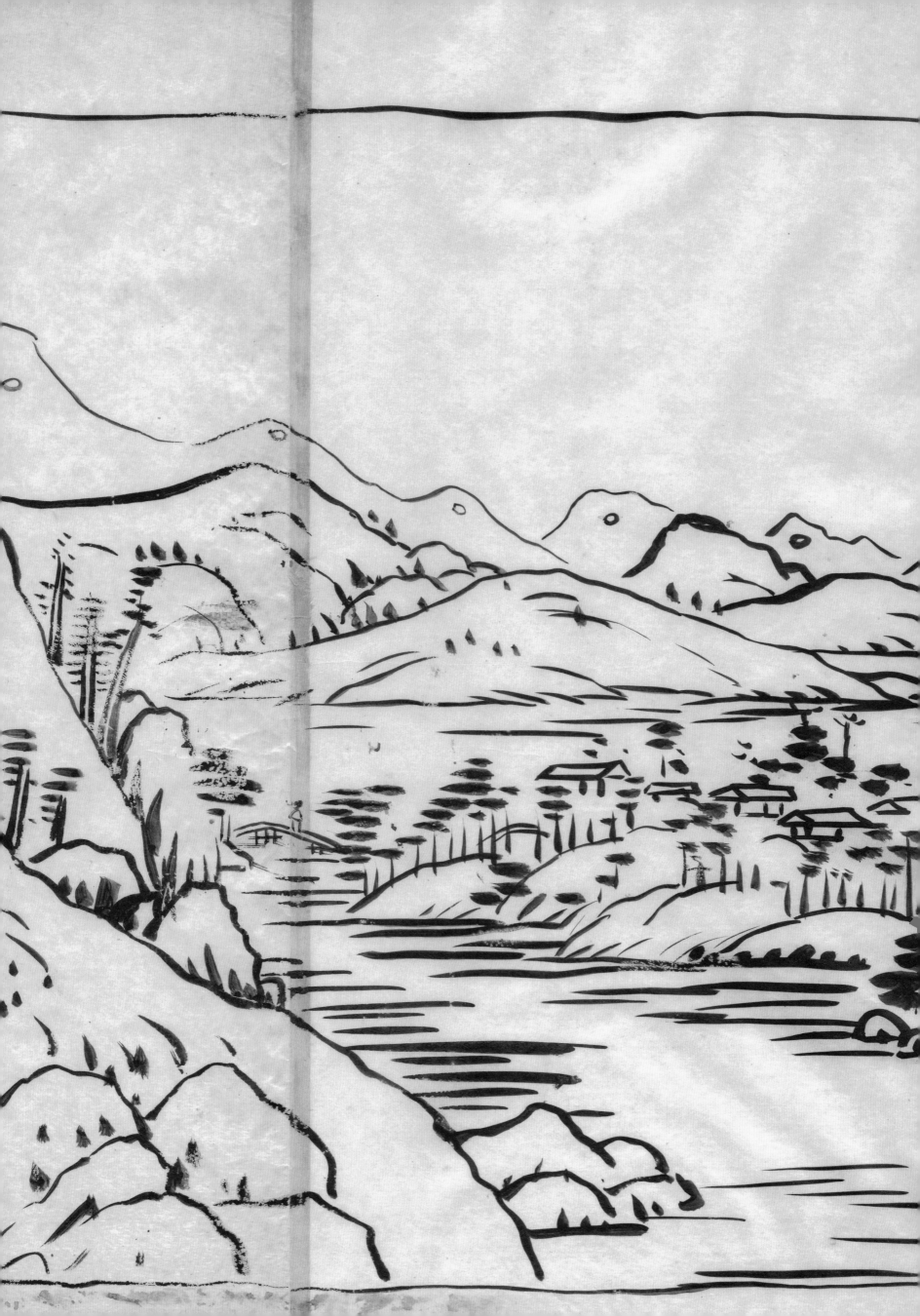

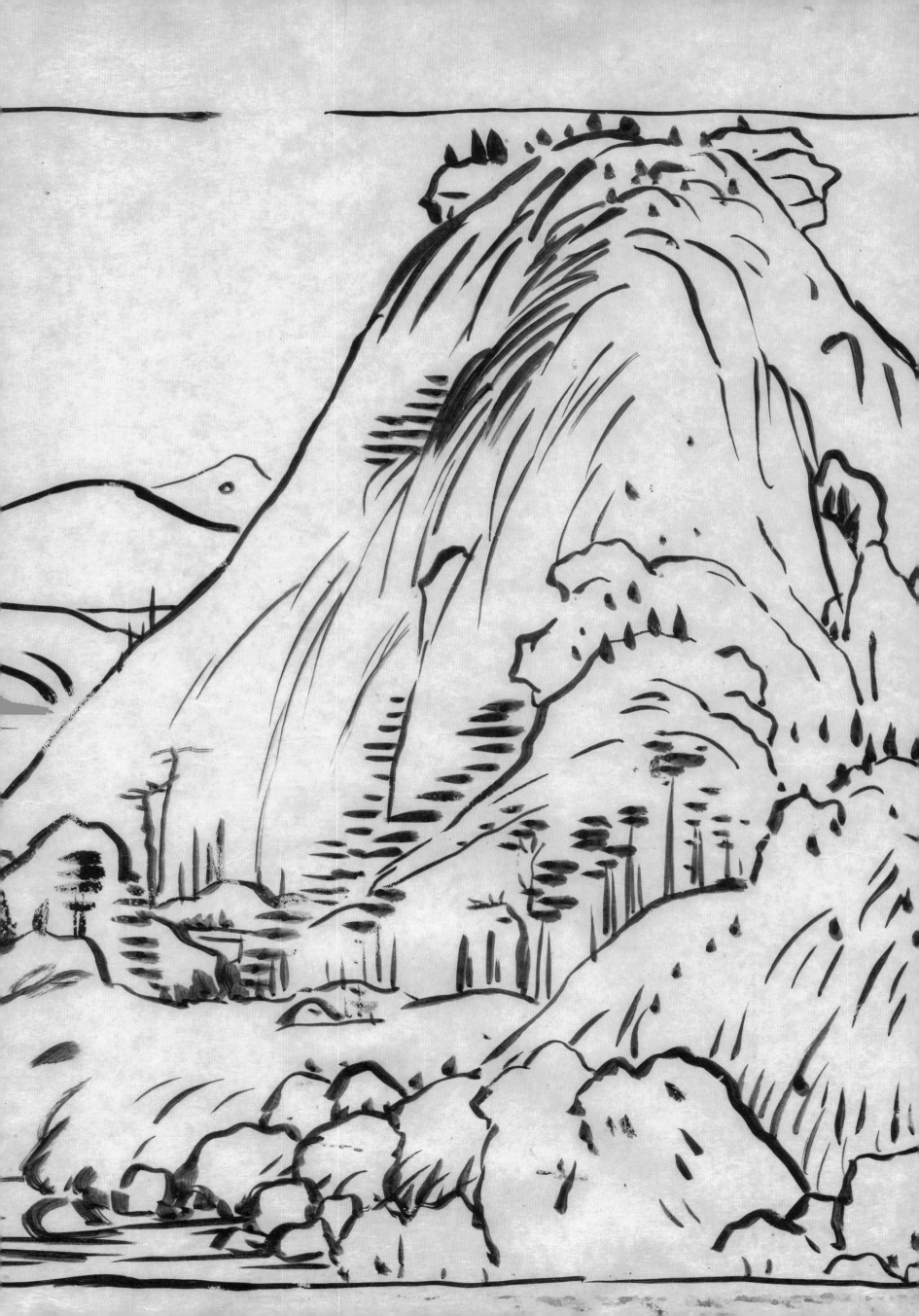

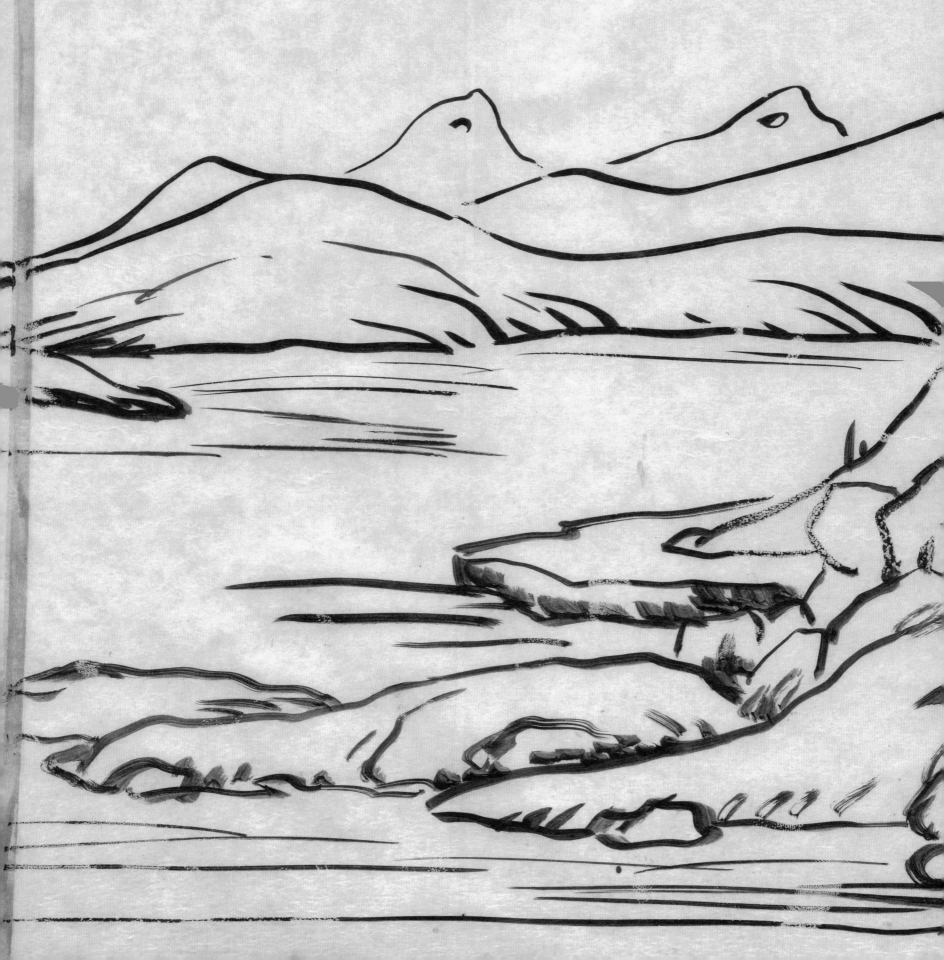

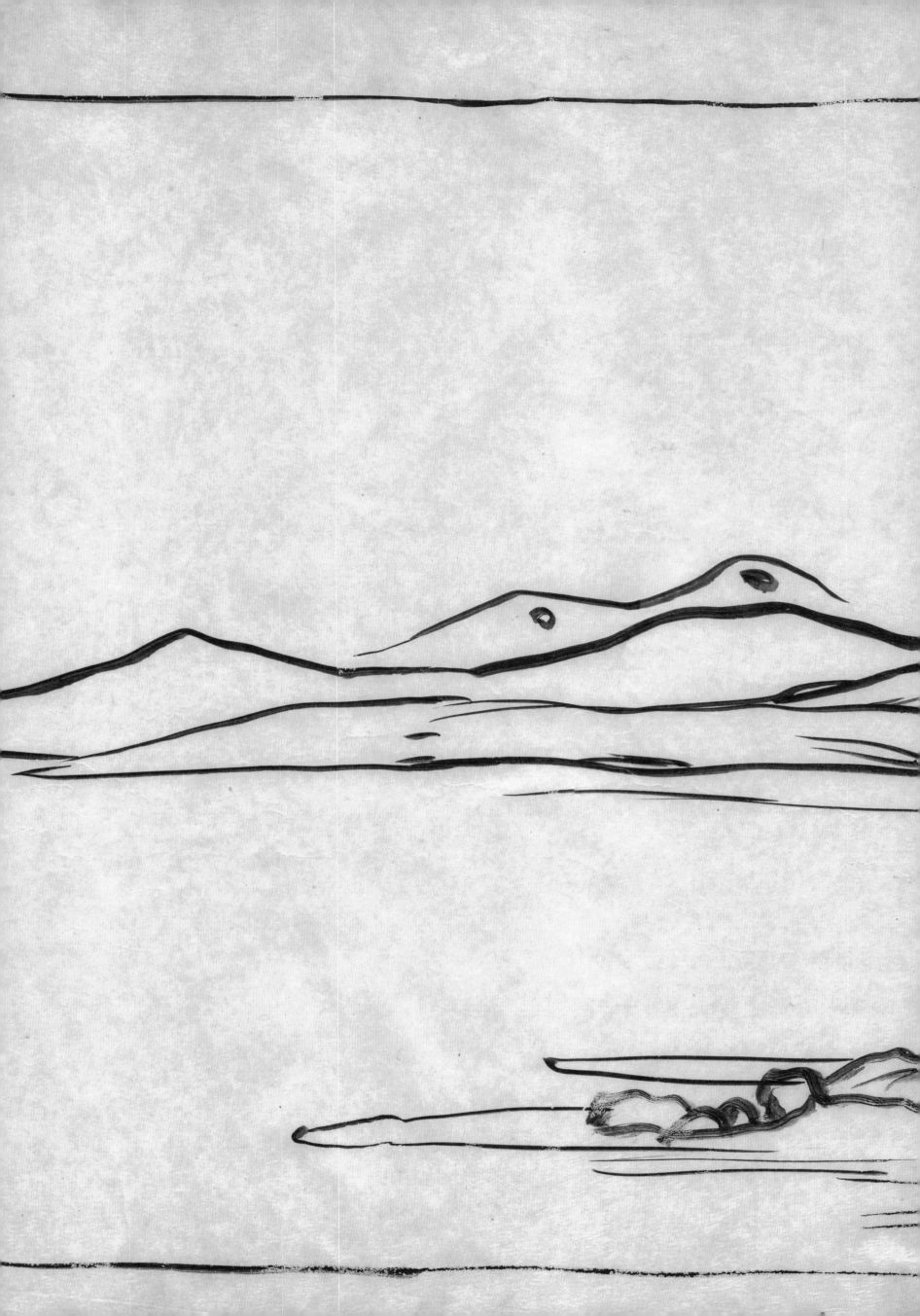

至正七年僕歸富春山居
無用師偕往暇日於南樓援筆寫成此卷興
之所至不覺亹亹布置如許逐旋填劄閱
三四載未得完備蓋因當在山中而雲遊在外
故爾今特取回行李中早晚得暇當為著筆
無用過慮有巧取豪敓者俾先識卷末庶
使知其成就之難也十年青龍在庚寅歜
節前一日大癡學人書于雲間夏氏知止堂

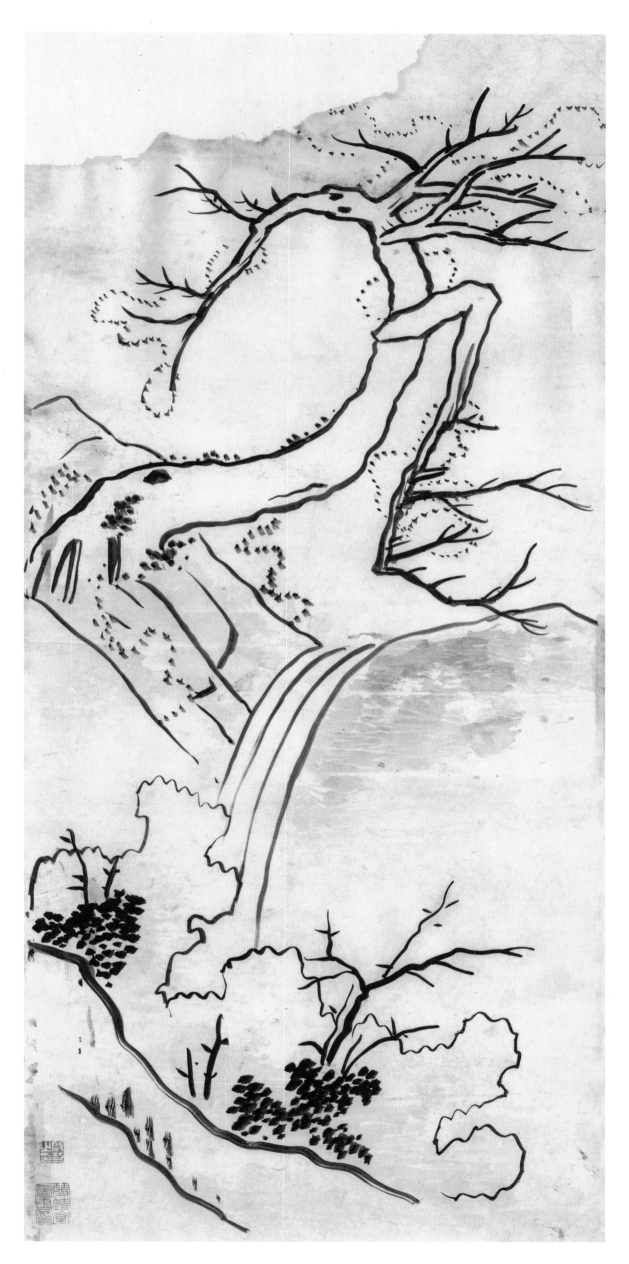

元吳鎮《松泉圖》

橫三四點三厘米　縱七五厘米

原作紙本，清末民國之間曾歸思鶴盦完顏衡永；後歸武進徐石雪，時在民國廿五年

十一月之前；再歸虛齋龐萊臣，今藏南京博物院。原作在歸清孫承澤之時改裝成橫卷，今

卷尾有孫退谷、高士奇、樊增祥跋語。啓功先生曾在思鶴盦見之。

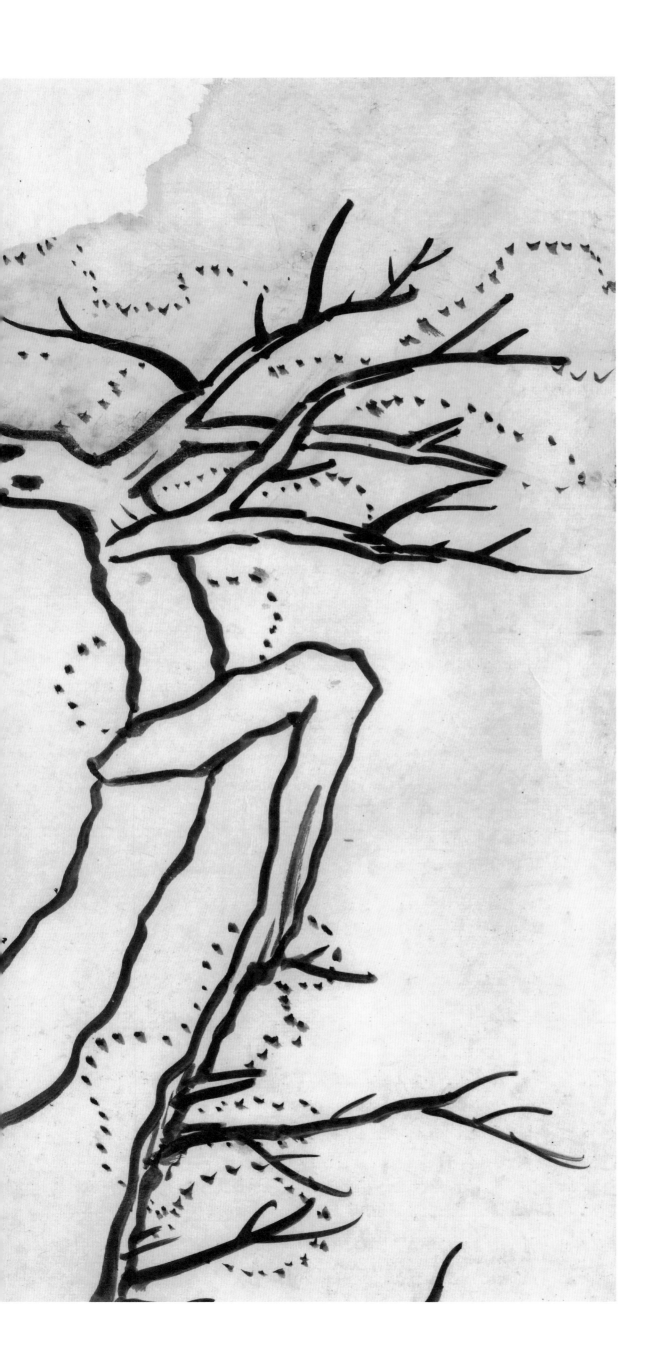

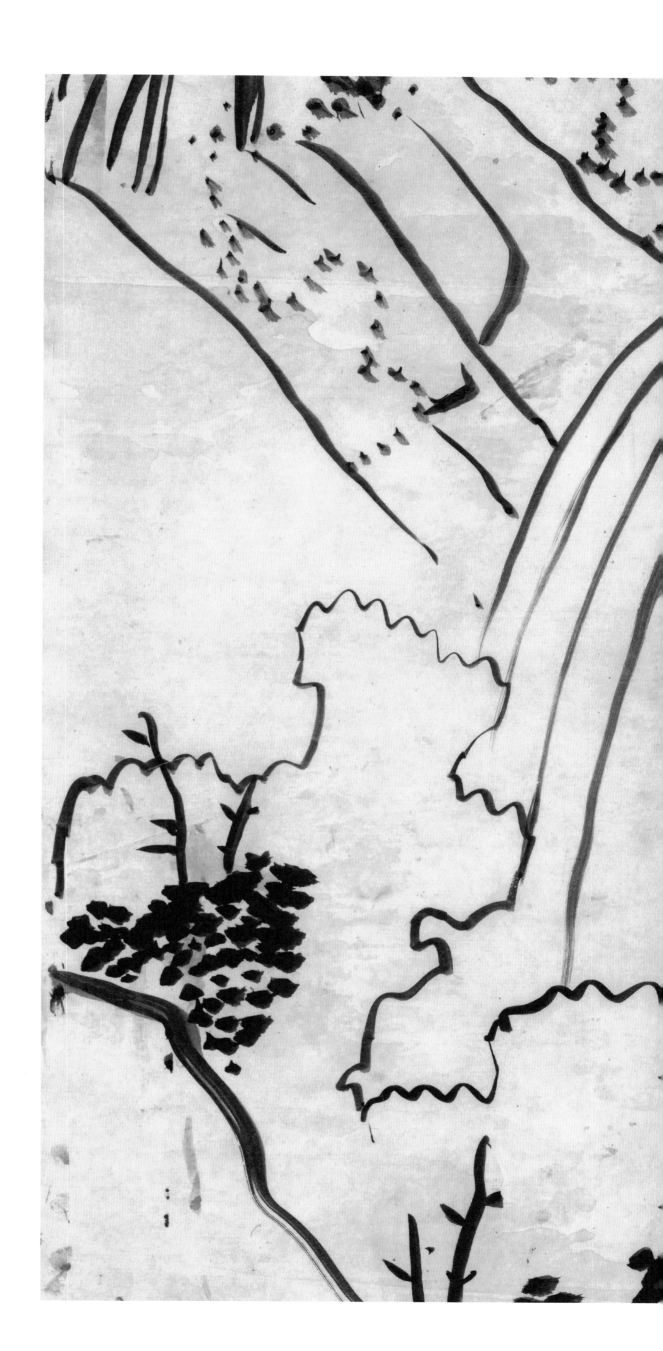

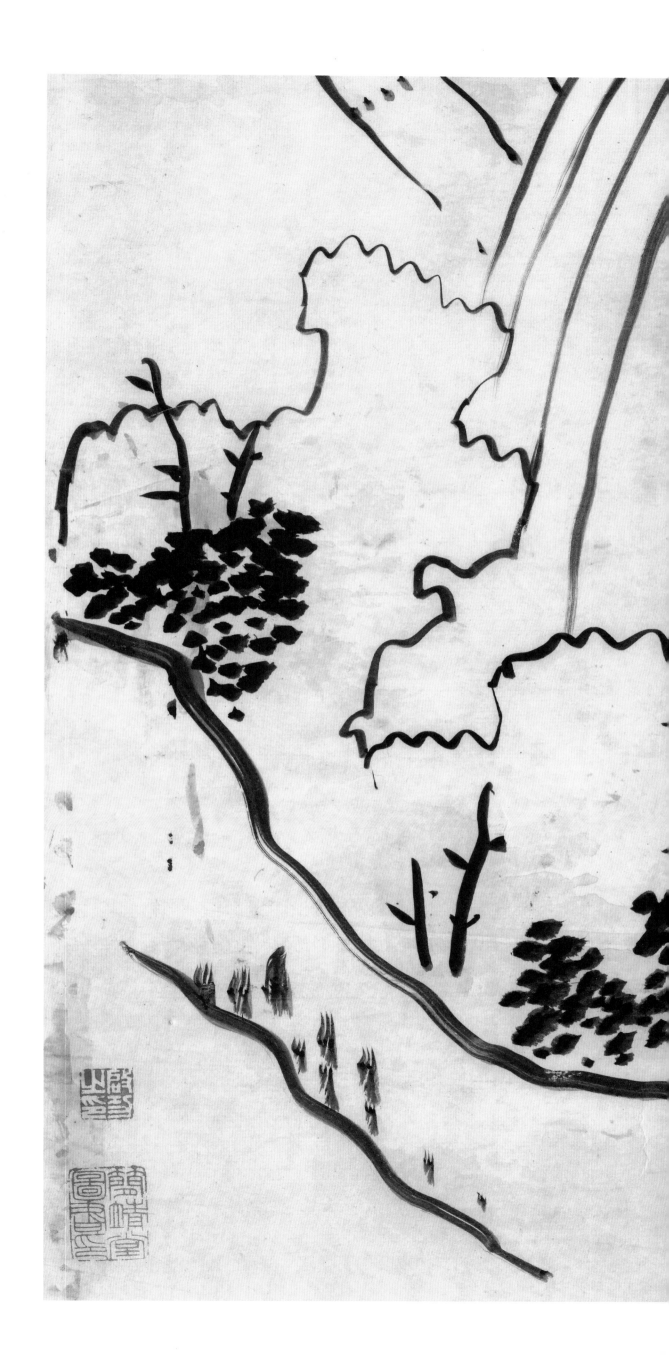

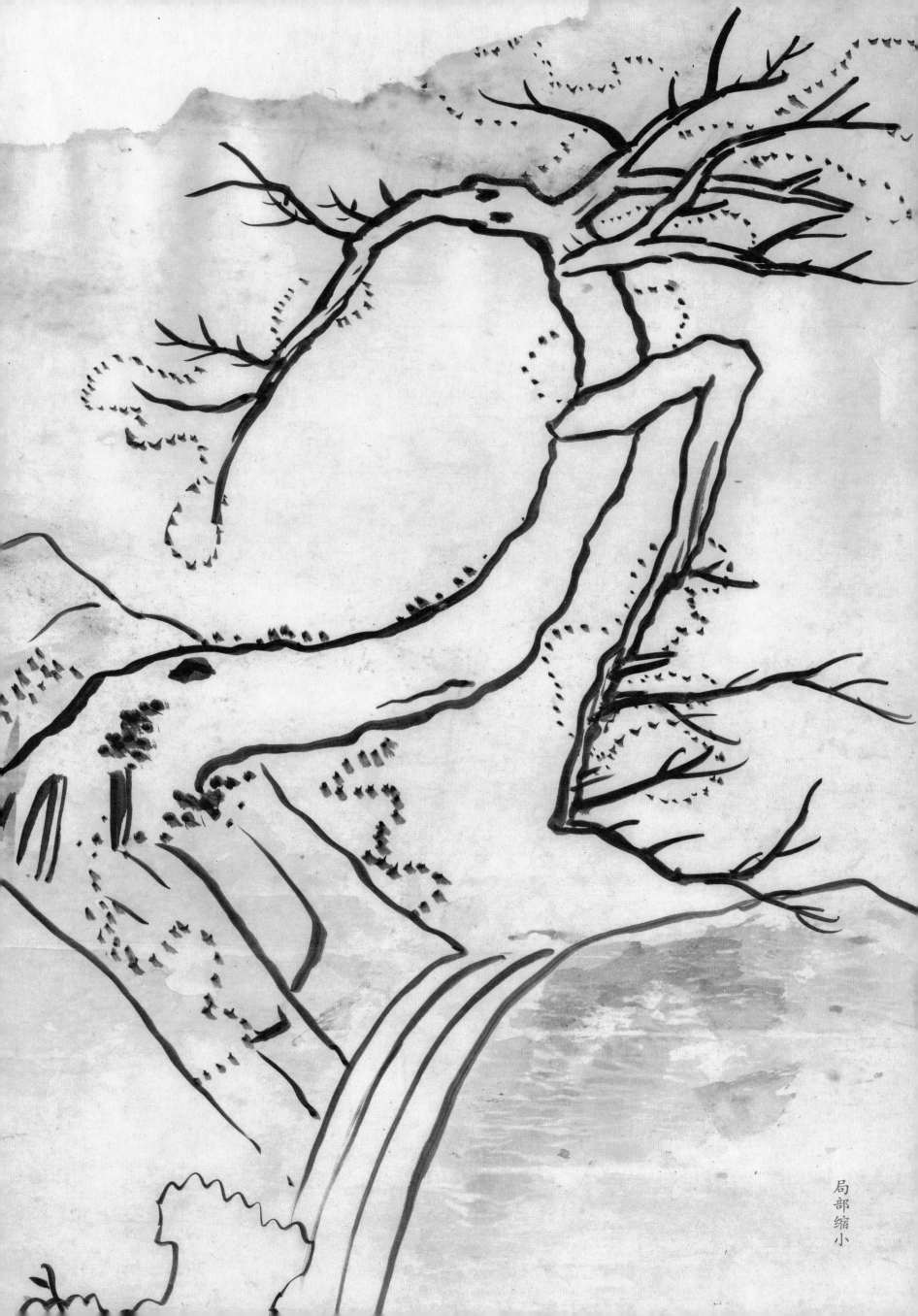

局部缩小

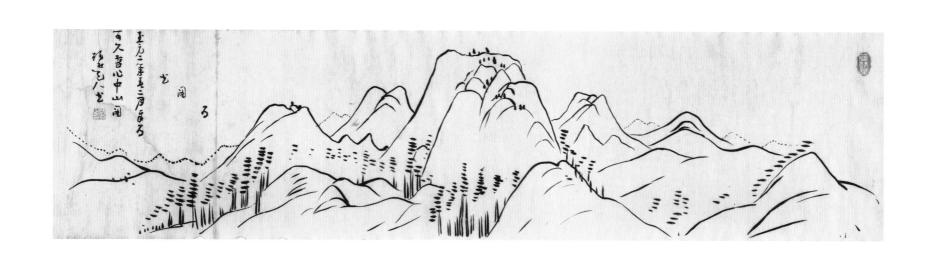

元吳鎮《中山圖》

橫九四點三厘米　縱二四點三厘米

原作紙本，見清《石渠寶笈續編》乾清宮《元人集

錦卷》之四，今藏臺北『故宮博物院』。

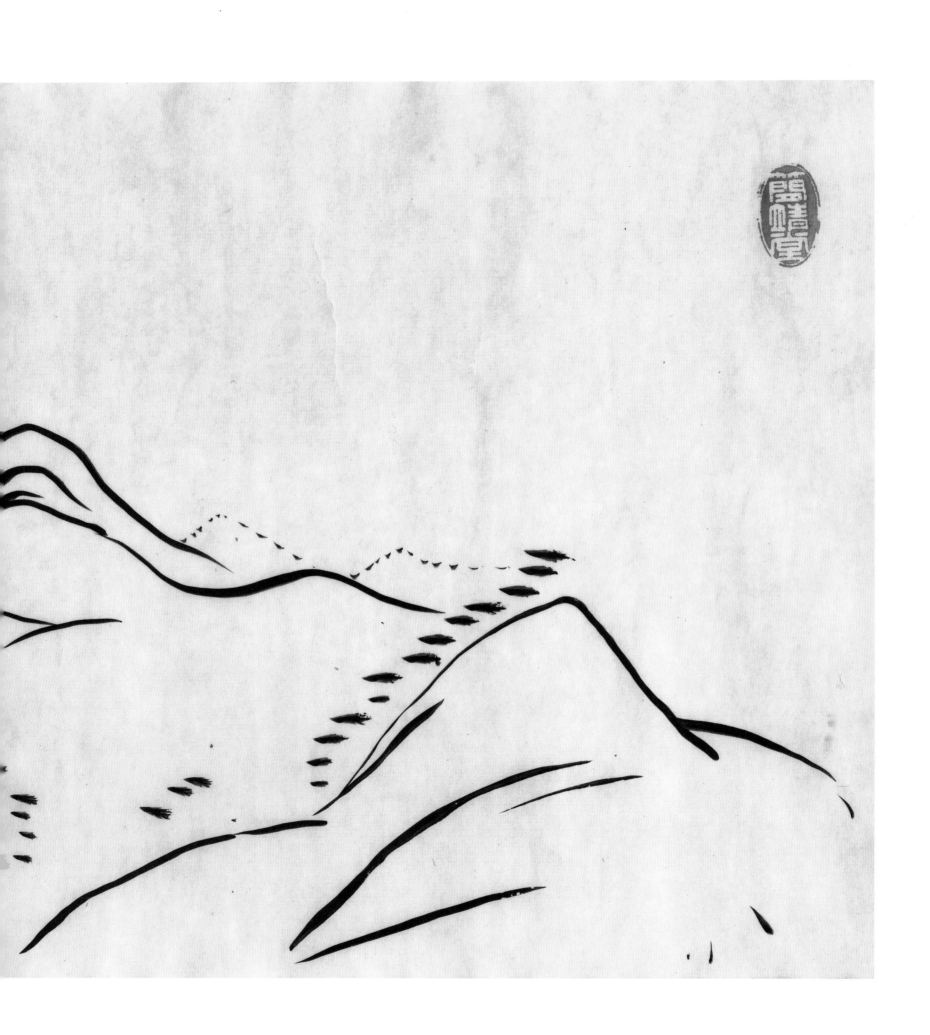

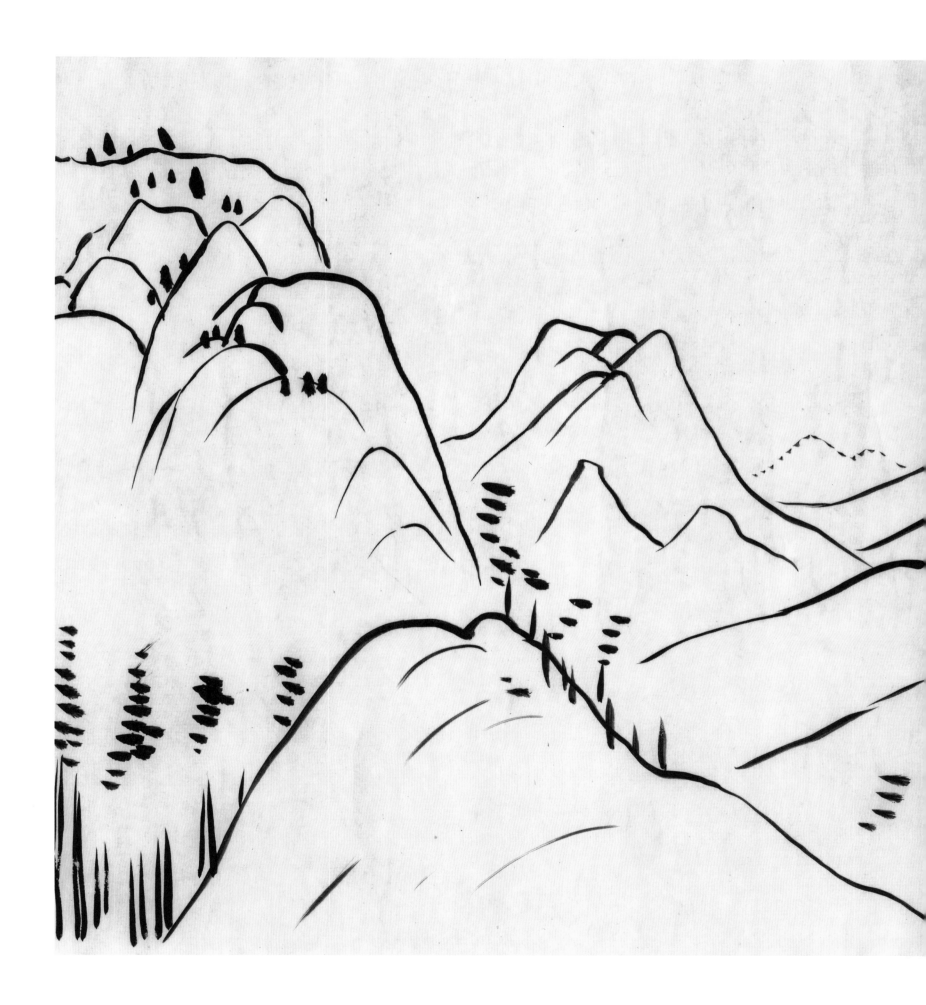

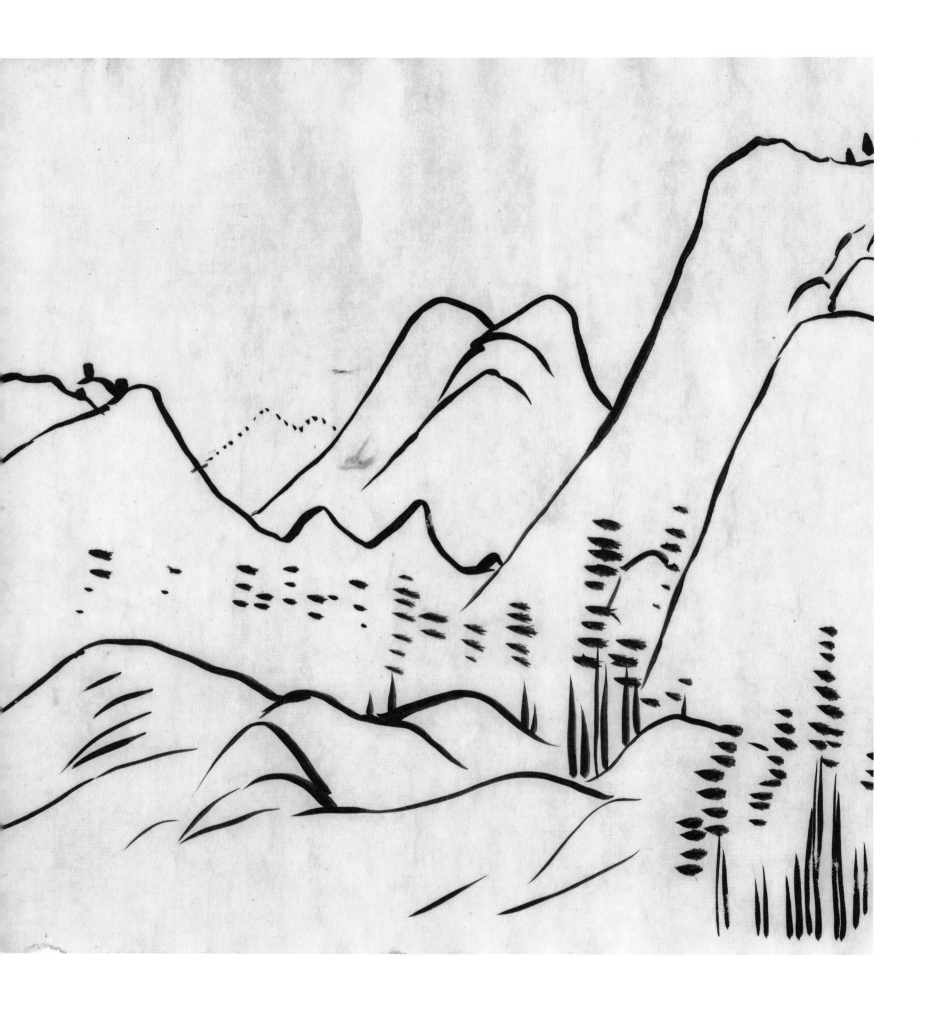

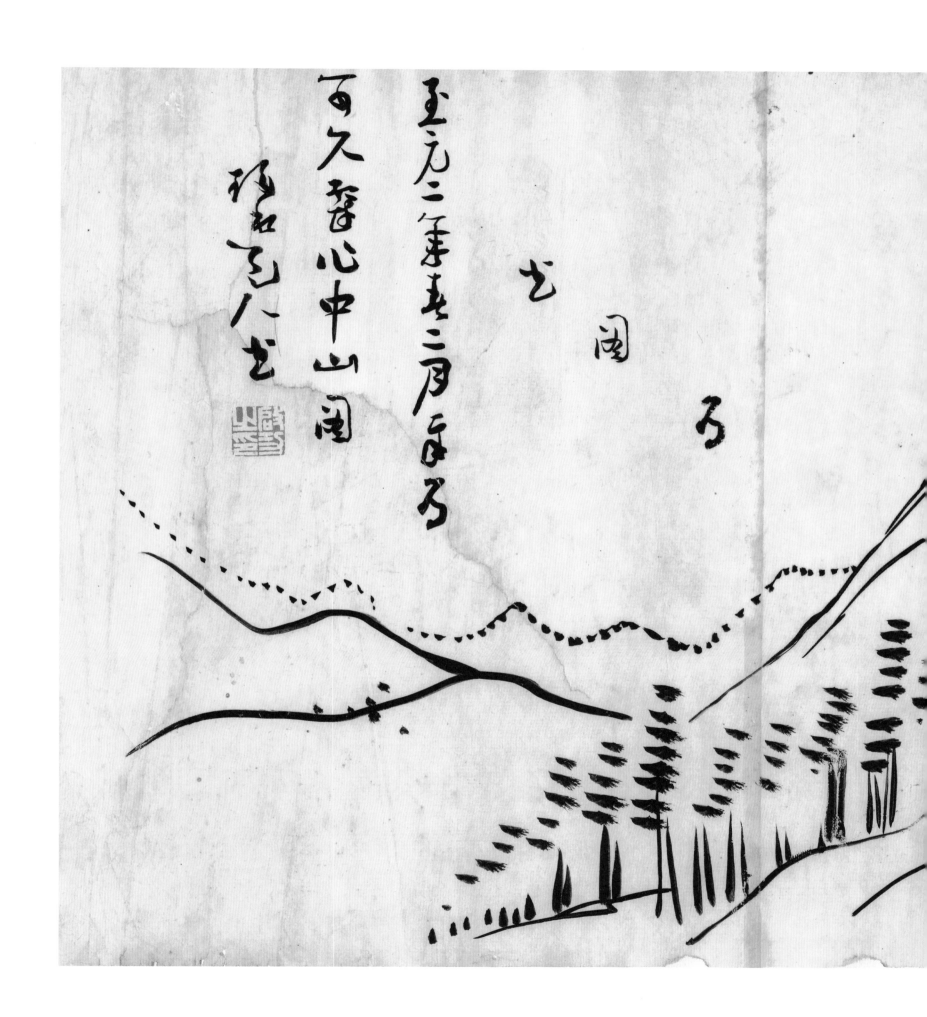

局部放大

元吳鎮《漁父圖》

橫五七二點三厘米　縱三七點二厘米

梅花道人繪《漁父圖》卷有二，一藏

上海博物館，筆墨溫潤；一藏美國華

盛頓弗利爾美術館，筆墨較爲俊爽。此

爲先生摹繪後者。後者清末民國時期

曾歸思鶴盦完顏衡永，後歸虛齋龐萊

臣，龐氏再售姚氏，姚氏又售弗利爾

美術館。

洞庭湖上晚风含
鸂鶒﹍二三横
葦撑瘦子衣轻
只听钟鱼﹍﹍

重整孫猷整棹船
江行明月云明圓泊
胖馬笑爵鱼起地鳥

渔竿踏月眠

残潮沥篓漉鱼船
書字湖中明月看
乙者夕鳥平川野
破落雨萬里烟

苇不足折荷稜包
湖中去一身任亡る
記伯人狂釣如山截

海镜

極浦逶迤兩岸斜

碧波澎影弄晴霞

孤舟小去未涯際那

箇江山墨下是畫

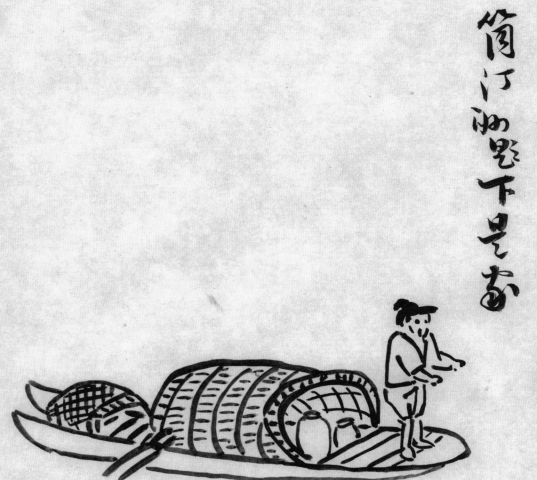

孔峰雞扶笔

澎有两玉吏今宜

左玉游埋水中

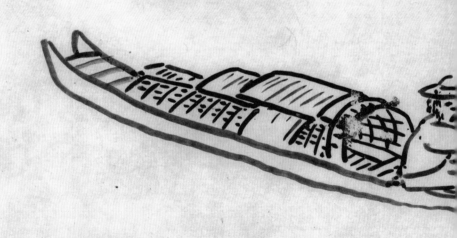

孤櫂澄溪裏夕陽衝萬里
霞光浸首暉聲棹去
未知歸鷺飛沙鴻撲席
飛

月夜少影與漁船
舟載山川〜月空前
山突元月嬋娟一玉
漁歌山月連
無船

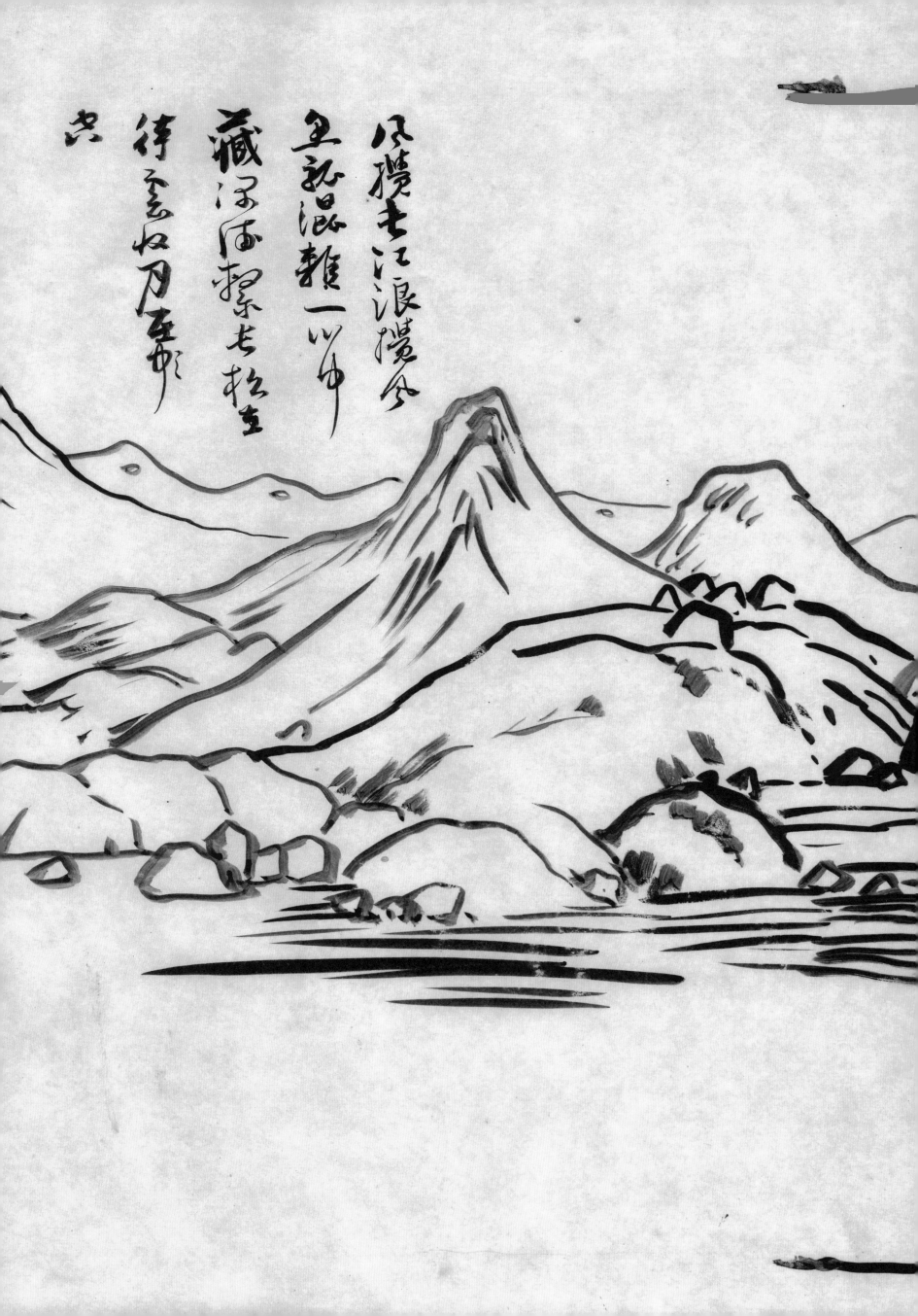

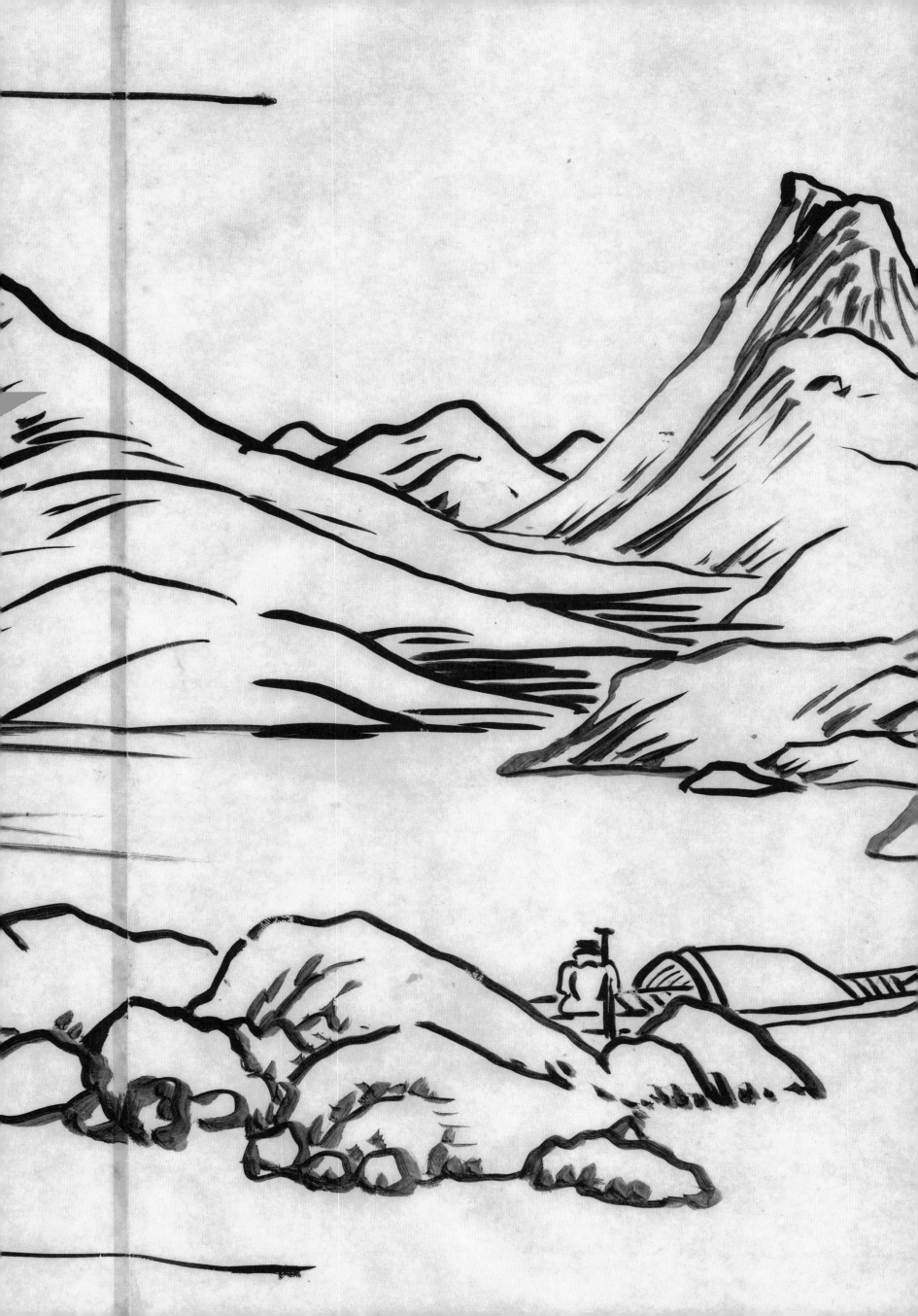

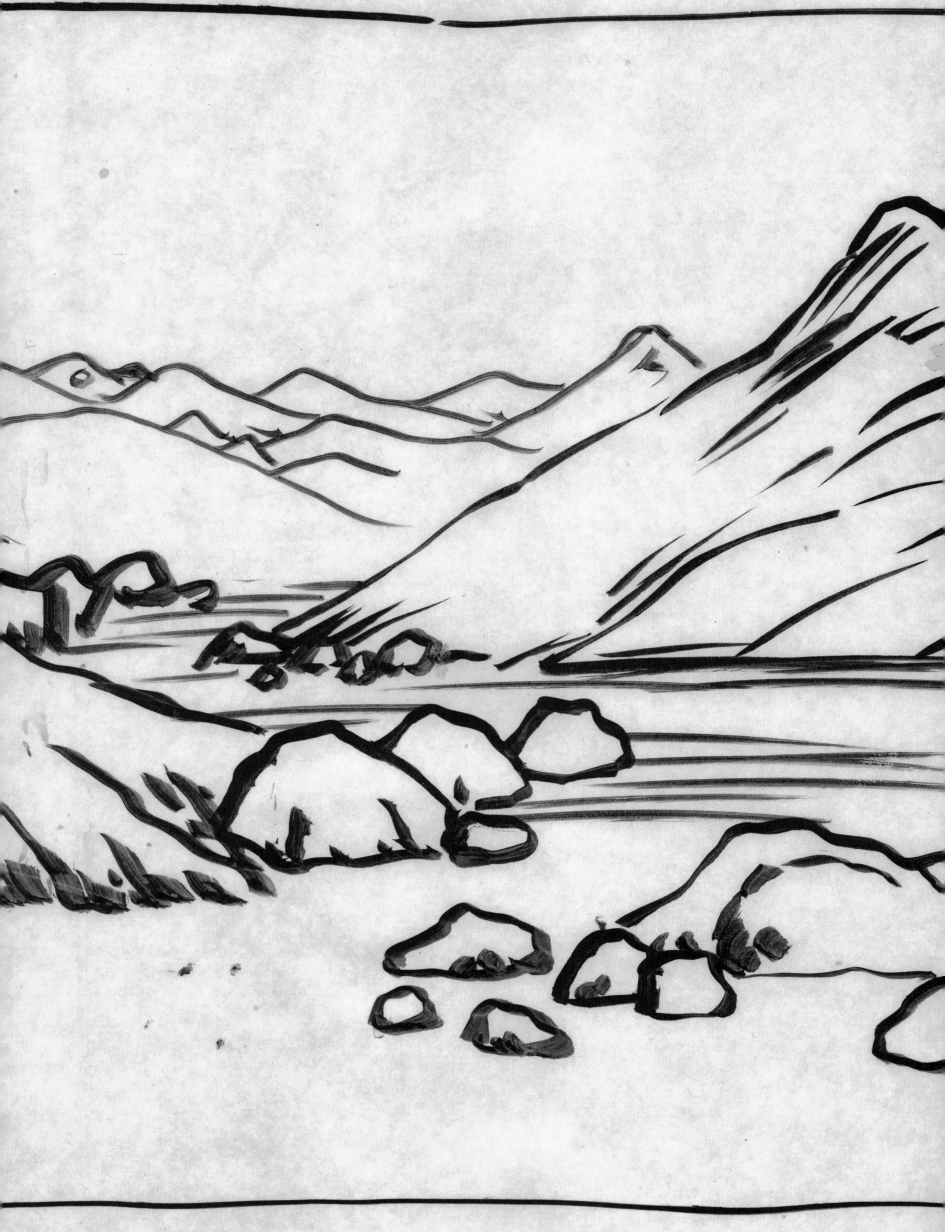

舳艫為舟力未多江

泛雲雨雲る和殿

勁柁石也ほ木苴漪

生不敢夕

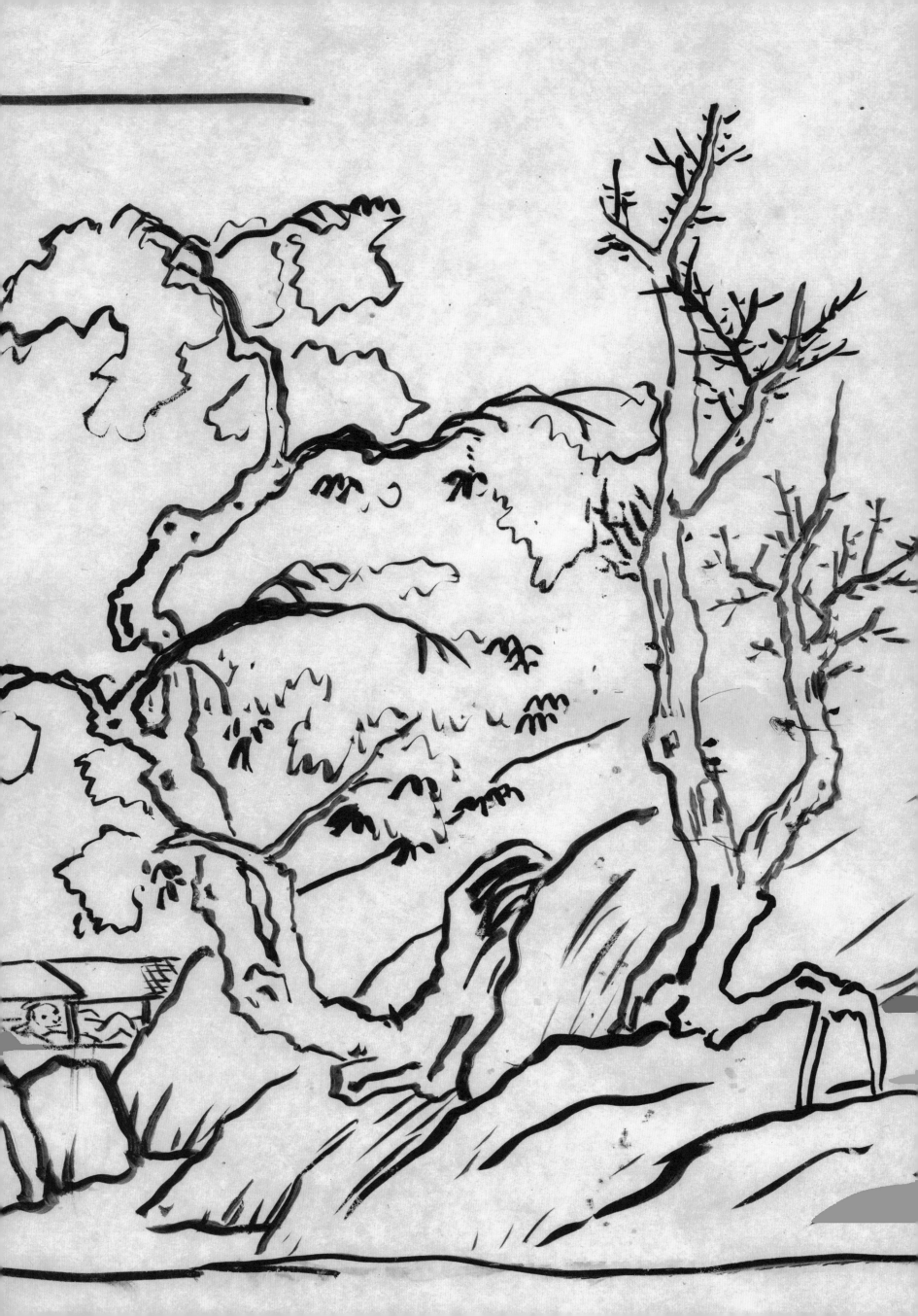

残雲邐迤思明霽
雲奴催復睡盡腳
勤浪玻生聽孔竅
蓬窓由半多

無褐坐釣定漁心
魚大船輕力不任憂
似侶繫浮沉乎乎
汽輕不要深

釣得紅鮻撲小舟淪

鮻斑較逞釣來稀

賴尾喻紅腮不羨羨

陵坐釣臺

玉農作先尼四海

酒川昆鷹是支

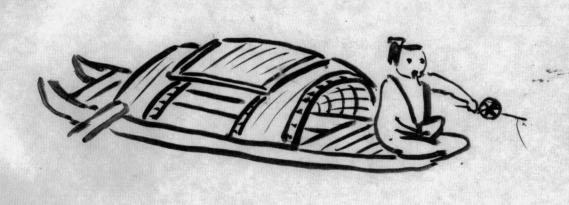

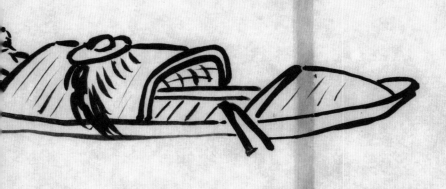

篷艇每人重好名節
菩提酒樂了生香
稻熟滑蓴羹掉月
享雲任性情

身手學經深
見人

桃花浪起五湖春
偃盡萬里身釣絲細
垂釣均元来子真不
更人

新法筆法清見荊巫唐人漁父圖子

如此製見做儆ろ子 一軸清ねろ子

てほ見之乃如物者云逼時如ろ維

拈此卷束南渓之呼菁之虚とと題

張十筆年毫清光昌内此夫畫至至二

逢至底飛有廿苦梅之元五手生埋

葭雲之候毒

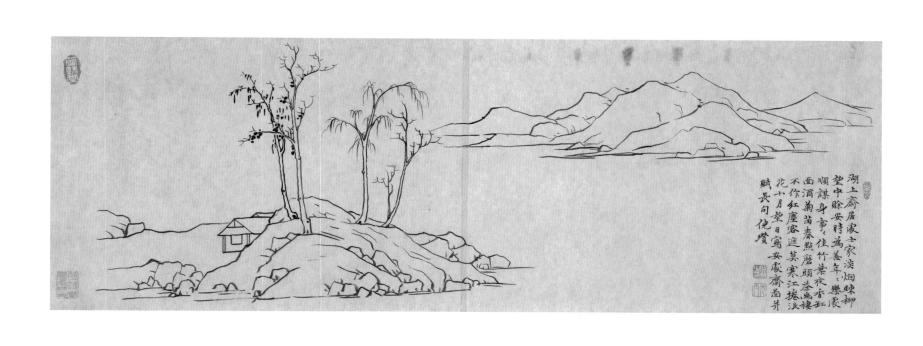

元倪瓚《安處齋圖》

橫七五點六厘米　縱二五點九厘米

原作紙本，見清《石渠寶笈續編》乾清宮《元人集
錦卷》之三，今藏臺北「故宮博物院」。《元人集
錦卷》共八幅，爲清梁清標集成，每幅有清乾隆帝
御題詩，每幅隔水有乾隆朝文臣奉題詩。此八幅分
別爲趙孟頫《枯木竹石》、管道昇《煙雨叢竹》、
倪瓚《安處齋圖》、吳鎮《中山圖》、馬琬《春山
清霽》、趙原《陸羽烹茶圖》、林卷阿山水、莊麟
翠《雨軒圖》。

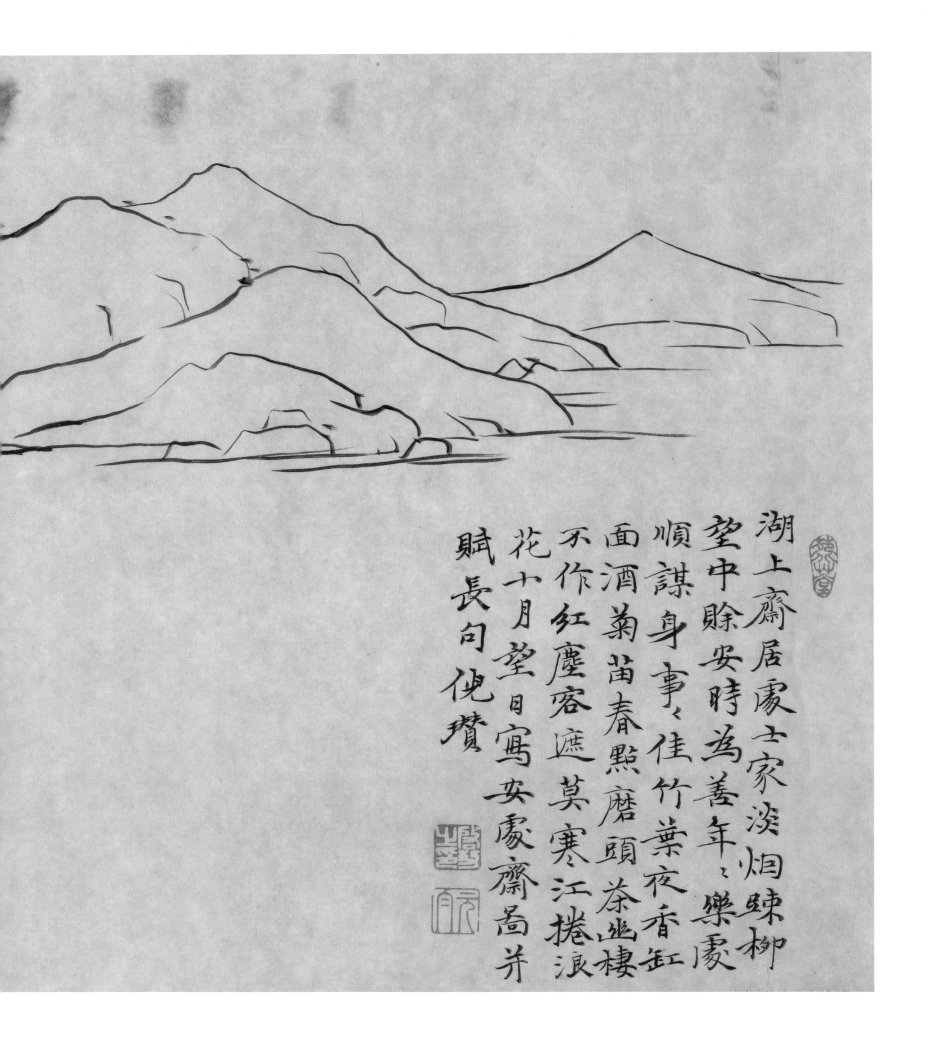

湖上齋居豪士家淡煙煉柳
望中賒安時為善年〻樂憂
順謀身事〻佳竹葉夜香缸
面酒菊苗春點磨頭茶坐樓
不作紅塵容遮莫寒江捲浪
花十月望日寫安豪齋圖并
賦長句 倪瓚

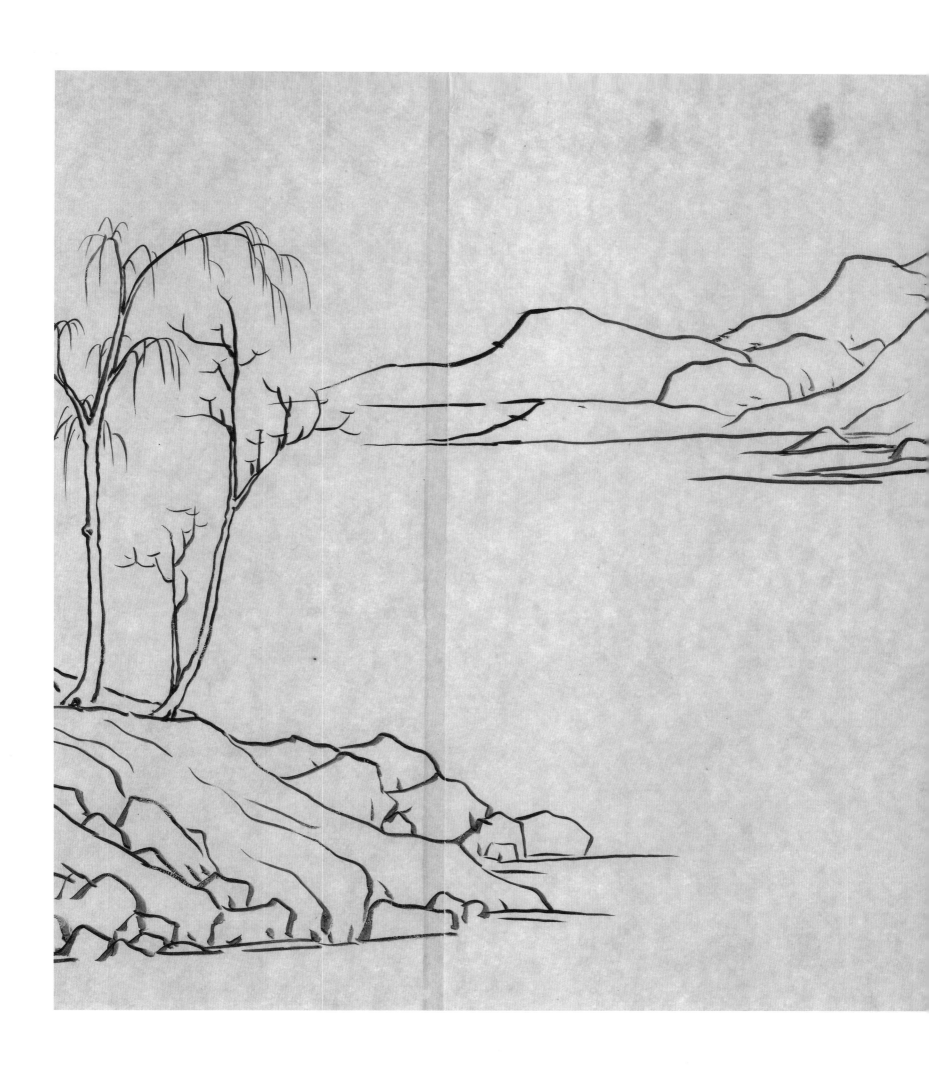

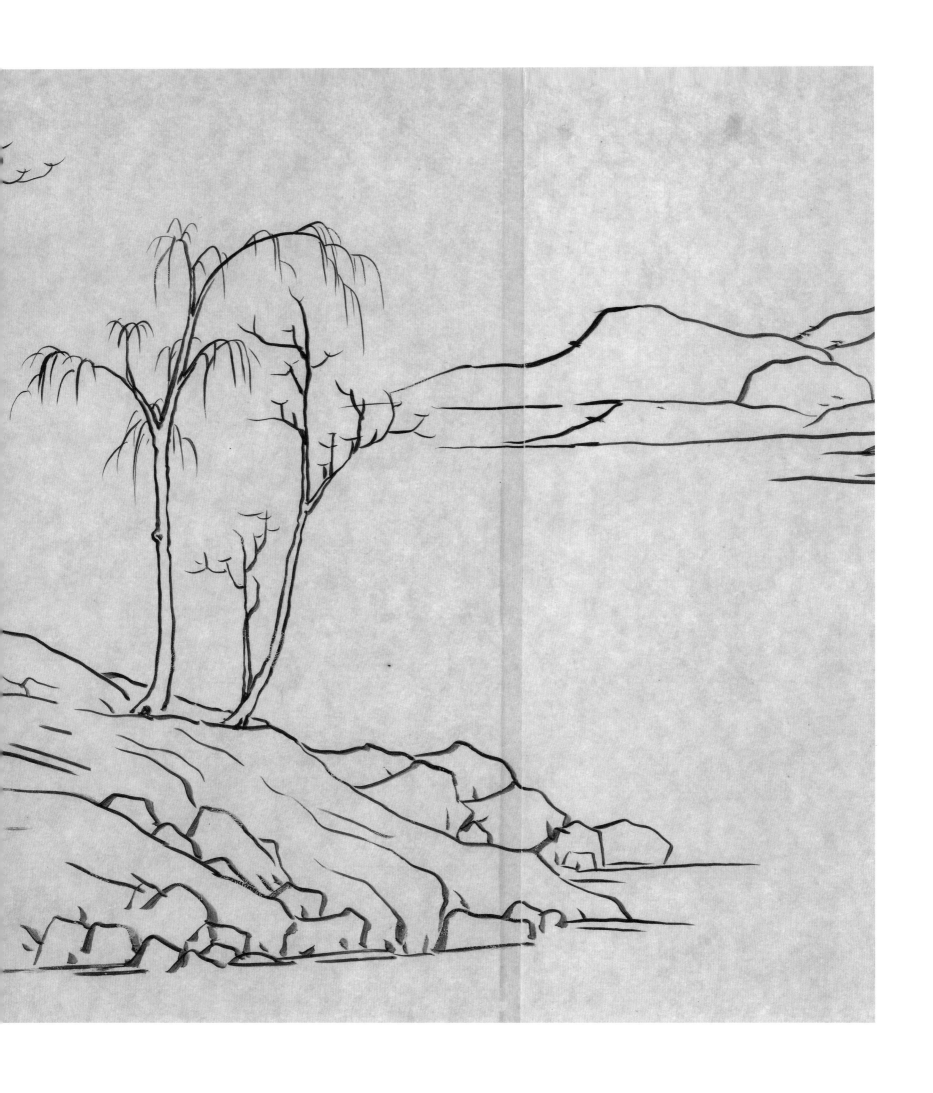

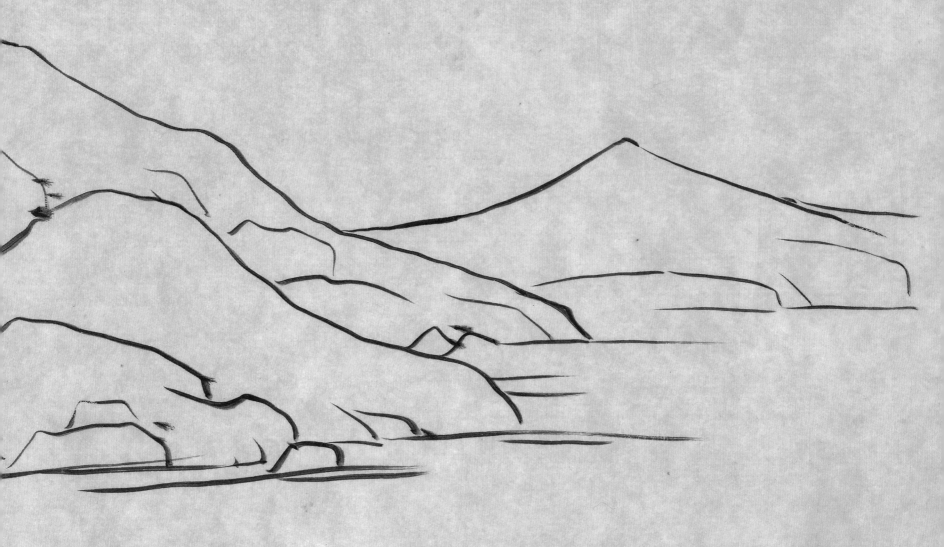

湖上齋居冪士家淡烟嫩柳
望中餘安時為善年～樂冡
順謀身事～佳竹葉夜香缸
面酒菊苗春點磨頭茶避棲
不作紅塵容遮莫寒江捲浪
花十月望日寫安冡齋焉并
賦長句倪瓚

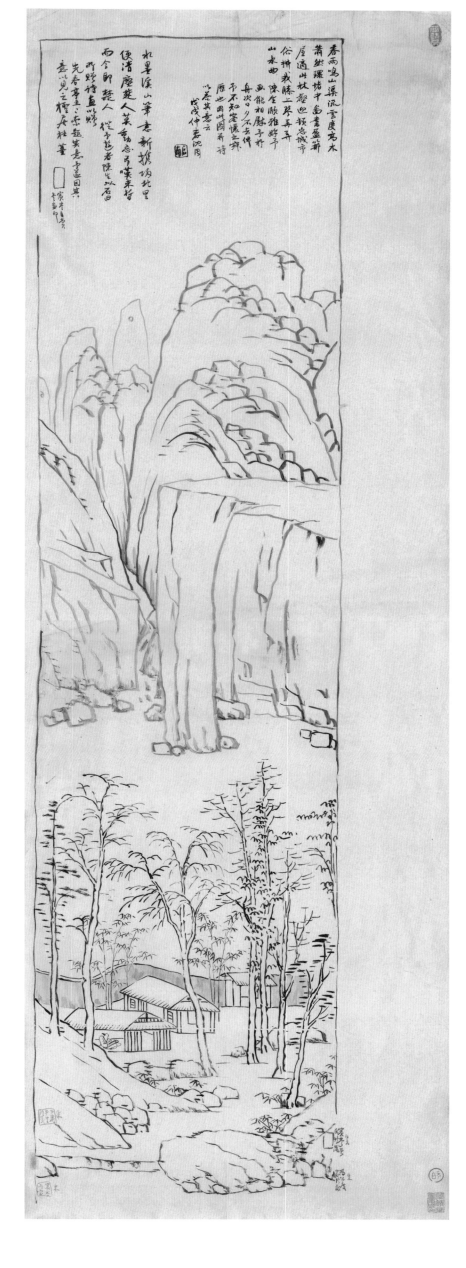

明沈周山水

横五一點四厘米 縱一五四厘米

此稿所勾摹原作爲馮公度藏本，又有同稿者，今爲

藝趣山房藏。

春雨鳴山溪流雲度喬木
蕭然環堵中畫書盈簷
屋通此林壑迥迴頓忘城市
俗耕我勝上琴再弄
山水曲　陳生顧雅好予
畫能相慰予於

歷也固以此圖并詩
以差其意云
戊戌仲春沈周

水墨溪山筆意新披汸此里
便清塵莖人莫動忘弓嘆東晢
雨今即楚人從予遊者陳生以石田
所賸詩畫以贈
先春亭主之索題其意予遂曰其
意以見之檀庵杜董

賓岑自賞
杜畫印

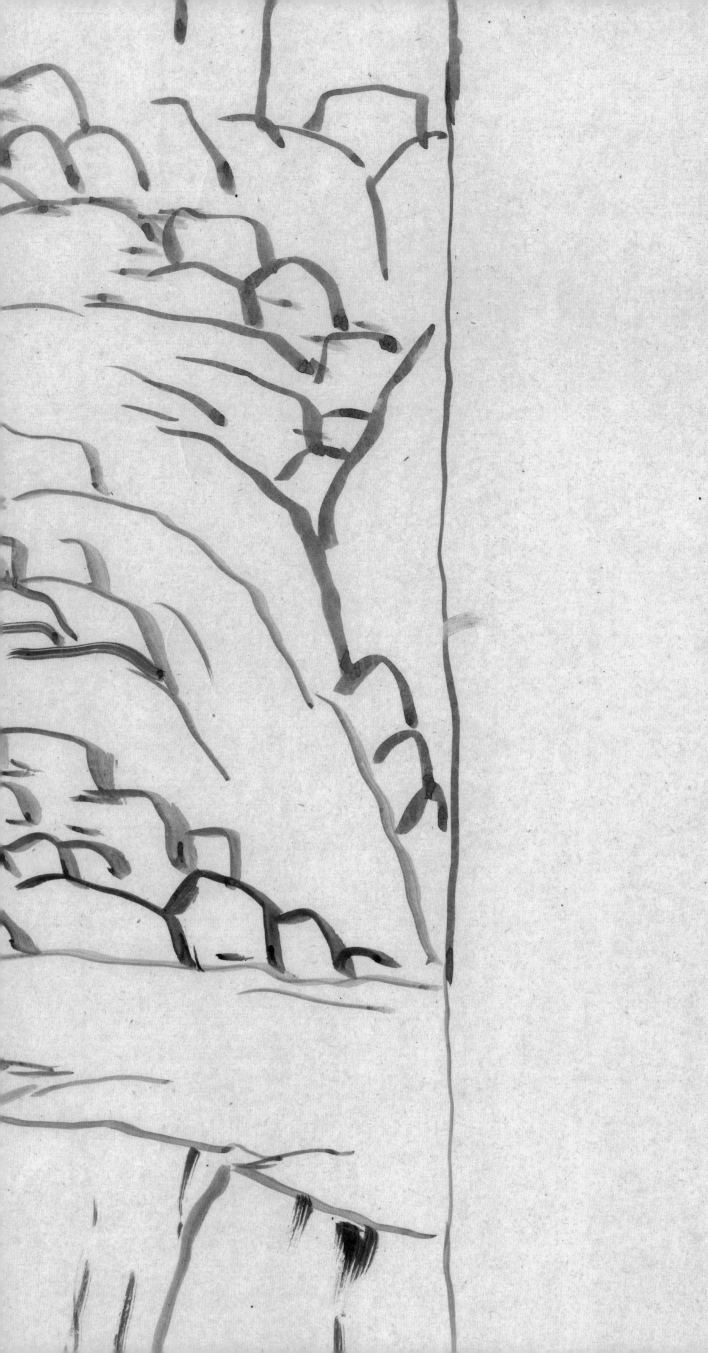

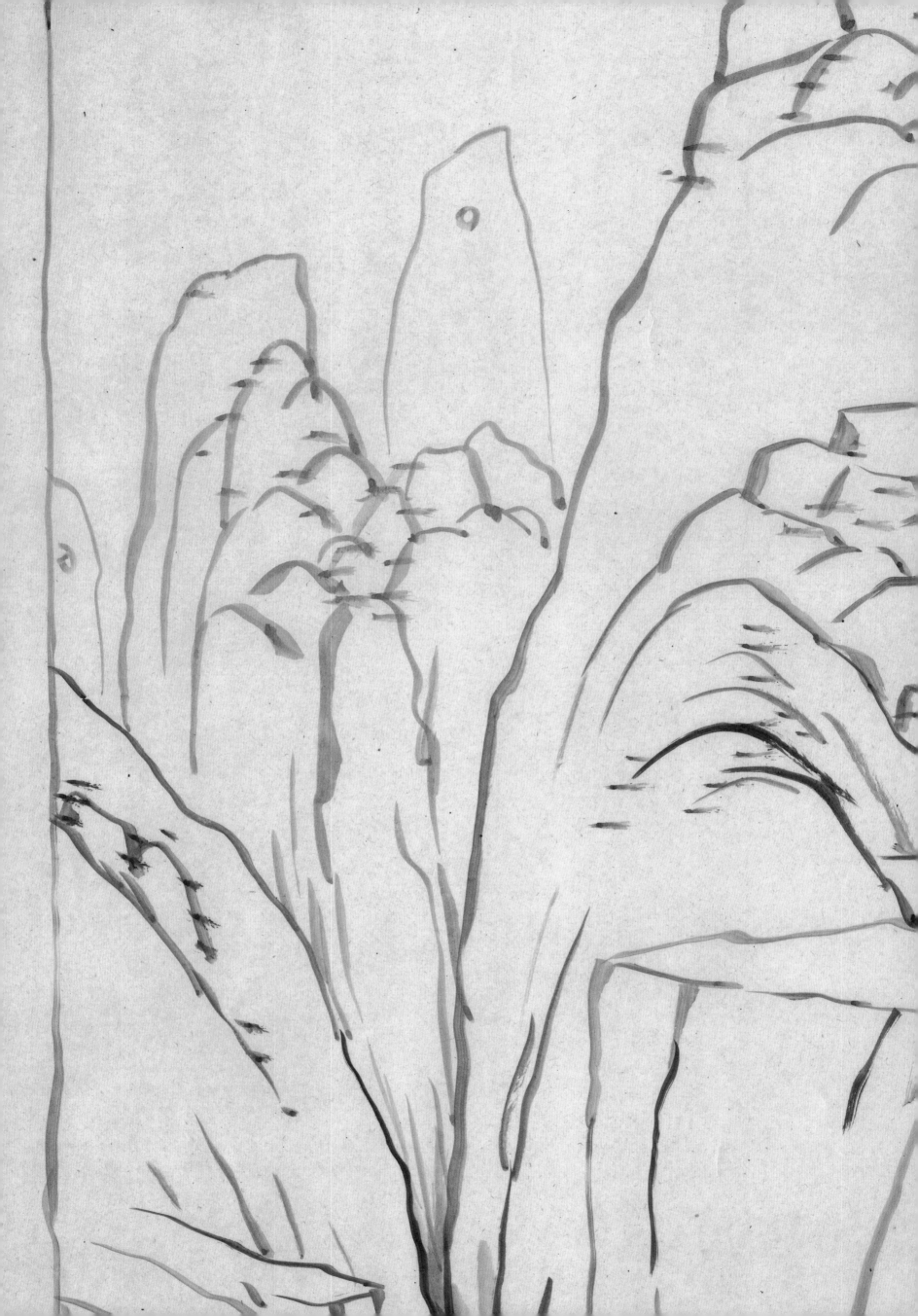

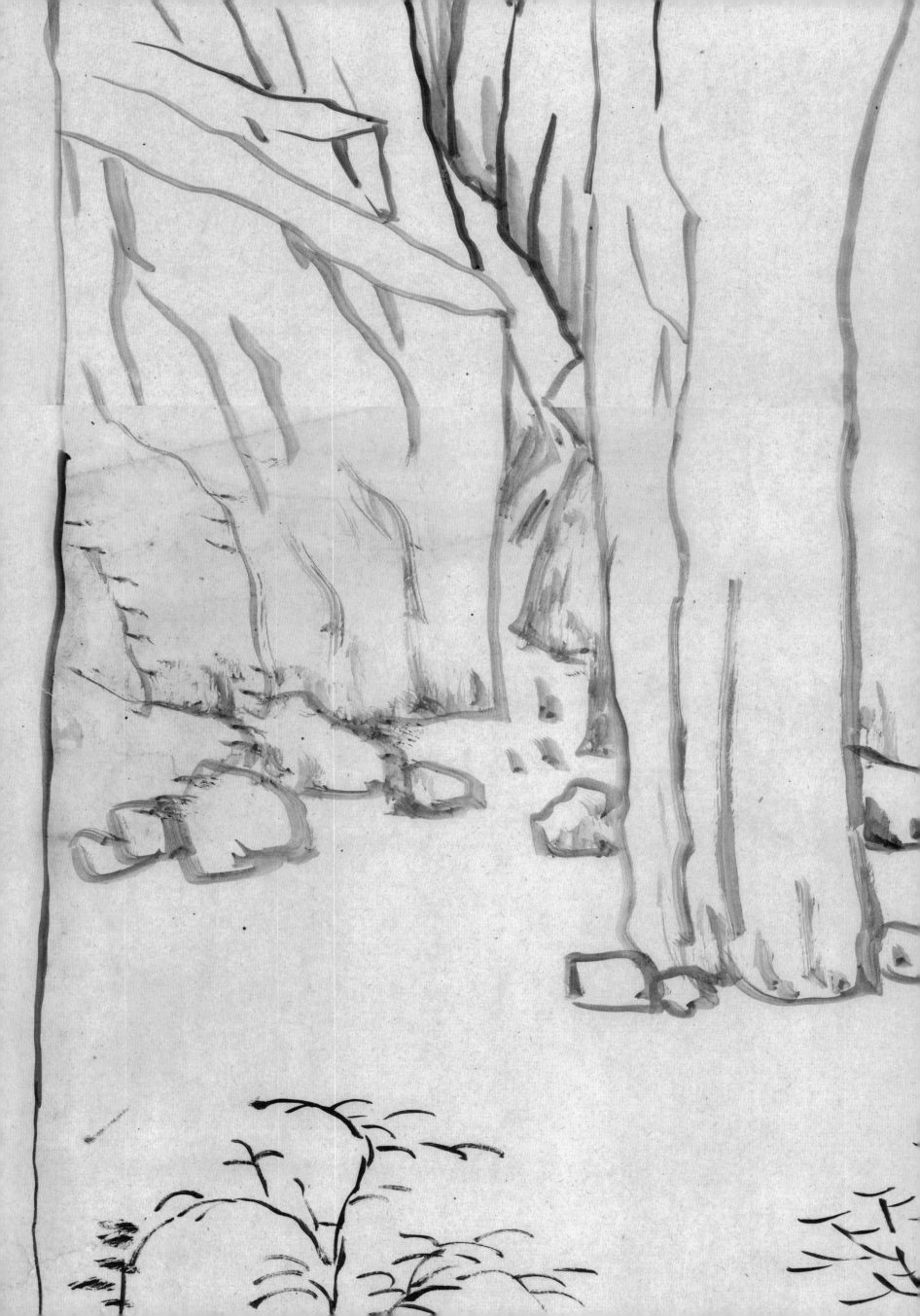

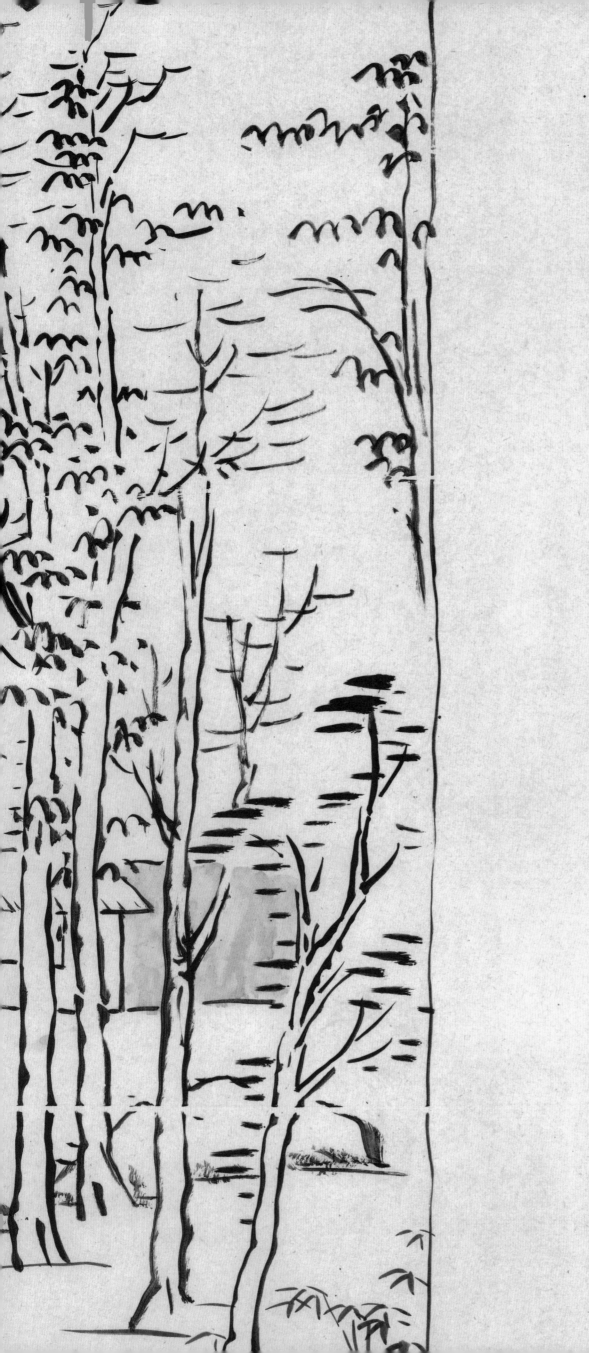

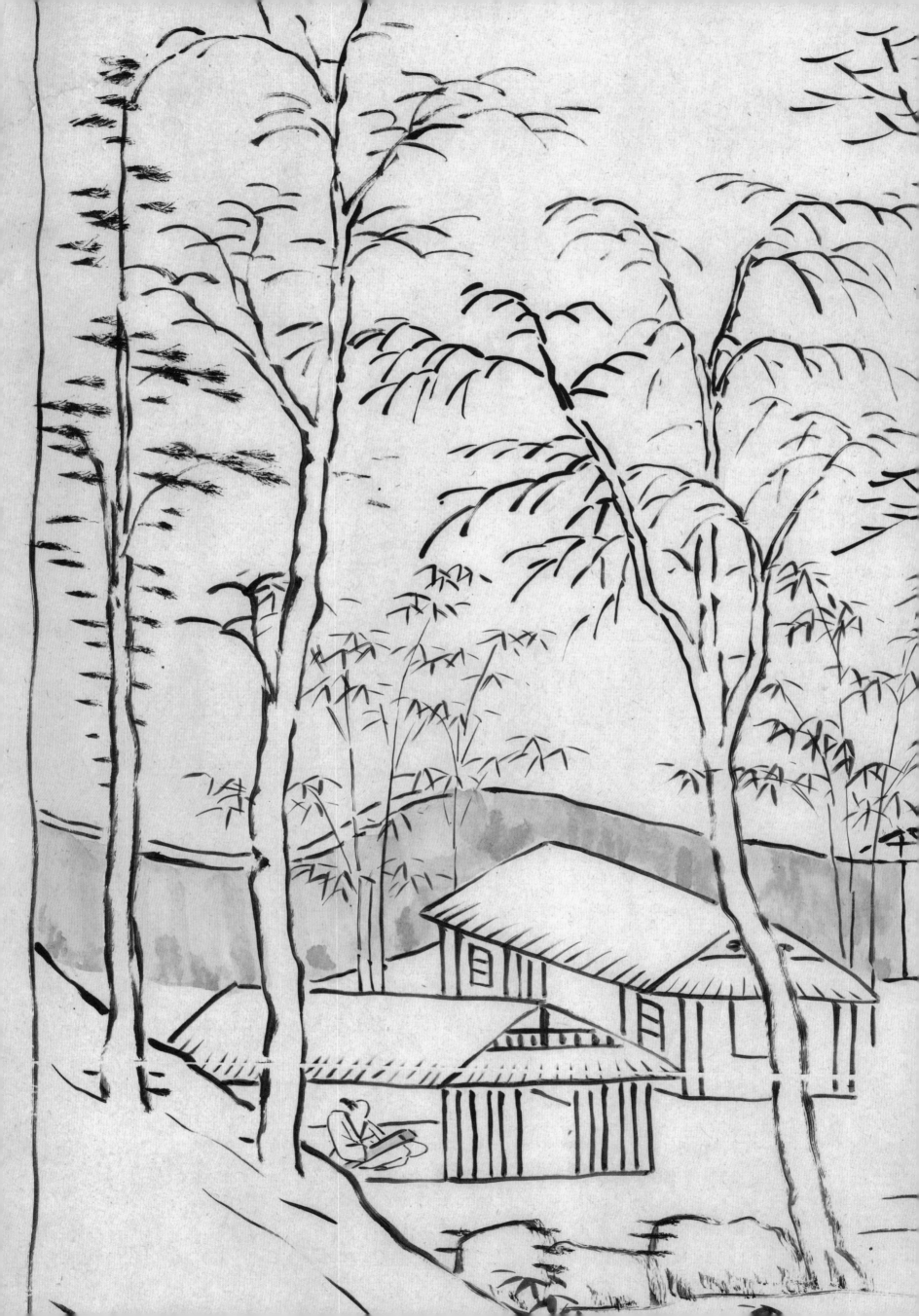

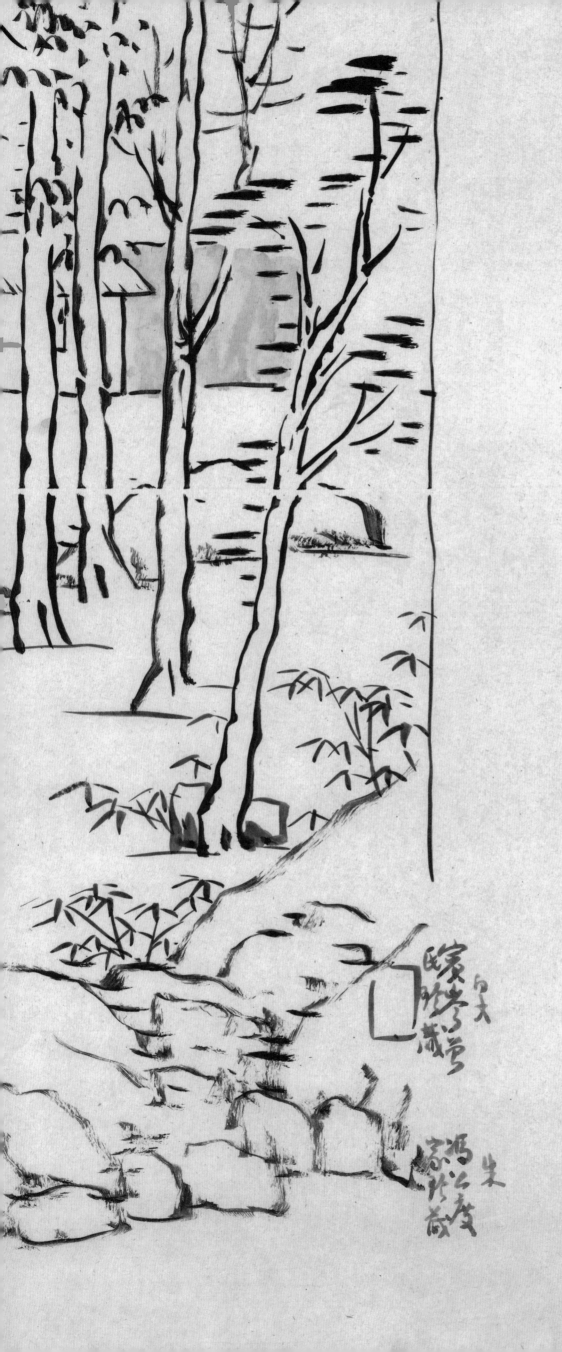

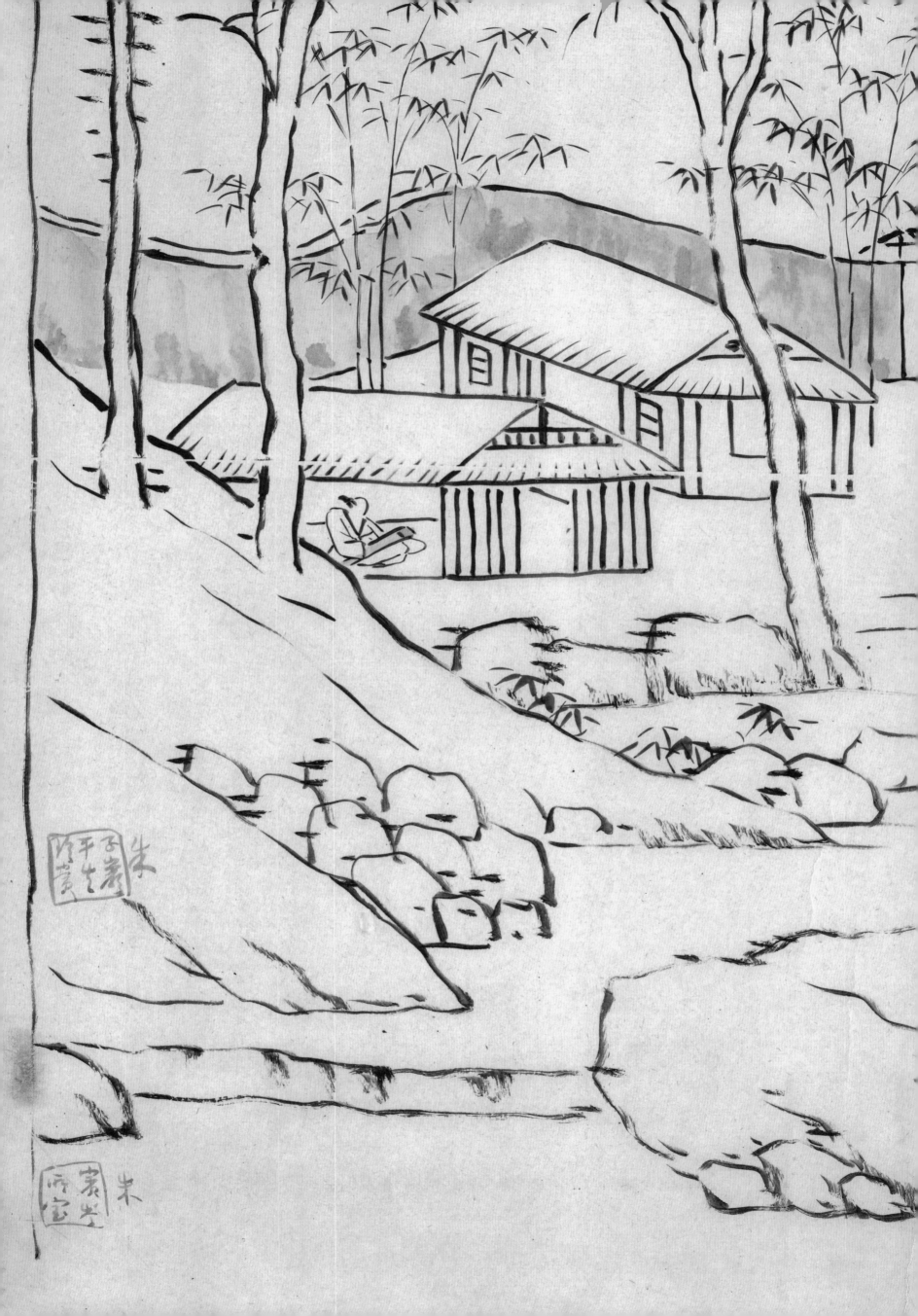

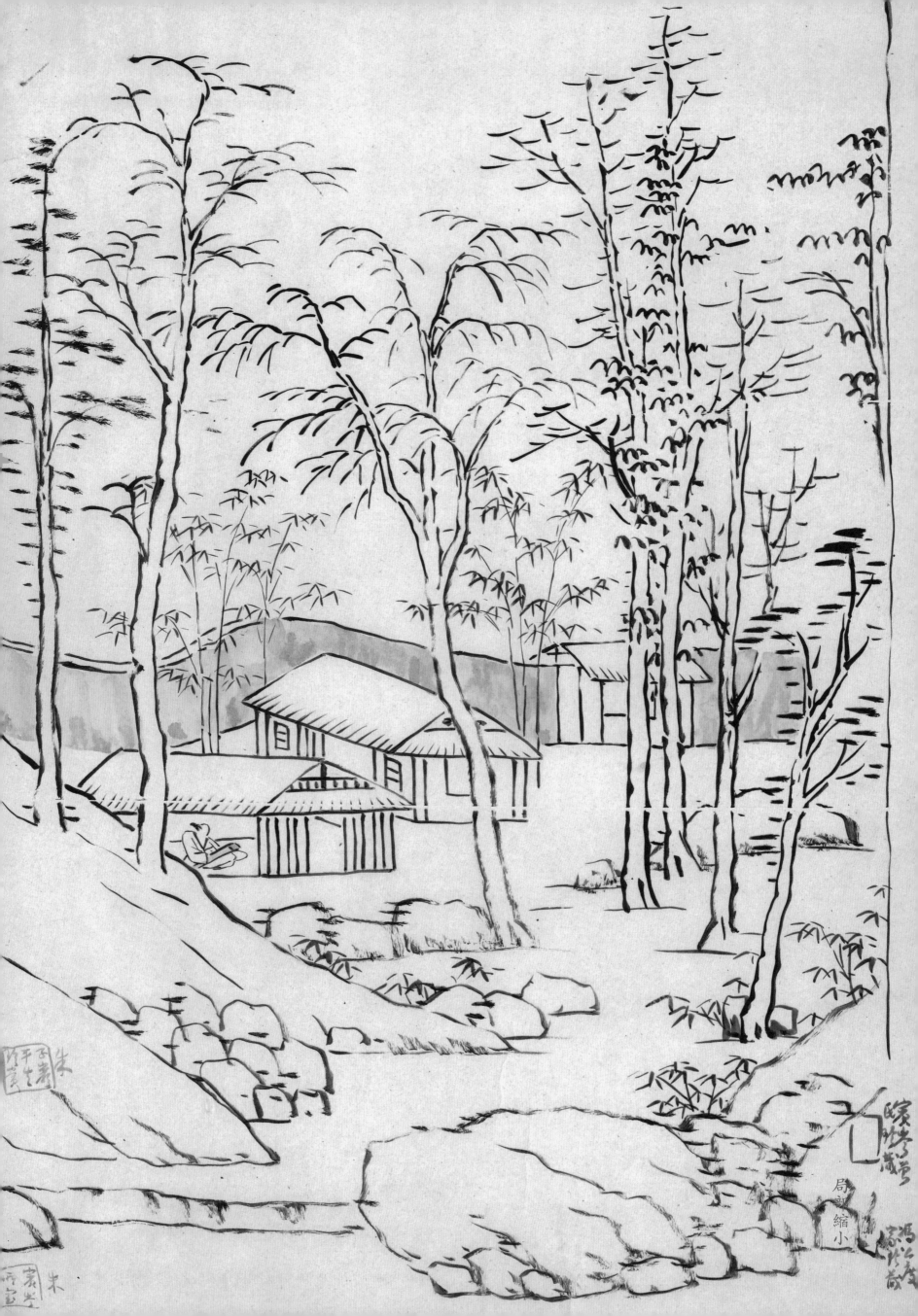

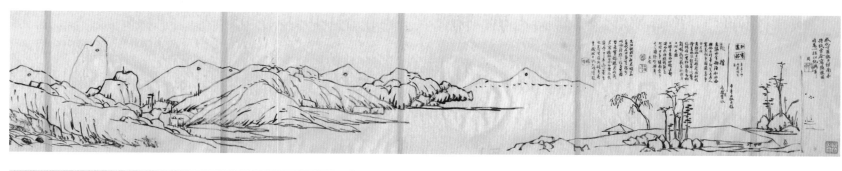

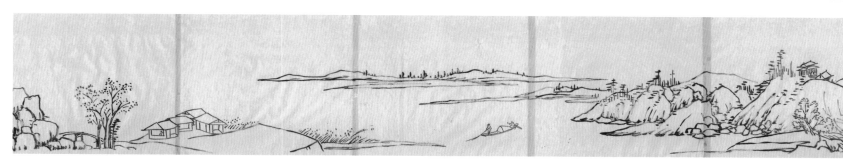

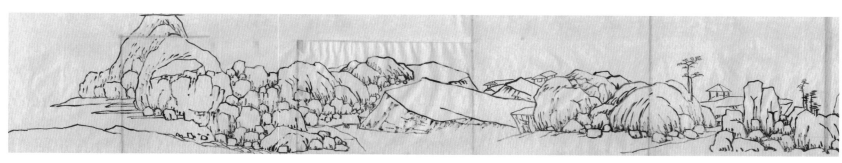

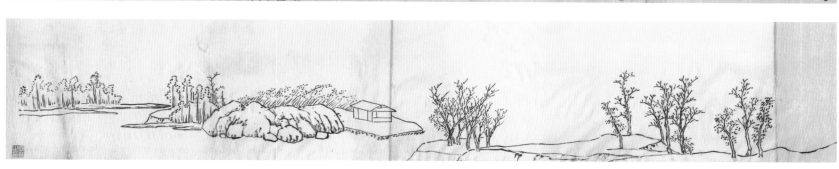

明沈周《漁樵圖》

橫六五二厘米

縱二八點七厘米

原作紙本，包首徐石雪題簽「石田老人《漁樵圖》，宜富齋藏」；引首爲黃賓虹題「漁山樵水」；拖尾有徐有貞、祝允明、黃賓虹、陳邦懷、徐石雪、徐邦達跋語。民國間曾歸黃賓虹，徐邦達於中華人民共和國成立前數年北游時，見之於徐石雪丈歸雲精舍。啓功先生於一九四五年臨得一卷。一九六二年，容庚先生赴北京過訪啓功，元白以此臨本相贈，臨本今藏廣州藝術博物院。

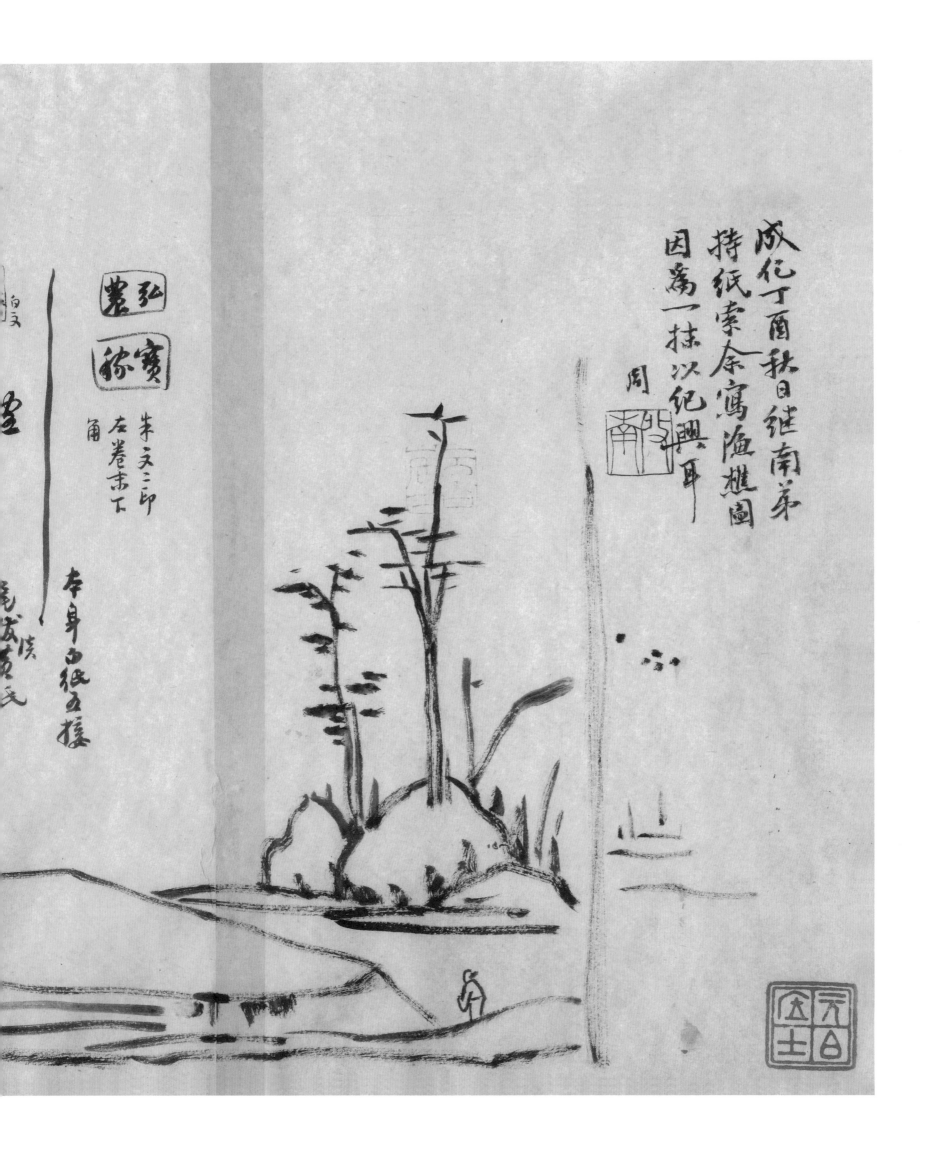

成化丁酉秋日繼南弟
持紙索余寫漁樵圖
因為一抹以紀興耳
周臣

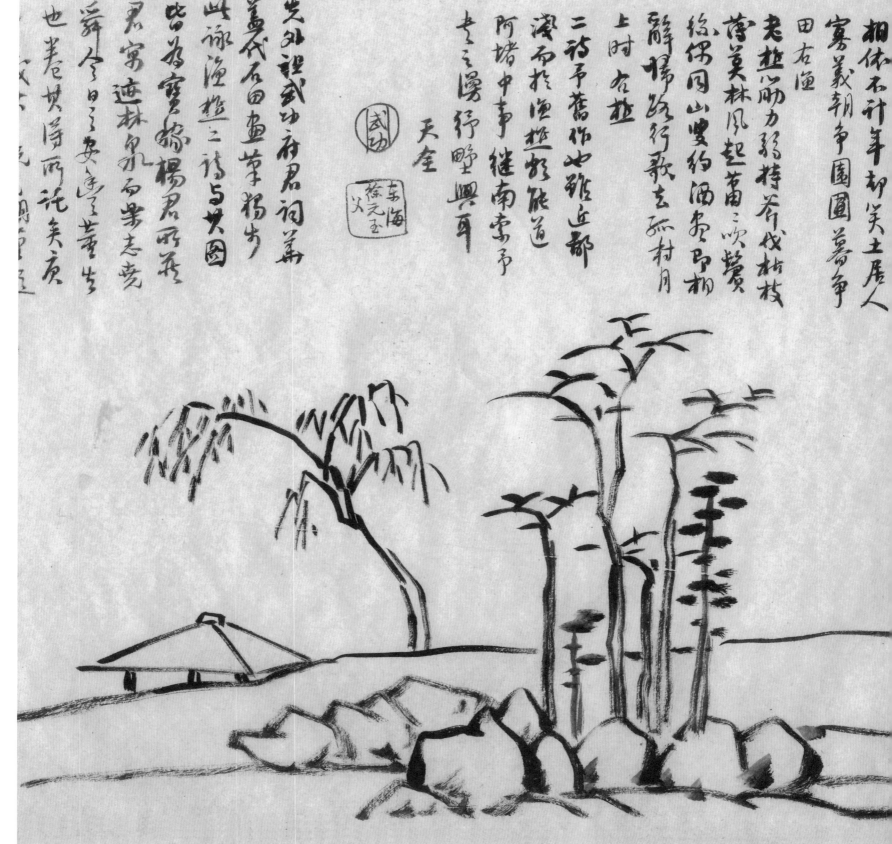

相侔石計年都笑土居人
寡義朝爭園圃蓄爭
田右漁
老桎勵力弱持荼伐枯枝
蓑莫林風起苗三吹簀
給似同山雙約酒貴品朝
靜揚路行歌去孤村月
上時右桎
二祐予舊作如難近都
淺而於漁桎形能道
阿塘中事繼南索予
孝之陽行野興耳
天奎

先外謀武功府君詞萬
蓋武石田畫草稿步
此詠漁桎三詩与其圖
咯為寶翰楊君所飛
君家遮林泉而常志竟
舜今日三安達筆善生
也巻其得兩託美質

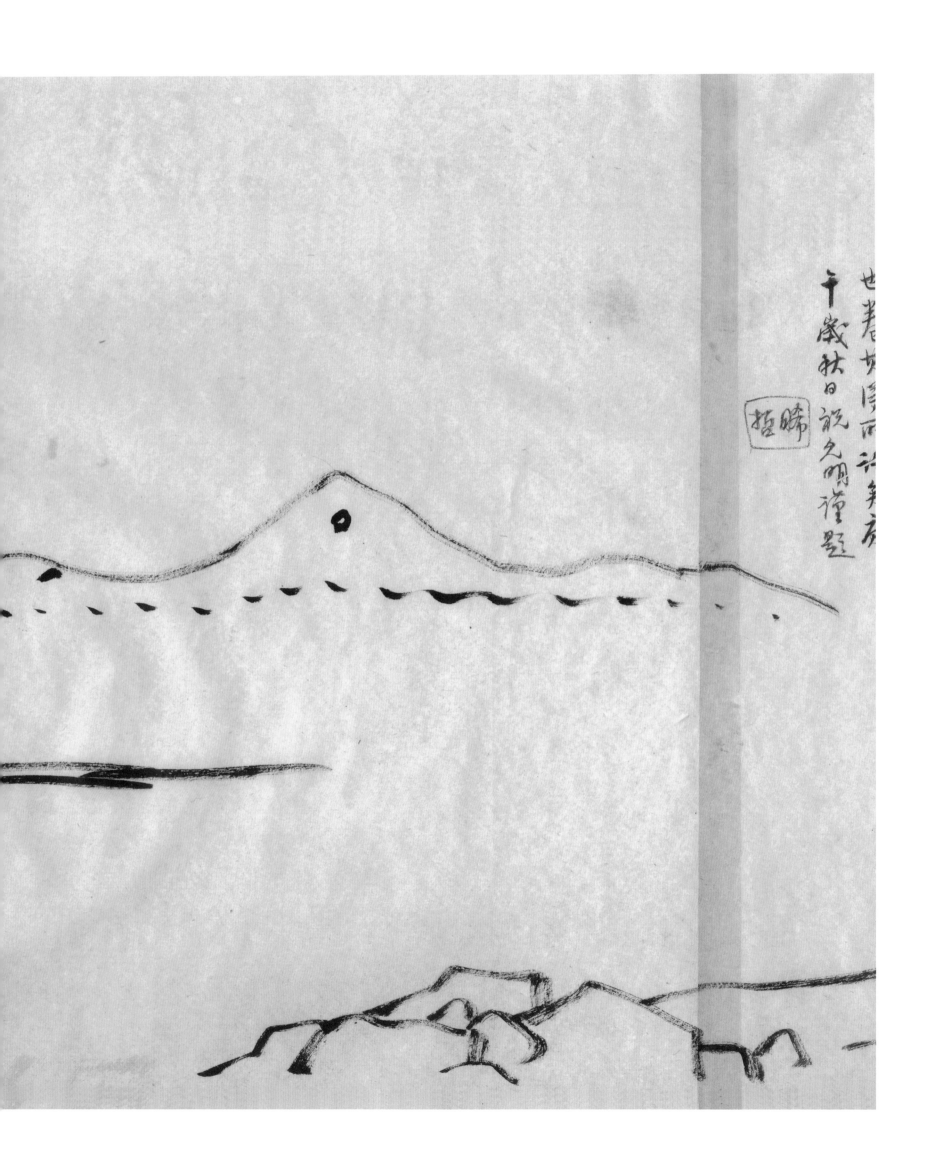

世春妨漆而二許第庶

千歲秋日祝允明謹題

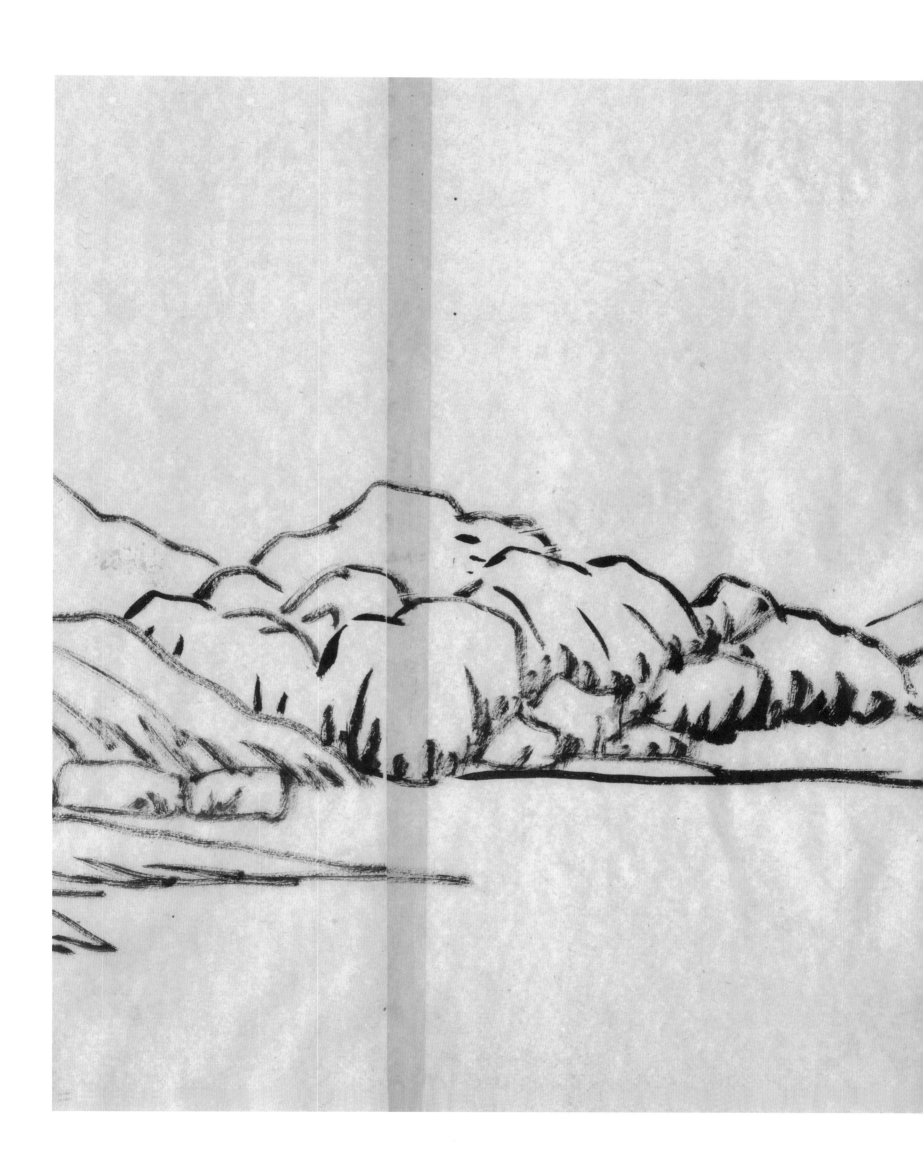

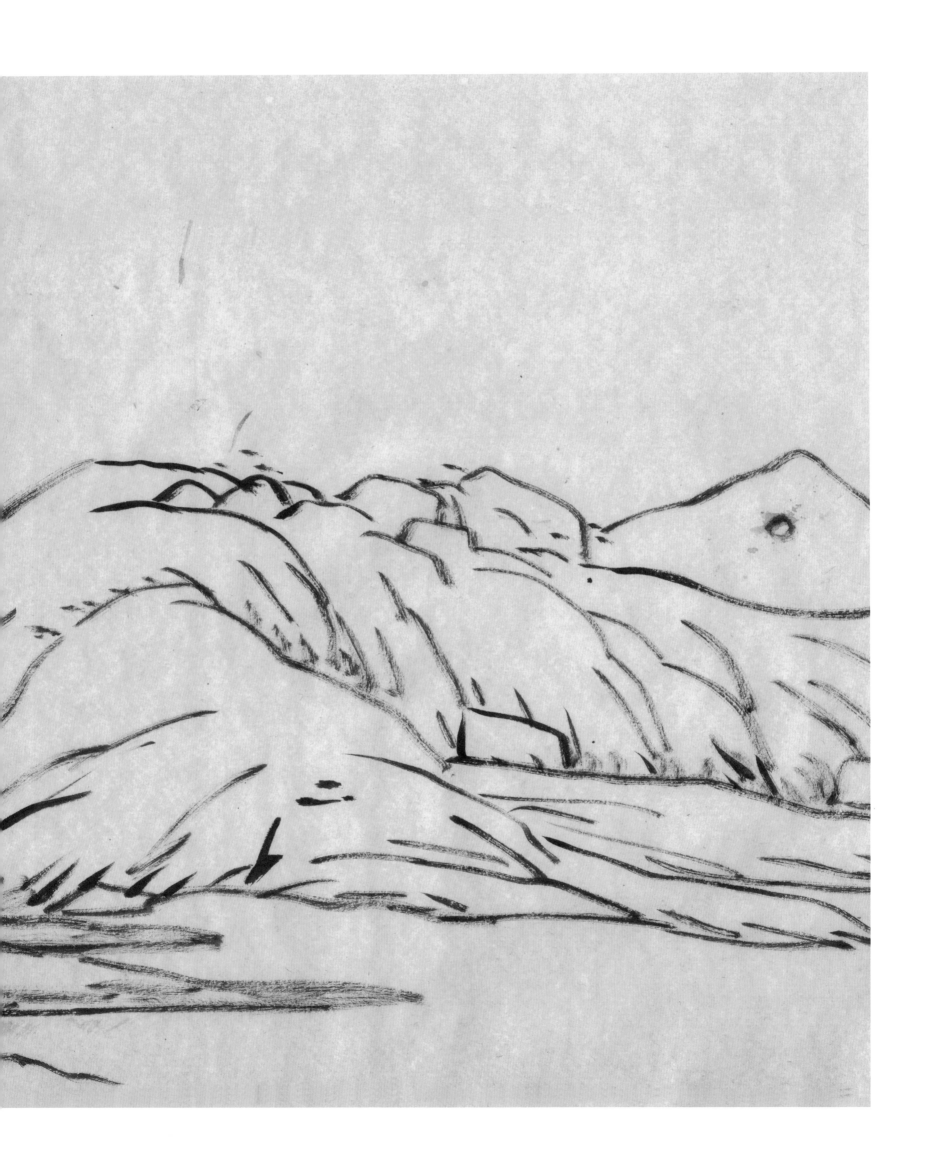

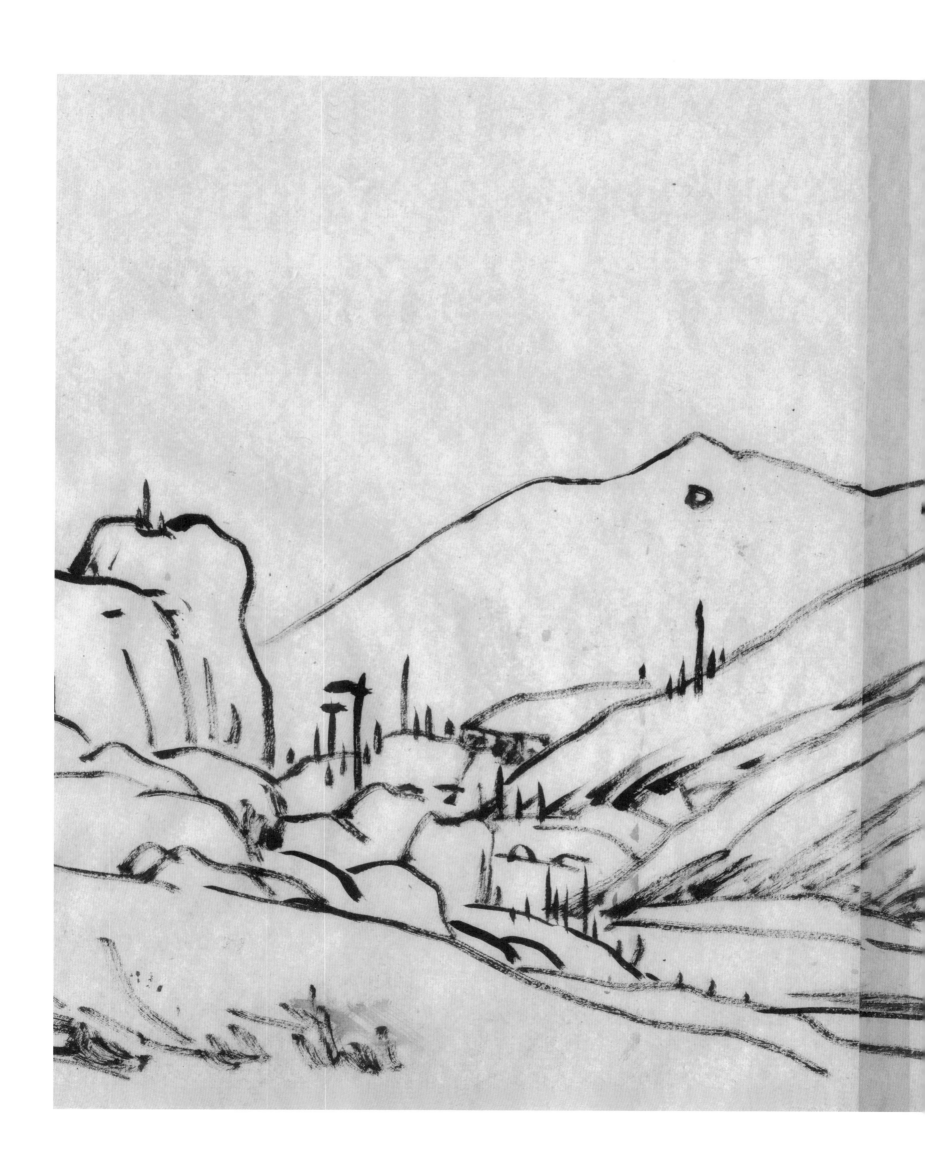

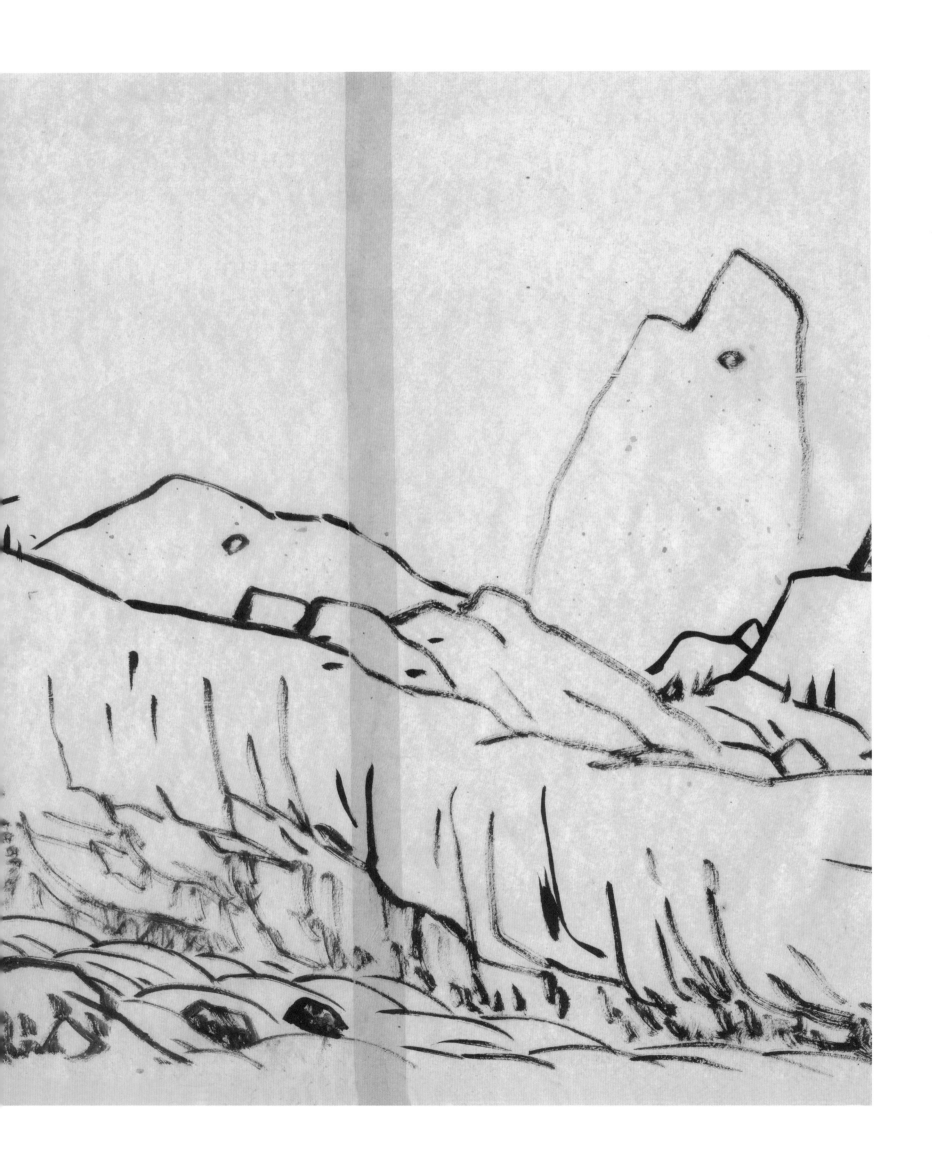

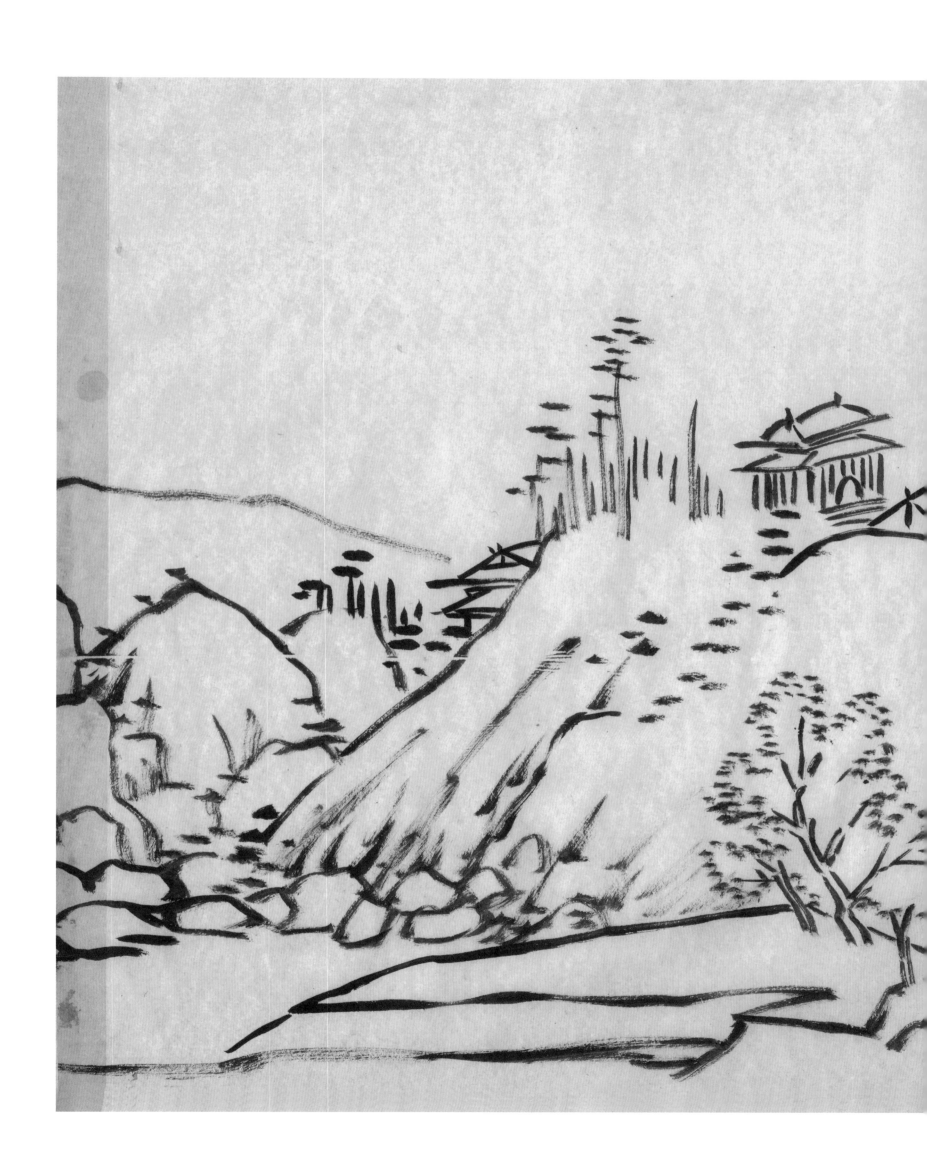

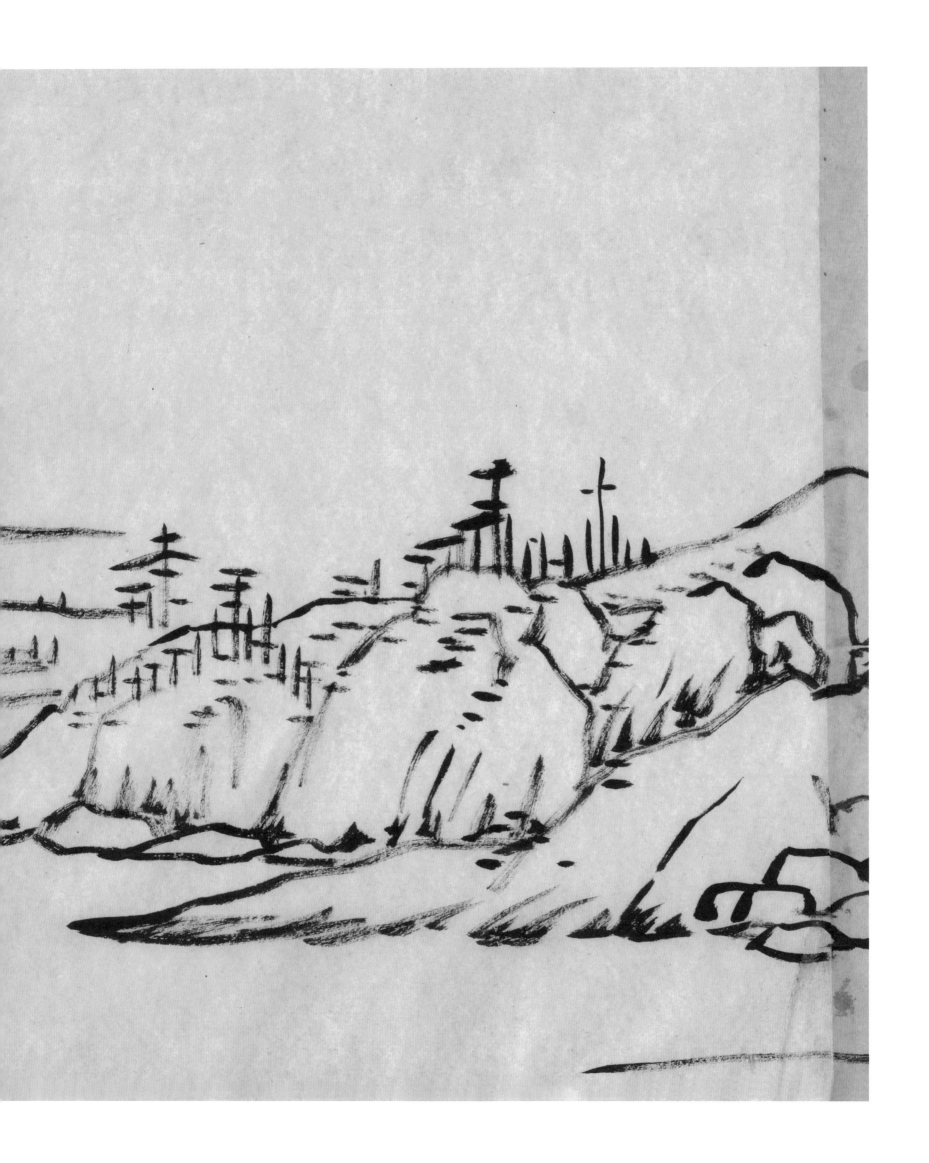

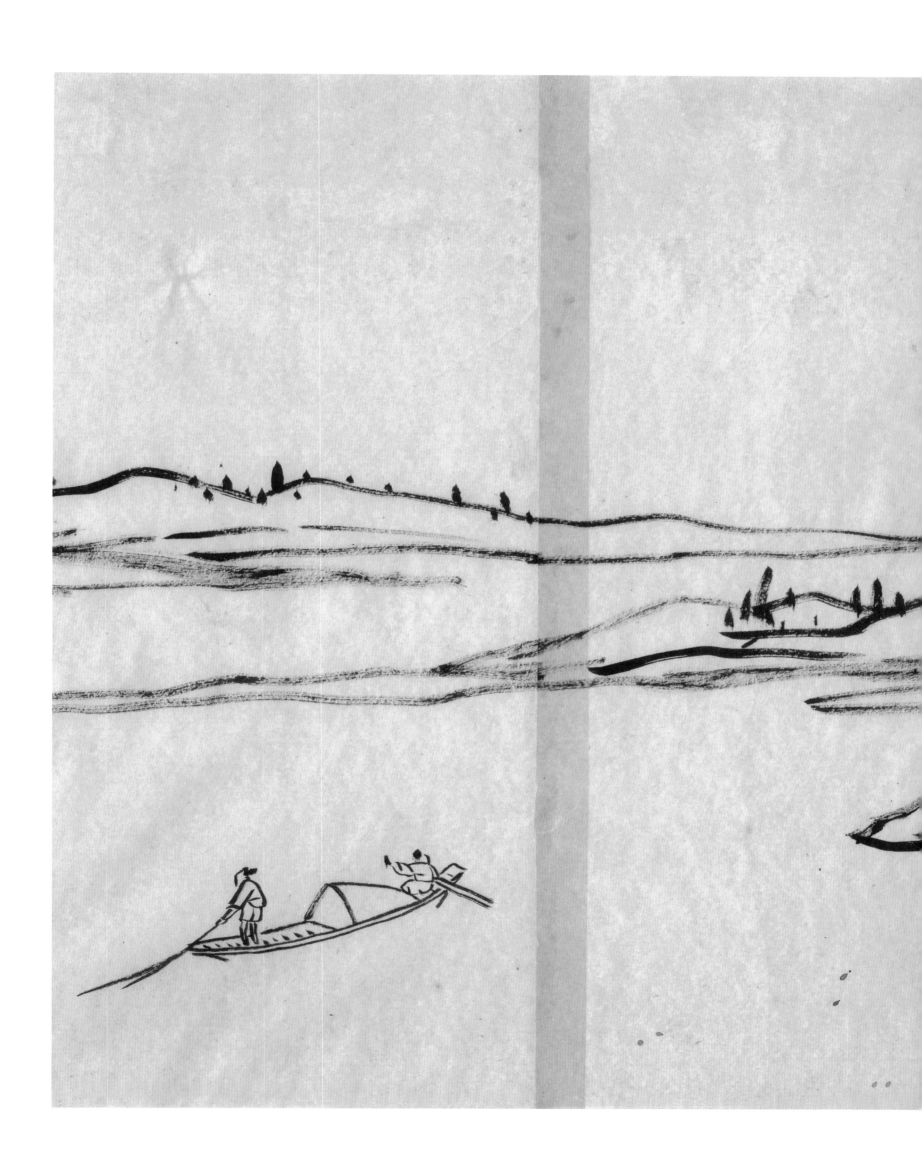

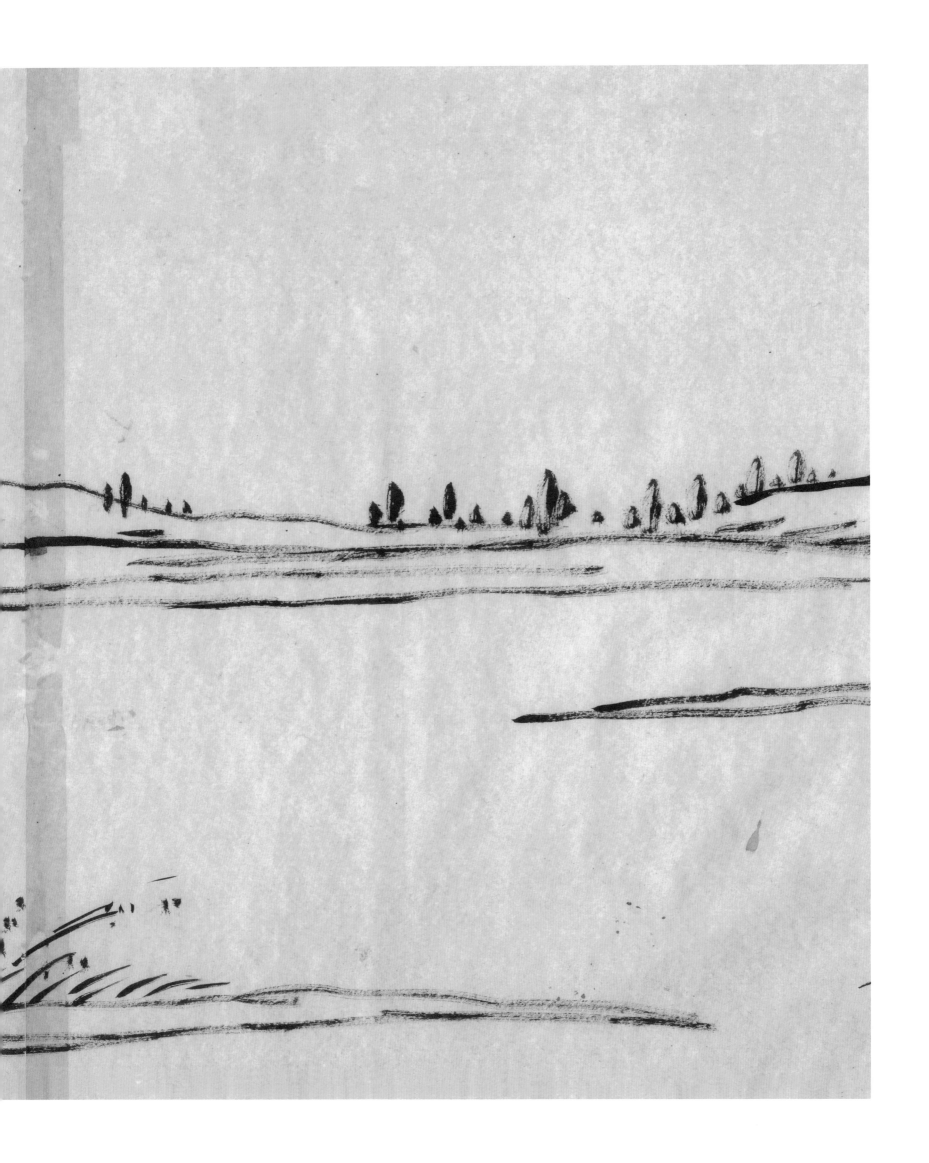

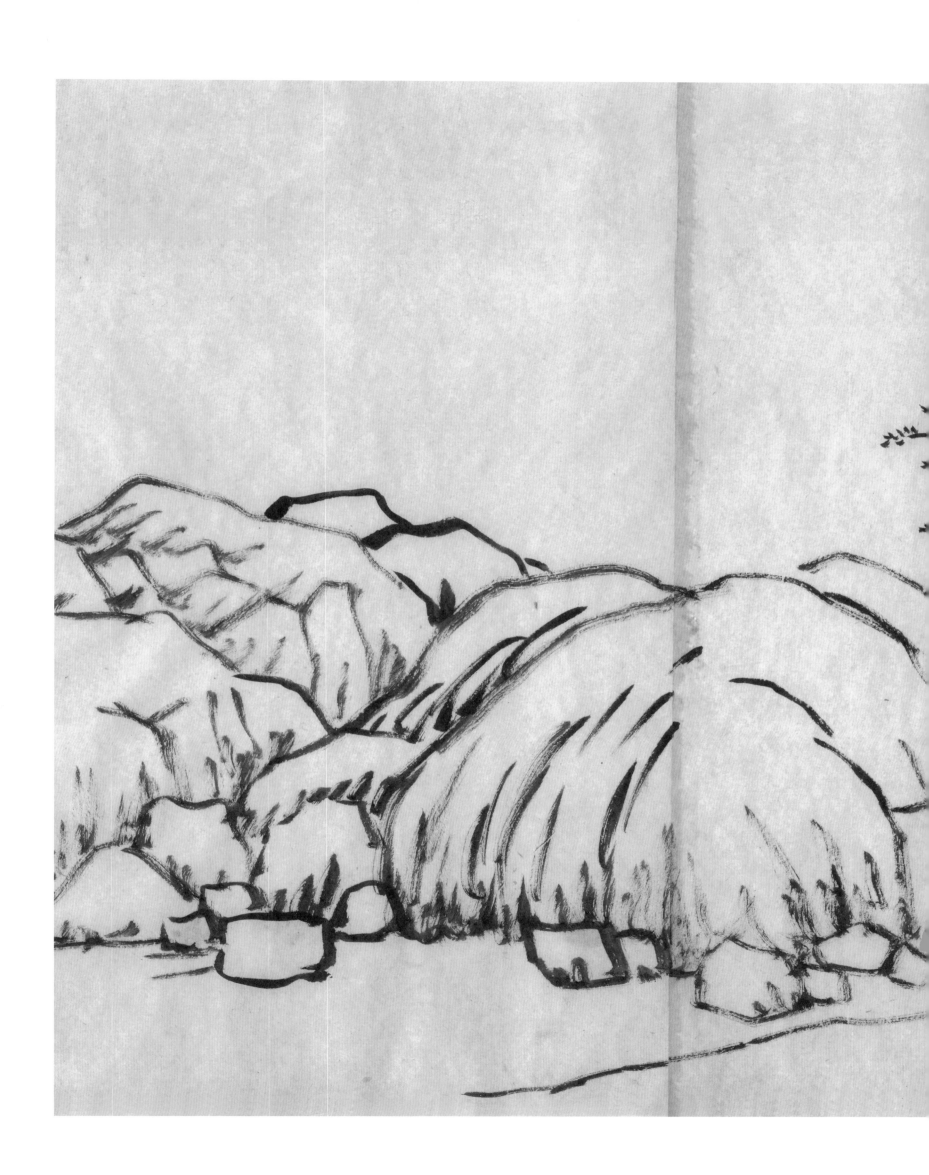

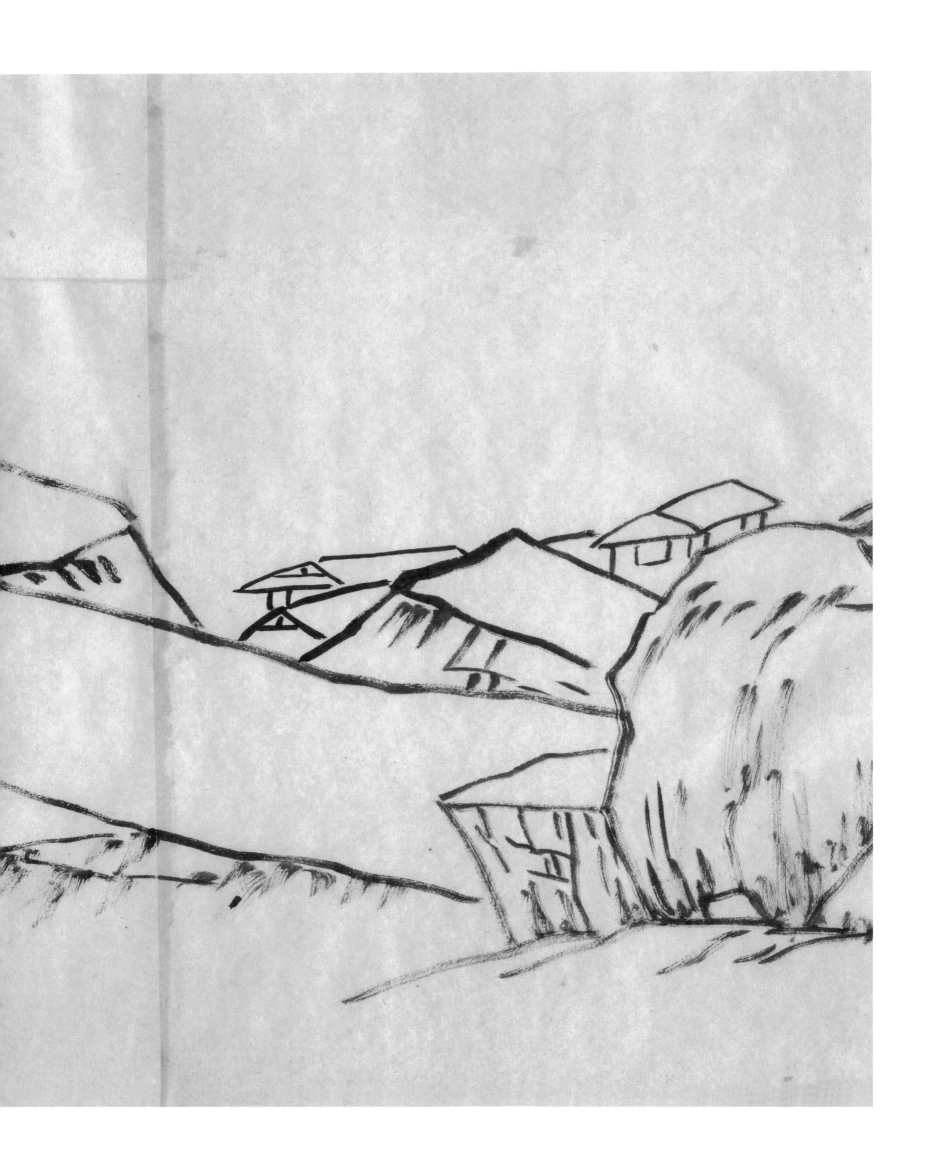

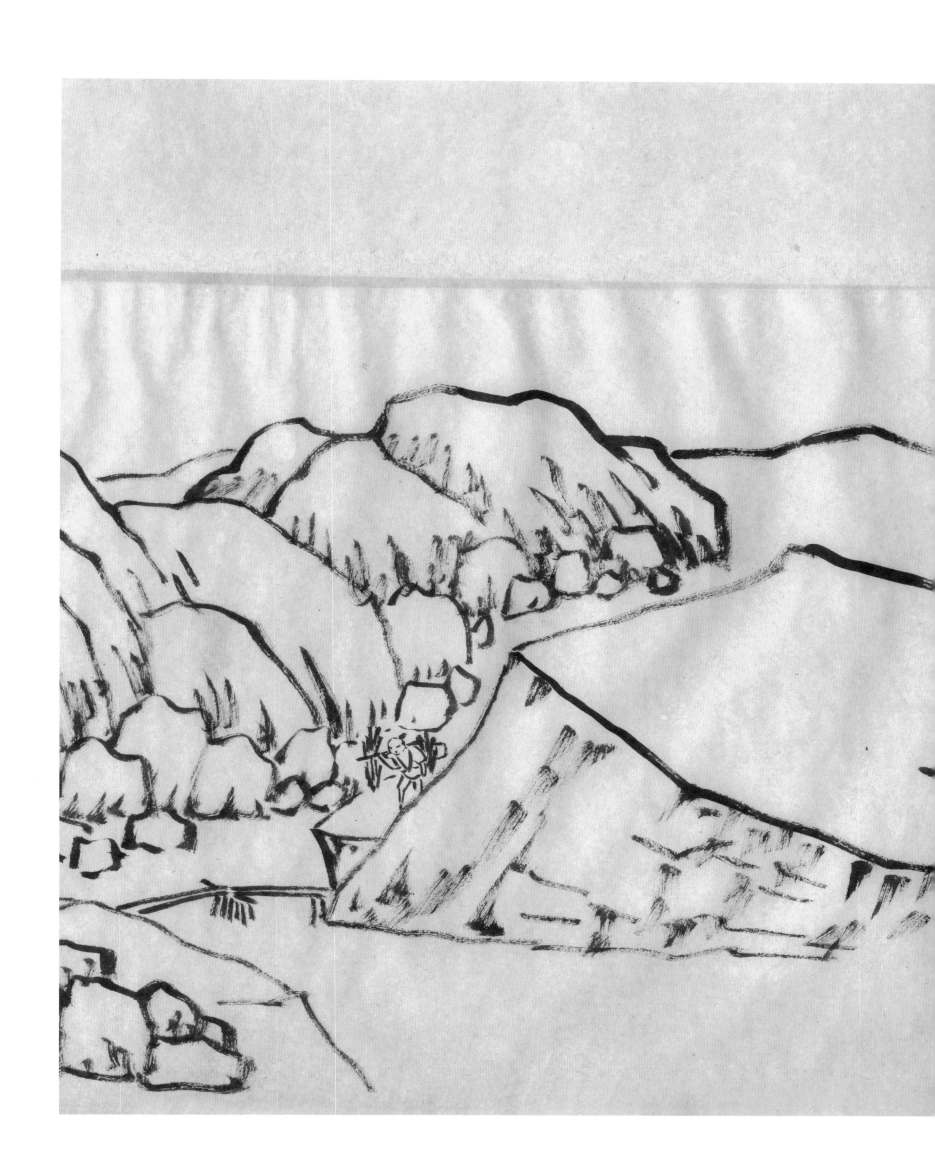

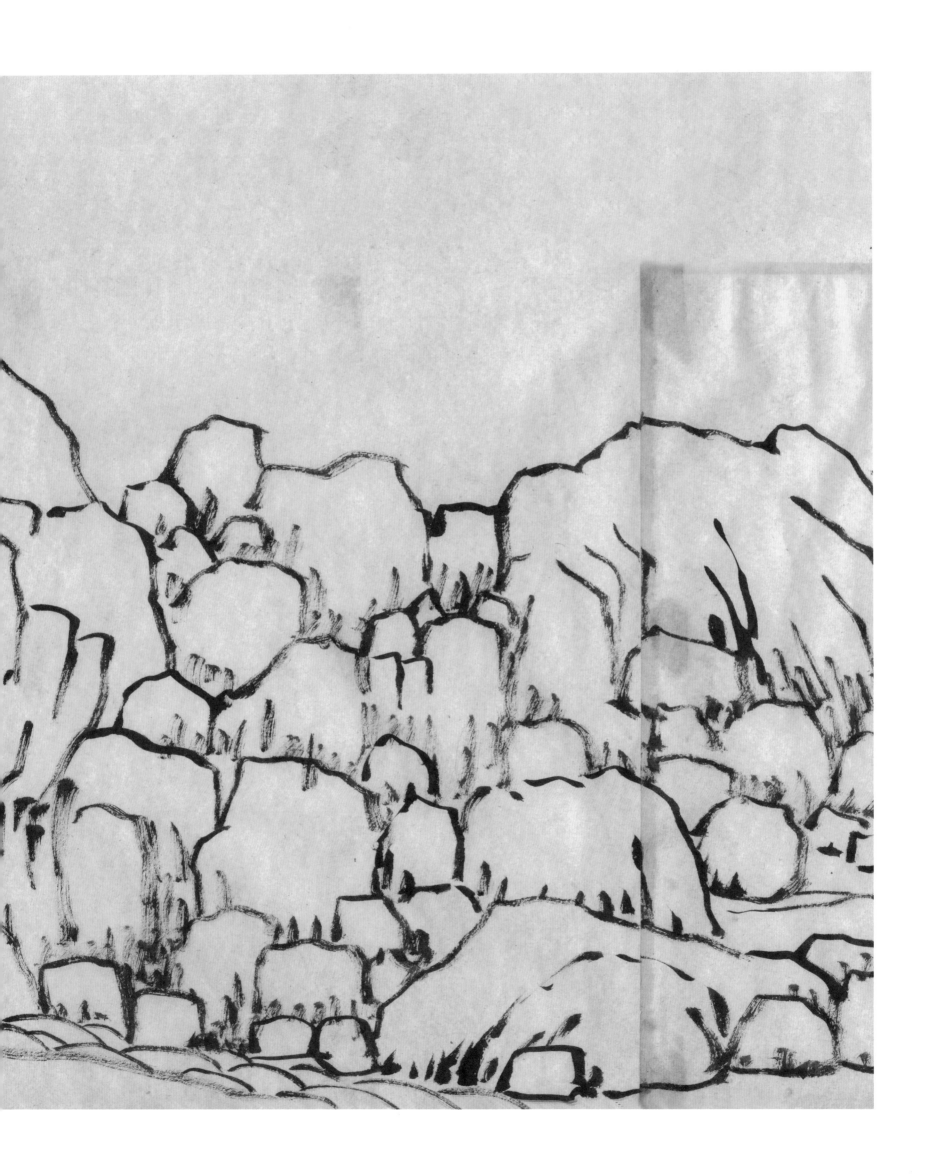

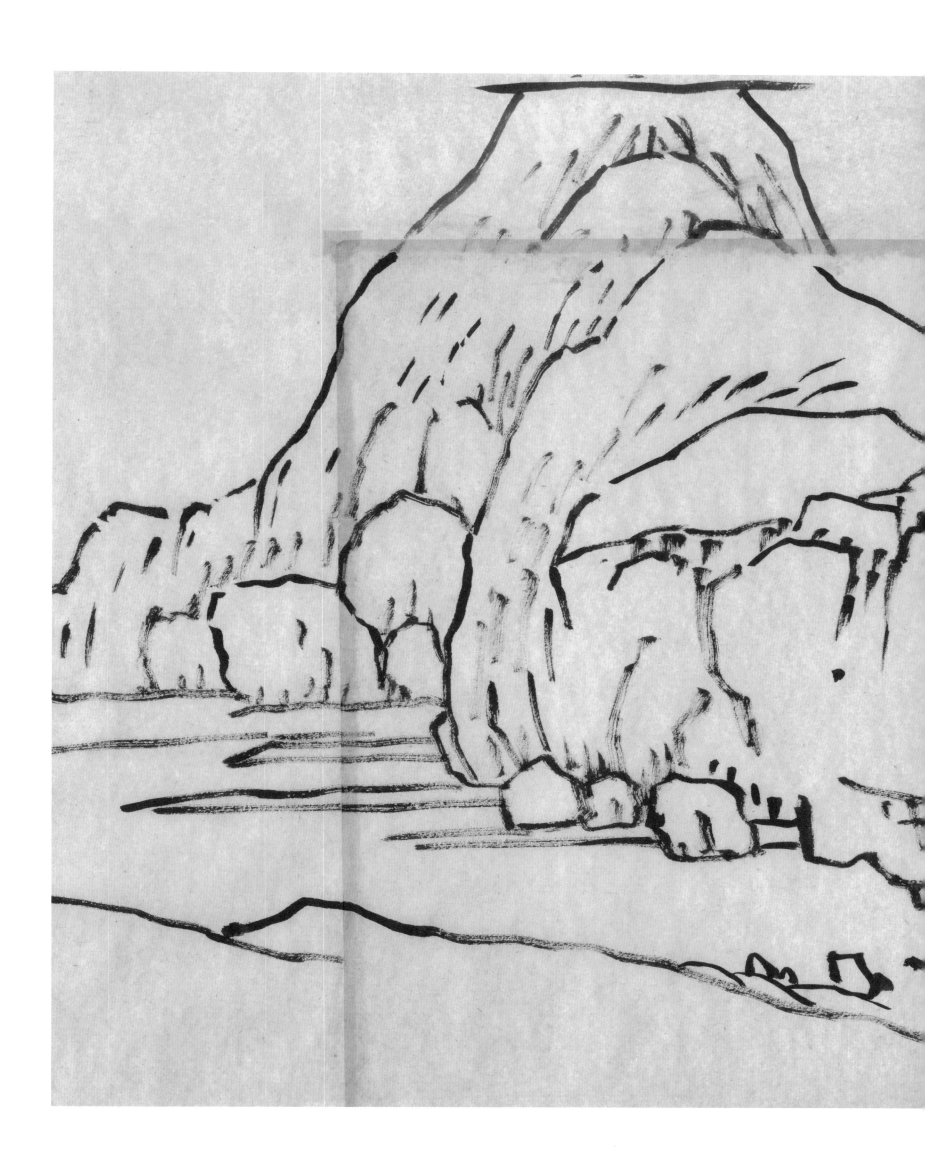

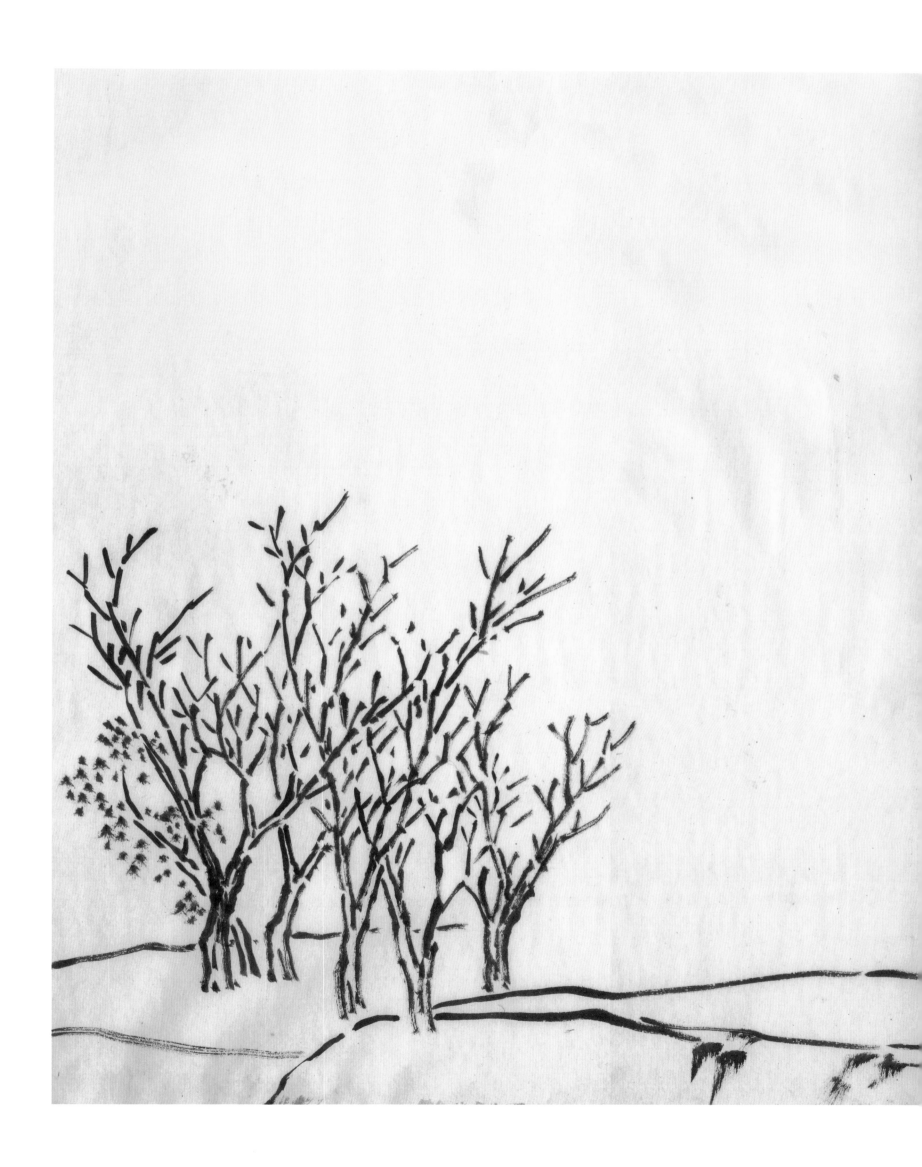

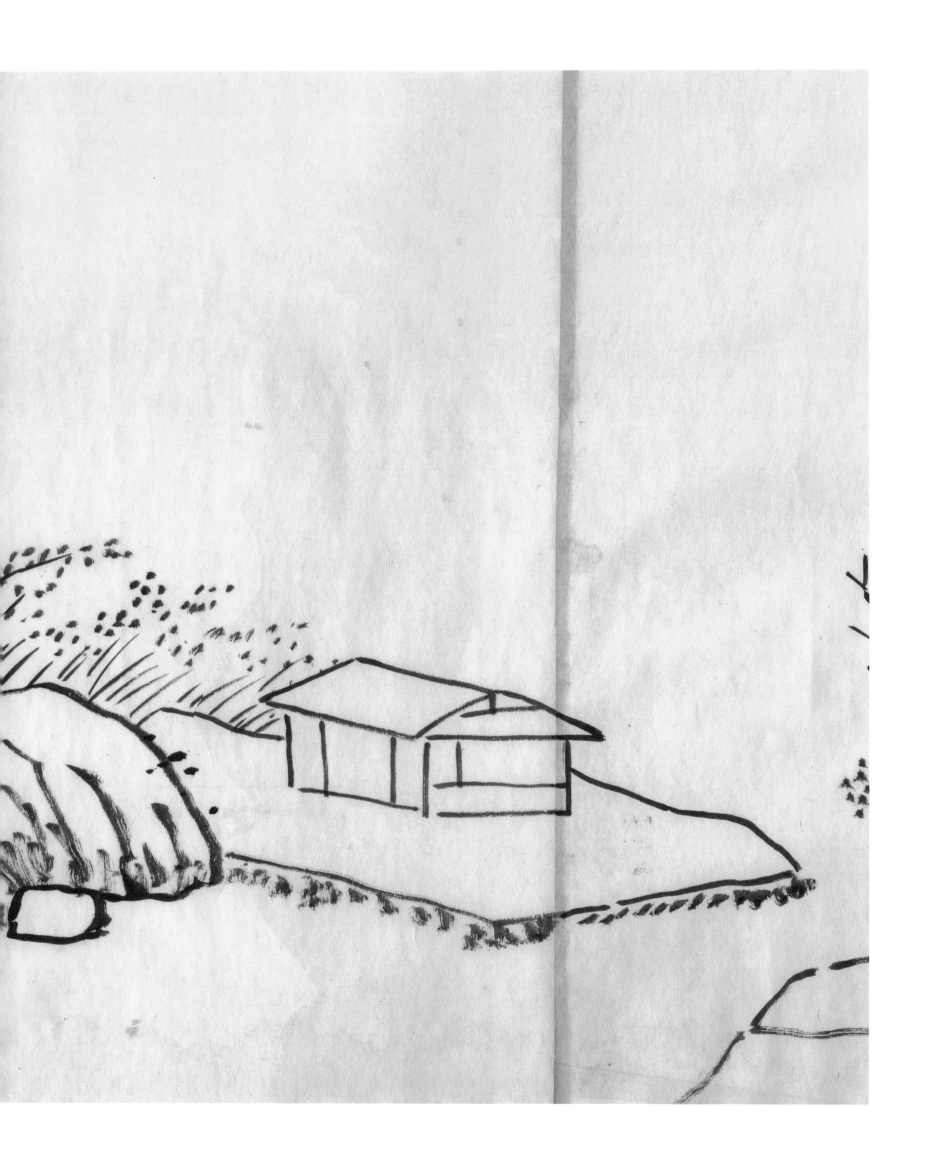

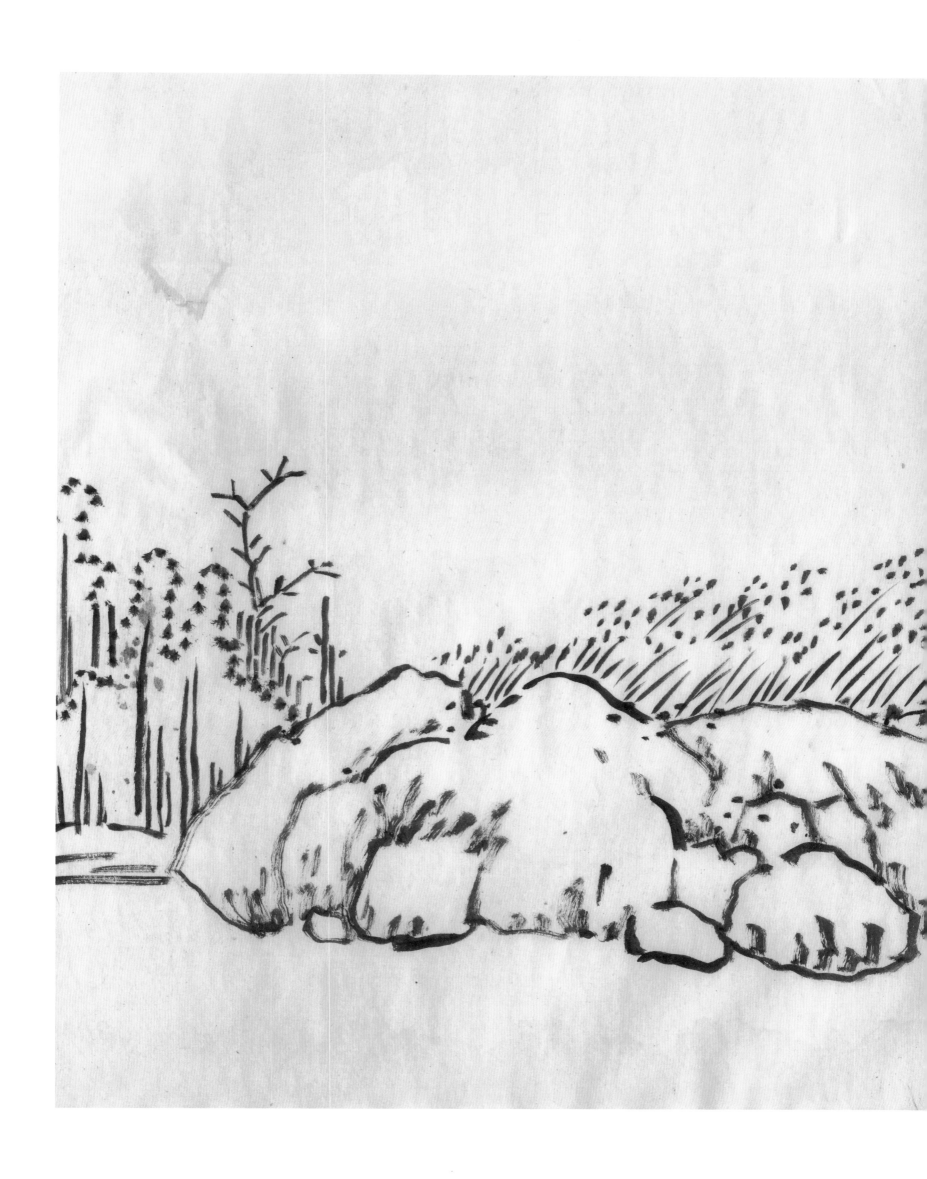

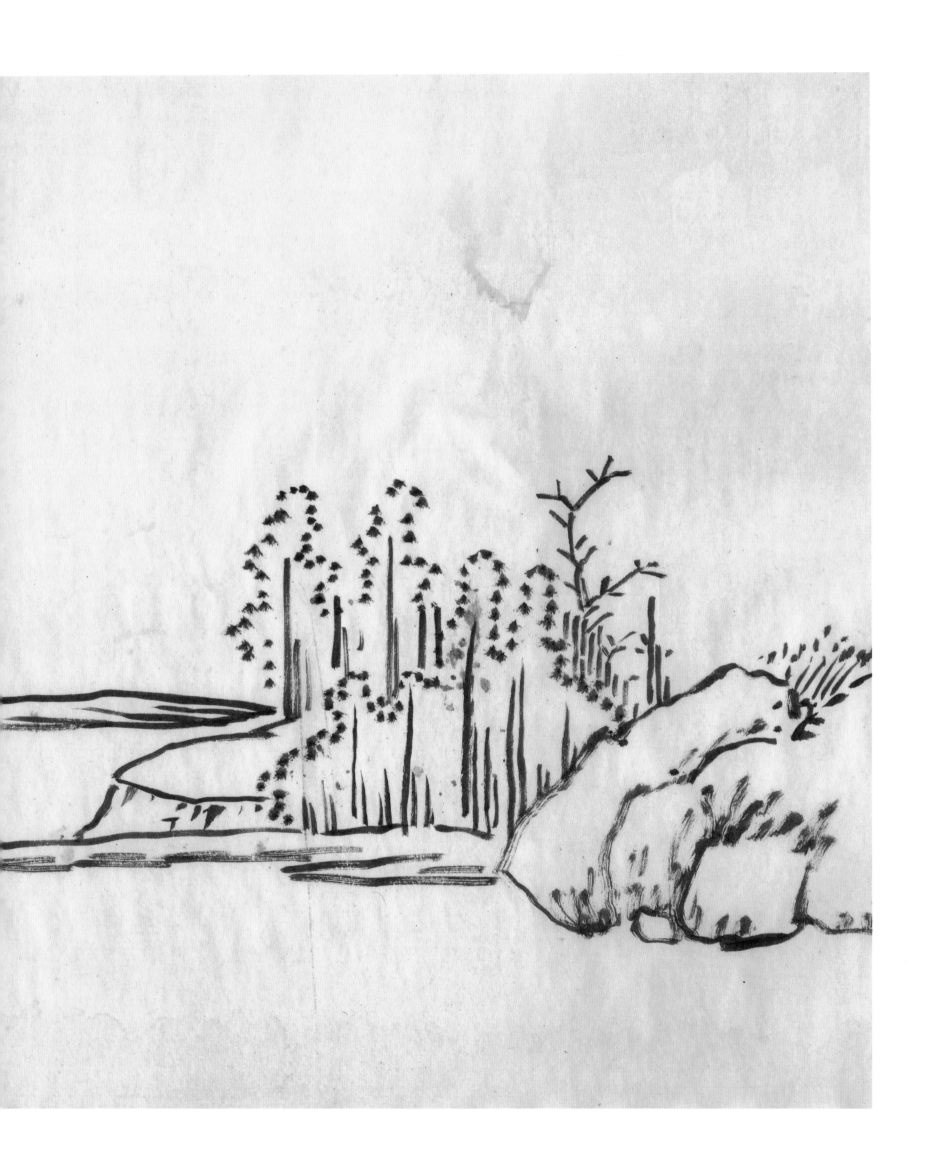

东涛西舍揽渔船水面
相休石计年却笑主居人
窝蓑朝争园圃蒻争
田右渔
夫牲勉力弱持苕伐枯枝
摩莫林风起苗三吹贵
徐伊同山豊纳酒贵呂相
静惕旅行歌去孤村月
上时右牲
二袗予旧作也班丘部
濑而於渔槎於艇道
阿塔中事继南柔予
考之滂行野兴耳
天全

局部放大

明陳淳花卉

橫一四六點九厘米　縱三二點五厘米

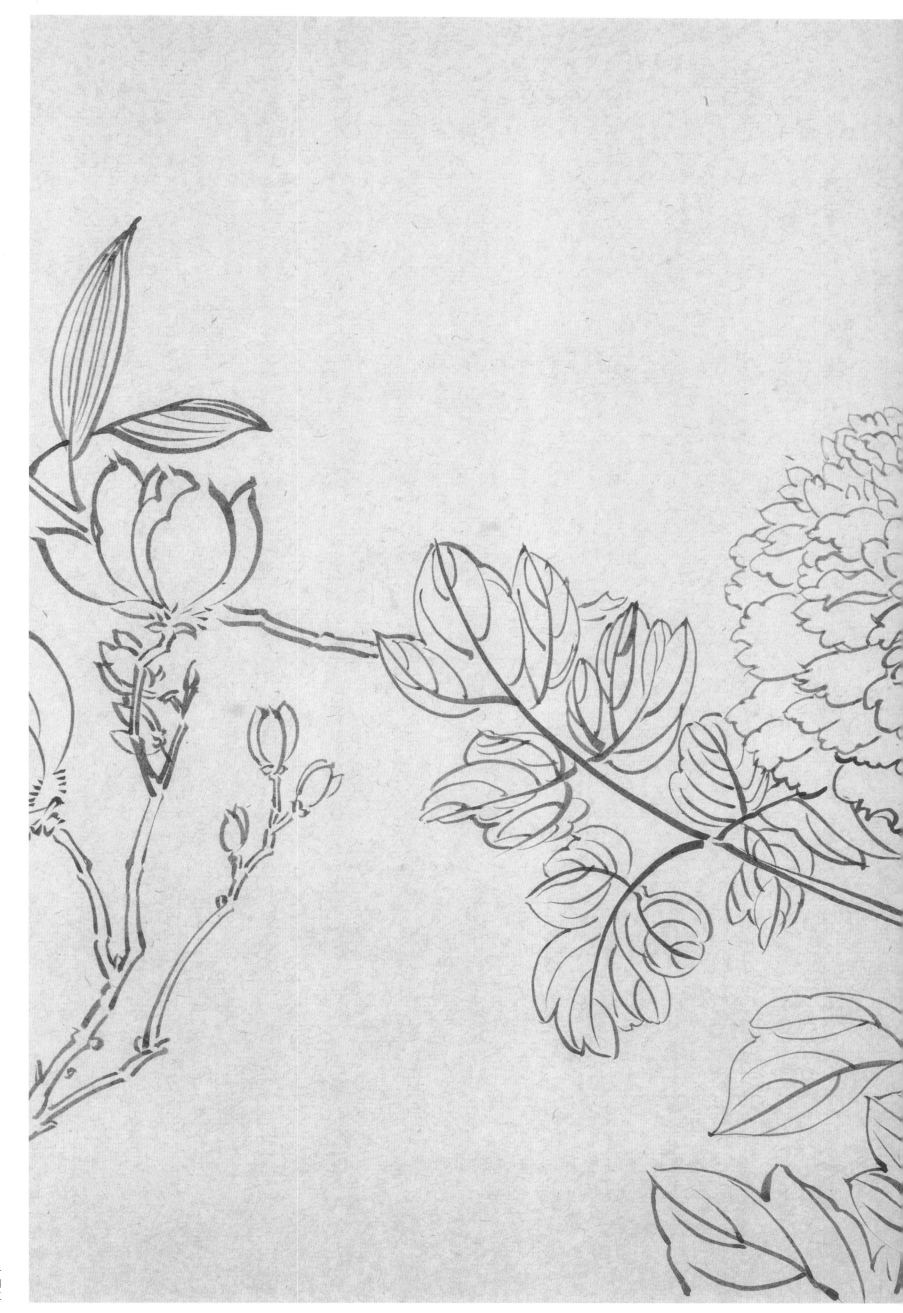

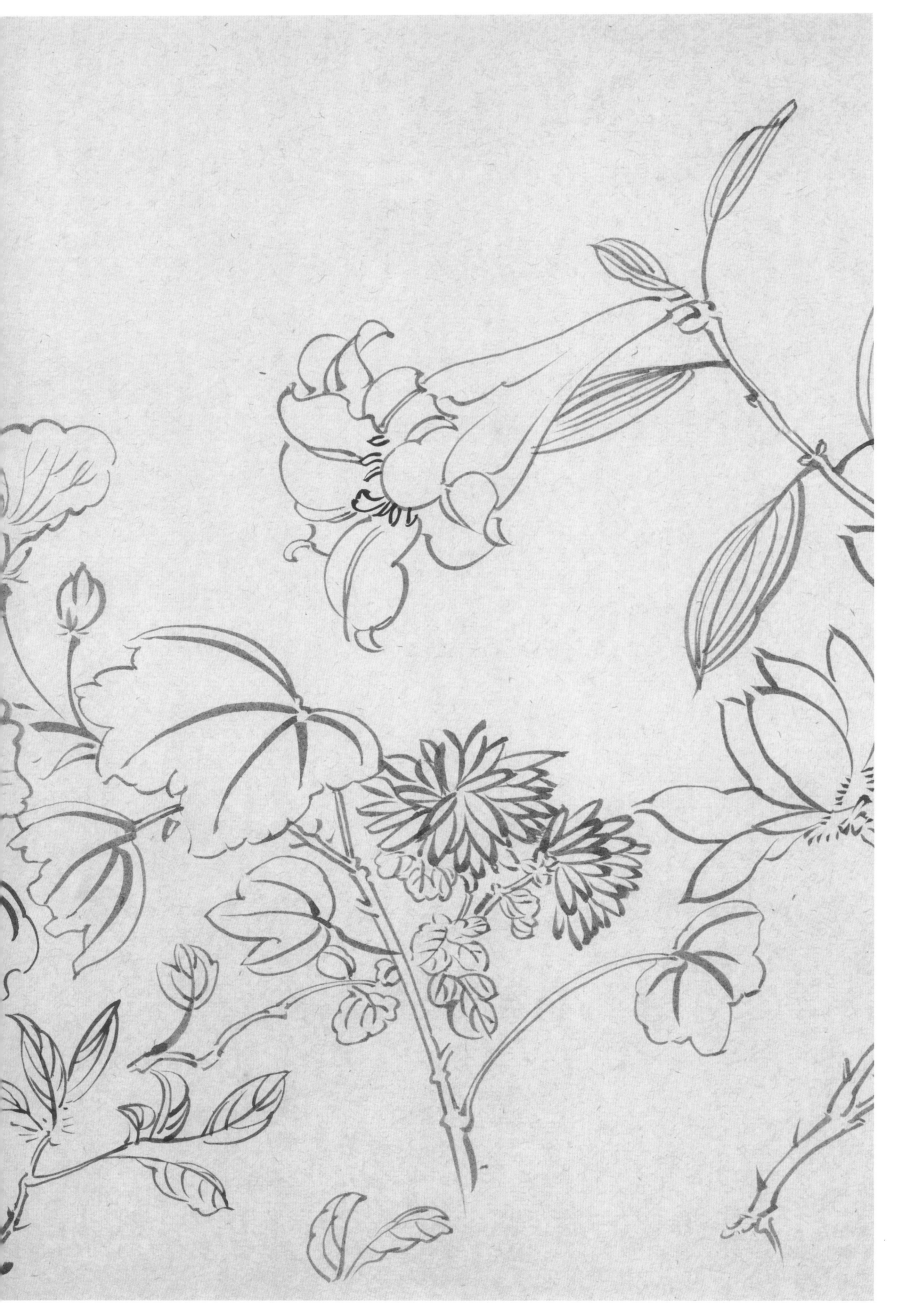

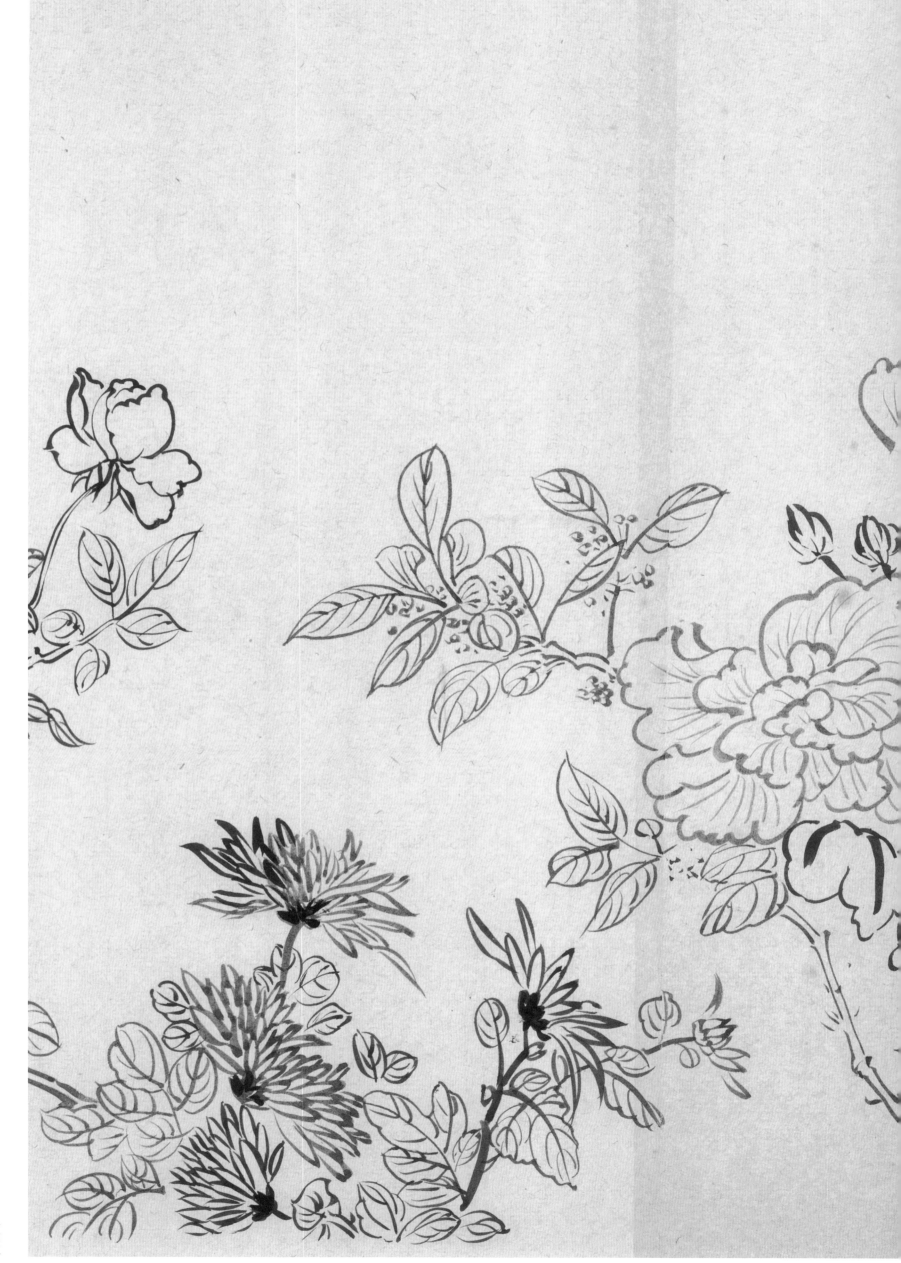

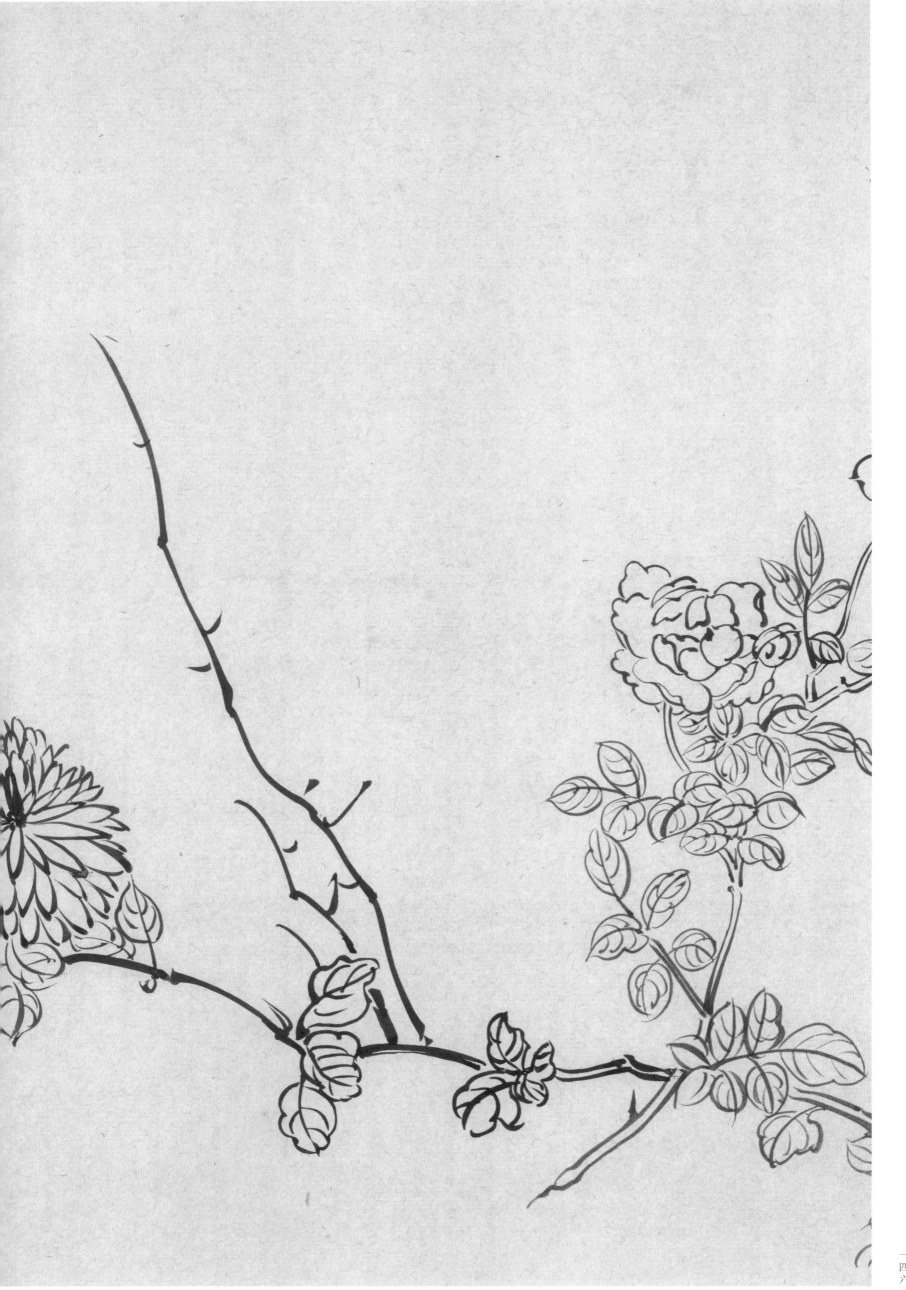

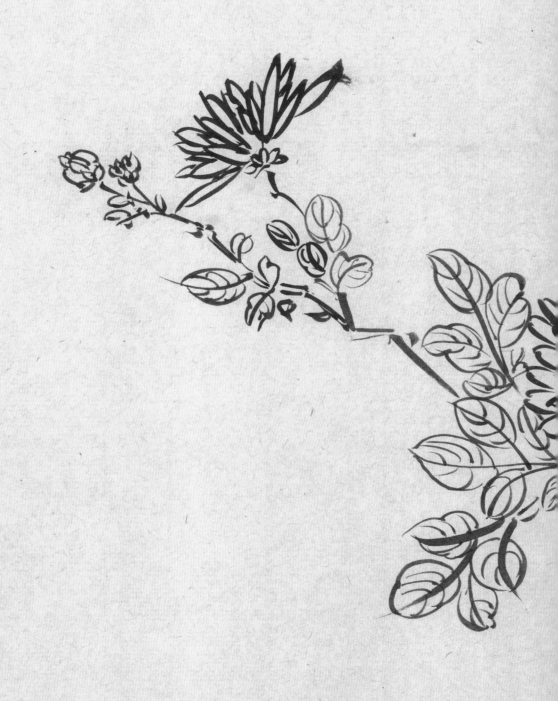

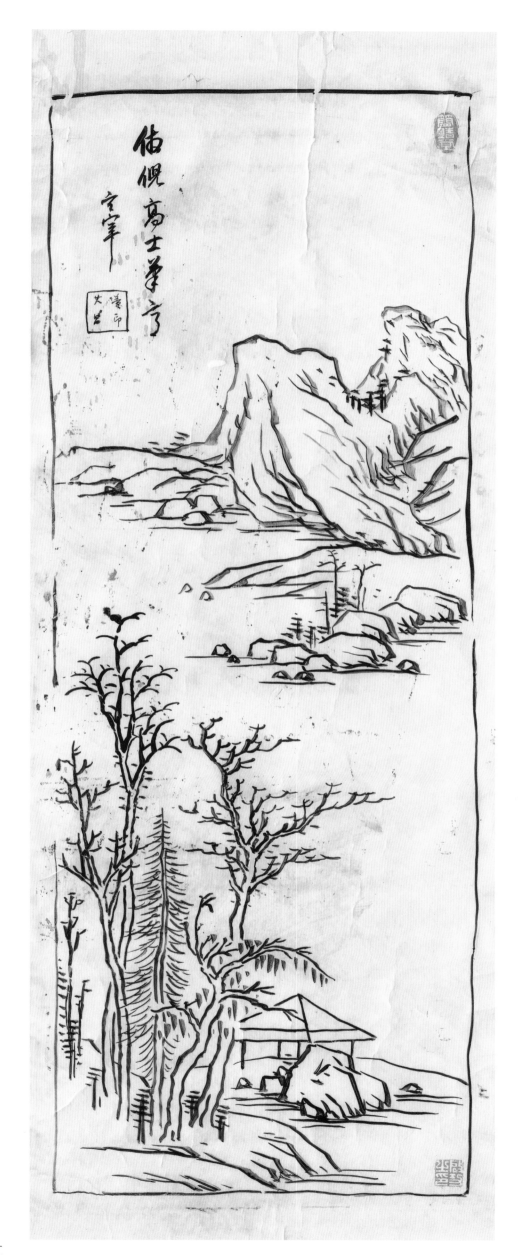

明董其昌山水

横二八點八厘米　縱七九點七厘米

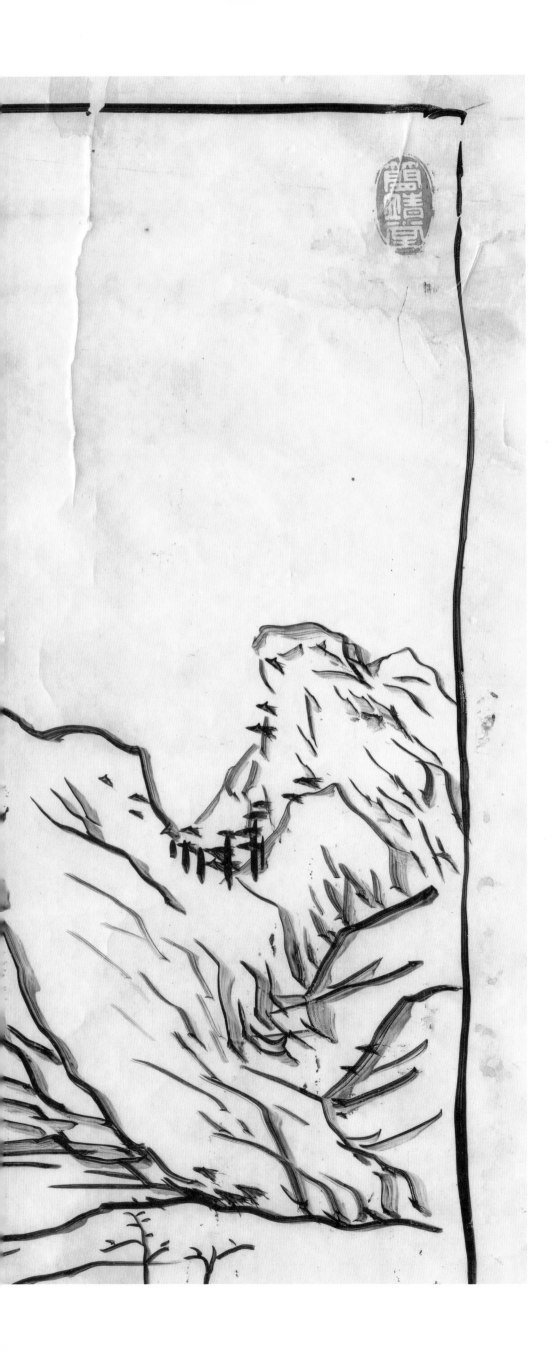

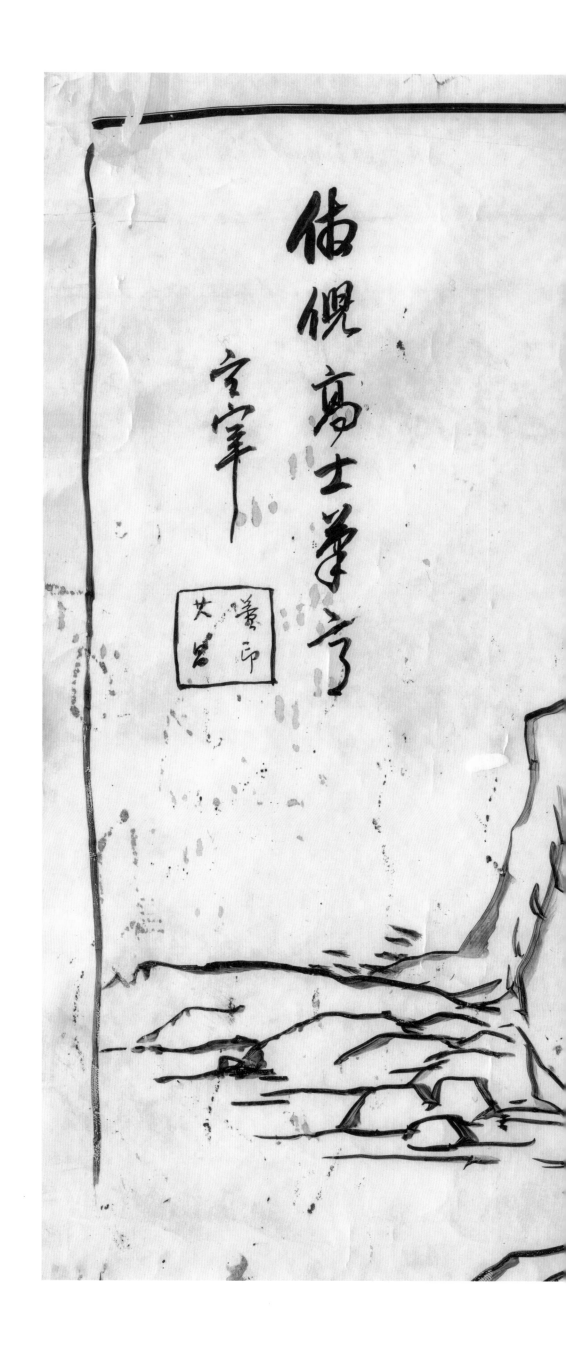

仿倪高士筆意

玄宰

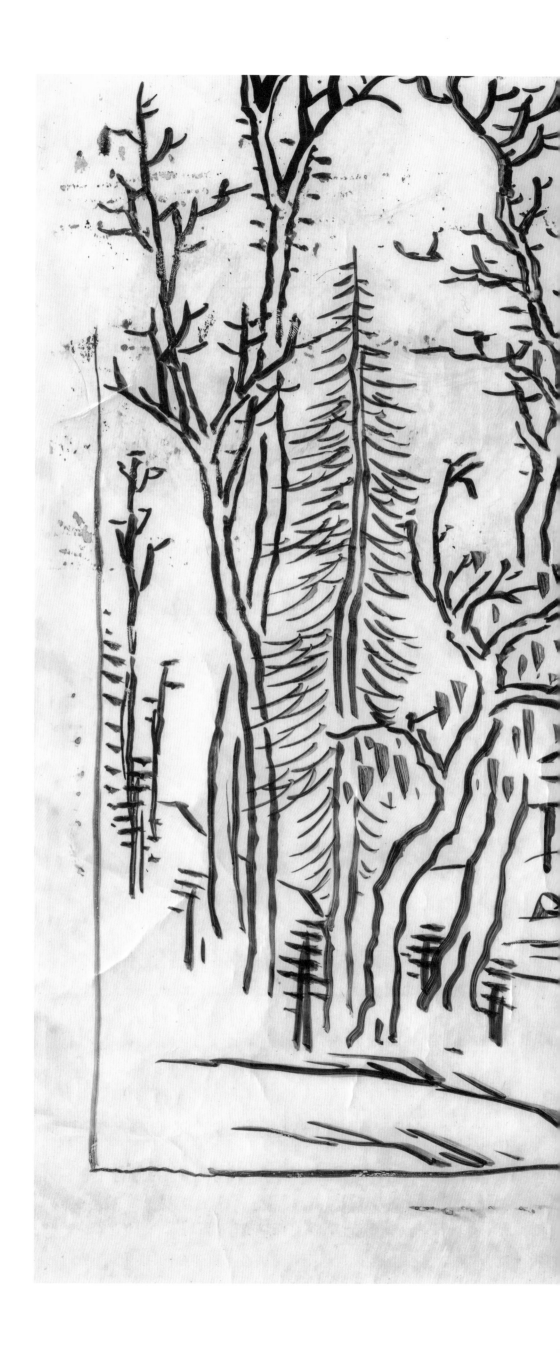

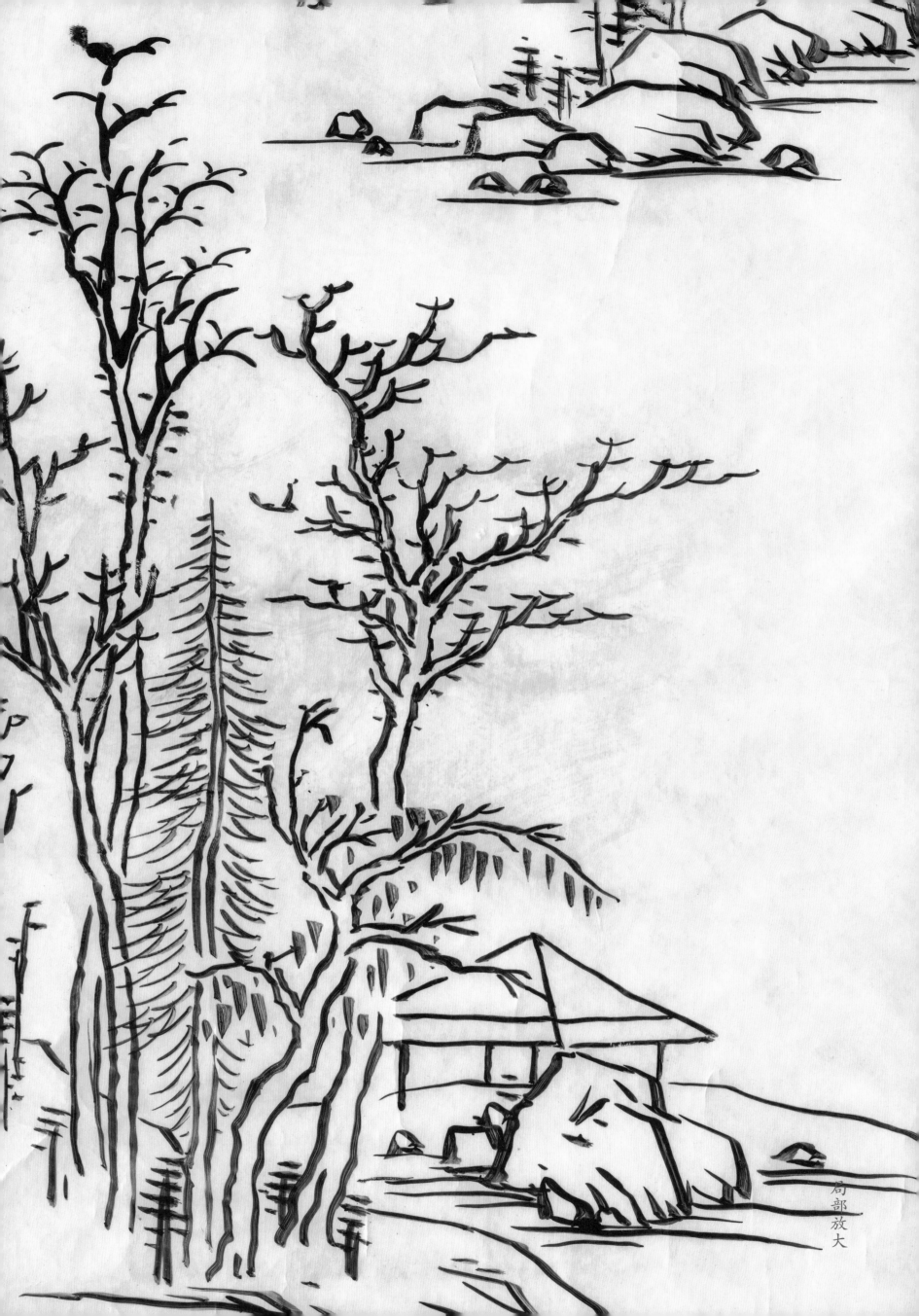

局部
放大

夏木垂陰
傳趙仲
穆畫於種
秋舲
蜒叟之藍溪

明藍瑛《夏木垂陰》

横四九點二厘米 縱一六九厘米

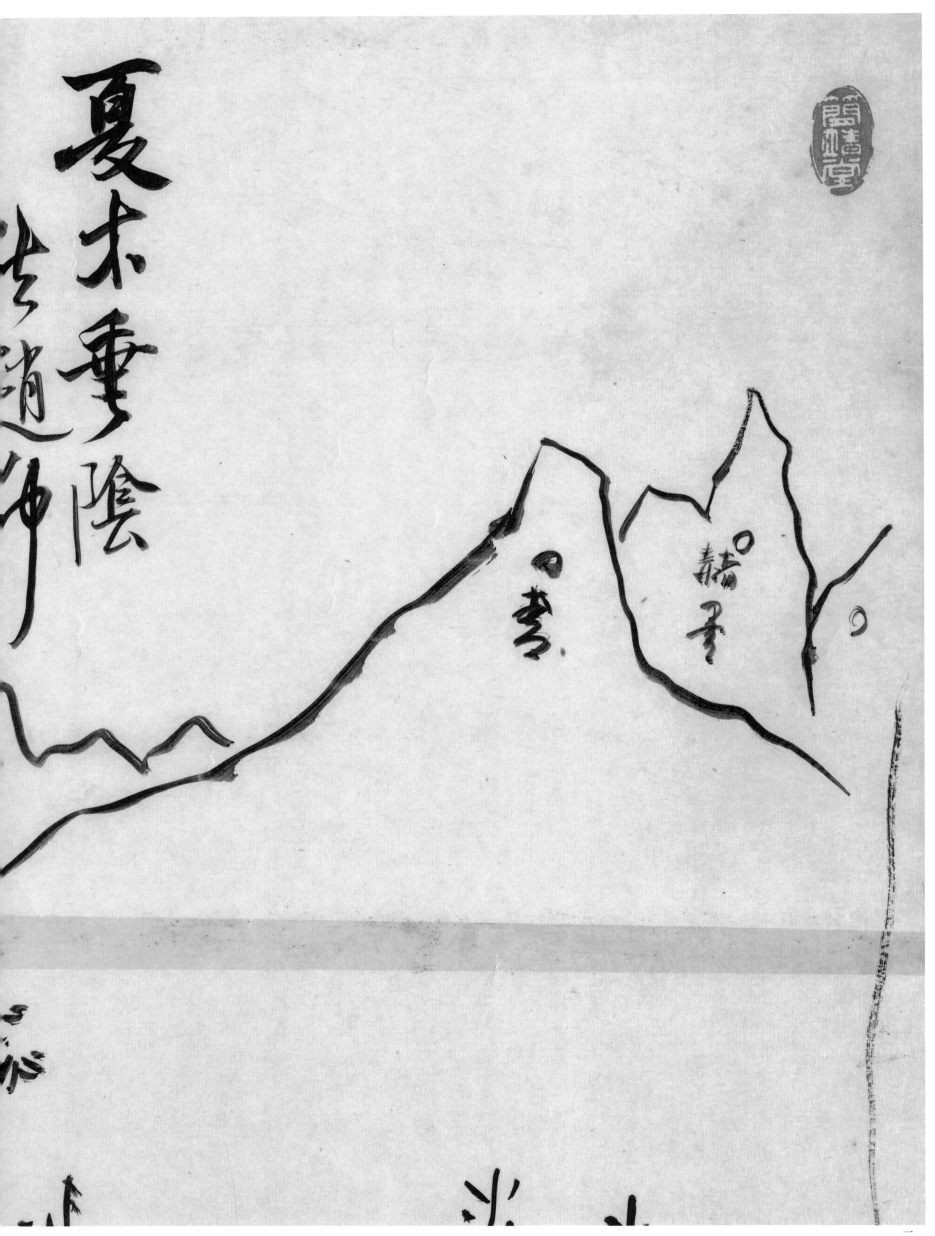

夏末垂陰

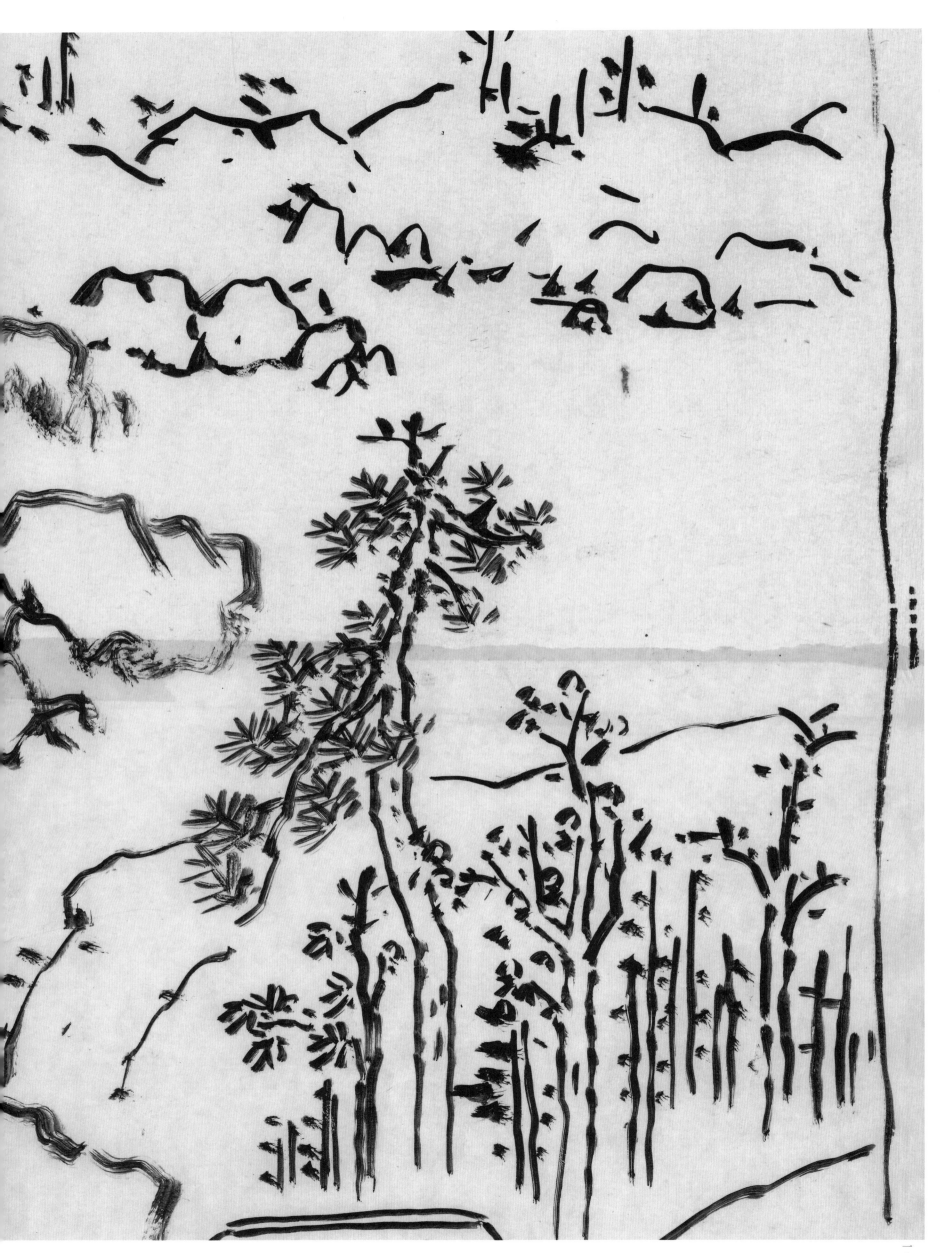

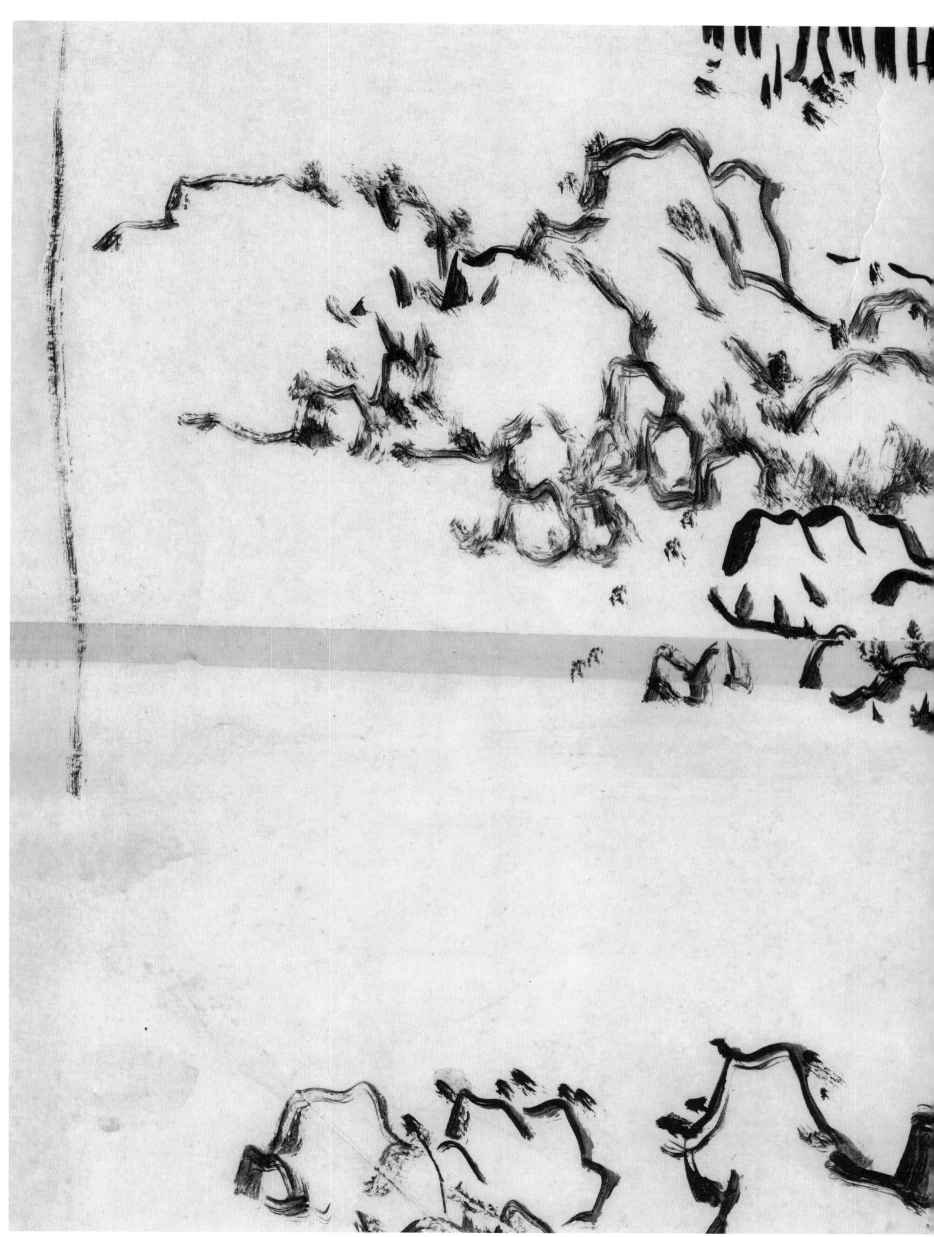

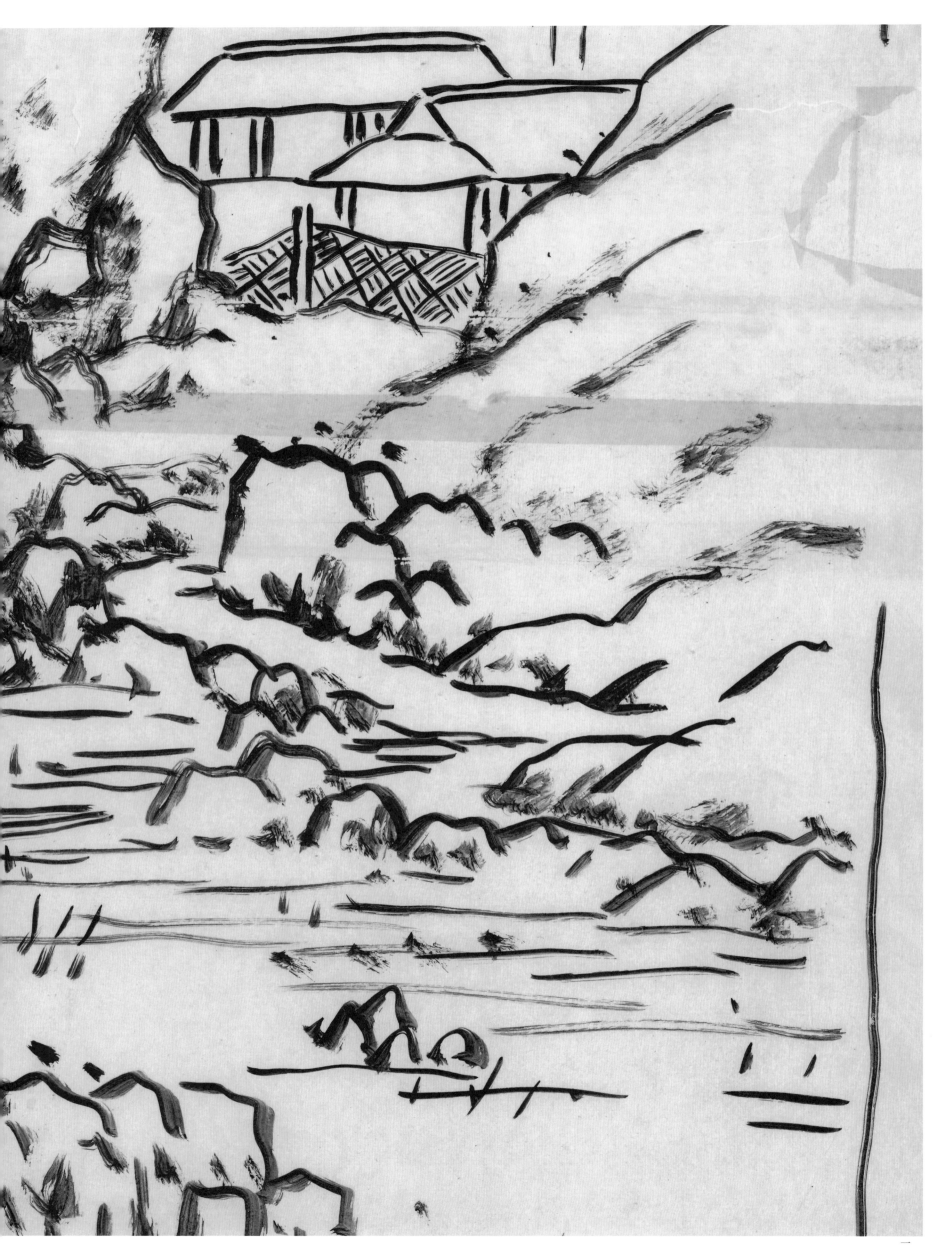

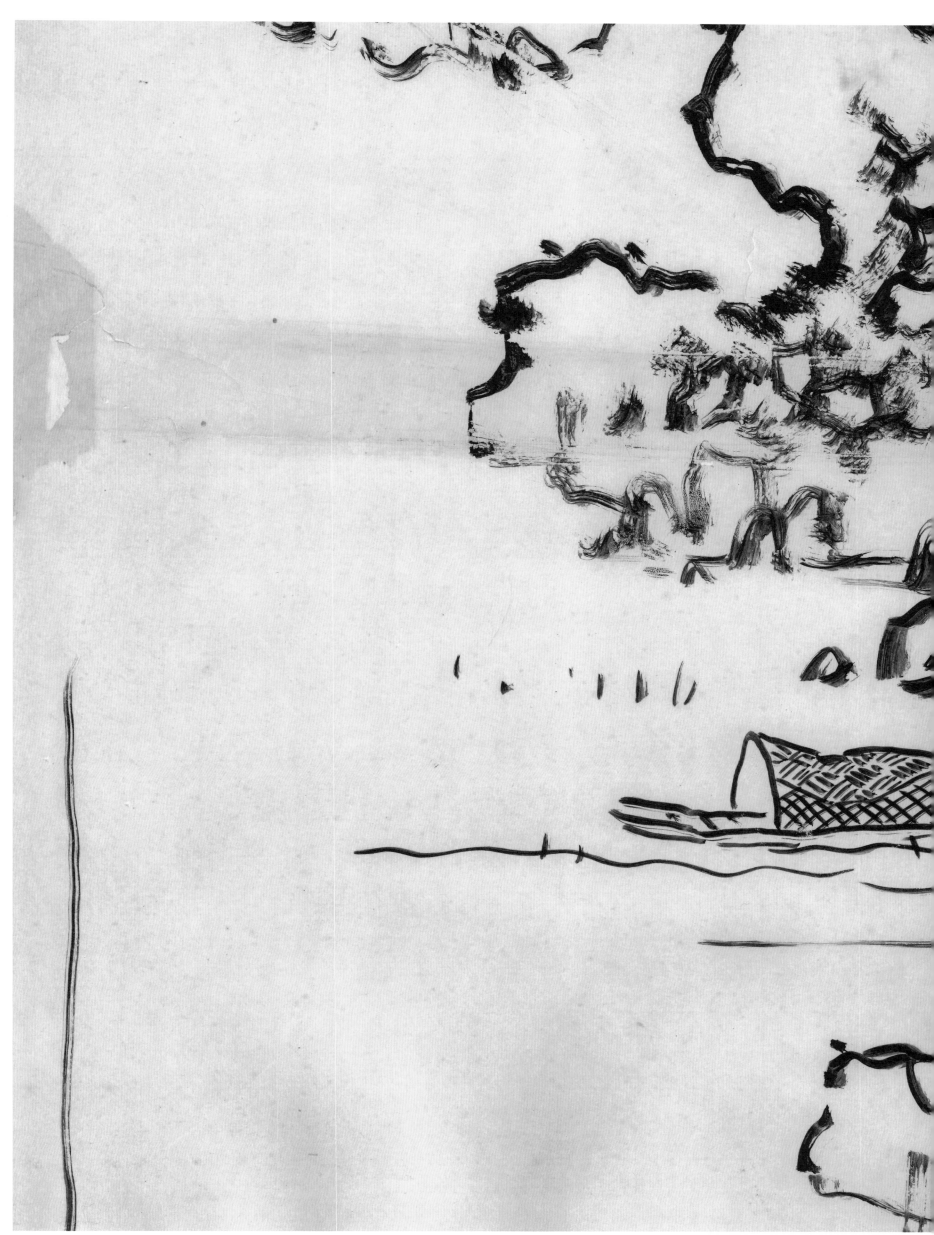

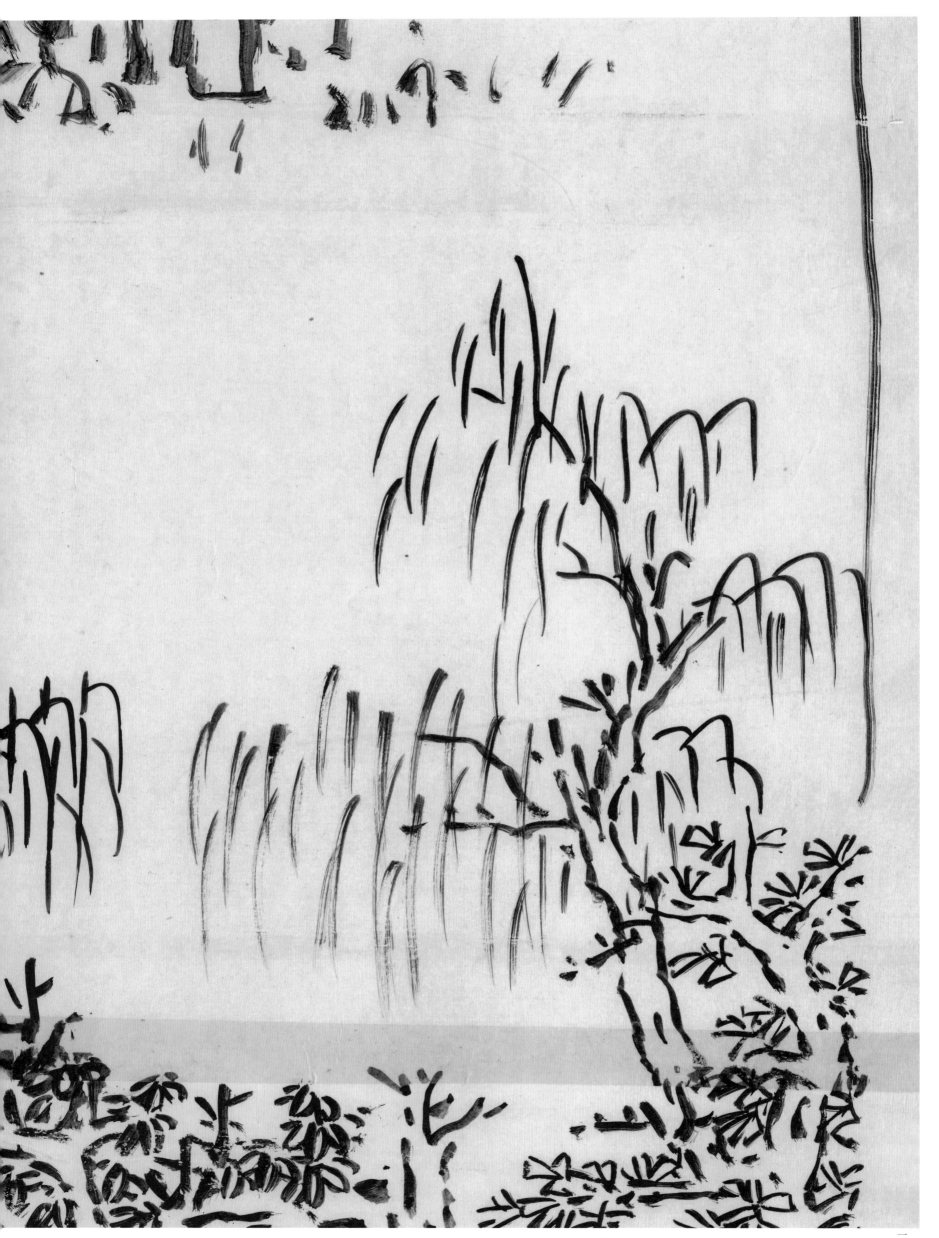

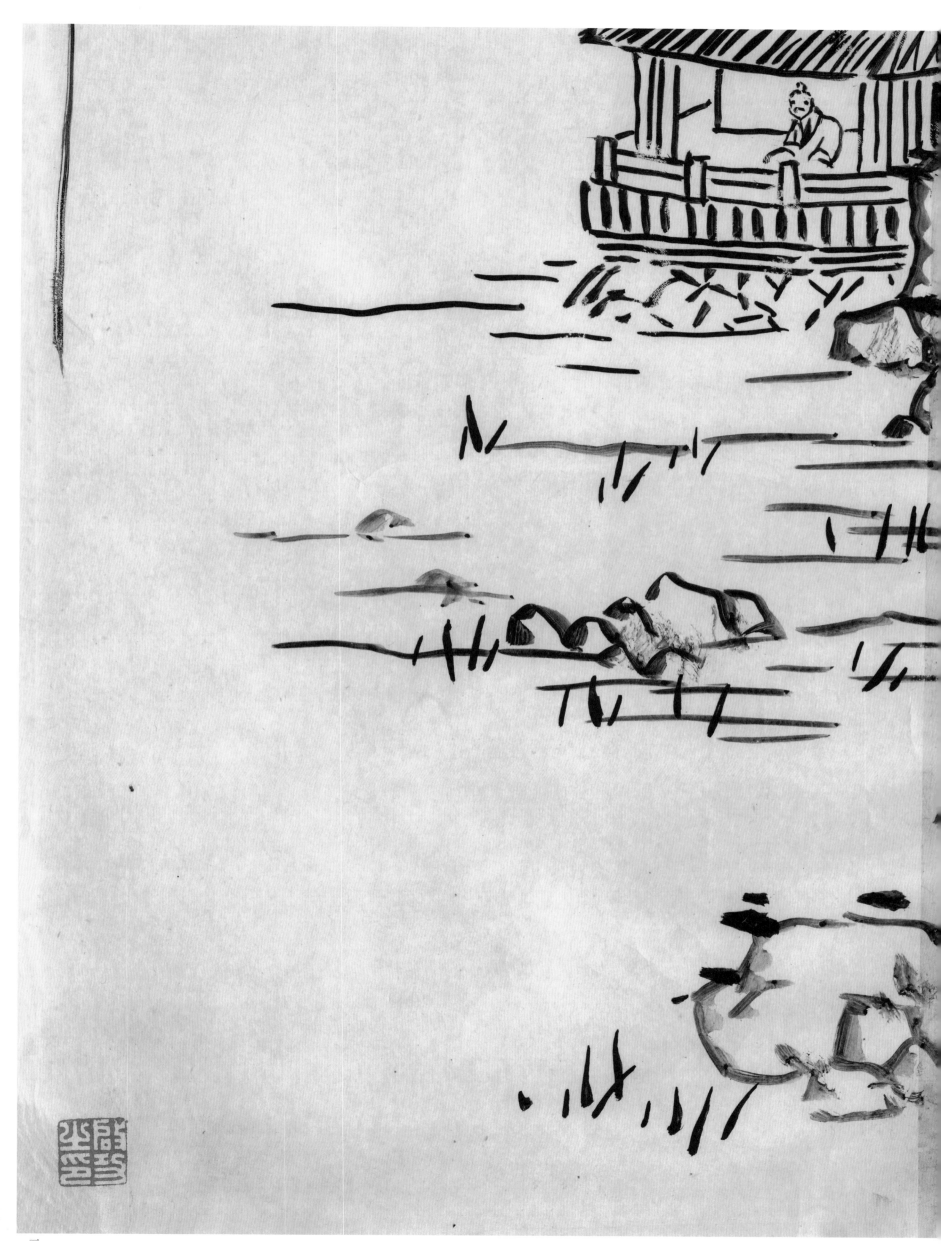

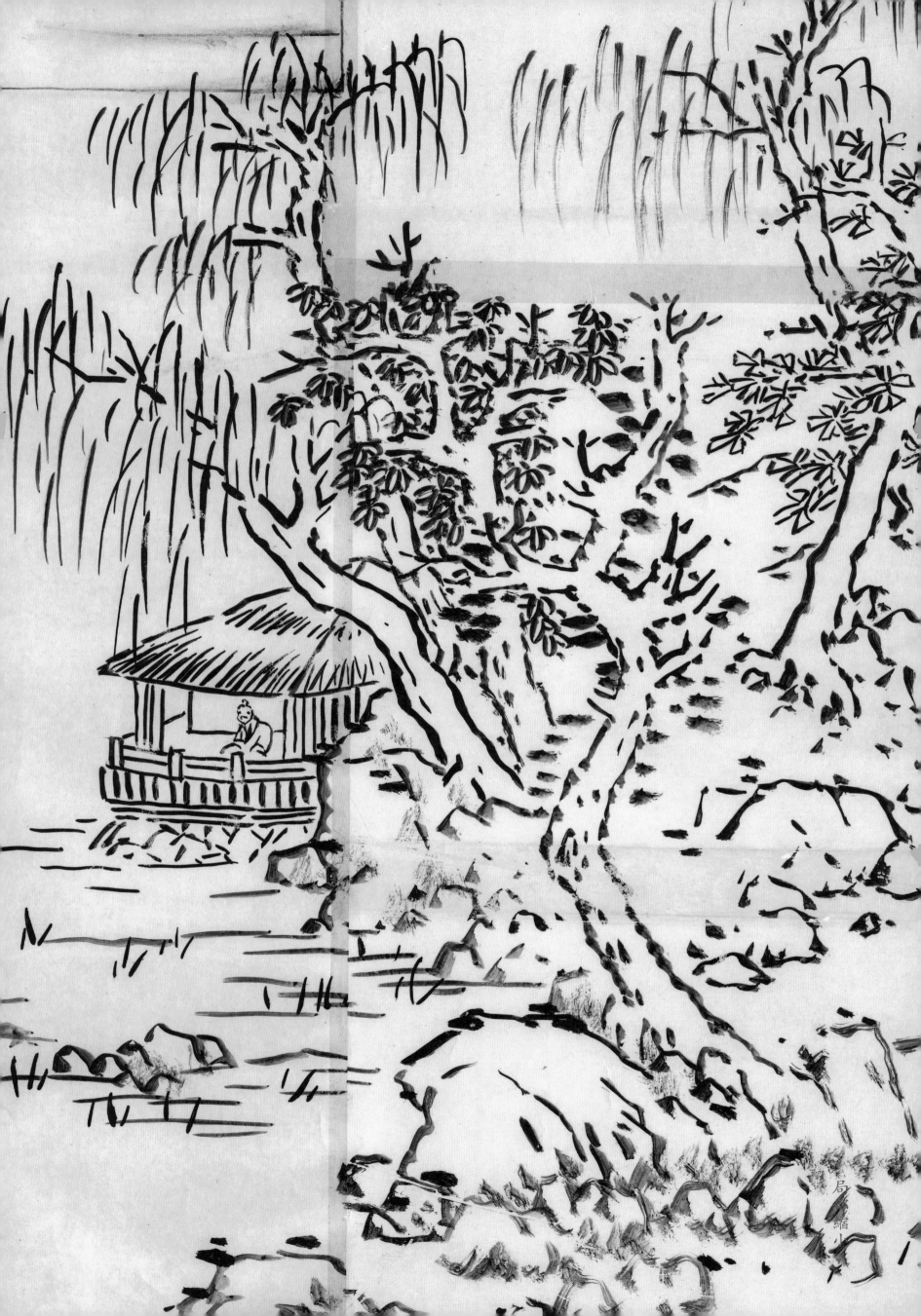

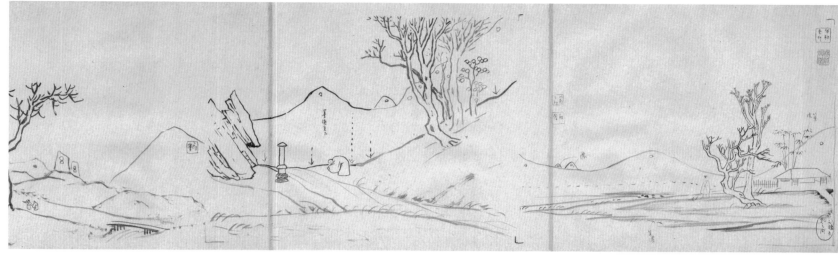

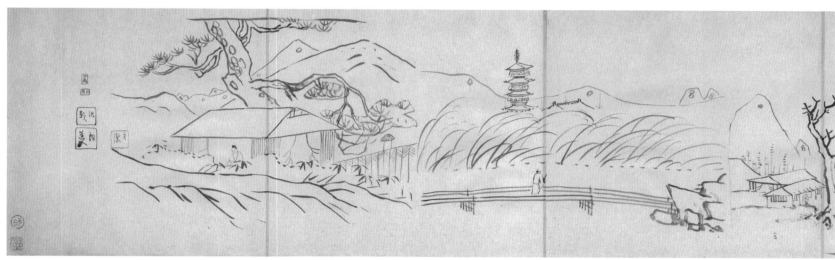

明沈顥山水人物

横二二三厘米　縱三四厘米

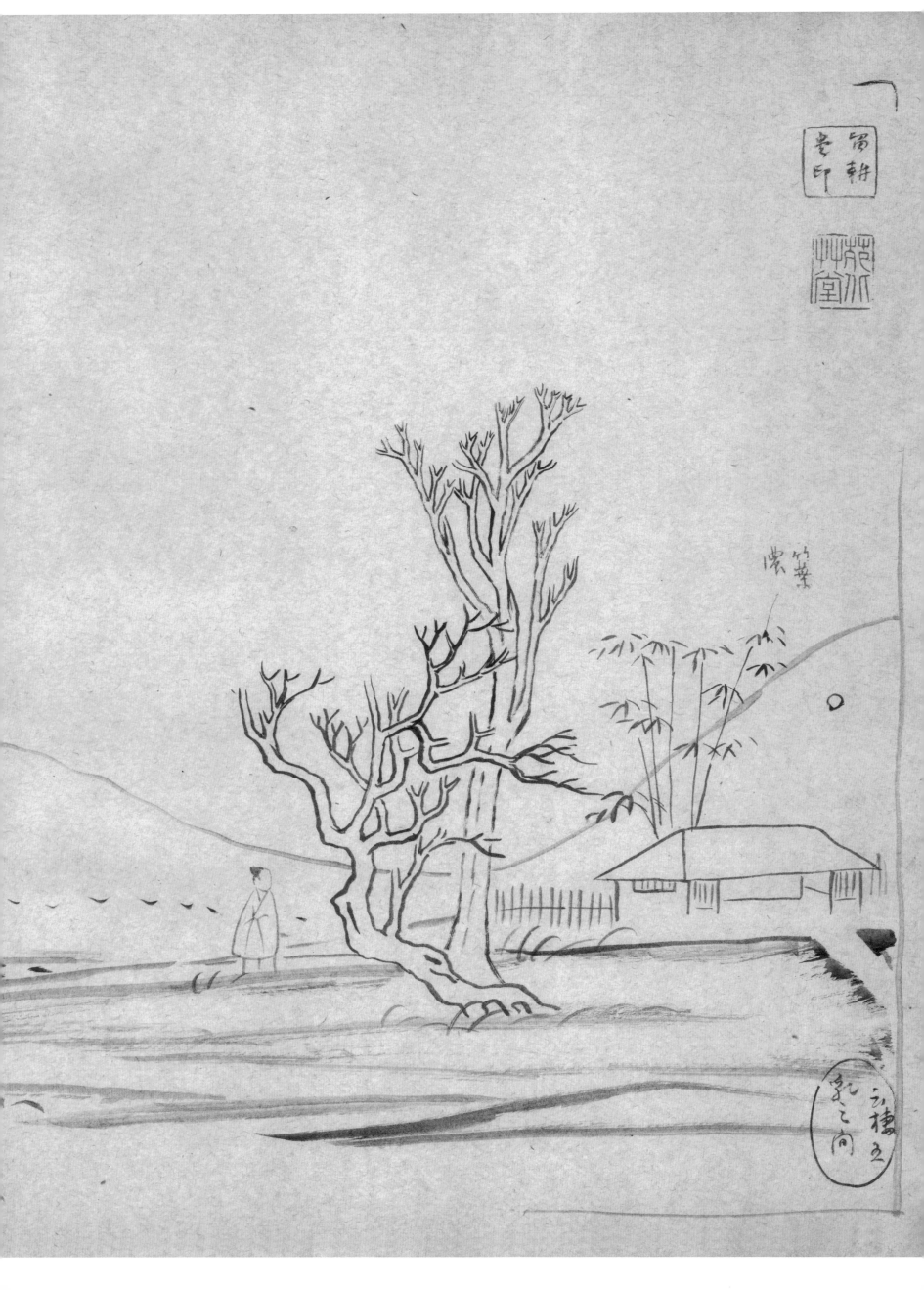

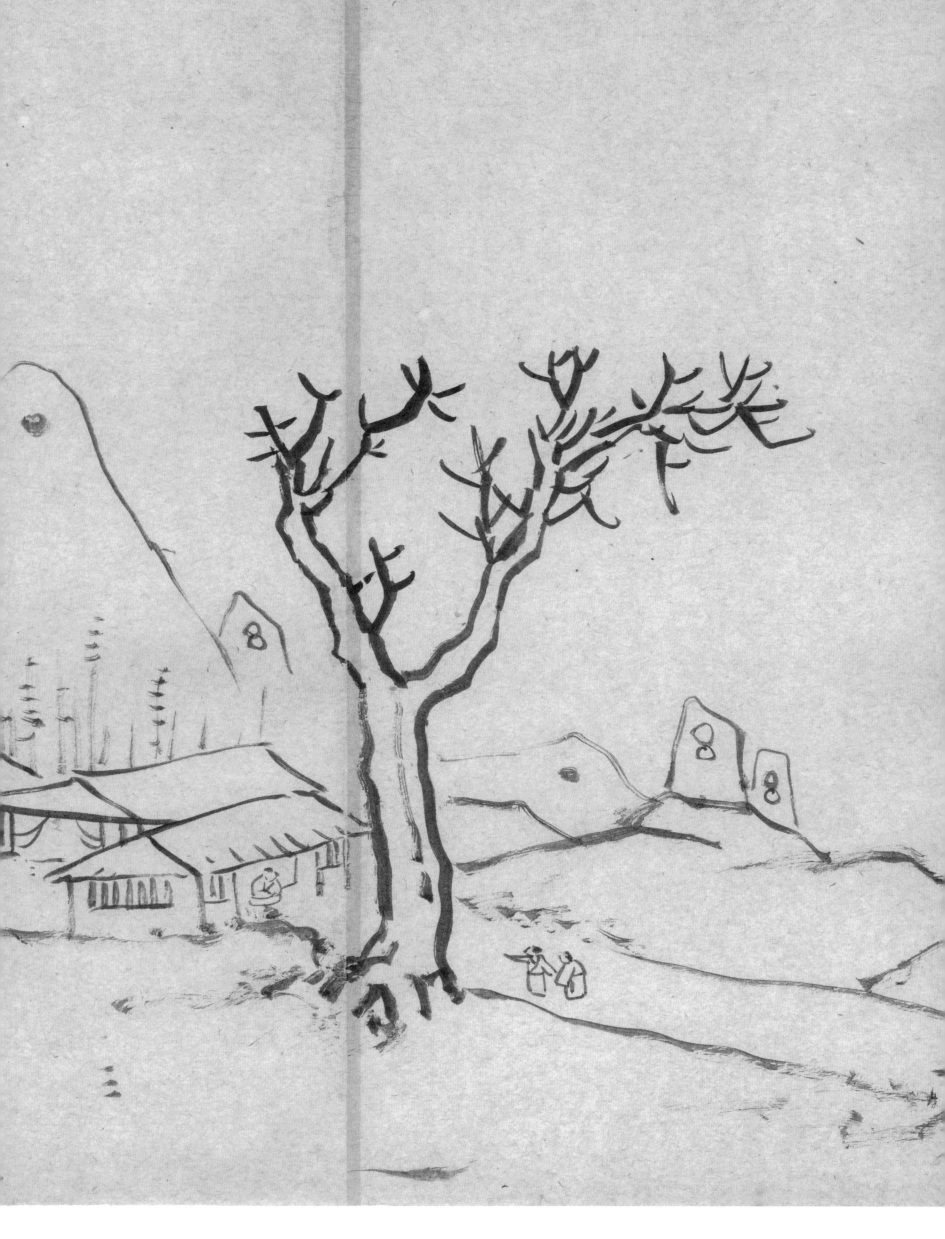

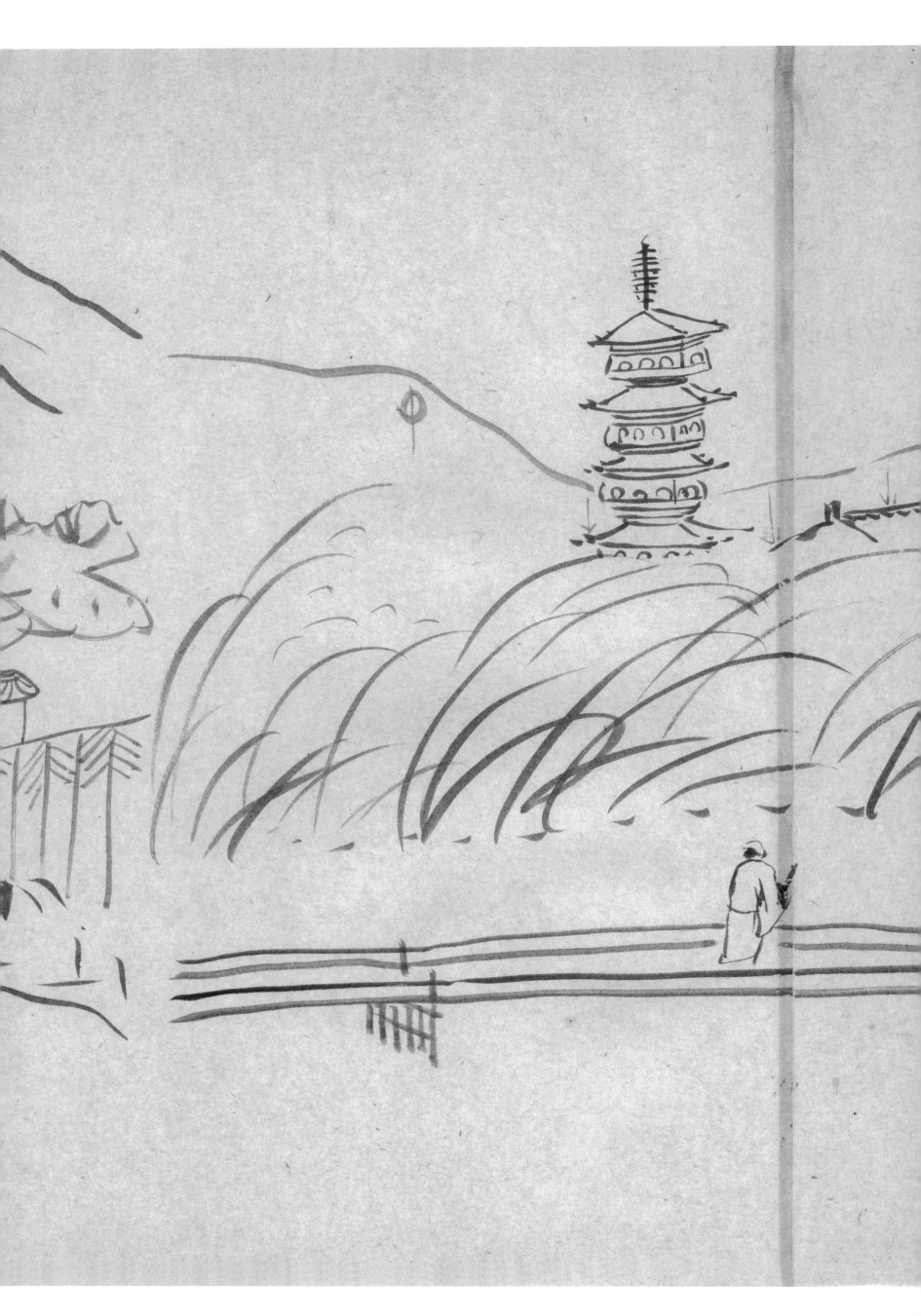

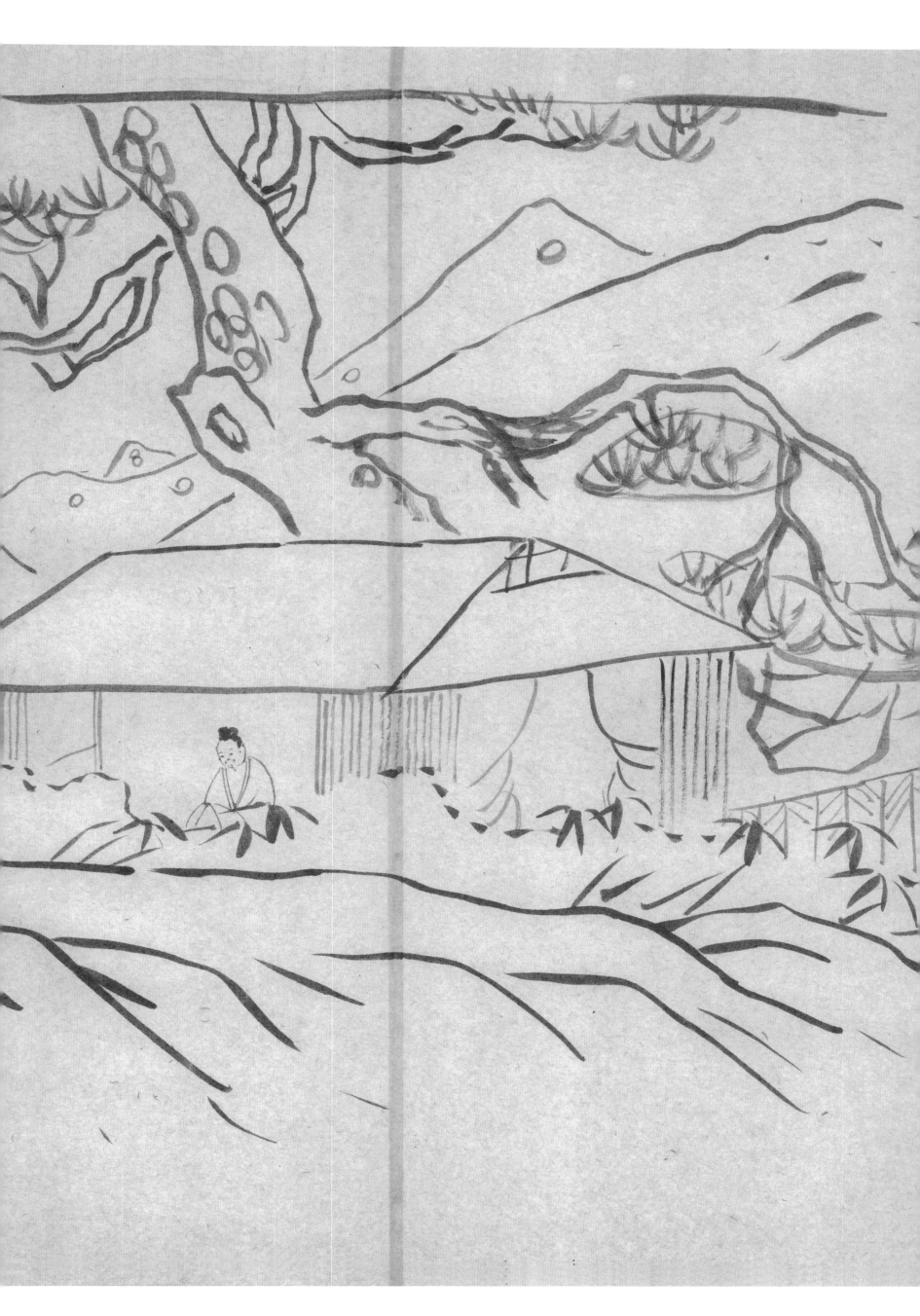

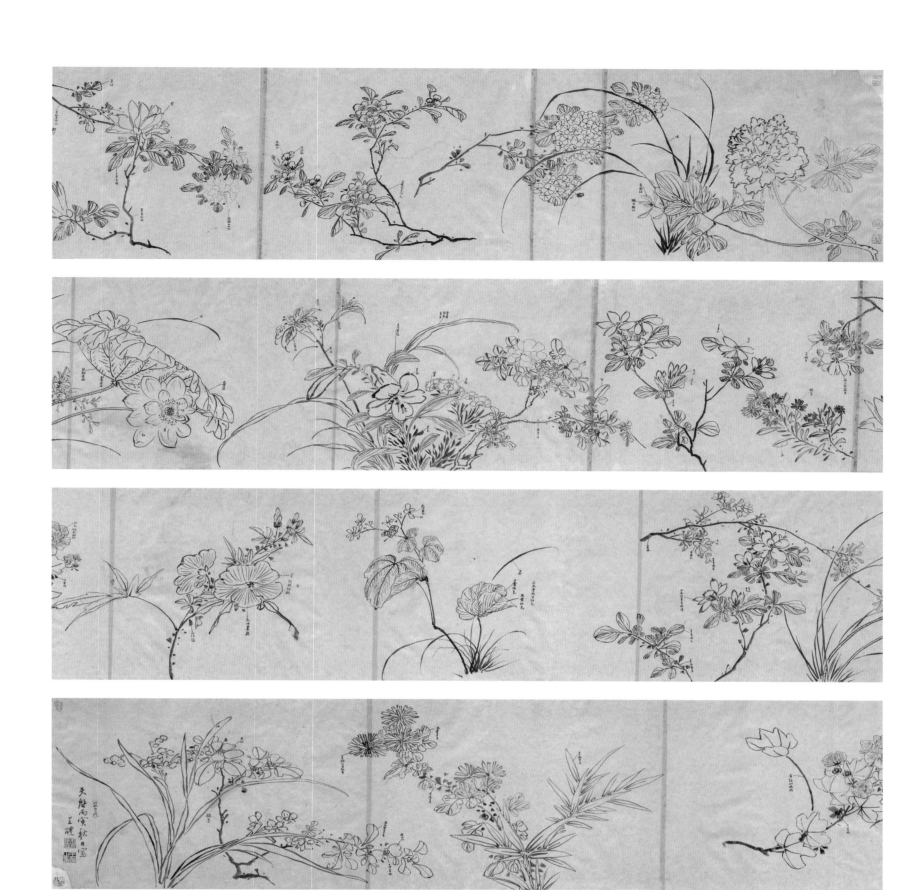

明王醴花卉

横六〇九厘米　縱三七點八厘米

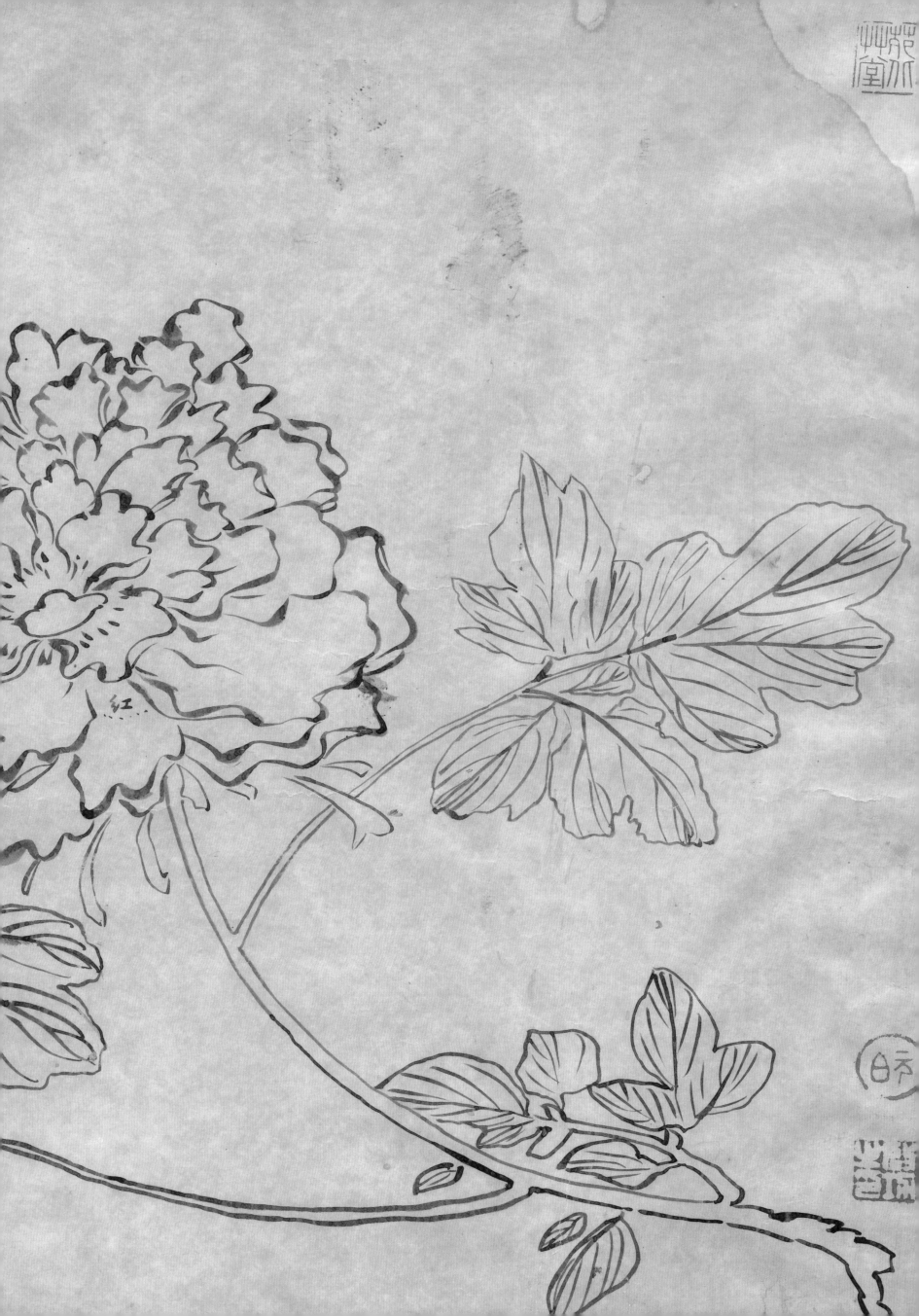

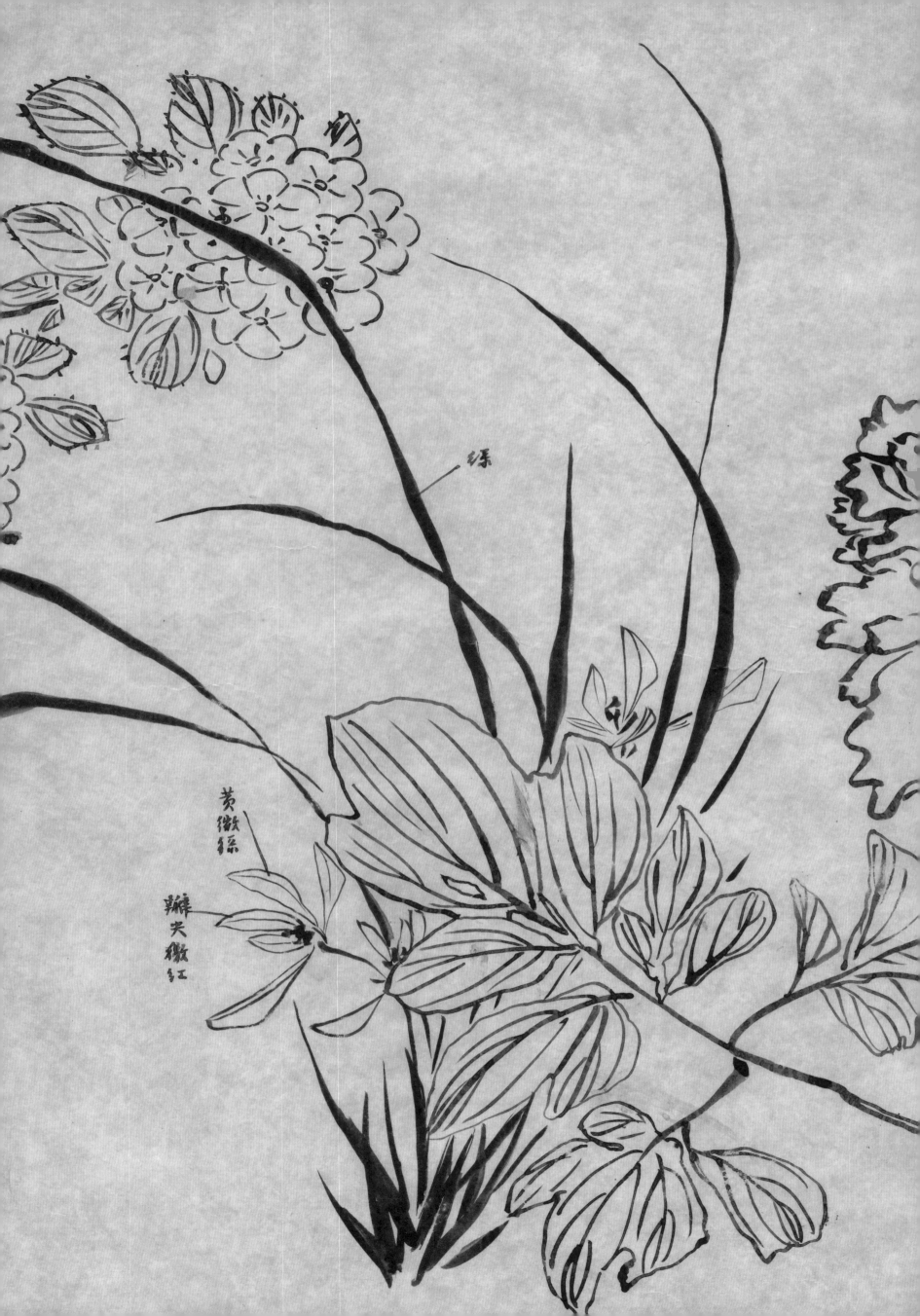

绿

黄微绿

瓣尖微红

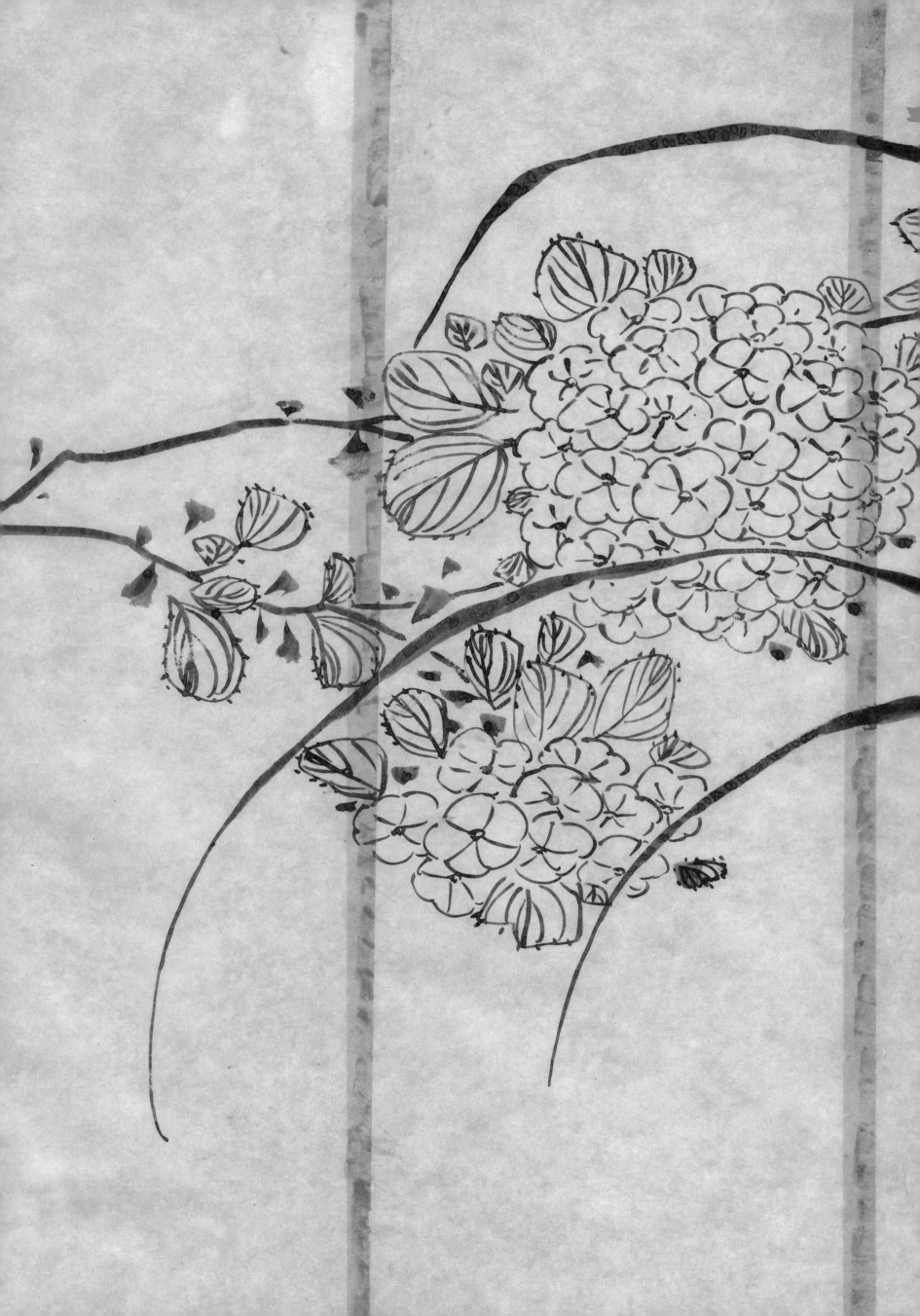

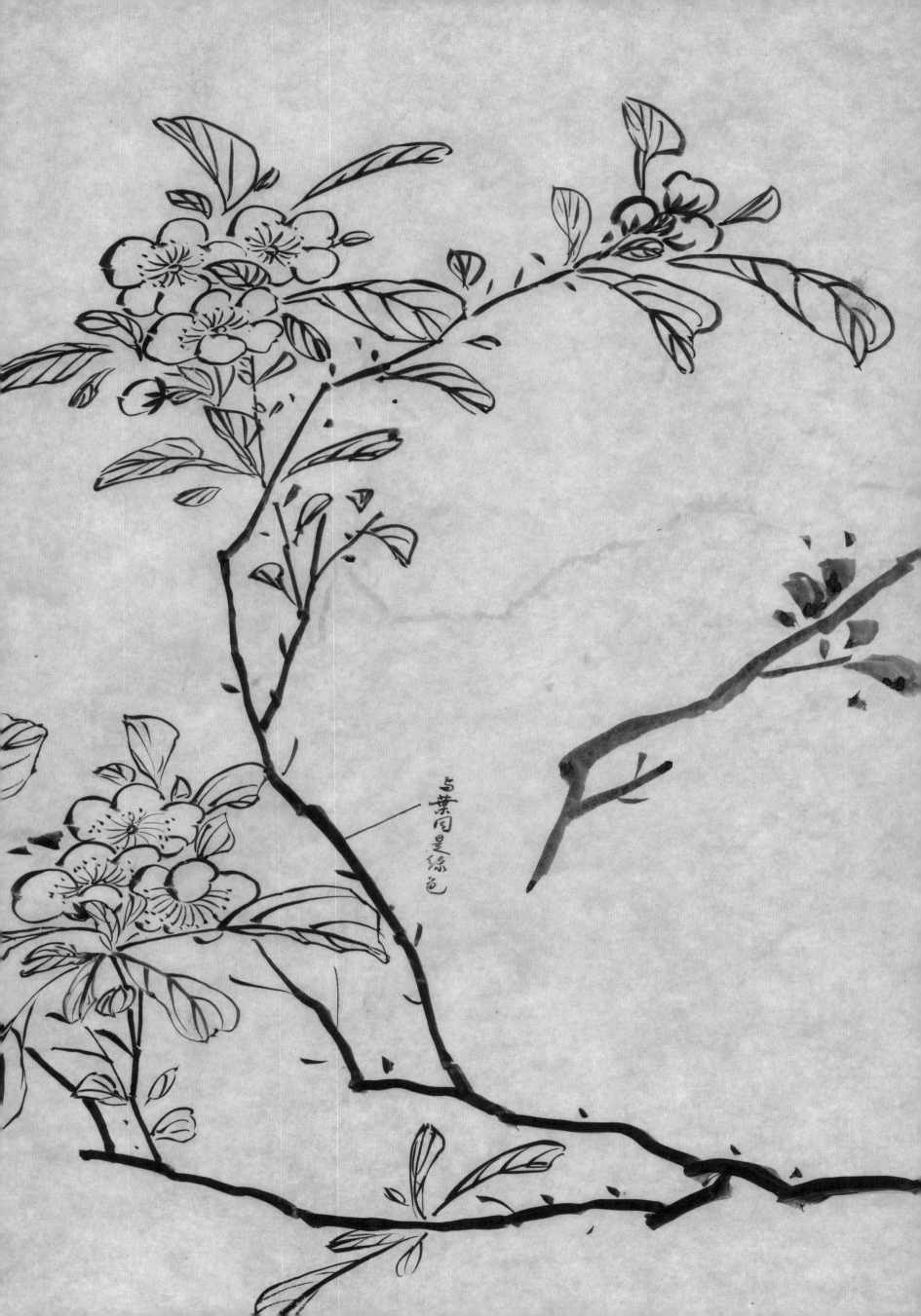

与叶同是绿色

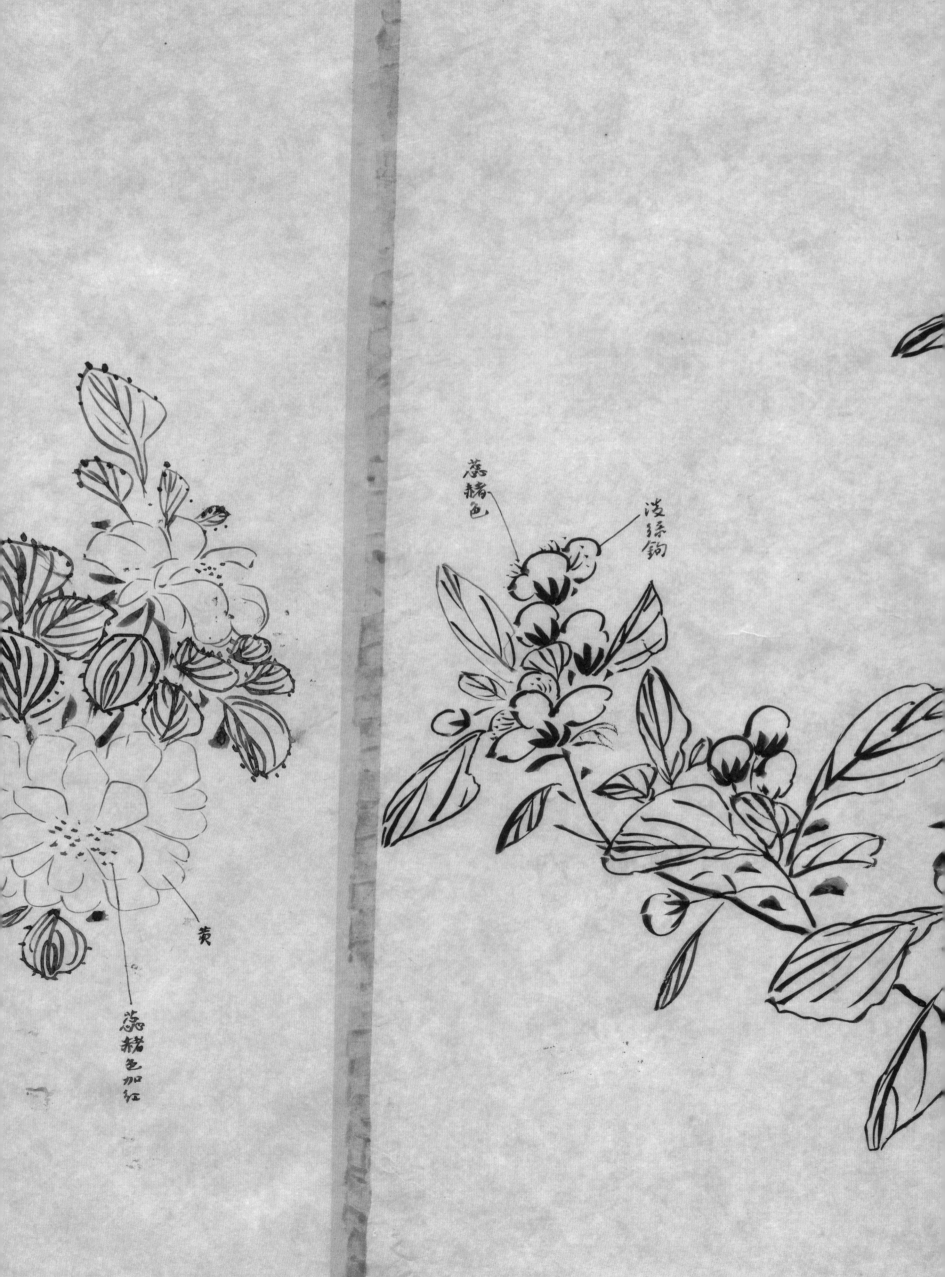

蕊赭色

淡孫鉤

黄

蕊赭色加红

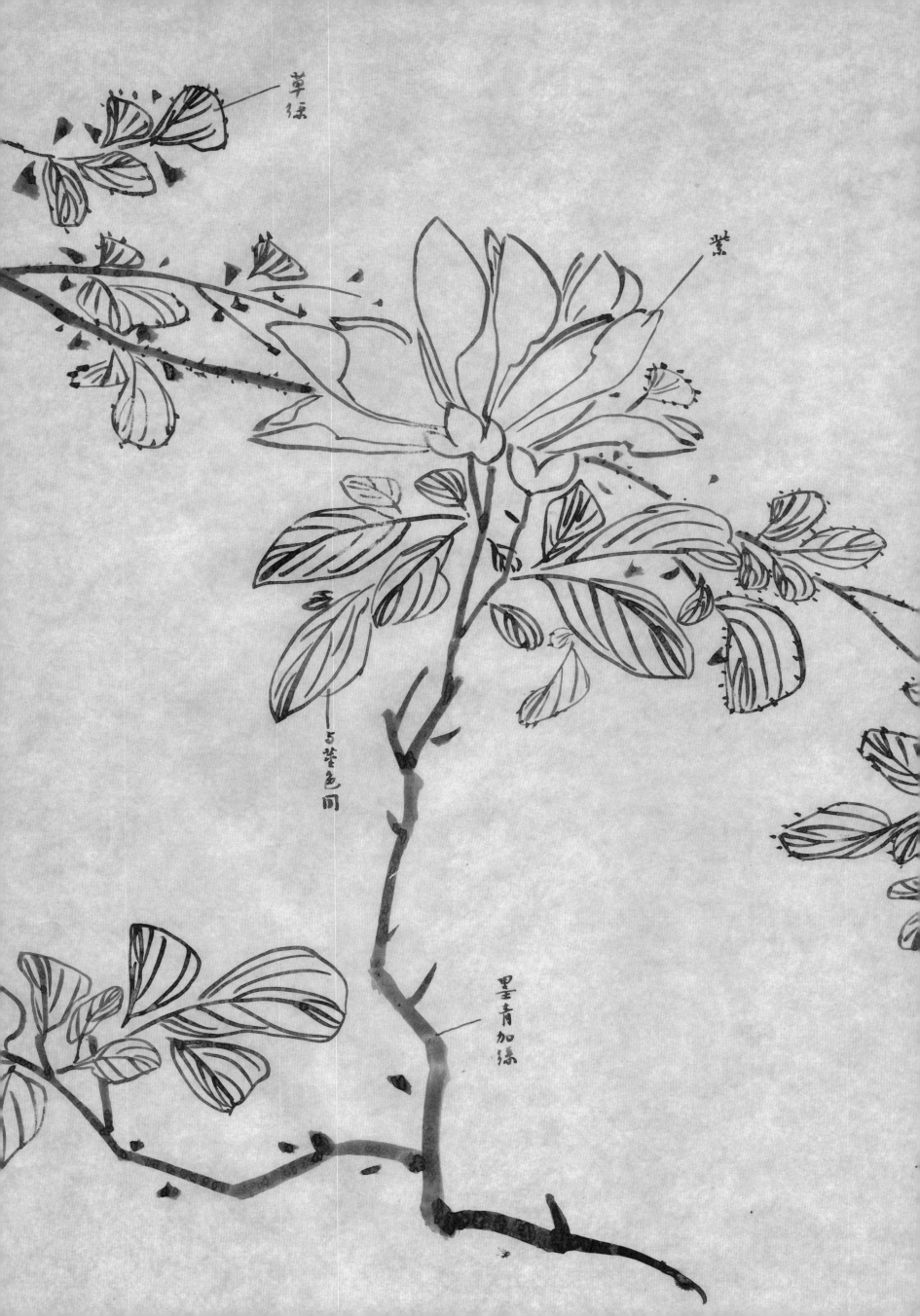

草緑

紫

与萼色同

墨青加緑

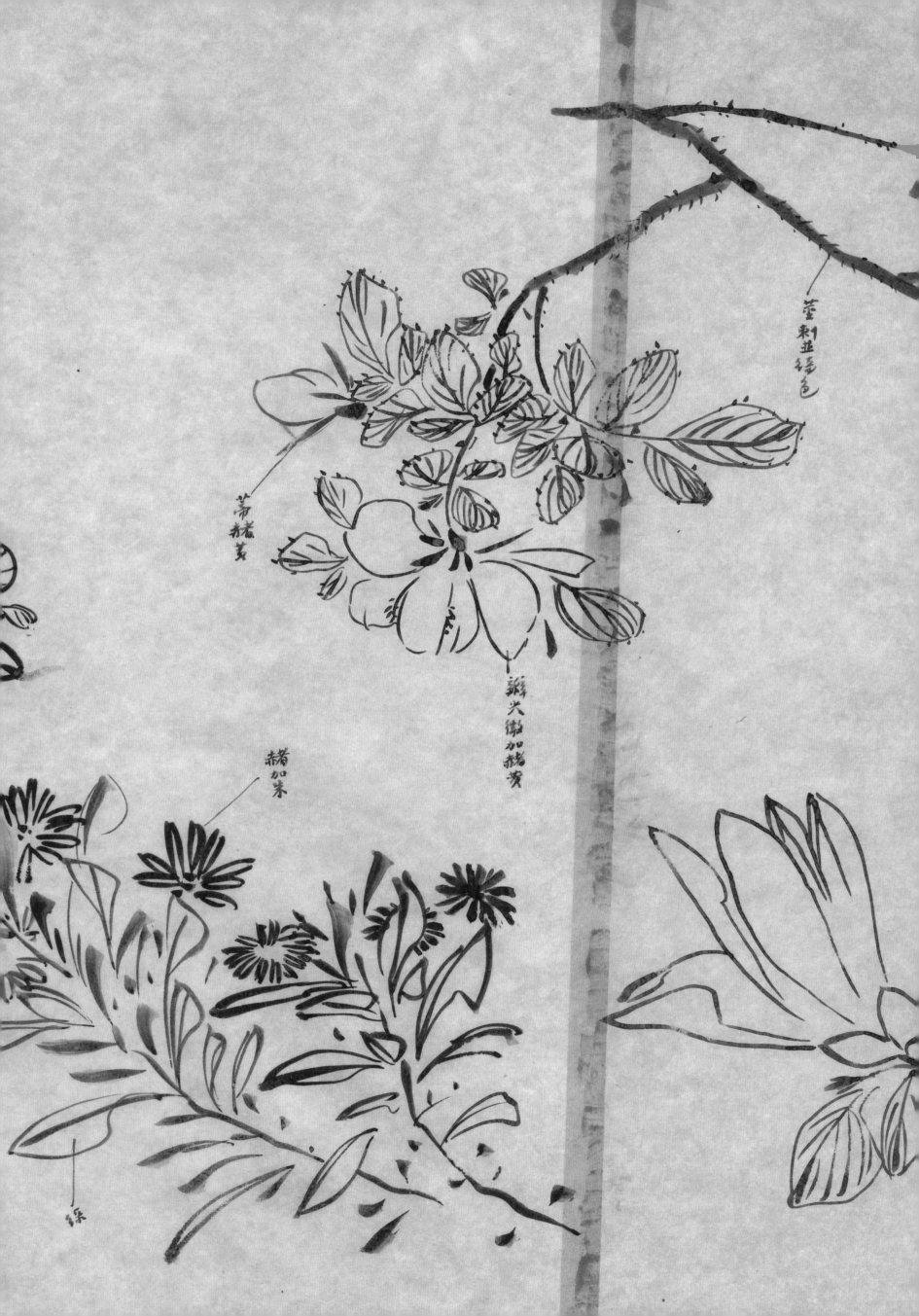

茎刺並緑色

蒂赭黄

瓣尖微加赭黄

赭加朱

緑

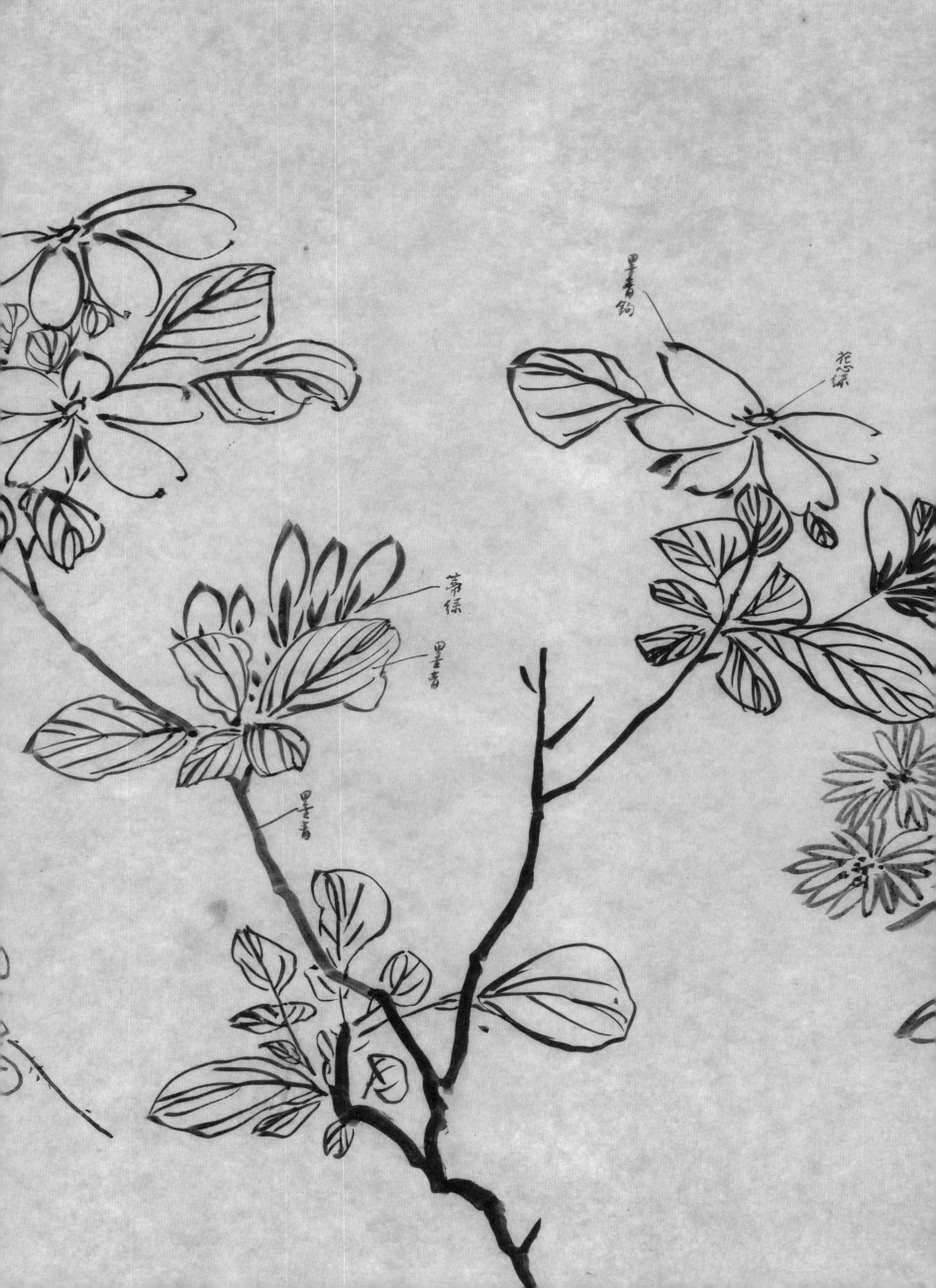

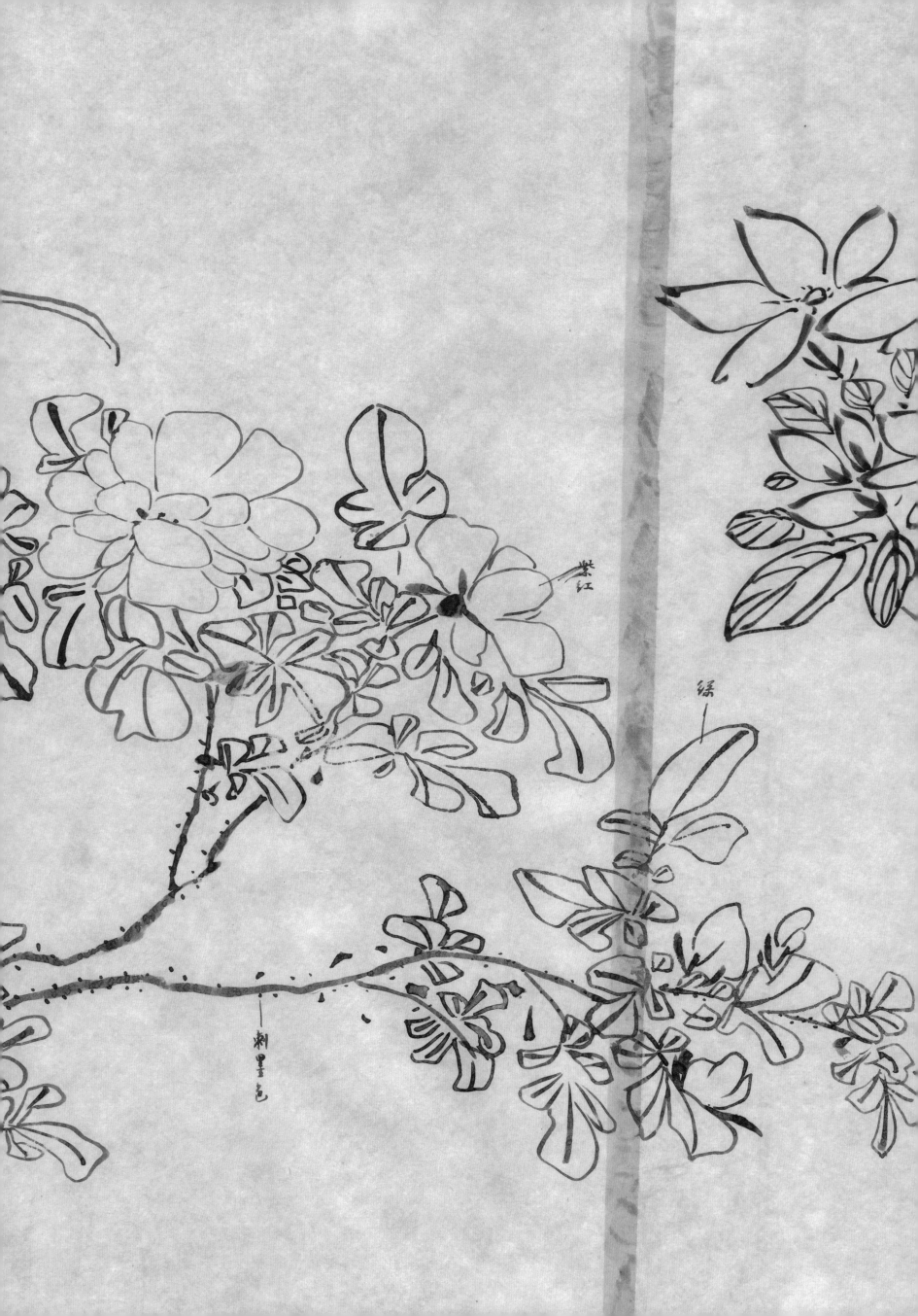

紫紅

綠

刺黑色

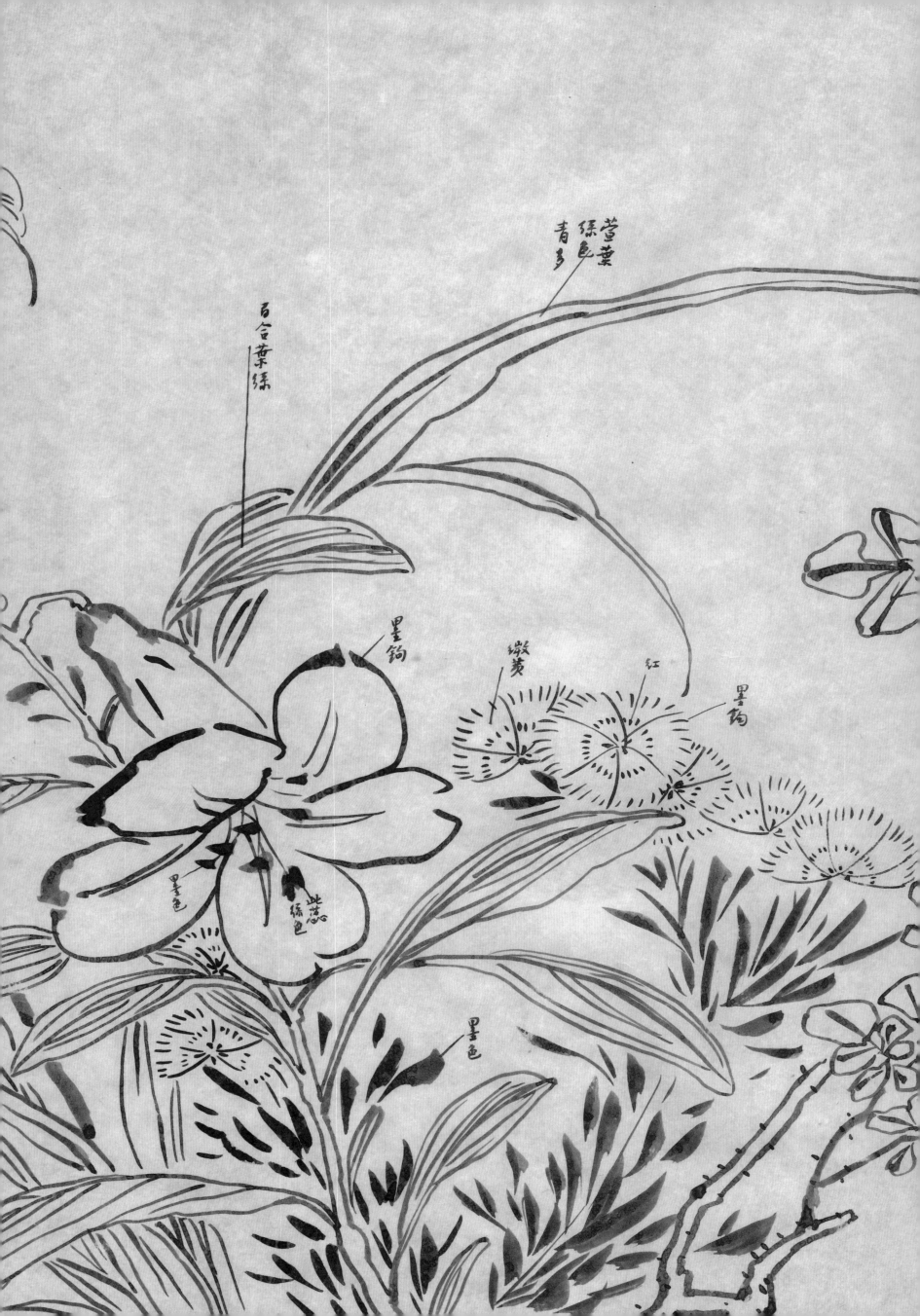

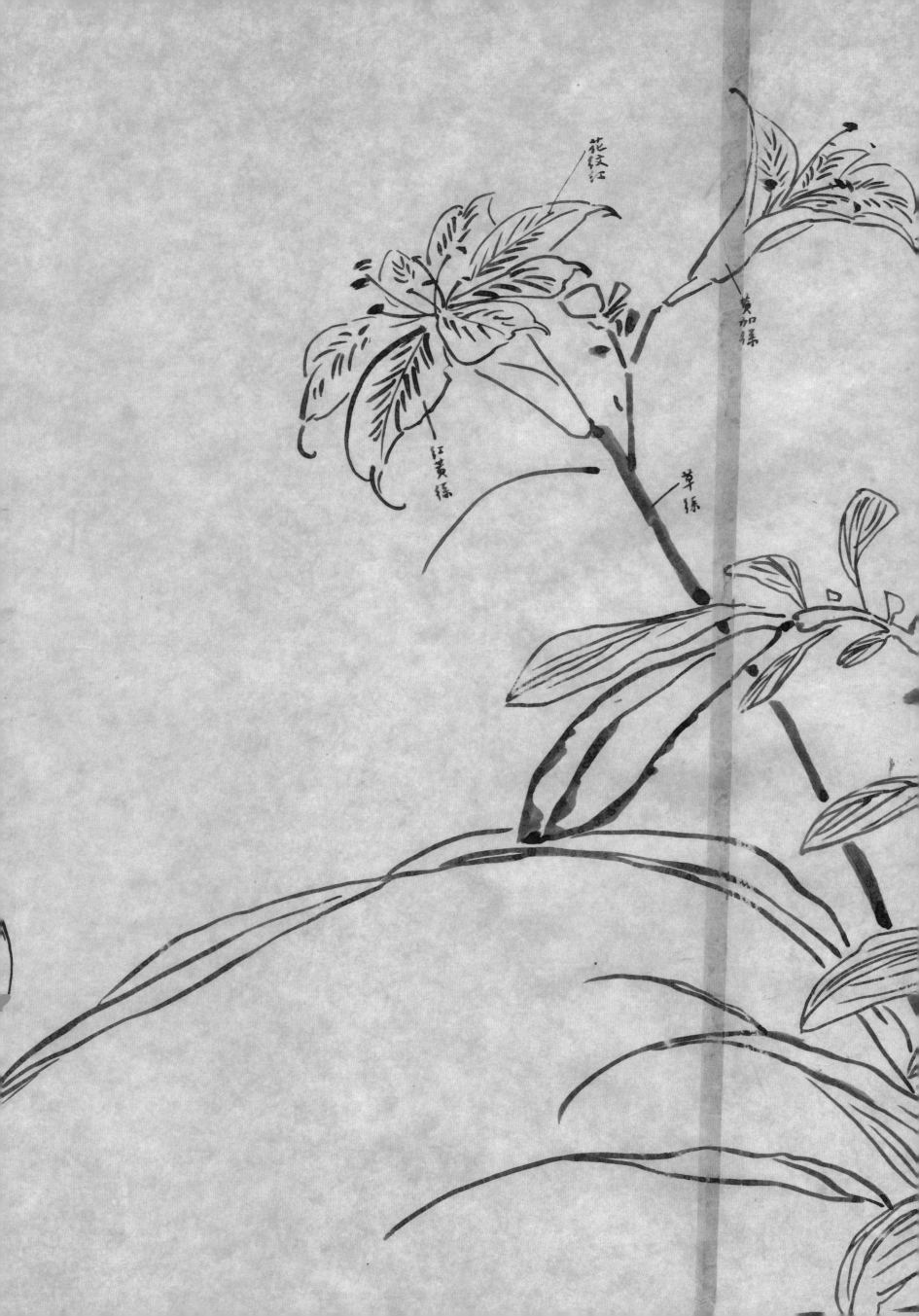

花紋紅

黃加孫

紅黃孫

草孫

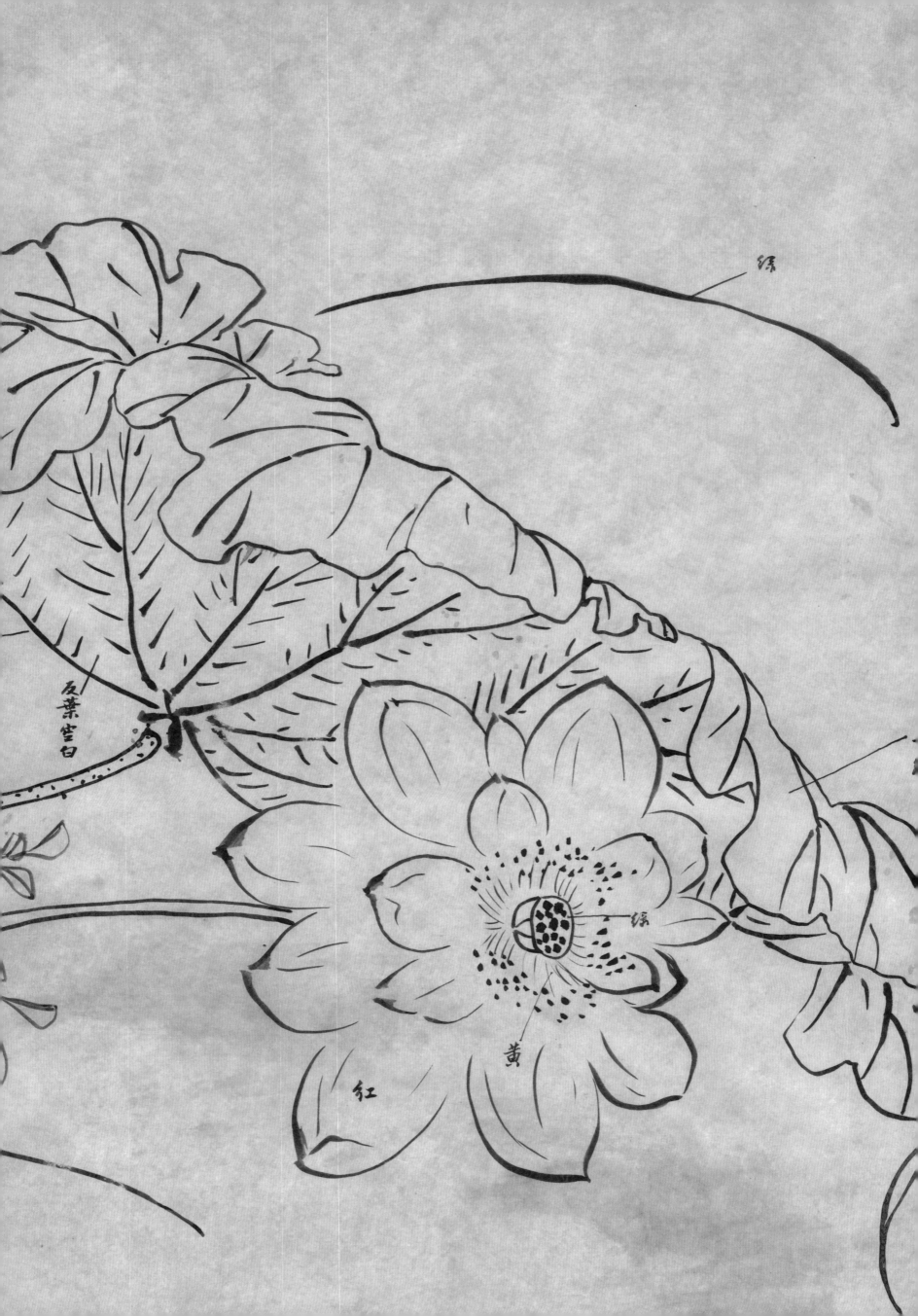

反葉空白

緑

緑

黄

紅

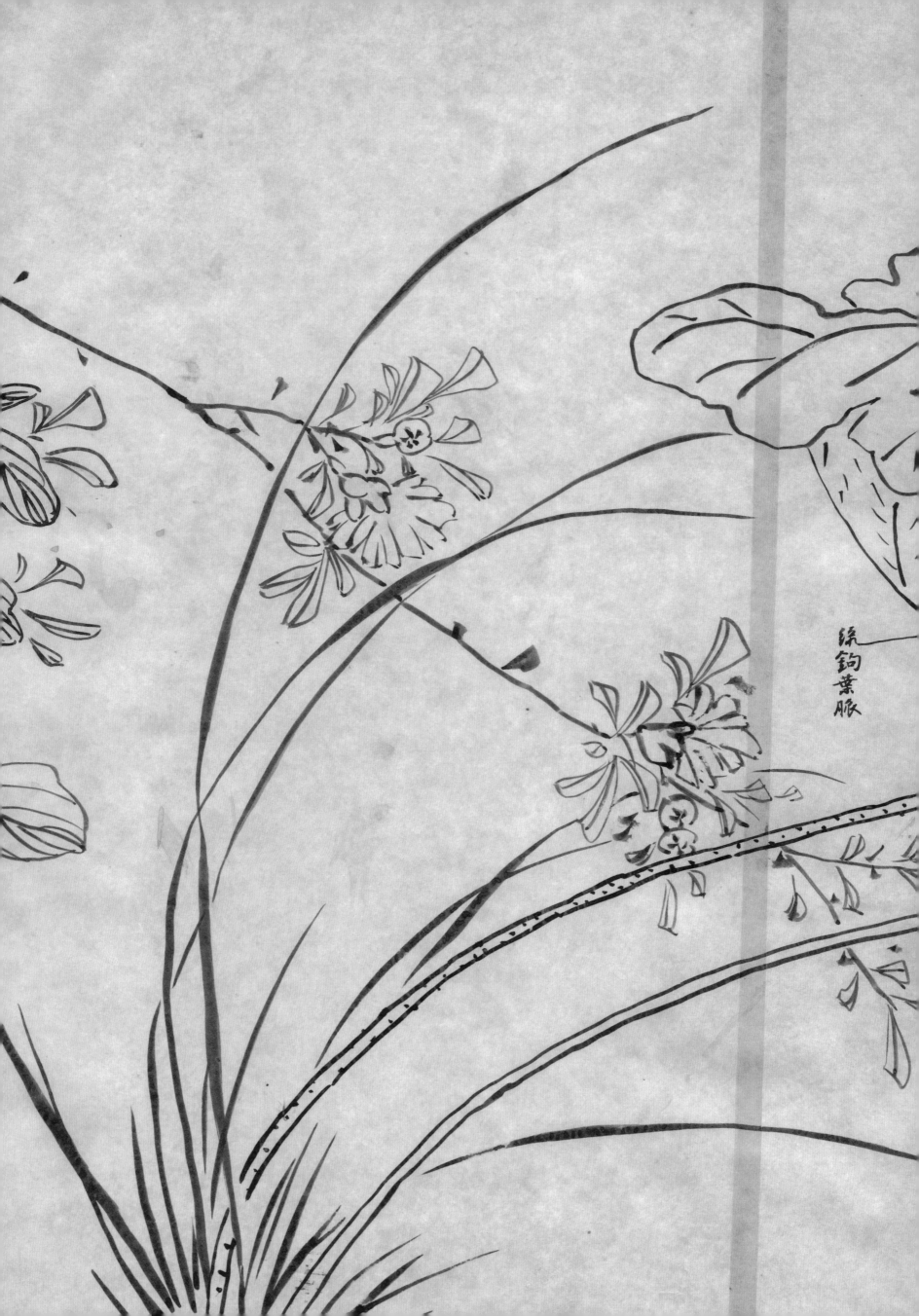

緑鈎葉脈

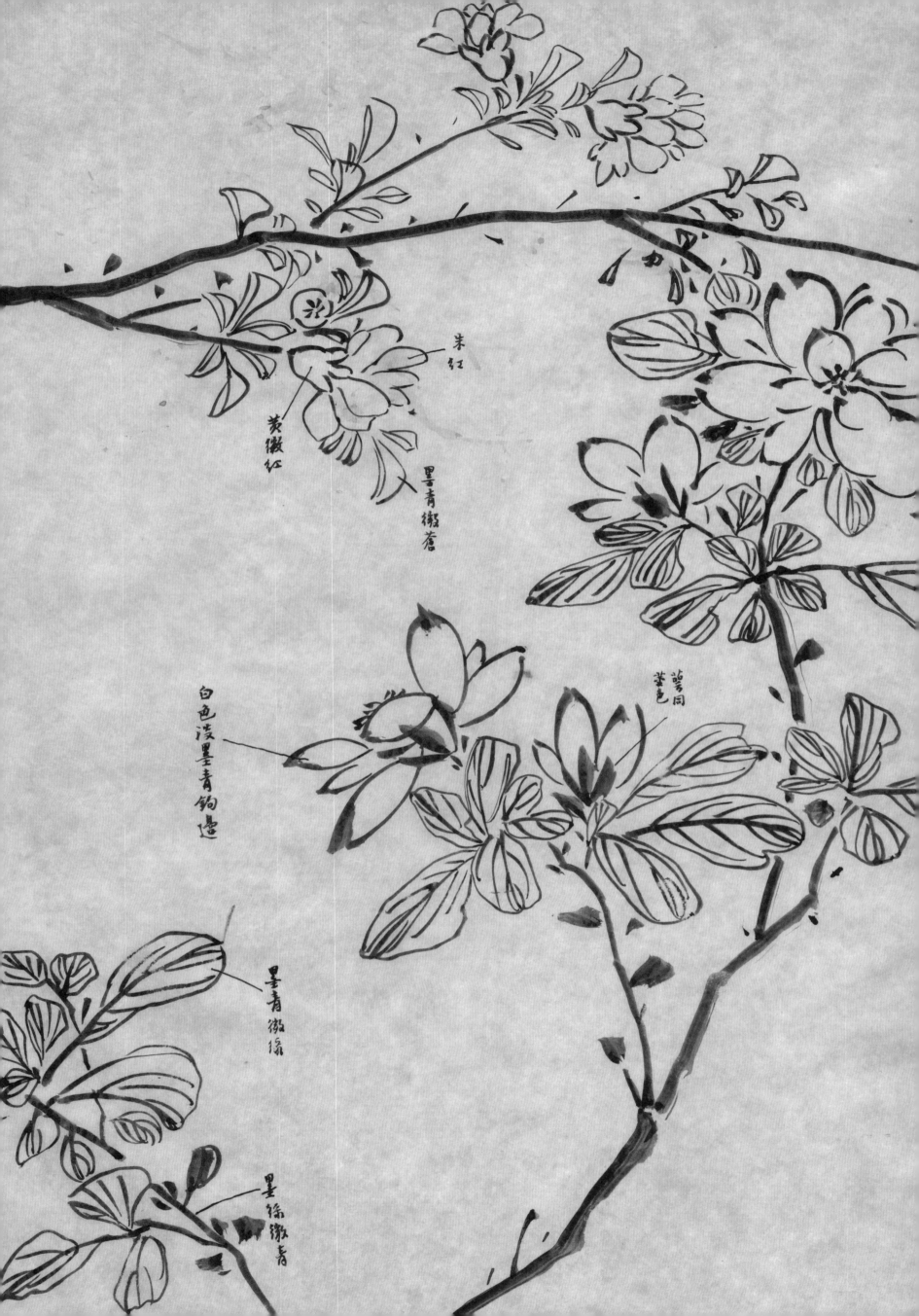

墨葉

正反葉脈皆紅色

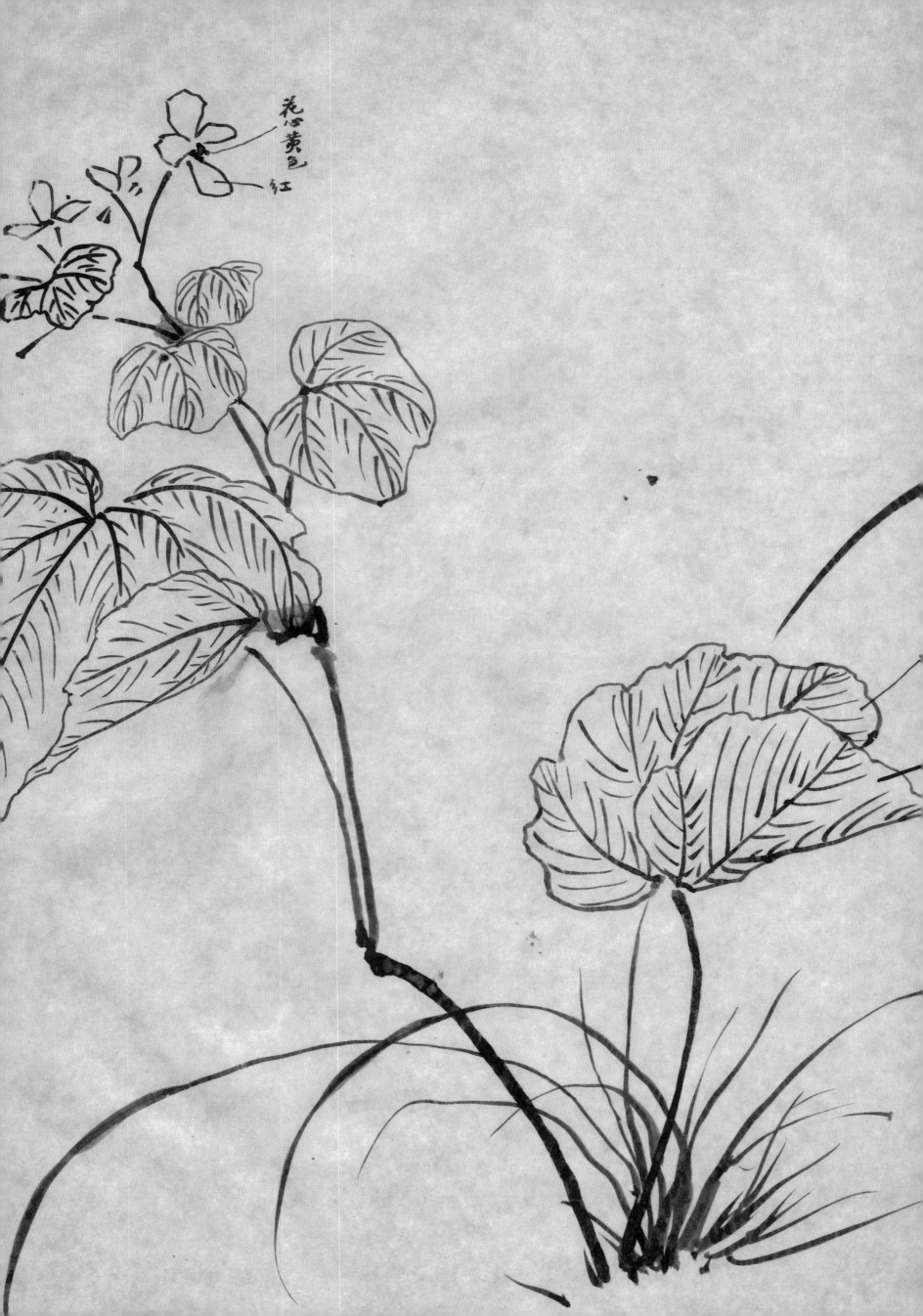

花心黄色
红

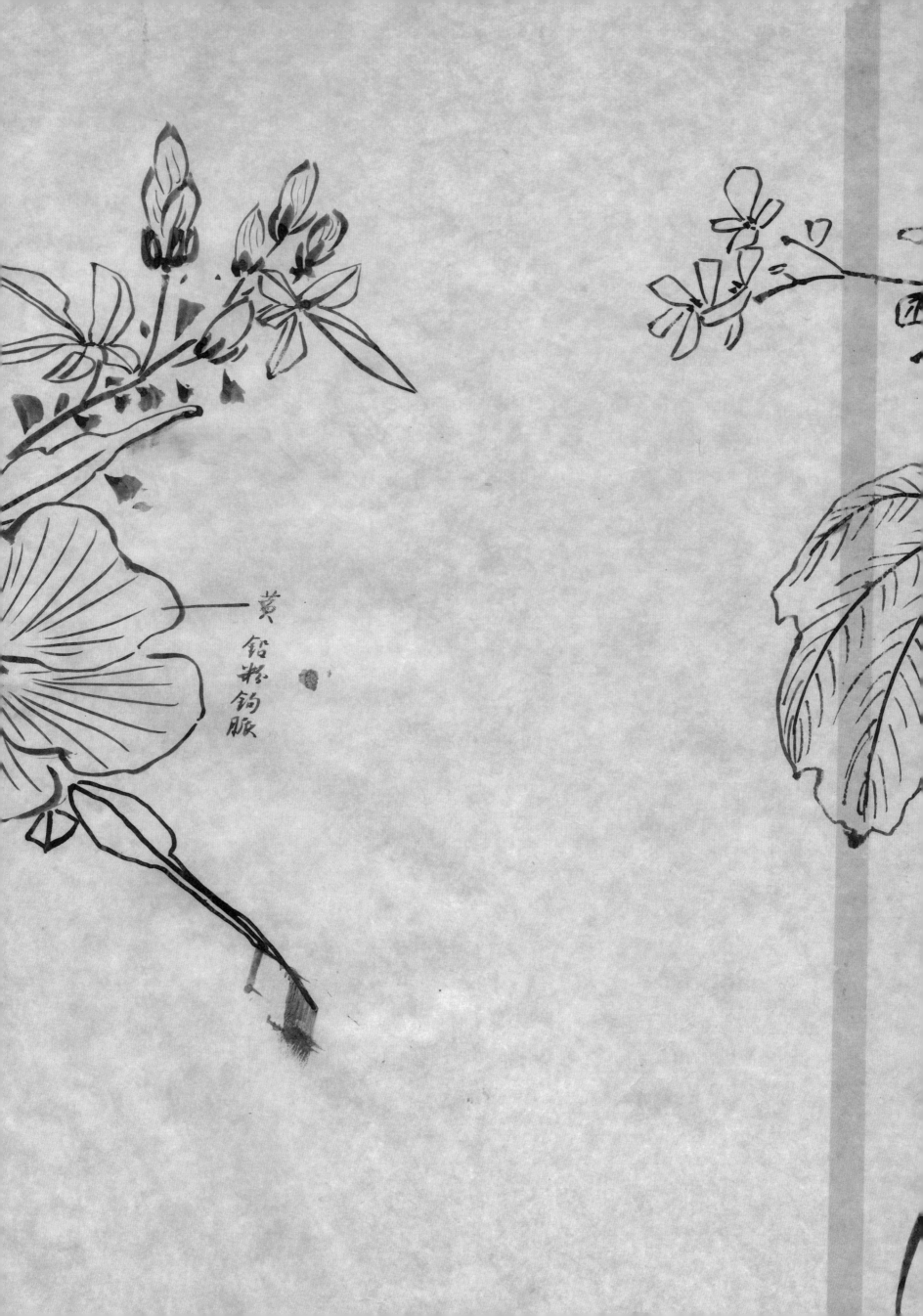

黄
铅粉
钩脉

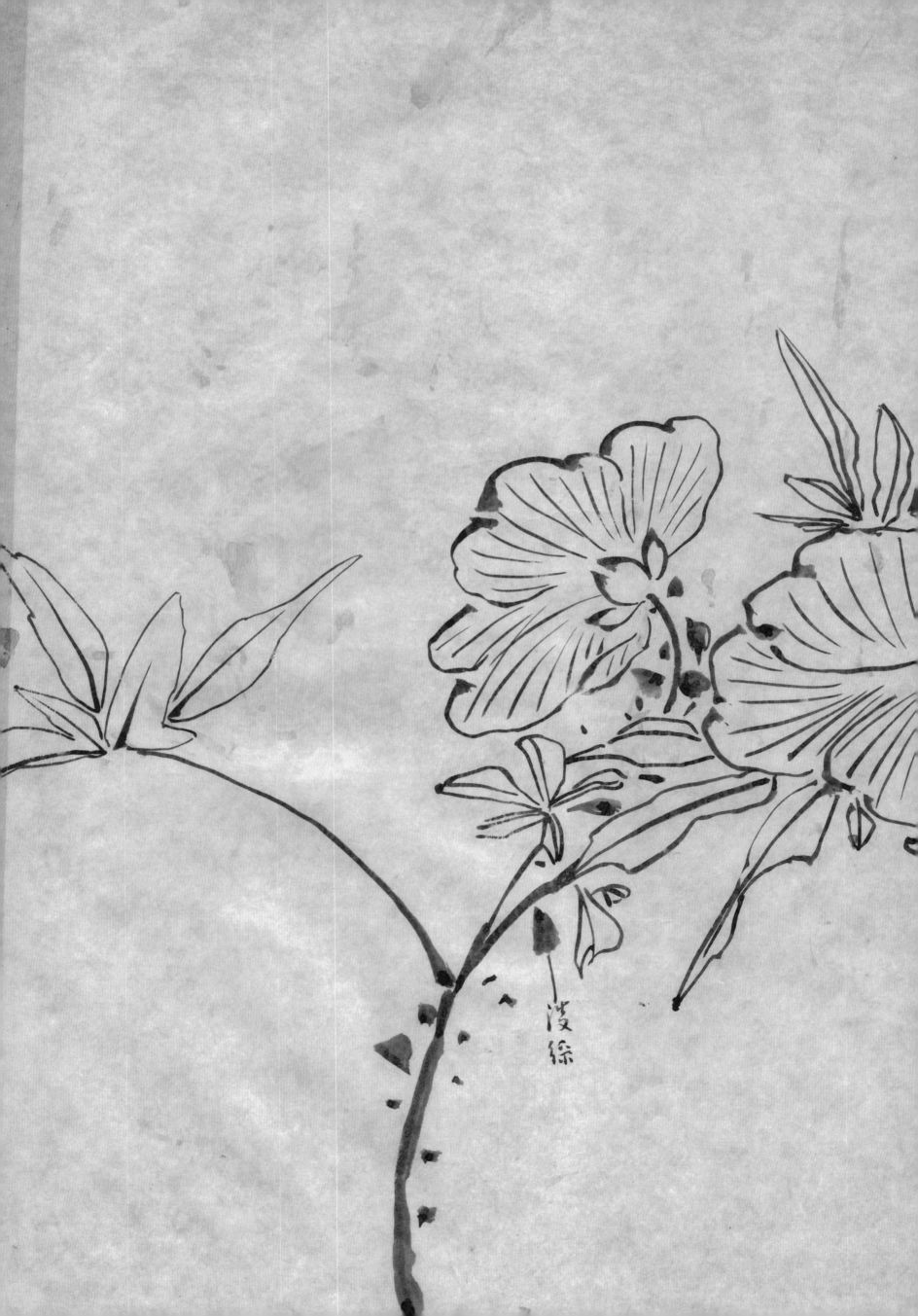

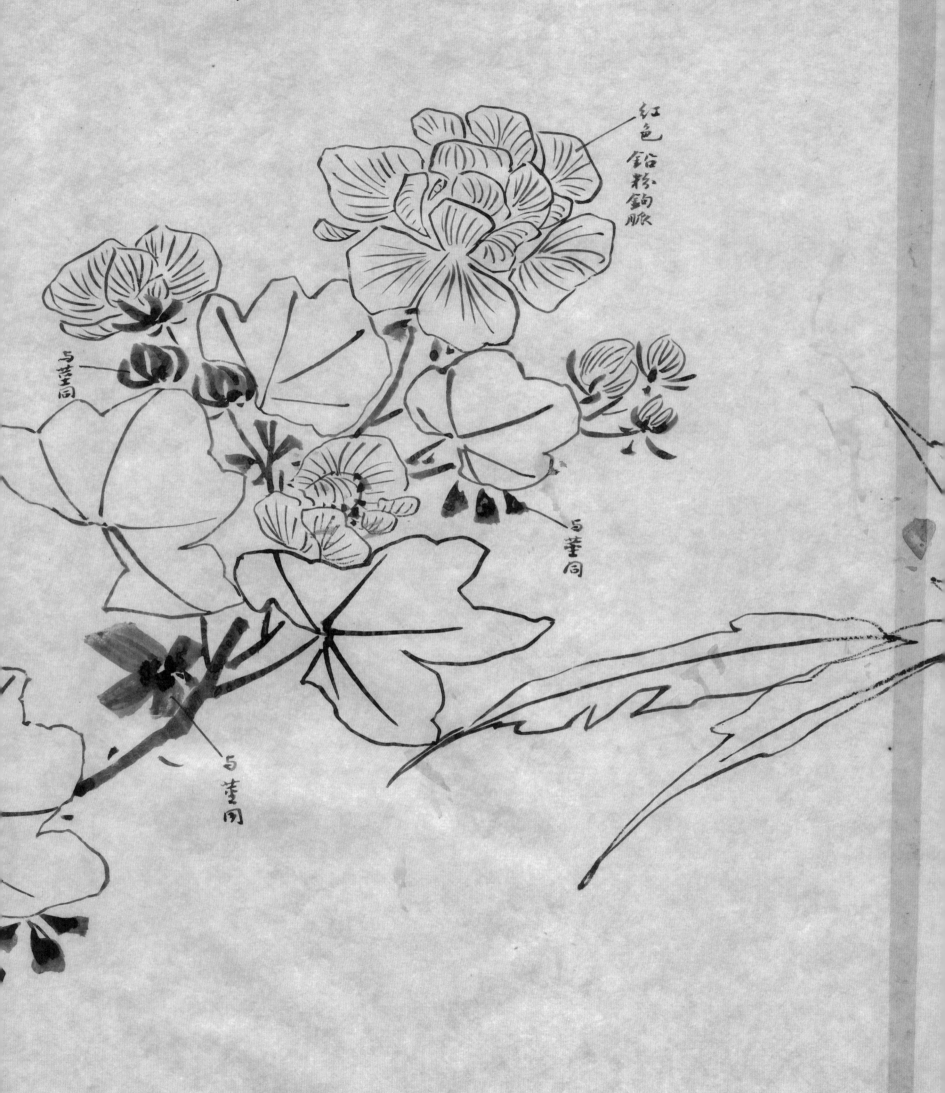

红色
铅粉
钩脉

与茎同

与茎同

与茎同

苍绿加胭脂

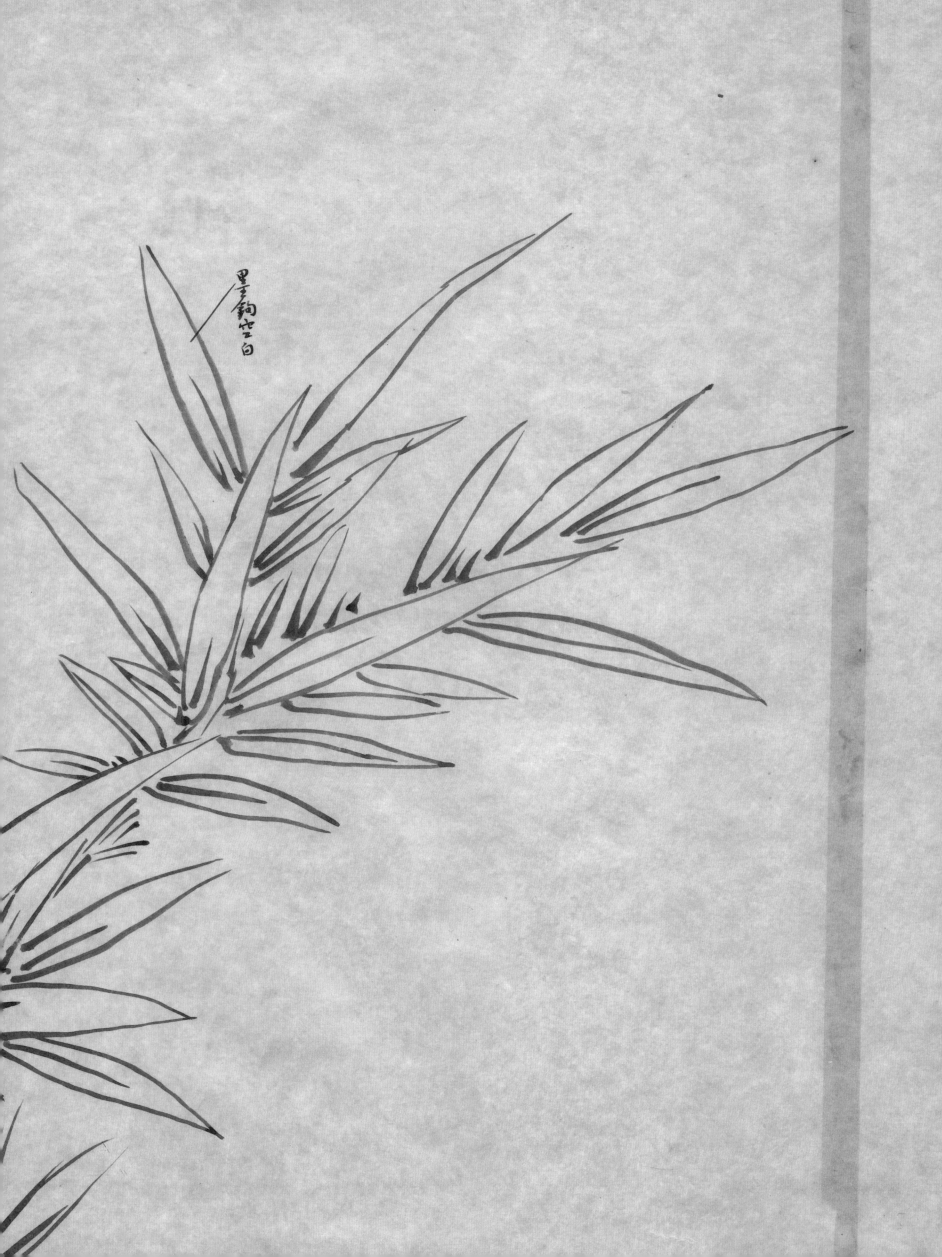

墨鉤空白

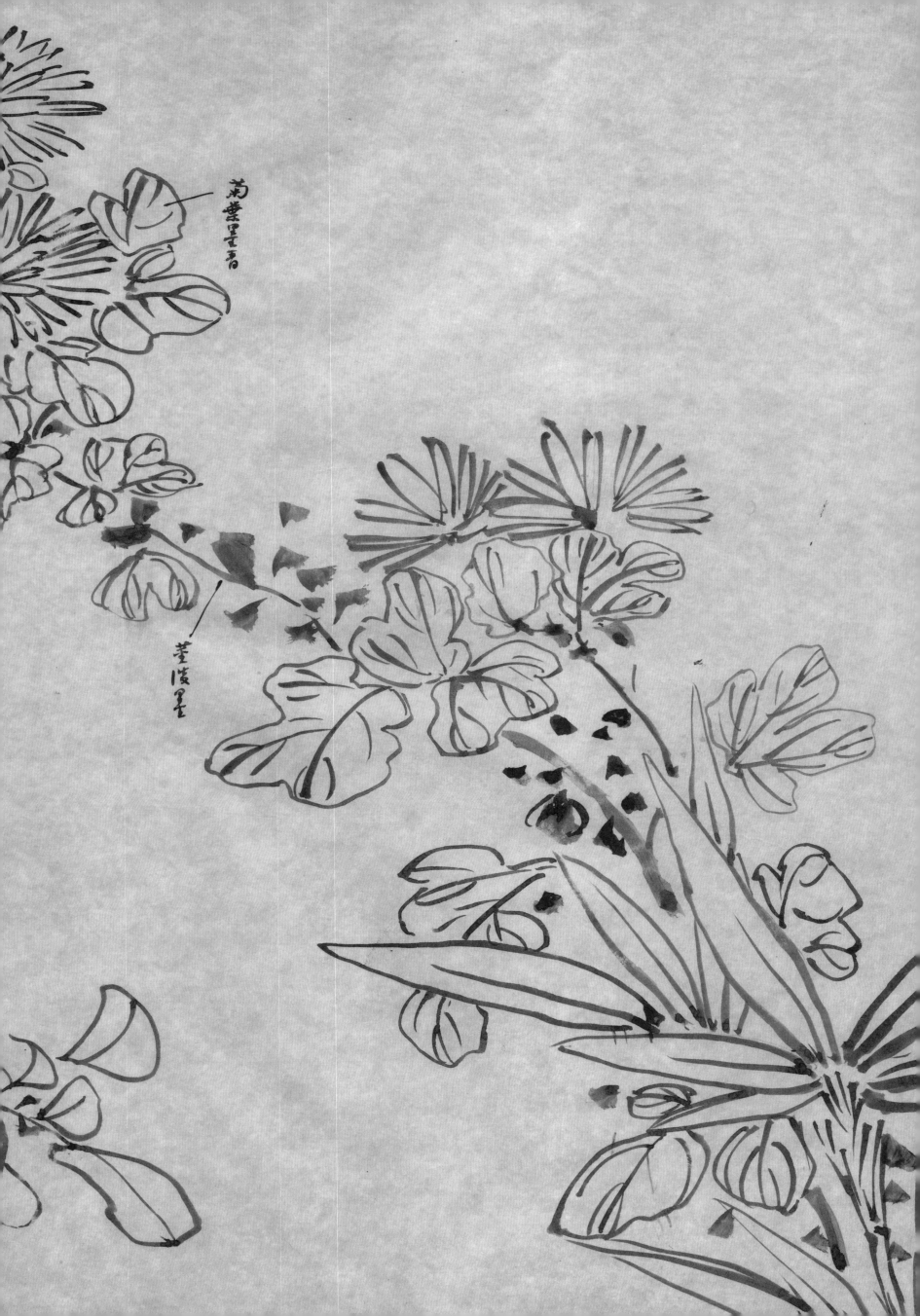

菊葉宜畫者

董陵墨

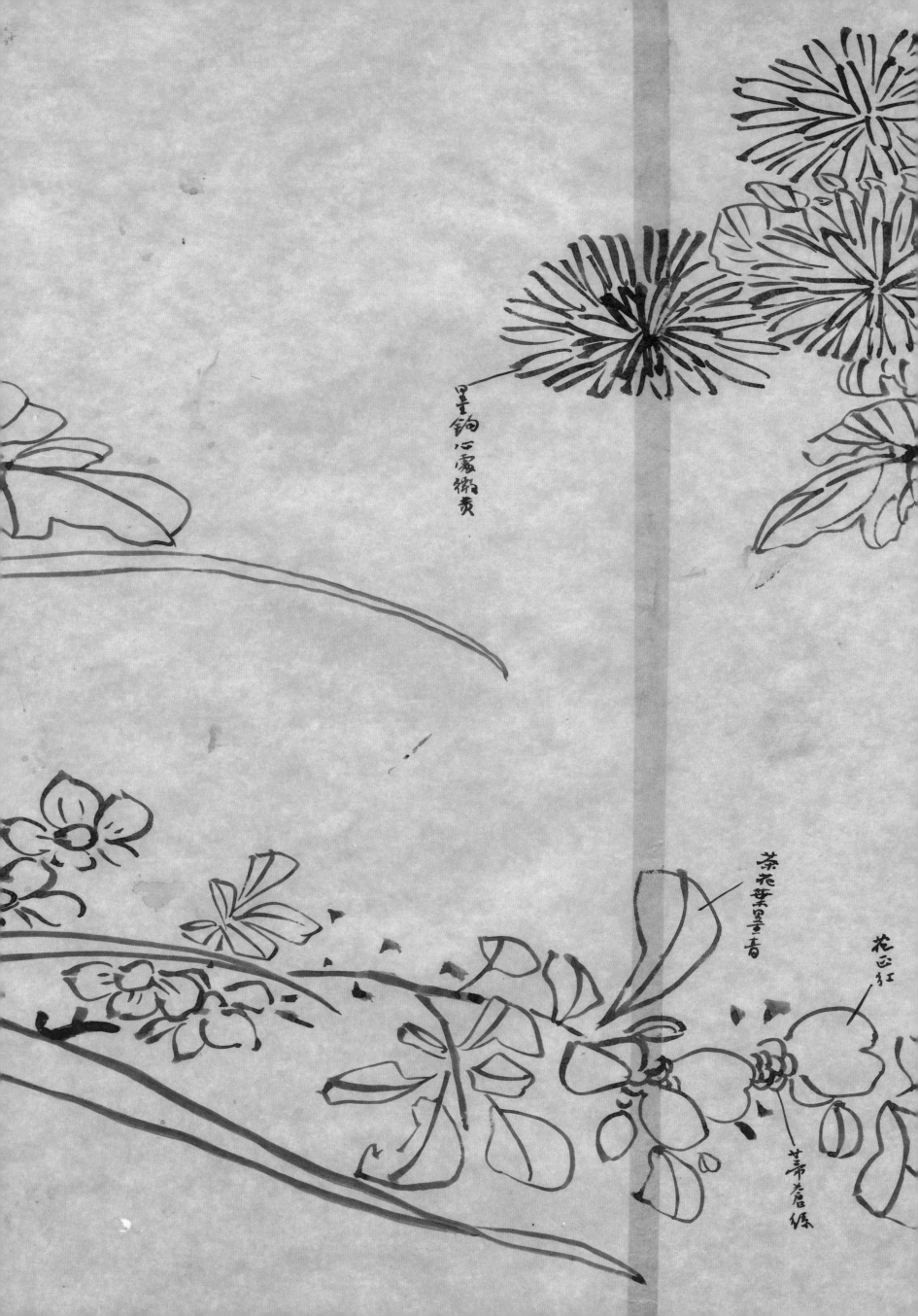

墨鉤心露瓣黄

茶花葉要重看

花正紅

廿蒂在唇係

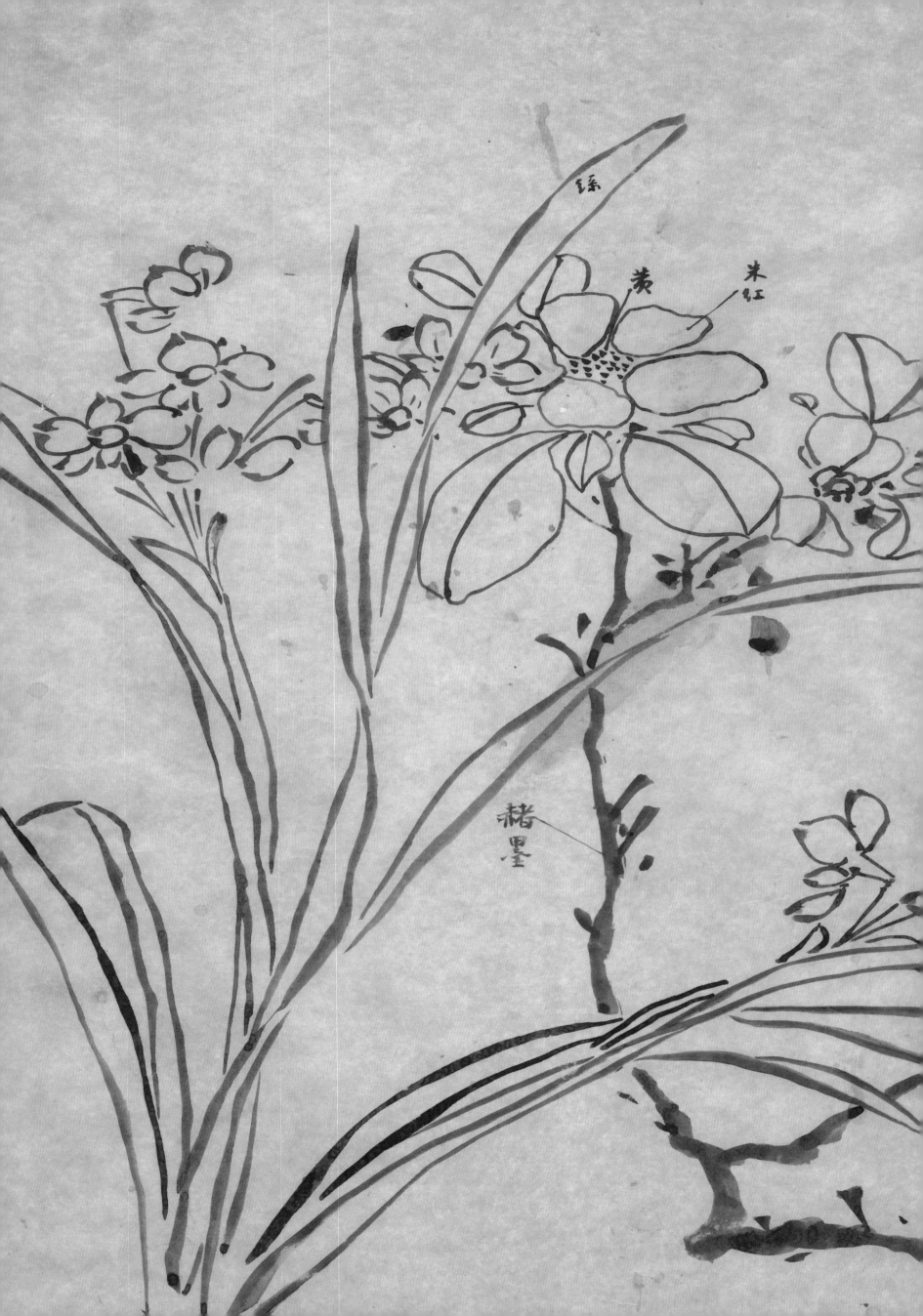

天啓丙寅秋日寫

（此款在上端）

王礎

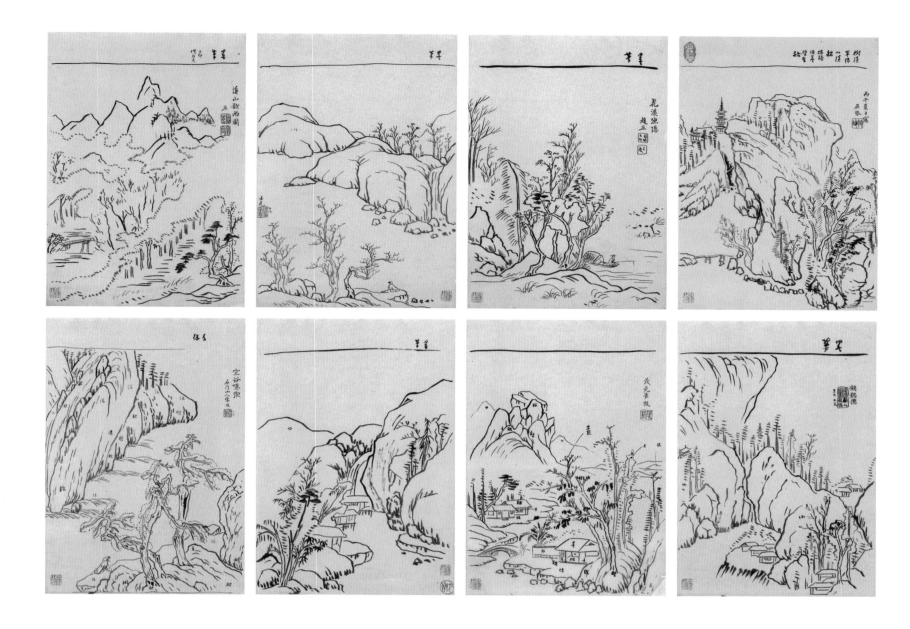

明人山水

横二五厘米　縱三六點四厘米

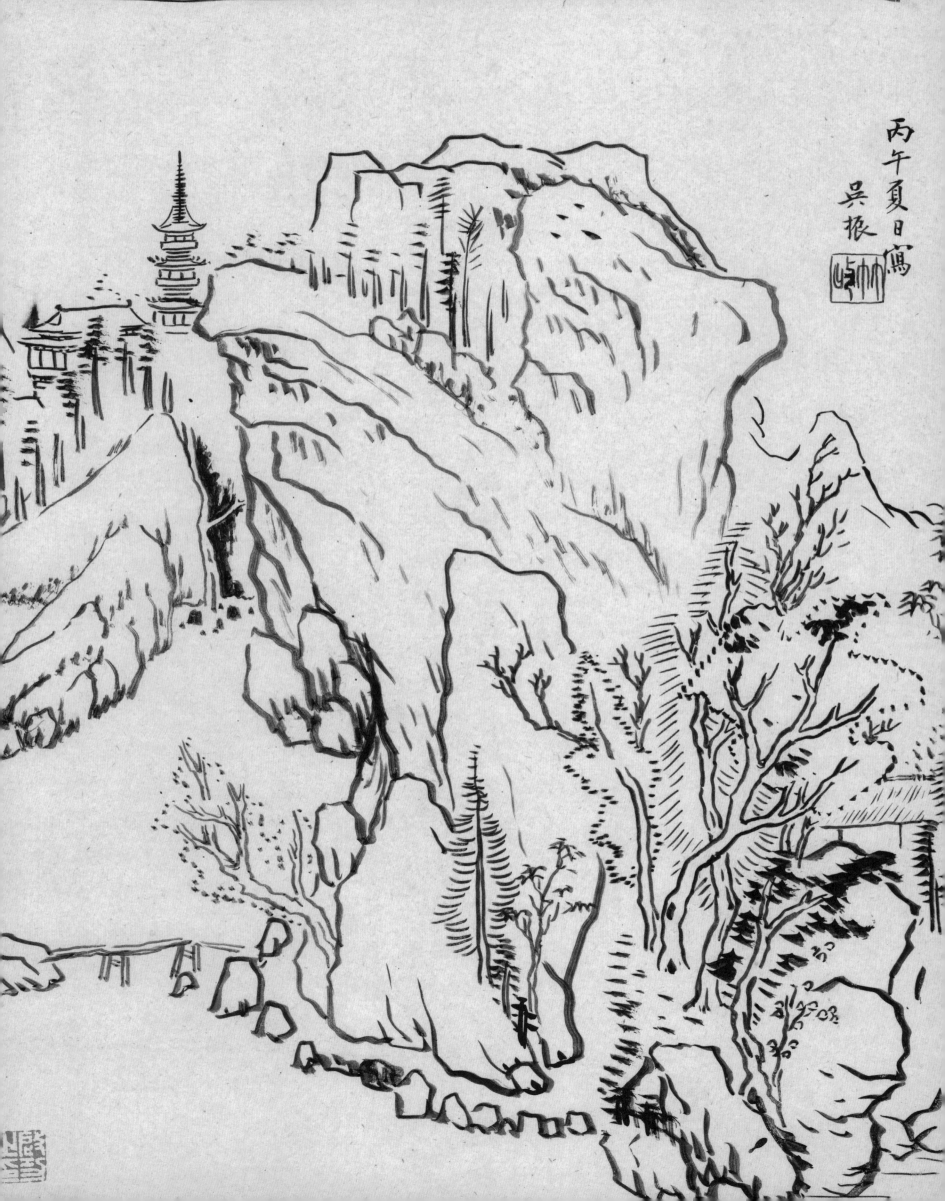

丙午夏日寫

吳振

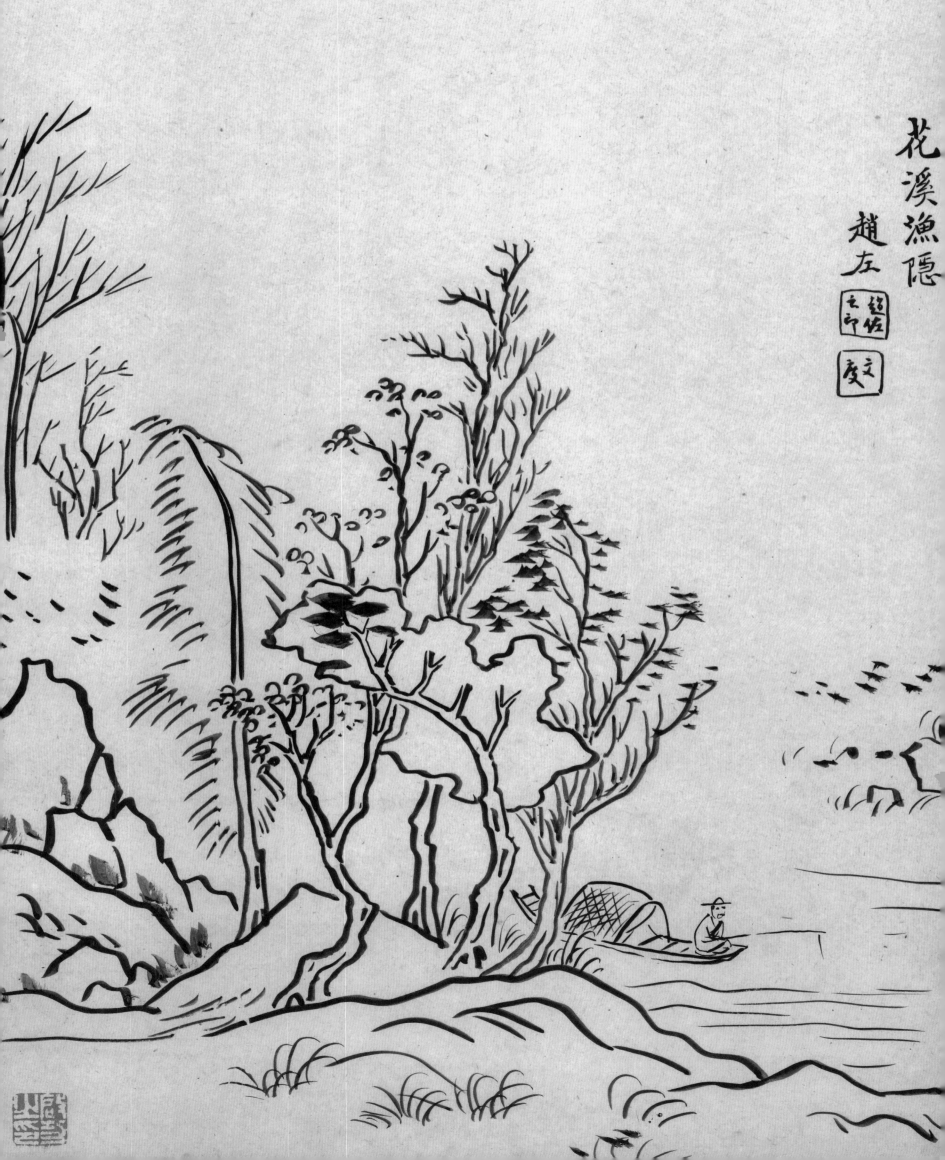

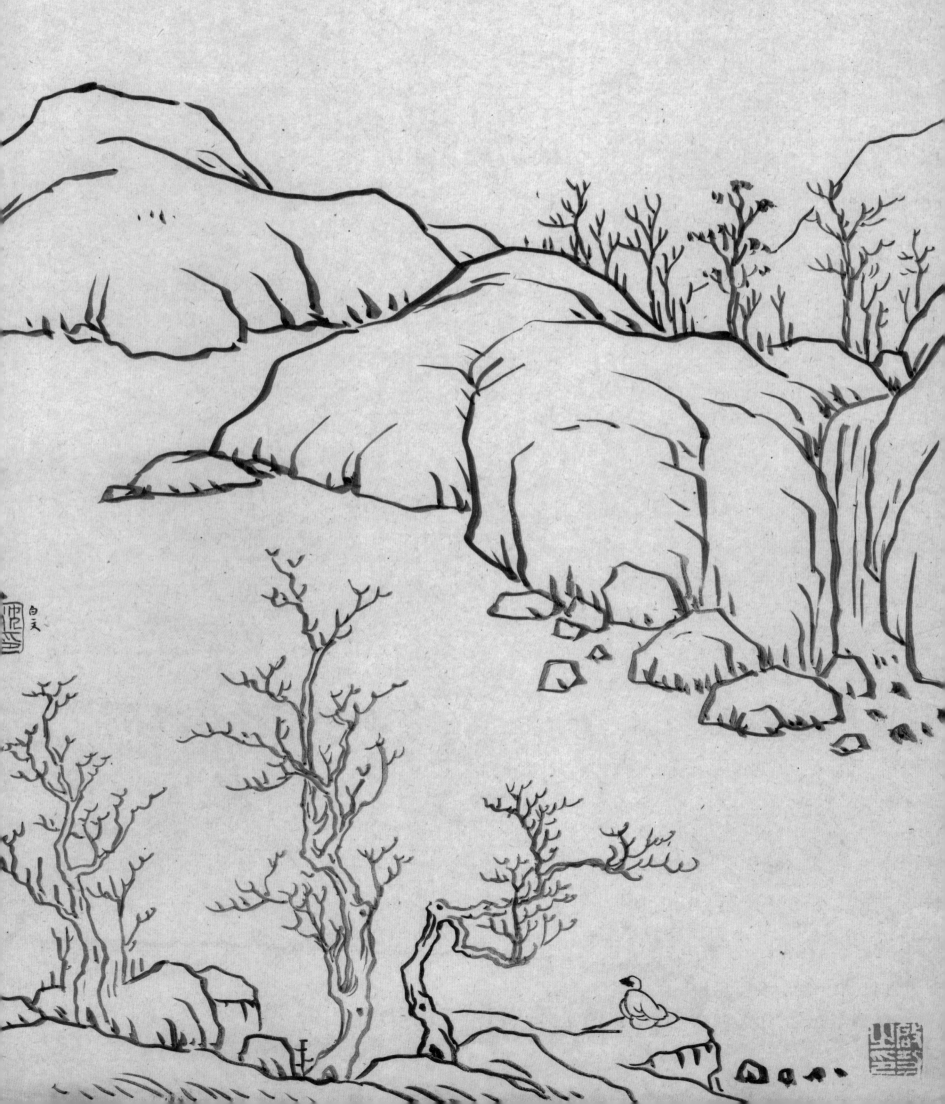
墨筆

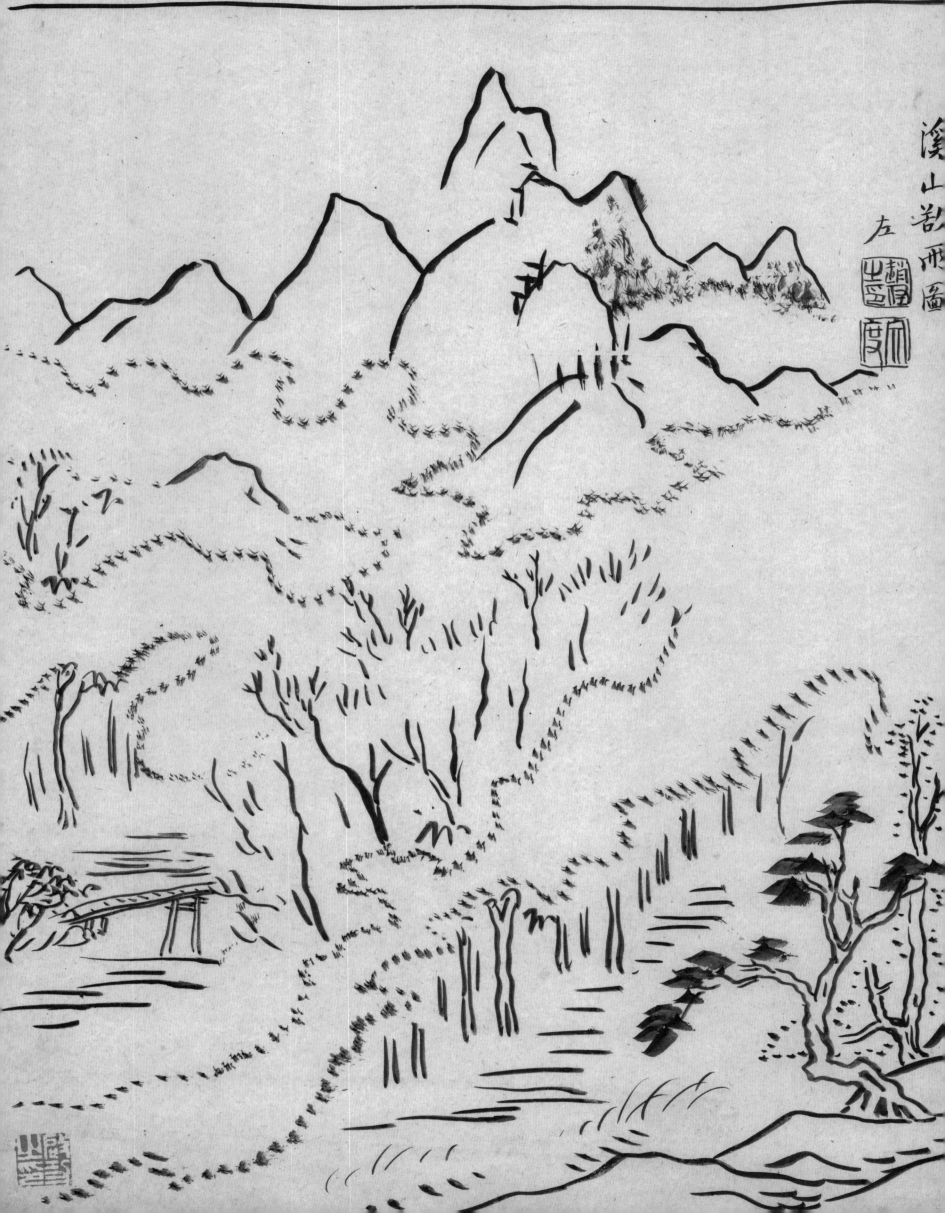

墨筆
二印
偃白文

溪山欹雨圖
左
趙澄

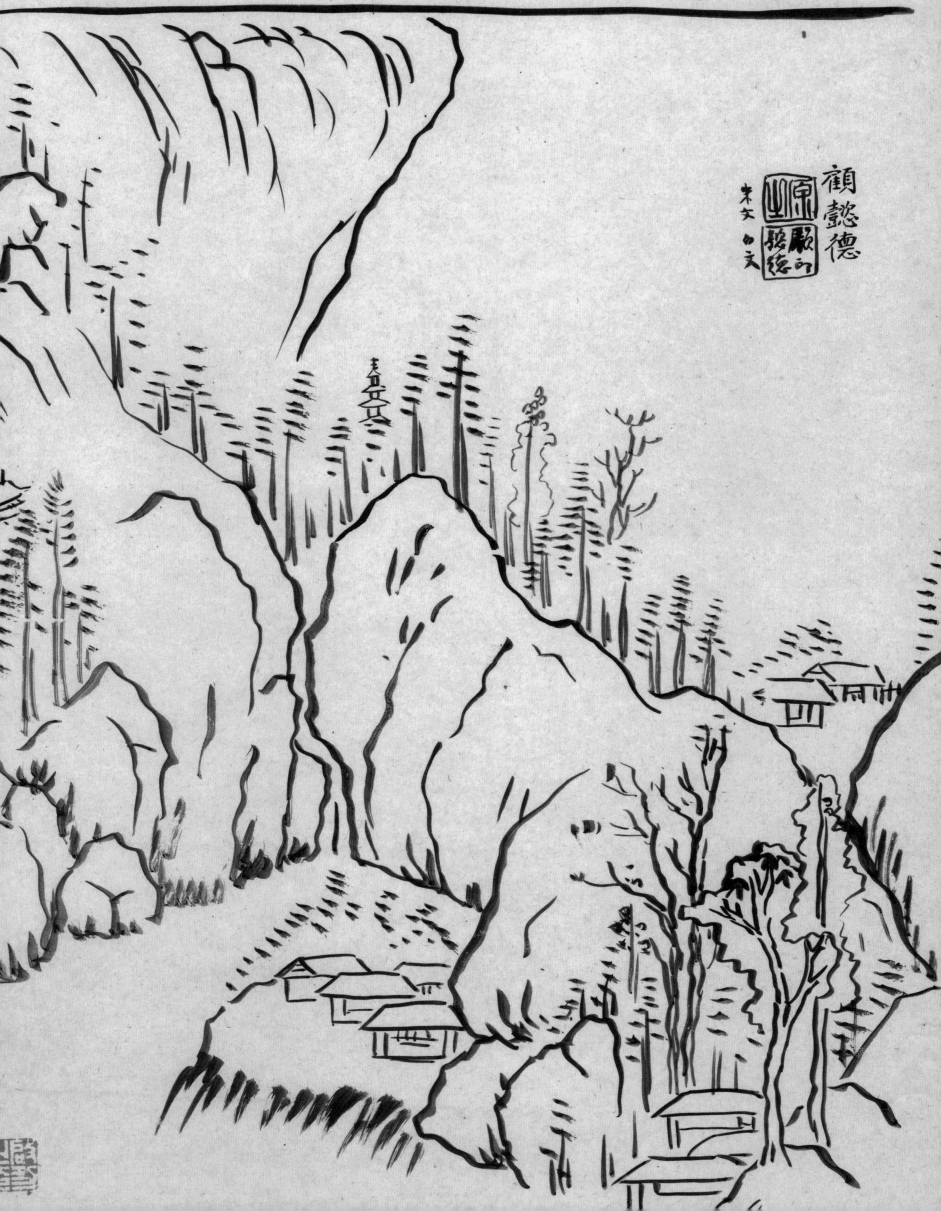

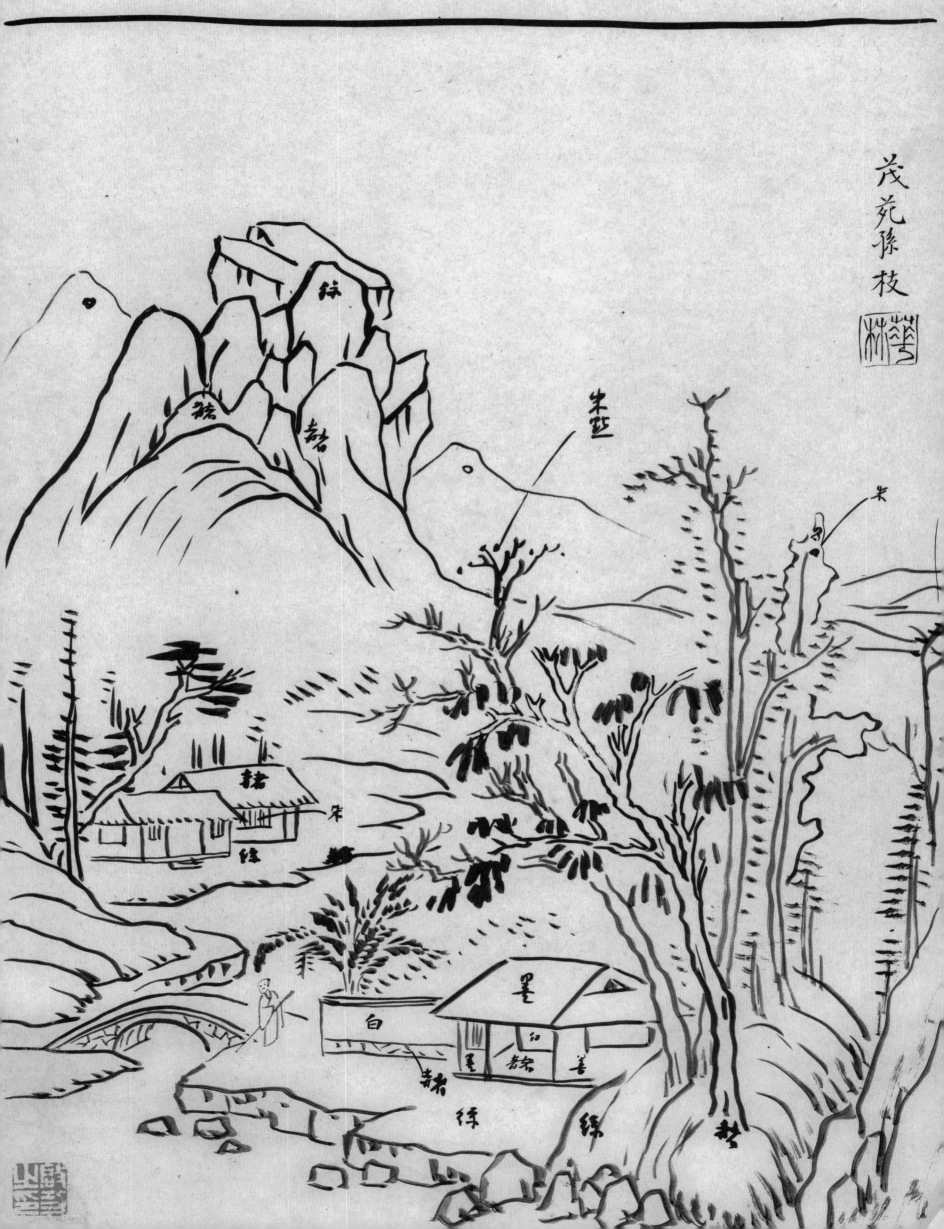

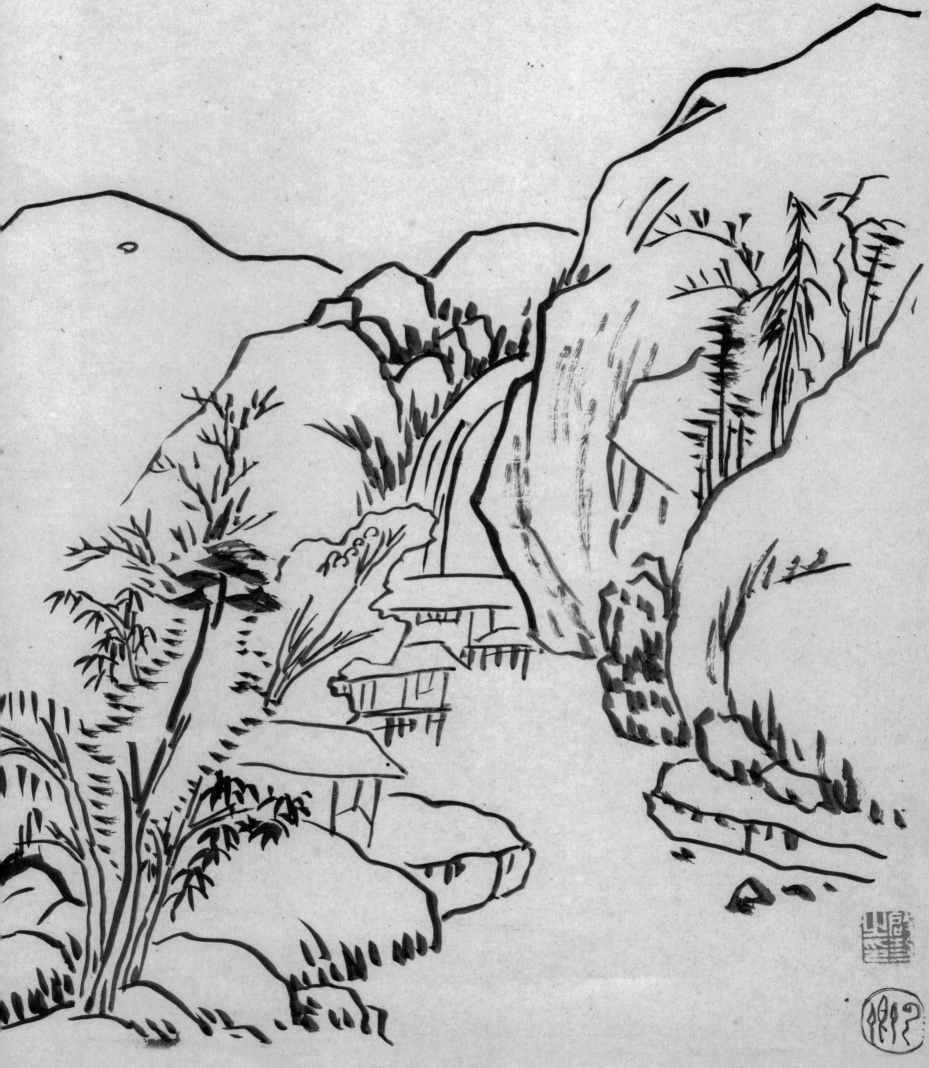

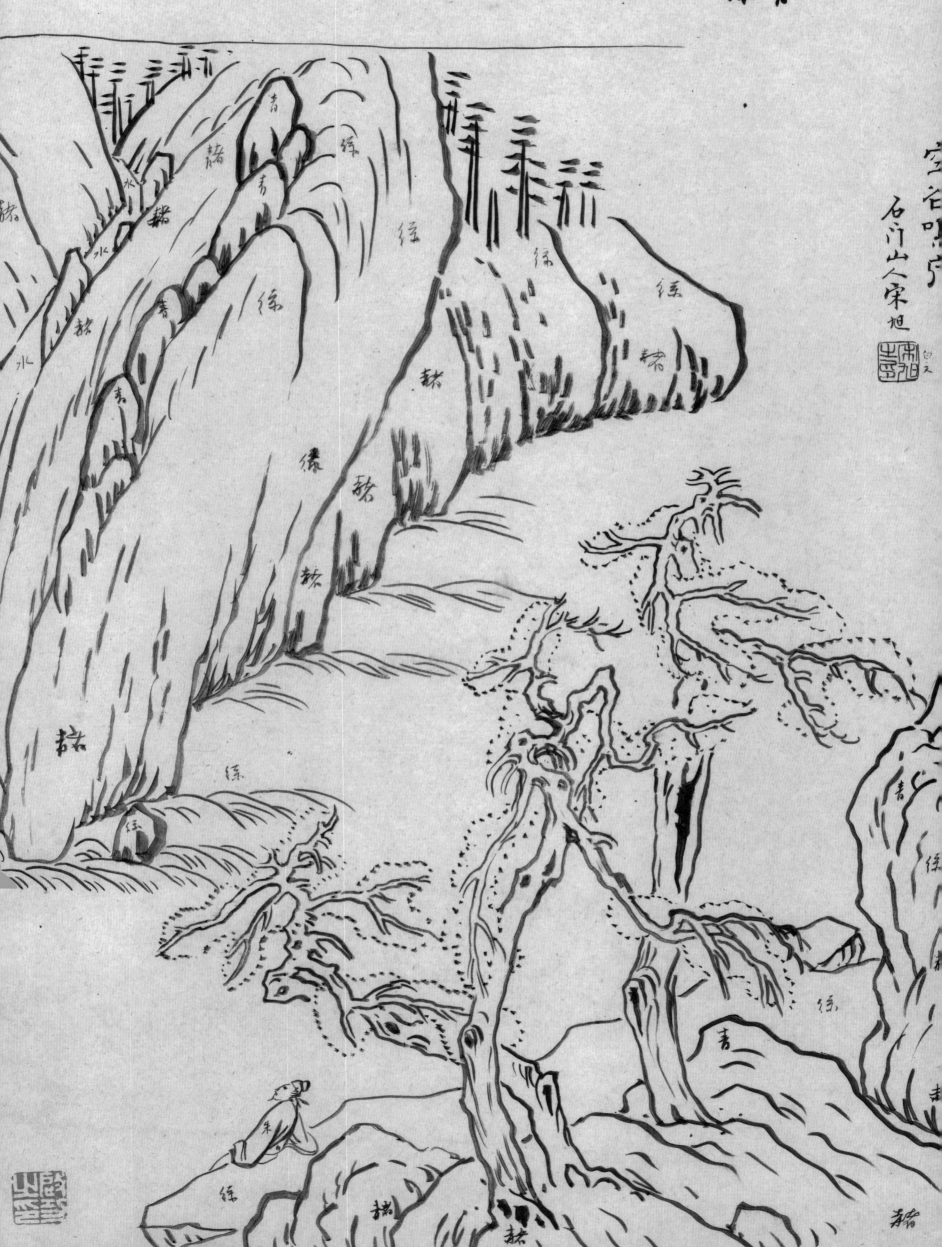

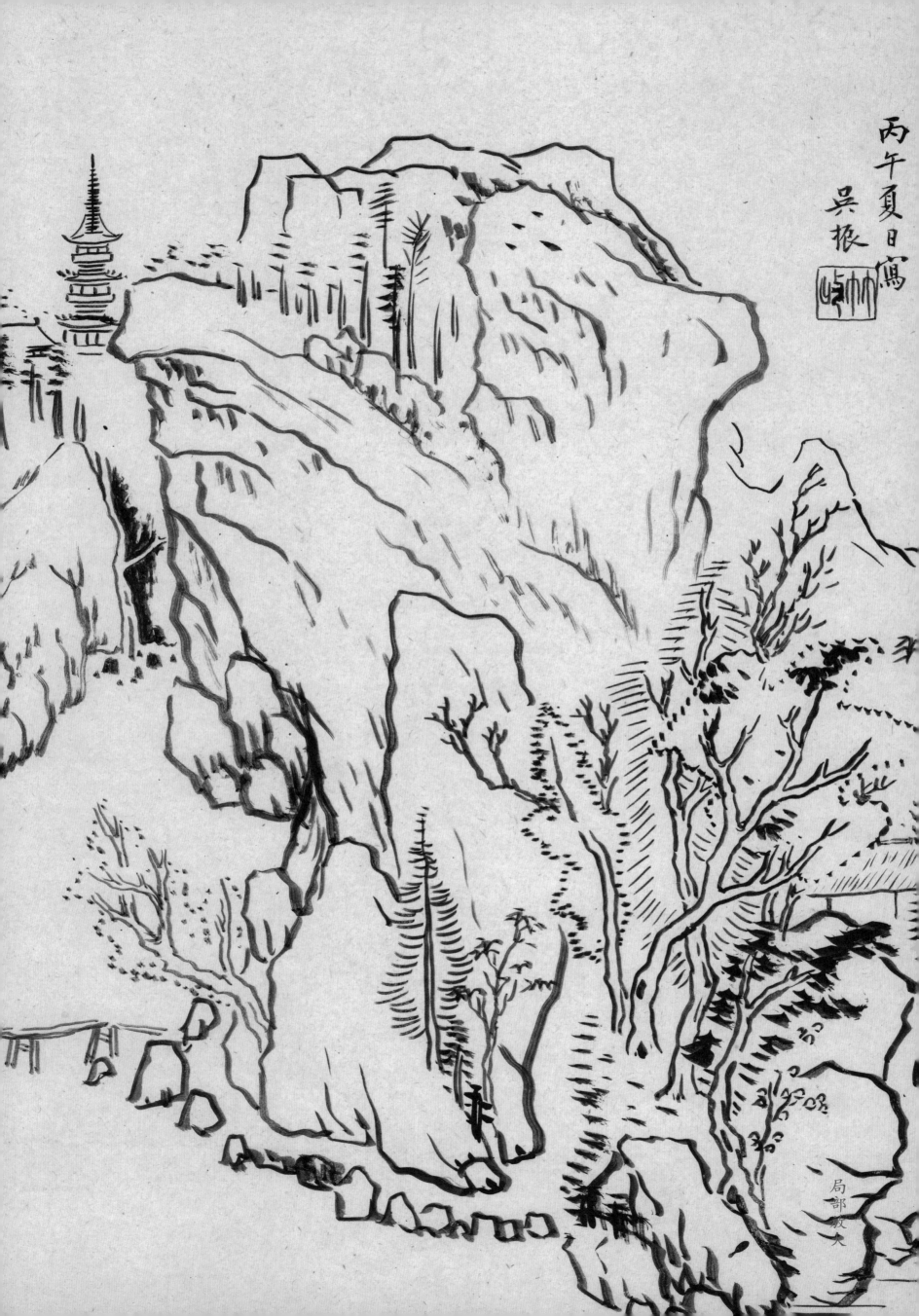

丙午夏日寫

吳振

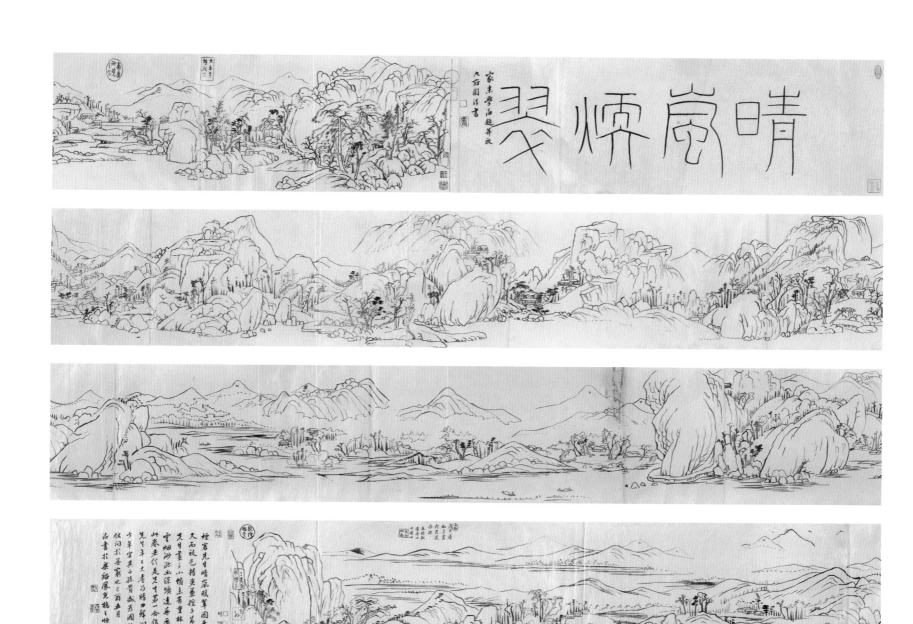

清王時敏《晴嵐煖翠》

橫六四〇點五厘米　縱二七厘米

原作紙本，見清《石渠寶笈續編》寧壽宮。溥儀於

民國五年十一月十四日賞陳寶琛；陳氏持此作在延

光室攝有照片，略爲縮小；後又轉入滬上周湘雲，今

藏上海博物館。

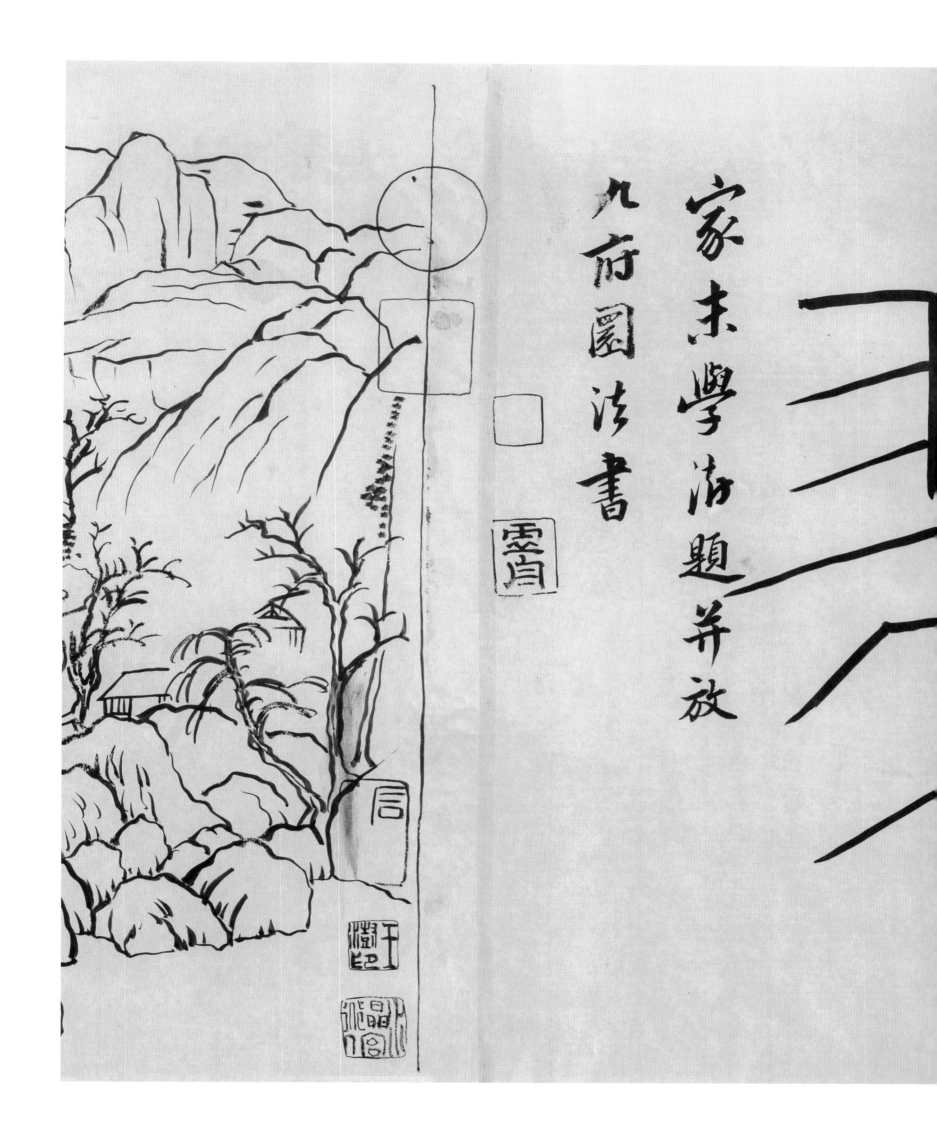

家未學浵題并放
九府園浵書

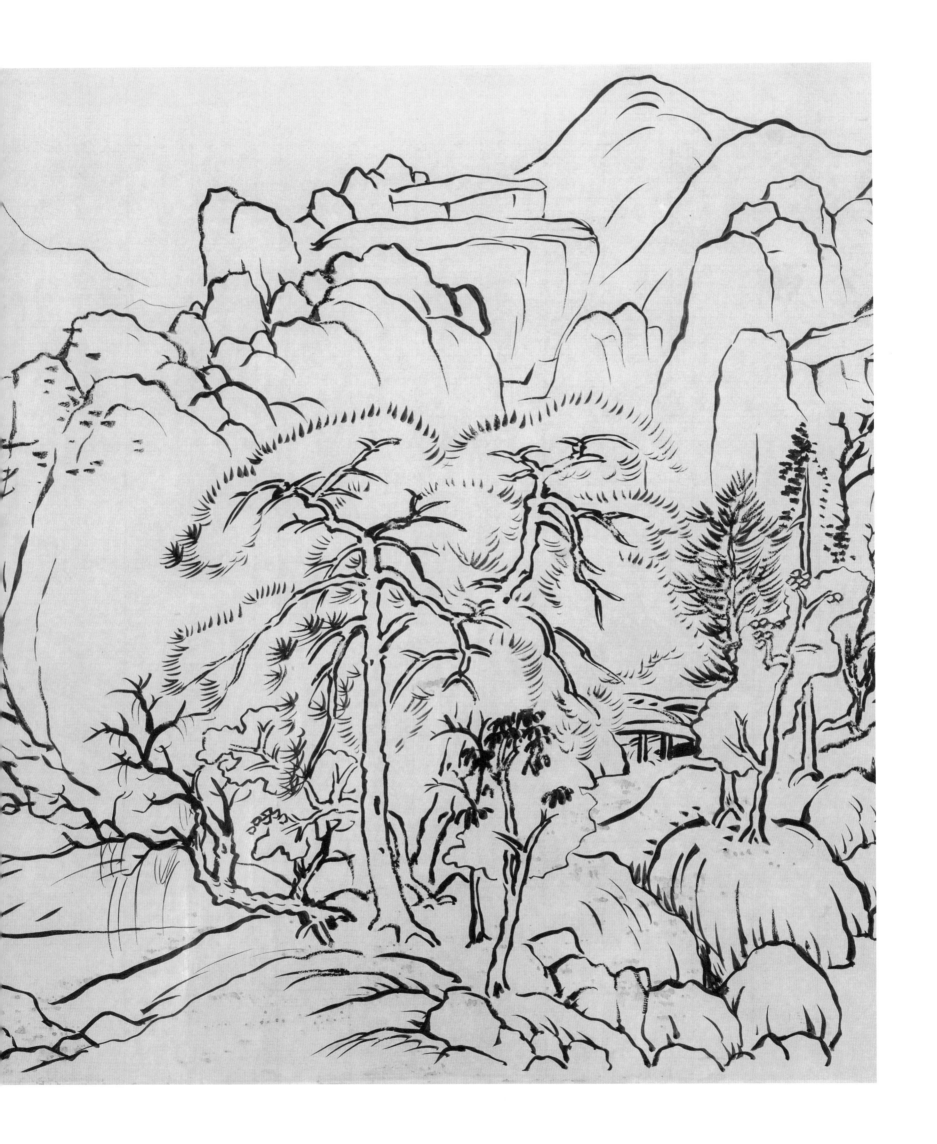

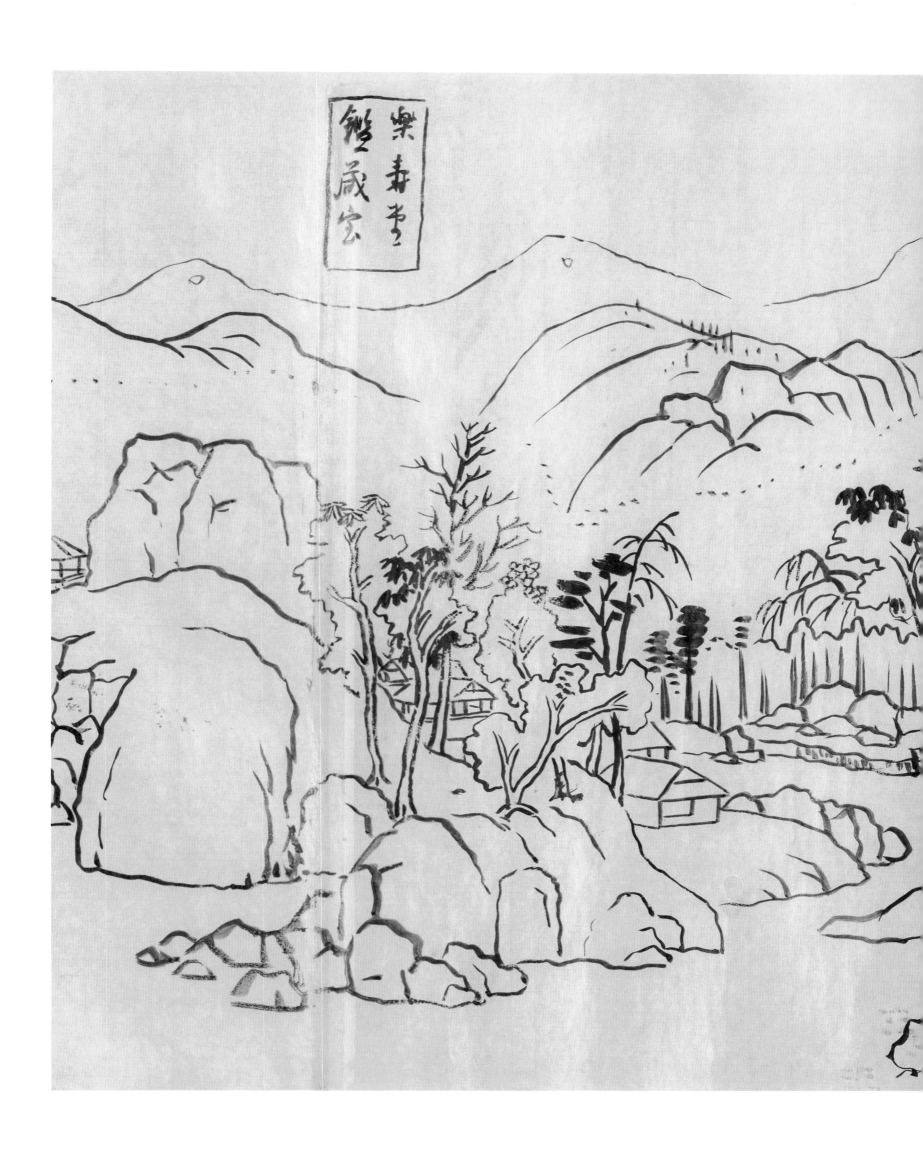
樂壽堂之
雙蔵宏

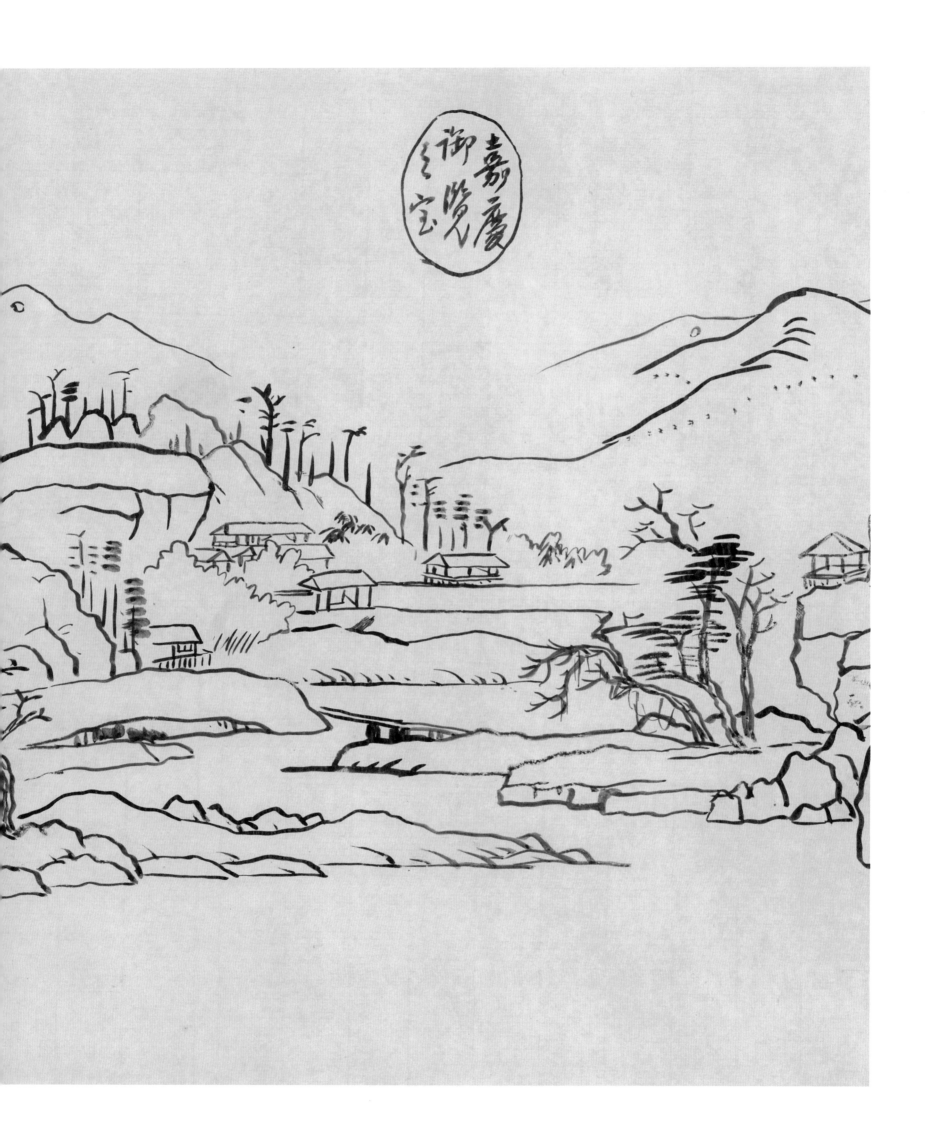

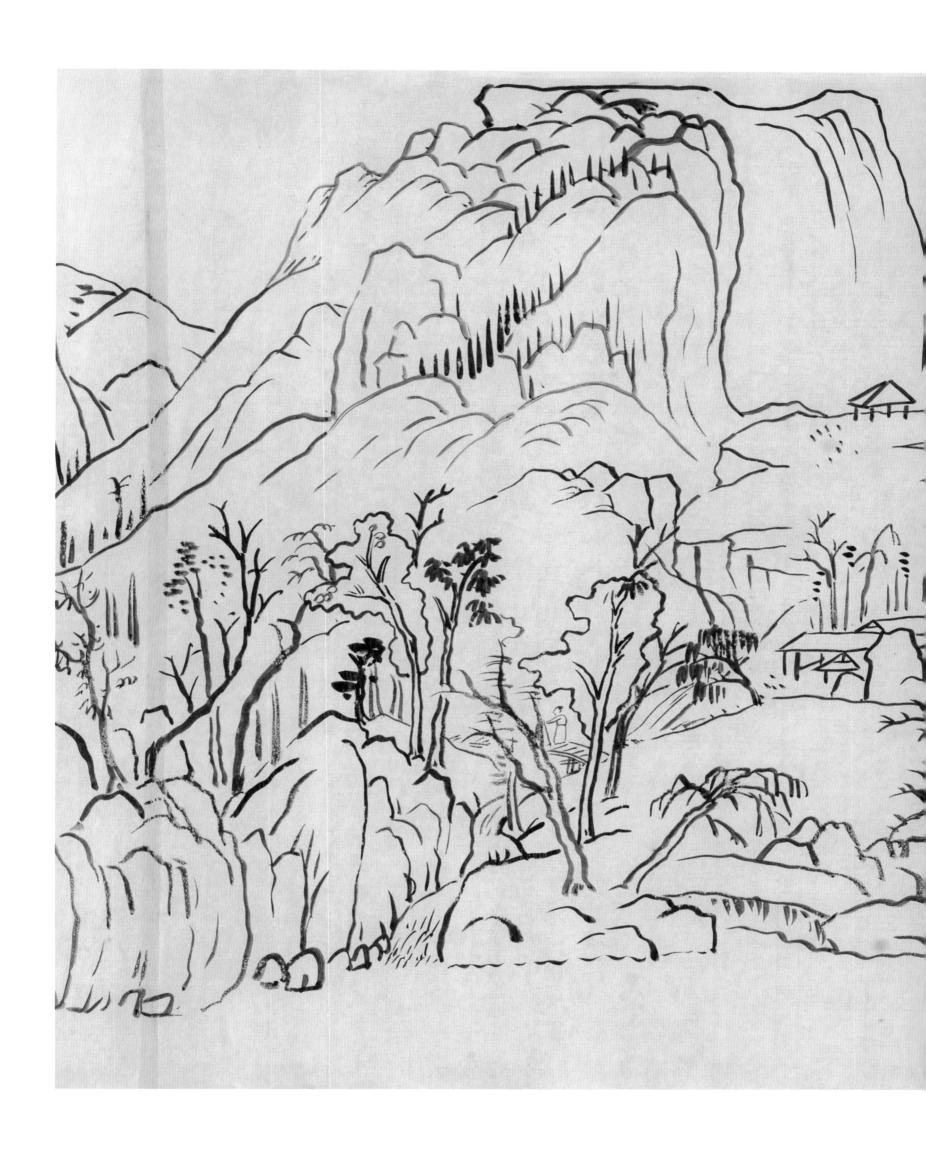

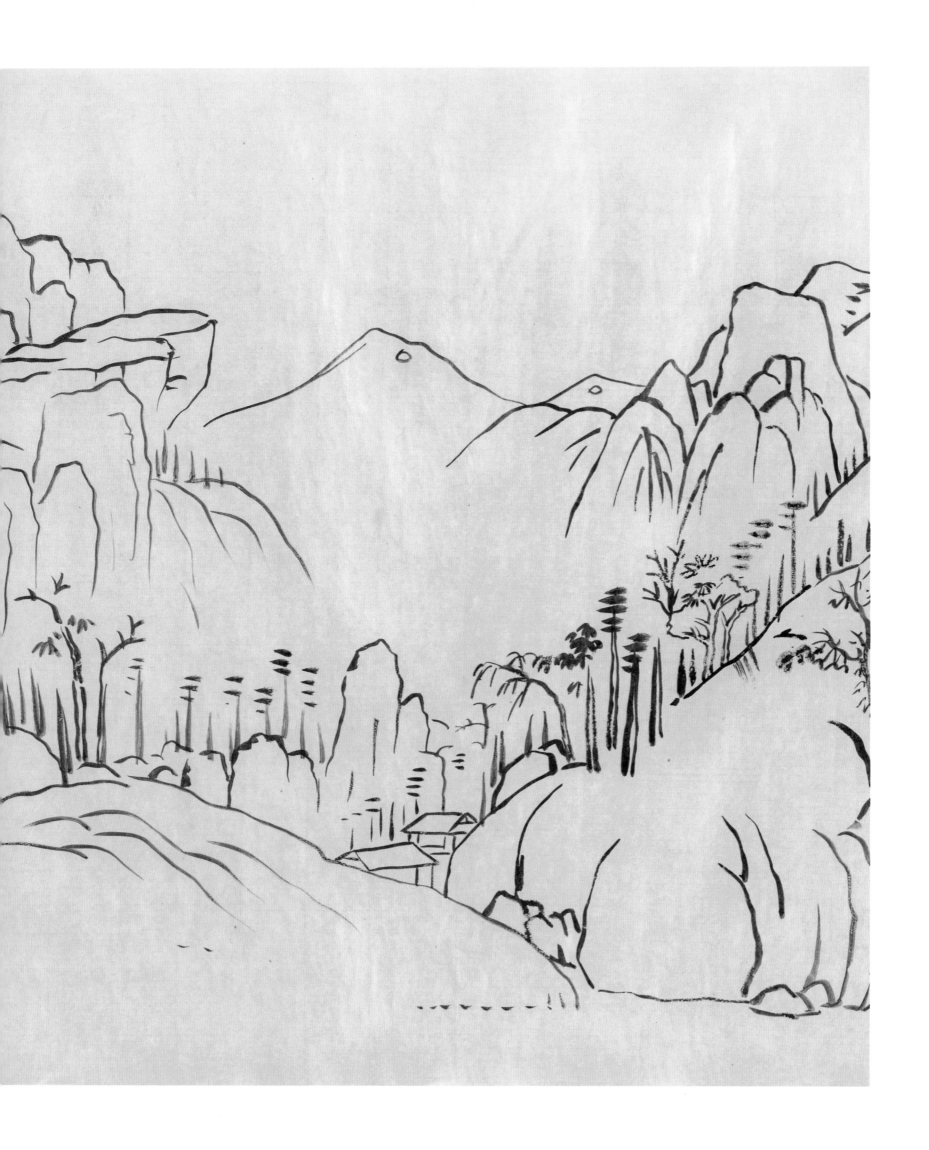

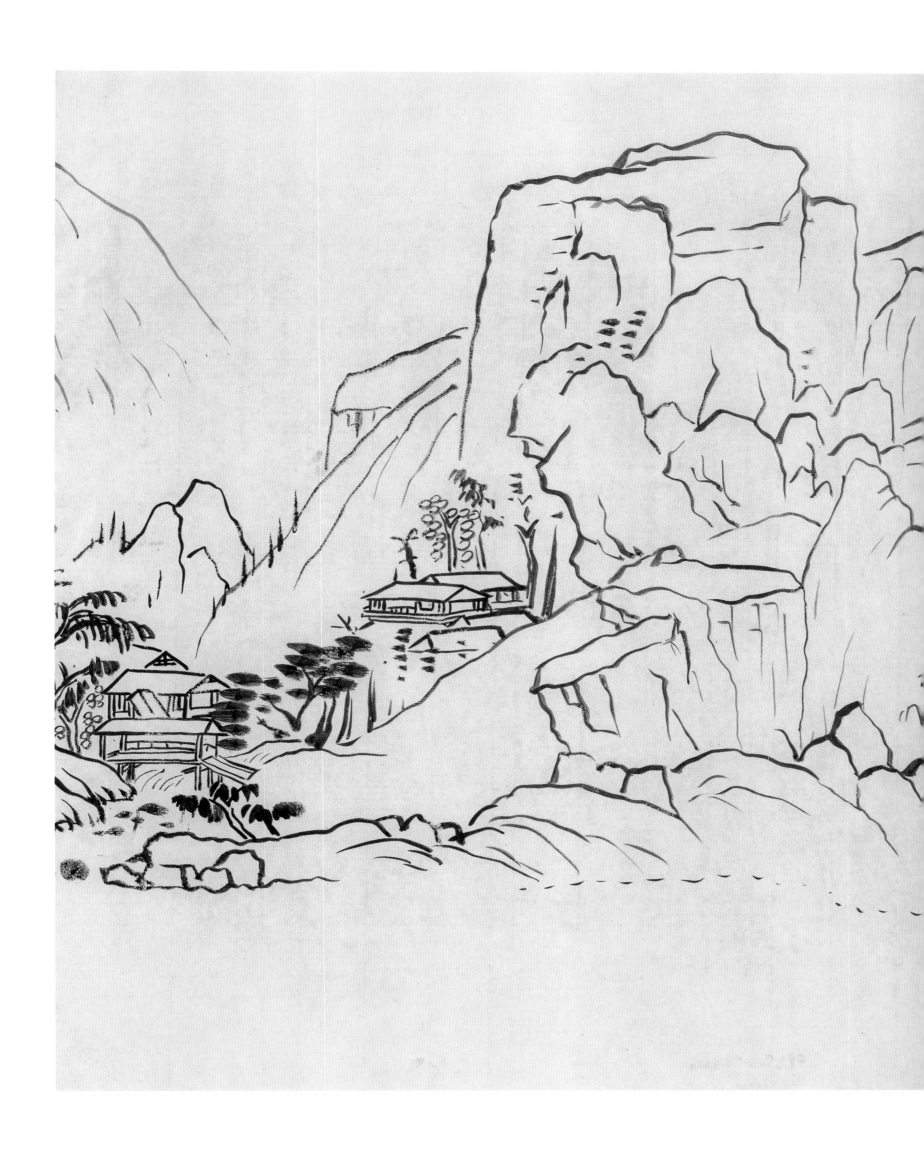

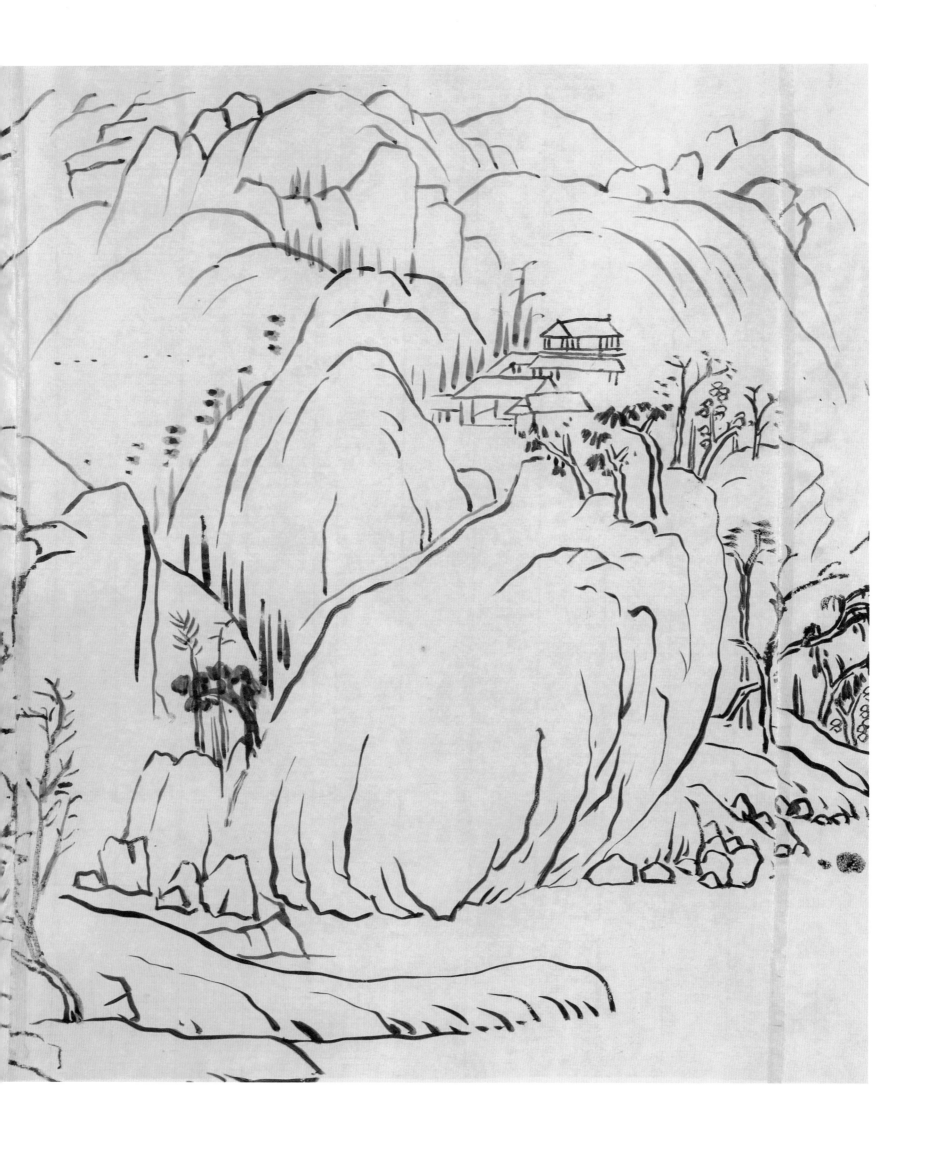

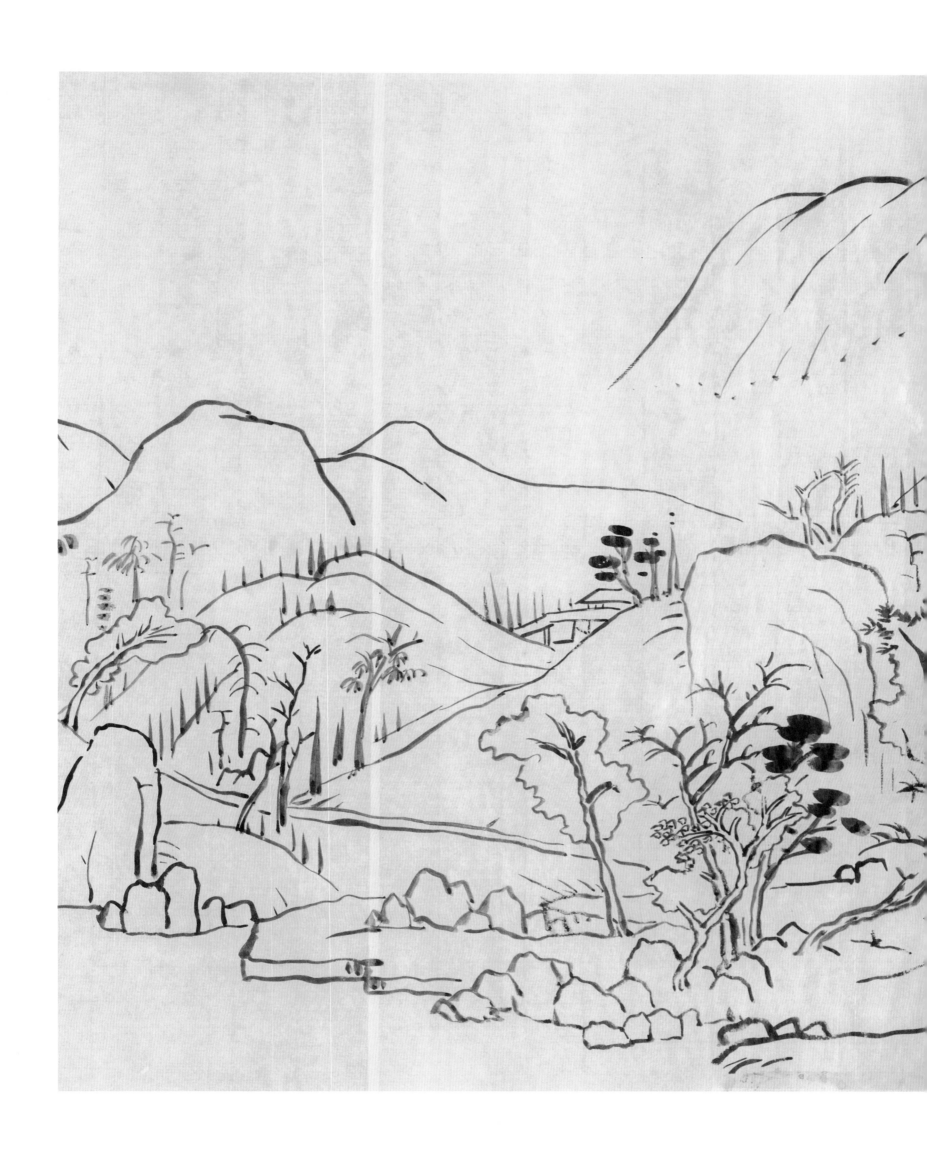

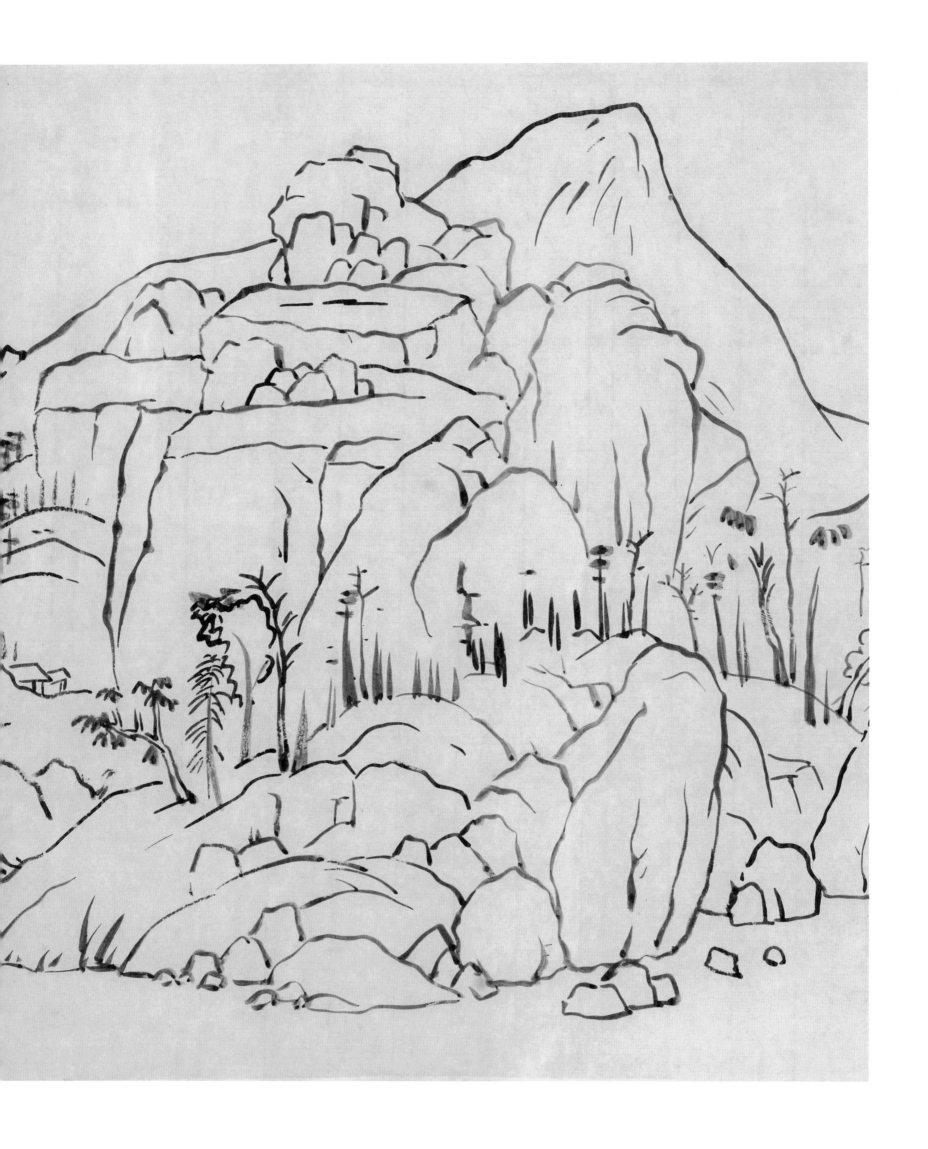

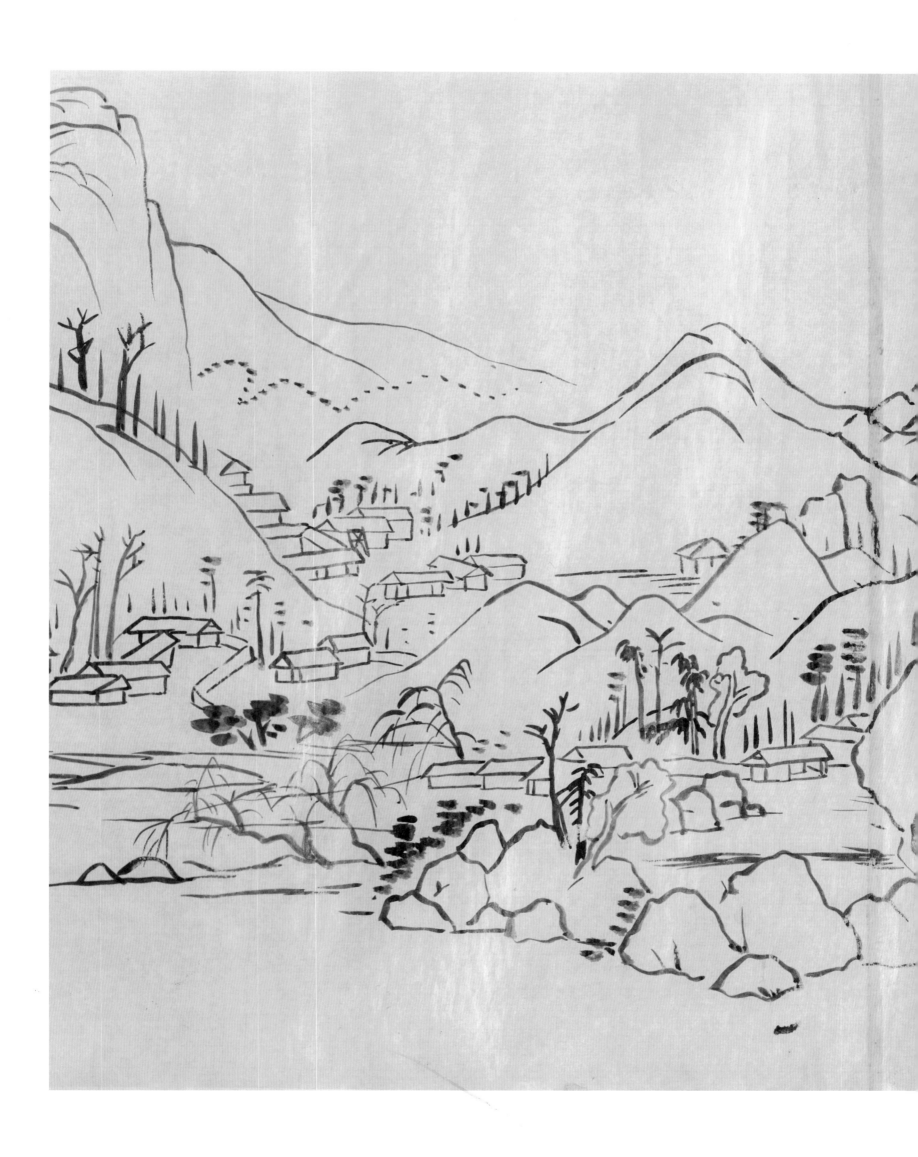

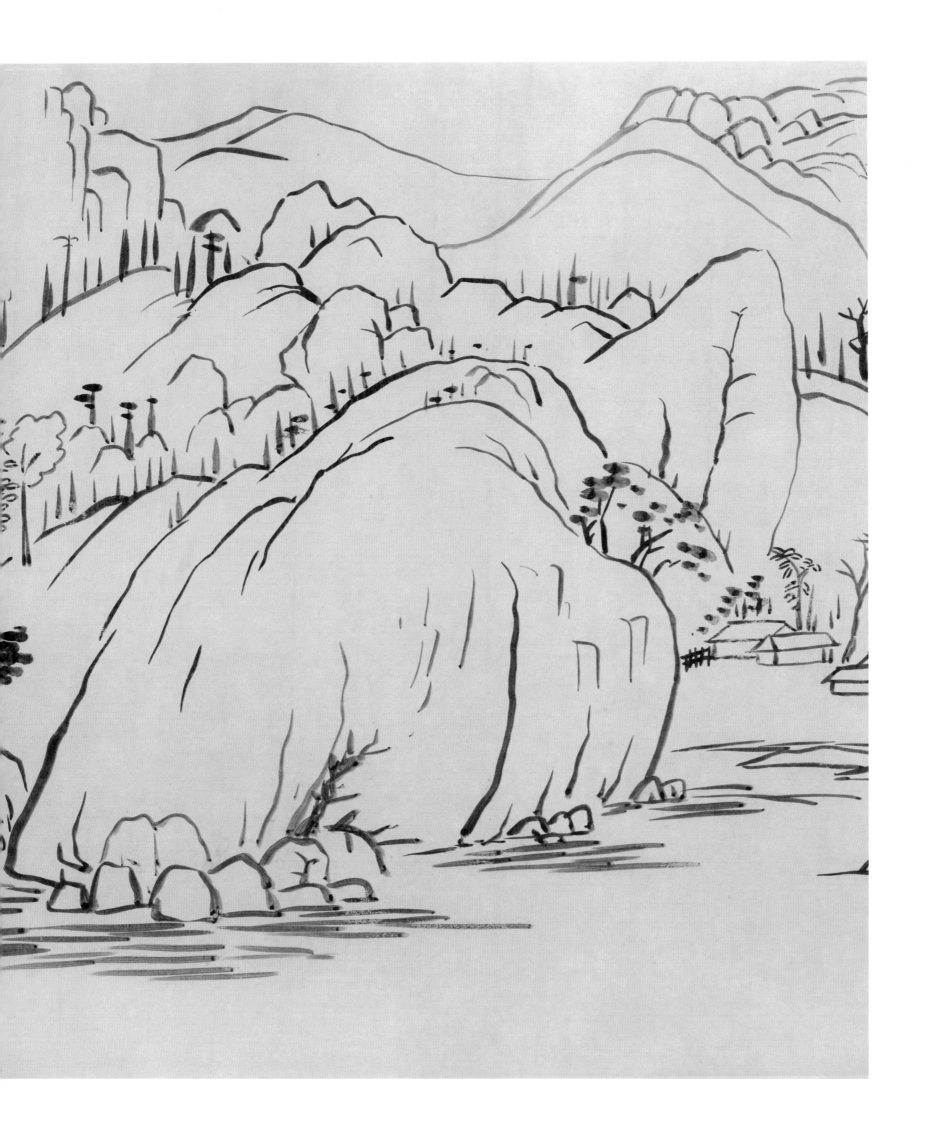

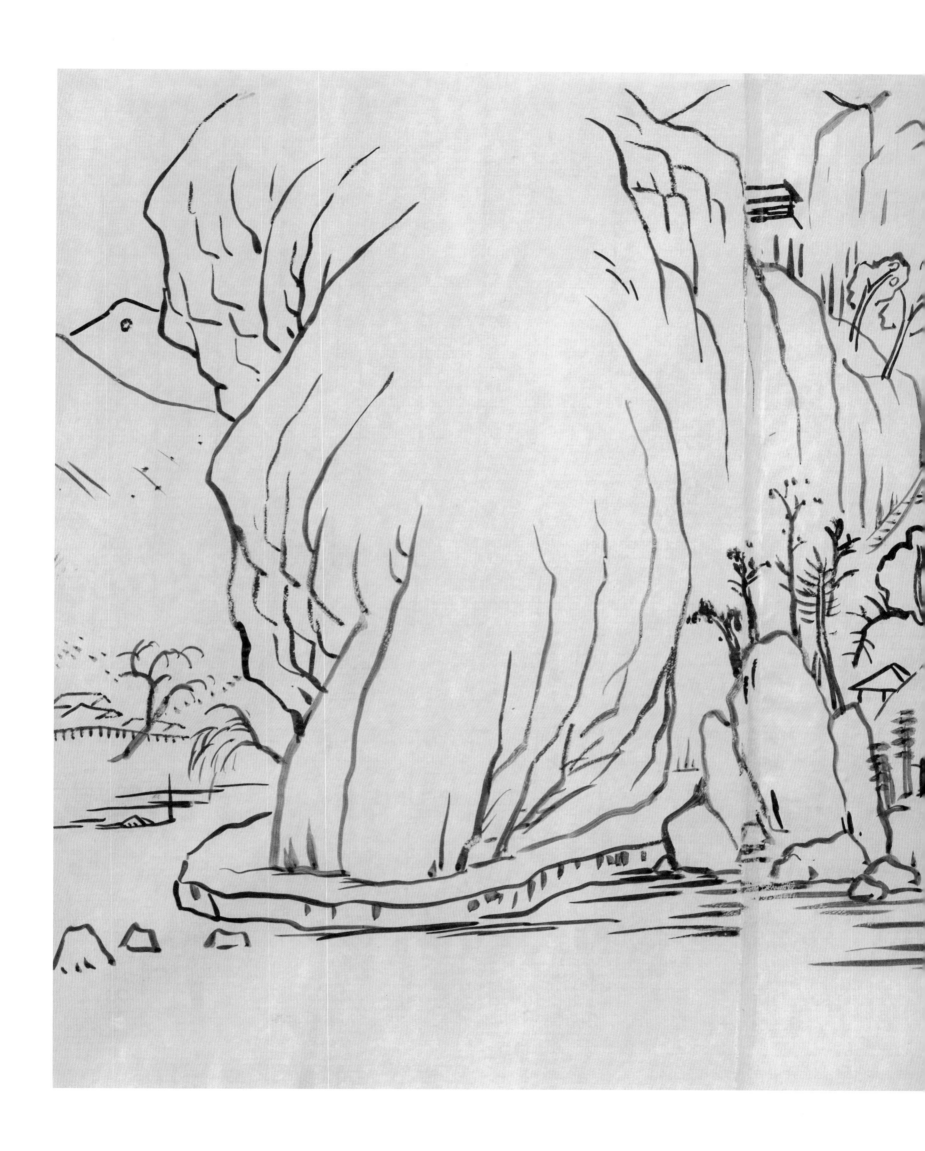

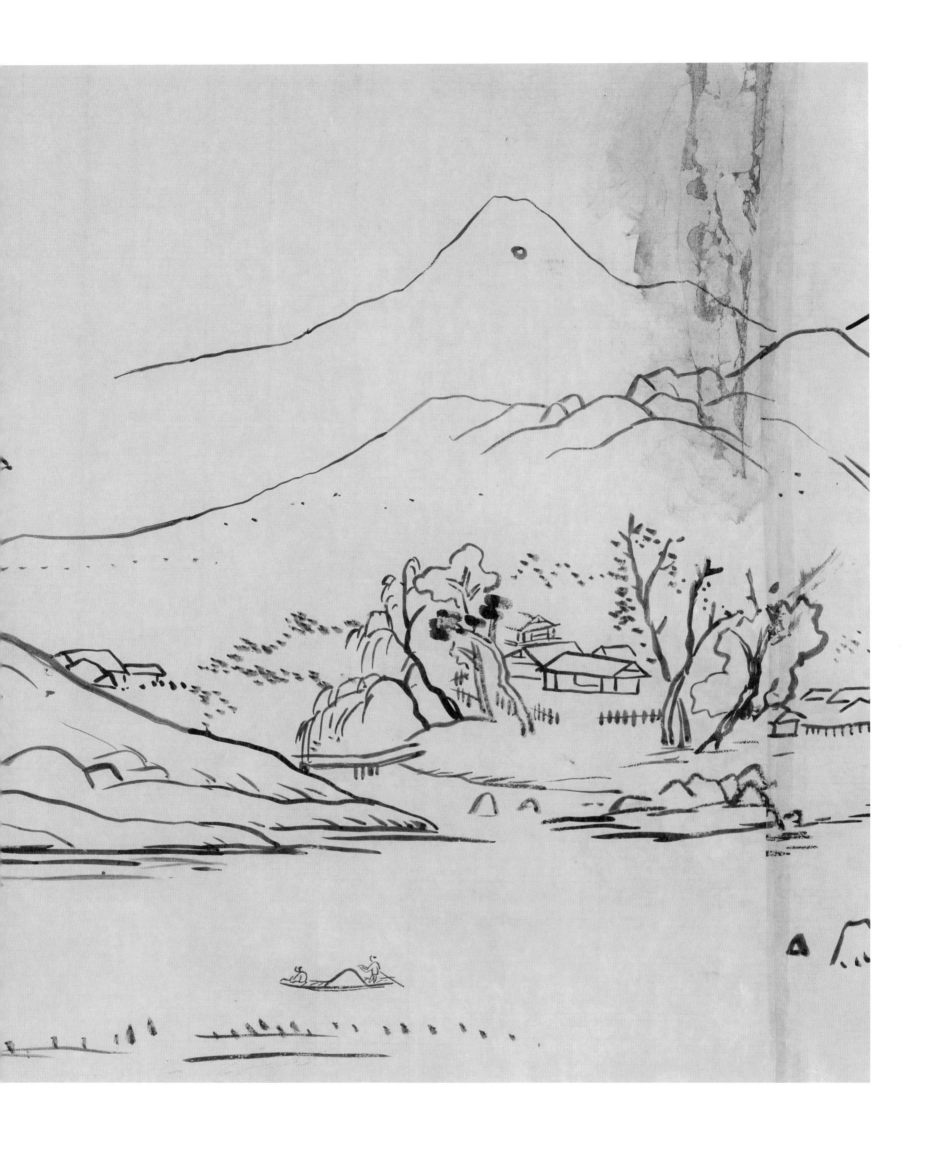

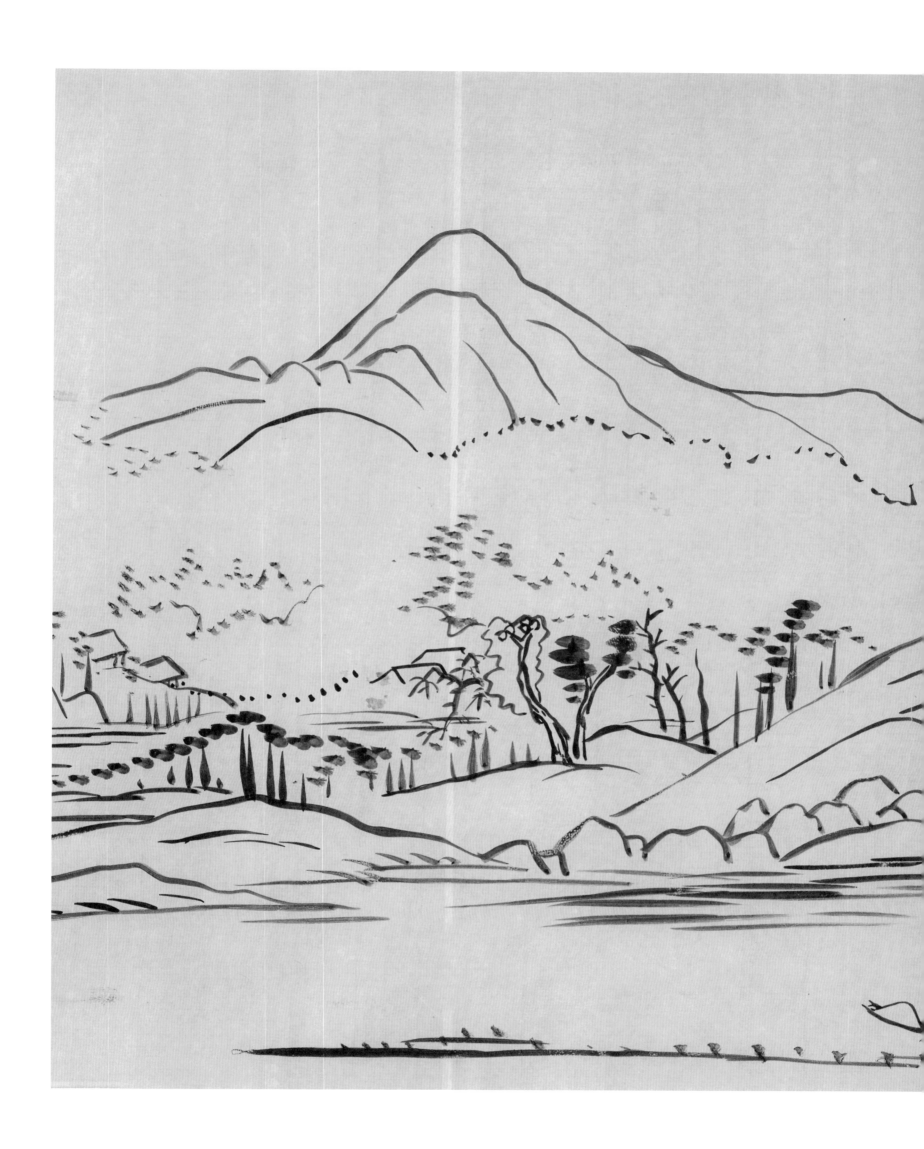

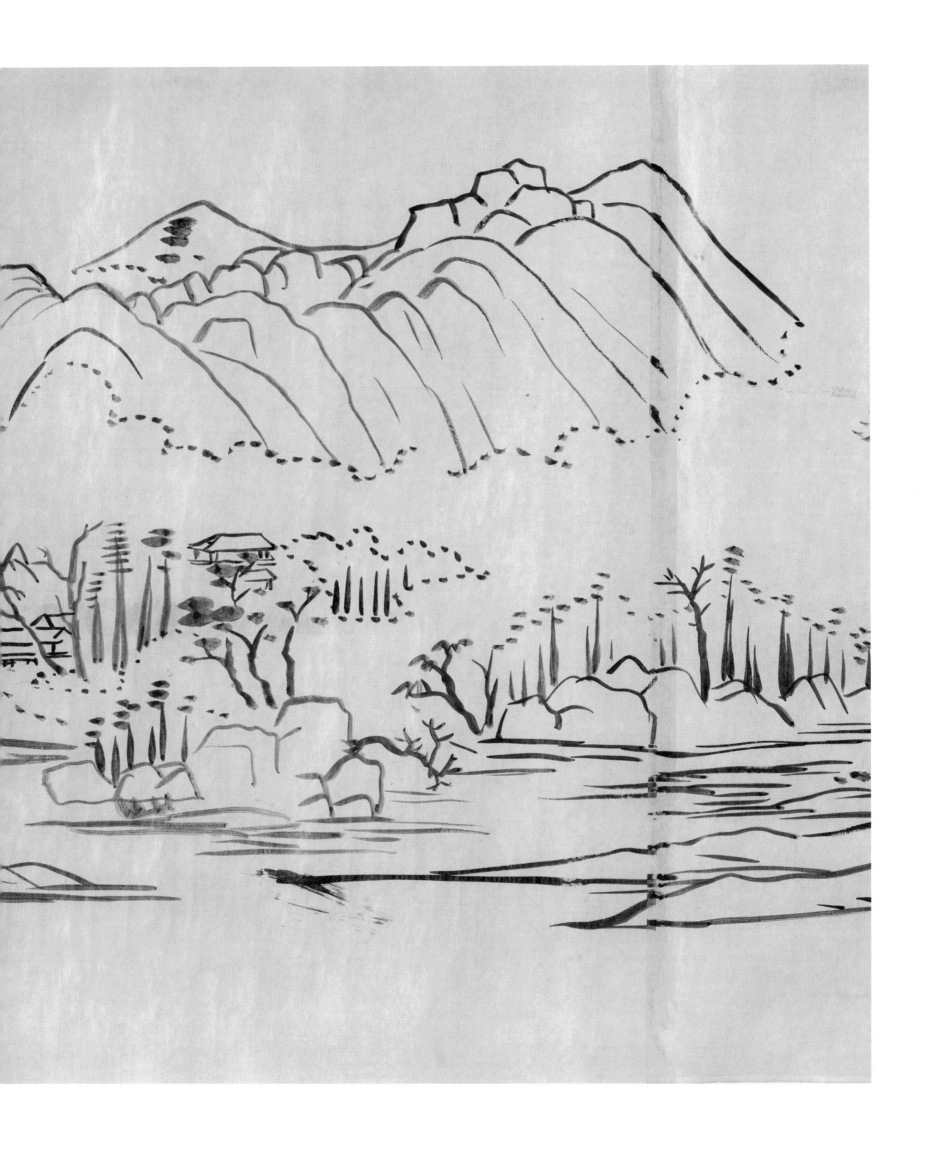

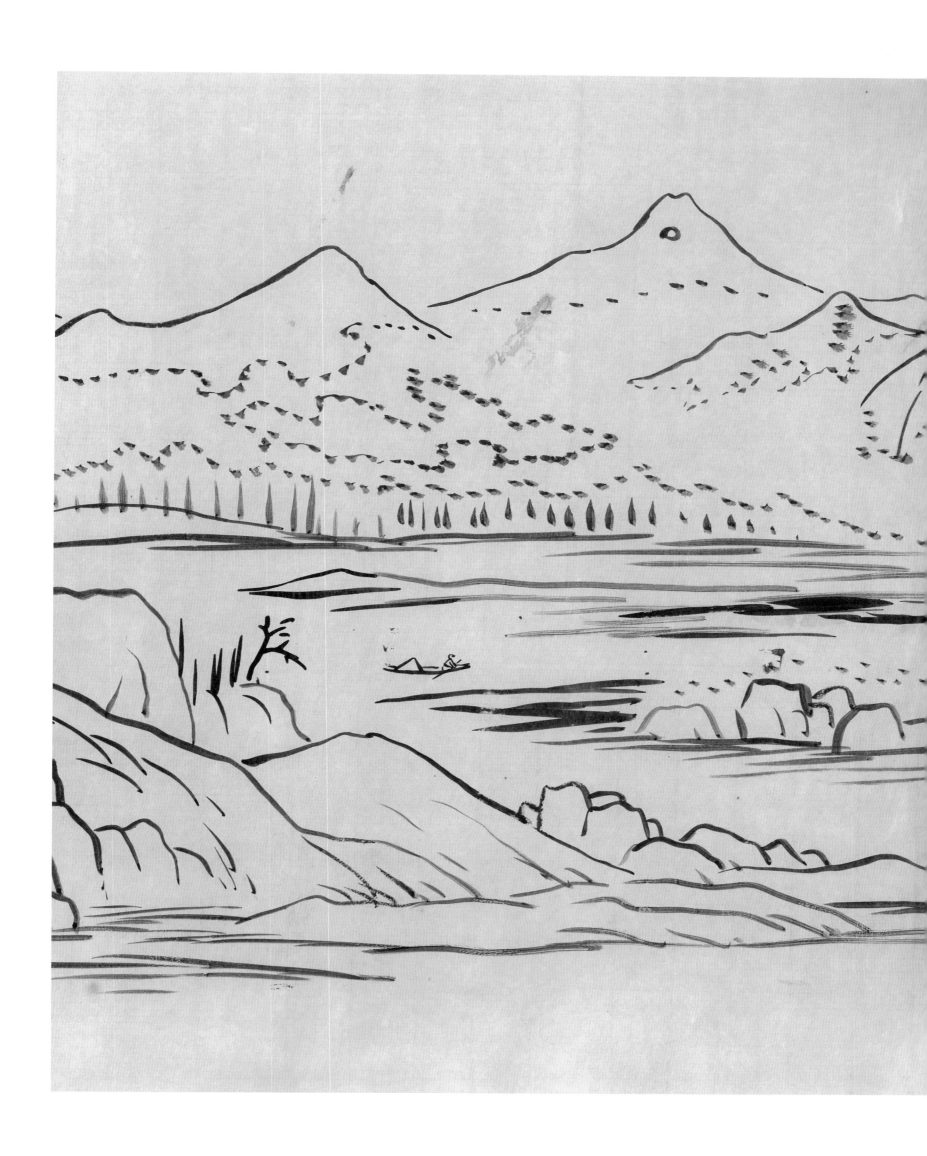

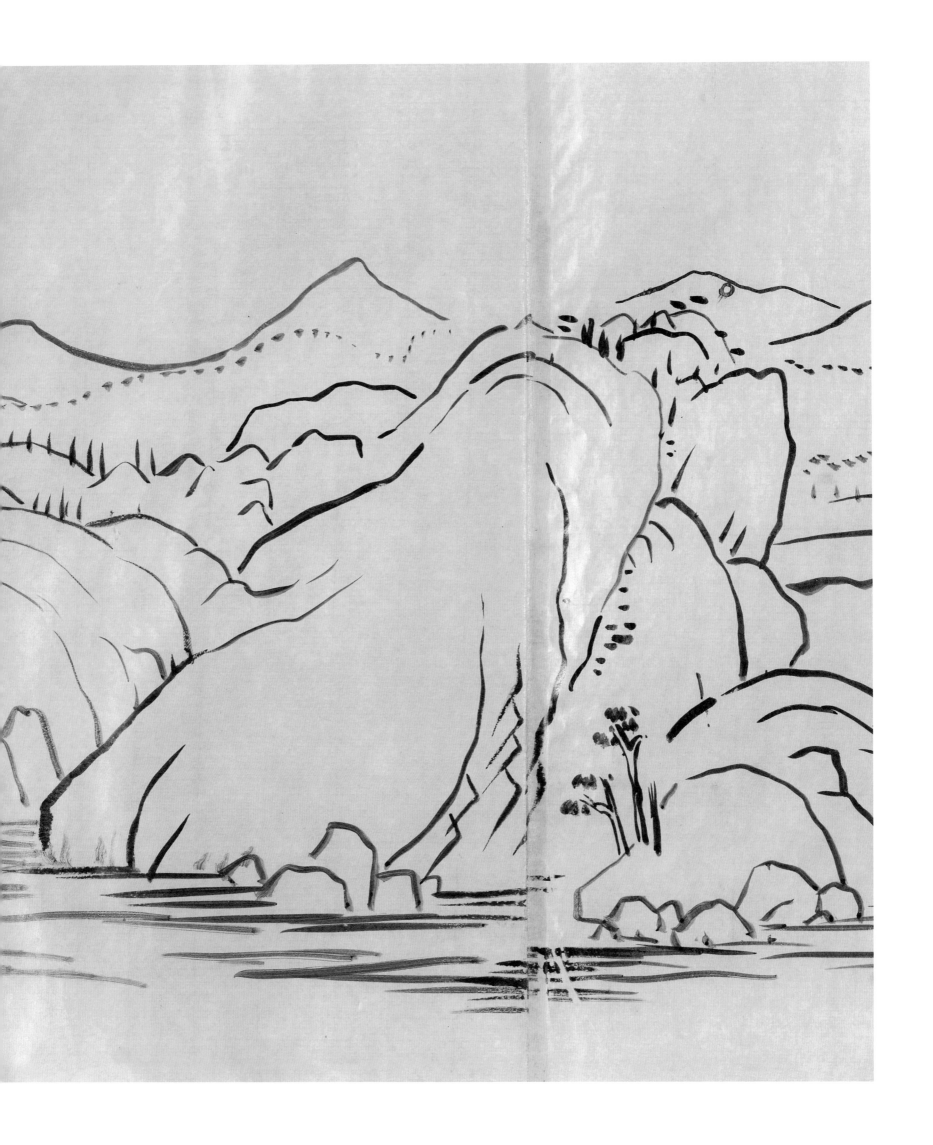

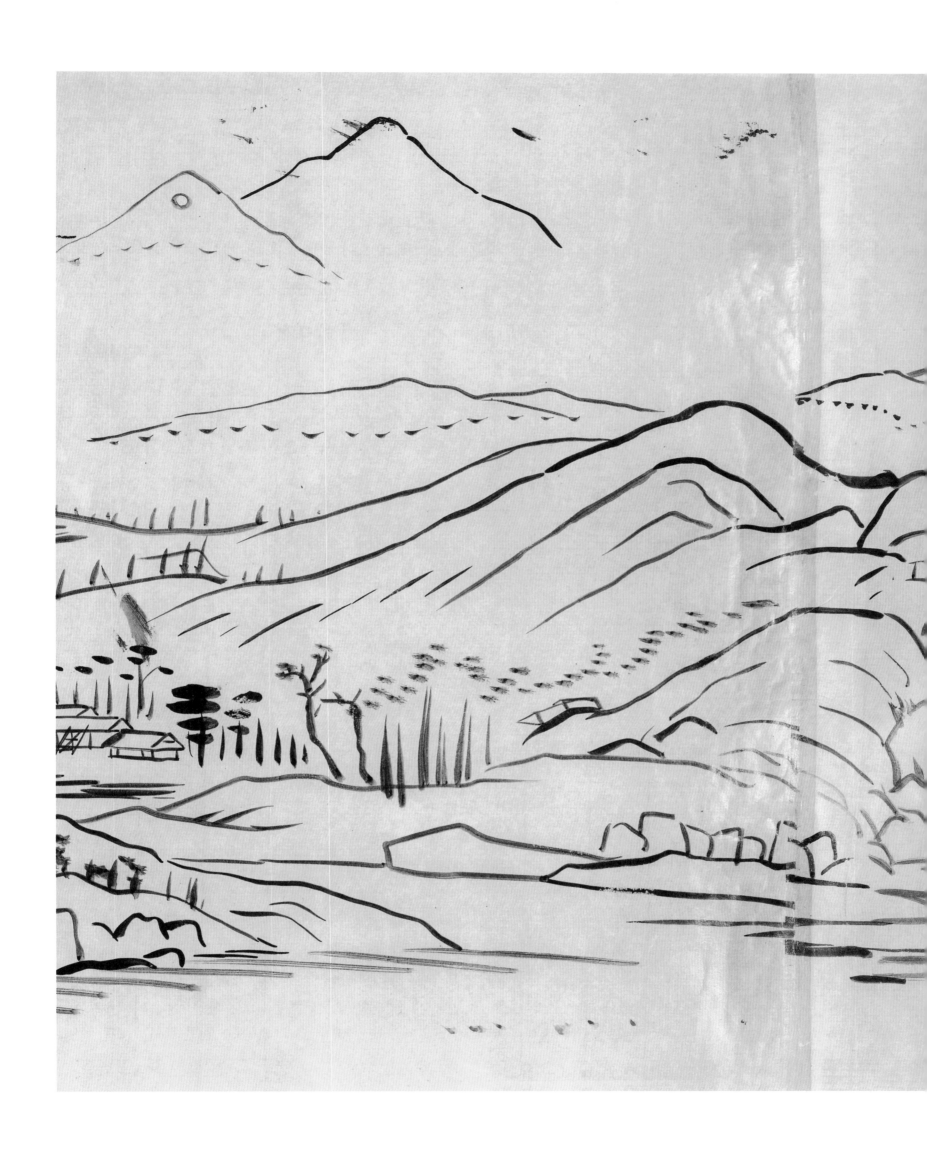

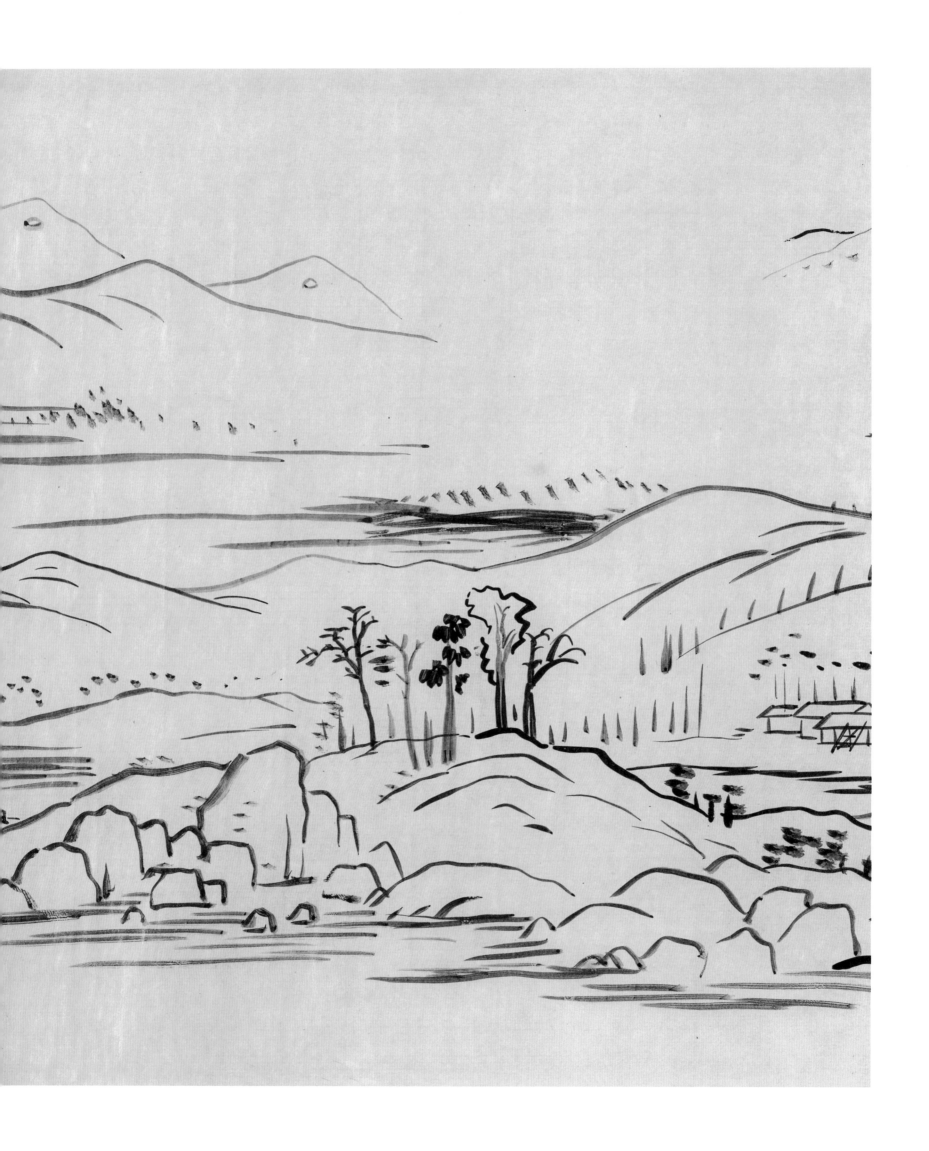

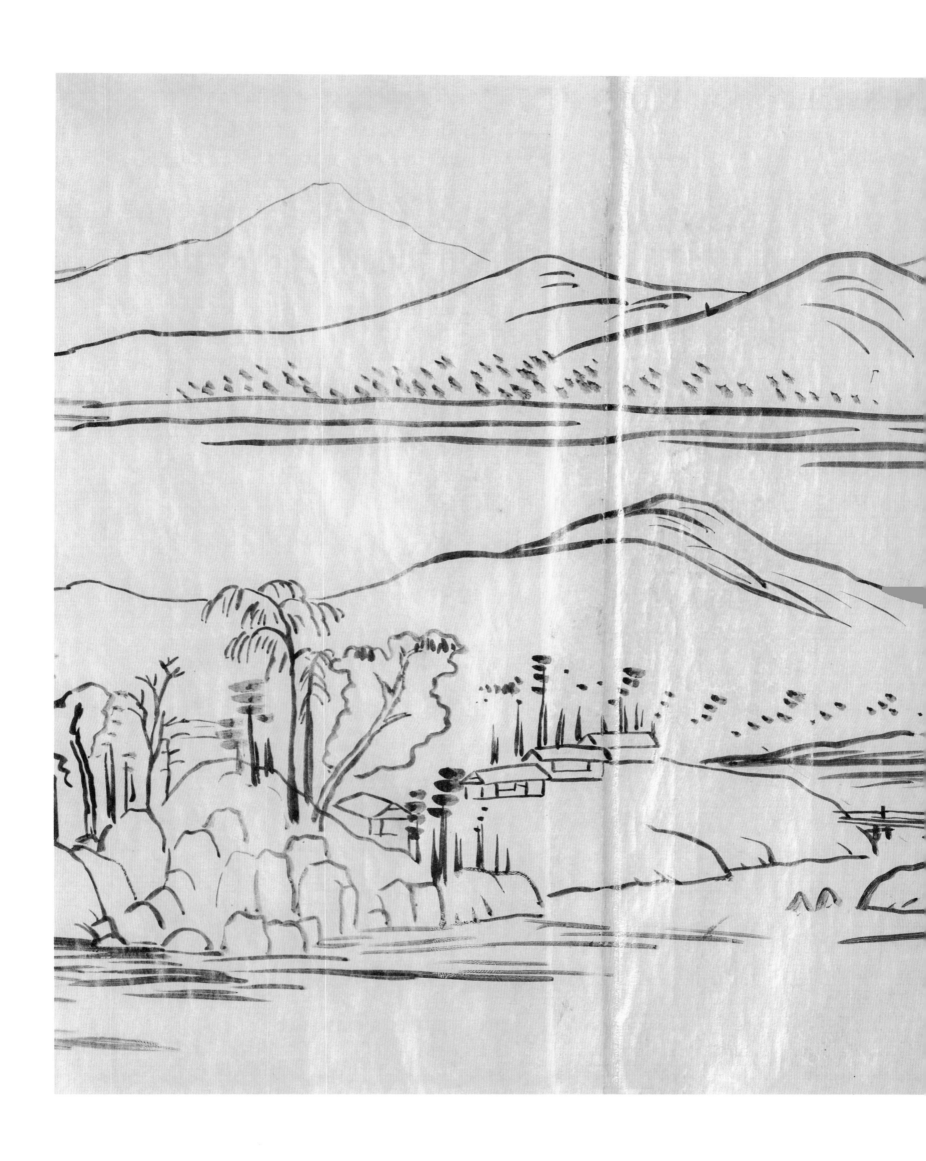

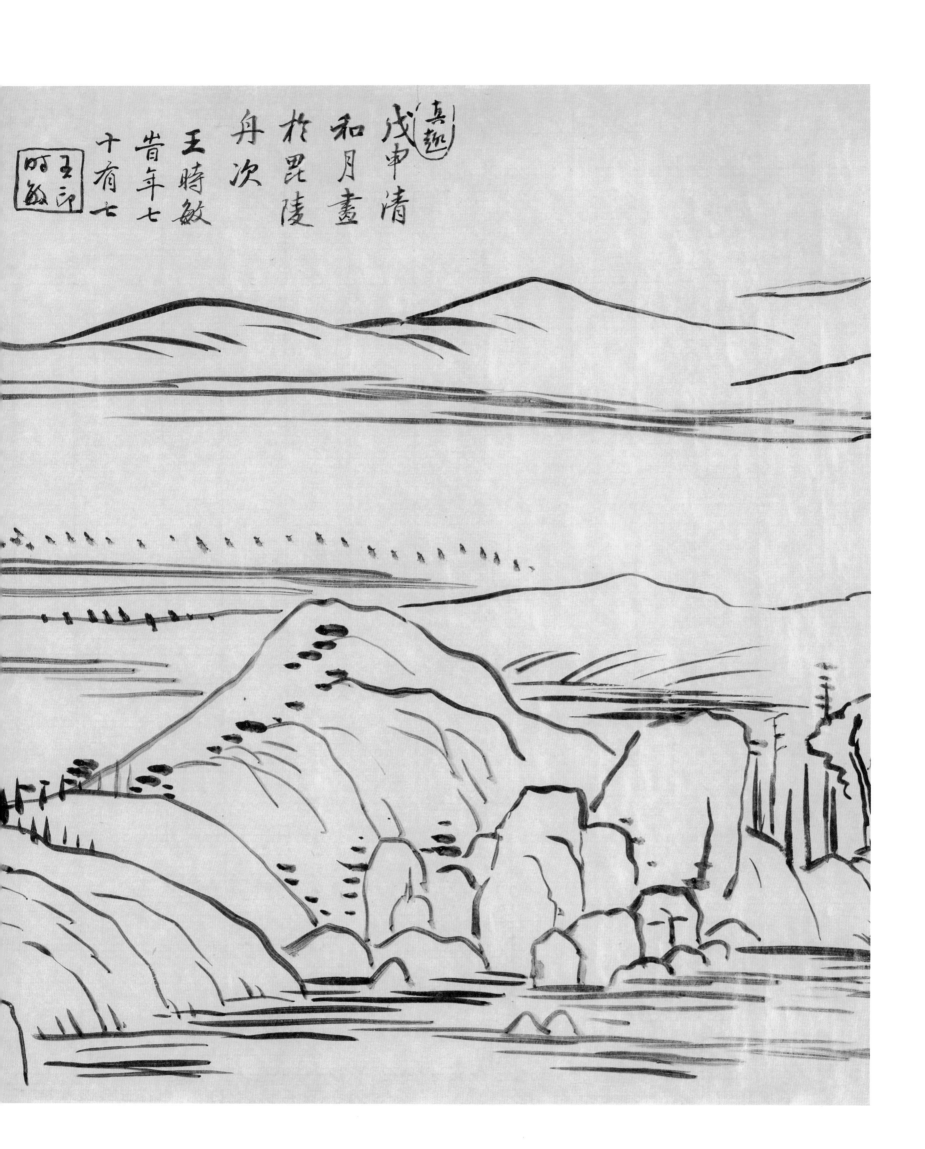

真趣
戊申清
和月畫
於毘陵
舟次
王時敏
當年七
十有七
王印 時敏

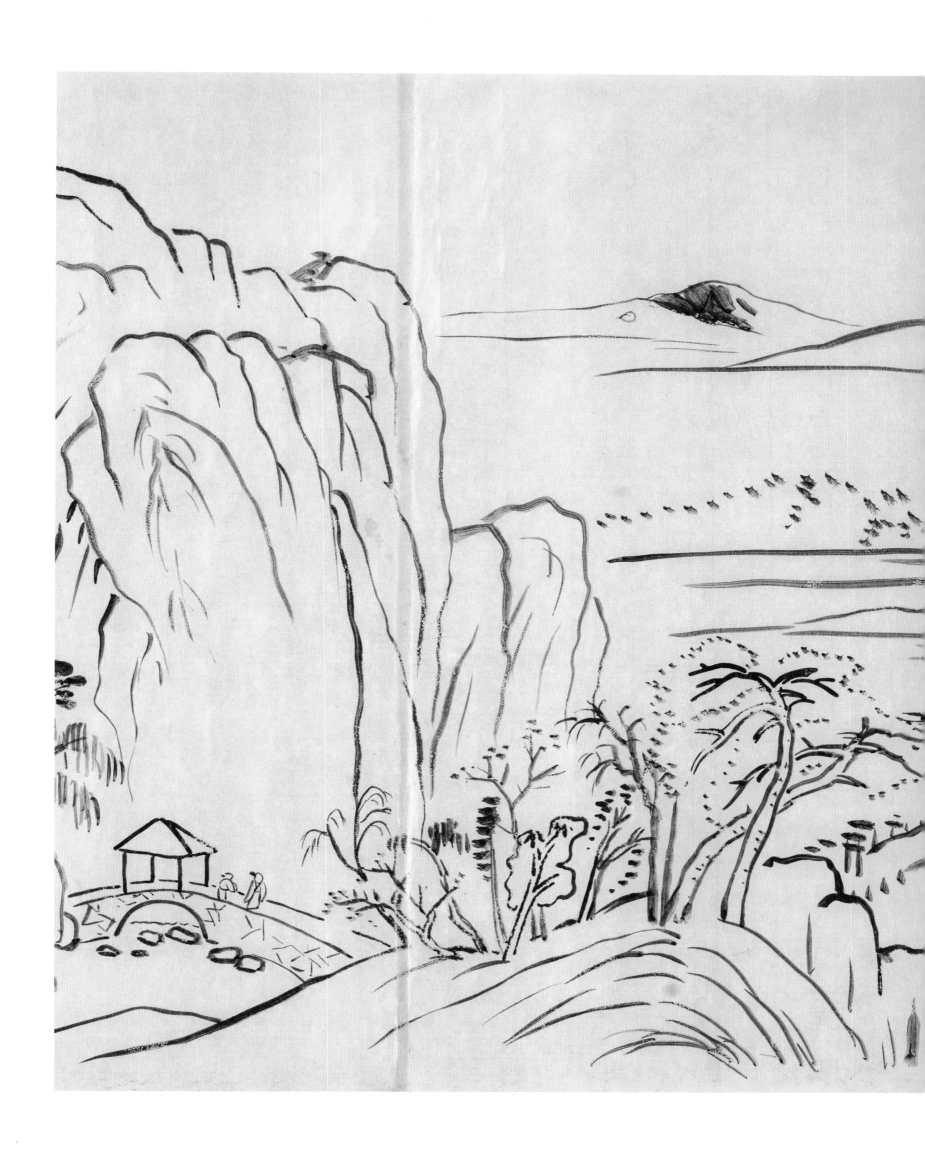

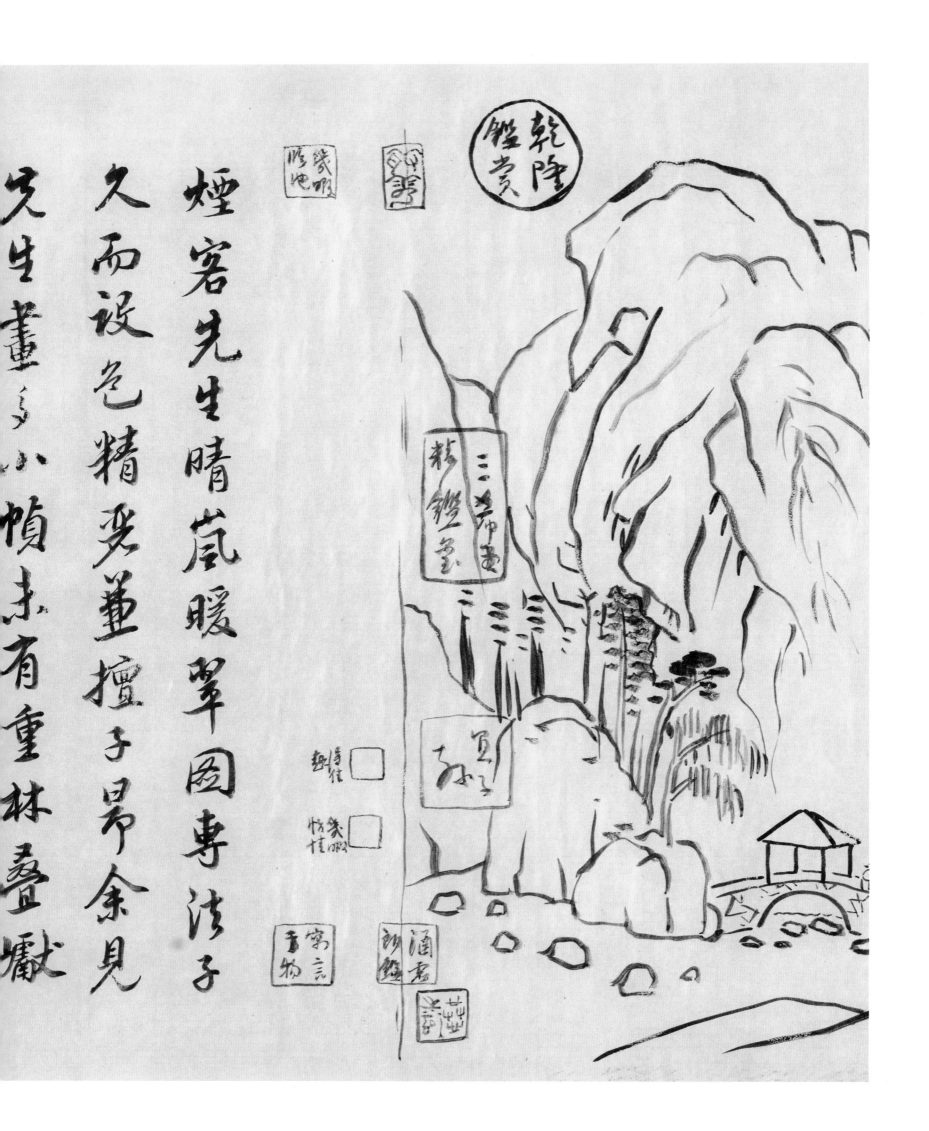

煙客先生晴嵐暖翠圖專清子
久而設色精奕董擅子昜余見
先生畫多小幀未有重林疊巘

此卷老信是先生第一合作於時
先生年已大耋乃精力鮮潤不殊
少年宜其子孫貴盛為國柱石垂
休徇於無窮也已酉五月 恭壽
汸書於梁谿鳳光橋之恒齋

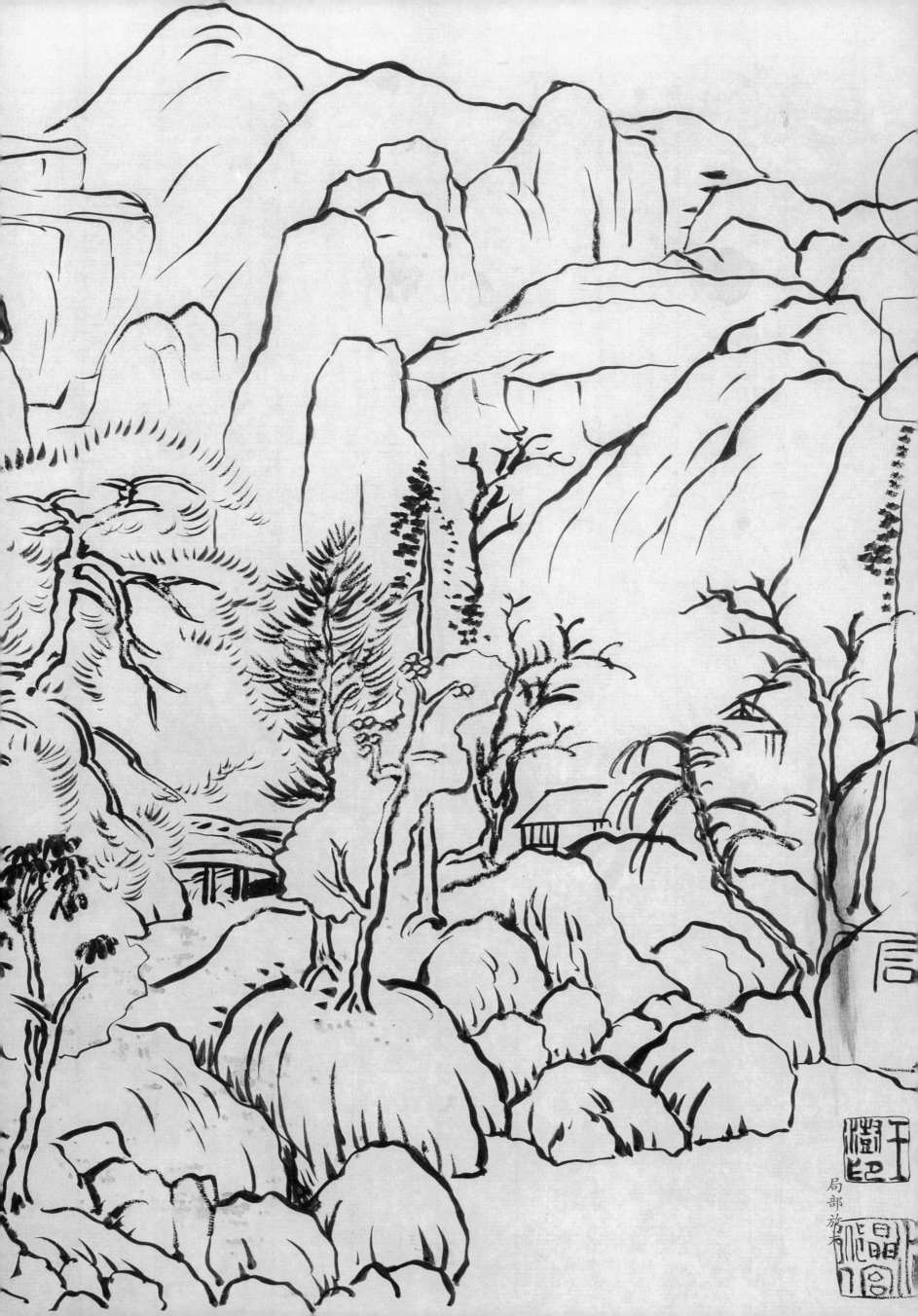

局部
放大

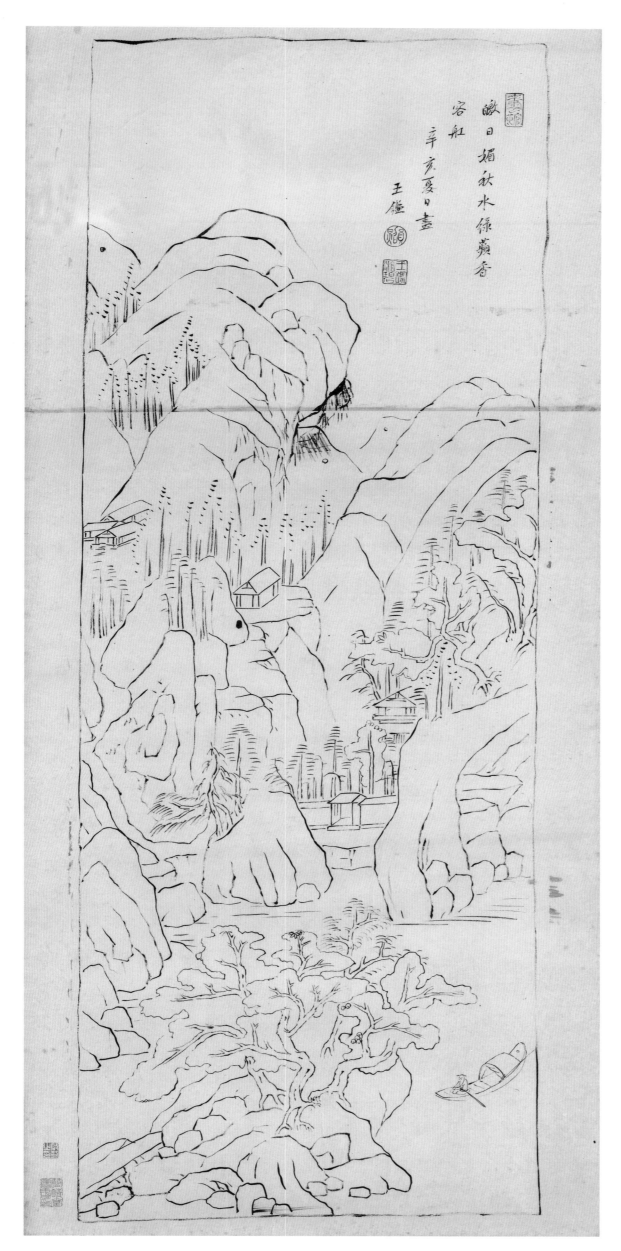

清王鑑山水

横五二厘米 縦一四九厘米

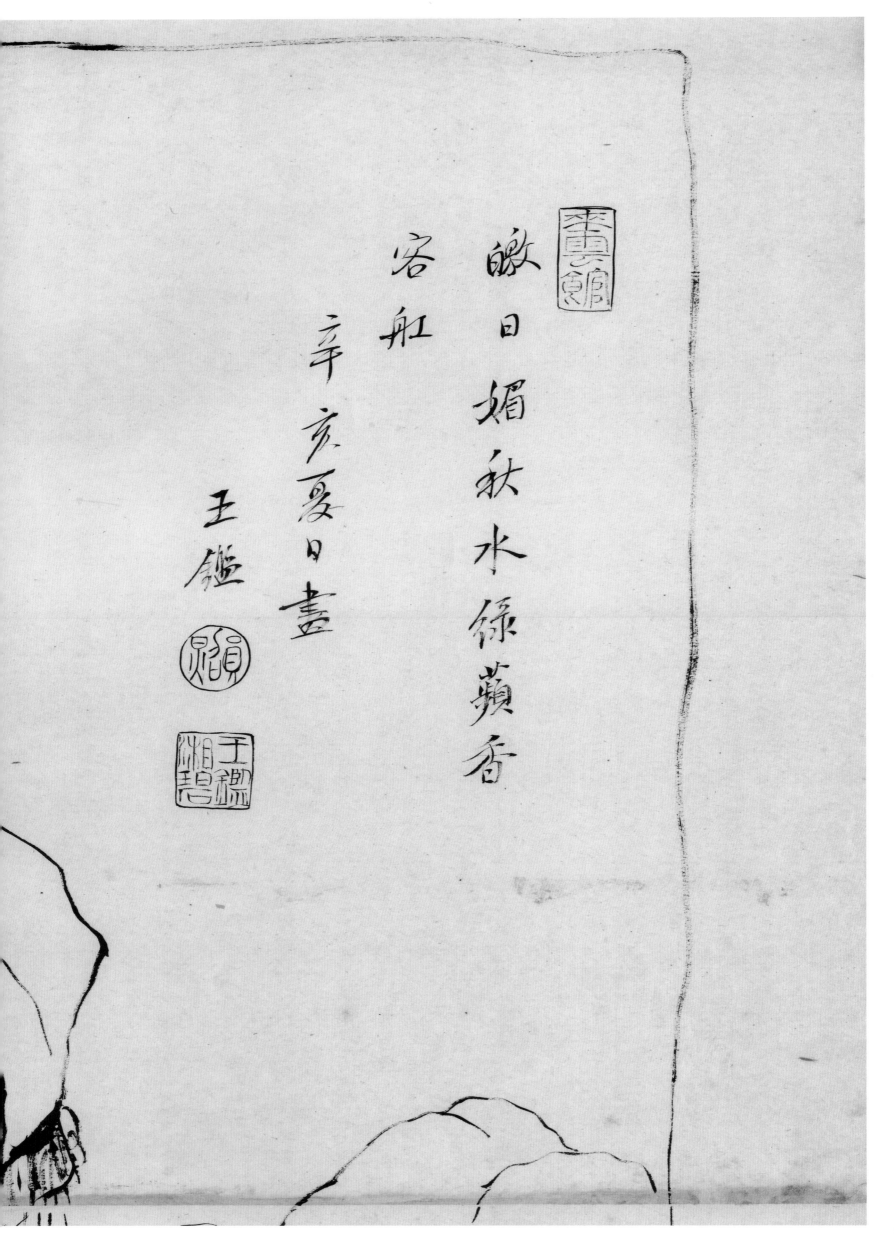

皦日媚秋水綠蘋顏香

容舡

辛亥夏日畫

王鑑

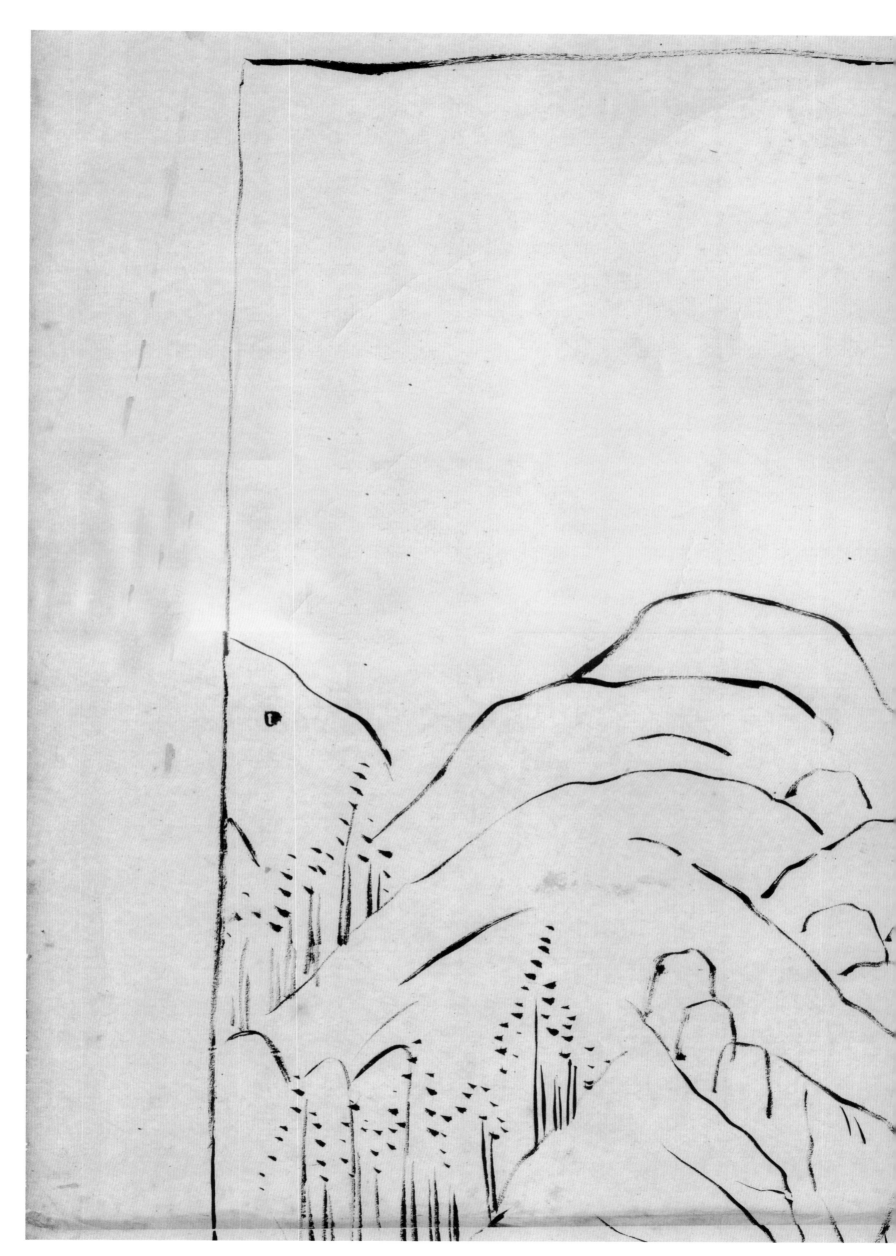

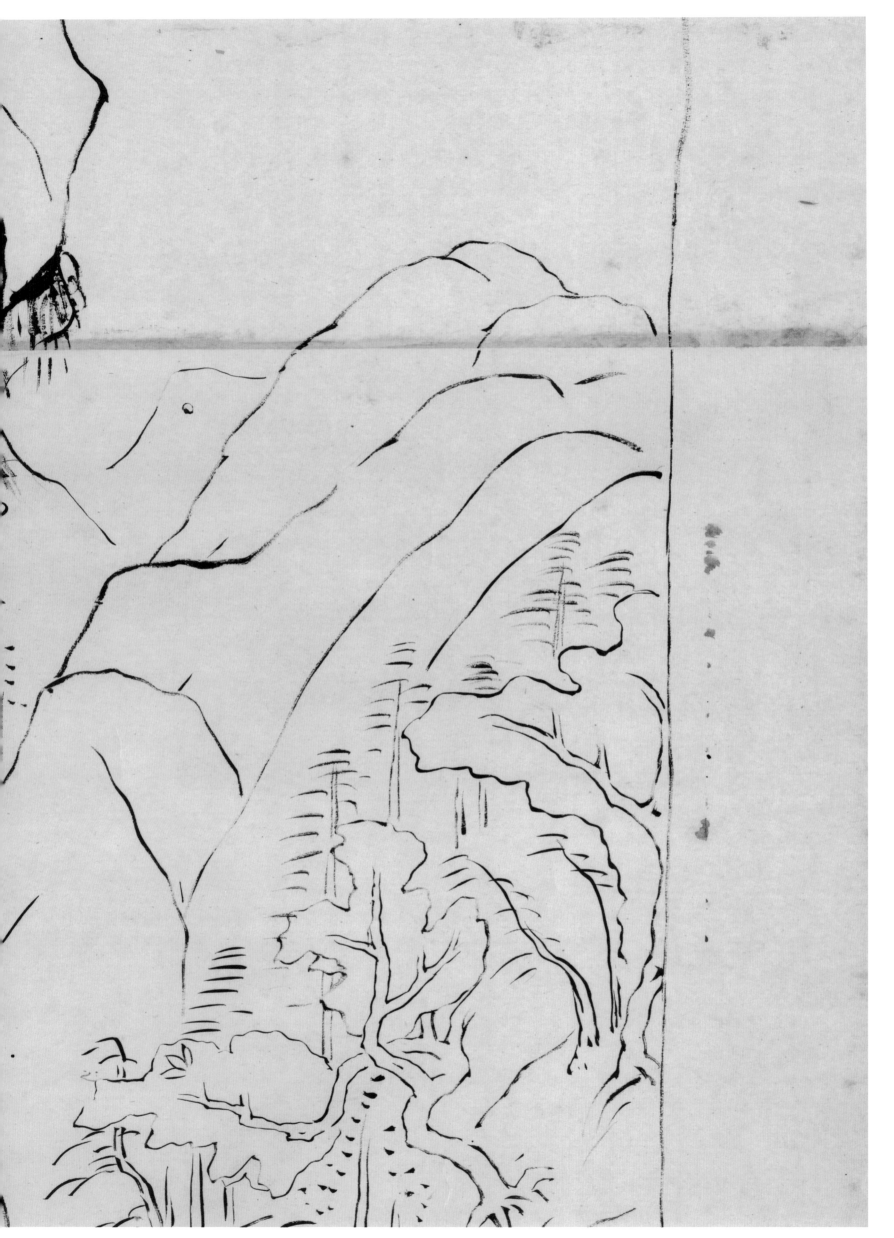

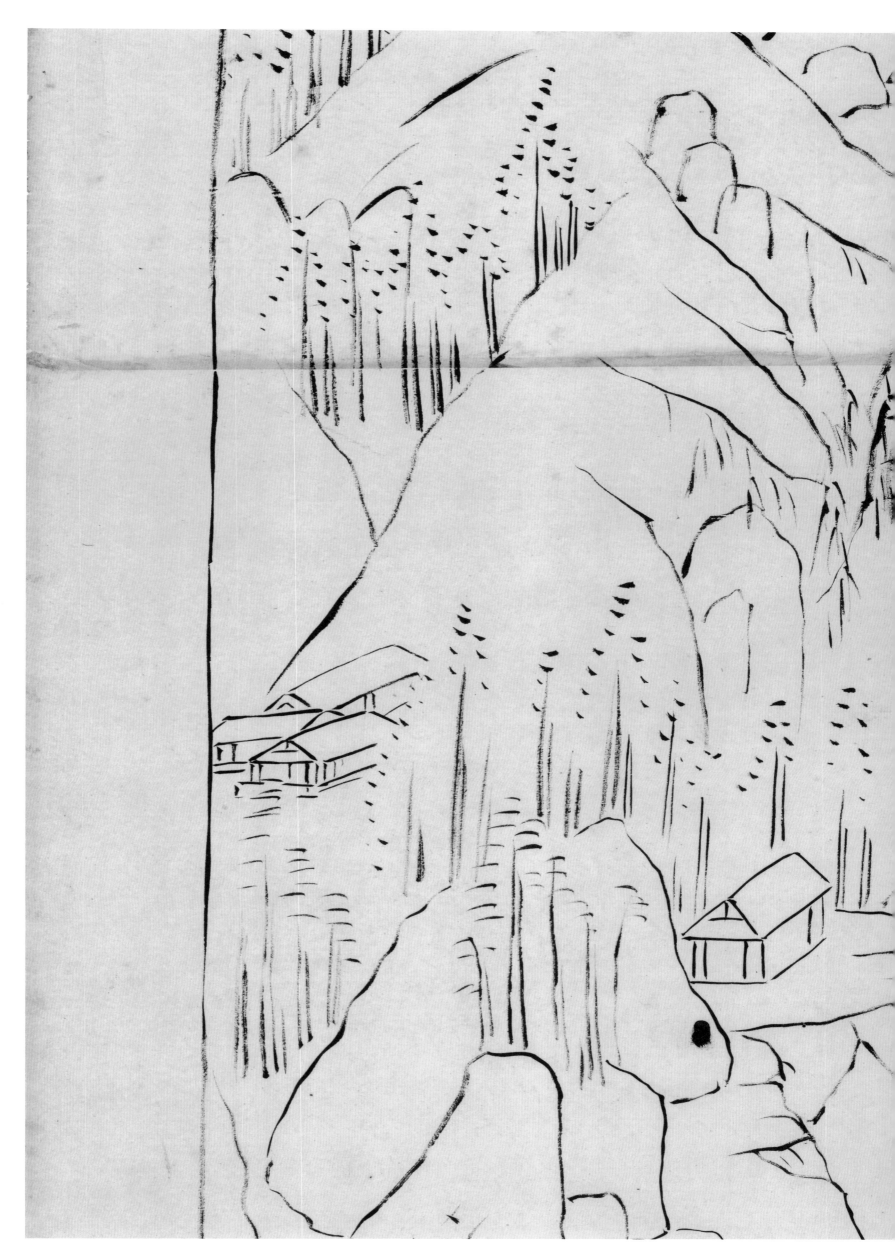

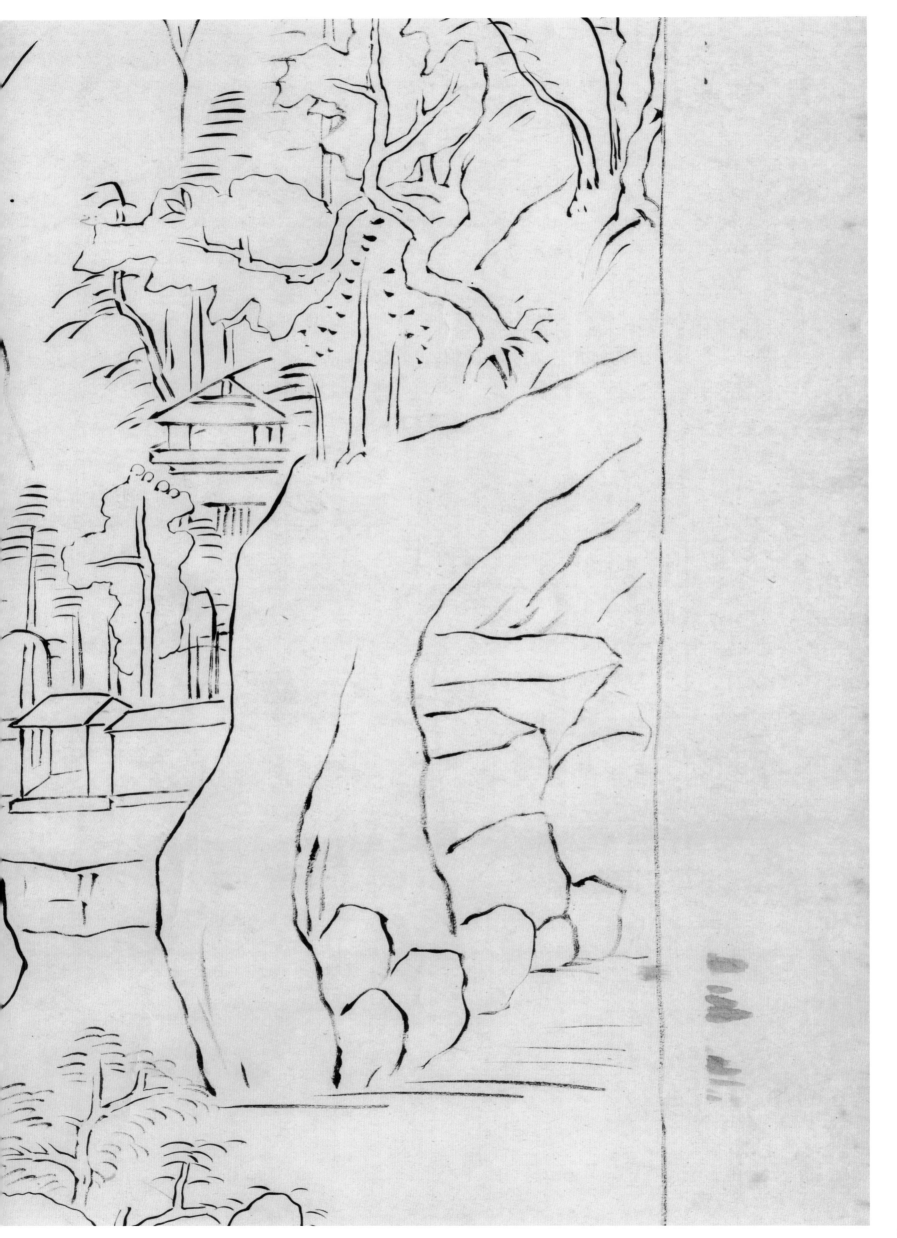

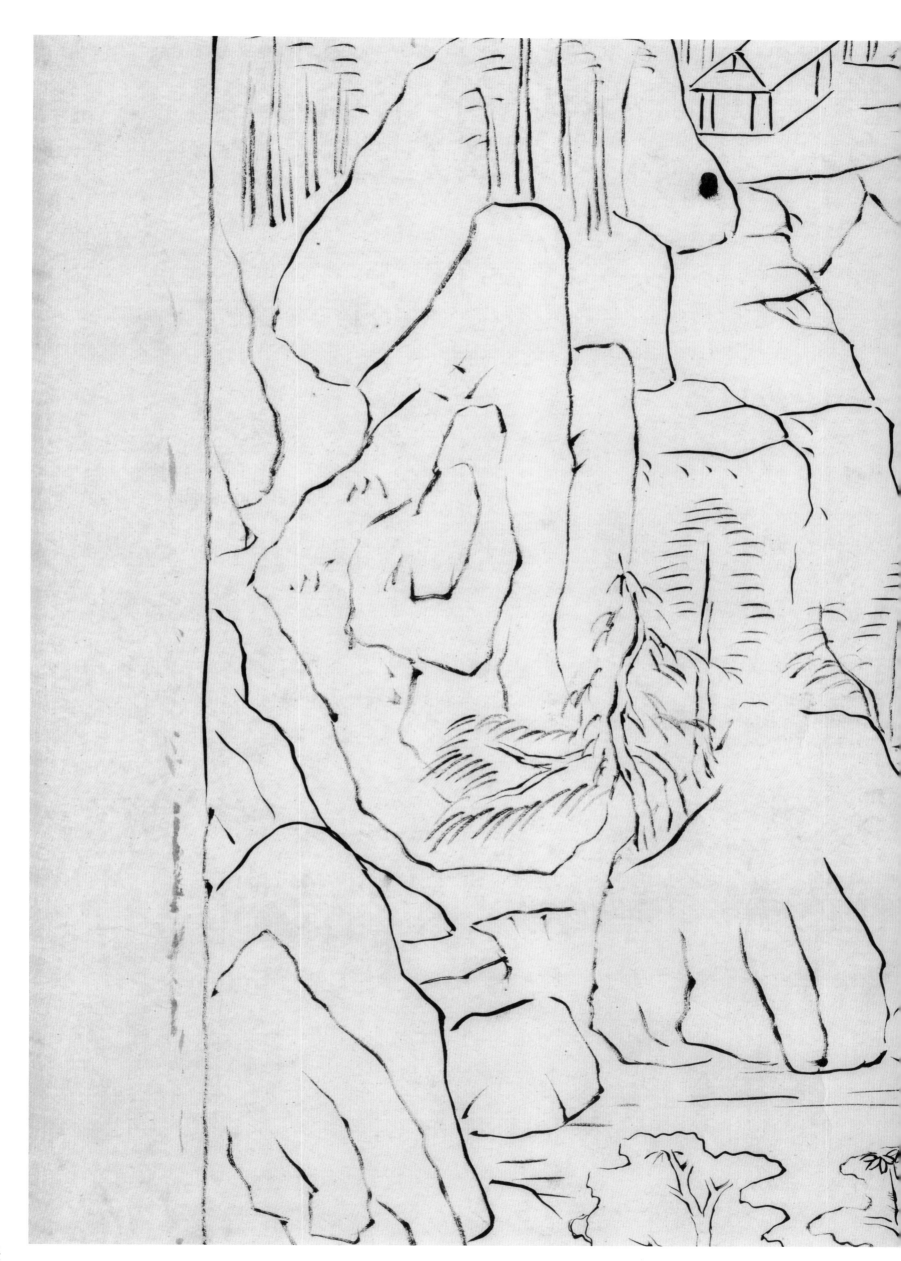

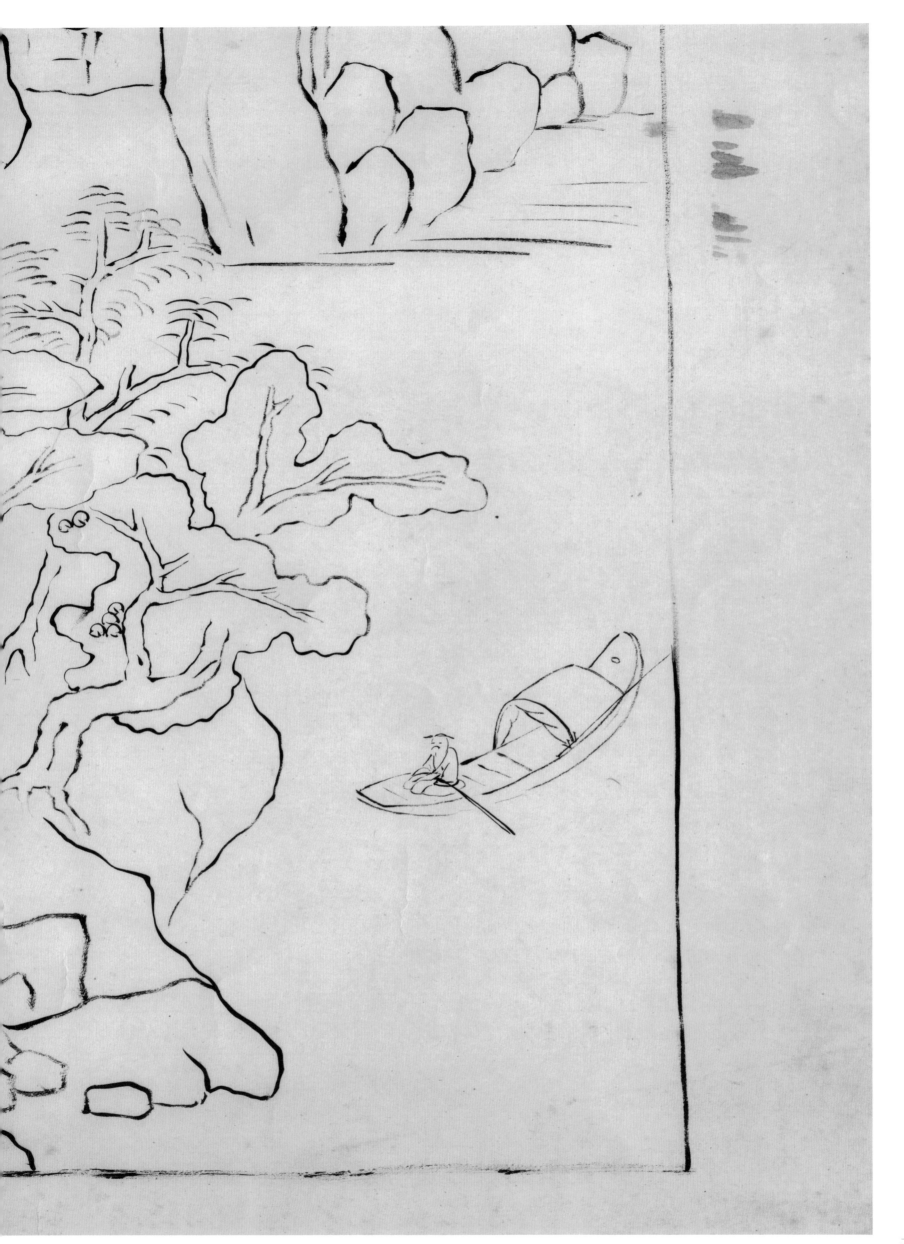

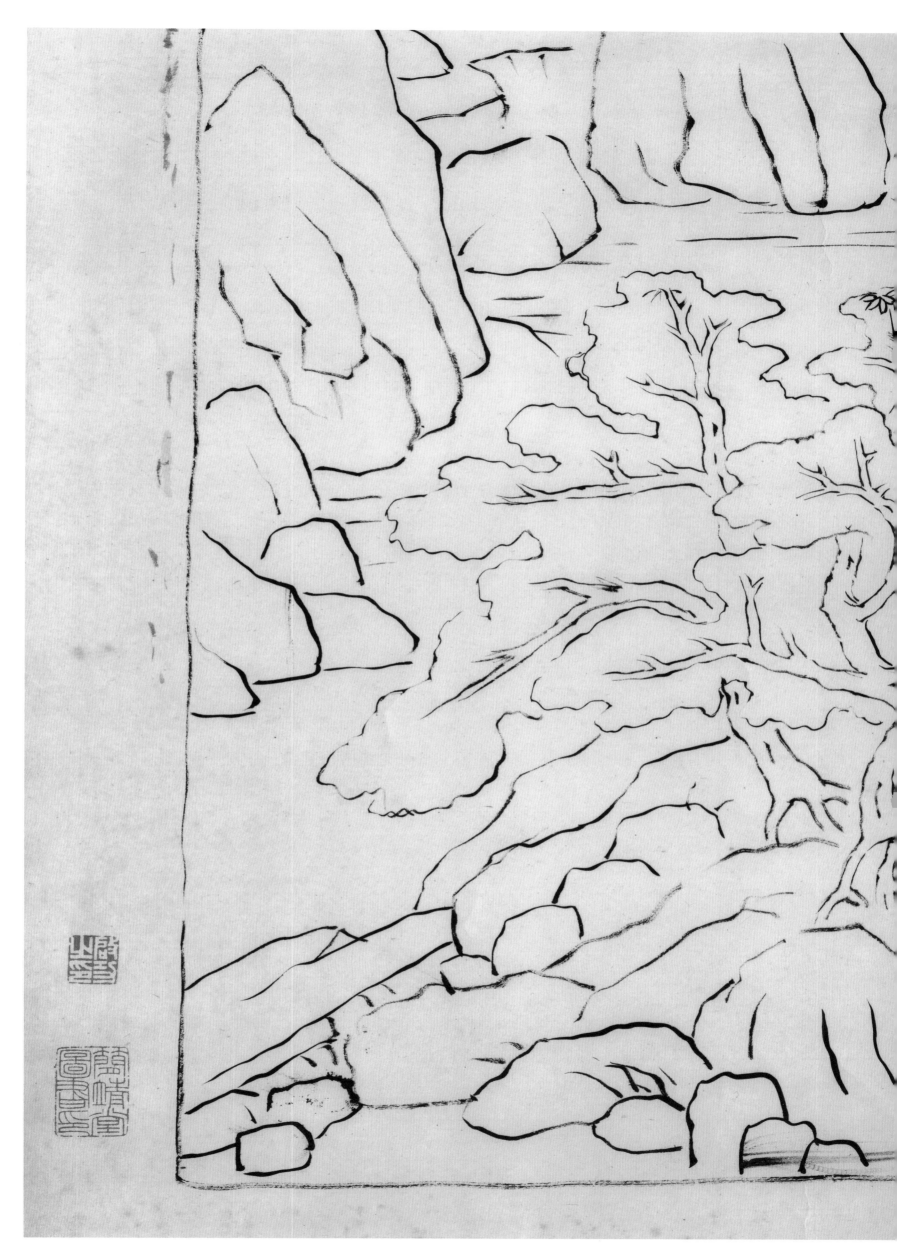

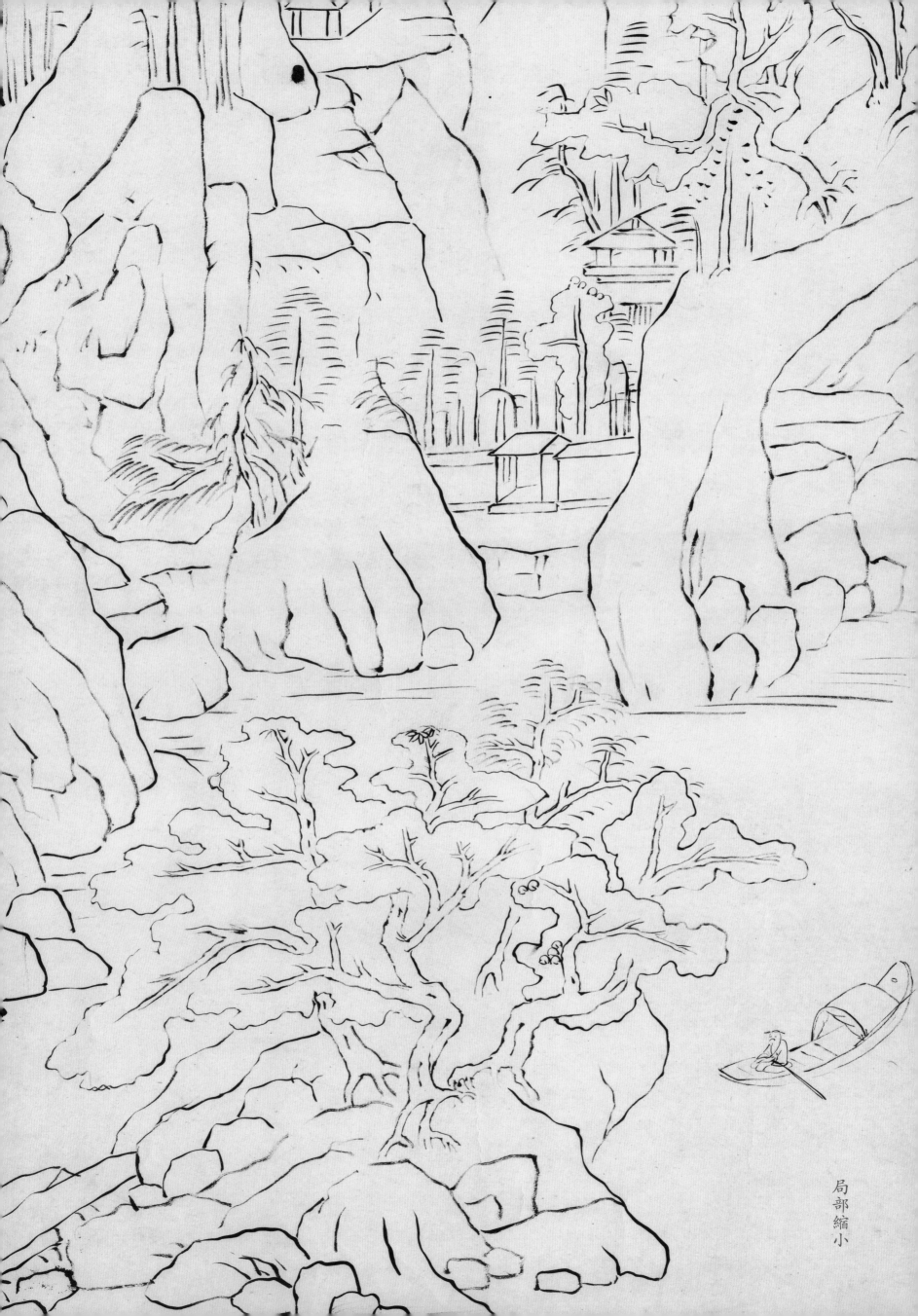

局部缩小

複嶺紆迴變人家懷樹�
微雅子到溪靜茫慶逢歲節
占芳草暑番班遠錢不須尋
谷口已遠白雲封　士標並題

清查士標山水

橫五二厘米　縱一二〇點五厘米

複嶺行迴雲人家煙樹重　　徑

微進子到溪靜荒麋逢歲節

占芳草暑居能遠鐘不須尋

谷口已遺白雲村　土標真意

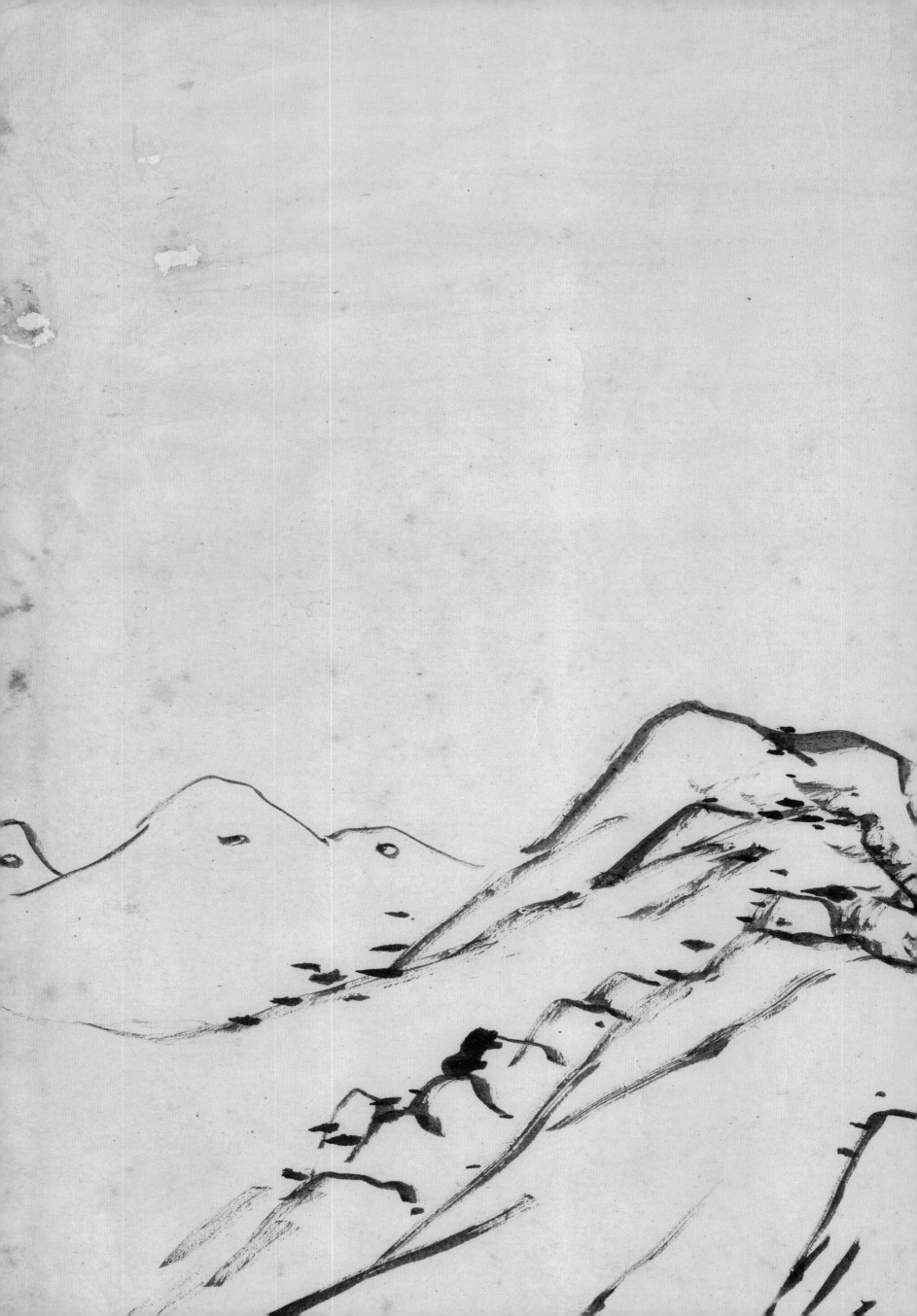

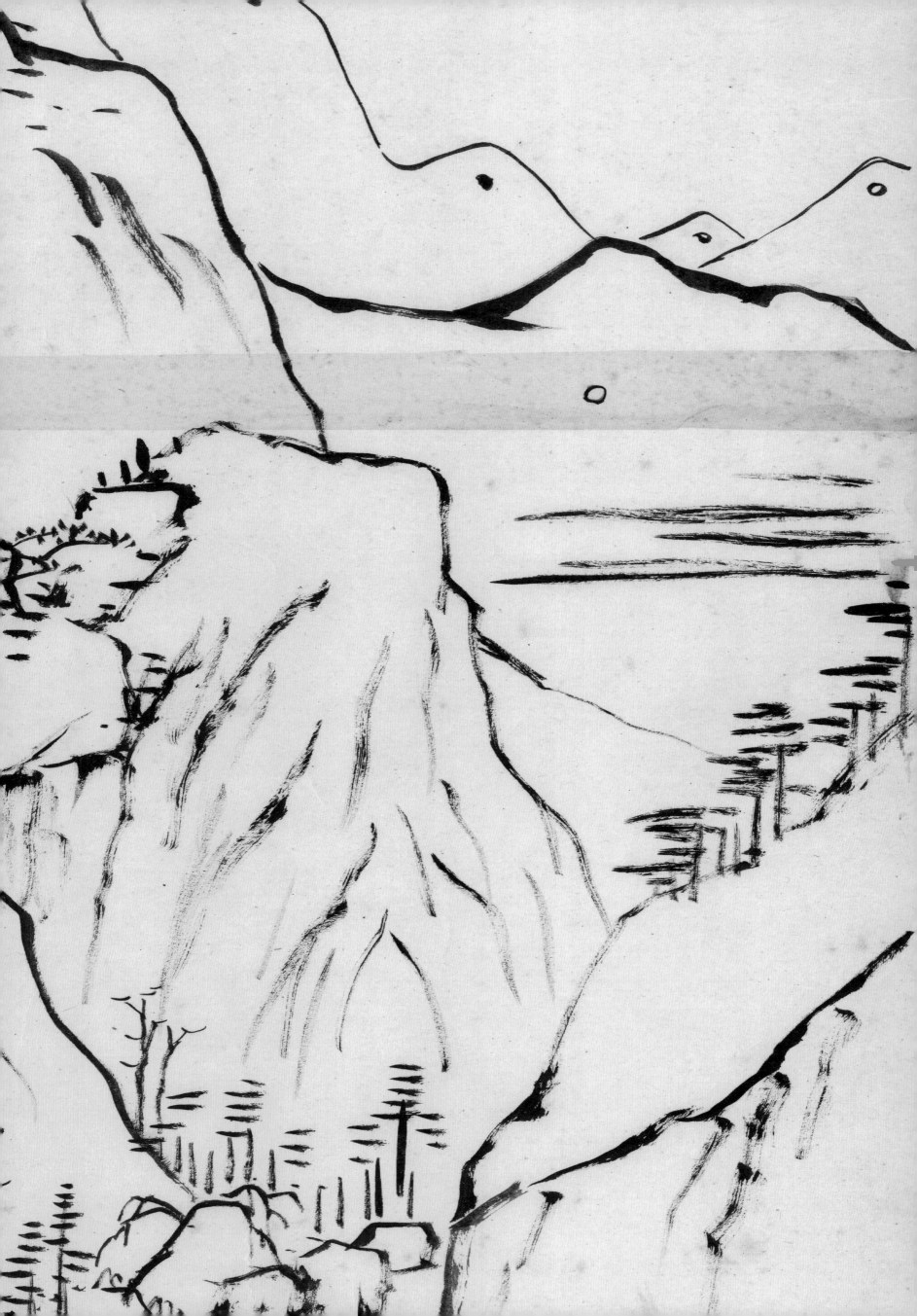

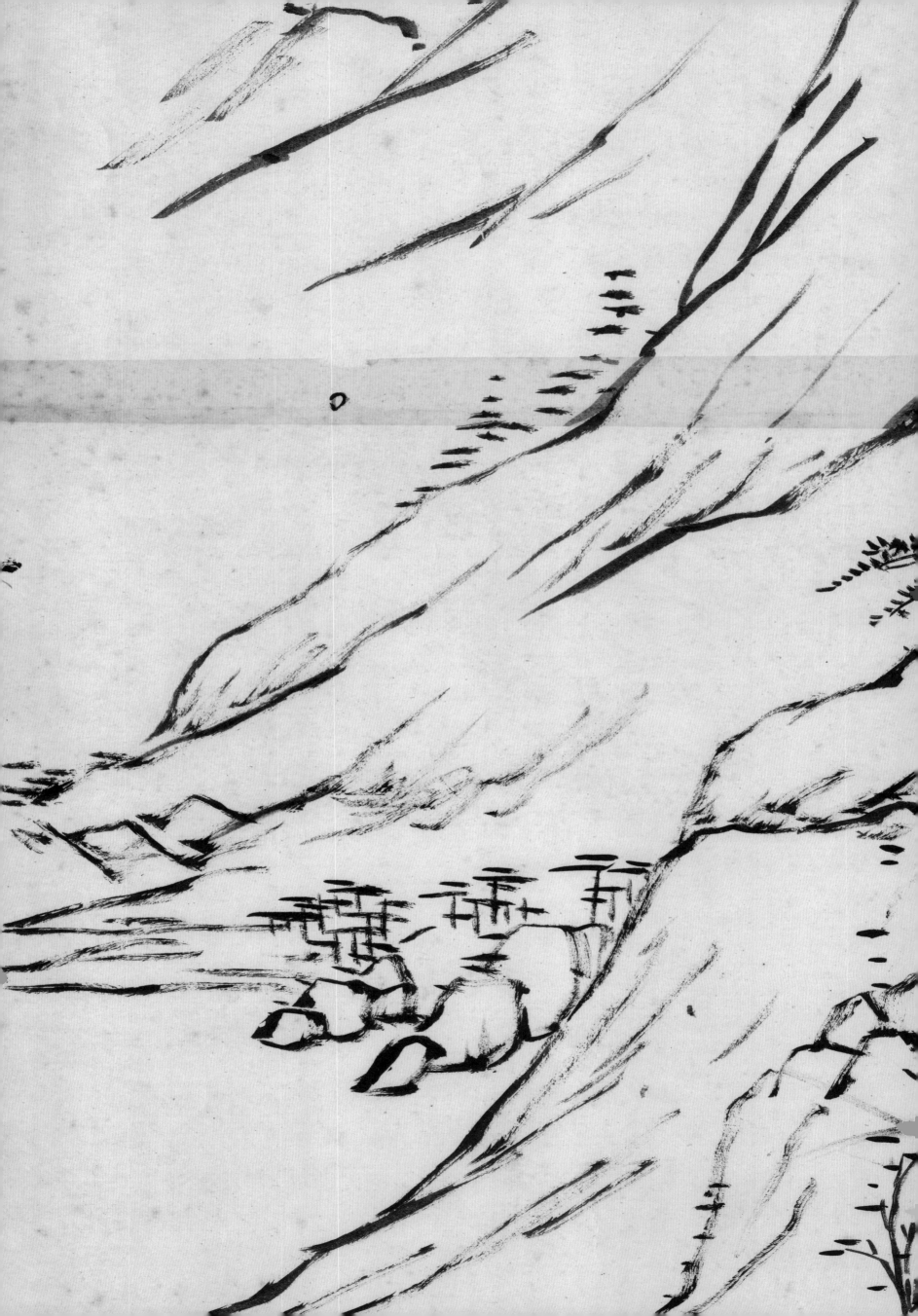

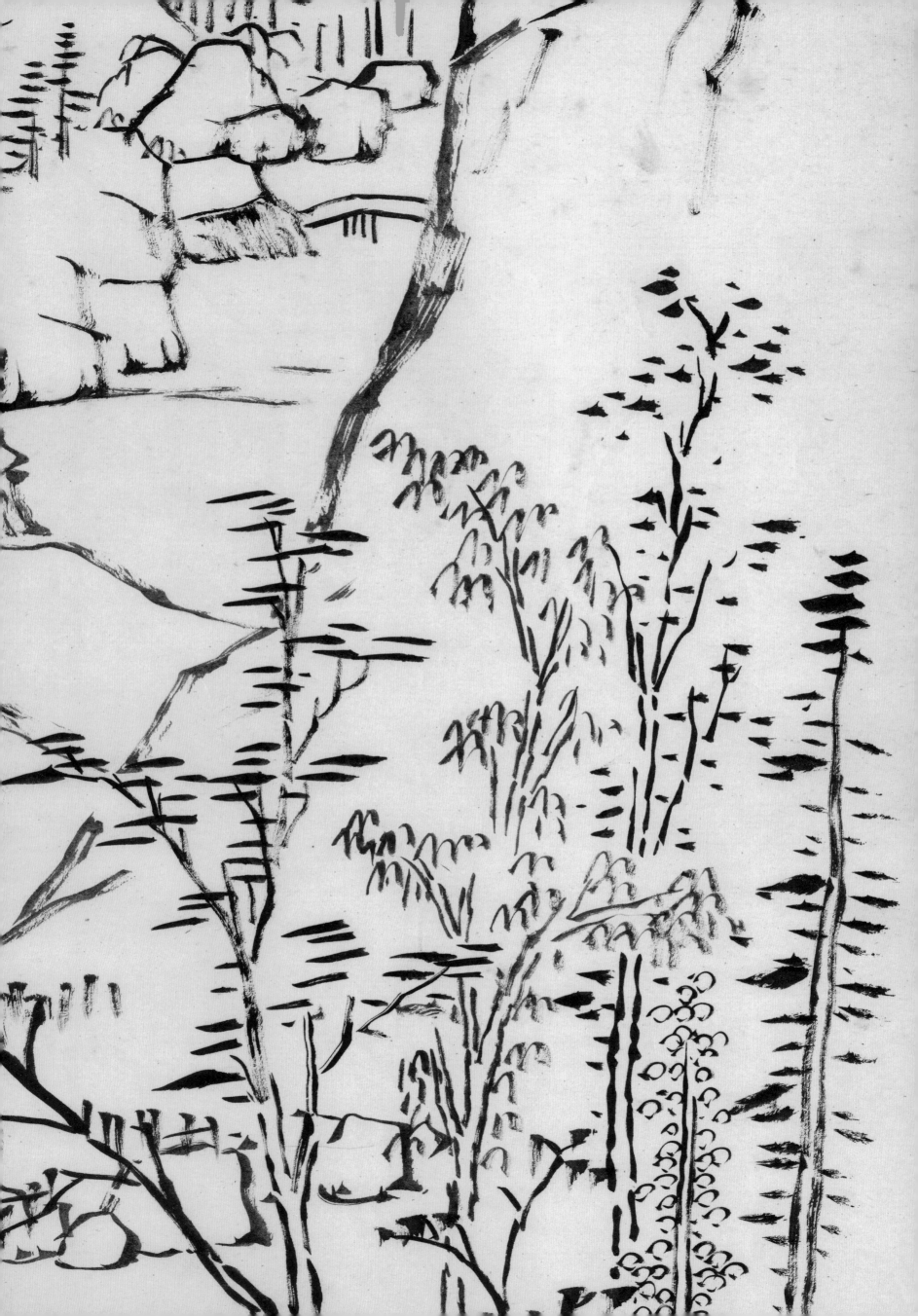

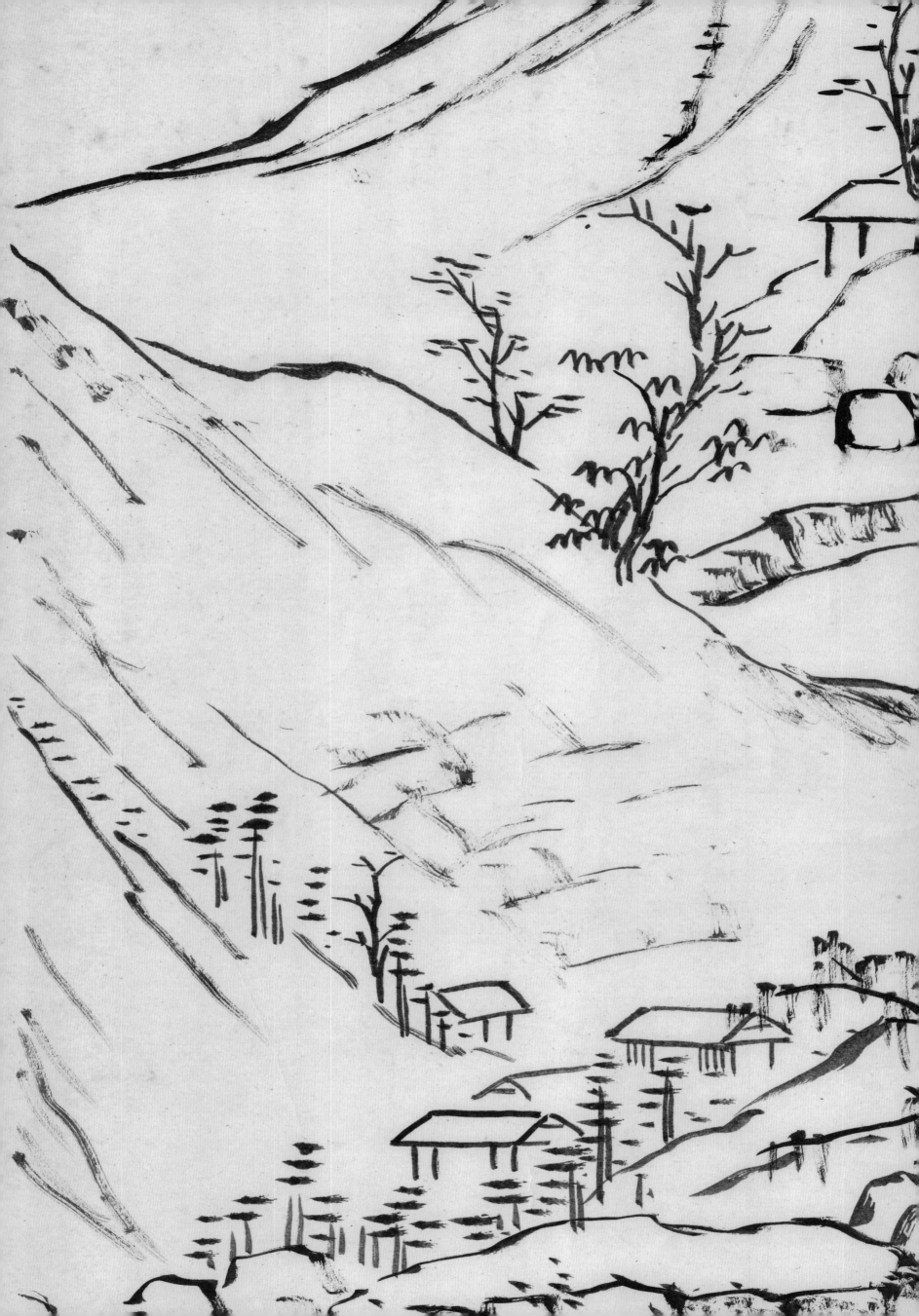

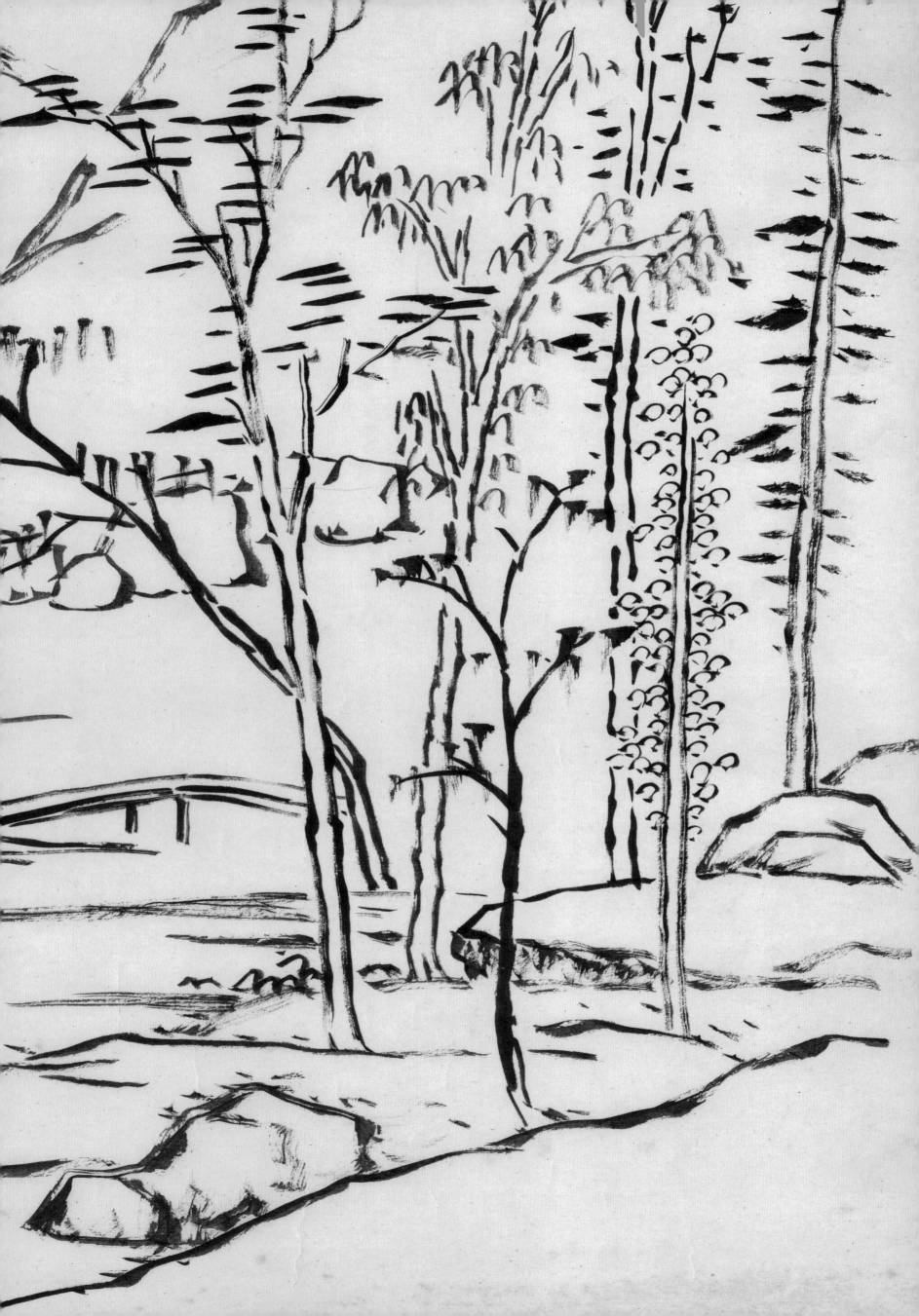

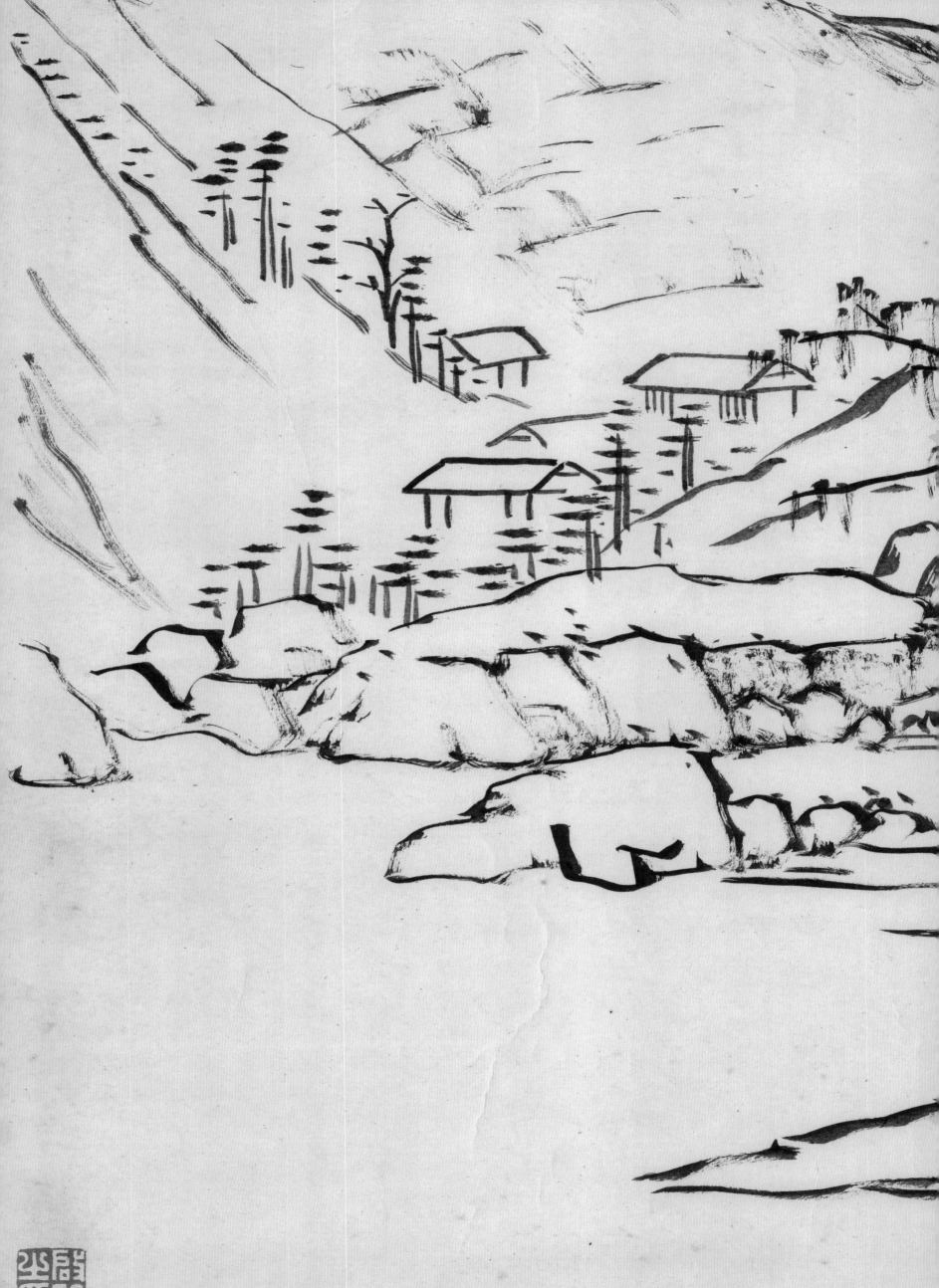

複嶺紆迴变人家煙樹重種

徵雅子到溪静荒麋逢歲節

占芳草暑辱匪遠鑽不須尋

谷口已遺白雲封 土標真意

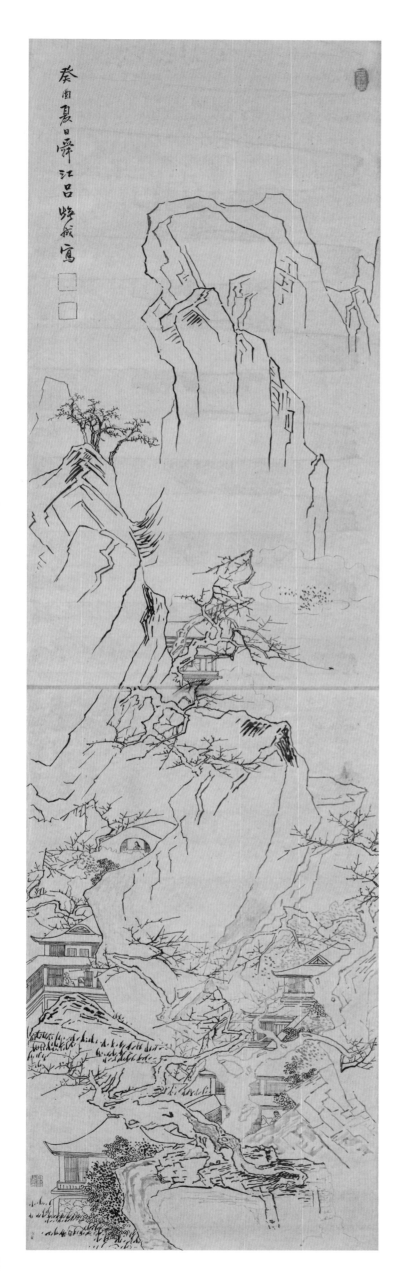

清呂煥成山水

横四〇點二厘米　縱一四三厘米

癸酉夏日舜江呂姪藏寫

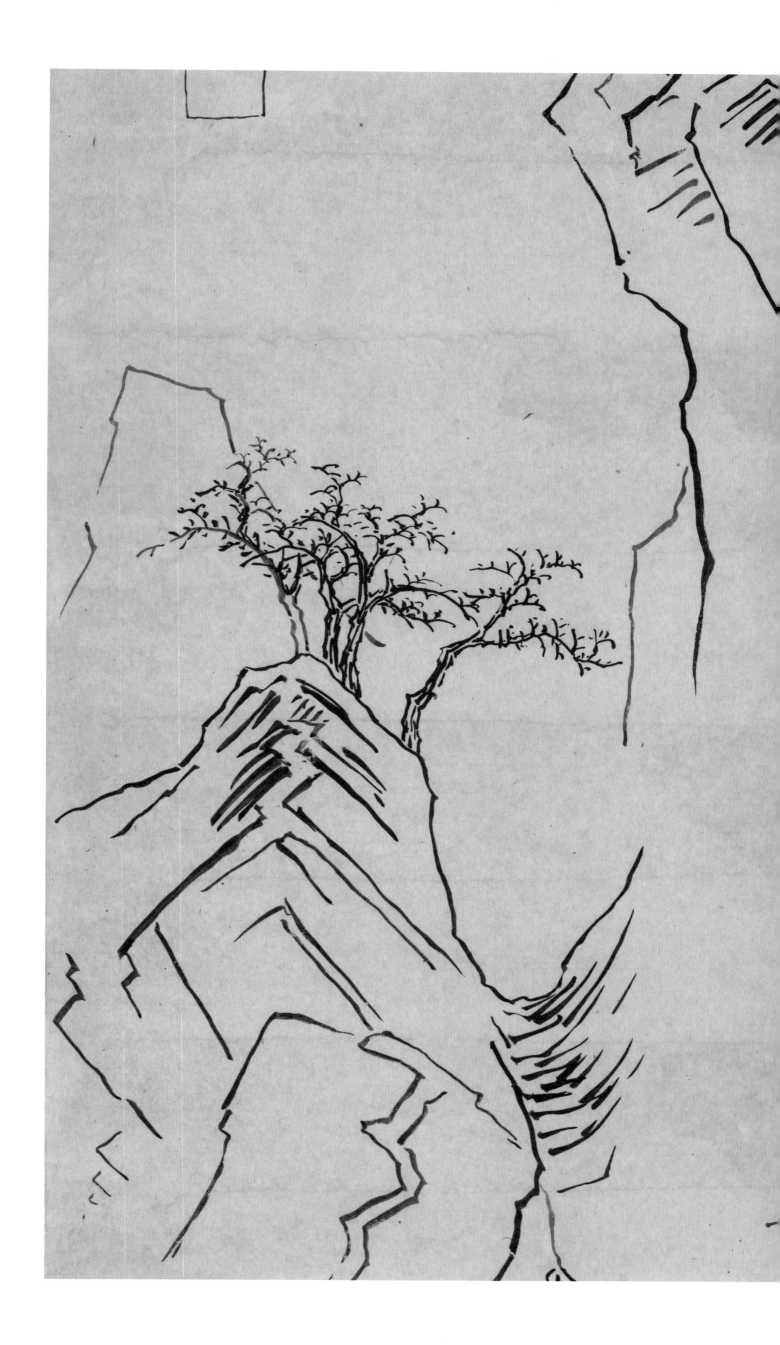

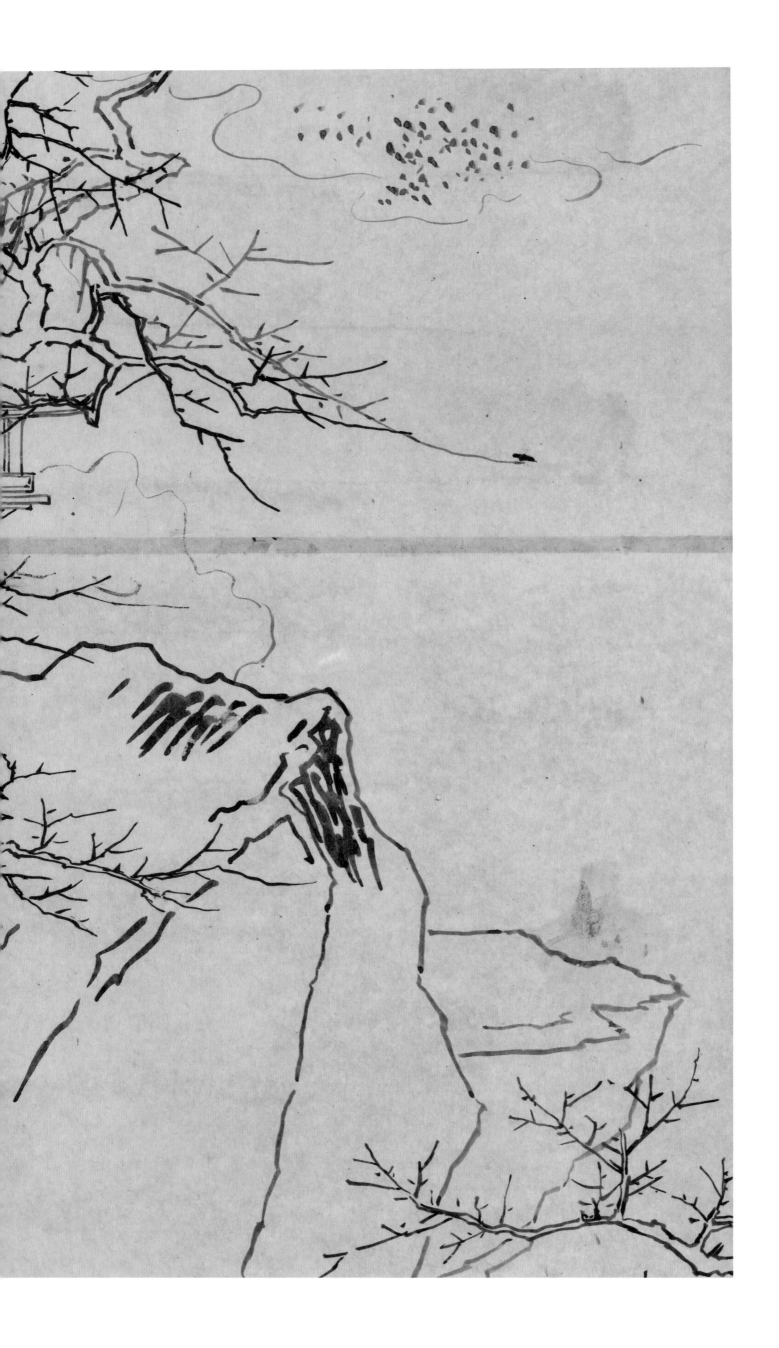

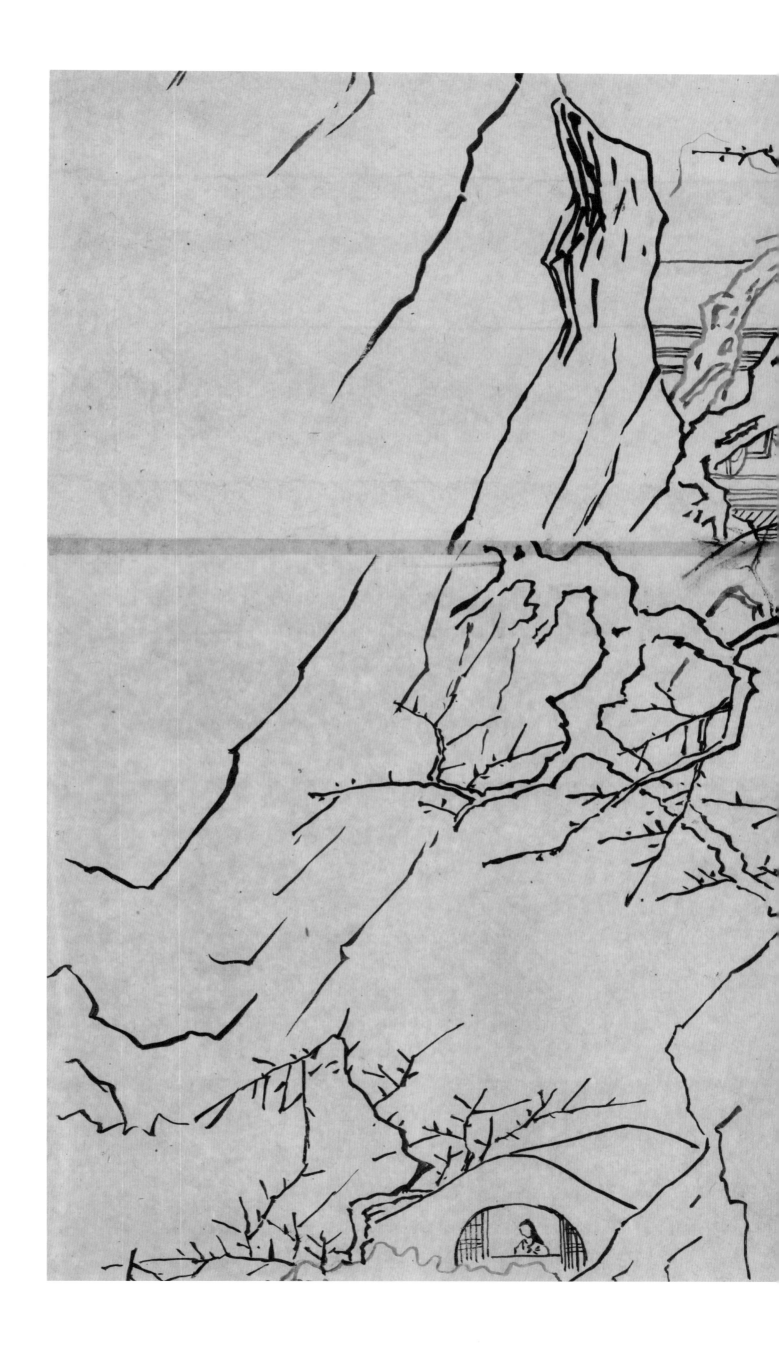

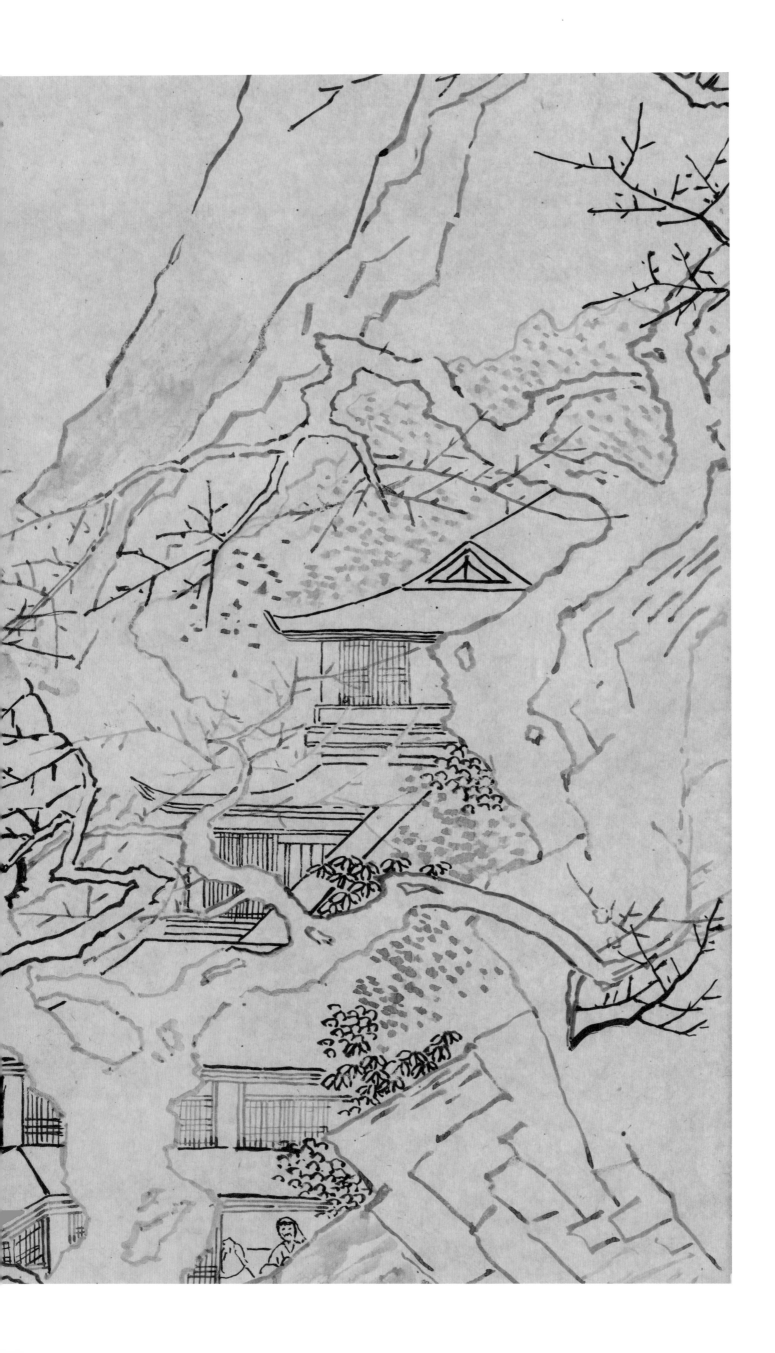

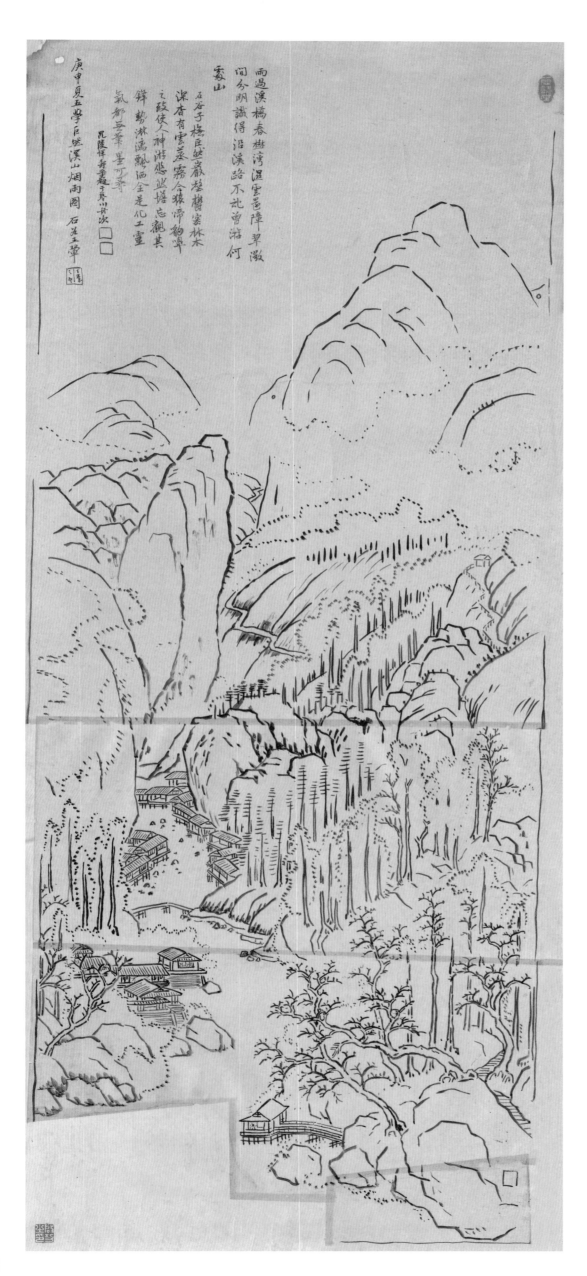

清王翬《谿山烟雨圖》

横五一厘米　縱一一九點八厘米

原作紙本，今藏首都博物館。

雨過溪橋春樹灣溫雲罨障翠微

間分明識得沿溪路不坐曾游何

霧山

石谷子橅巨然巖壑樹密林木

深杳有雲蒸霧合猿啼豹嗥

之致使人神游悠然墻忘觀其

鋒勢淋漓飄洒全是化工靈

氣都妄筆墨可尋

毘陵惲壽平題于琴川舟次 □□

庚申夏五學巨然溪山烟雨圖 石谷王翬

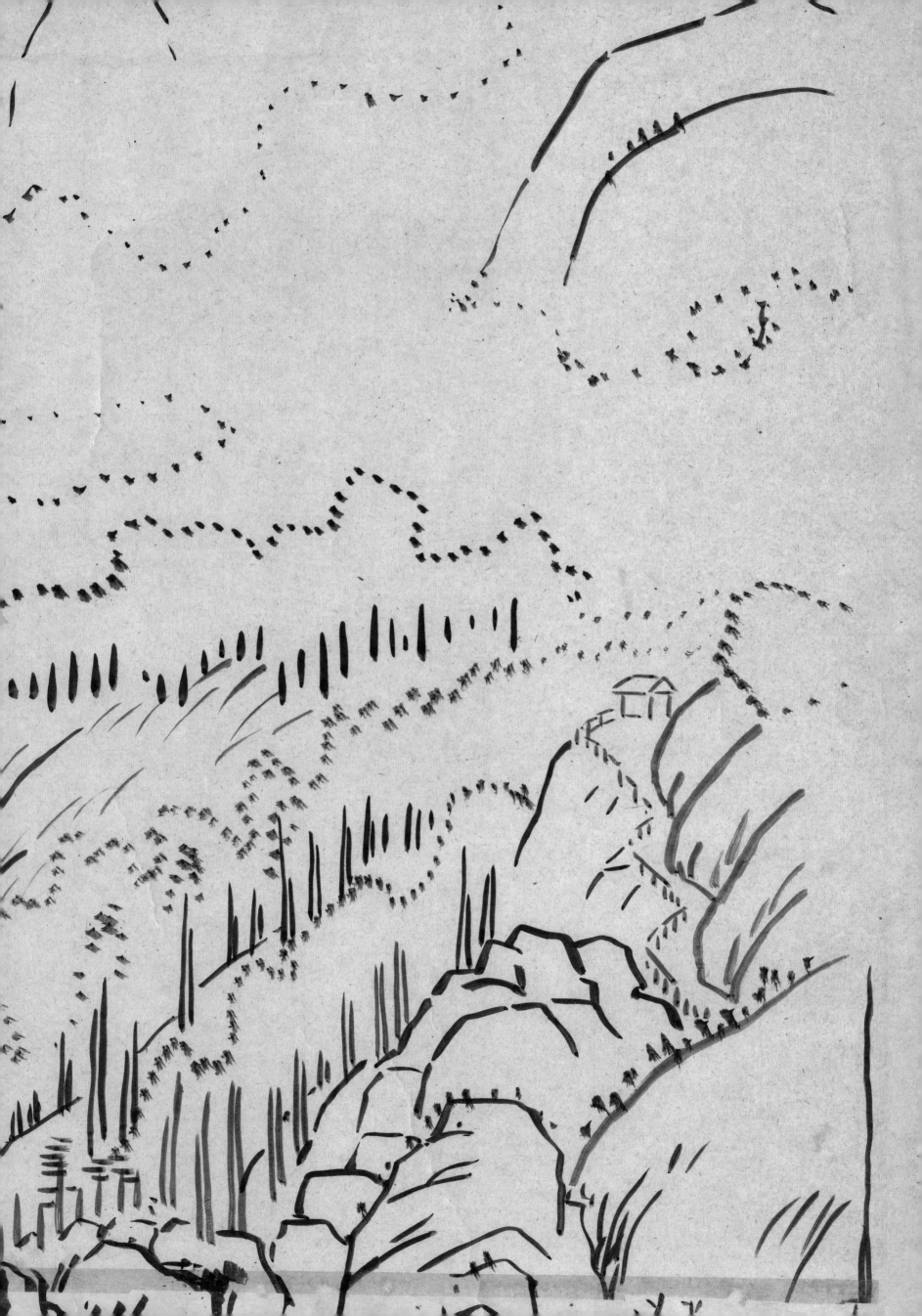

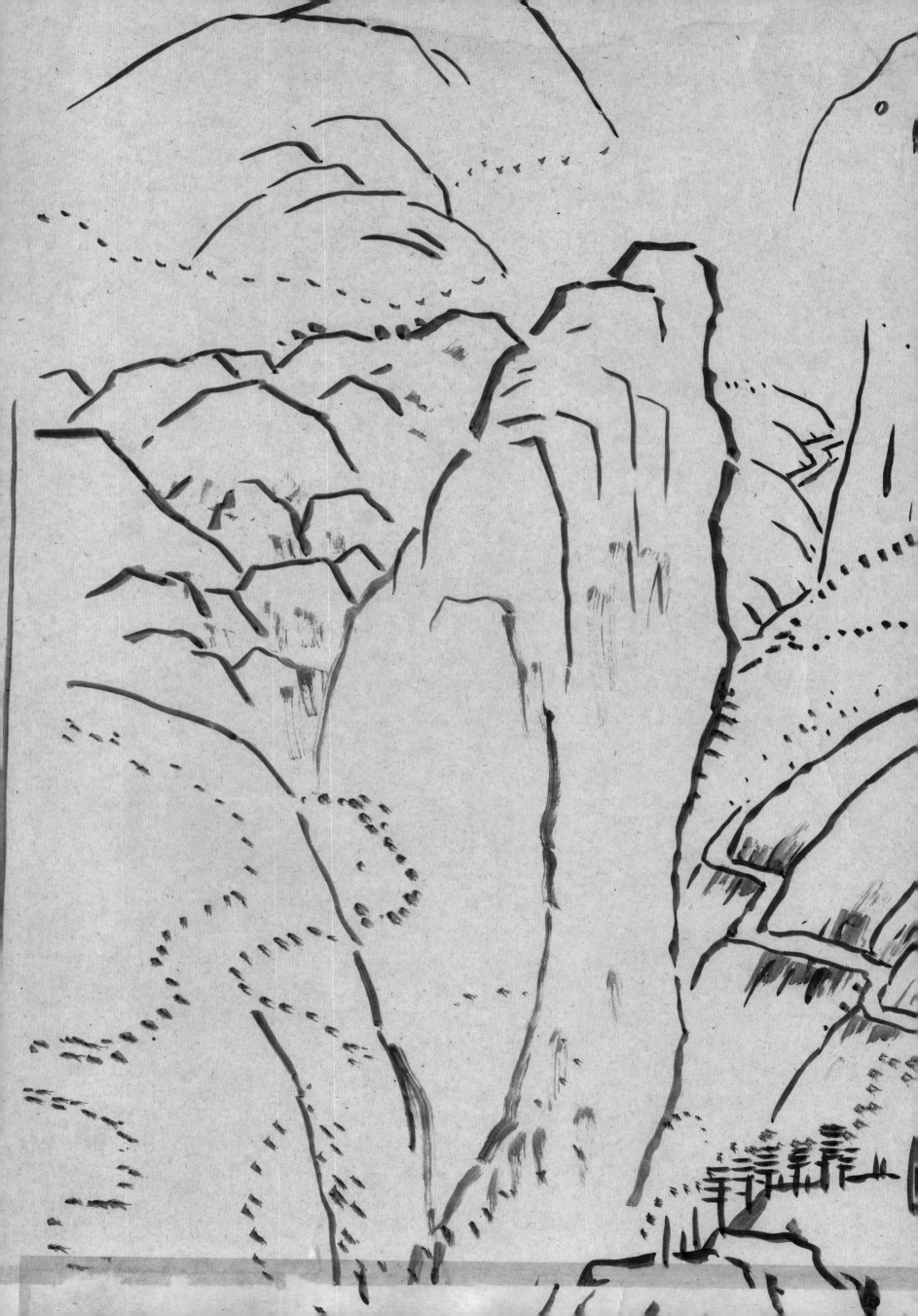

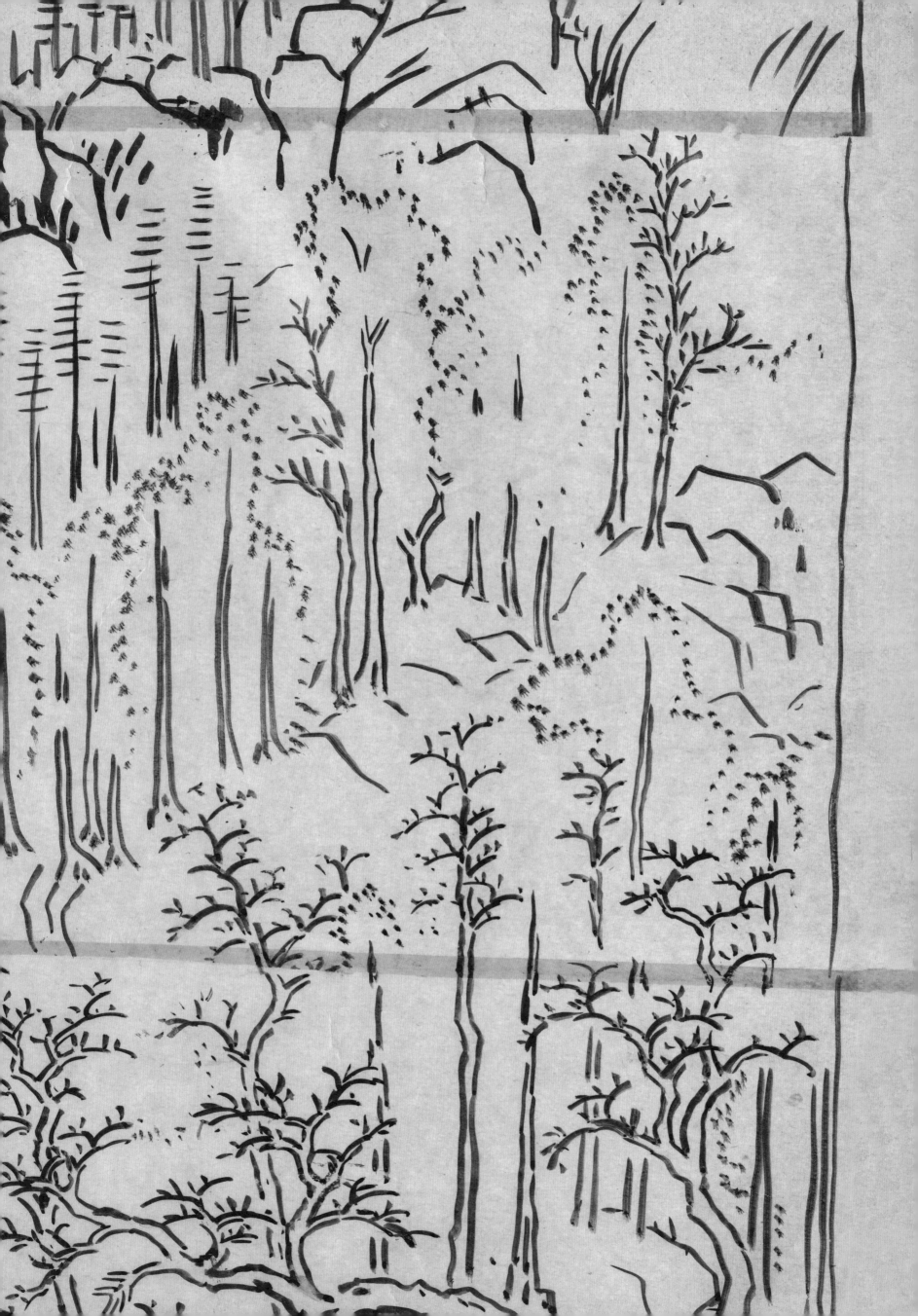

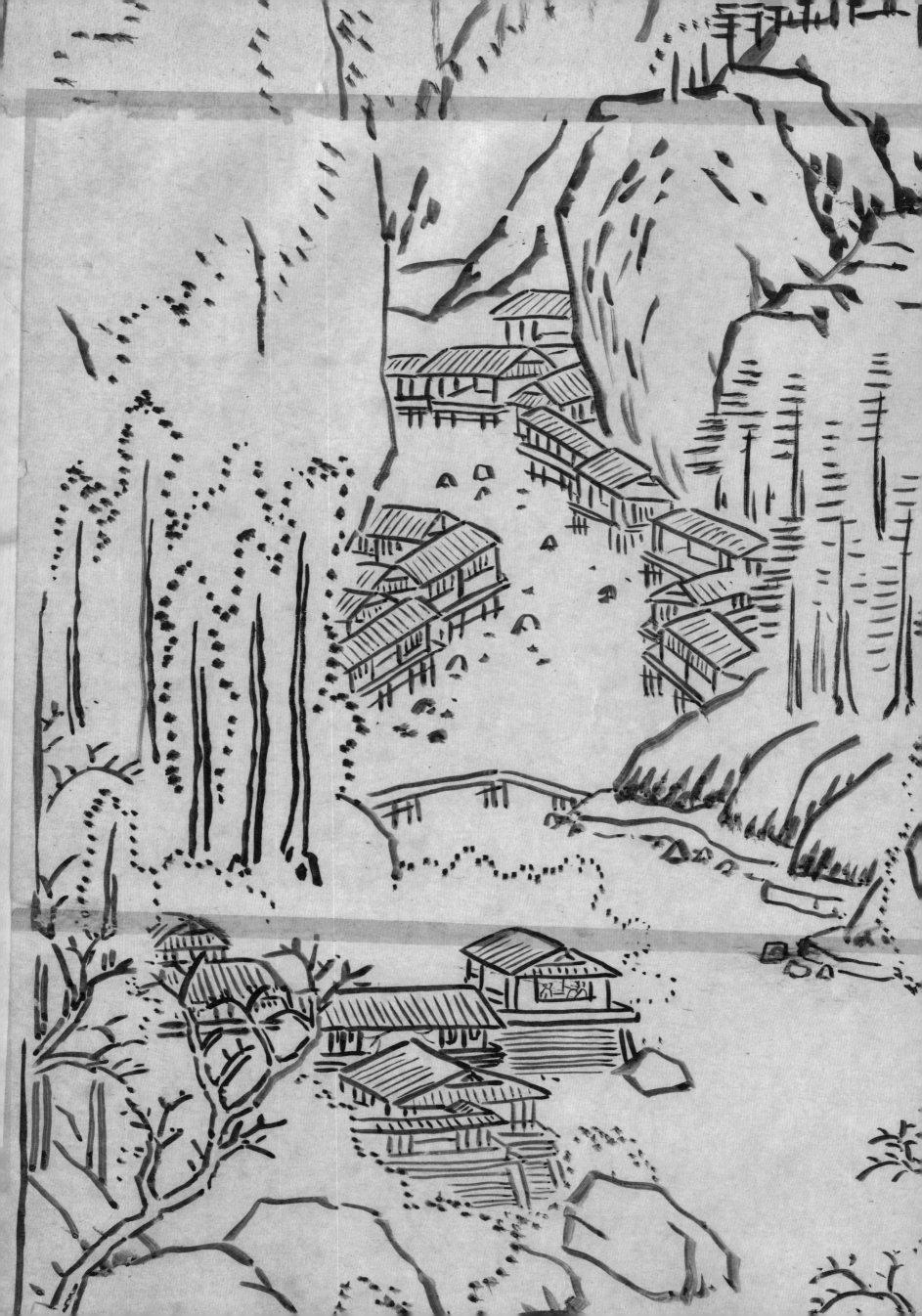

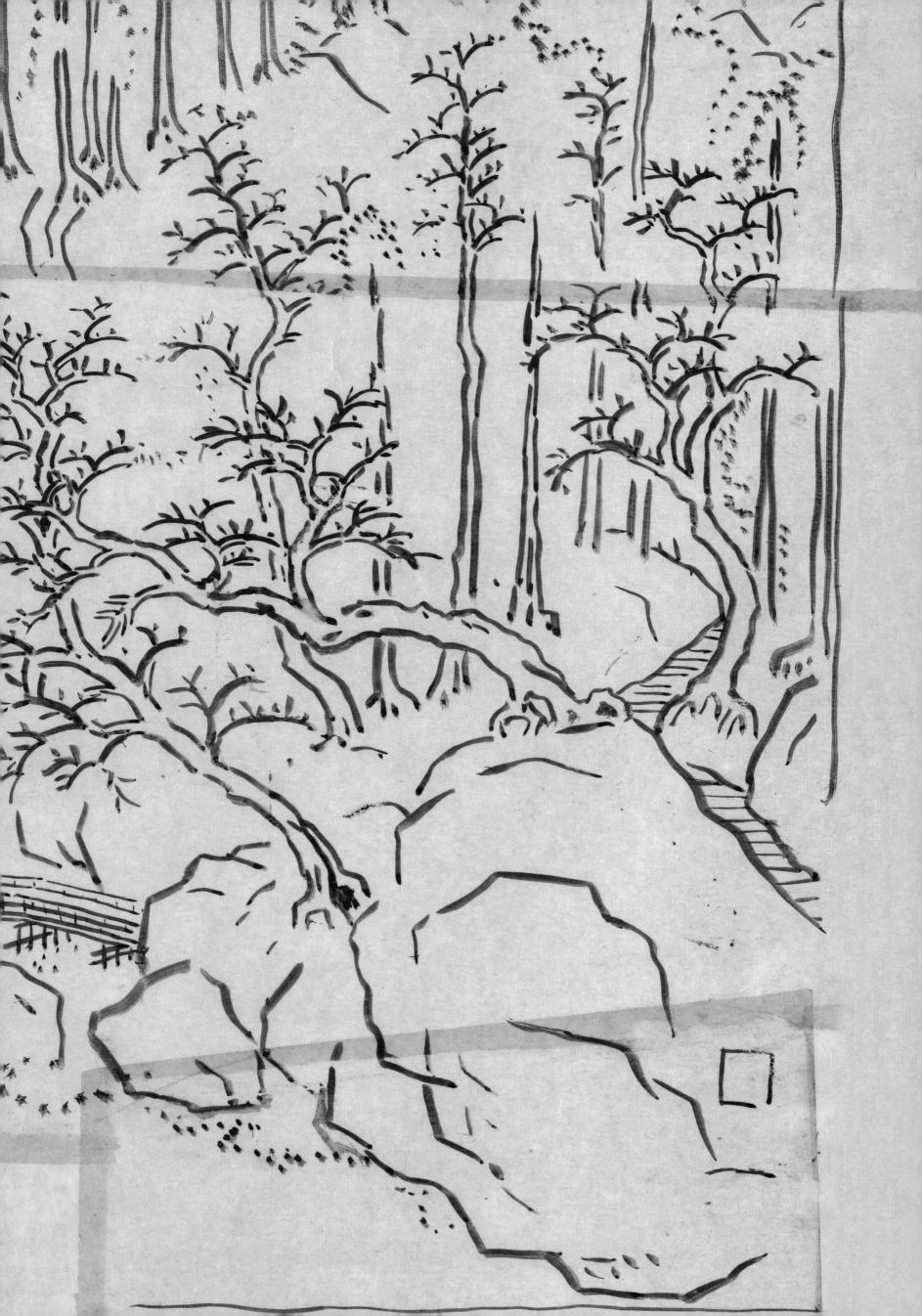

雨過溪橋春樹灣溫雲疊障翠澂

間分明識得沿溪路不祝曾游何

霧山

石谷子梅巨然巖壑鬱密林木

深杳有雲蒸霧合猿啼豹嘷

之玅使人神游悵怳惝恍忘觀其

鋒勢淋漓飄洒全是化工靈

氣都無筆墨可尋

毘陵惲壽平題于琴川舟次 □□

庚申夏五學巨然溪山烟雨圖 石谷王翬

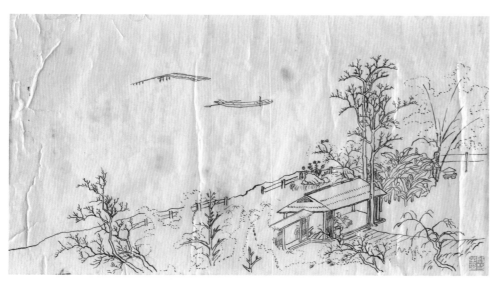

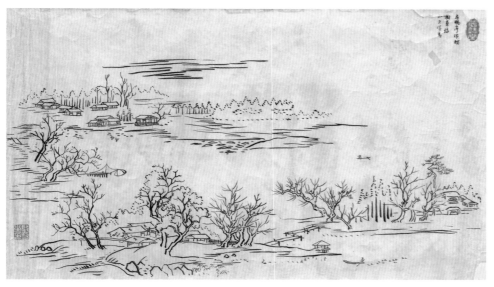

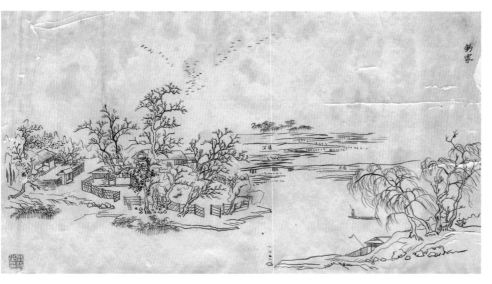

清王翚《西陂六景圖册》

緯蕭草堂　橫五七厘米　縱三一點五厘米

涤波村　橫五七點八厘米　縱三三點三厘米

釣家　橫五八厘米　縱三三點八厘米

原作絹本六開，今藏天津博物館。啓功先生勾摹三

開，爲緯蕭草堂、涤波村、釣家。

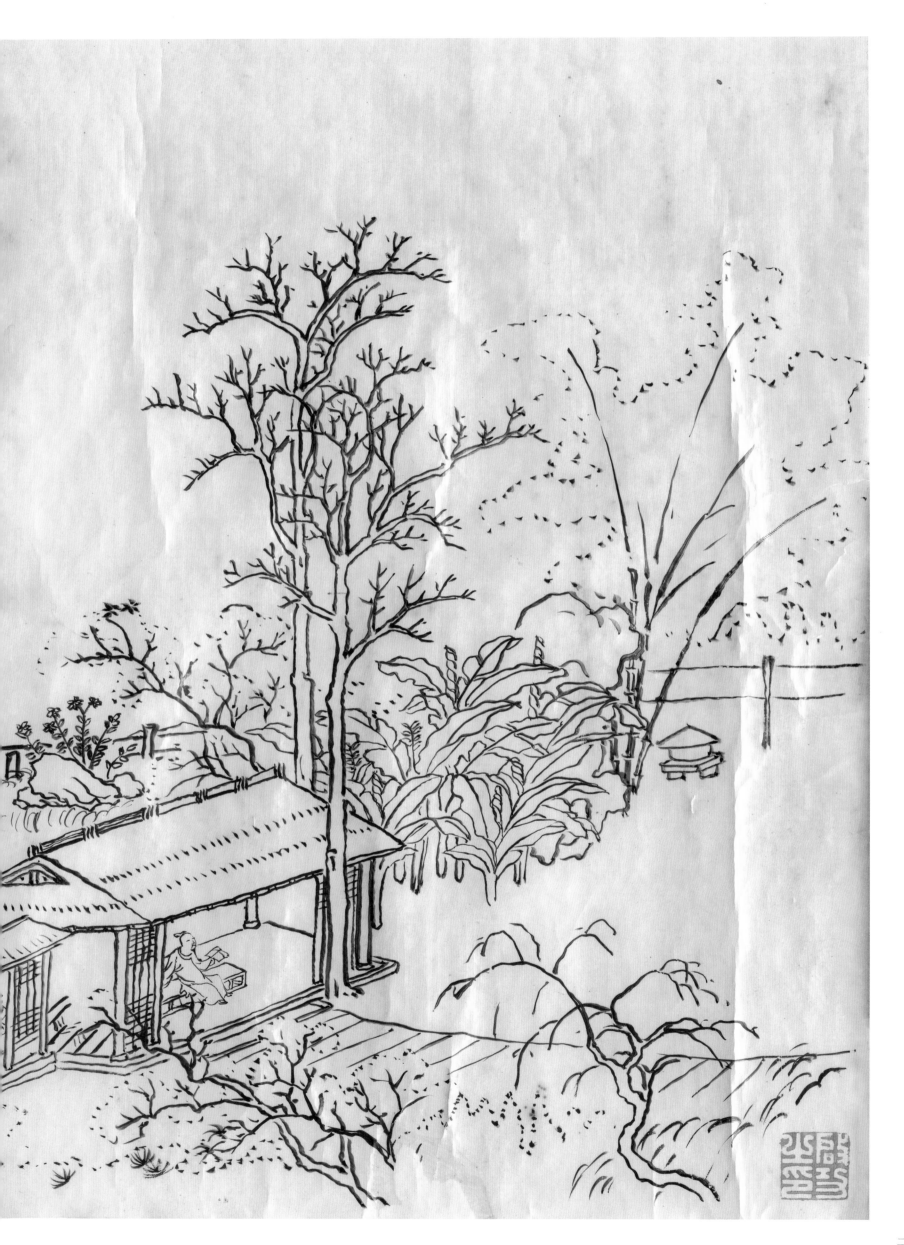

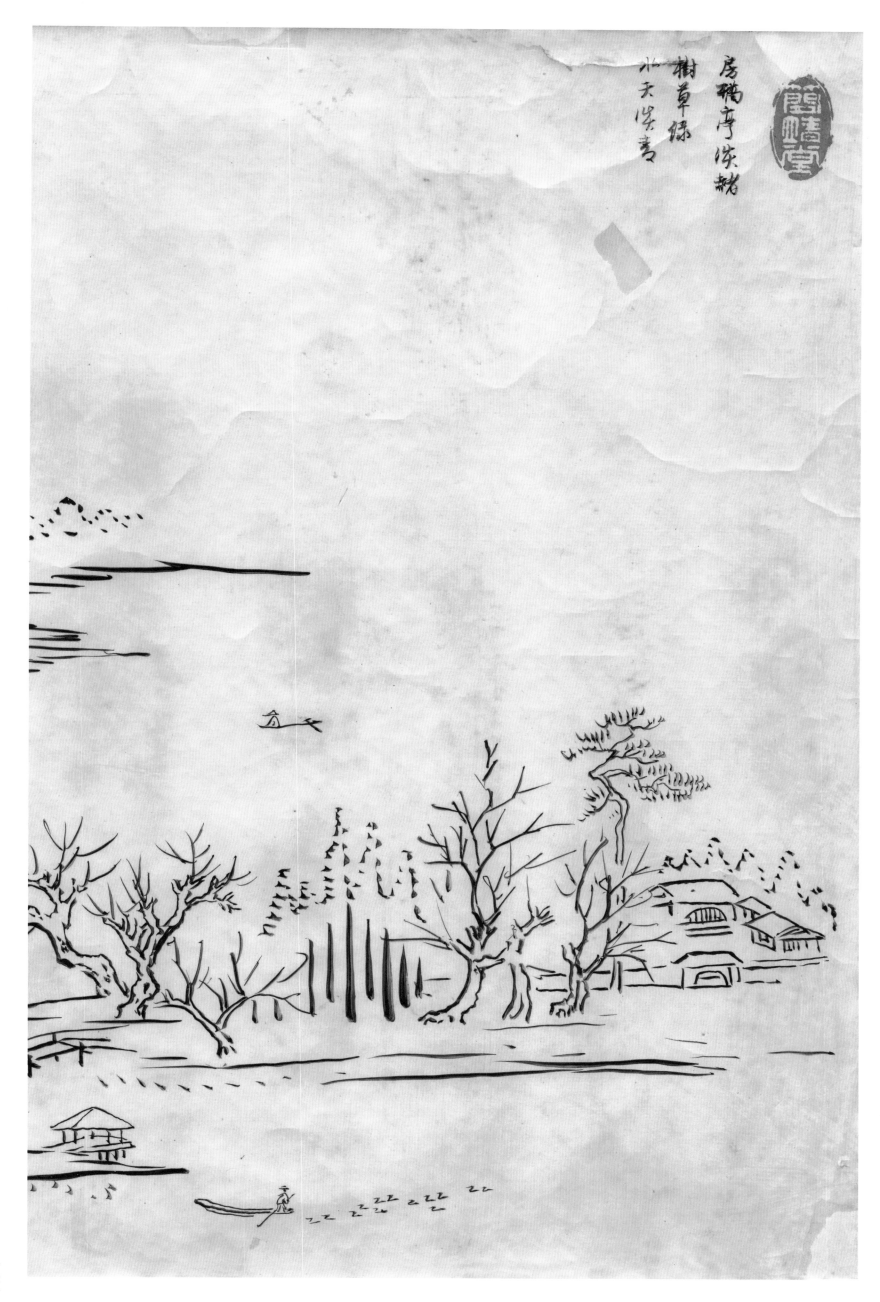

房櫳序漾澄
樹草綠
水天澆著

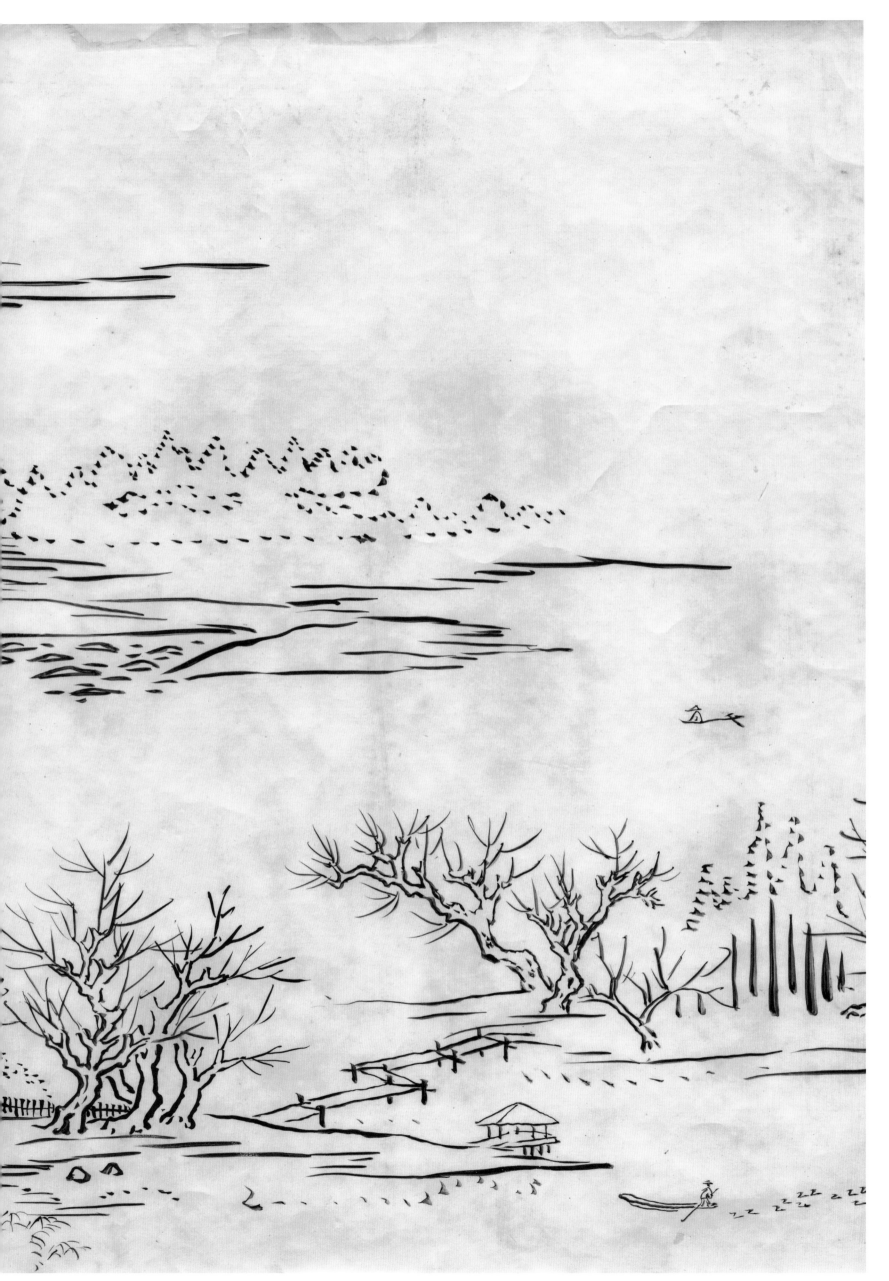

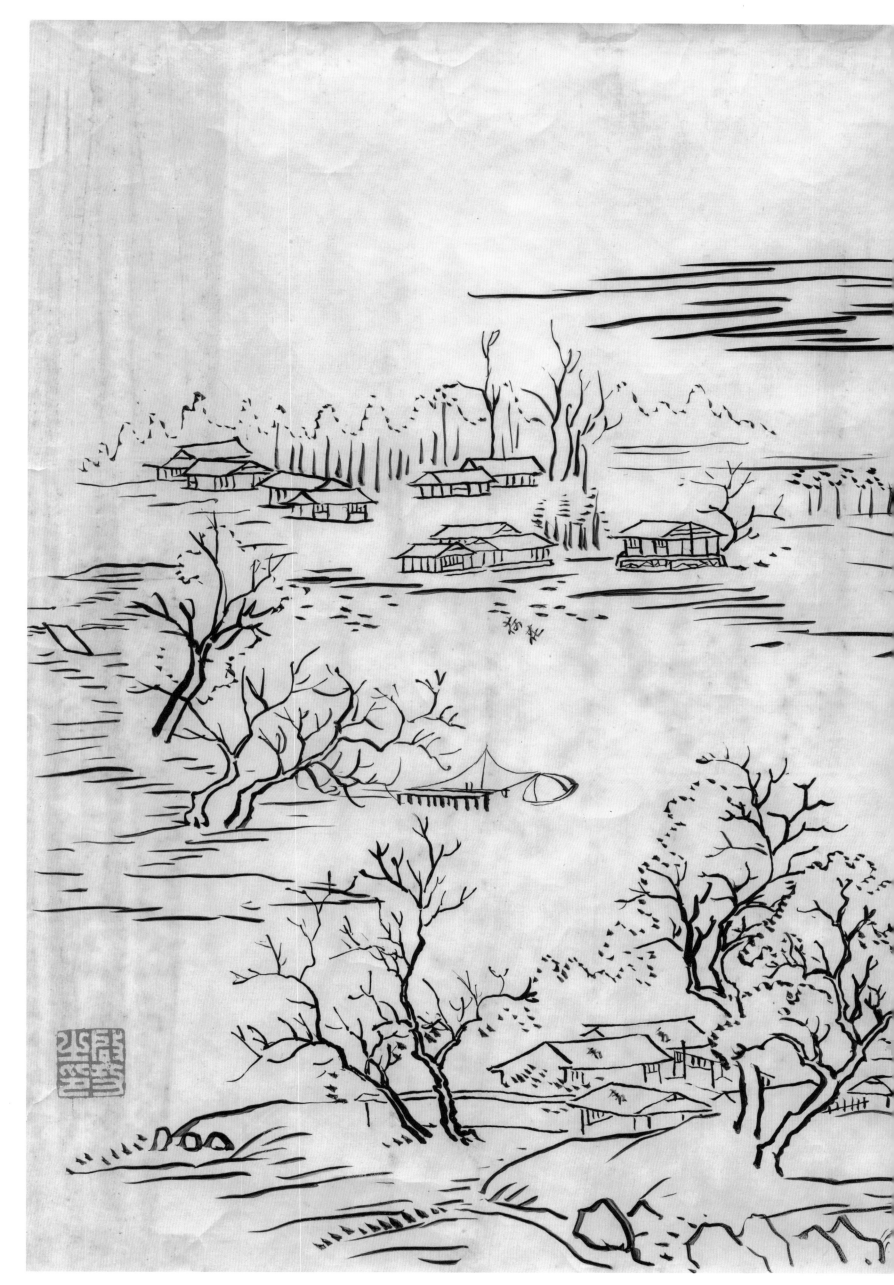

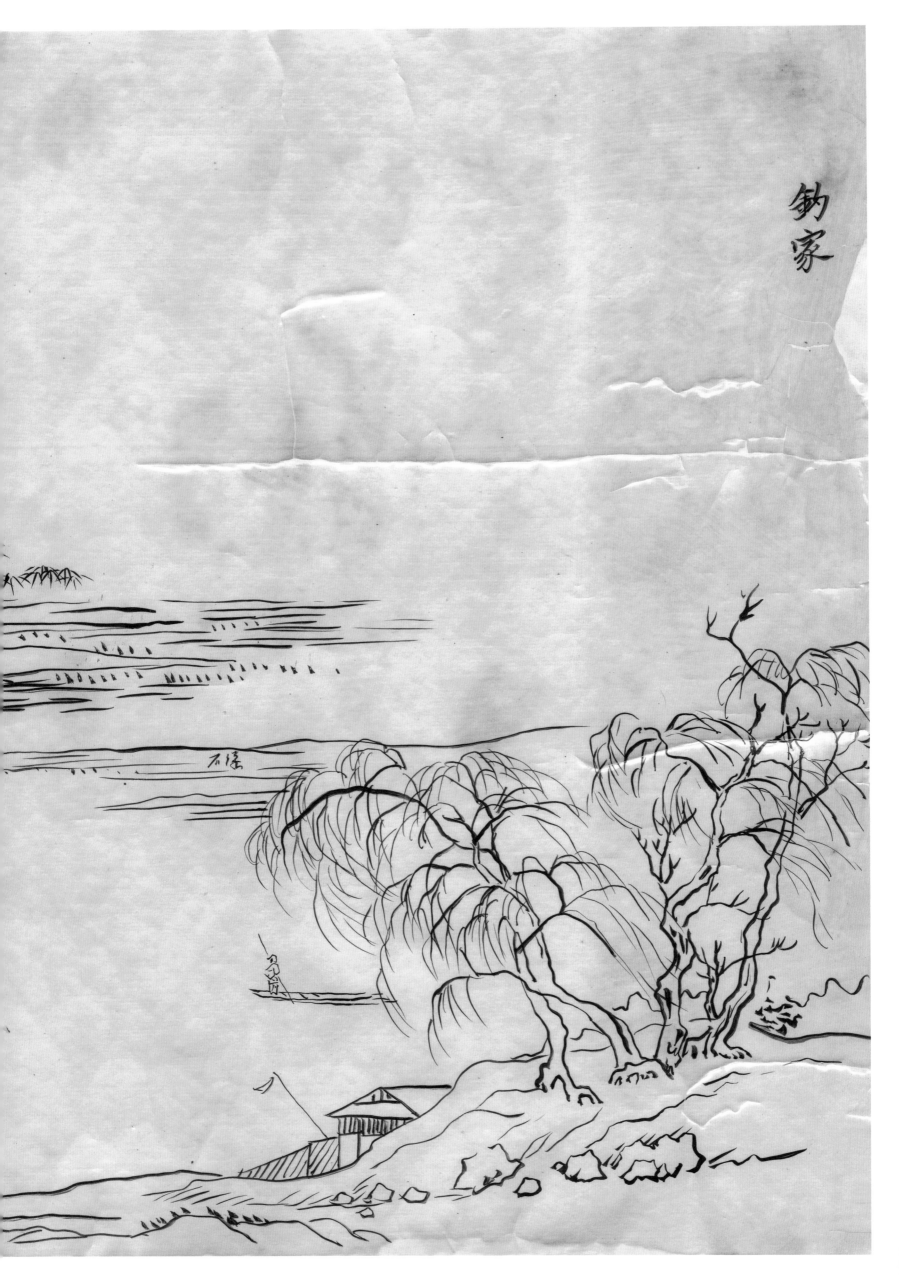

釣家

石磯

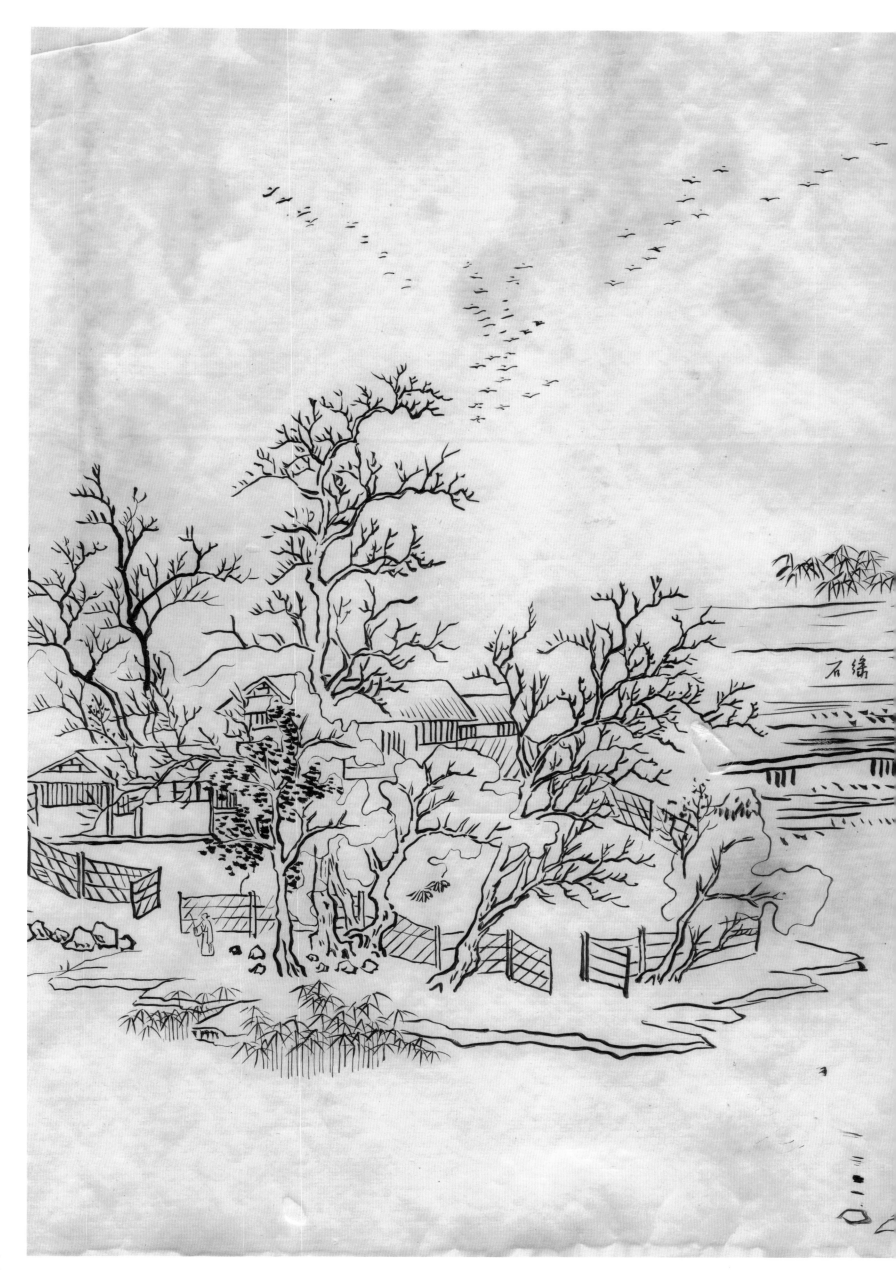

石缘

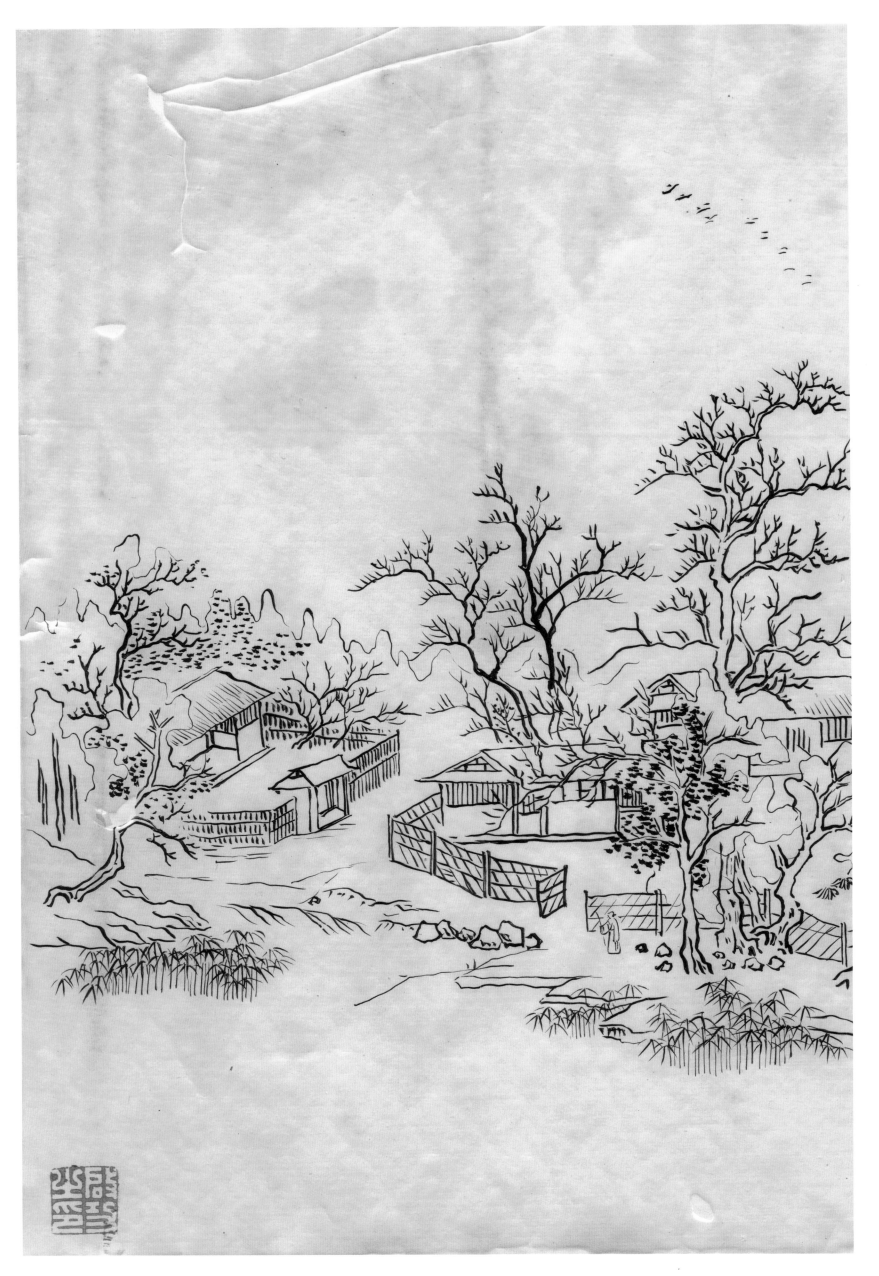

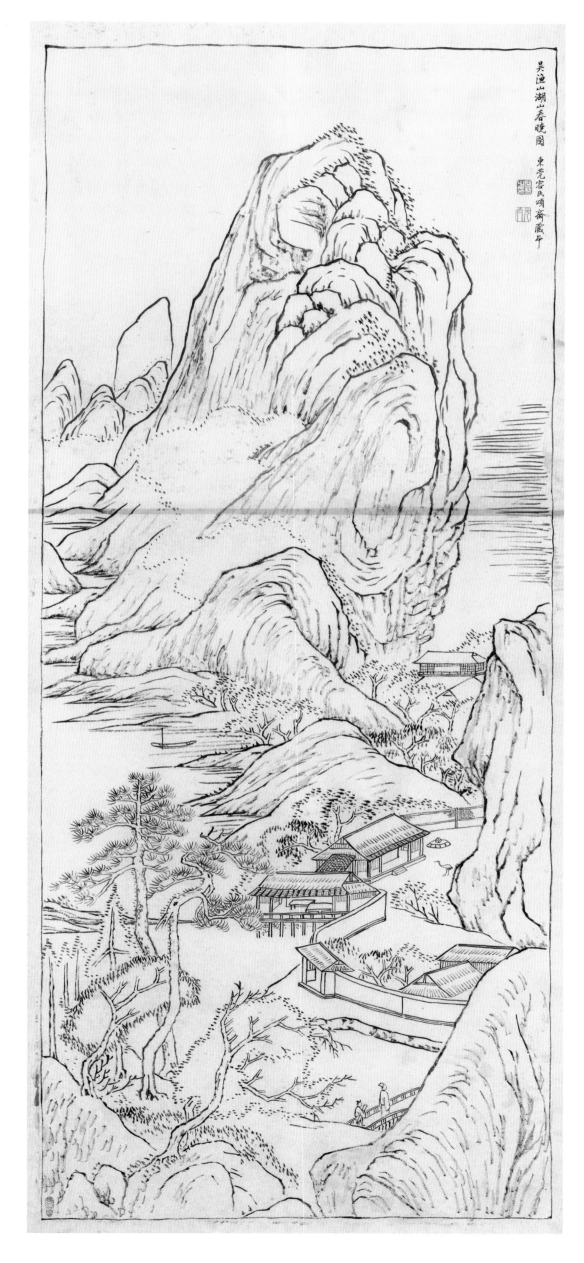

清吳歷《湖山春曉圖》

橫四四點四厘米　縱一〇三點二厘米

原作紙本，今藏廣州藝術博物院。原作曾爲畢瀧、徐郁、金傳聲、李芝陔舊藏，後爲容庚先生於一九三七年得之好友于省吾先生處，是容氏第一幅購藏之古畫。此作在清顧文彬《過雲樓書畫記》有同名者，又見民國時期珂羅版《墨井書畫集》。畫作裱邊有陳垣跋語：「余酷慕漁山之爲人，而見漁山真跡甚寡。本年復活節，東莞容希白先生携此幀過訪，屬爲題記，曰『過雲樓曾著錄者』，希白眼光如炬，必有所見。謹題數語，以慶眼福。中華民國三十年穀雨，新會陳垣。」

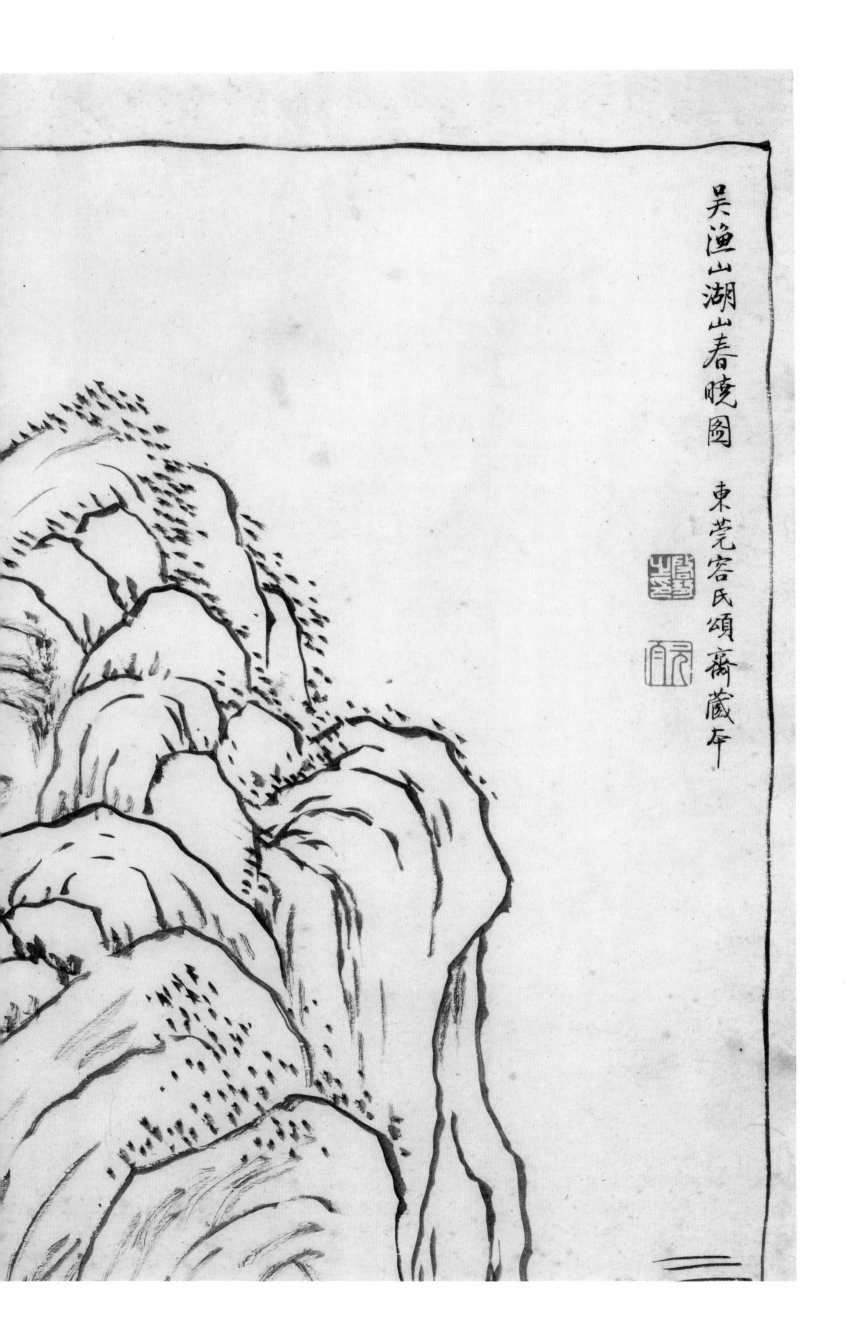

吴渔山湖山春晓图　東莞容氏頌齋藏本

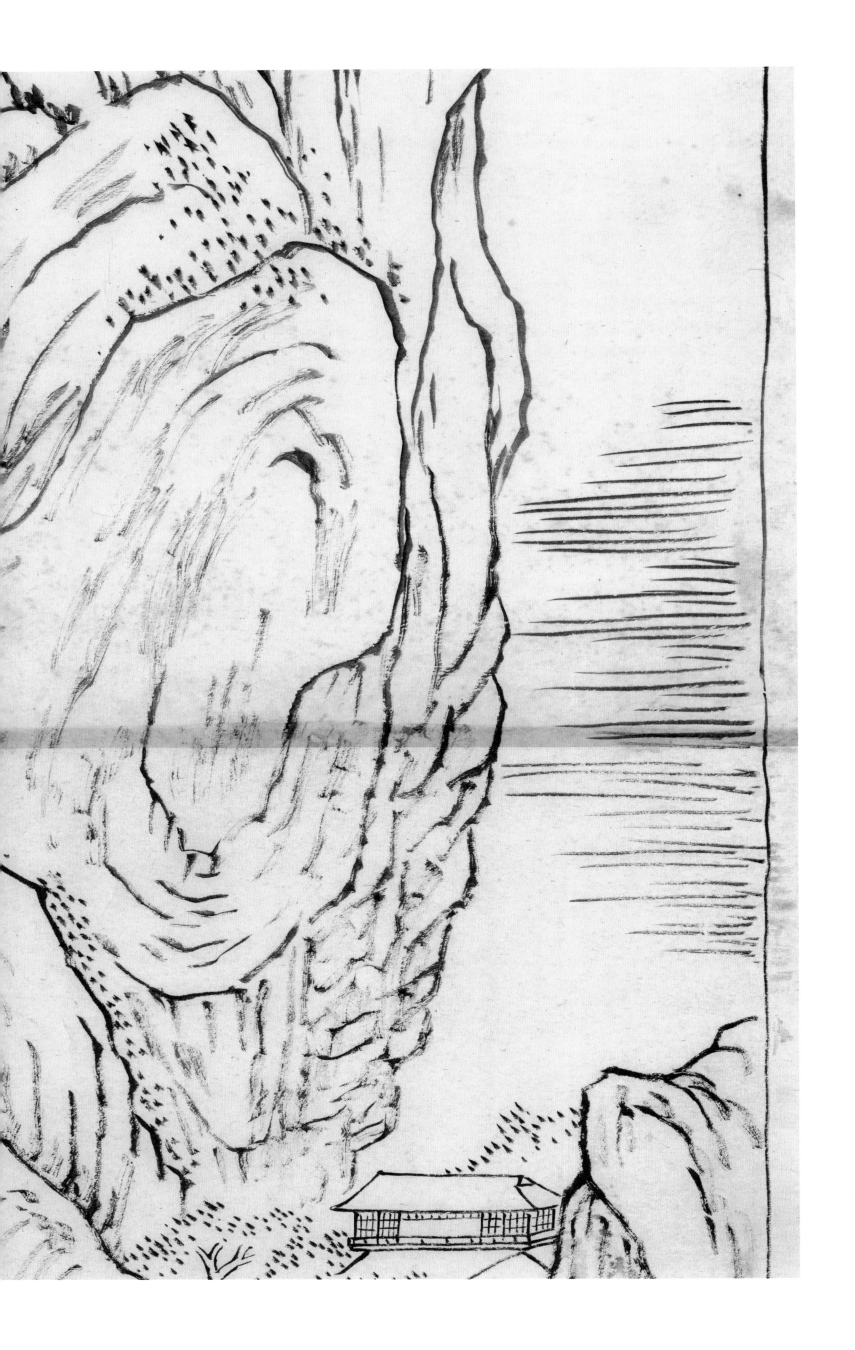

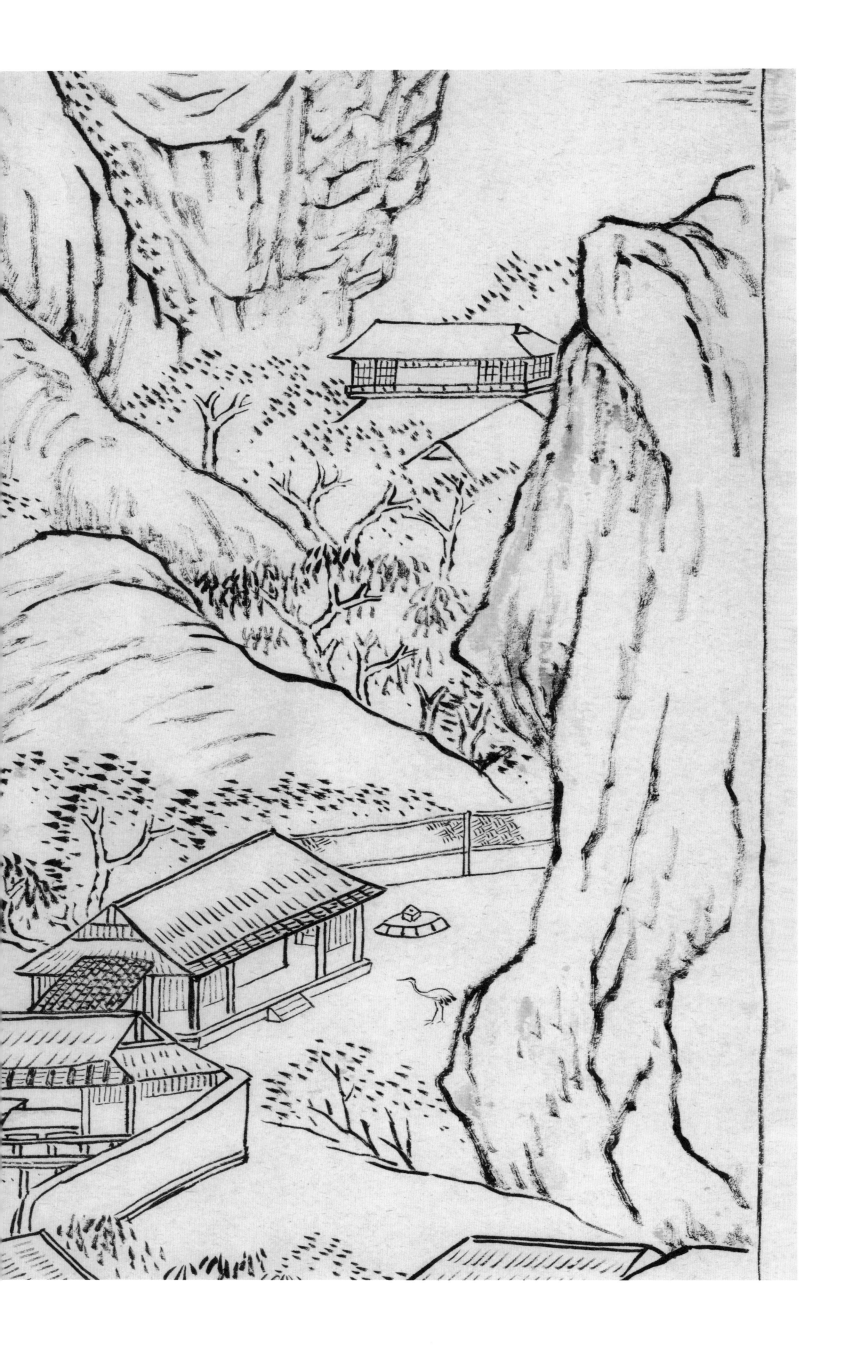

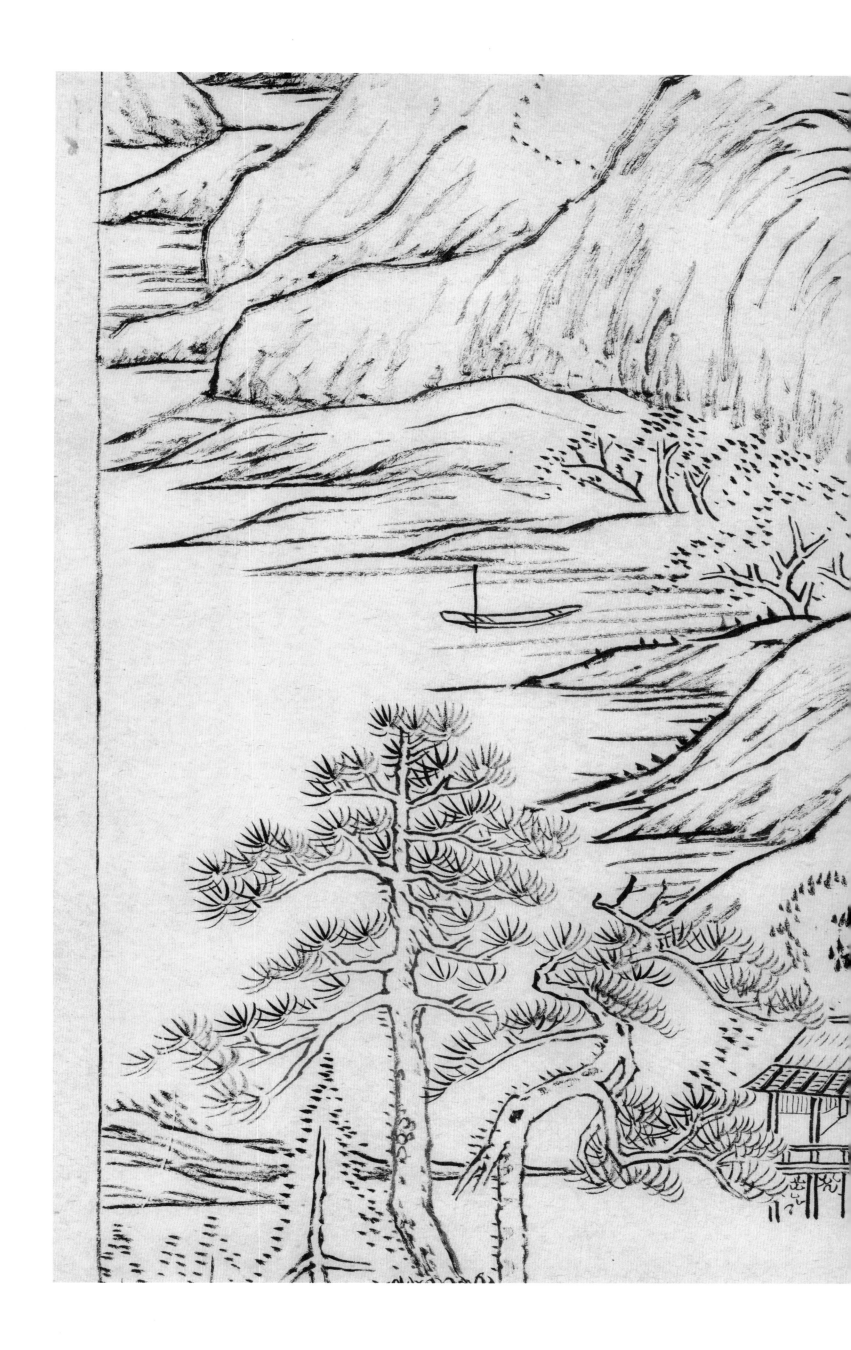

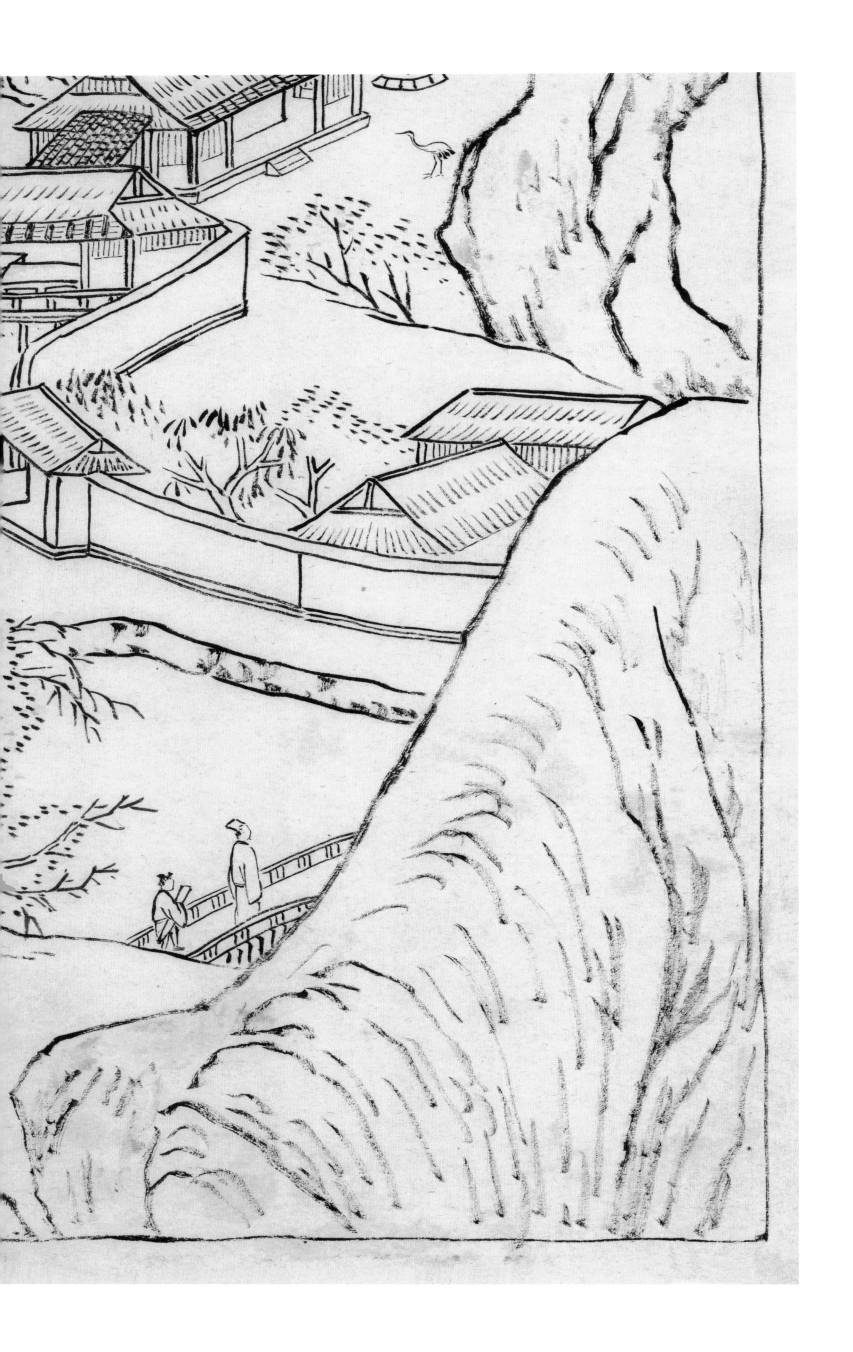

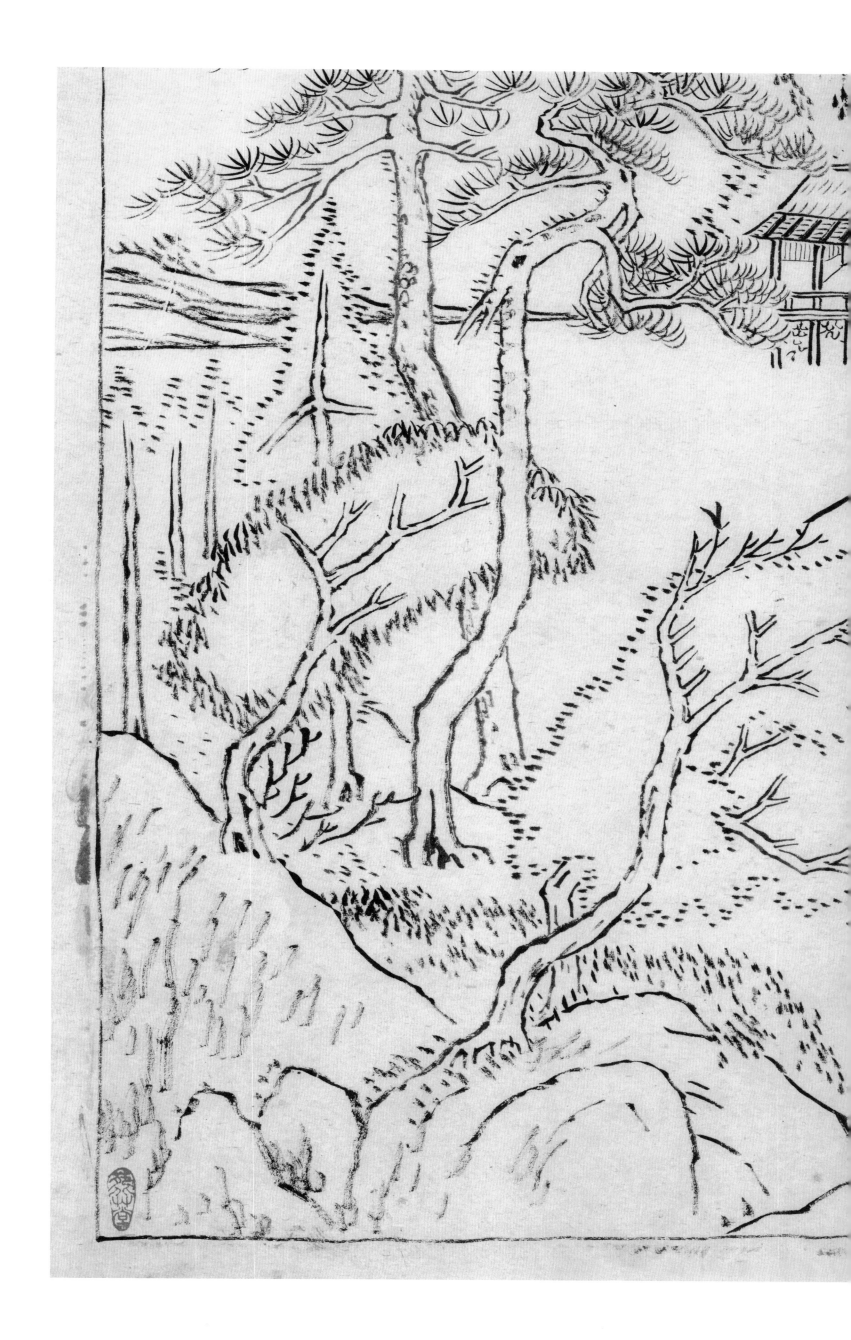

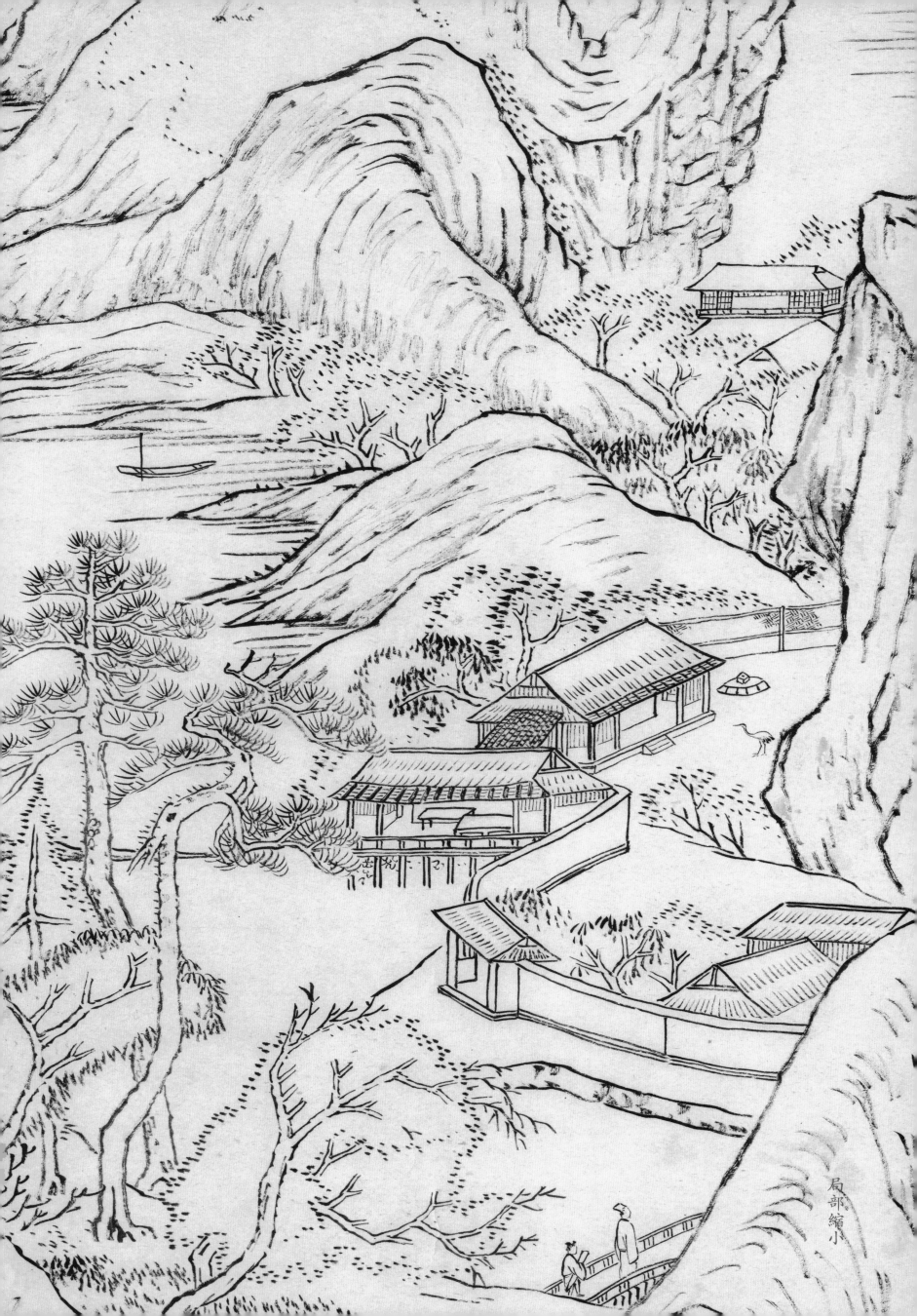
局部縮小

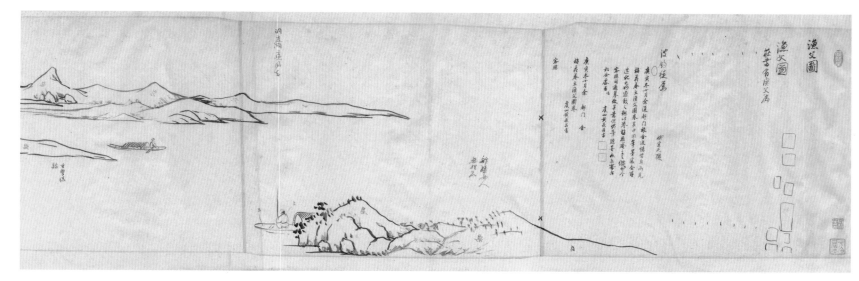

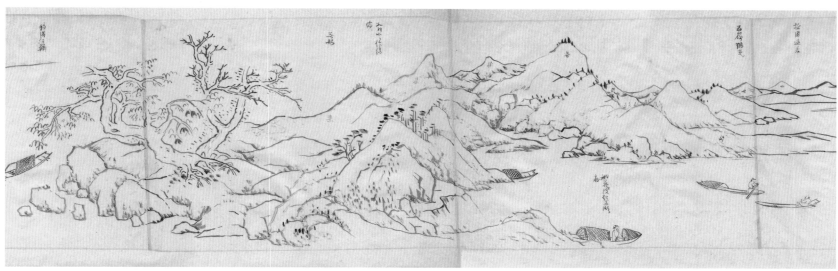

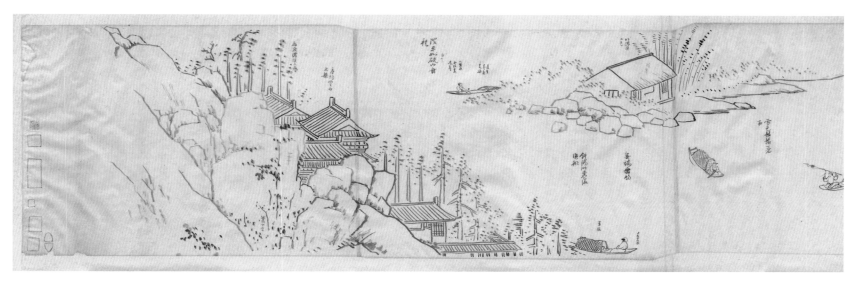

清黃鼎《漁父圖》

橫三九七點七厘米

縱三八厘米（此圖因篇幅所限，未按原大刊出）

另見故宮博物院藏有同本者。

庚寅冬十月余復都門旅舍追憶昔斗所見

梅花菴主漢父圖卷其中用筆墨處全得

造化之妙逸致之趣此卷梅花菴主之傑也今

客總間適摹倣其意但愧筆踪墨痕未審有

相合處否 作 虞山黃鼎并書 □ □

虞山黃鼎并書

客總

梅花菴主漢父圖卷

庚寅冬十月余 都門 舍

般腫母
人
無能子

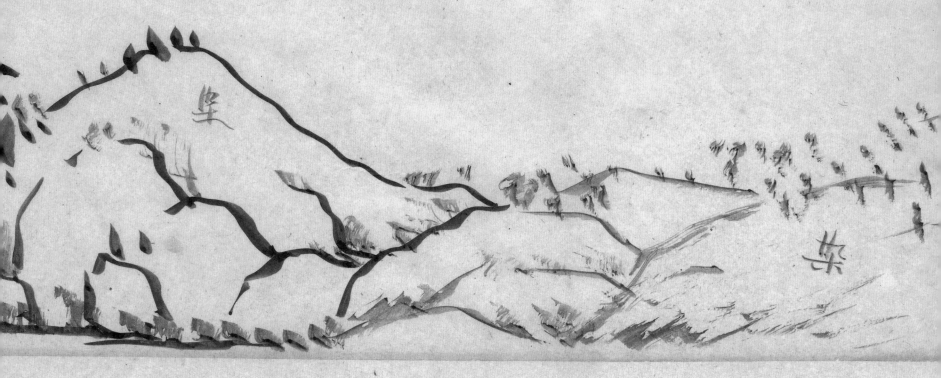

堅

柴

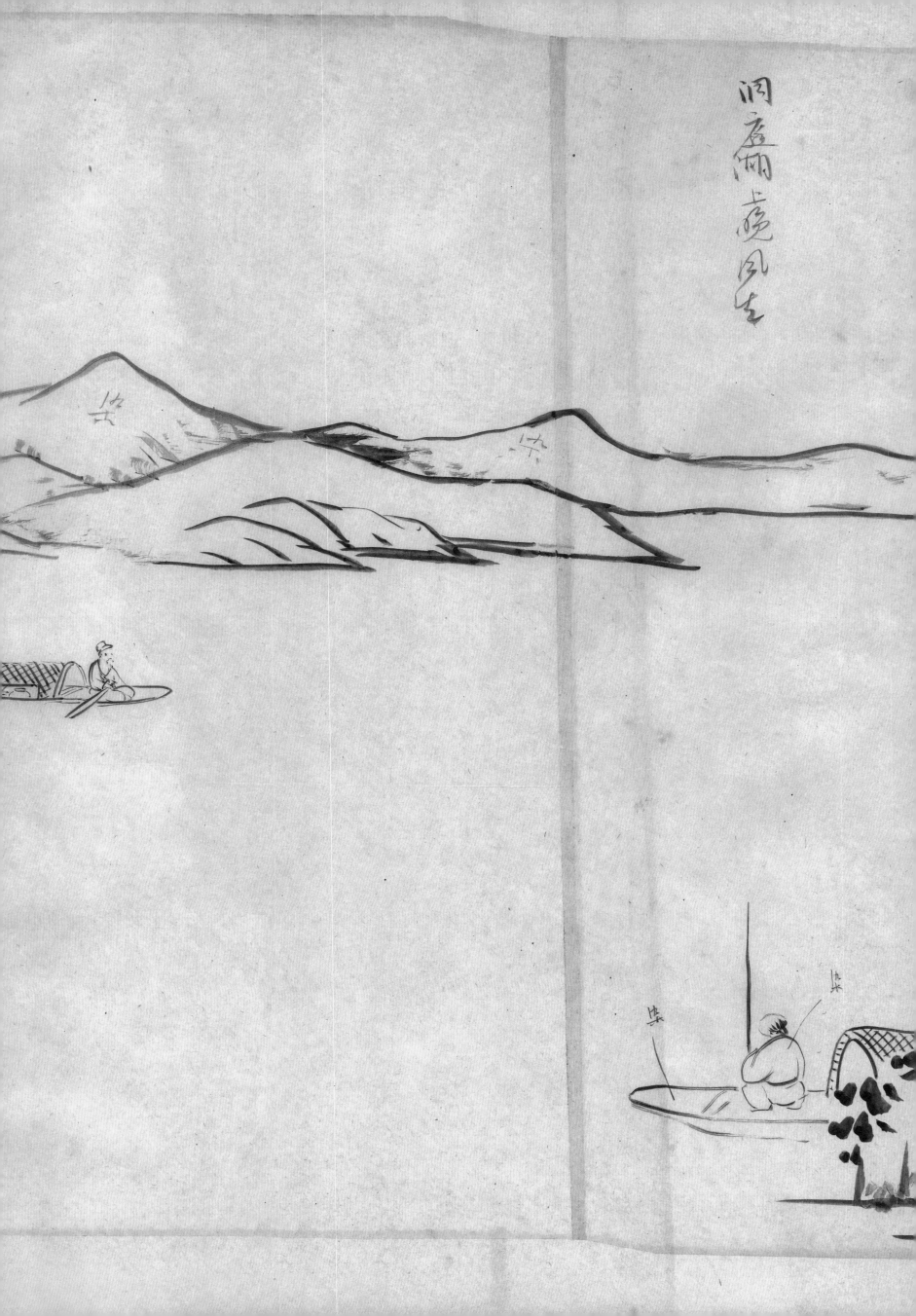

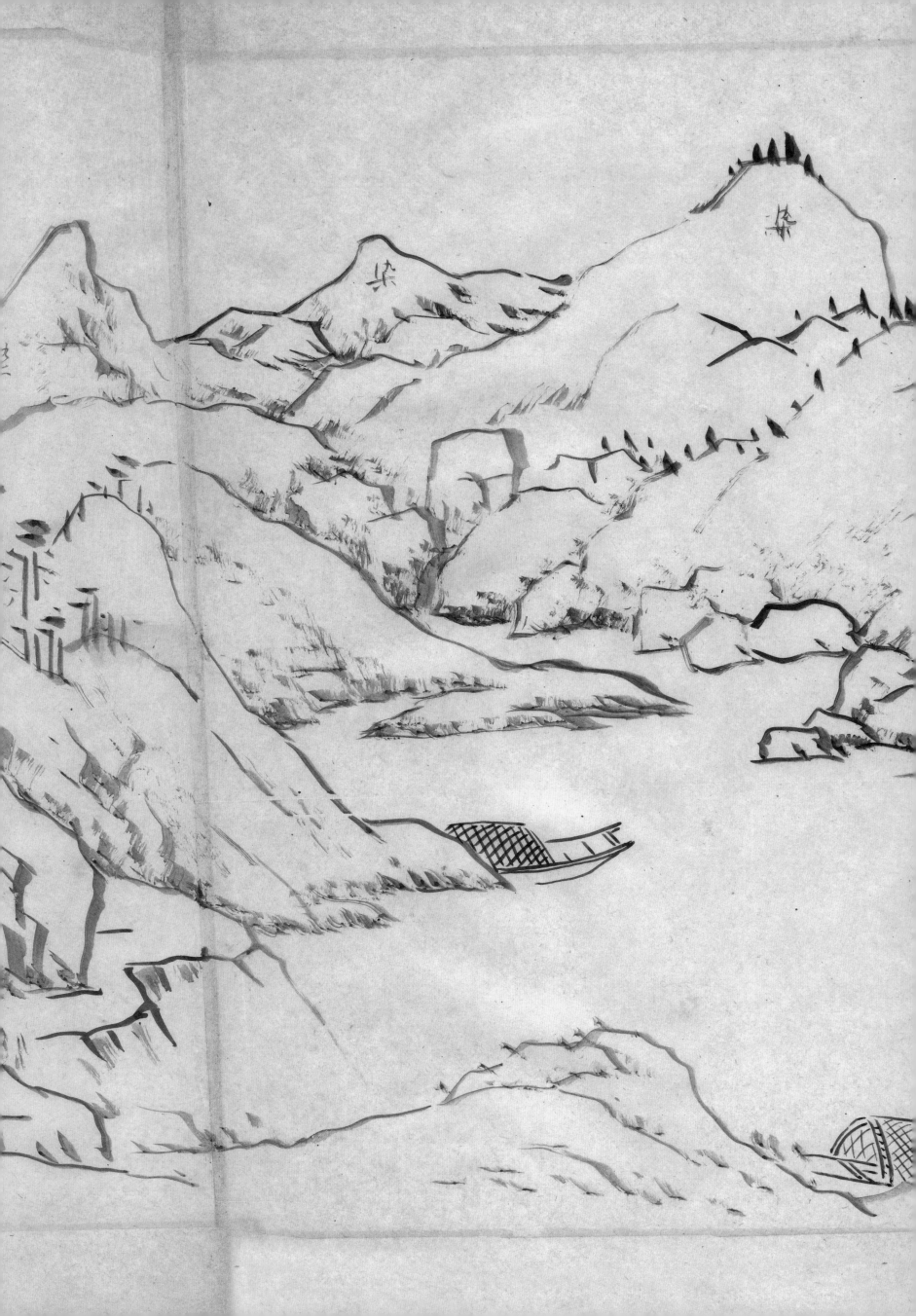

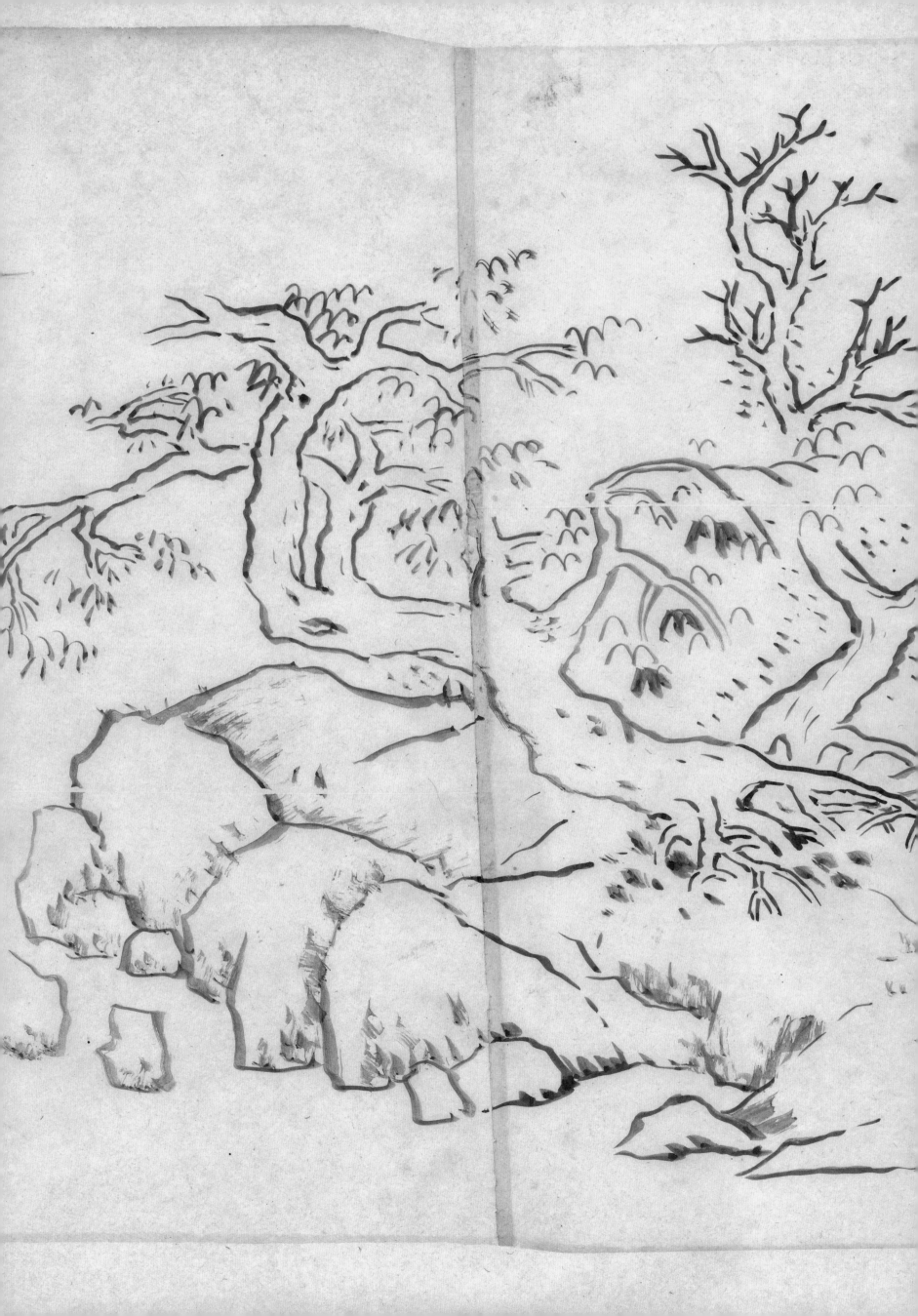

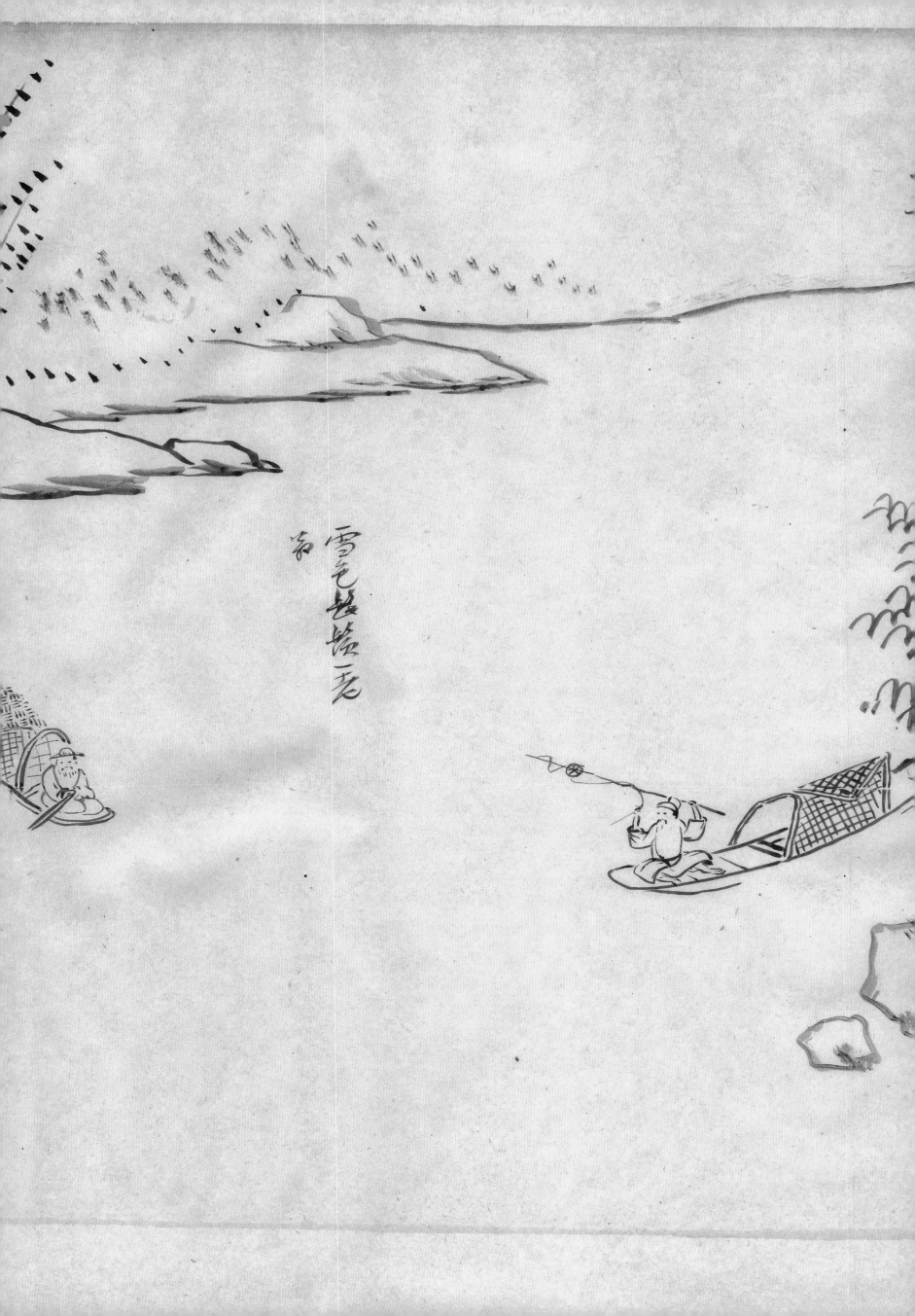

雪色甚好二老
寄

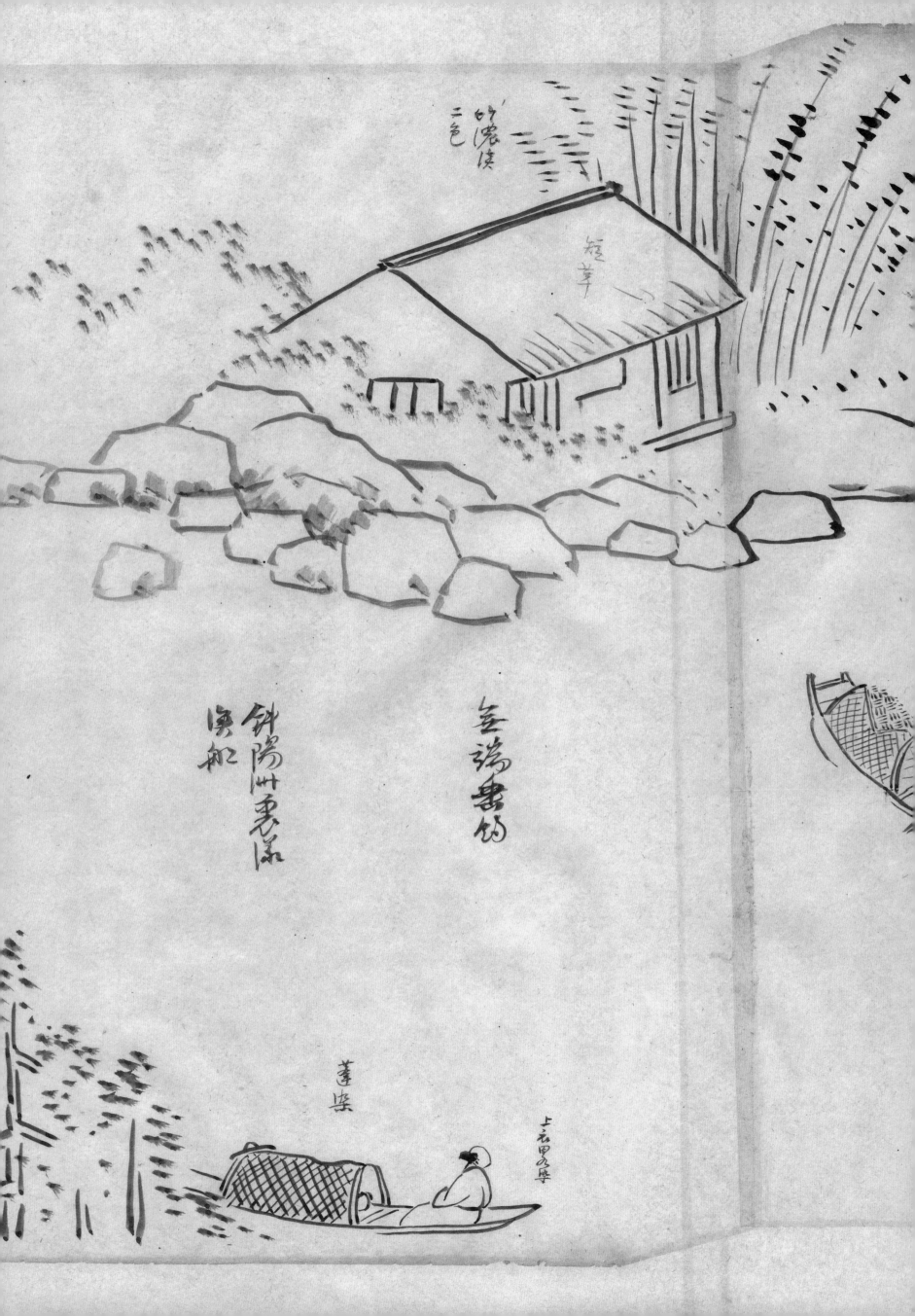

没年如破山冊
耗

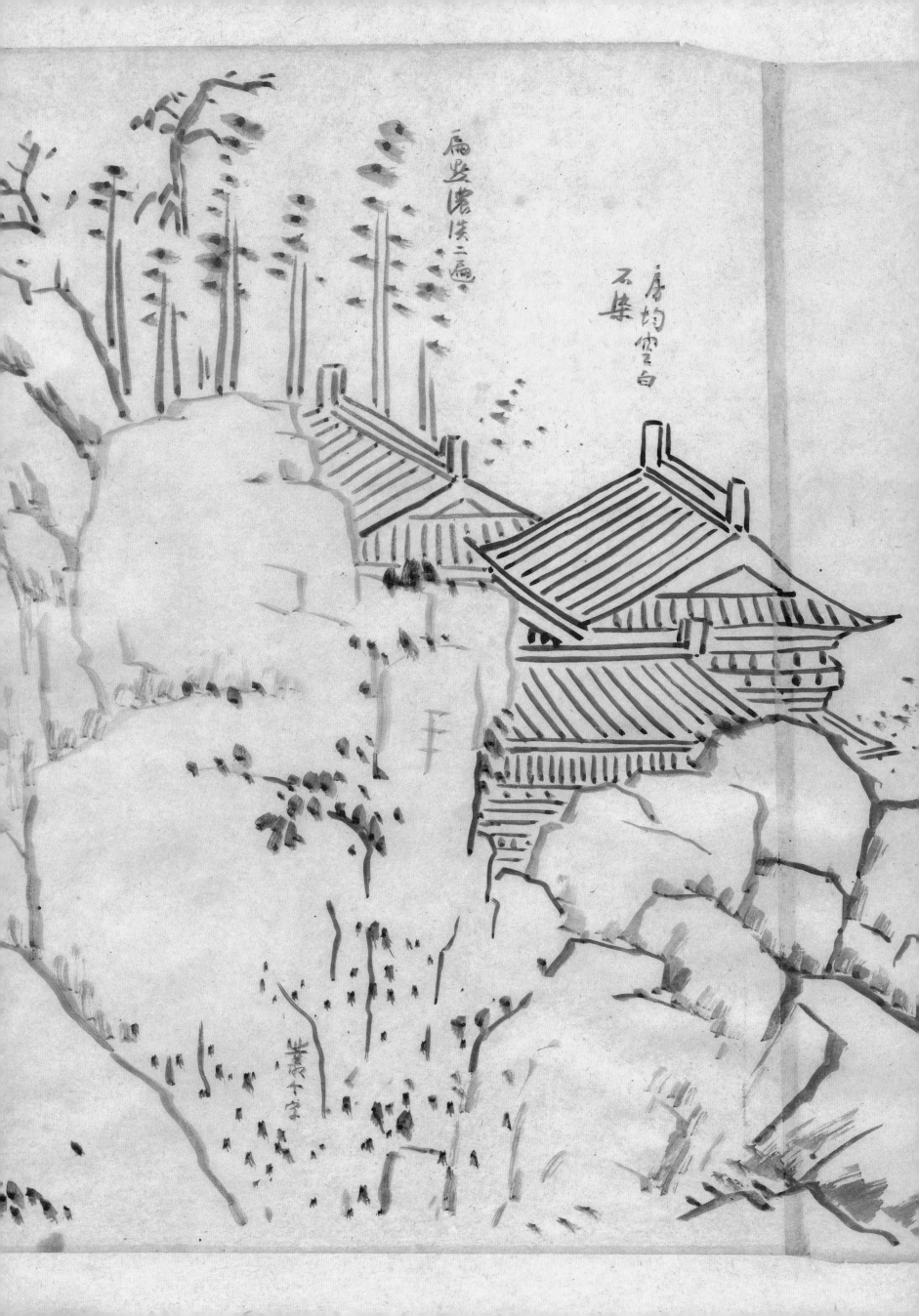

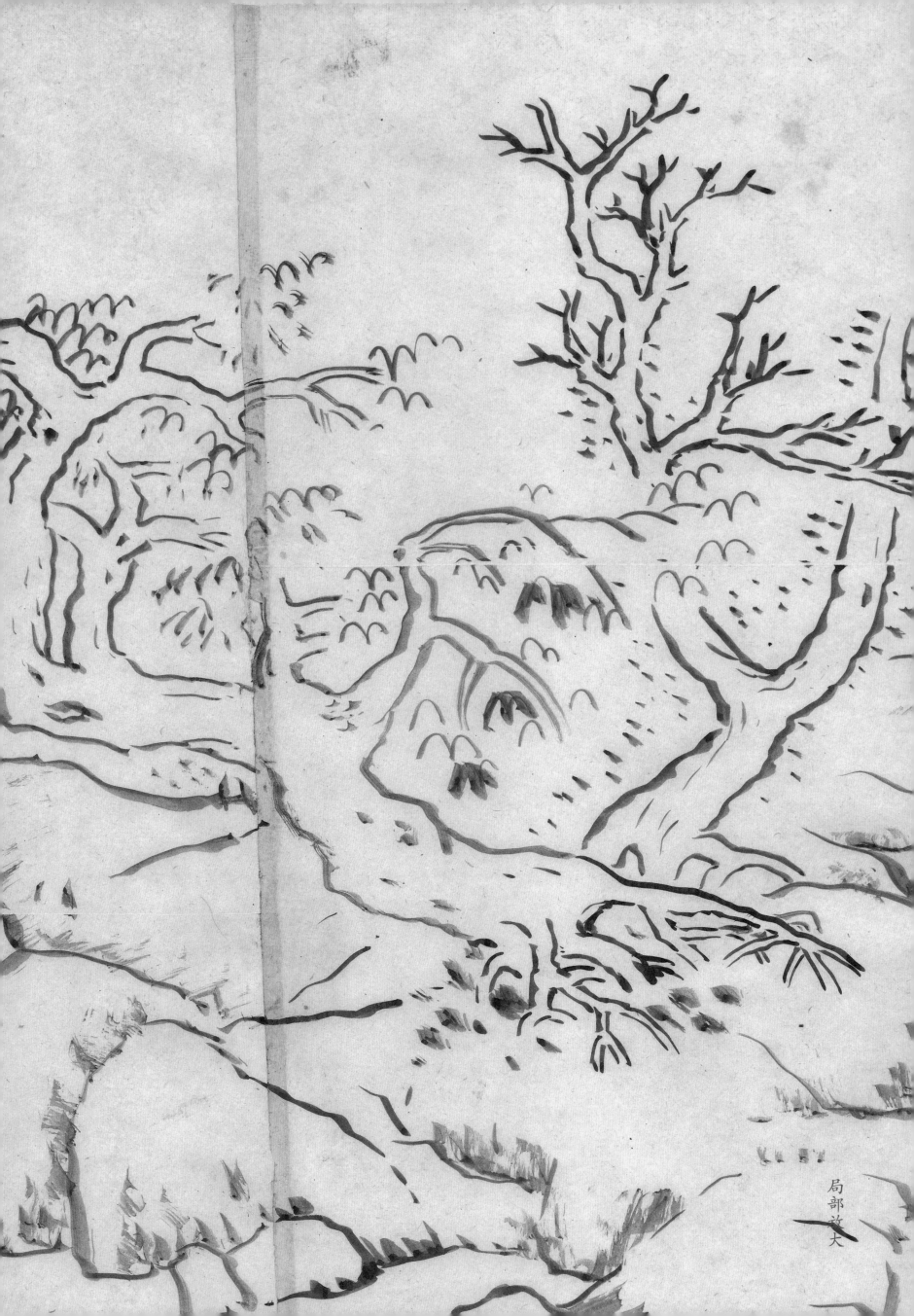

局部放大

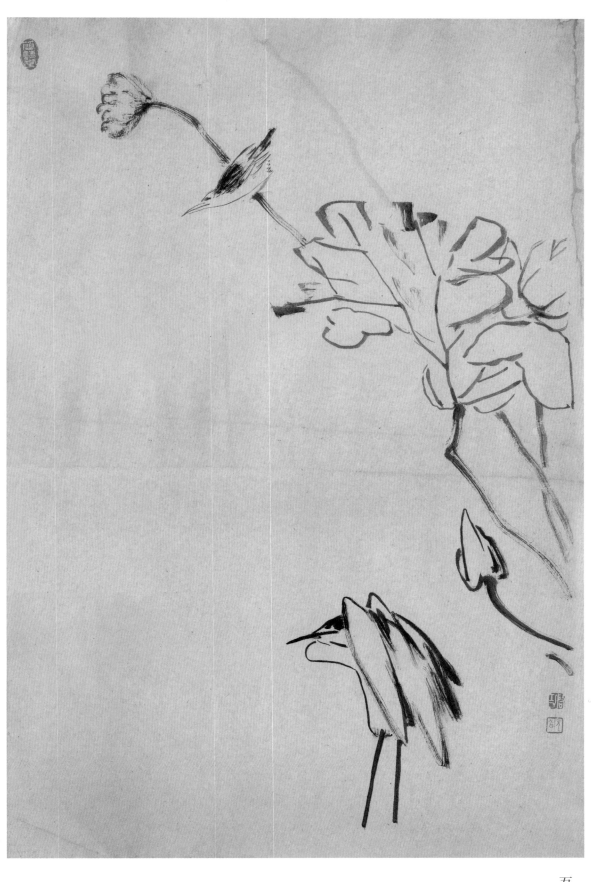

清朱琳花鳥

橫五〇厘米　縱七六厘米

原作紙本，橫四六厘米，縱一〇〇點六厘米，啟功

先生舊藏，爲先生在廠肆貞古齋蘇惕夫處四元得來。

先生二〇〇一年作《題朱琳畫》，詩曰：

「月殿雲廊別有天，朱英翠蓋助芳妍。

吾生久溷東華土，枉羨鸕鶿水國儇。」

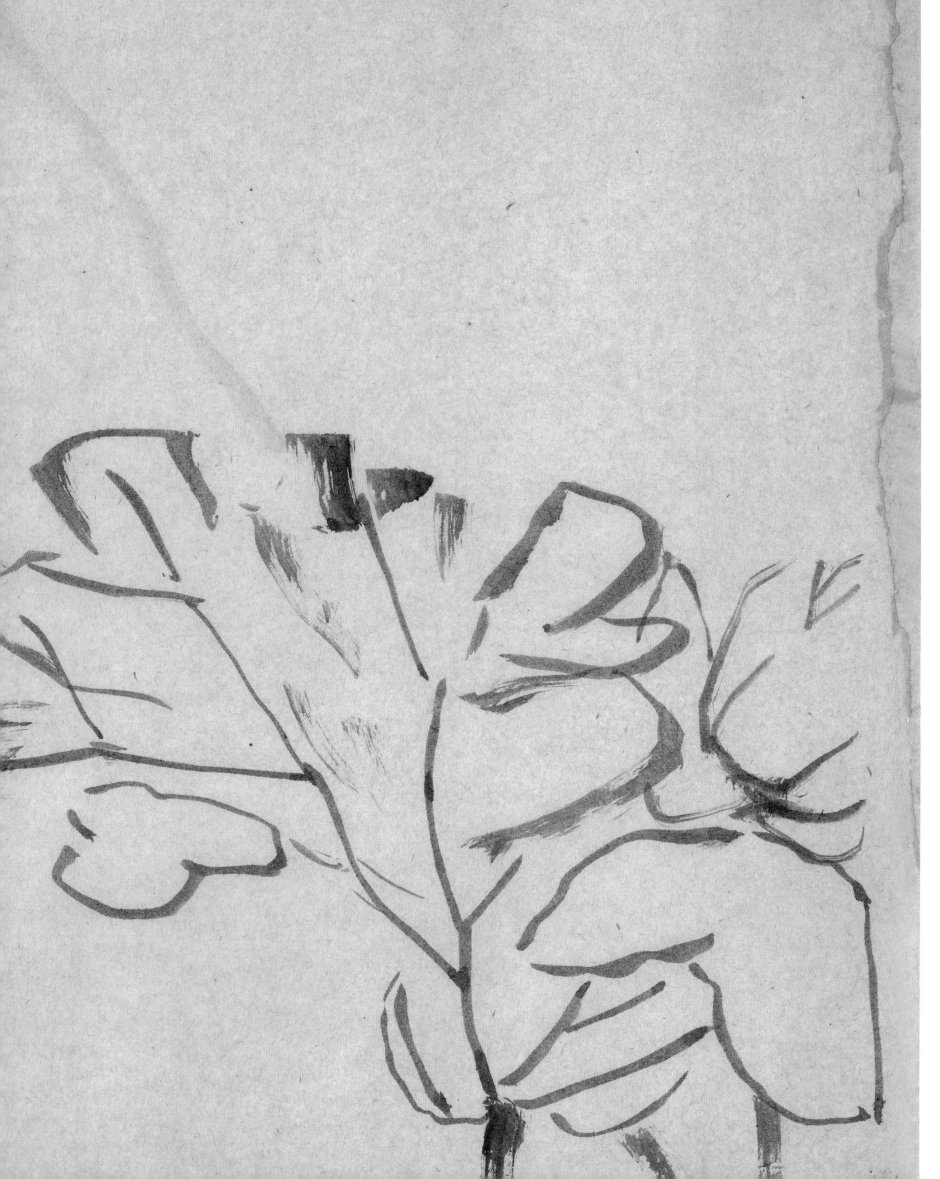

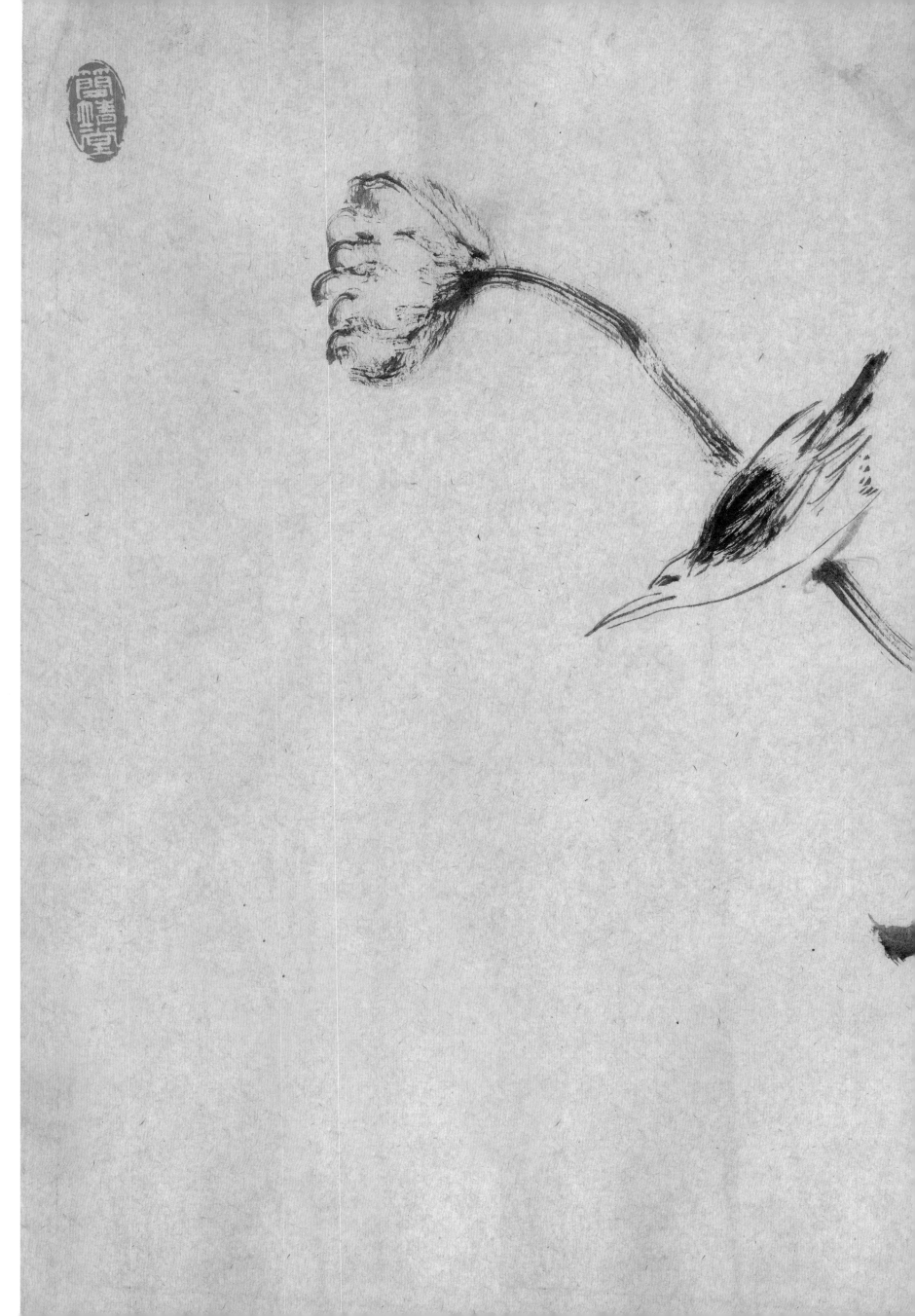

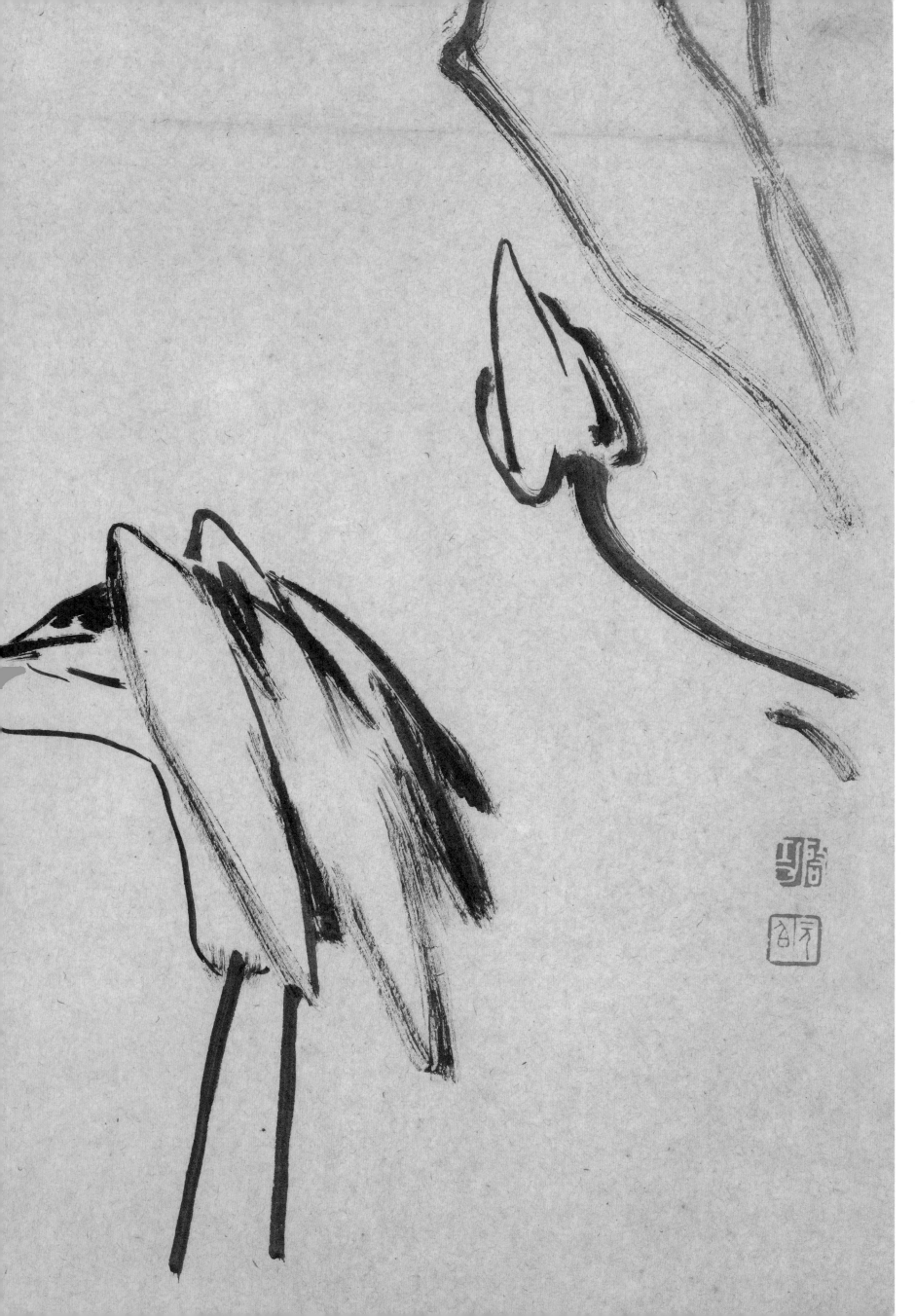

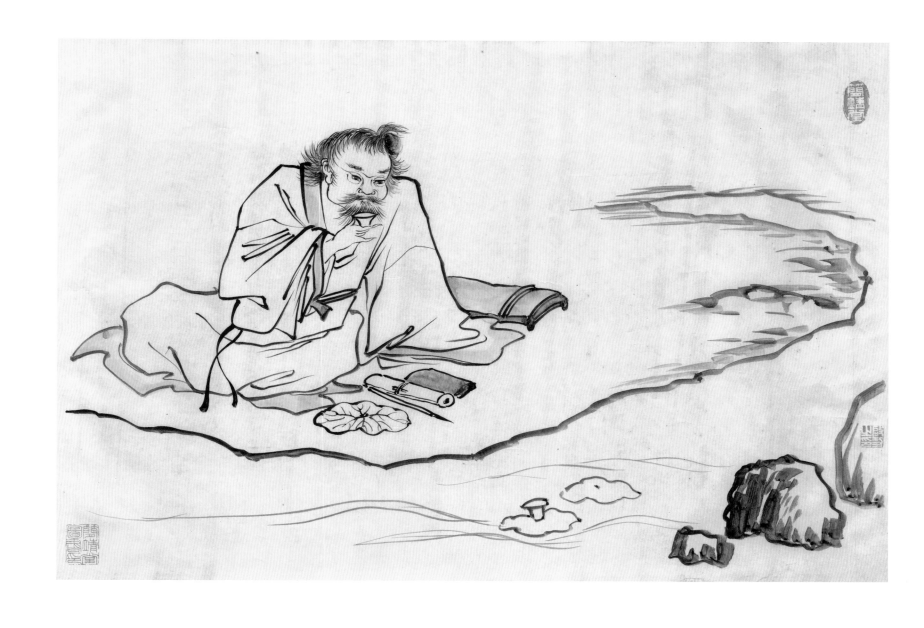

人物

橫五一厘米　縱三四厘米

與明吳偉《曲水流觴冊》似。

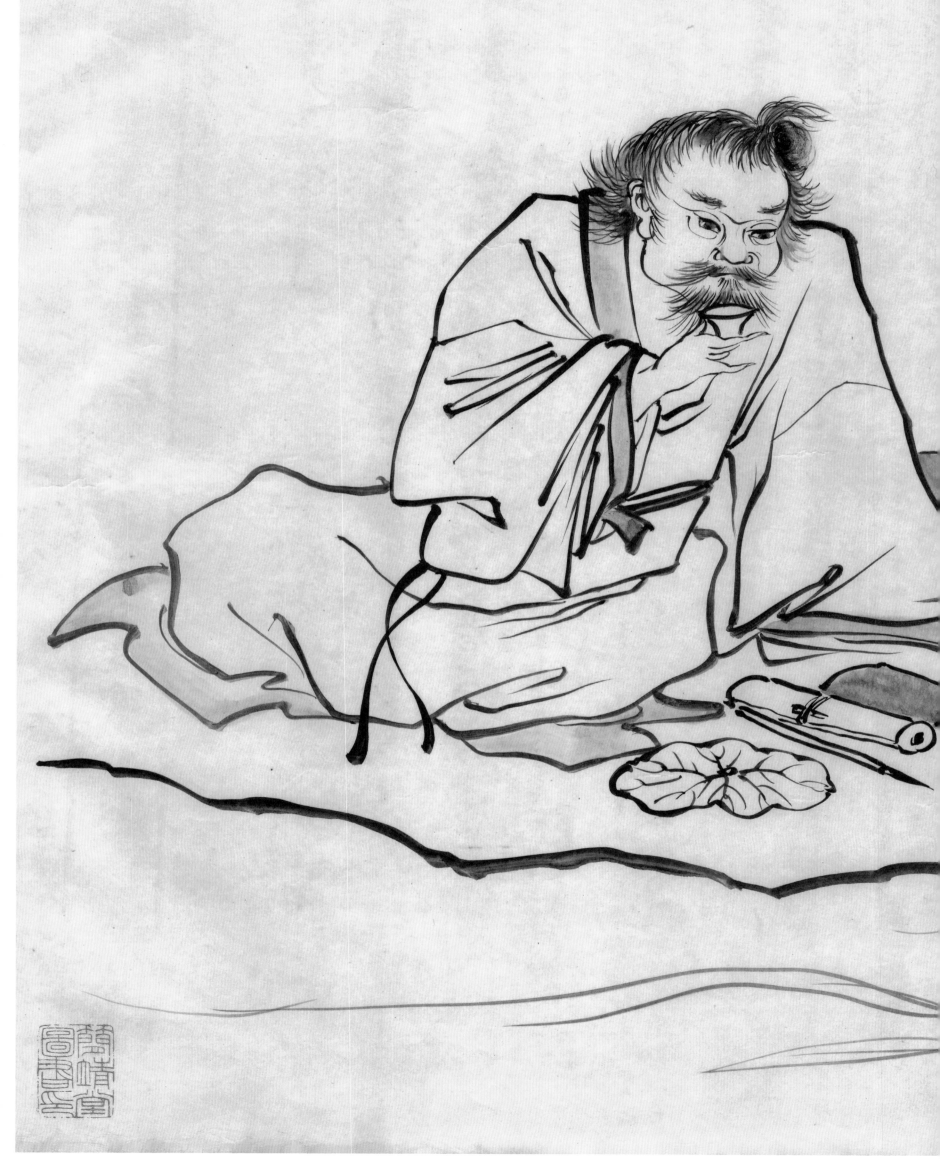

山水（一）

横三三點五厘米　縱八九點六厘米

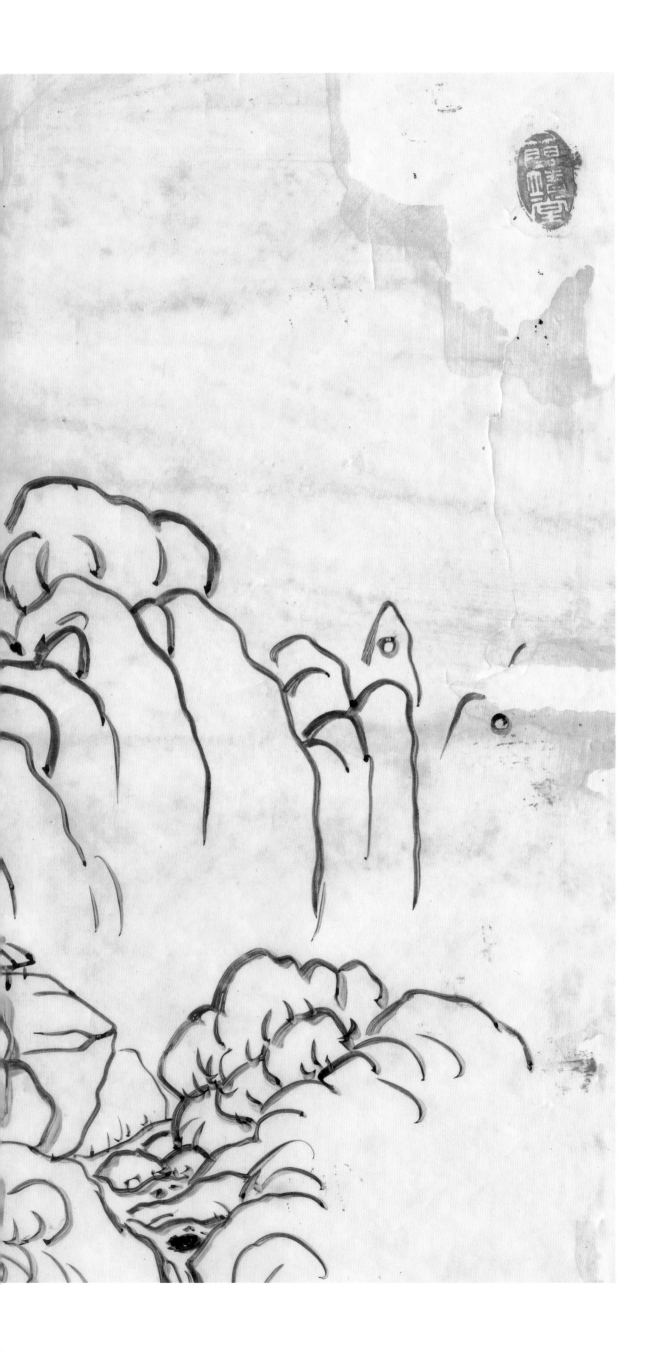

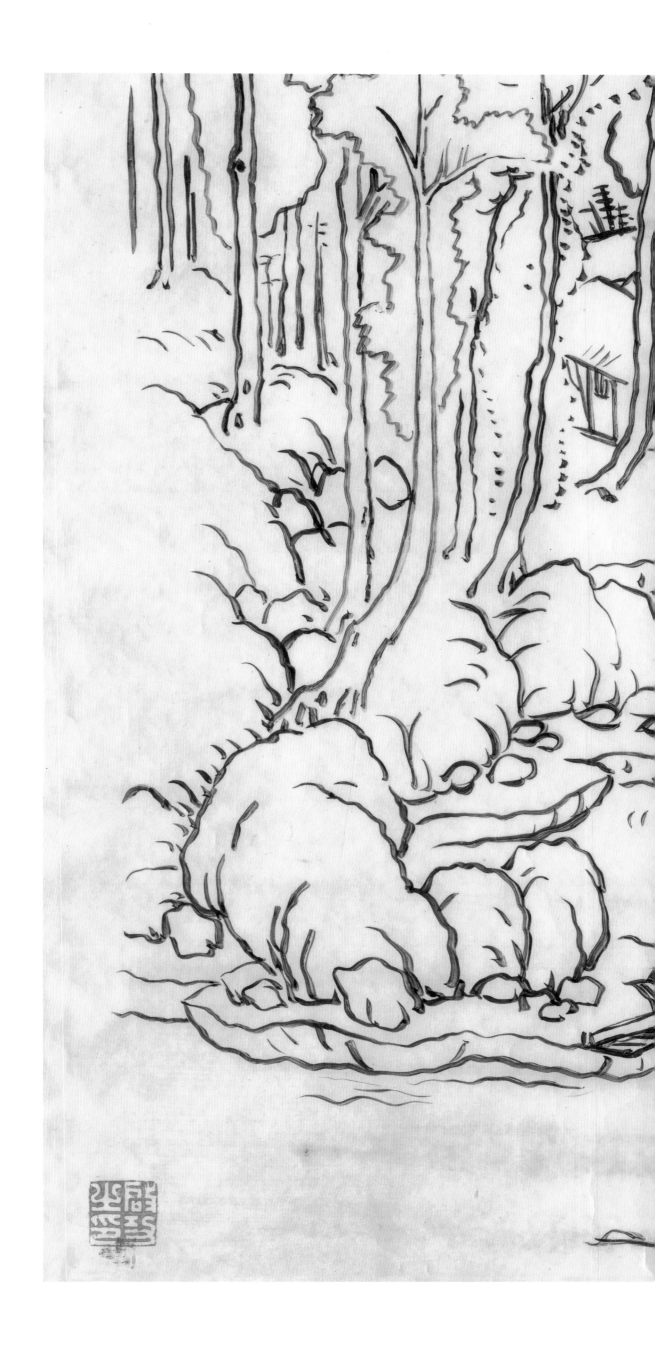

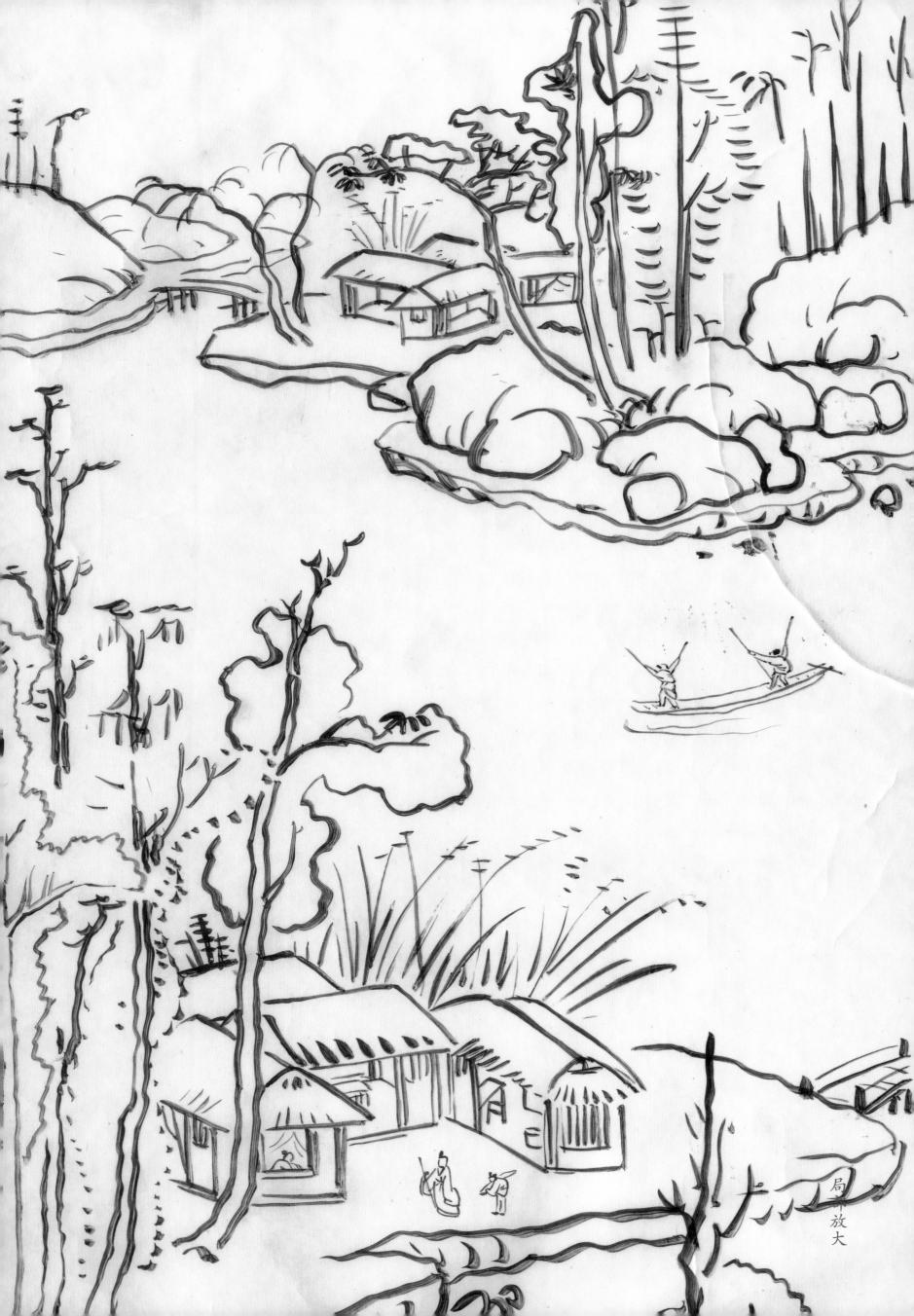

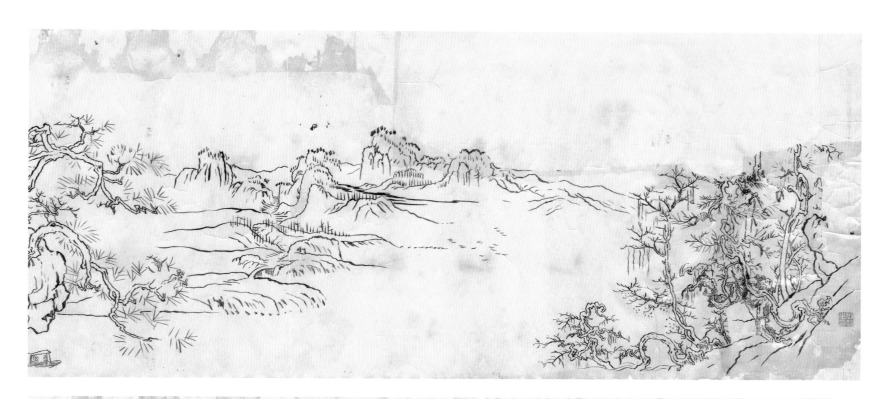

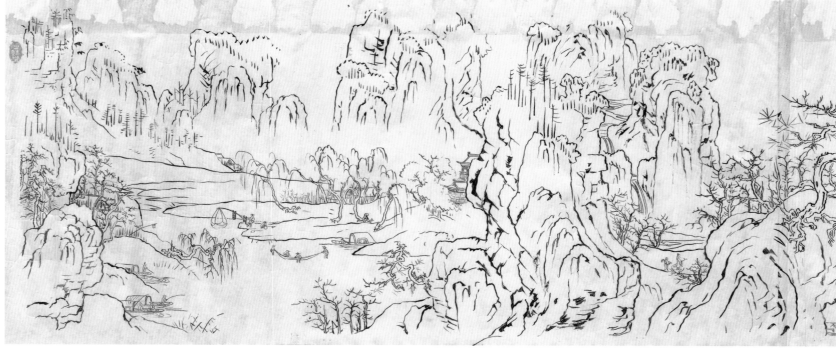

山水（二）

横二〇七點五厘米

縱四四厘米（此圖因篇幅所限，未按原大刊出）

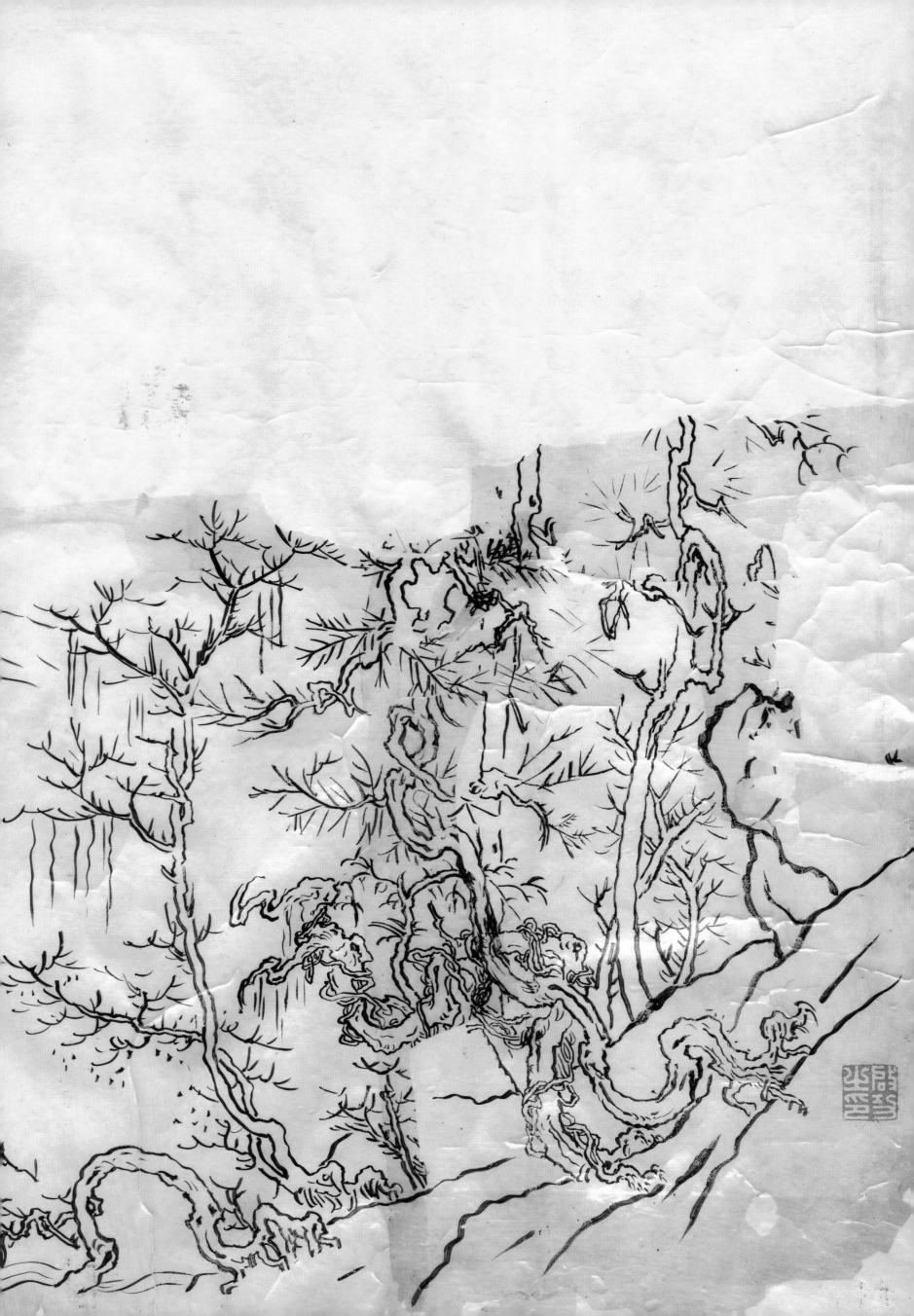

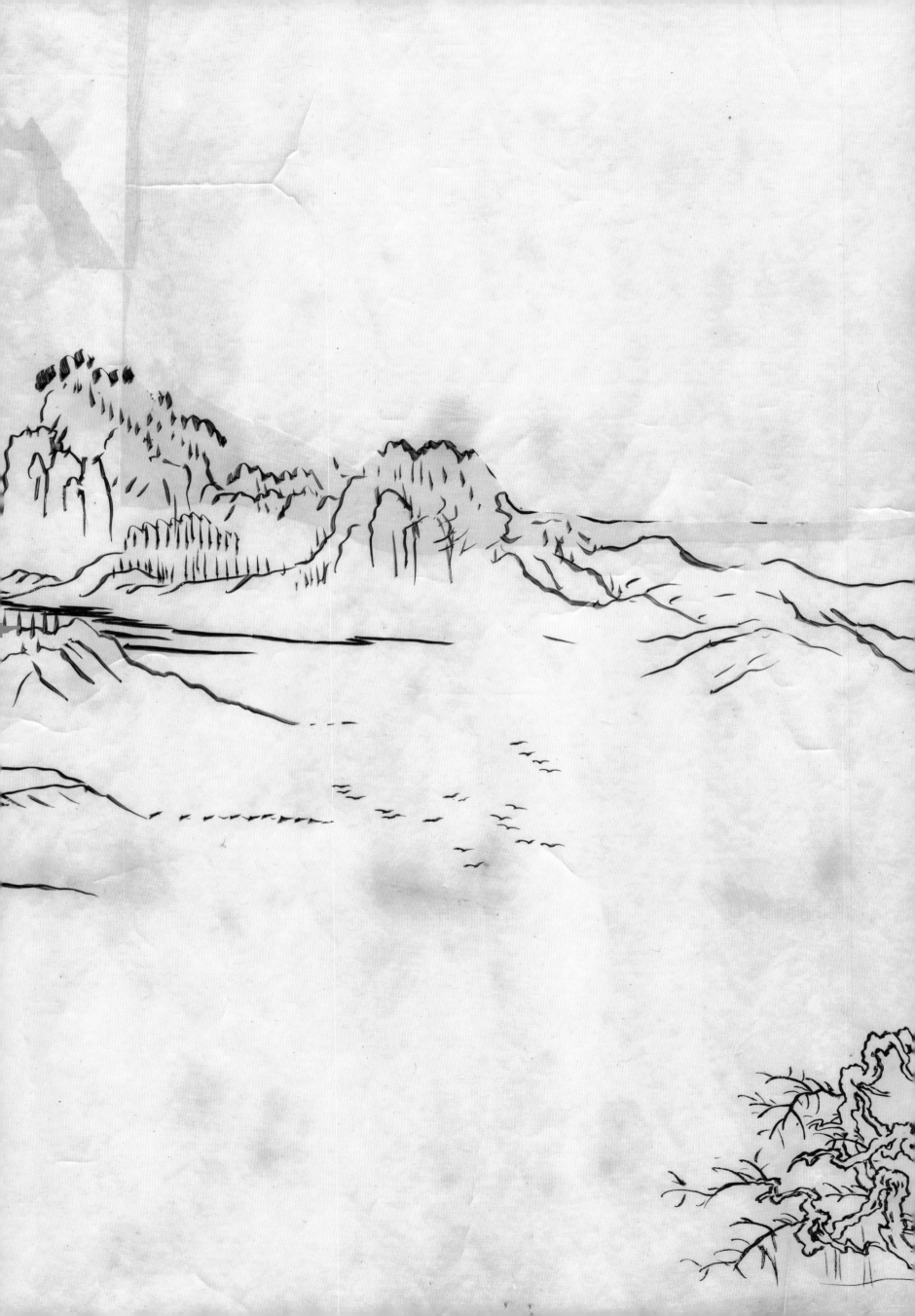

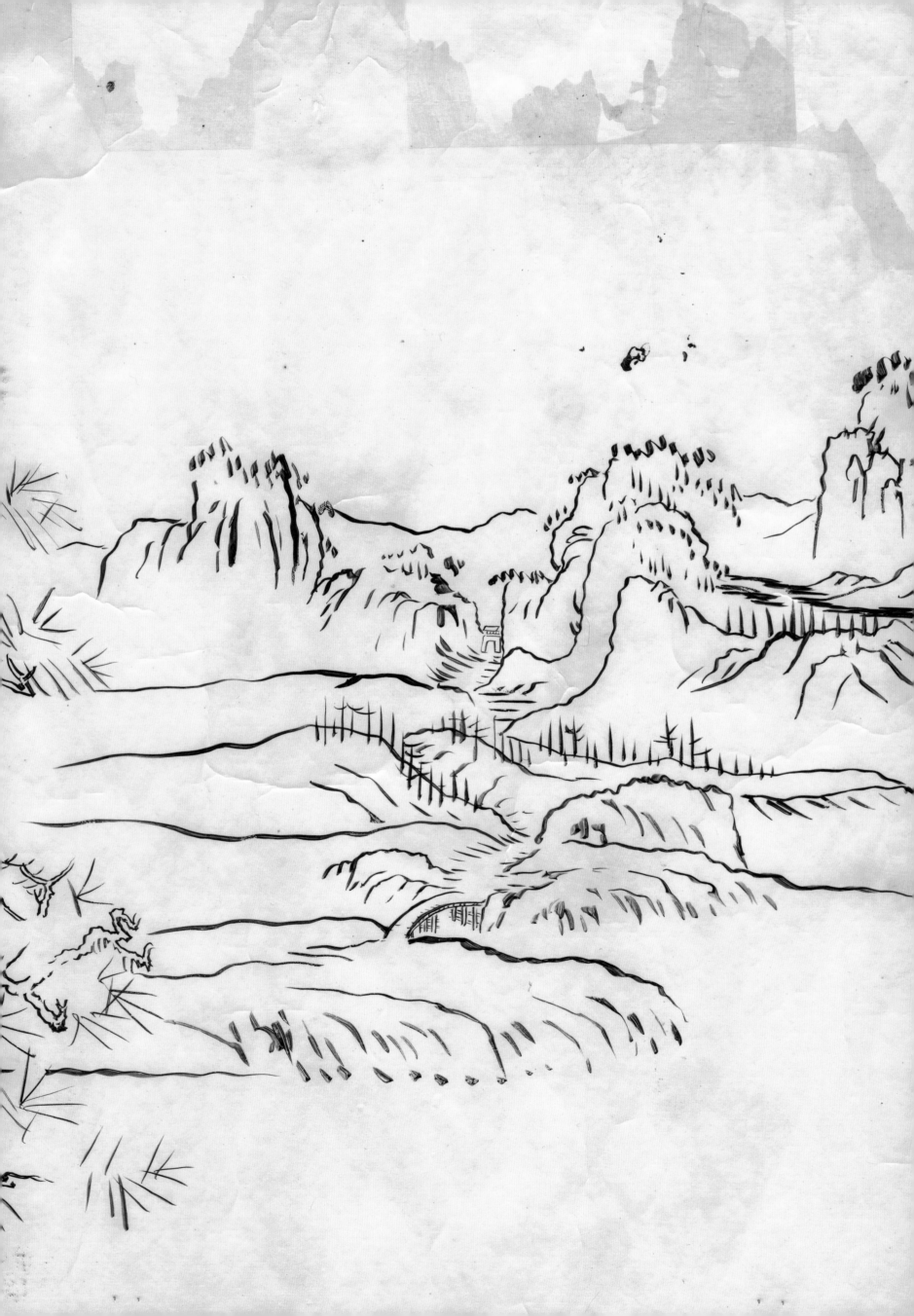

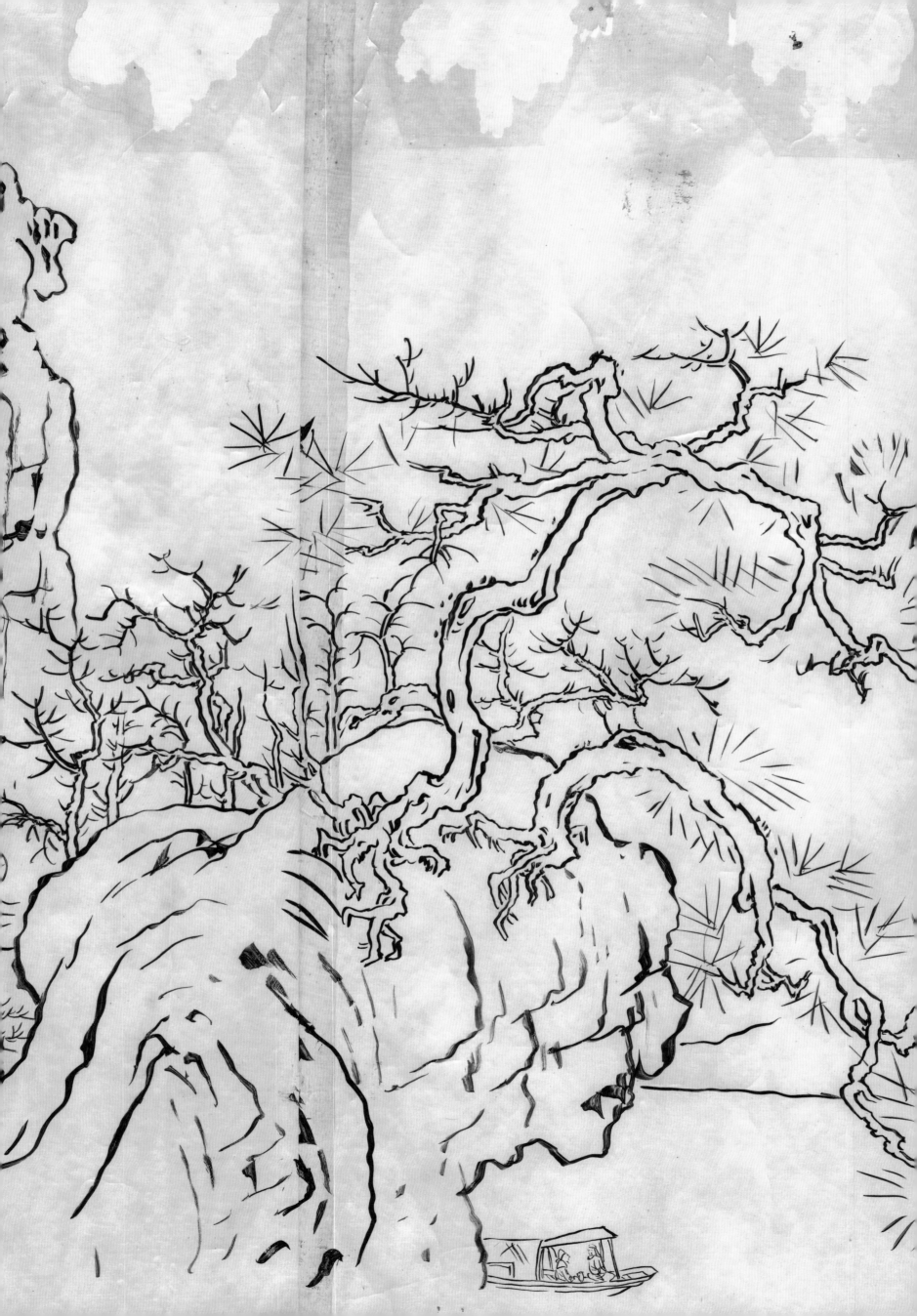

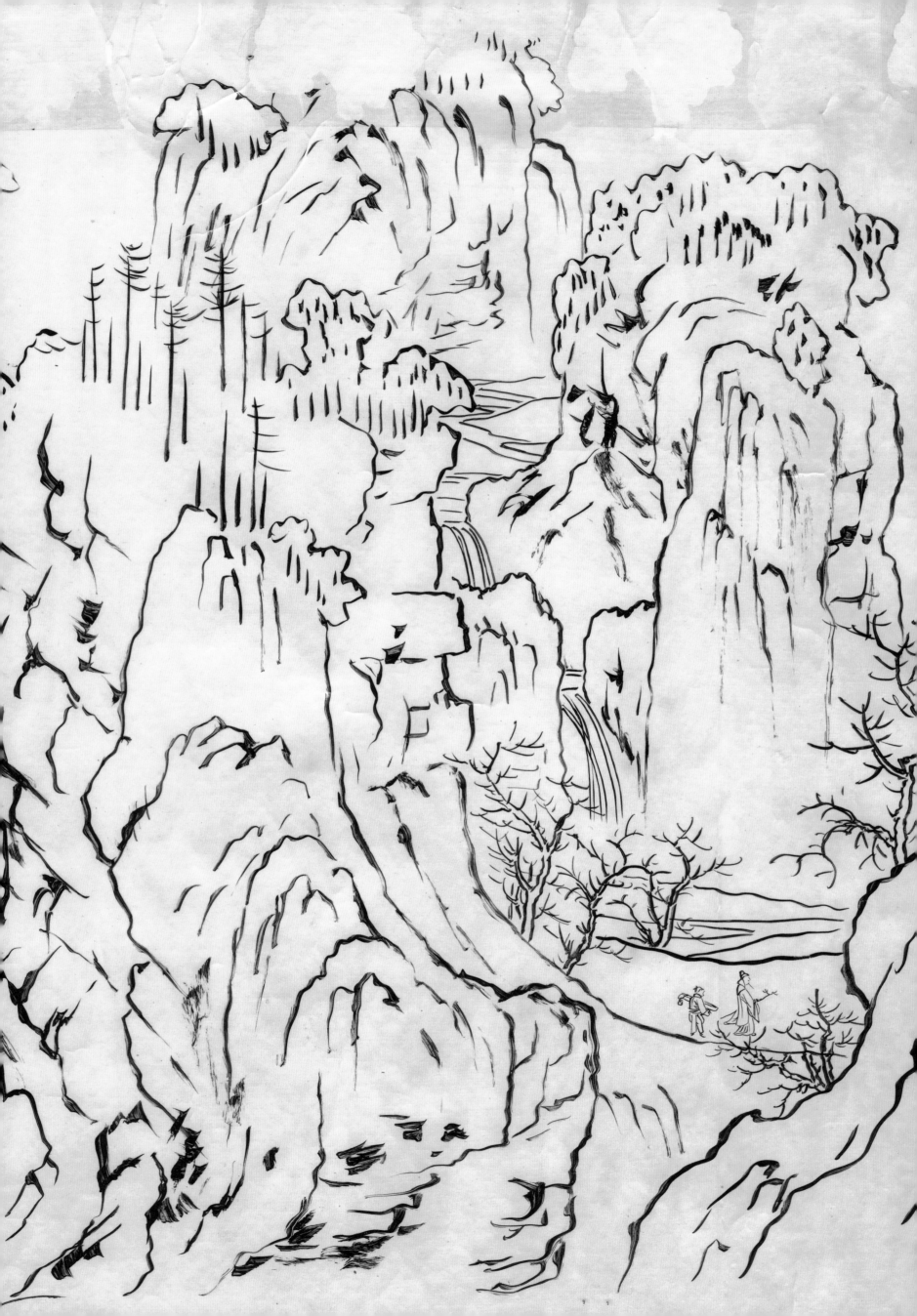

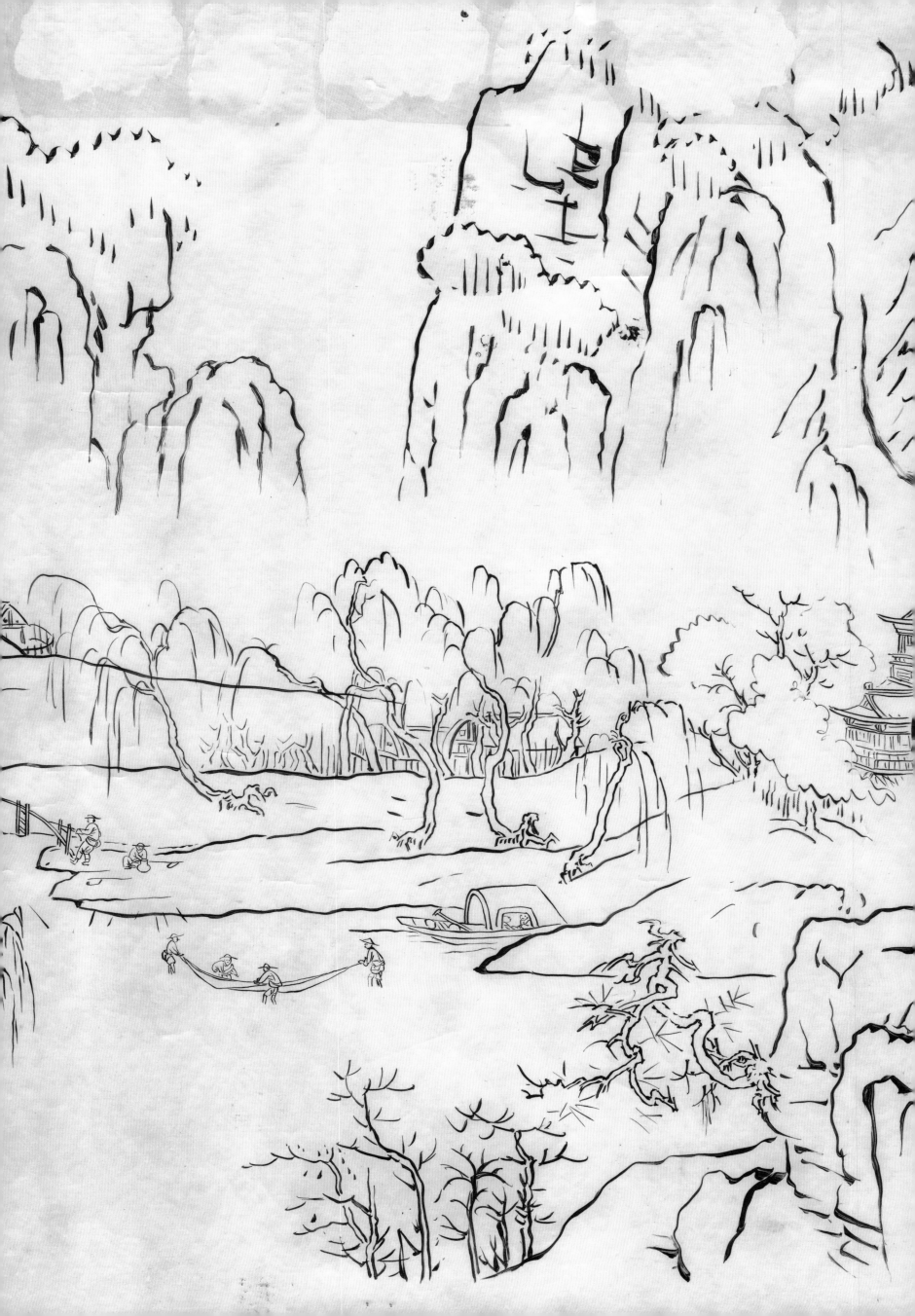

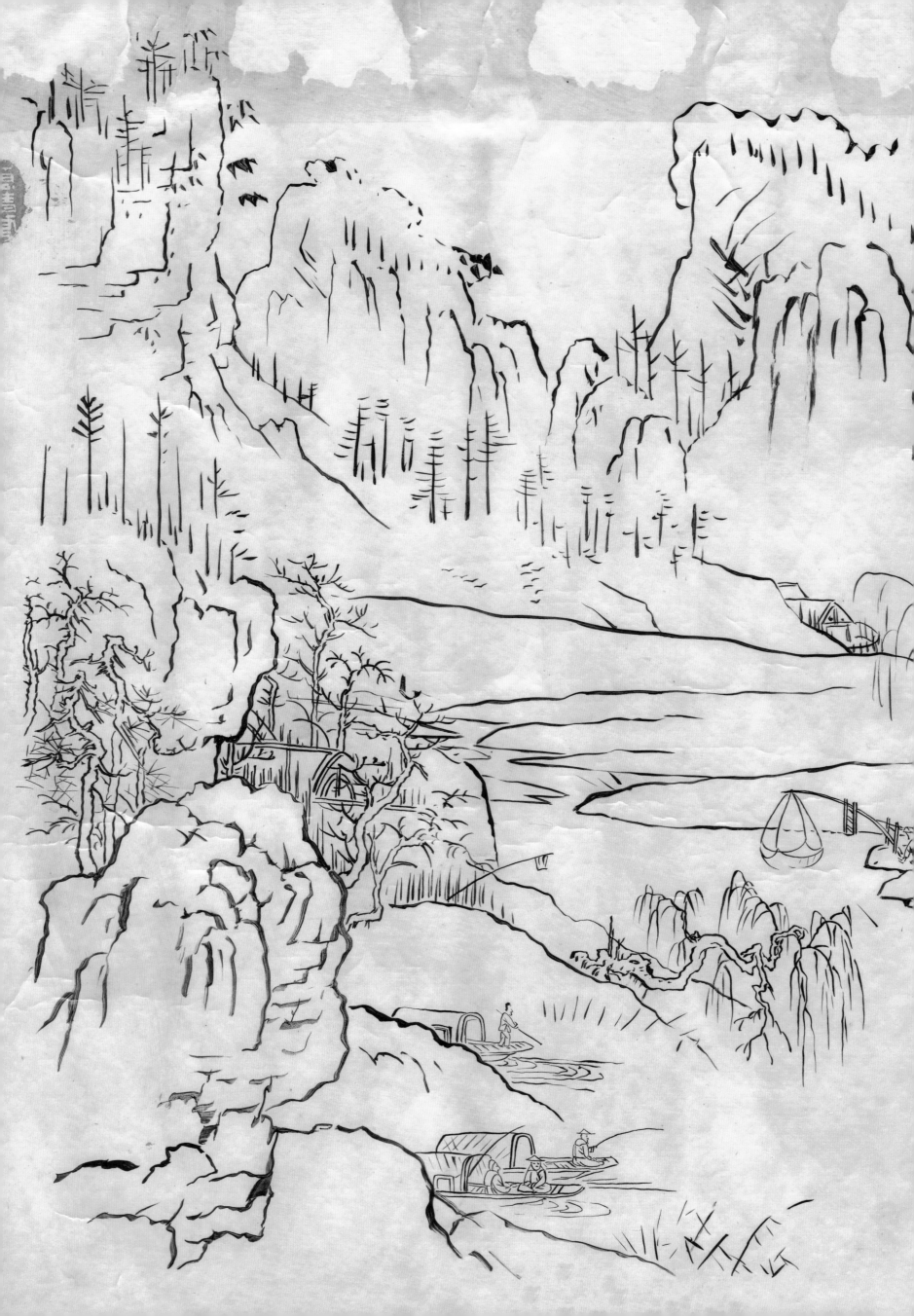

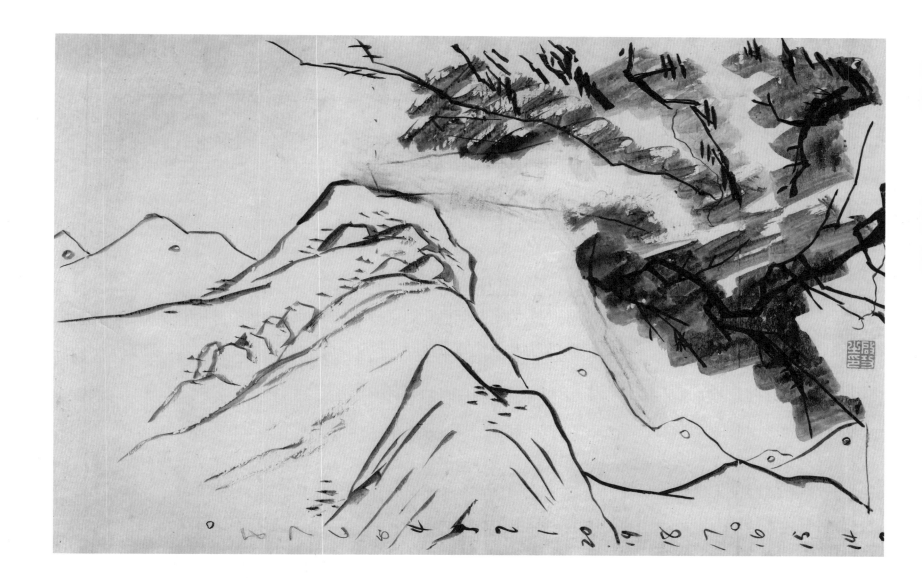

山水（三）

横五三點六厘米　縱三四點五厘米

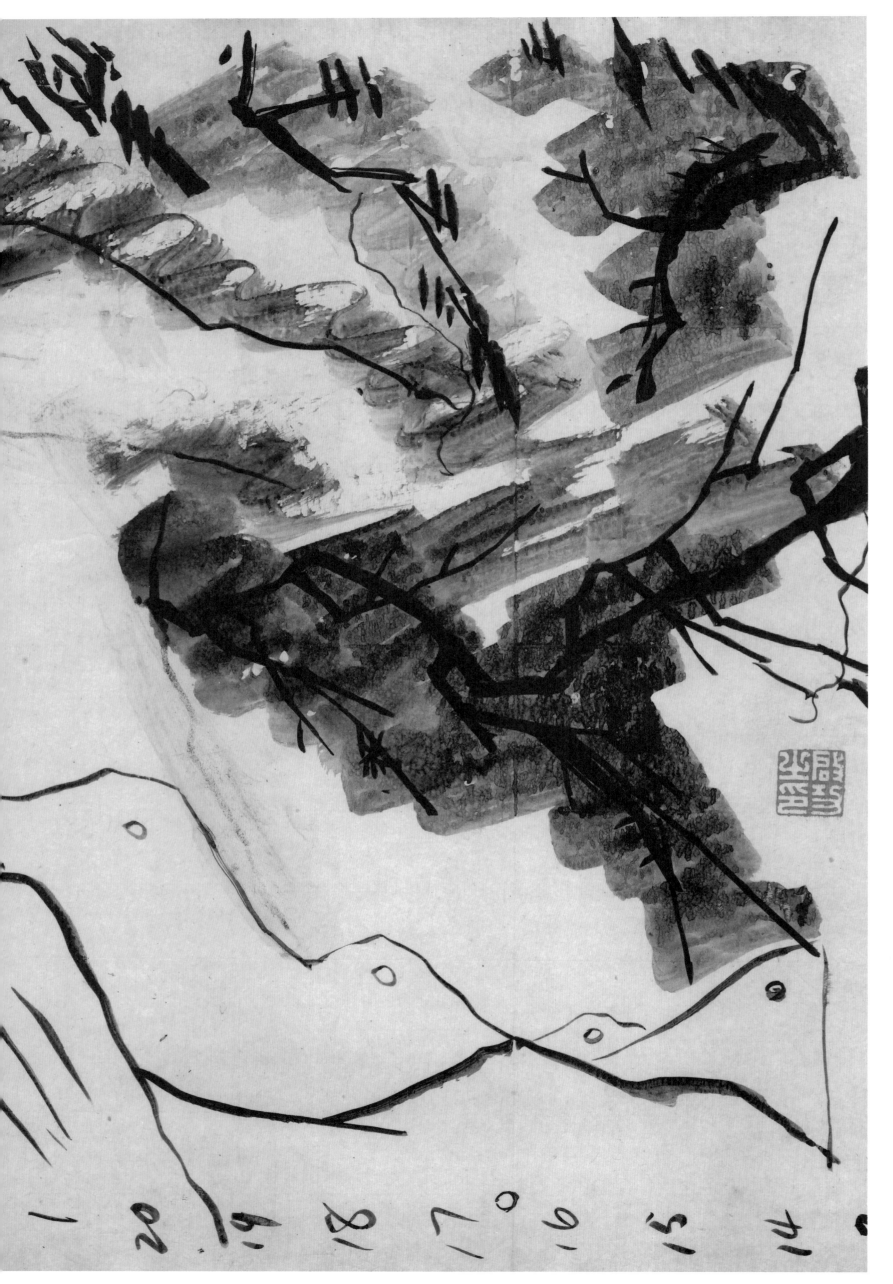

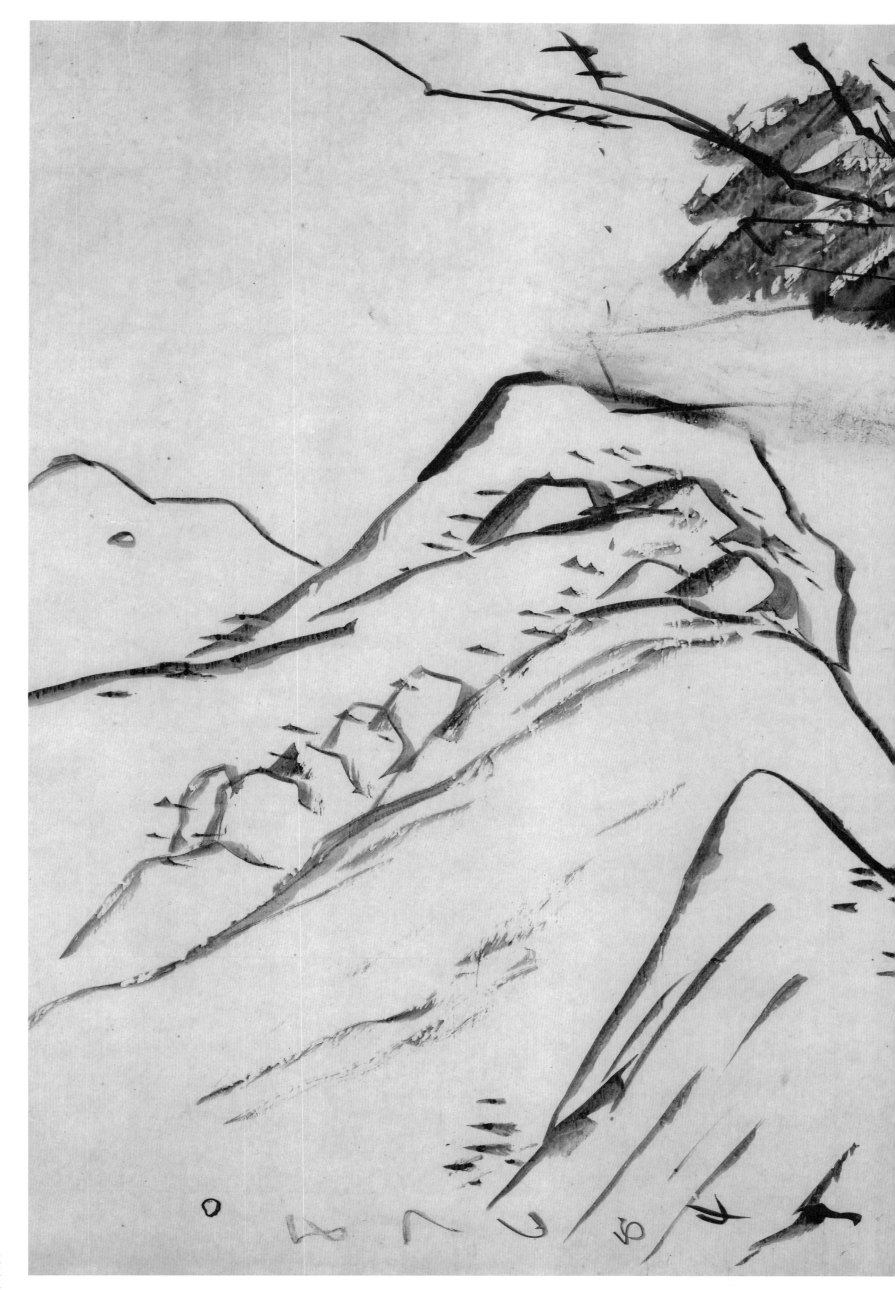

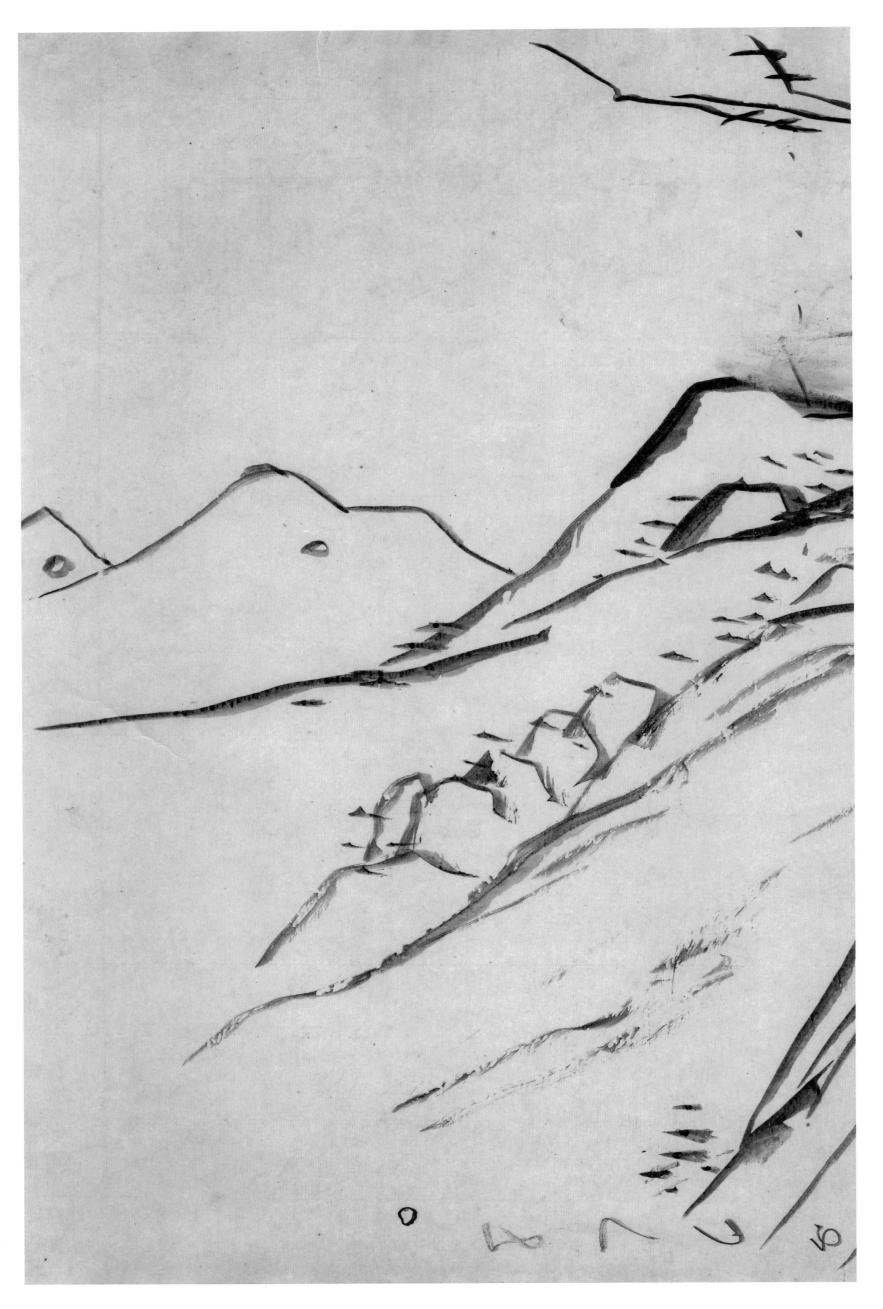

山水（四）

横五二厘米　縱三七厘米

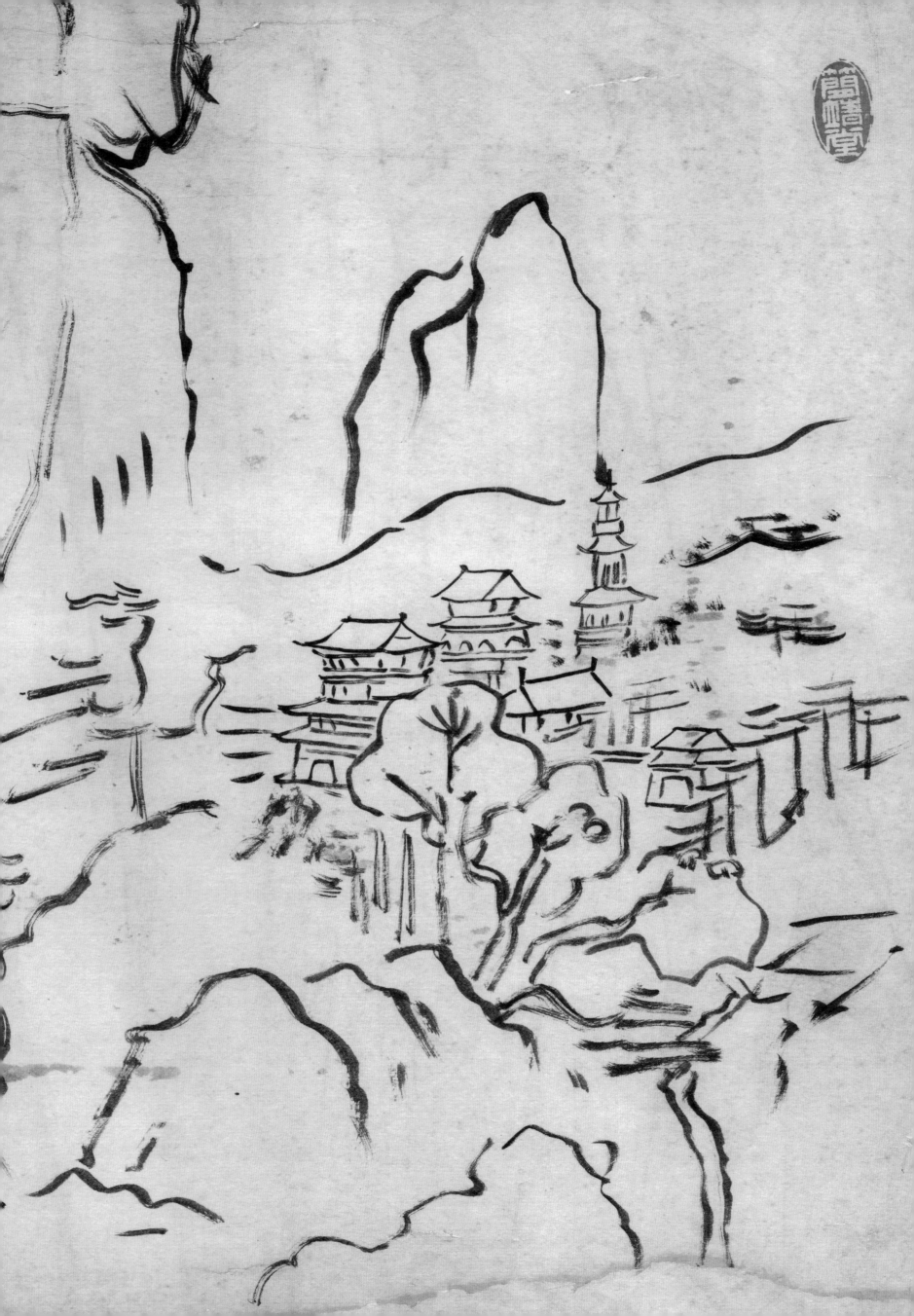

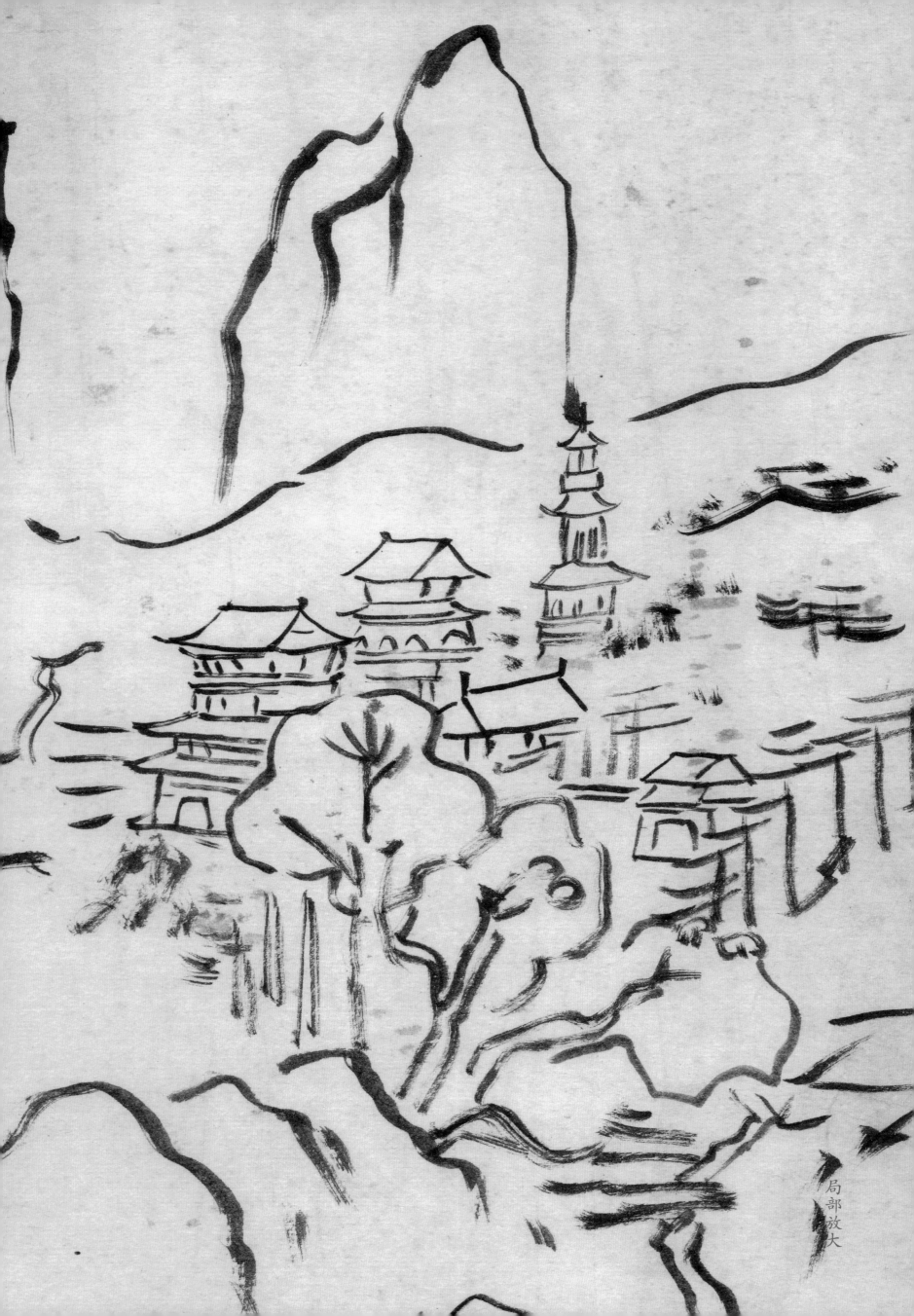

局部放大

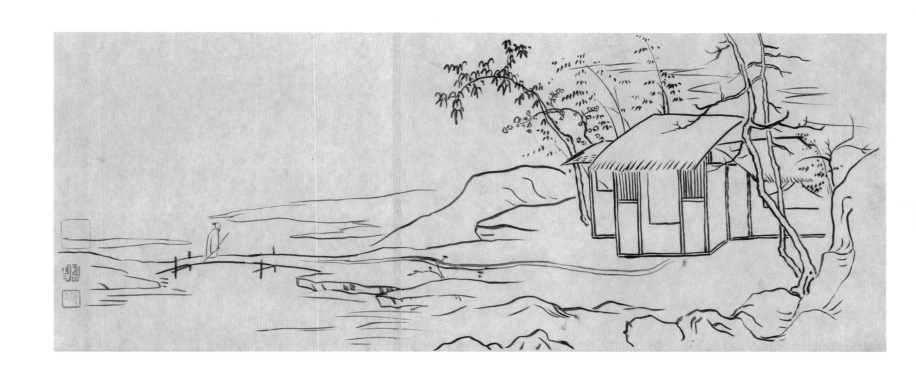

山水（五）

横六四點三厘米　縱二五點四厘米

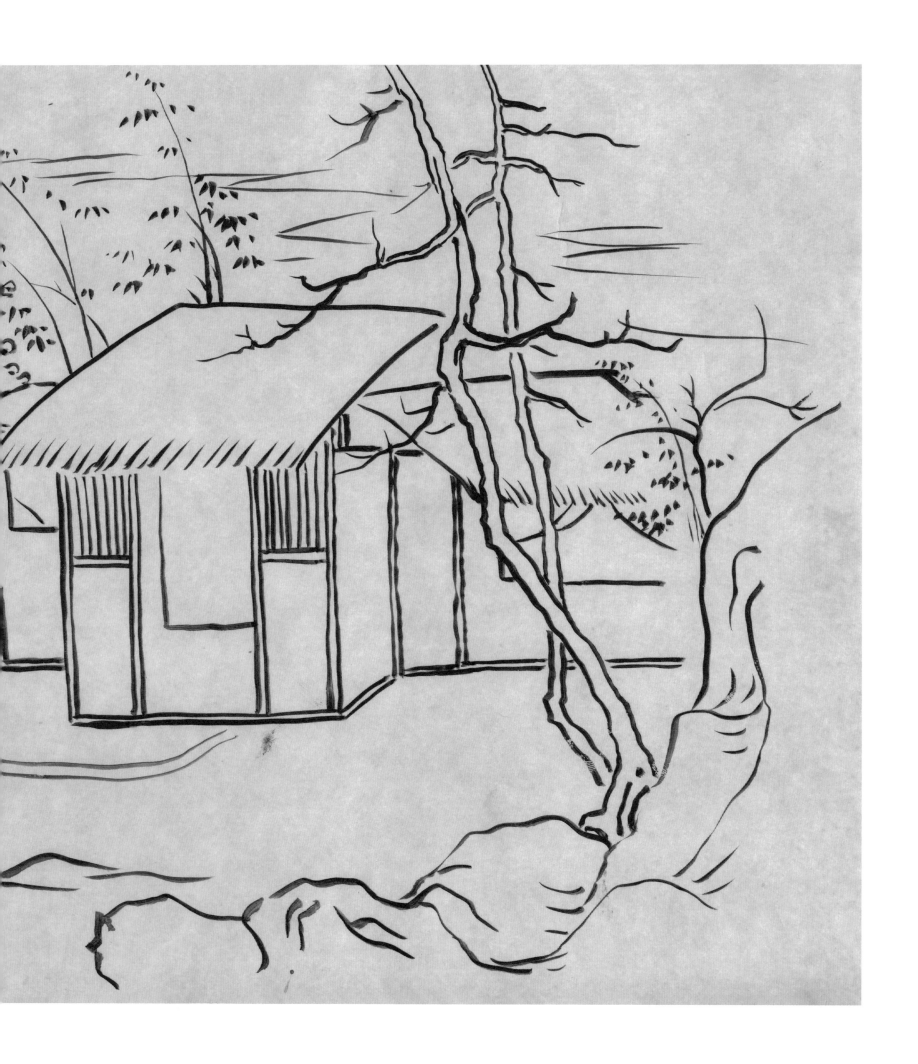

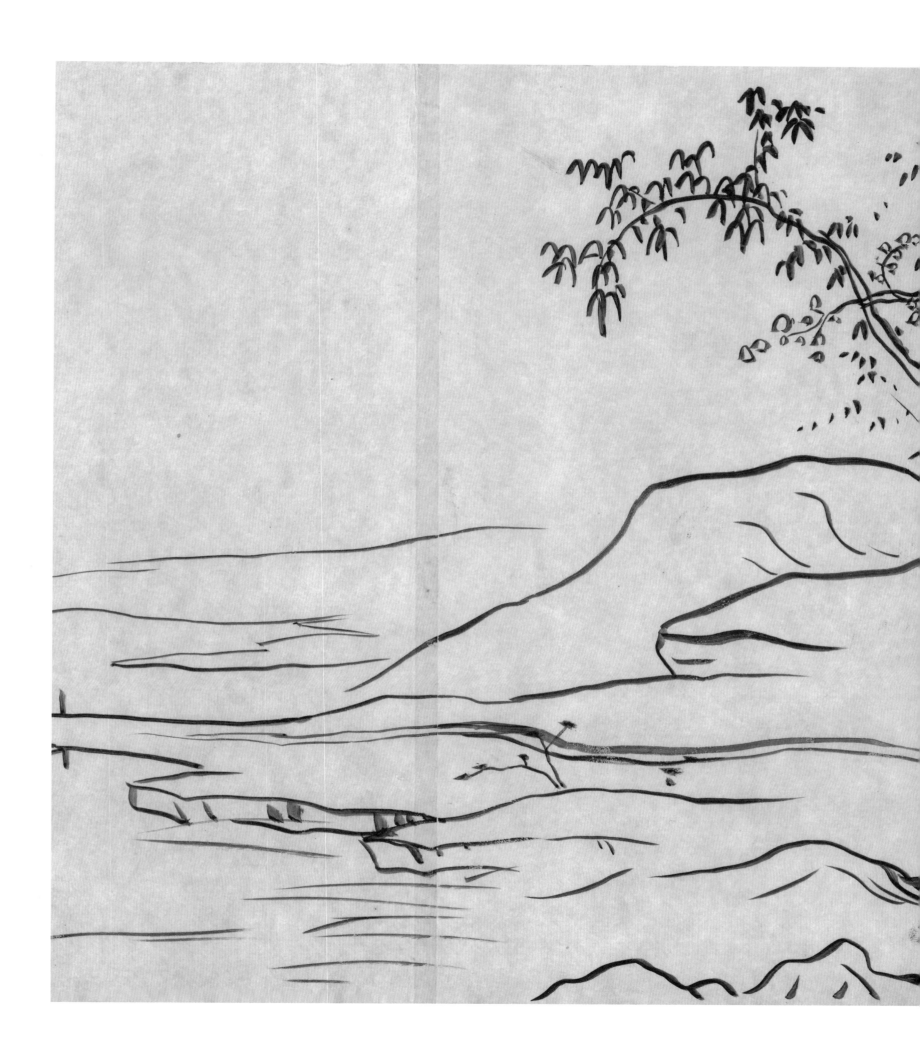

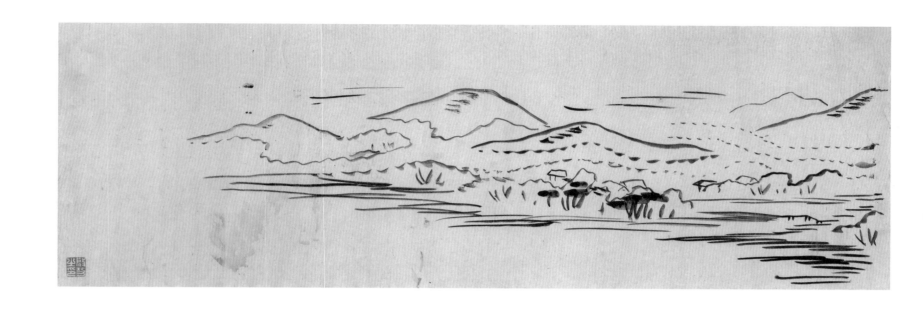

山水（六）

横七七點五厘米　縱二五點三厘米

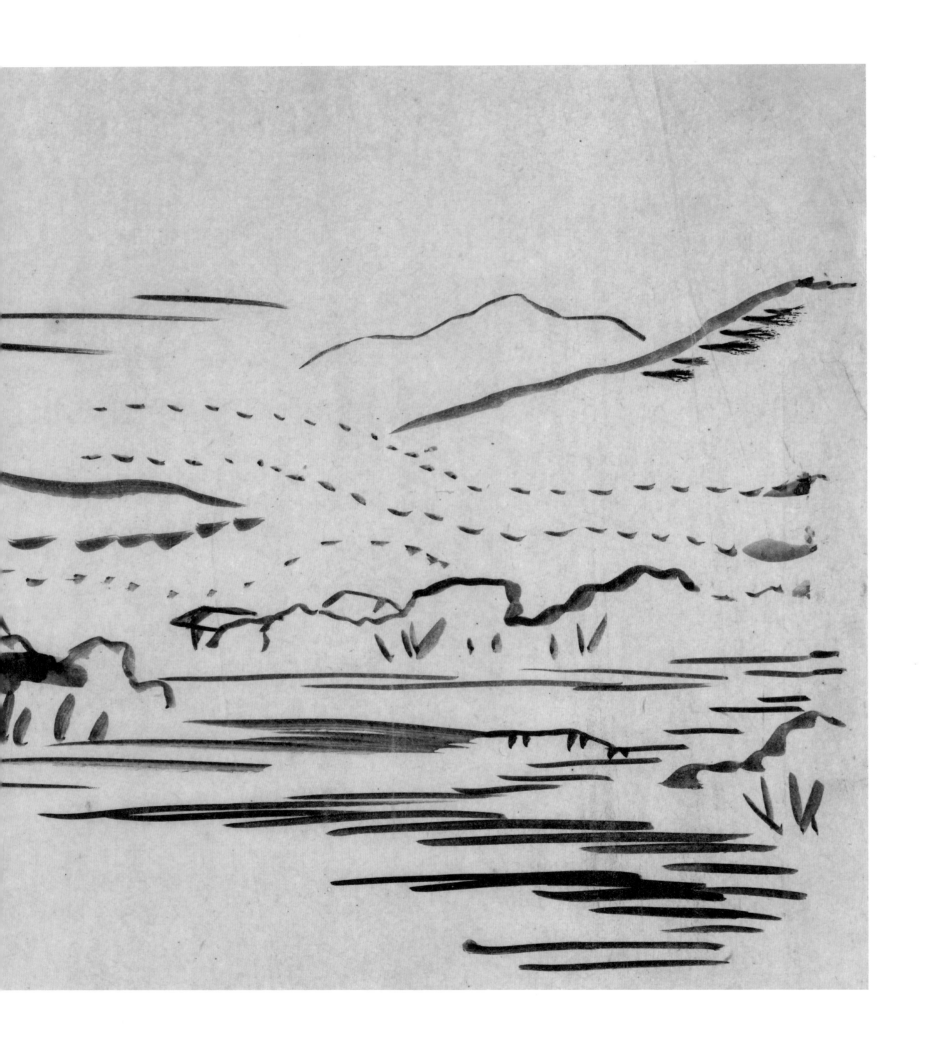

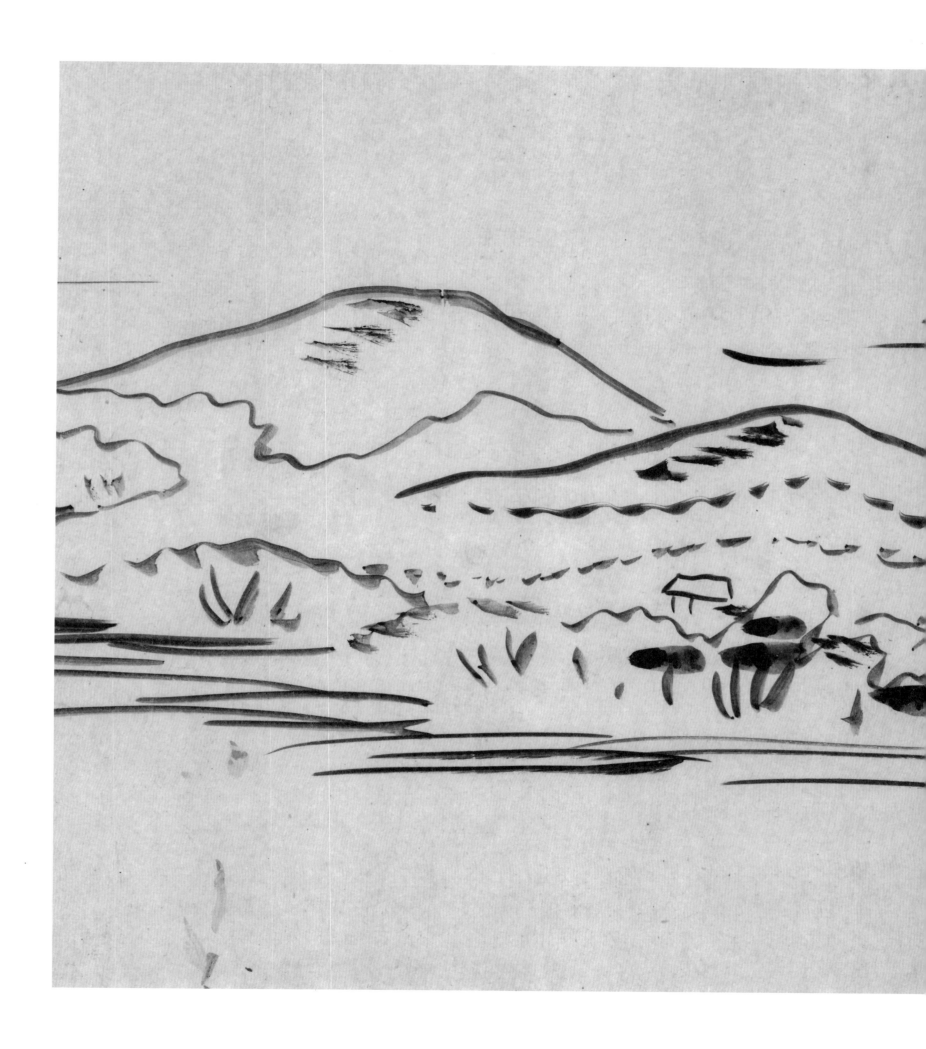

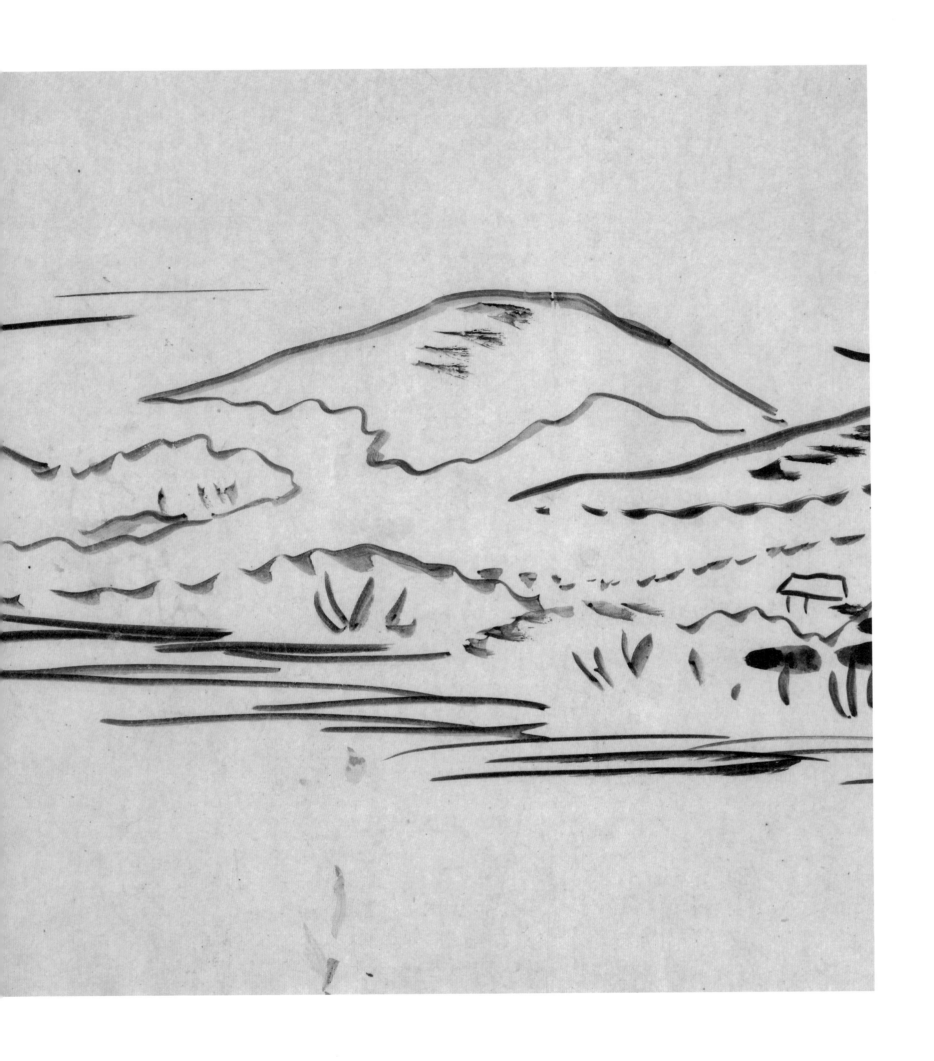

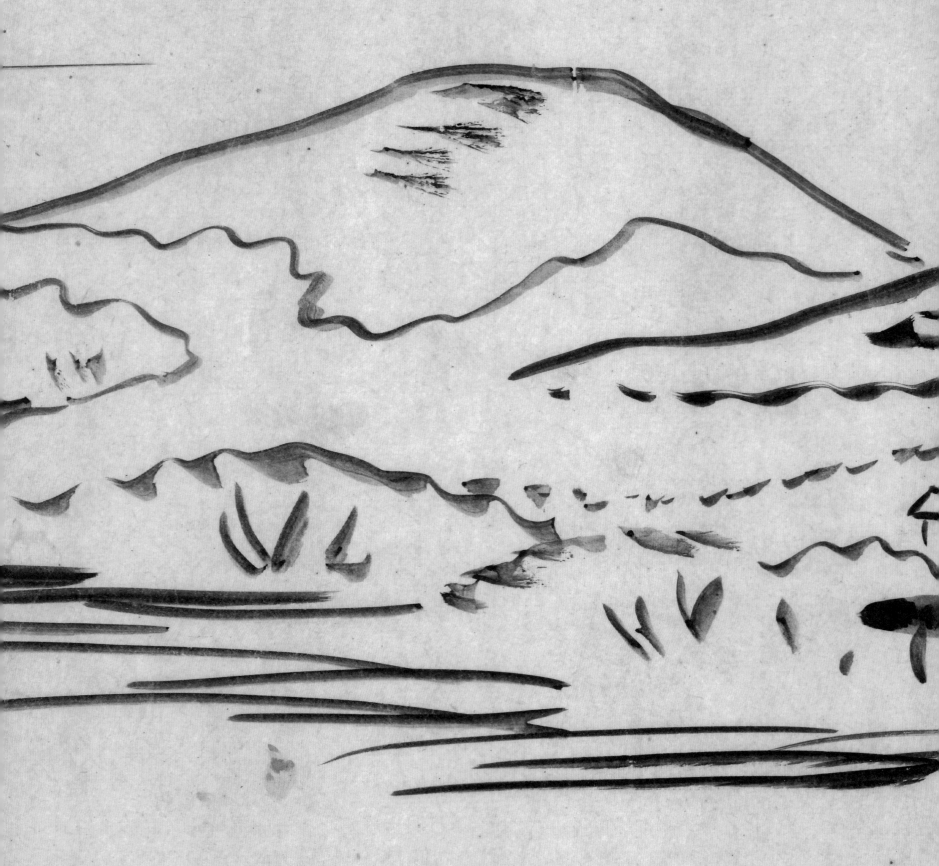

局部放大

法書粉本

永和九年歲在癸丑暮春之初會
于會稽山陰之蘭亭脩禊事
也羣賢畢至少長咸集此地
有崇山峻領茂林脩竹又有清流激
湍暎帶左右引以為流觴曲水
列坐其次雖無絲竹管弦之
盛一觴一詠亦足以暢敘幽情
是日也天朗氣清惠風和暢仰
觀宇宙之大俯察品類之盛
所以遊目騁懷足以極視聽之
娛信可樂也夫人之相與俯仰
一世或取諸懷抱悟言一室之內
或因寄所託放浪形骸之外雖
趣舍萬殊靜躁不同當其欣
於所遇暫得於己快然自足不
知老之將至及其所之既惓情
隨事遷感慨係之矣向之所
欣俛仰之間以為陳迹猶不
能不以之興懷況脩短隨化終
期於盡古人云死生亦大矣
豈不痛哉每攬昔人興感之由
若合一契未嘗不臨文嗟悼不
能喻之於懷固知一死生為虛
誕齊彭殤為妄作後之視今
亦由今之視昔悲夫故列
敘時人錄其所述雖世殊事
異所以興懷其致一也後之攬
者亦將有感於斯文

晉王羲之《蘭亭序》（唐馮承素摹本）

橫六八點四厘米　縱二五點五厘米

逸少蘭亭，以傳唐馮承素摹本流傳最廣，馮為貞觀
中弘文館拓書人。此摹本近唐人風貌，少晉人雄強
之氣。卷因鈐唐『神龍』印，又稱『神龍蘭亭』，見
清《石渠寶笈續編》重華宮『蘭亭八柱』之三，今
藏北京故宮博物院。刻石原在北京圓明園，今在北
京中山公園。刻本又見清《御刻三希堂石渠寶笈法
帖》第三冊，刻石今在北京北海公園閱古樓。先生
摹本，多露鋒筆，較為接近原本面目。

永和九年歲在癸丑暮春之初會
于會稽山陰之蘭亭脩禊事
也羣賢畢至少長咸集此地
有峻領茂林脩竹又有清流激
湍暎帶左右引以為流觴曲水
列坐其次雖無絲竹管弦之
盛一觴一詠亦足以暢叙幽情
是日也天朗氣清惠風和暢仰

山嵩山

所以遊目騁懷足以極視聽之

娛信可樂也夫人之相與俯仰

一世或取諸懷抱悟言一室之内

或因寄所託放浪形骸之外雖

趣舍萬殊靜躁不同當其欣

於所遇暫得於己快然自足不

知老之將至及其所之既惓情

隨事遷感慨係之矣向之所

欣俛仰之間以為陳迹猶不

所以遊目騁懷足以極視聽之
娛信可樂也夫人之相與俯仰
一世或取諸懷抱悟言一室之内
或因寄所託放浪形骸之外雖
趣舍萬殊靜躁不同當其欣
於所遇暫得於己快然自足不
知老之將至及其所之既惓情
隨事遷感慨係之矣向之所
欣俛仰之間以為陳迹猶不

期於盡古人云死生之大矣豈
不痛哉每攬昔人興感之由
若合一契未嘗不臨文嗟悼不
能喻之於懷固知一死生為虛
誕齊彭殤為妄作後之視今
亦由今之視昔
悲夫故列
敘時人錄其所述雖世殊事
異所以興懷其致一也後之攬
者亦將有感於斯文

娛信可樂也夫人之相與俯仰
一世或取諸懷抱悟言一室之內
或因寄所託放浪形骸之外雖
趣舍萬殊靜躁不同當其欣
於所遇暫得於己快然自足不
知老之將至及其所之既惓情
隨事遷感慨係之矣向之所

永和九年歲在癸丑暮春之初
于會稽山陰之蘭亭脩稧事
也羣賢畢至少長咸集此地
有崇山峻領茂林脩竹又有清流激
湍暎帶左右引以為流觴曲水
列坐其次雖無絲竹管弦之
盛一觴一詠亦足以暢敘幽情
是日也天朗氣清惠風和暢仰
觀宇宙之大俯察品類之盛
所以遊目騁懷足以極視聽之
娛信可樂也夫人之相與俯仰
一世或取諸懷抱悟言一室之內
或因寄所託放浪形骸之外雖
趣舍萬殊靜躁不同當其欣
於所遇暫得於己快然自足不
知老之將至及其所之既惓情
隨事遷感慨係之矣向之所欣
俛仰之間以為陳迹猶不能不
以之興懷況脩短隨化終期
於盡古人云死生亦大矣豈不
痛哉

晉王羲之《蘭亭序》（定武本）

橫三八厘米　縱二七點五厘米

先生摹本，有界格，知刻本系列；又首行末無「會」
字，第四行「崇山峻嶺」之「崇」字，山字頭下作
三點，知定武本體系。定武真本，存世者有元柯
九思藏本，全卷，先生四十年代在北京故宮見原
拓，今在臺北「故宮博物院」；二是元僧獨孤長老
藏本，後經火燒存殘字，冊頁，今藏日本東京國立
博物館。除此二本之外，清吳榮光藏宋榮芭跋本，為
定武真本，今不知所在，吳氏在湖南岳麓書院有摹
刻本；又宋趙子固舊藏本，即落水本，亦為定武真
本，今亦不知所在。啓功先生有「真落水本確聞還
在某藏家手中，惜不詳何人何地」之說。清乾隆帝
依落水本在內府摹刻，先生一九六一年得此刻本，加
以考證。此紙摹本，為避清聖祖康熙帝諱，第六行
「雖無絲竹管弦之盛」之「弦」字，無末筆，與先
生一九三八年臨《靈飛經》中的「玄」字同。此紙
右側有先生滿文書「啓功」。

永和九年歲在癸丑暮春之初

于會稽山陰之蘭亭脩稧事

也羣賢畢至少長咸集此地

有峻領茂林脩竹又有清流激

湍暎帶左右引以為流觴曲水

列坐其次雖無絲竹管弦之

崇山

盛一永

三七八

仰觀宇宙之大，俯察品類之盛，所以遊目騁懷，足以極視聽之娛，信可樂也。夫人之相與，俯仰一世，或取諸懷抱，悟言一室之內；或因寄所託，放浪形骸之外。雖趣舍萬殊，靜躁不同，當其欣於所遇，暫得於己，快然自足，不知老之將至。及其所之既倦，情隨事遷，感慨係之矣。向之所欣，俛仰之間，以為陳跡，猶不能不以之興懷。況修短隨化，終期於盡。

永和九年歲在癸暮春之初
于會稽山陰之蘭亭脩稧事
也羣賢畢至少長咸集此地
有峻領茂林脩竹又有清流激
湍暎帶左右引以為流觴曲水
列坐其次雖無絲竹管弦之
盛一觴一詠亦足以暢敘幽情是日也天朗氣青惠風和暢仰

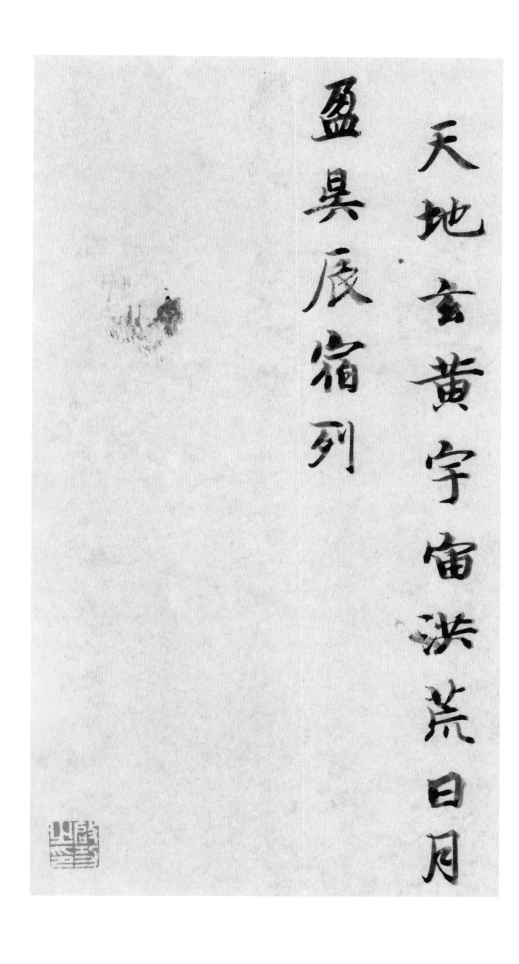

天地玄黄 宇宙洪荒 日月
盈昃 辰宿列

隋智永《千字文》

横一三厘米　縱二四點五厘米

真草《千字文》，傳智永曾寫八百本，散於世間，江
東諸寺各施一本。日本小川爲次郎家藏墨迹册頁
本，後有楊守敬、内藤虎、谷鐵臣跋語，裝裱粗略，似
光緒間之工，當即其時裝册者也。一九八九年四月
廿九日，先生在内姪章景懷陪同下，觀於日本京都
小川氏家。又先生曾臨多本傳世。

天地玄黄宇宙洪荒日月
盈昃辰宿列

代

代文以質居高思
隊持滿戒益念茲
在茲永保貞吉

唐歐陽詢《九成宮醴泉銘》

橫二四點三厘米　縱一三點三厘米

碑唐魏徵撰文，歐陽詢奉敕書。因奉敕而書，故多

右軍之面目，石今在陝西省寶雞市麟遊縣新城區九

成宮舊址，傳世以明李駙馬藏唐五代拓本爲最佳，拓

本今在北京故宮博物院。　先生有臨本傳世。

代文以質居高思
隆持滿裁益念茲
在茲永保貞吉

唐懷仁集王書《聖教序》

横七五點八厘米　縱二五點五厘米

唐弘福寺沙門懷仁集晋右將軍王羲之書，石今在陝西省西安碑林。拓本以天津博物館藏宋拓『墨皇本』為最佳臨書範本。

大唐三藏聖教序

太宗文皇帝製

弘福寺沙門懷仁集

晋右將軍王羲之書

蓋聞二儀有像顯覆載

以含生四時無形潛寒

署以化物是以窺天鑑

地庸愚皆識生端明陰

洞陽賢哲罕窮其數然

而天地苞乎陰陽而易

識者以其有像也陰陽

處乎天地而難窮者以

其無形也故知像顯可

徵雖愚不惑形潛莫覩

在智猶迷況乎佛道崇

虛乘幽控寂弘濟萬品

典御十方舉威靈而無

上抑神力而無下大之

則彌於宇宙細之則攝

於豪釐無滅無生歷千

大唐三藏聖教序

太宗文皇帝製

弘福寺沙門懷仁集

晋右將軍王羲之書

蓋聞二儀有像顯覆載

以含生四時無形潛寒

暑以化物是以窺天鑑

地，庸愚皆識生端明陰

而天地苞乎陰陽而易

識者以其有像也陰陽

窈乎天地而難窮者以

其無形也故知像顯可

徵雖愚不惑形潛莫覩

微雖智猶迷況乎佛道崇

虛乘幽控寂弘濟万品

典御十方舉威靈而無

上抑神力而無下大之

識者以其有像也陰陽

宓乎天地而難窮者以

其無形也故知像顯可

徵雖愚不惑形潛莫覩

在智猶迷況乎佛道崇

虛乘幽控寂弘濟万品

典御十方舉威靈而無

上抑神力而无下大之

則彌於宇宙細之則攝

大唐三藏聖教序

太宗文皇帝製

弘福寺沙門懷仁集

晉右將軍王羲之書

蓋聞二儀有像顯覆載

教隨世尊心不違世尊所說教法闡說諦義

奉侍世尊无暫時捨

佛本行集經卷第三十三

經主清河長公主楊

夫李長雅眷屬等

謹尋至極真如亢滿法界絁萬

像復遣百非而變用則隱顯不

窮群有乃藉之成立仰惟无上

慈尊悟斯稱正覺衰隱庶類迷

此隆邪塗故盛興言說方便導引

大乘小乘之教為告海舟航半序

之談作暗室燈燭沙門曇觀敬

造一切　尊經一部運此善根奉

資　文皇帝獻皇后汛禪艘遊

法海盡有慾證无生今上長

居一大清晏八表清河公主汞

延福壽長扇母儀張上官贊

楊陰教助輝安範七世父母万

合識亞乘法駕俱會佛道

佛本行集經轉妙法輪品第三十七

余時世尊作是思惟

唐人寫經

橫幅　橫四四點七厘米　縱二五點三厘米

直幅　橫一三厘米　縱二〇點六厘米

先生對唐人寫經非常重視，曾藏有精品數卷，多捐贈。今吉林大學圖書館有《唐人寫經殘本四種合裝卷》，即先生所藏。先生以爲『唐人細楷，藝有高下，其高者無論矣，即亂頭粗服之跡，亦自有其風度，非後人摹擬所易幾及者』先生曾將唐人寫經攝影放大，與唐碑比觀，筆毫使轉，墨痕濃淡，一一可按；先生晚歲，亦多臨唐人經生之書，與古爲徒。

教随世尊心不違世尊所説教法闡説諦設

奉侍世尊无暫時捨

佛本行集経巻第三十三

経主清河長公主揚

夫李長雅眷属等

謹尋至賾真如圓滿法界絶萬

像復遣百非而變用則隱顯不

窮群有乃籍之成立仰惟无上

慈尊悟斯稱正覺衰憋庶類速

此墜邪塗故盛興言説方便導引

大乘小乘之教為苦海舟航半字

資　文皇帝獻皇后汎禪艘遊

法海盡有懲證无生今上長

居一大清晏八表清河公主永

延福壽長扇母儀張上宮贊

楊陰教助輝女範七世父母萬

含識並乘法駕俱會佛道

佛本行集經轉妙法輪品第三十七

爾時世尊作是思惟

麟德之庭樹竟句
焉飛鳴行楷浮在
原之趣昆季相樂
縱目而觀者久之遍

收張僧繇　天王上
薛稷題同之物海
老雲元色取浮

當日蒙恩預名表
三枚朱草出金沙
来自天支兰印相冷

怡無五色　華頭花
當日蒙恩預名表
三枚朱草出金沙
来自天支兰印相冷

淡墨秋山畫遠
天署霞還照
紫溔烟故人好
在重攜手不到
平山漫五年
盛製珍藏榮歲月
爲我淺拂道走爲前
見寴元之作園而原
世一爲

青山堂

唐李隆基《鶺鴒頌》并宋米芾書翰

上幅　橫三七點一厘米　縱二四點四厘米

下幅　橫四七點二厘米　縱二八厘米

啓功先生摹兩紙，其一爲唐李隆基書《鶺鴒頌》，紙
本，見清《石渠寶笈三編》延春閣，今藏臺北『故
宮博物院』，先生於二十世紀四十年代曾見原跡，認
爲是出自御書院、制誥案官員之手。刻本見明《戲
鴻堂法書》第二冊，石今在安徽省博物館，又見清
《經訓堂法書》第二冊。宋米芾書《珊瑚帖》，原
帖與《復官帖》同冊，今藏北京故宮博物院。其二
爲宋米芾書《淡墨秋山詩帖》，紙本，見清《石渠
寶笈續編》養心殿《米芾詩牘》冊，今藏北京故宮
博物院；刻本見清《御刻三希堂石渠寶笈法帖》第
十四冊，石今在北京北海公園閱古樓。宋米芾書《寒
光二帖》後帖、《砂步二詩帖》後帖，紙本，亦爲
《米芾詩牘》冊，藏地、刻本同上。

麟德之庭樹賁鴎
焉飛鳴行摇浮屠
原之趣昆季相樂
縱目而觀者久之遍
收張曾錄天王上

薛稷題高□之裝

當日蒙恩預名表

老更元色取浮

三枝朱草出金沙

來自天支蘭印相家

當日蒙恩預名表

慌多五色　筆頭花

三枝朱草出金沙

來自天支蘭印相家

淡墨秋山画远

天暮霞还照好

紫添烟坡人不到

在重携手

平山漫五年

盛製珍藏荣歲□□

青山堂

見宴先……也

淡墨秋山畫遠天，暮霞還照紫添烟。故人好在重攜手，不到平山謾五年。

局部放大

擬古

青松勁挺姿，凌霄恥屈盤。
種種出枝葉，牽連上松端。
秋花起絳煙，旖旎雲錦殷。
不羞不自立，舒光射丸丸。
相見各數歲，
青松本無華，安得保歲寒。
歲寒。

龜鶴年壽齊，羽介所託殊。
種種是靈物，相得忘形軀。
鶴有沖霄心，龜厭曳尾居。
以竹兩附口，相將上雲衢。
報汝慎勿語，一語墮泥塗。

吳江垂虹亭作

斷雲一片洞庭帆，玉破鱸魚霜破柑。
好作新詩繼桑苧，垂虹秋色滿東南。
泛泛五湖霜氣清，漫漫不辨水天形。
何須織女支機石，且戲常娥竊藥星。
時為湖州之行

入境寄集賢林舍人

揚帆載月遠相過，佳氣蔥蔥聽誦歌。
路不拾遺知政肅，野多滯穗是時和。
天公不見咎，林公已具舟。

重九會郡樓

山清氣爽九秋天，黃菊紅萸滿泛船。
千里結言寧有後，群賢畢至綏臨前。

和林公峴山之作

皎皎中天月，團團徑千里。
震澤乃其子，濤瀾日夜起。
浮泛三十輔，行乎渺瀰裏。
塵隨水共東，宮山水古佳。
帷東吳偏，山水古佳麗。
中有皎皎人，瓊衣玉為餌。
位維子男邦，僻在幽閒地。
古訝呈交親，如復在鄉里。
不得爾與同，神武樂育。
暮雲浮沼澤，形大地。
寒暑有遞遷，尚想丈人處。

送王渙之彥舟

集英春殿鳴捎歇，神武天臨光下澈。
鴻臚初唱第一聲，白面王郎年十八。
神武樂育天下造，不使敲掉傷告勞。
天下進士十年對，
錦繃綵殿湖山兩。
清暉襄陽野老漁竿客，不愛紛華愛泉石。
相逢不約約無逆，
輿握古書同岸幘。
明儻坦蕩門戶開，
元祐戊辰九月廿三日溪堂米黻記

宋米芾《蜀素帖》
橫二〇四點四厘米　縱二四厘米
勾摹原作絹本，織就烏絲欄絹最精，詩六首，見清《石渠寶笈續編》重華宮，今藏臺北『故宮博物院』。

擬古

青松勁挺姿凌霄耻
屈盤種種出枝葉十尋
連上松端秋花起縫烟
蔣旆靈雲錦殿不羨不
自立舒光射丸丸相見
咄子效鶴髮縮頸還
青松本無筆安淂條

龜鶴年壽齊羽介兩

詫殊種之是靈物相得

忘形軀鶴有冲霄心龜

厭曳尾居以竹雨附以相

將上雲衢報沙恨勿語

一語隨泥塗

吳江垂虹亭作

斷雲一片洞庭帆玉破鱸

魚霜破柑好作新詩繼業

苧垂虹秋色滿東南

渺渺五湖霜氣清漫漫不

辨水天形何須織女支

撐石且戲常娥擇寄星

時為湖州之行

入境寄

集賢林舍人

氣慈慈聽誦訝路不捨

遺知政蕭野多滯穗是

時和天公秋暑資冷興晴

獻溪山入醉哦便捉蟾

江波

餘共研墨綜殘畫盡剪

　　重九會郷樓

山清氣薬九秋天黄菊

山清氣爽九秋天黃菊

紅葉滿江船千里結言寅

有後群賢畢玉楹居前

杜郎閒客今焉是謝守風

況古所傳稿把秋英緣屋事

若來情味向詩偏

和　林公峴山之作

晚～中天月圓～往千里震澤乃

水下言又馬一三葵羅不峴山翠云

形大地，情東吳偏山水奇⋯

中有皎、人瓊衣玉為餌位維

列仙長學興千年對此孫父狷

霧追、頷拾類金飄帶秩威

颣逐雲檣丞朝隨興馭飈

暮逐光浮被雲盲有風駈

塘褒有刀利亭、太陰宮無

乃曉星氣興深夷險一理

洞軒裳為份、夸語蒡眍、忘

洞軒裳偽紛之夸佩夢坦之忘
懷易浩之將我行藐之汲之起
送之彥舟
集英春殿鳴捎歇
神武天臨光下澈鴻臚初唱第一
聲曰面至郎年十六　神武樂青
天下造之不使敲抖使傳道衣
錦東南弟一州棘壁湖山西清

愛紛華愛泉石相逢不約

無遂興攜古書同岩情遙

明歷黨初相慕濯髮酒恣求

易憲闞、道鶴雲中侶主宣

砸鴆那一顧迩業来為業何

深至湛、其區無底沁可怜一點

終不易拖駕彫勤尋漫仕

漫仕平生四方走多英才並肩

肘少有俳辭䌷罵鬼老與學鳩

終不肯与力書畫俱眉仝

漫仕平生四方走多為英才並肩

肘少有俳辭說罵鬼老學鴉

夷慢存口一官聊具三徑資取

捨殊塗笑迴首

元祐戊辰九月廿三晉溪堂米黻記

大元勅賜龍興寺大
覺普慈廣照無上帝
師之碑
集賢學士資德大
夫臣趙孟頫奉
勅撰并書篆
皇帝即位之元年有
詔金剛上師膽巴
賜謚大覺普慈廣
照無上帝師勅
臣孟頫爲文并書刻
石大都寺五年

聖師之昆弟
帝師告歸
西番以教門之事屬
之於師始於五臺山
建立道場行祕
密持呪持戒甚
法作諸佛事祠祭摩
訶伽剌神持戒甚嚴
夜不懈屢彰神異殊
然流聞自是德業隆
歲人天歸敬
武宗皇帝
皇伯
晉王及

寺講主僧宣微大師
普慈雜辯大師永安
等即禮請師爲首住
持其寺
元貞元年正月師
忽謂眾僧曰將有聖
人興起山門即爲梵
書奏
仁裕聖皇太后奉
今皇帝爲大切德主
主其寺復謂眾僧曰
汝等繼今可日講妙
法蓮華經就復相代

童子出家事
聖師緝理甚爲弟
子受名膽巴梵言
巴華言微妙先受祕
密戒法繼遊西天竺
國徧參高僧受經律
論絕是深入法海博
采兼照獨立三界示
實兼照獨立三界與
衆摽的至元七年俱
至中國帝師巴思八
者

真定路龍興寺僧迭
凡八奏師本住其寺
乞剎石寺中復
勅臣孟頫爲文并書
臣孟頫預議賜謚大
覺以言乎師之體普
照以言乎師之用廣
慈以言乎師之所廣
義甚當證按斯旦麻
之地曰竅甘斯旦麻

今皇帝沓從受戒法
皇太后將相貴人
下至諸王將相貴人
時興丹人執
禮不可勝紀龍興寺
建於隋朝寺有金
銅大悲菩薩像五代
時契丹入鎮州縱火
焚其像已毀爲
耿其銅像已鑄錢宋
太祖伐河東先有金
之歎息僧可傳言寺
之歎息僧可傳言寺

有復興之識於是爲
降詔復造其像高七
十三尺建大閣三重
以覆之閣有兩
樓壯麗奇偉世所有
也縣是龍興寺爲河
朔名寺方營閣有義
玥自五臺山來
木出五臺山類龍河
流出計其長短小大
多寡之數以賜
爲合詔取以賜
爲合詔取以賜
師始來東土演
爲之記師始來東土

無有已時用名集神
靈擁護
聖躬受無量福香華
果飾之費皆我私
時且預言
大元年東宮所建
聖德有受命之
舊邸田五十頃賜寺
爲常住業師之所言
至是皆驗大德七年
師在上都彌陀院入
般涅槃現五色寶光

獲舍利無數
皇元一統天下西番
上師盂中國不絕梁
行證嚴具智慧神通
無如師者臣孟頫爲
之頌曰
師從無始劫學道不
退轉十方諸如來必
二所受記未必成
佛住娑婆世界爲
帝王師度脱一切眾

黃金爲宮殿七寶妙
莊嚴種種異具供
養無不備建立大道
場摧破及外道破滅
無瑕魔法力西護
國土保安靜
皇帝
皇太后壽命天地
王宮諸眷屬下至
眾生歸依法力故
含生善提成就眾善
果獲無量福德臣作
證佛無量福德臣作

如是言傳布於十方
下及未來世贊歎不
可盡
延祐三年 月
立石

元趙孟頫《膽巴碑》
橫五一點二厘米 縱三七點六厘米
原作爲碑文墨跡稿，紙本，手卷，趙孟頫奉元仁宗
敕命書，今藏北京故宮博物院，刻碑無傳。

大元勅賜龍興寺大
覺普慈廣照無上帝
師之碑
集賢學士資德大
夫臣趙孟頫奉
勅撰并書篆

皇帝即位之元年有

詔金剛上師膽

巴賜謚大覺普慈廣

照無上帝師

臣孟頫爲文并書刻

石大都　寺五年

真定路龍興寺僧迭
具月八奏師本住其寺
乞刹石寺中復父并書
勑臣孟頫為父并書
臣孟頫預議賜謐大
覽人言乎師之體普

慈以言乎師之用廬
照以言慧光之所照
臨無上以言為帝者
師既奏有自於
義甚當謹按師所生
之地曰窨甘斯旦麻

童子出家事，聖師緯理哲哇為弟子，受名膽巴梵言膽巴華言微妙，先受秘密戒法，繼遊西天竺國，編綵高僧，受經律。

論歟是深入法海博采道要顯密兩融空寶兼照獨立三界宗眾標的至元七年与帝師巴思八俱至中國

帝師者

乃聖師之昆弟于也

帝師告歸西蕃以教門之事屬之於師始於五臺山建立道場行秘密呪法作諸佛事祠祭摩

詞伭勑持戒甚嚴晝
夜不懈屢彰神異恭
然流聞自是德業隆
盛人天歸敬
武宗皇帝
晉王及
皇伯

今皇帝

皇太后皆從受戒法

下至諸王將相貴人弟

委重寶為施身執

于禮不可朕紀龍興

寺建於隨世寺有金

銅大悲菩薩像五代
時契丹入鎮州縱火
樊寺像毀於火周人
取其銅以鑄錢宋太
祖伐河東像已毀為
之歎息僧可傳言寺

有復興之識於是為

降銘復造其像高七

十三尺遠大閣三重

以覆之窮翼之以兩

樓壯麗奇偉世未有

也縣是龍興遂為河

朔名寺方營閣有義
木自五臺山類龍河
流出計其長短小大
多寮之轂與閣村盡
合詔取以賜僧惠演
為之記師始來東土

寺講主僧宣微大師
普慈雄辯大師永安
等即禮請師為首任
持元貞元年正月師
忽謂眾僧曰將有聖
人興起山門即為梵

書奏

徽仁裕聖皇太后奉

今皇帝為大切德主

主其寺復謂眾僧曰

汝等繼今可曰講妙

法蓮華經勅復相代

無有巳時用召集神

靈雍護

聖躬受無量福香華

果餌之費皆度我私

財且預言

聖惠有受命之時逢

大元年東宮既逵以
舊邸田五十頃賜寺
為常住業師之所言
至此皆驗大德七年
師在上都彌陁院入
般涅槃現五色寶光

穫舍利無數皇元一統天下西蕃上師至中國不絕橾行謹嚴具智慧神通無如師者臣盃煩為之頌曰

師從無始刻學道不
退轉十方諸如来一
三所受記来世必成
佛住娑婆世界演説
無量義身為
帝王師度脱一切衆

黃金為宮殿七寶妙
莊嚴種：諸孫異供
養無不備：遠立火道
協邪魔及外道破滅
無眼跡法力所護持
國士保安靜

皇帝

皇太后壽命等天地

王宮諸眷屬下至於

含生歸依法力故皆

證佛菩提成就眾善

果獲無量福德臣作

如是言傳布於十方

下及未來世讚歎不

可盡

延祐三年　月

立石

皇太后壽命等天
王宮諸眷屬下重
含生歸依法力故
證佛菩提成就眾
果獲無量福德臣

局部放大

元趙孟頫書札

横五一點一厘米　縱三八點二厘米

此四紙原跡見清《石渠寶笈三編》延春閣《趙孟頫七札》冊中，今藏臺北『故宮博物院』。分別爲《不望風采帖》（有副本，僞）、《去家帖》（又名《夫人奄棄帖》）、《鄉人帖》（又名《託賴親愛帖》）、《數日帖》（又名《腹疾帖》）、《付至紙素帖》（又名《索書帖》）、《李長帖》。諸上帖皆刻録於清《經訓堂法書》。

孟順 再祥

楚堂挽峯友簽靚多　孟順

不空

風采悦不礼付僧來口

兩畫书迪舊如夢其慰口

可睐三旦承

许詠仔书

不飽眺

素色行临又有 景亮之牍

巴已如

我寫付去僧但二筆扎益無

二不可用以上石结

景畫学士之文自可傳遺

如知承

孟順　壽祥

進之挍第友愛執事　孟順吉家、

年浮

名碧享何圖酷禍夫人展橐觸

勢長途渡柩南歸哀痛之極

袋形無生憂患之餘兩目感暗

尊文測不葯人物之軀疫痹

專修直書意陽

彥莫召為靈几彥服宠盛証

交廿年餘荷

愛至彥甚望

丑友一來以敘情多而又不至而

契之情修契竟窒不具

七月四日　孟順再拜

無之提峯友查飆弓

孟顺执事顿首再拜
广阳监司相公足下　益顺直拜
别後伏想日来
体候胜常　益顺证拜
亲爱僭越有禀乡人草异昨
因事草阔令各随援再隶例告
快里
吾兄以益顺之故特兴
主张改正如小弟受

會睦
善保
尊重不宣
九月十五日　益順
廬初監日相公兄閣下
益順於
晉之号六腎者腹之共大作
作无雄甚今親至日
以真去去

付至纸素索及忌书适有此名
适平门未哄写法但等门堂乃
一表　跋曰里之恐孤来喜先作大字毫细
矫郭密实僧弟变谢去如蒙　其馀岁要吟不佳
口味之重一哼弥物北　兰亭绢之不佳
序言甚以发福经藏版着巳
美公真折涂用佩戥
言若篓道谢先比李复作伯

加愛不宣

十二月廿七日 孟頫再拜

李統山長秘書足下

胡右之礼 孟頫

伯埔教授友素玄
孟頫

钦封

根苜李礼
孟頫

德福教授仁弟足下 孟頫

李長玄後至今不以

差書中間二番具礼不以不審

附

录

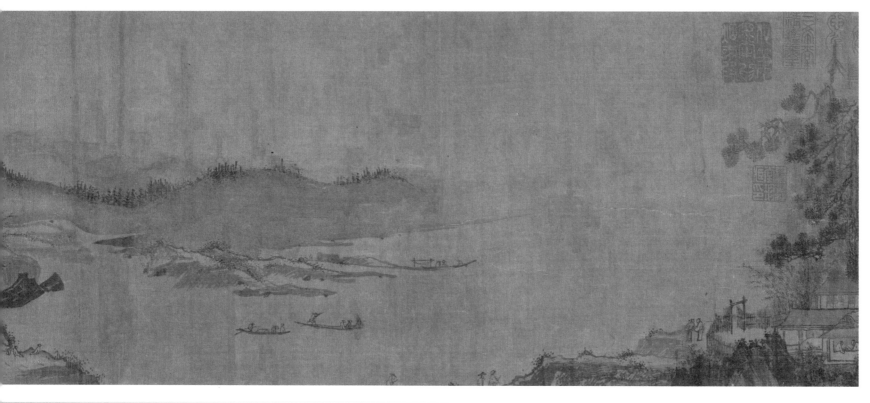

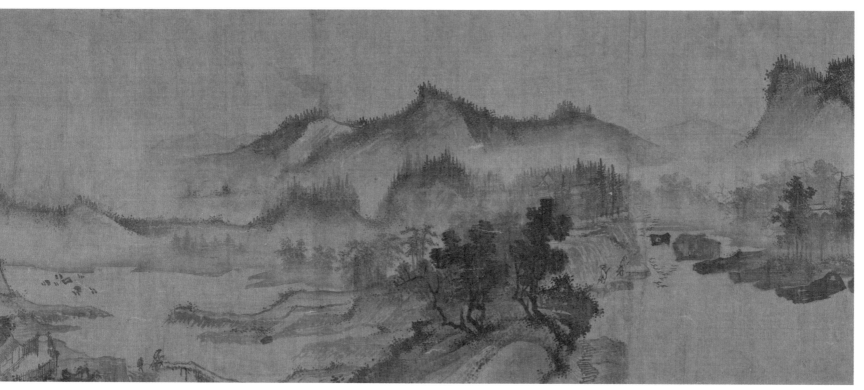

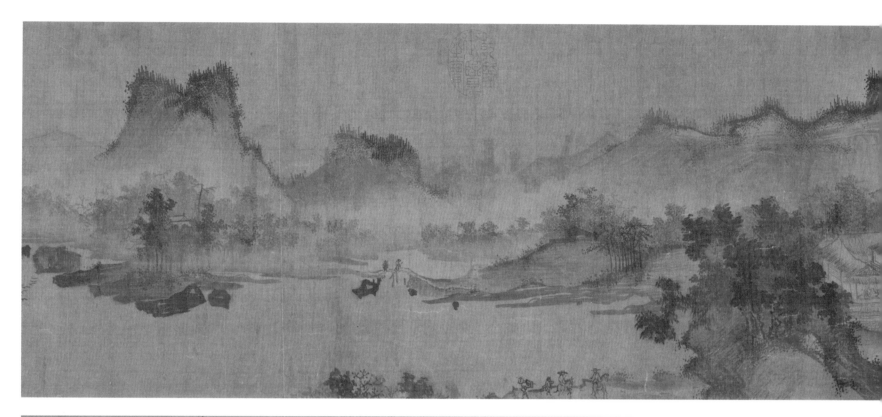

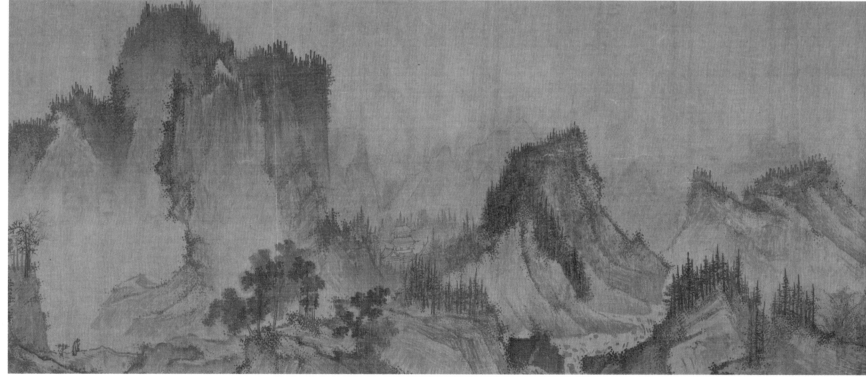

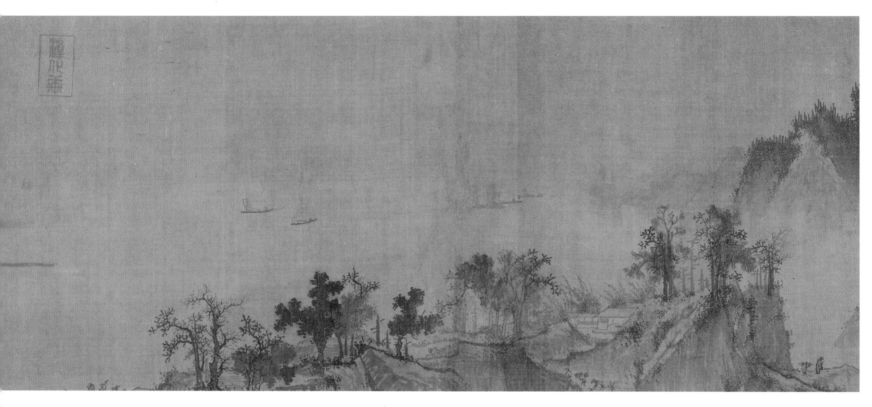

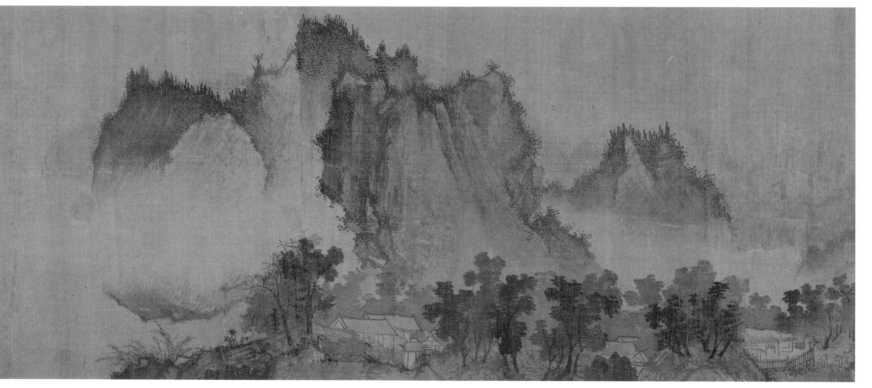

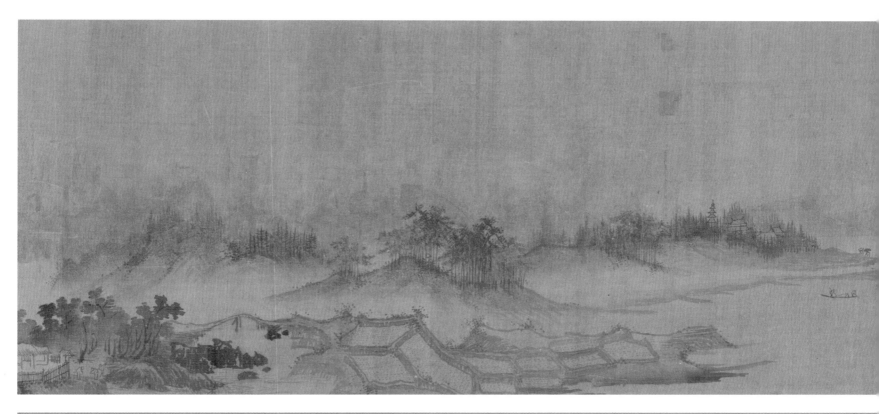

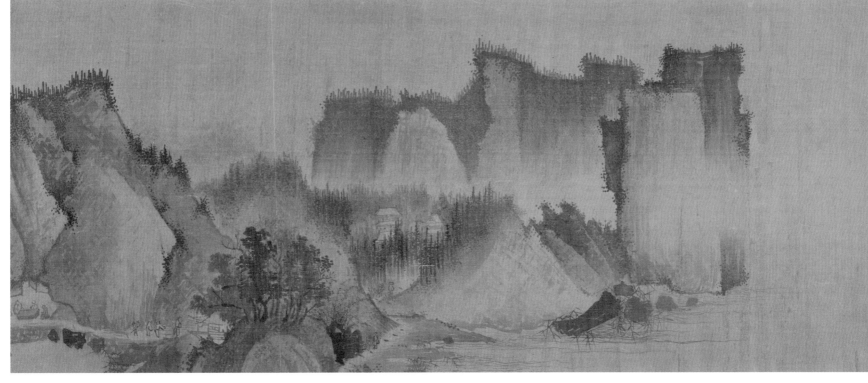

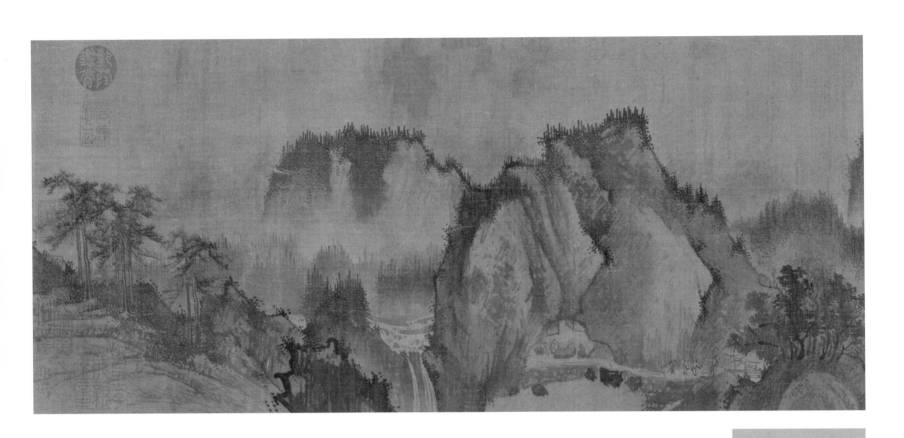

甲戌長至日三臺蕭方駿龍友敬觀

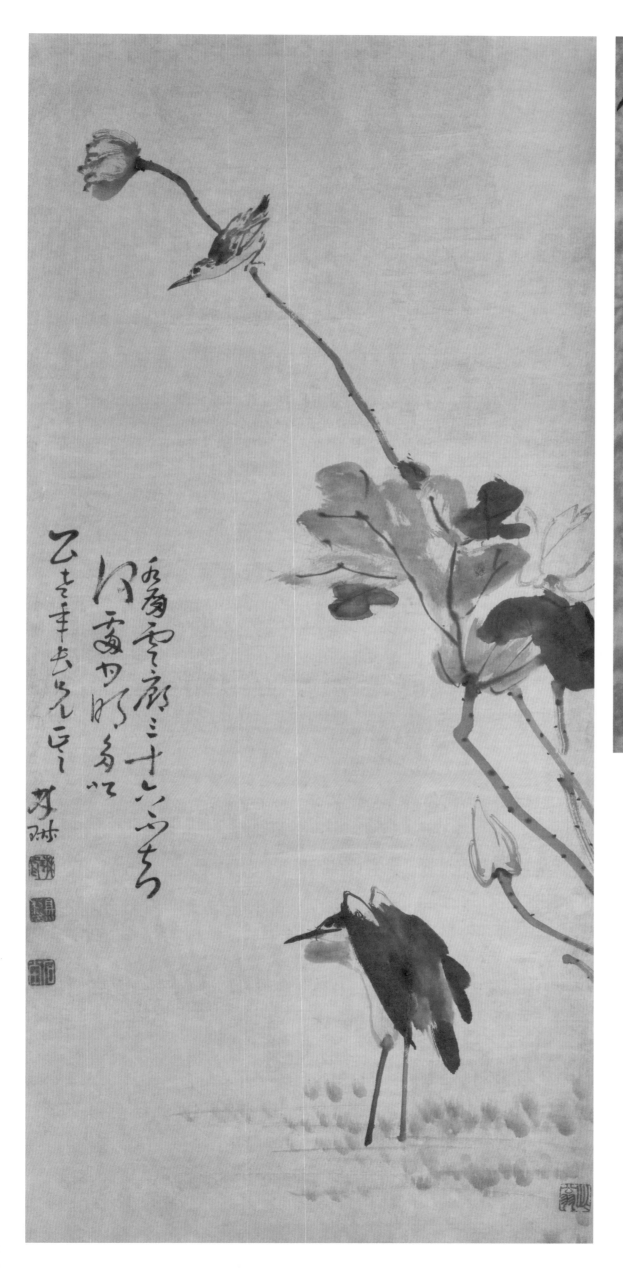

清朱琳花鳥

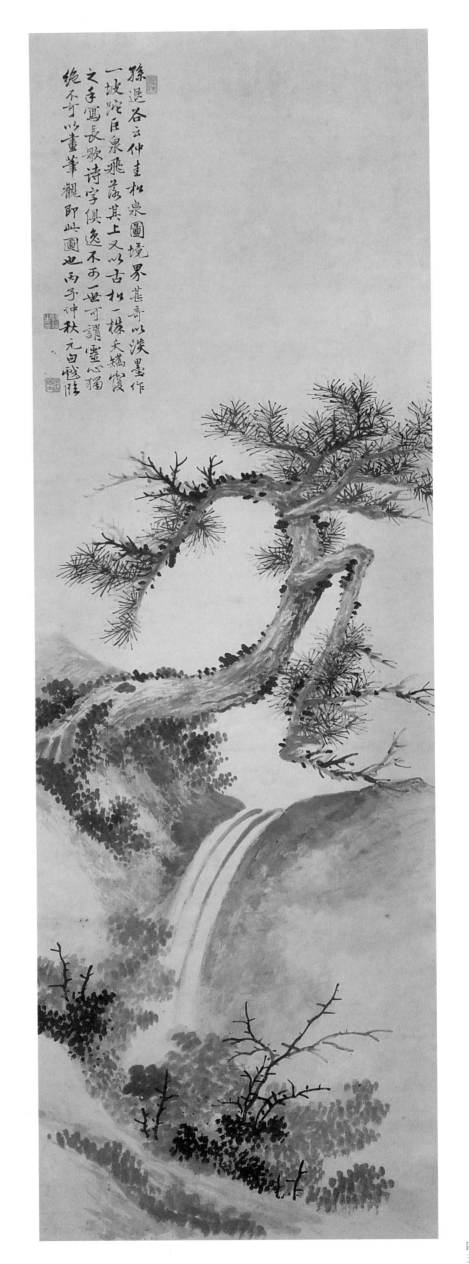

孫退谷云仲圭松泉圖境界甚奇以淡墨作一坡陀巨泉飛瀑其上又以古松一株夭矯瞰之手寫長歌詩字俱逸不可一世可謂靈心獨絕不可以畫筆觀即此圖也丙子仲秋元白戲臨

啓功臨元吳鎮《松泉圖》（一）

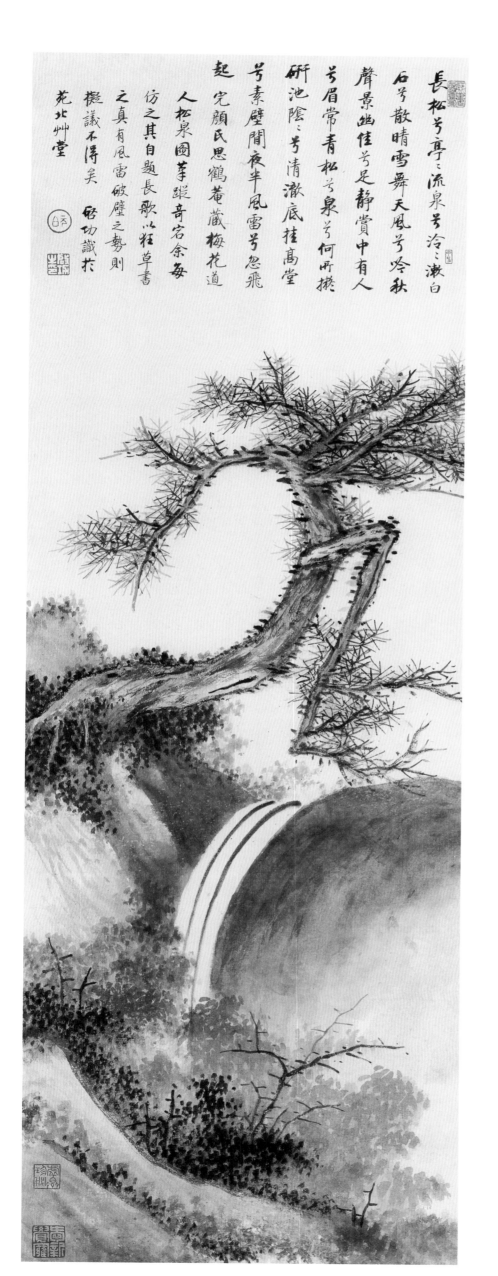

長松兮亭亭流泉兮泠泠漱白
石兮散晴雪舞天風兮冷秋
聲景幽佳兮足靜賞中有人
兮眉常青松兮泉兮何所攄
研池陰兮清澈底掛高堂
兮素壁間夜半風雷兮忽飛
起宛顏氏思鶴菴藏梅花道
人松泉圖芋蹤奇宕余每
仿之其自題長歌以狂草書
之真有風雷破壁之勢則
擬議不得矣　啟功識於
苑北艸堂

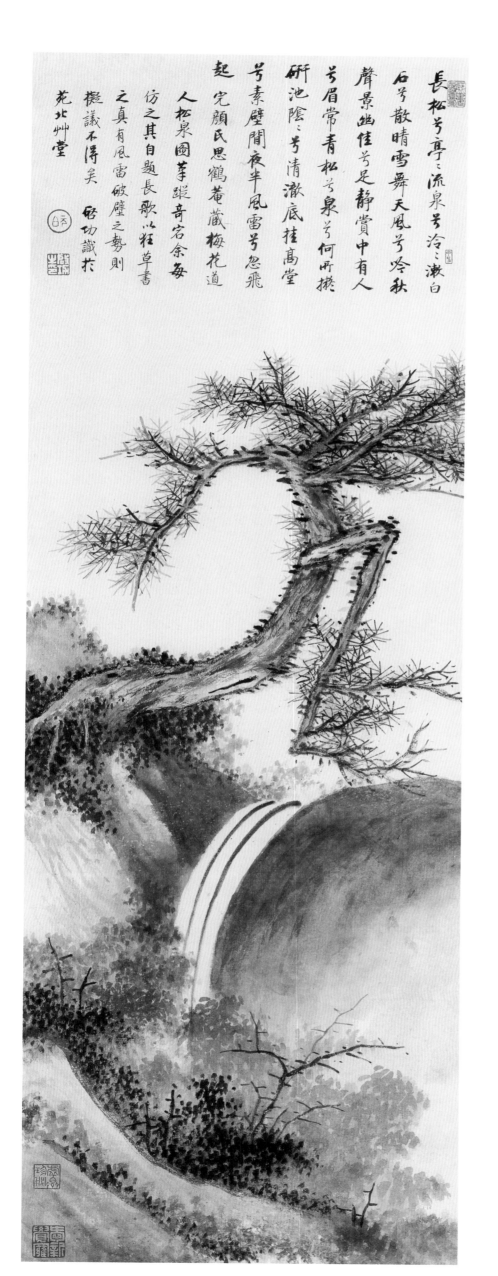

啓功臨元吳鎮《松泉圖》（二）

四五三

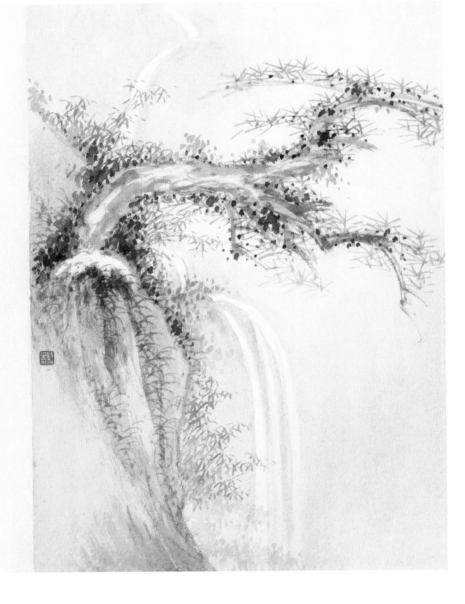

手尺長松百丈泉高堂素

歷見風烟靈蹤忽此間雲去

我於壬申間畫於梅道人

松泉圖墨電神品皆宜見

之今臨上偶以設色傳搪之亦

蒼拙之道也　元白并題富句

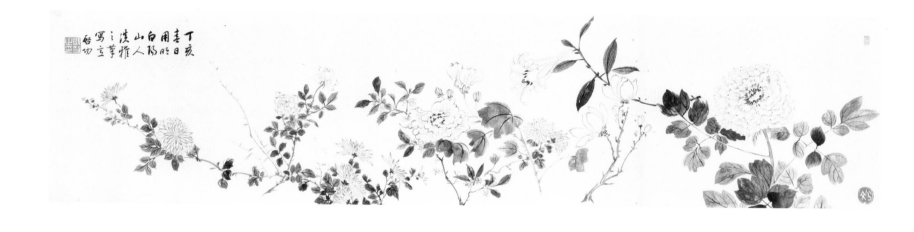

啓功臨明陳淳花卉

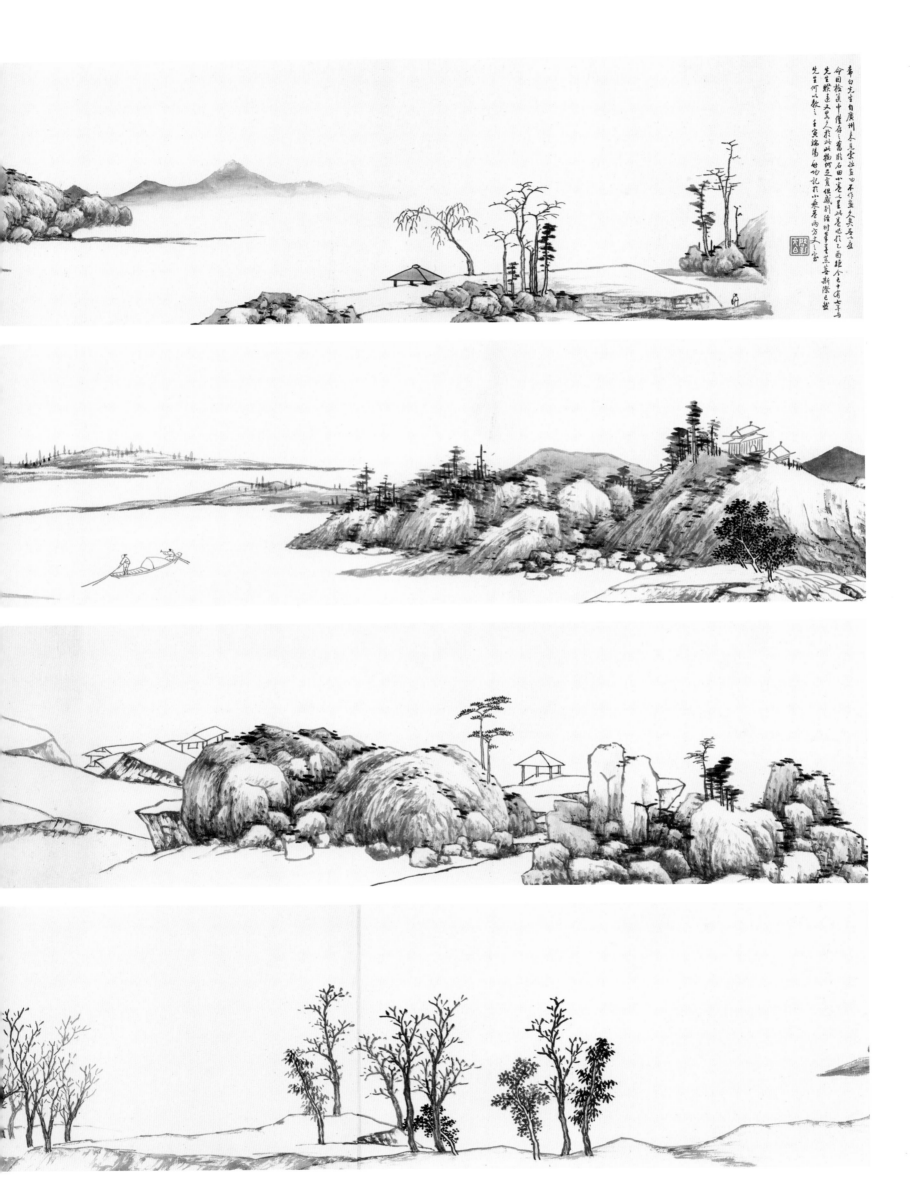

啓功臨明沈周《漁樵圖》

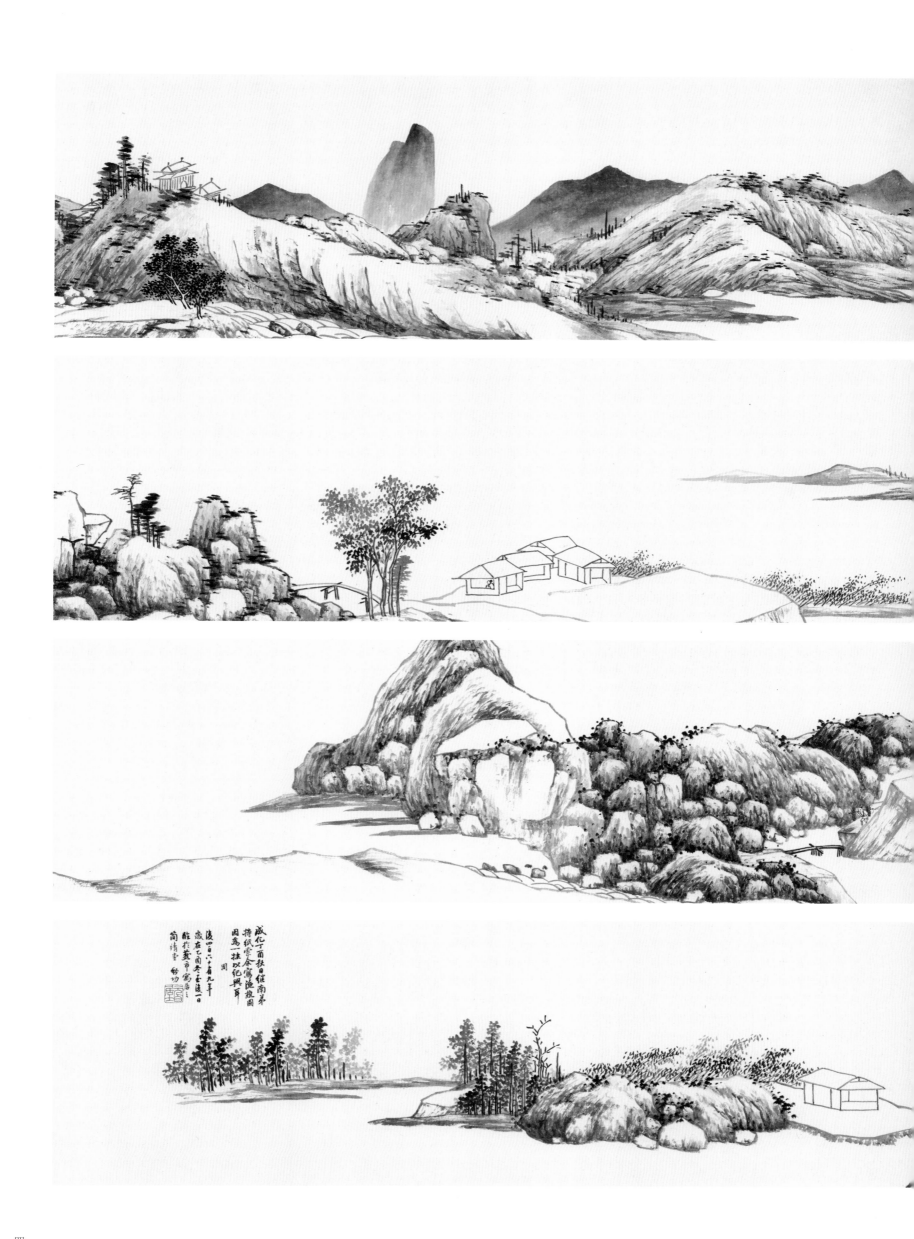

成化丁酉秋日催南華
持紙索余寫溪山圖
因為一揮以記興耳
　　　　　　周
陵四月二十有九年
歲在乙酉夏至後一日
能於藝甲寓居之
簡靖室　啟功

後　記

這幾年，我一直在整理先生的藏品，這批粉本，是庚子年翻出的。關於這批粉本所涉及原作的信息，查找起來，大海撈針，好在先生的學生、友人都在，我有問學之地。這裏除了編寫組的先生之外，還要感謝網上邢鵬展、尚驥、張雪明、馮俊來、劉錦（按姓氏筆畫排序）諸位先生的賜告。

這些粉本，我曾對照過現代原大的影本，發現有些時候先生勾摹得更爲清晰、準確，可見老先生的功夫。若有意臨古者，可用先生粉本爲底本，臨習則更爲準確。

願先生的藝術流傳更廣。

二〇二二年夏月

章正記於浮光掠影樓